MW00783642

Am Rande der Fotografie

Katharina Steidl

Am Rande der Fotografie

Eine Medialitätsgeschichte des Fotogramms
im 19. Jahrhundert

DE GRUYTER

Veröffentlicht mit Unterstützung des Austrian Science Fund (FWF) PUB 561-Z26

 Der Wissenschaftsfonds.

ISBN 978-3-11-056780-9
e-ISBN (PDF) 978-3-11-056907-0
e-ISBN (EPUB) 978-3-11-056825-7

Library of Congress Control Number: 2018956059

Bibliografische Information der Deutschen Nationalbibliothek
Die Deutsche Nationalbibliothek verzeichnet diese Publikation in der
Deutschen Nationalbibliografie; detaillierte bibliografische Daten
sind im Internet über http://dnb.dnb.de abrufbar.

Lektorat: Martin Steinbrück
Layout und Satz: Petra Florath
Cover: SCHR/GSTRICH, Kommunikationsdesign
Coverabbildung: Anna Atkins, Alaria esculenta, Cyanotypie, 1844/45, aus dem Album:
„Photographs of British Algae. Cyanotype Impressions", Part XII, New York Public Library

Druck und Bindung: Beltz Grafische Betriebe GmbH, Bad Langensalza

www.degruyter.com

Inhalt

Einleitung

Von Oktober 2010 bis Februar 2011 zeigte das Victoria & Albert Museum in London die Ausstellung „Shadow Catchers", in deren Mittelpunkt Fotogrammarbeiten fünf zeitgenössischer Künstler/innen standen. Allen Werken war gemein, dass sie, ohne die Apparatur einer Kamera in Anspruch zu nehmen, in der Lage waren, Fotografien herzustellen. Dass dies nach wie vor für allgemeines Erstaunen sorgte, bezeugt die Homepage des Ausstellungshauses:

> „The essence of photography lies in its seemingly magical ability to fix shadows on light-sensitive surfaces. Normally, this requires a camera. Shadow Catchers, however, presents the work of five international contemporary artists who work without a camera. Instead, they create images on photographic paper by casting shadows and manipulating light, or by chemically treating the surface of the paper. Images made with a camera imply a documentary role. In contrast, camera-less photographs show what has never really existed."[1]

In diesem kurzen Text wird nicht nur ein zentrales Verständnis von Fotografie angesprochen, wonach zur Herstellung realistischer oder dokumentarischer Fotografien eine Kamera vonnöten sei. Zugleich wird das Fotogramm auch als medialer „Sonderfall" der Fotografie verhandelt. Im begleitenden Katalog und in Interviews mit dem Kurator, Martin Barnes, wird das vermeintlich Verstörende an dieser Präsentation betont: Das Fotogramm, so Barnes, sei im eigentlichen Sinne eine Technik des 19. Jahrhunderts, die bereits kurz nach ihrer Erfindung im Jahre 1839 kaum angewendet worden und sodann in Vergessenheit geraten sei. Der Rückgriff zeitgenössischer Künstler/innen auf jene „archaische" oder „primitive" fotografische Methode ist somit als anachronistischer Akt zu verstehen, als ein Wiederauflebenlassen einer bereits ausgestorbenen Technik des 19. Jahrhunderts. In einer Zeit der synchronen Verwendung von digitaler, analoger und kameraloser Fotografie vermittelt die Technik des

1 http://www.vam.ac.uk (15.4.2018).

Fotogramms demnach eine „Gleichzeitigkeit des Ungleichzeitigen".[2] Zur Veranschau-
lichung der historischen Ursprünge zeitgenössischer Fotogrammarbeiten wurden im
Rahmen der Ausstellung Werke des 19. Jahrhunderts präsentiert. Durch diese visuelle
Konfrontation erkannte man Arbeiten Anna Atkins' oder William Henry Fox Talbots
als fotogrammatische Ahnengalerie und diagnostizierte ihnen ein antimimetisches,
auf aktuelle Positionen vorausweisendes Darstellungspotenzial. In formaler Hinsicht
seien Fotogramme für Barnes mit indexikalischen Zeichen wie der Fußspur im Schnee
oder fossilen Abdrücken vergleichbar, wodurch sie eine „Sprache der Ursprünglich-
keit" besäßen, die sich bis zu Handabdrücken der Prähistorie und somit bis zu den
ersten Bildern zurückverfolgen ließe.[3] Eine rezente Auseinandersetzung mit kamera-
loser Fotografie bedeute insofern eine Rückkehr zu den „basalen Elementen der Foto-
grafie".[4]

Aufgrund der hier skizzierten Ausstellungsprogrammatik stellen sich mir
jedoch folgende Fragen: Handelt es sich bei Fotogrammen im Allgemeinen tatsächlich
um einen „Sonderfall" der Fotografie? Kann eine strikte Trennlinie zwischen realis-
tischer, dokumentarischer Fotografie und antimimetischen, abstrakten Fotogram-
men gezogen werden? Inwiefern kann die Behauptung aufrecht erhalten werden,
dass Fotogramme bereits kurz nach der Erfindung der Fotografie in Vergessenheit
geraten seien, wenn durchaus fotogrammatische Bildbeispiele aus dem gesamten
19. Jahrhundert vorhanden sind? Wie verhält sich die Annahme einer „Ursprünglich-
keit" des Fotogramms zur Geschichtsschreibung beziehungsweise zur Begrifflichkeit
von Fotografie?

Erste Hinweise zur Klärung der skizzierten Problemfelder finden sich in zahl-
reichen Überblickswerken zur Geschichte der Fotografie. Darin werden Fotogramm-
arbeiten des 19. Jahrhunderts üblicherweise in den einführenden Abschnitten unter
der Überschrift „Beginn" oder „Vorgeschichte" besprochen und um 1839, dem Jahr der
„Erfindung" der Fotografie, festgemacht.[5] Ein vergleichsweise prominenter Hauptteil
hebt sodann auf die Erzählung einer „eigentlichen Geschichte" von Fotografie ab, die

2 Vgl. dazu: Ernst Bloch, Erbschaft dieser Zeit, Zürich 1935; Reinhart Koselleck, Vergangene
Zukunft. Zur Semantik geschichtlicher Zeiten, Frankfurt am Main 1989.
3 Martin Barnes, Traces. A Short History of Camera-less Photography, in: ders. (Hg.), Shadow
Catchers. Camera-less Photography, Ausst.-Kat. Victoria & Albert Museum, London 2010,
S. 10–17, hier S. 16.
4 Barnes 2010, S. 9.
5 Vgl. dazu unter anderem: Josef Maria Eder, Ausführliches Handbuch der Photographie, Bd. 1,
Teil 1, 1. Hälfte: Geschichte der Photographie, Halle a. d. Saale 1932 (1932a); Erich Stenger, Die
Photographie in Kultur und Technik. Ihre Geschichte während hundert Jahren, Leipzig 1938;
Otto Stelzer, Kunst und Photographie. Kontakte, Einflüsse, Wirkungen, München 1966; Hel-
mut Gernsheim, Geschichte der Photographie. Die ersten hundert Jahre, Propyläen-Kunst-
geschichte, Sonderband 3, Frankfurt am Main 1983; Michel Frizot, Neue Geschichte der Foto-
grafie, Köln 1998; Mary Warner Marien, Photography. A Cultural History, London 2010.

sich aus der erfolgreichen Verbindung von Fotochemie und einer fotografischen Aufnahmeapparatur entwickelte. Warum aber, so frage ich mich aufbauend auf Peter Geimers Untersuchung zu „absichtslosen Bildern" und ihrem Ausschluss aus der Fotohistoriografie, ist für die Geschichtsschreibung der Fotografie die Konstruktion einer Vorgeschichte und einer davon zu differenzierenden eigentlichen Geschichte überhaupt notwendig?[6] Oder anders gefragt: Welche Eigenschaften muss ein fotografisches Bild aufweisen, um als Fotografie angesehen und somit in die Hauptgeschichte der Fotografie aufgenommen zu werden? Zieht man beispielsweise Geoffrey Batchens 1999 veröffentlichte Studie *Burning with Desire. The Conception of Photography* zu Rate, so finden sich darin Erläuterungen zum Fotogramm unter dem Aspekt einer „protofotografischen" Technik.[7] Anhand dieser oftmals anzutreffenden Kategorisierung werden vor und um 1839 entstandene Fotogramme nicht als eigenständige Bilder untersucht, sondern in ihren auf die eigentliche Fotografie – und damit ist die Kamerafotografie gemeint – vorausweisenden Qualitäten. Kameralose Fotografien werden damit zu notwendigen, jedoch nicht weiter beachtenswerten „Vorarbeiten" stilisiert. Es verwundert insofern auch nicht, wenn Batchen in seiner Untersuchung Wissenschaftlern, die ab 1720 mit Silbernitrat experimentierten, eine allgemeine „Sehnsucht zu fotografieren" attestierte.[8] Es stellt sich jedoch die Frage, ob eine Analyse jener Werke unter der Kategorie „Fotografie" überhaupt als sinnvoll zu erachten ist, wenn zum damaligen Zeitpunkt noch gar kein Begriff von Fotografie vorhanden war. Wird damit nicht vielmehr die Eigengesetzlichkeit des historischen Materials untergraben und letztlich ein Anachronismus verfolgt, der Silbernitratexperimente des 18. Jahrhunderts nur in ihren auf die Fotografie vorausweisenden Qualitäten untersucht? Nach dem Jahr 1839, so ist in zahlreichen Fotografiegeschichtsbüchern zu lesen, geriet das Fotogramm aufgrund eingeschränkter Anwendungsmöglichkeiten bis auf wenige Ausnahmen bald in Vergessenheit. Erst im Rahmen der künstlerischen Avantgarde und durch Größen wie László Moholy-Nagy, Man Ray oder Christian Schad fand es erneut Interesse. Dazwischen, so scheint es, klafft eine Lücke, oder: eine fotogrammlose Zeit. Folgt man dieser Geschichtskonzeption einer „Vorgeschichte" und einer anschließenden „eigentlichen" Geschichte der Fotografie, die mit der Implementierung einer Camera obscura ihren Anfang nimmt, wird klar, warum Fotogramme lange Zeit weder reflektiert noch als sammlungswürdig erachtet und somit am Rande der Fotografie angesiedelt wurden.

6 Peter Geimer, Bilder aus Versehen. Eine Geschichte fotografischer Erscheinungen, Hamburg 2010.
7 Geoffrey Batchen, Burning with Desire. The Conception of Photography, Cambridge/ Mass. 1999.
8 Ebenda, S. 50.

Zu einem rezenten Interesse an der Frühzeit von Fotografie und einer Infragestellung fotohistoriografischer Kategorisierungen trug unter anderem die 2008 durch den Fotohistoriker Larry Schaaf publik gemachte und heftig diskutierte Wiederentdeckung einer „ersten" Fotografie aus den 1790er Jahren und ihre mögliche Zuschreibung an Thomas Wedgwood beziehungsweise Henry Bright bei.[9] Infolgedessen wurden Fragen nach dem „Anfang" oder dem „Ursprung" von Fotografie abermals virulent. In diesem Zusammenhang ist die in jüngster Zeit mehrfach – unter anderem durch Steffen Siegel – kritisierte Festlegung des Anfangs- oder Geburtsjahres der Fotografie auf das Jahr 1839 zu sehen. Ein Ansatz, der eine Relativierung bisheriger Geschichtsschreibungen beziehungsweise die Kontingenz einer solchen Setzung offen zu legen versuchte.[10] Damit verbunden ist auch die rezente Forderung nach einer bis dato in zu geringem Maß erforschten „Metageschichte der Fotografie", wie dies Miriam Halwani verdeutlichte.[11] Es gilt dabei unterschiedliche Geschichtswerke, aber auch Ausstellungskonzeptionen zur Fotografie zu analysieren, um sich somit der Auslassungen und tradierten Mythen bewusst zu werden. Aufbauend auf jenen kritischen Stimmen möchte ich jedoch einen Schritt weiter gehen und – ausgehend von Matthias Bickenbachs These – das Jahr 1839 als eine „kulturelle Figur" der Vereinheitlichung einer Vielzahl von Verfahren und Datierungsmöglichkeiten fassen, welche in der Lage ist, eine „logische Ordnung" in einem schwer überschaubaren Feld herzustellen.[12] Unter der Einbeziehung von konkreten Fallstudien ist es mein Anliegen, abseits gängiger Historisierungsweisen der Fotografie die Hinzufügung der Kamera als nachträglichen Eintritt in das Feld des „Fotografischen" aufzuzeigen – ein Terminus von Rosalind Krauss, der mehr als nur *eine* konkrete Bildpraxis umschreibt und Denkmöglichkeiten jenseits des starren Korsetts der Fotografie als Kamerafoto-

9 Vgl. dazu: Mary Warner Marien, Photography and its Critics. A Cultural History, 1839–1900, Cambridge 1997; Sheehan/Zervigón, Introduction, in: dies. (Hg), Photography and Its Origins, Oxford/New York 2015, S. 1–12. Im Rahmen des Symposiums „Rethinking Early Photography" (University of Lincoln, 16.–17. Juni 2015) schrieb Schaaf besagte Fotografie Sarah Anne Bright zu und datierte sie auf das Jahr 1839. Zu Ursprungserzählungen und historiografischen Entwürfen in Bezug auf das Fotogramm, siehe: Clément Chéroux, Les discours de l'origine. À propos du photogramme et du photomontage, in: Études photographiques, Bd. 14, 2004, S. 35–61.

10 Dazu jüngst: Sheehan/Zervigón 2015; Steffen Siegel, Die Öffentlichkeit der Fotografie. Nachwort, in: ders. (Hg.), Neues Licht. Daguerre, Talbot und die Veröffentlichung der Fotografie im Jahre 1839, Paderborn 2014, S. 468–499.

11 Vgl. dazu: Miriam Halwani, Narrative! Für eine Metageschichte der Fotografie, in: Fotogeschichte, Bd. 124, 2012, S. 84–89; dies., Geschichte der Fotogeschichte 1839–1939, Berlin 2012 (2012a).

12 Matthias Bickenbach, Die Unsichtbarkeit des Medienwandels. Soziokulturelle Evolution der Medien am Beispiel der Fotografie, in: Wilhelm Voßkamp/Brigitte Weingart (Hg.), Sichtbares und Sagbares. Text-Bild-Verhältnisse, Köln 2005, 105–139, hier S. 112.

grafie ermöglicht.[13] Dies werde ich in erster Linie anhand der eingehenden Erörterung von schriftlichen wie visuellen Quellenmaterialien zu Silbernitratexperimenten des 18. Jahrhunderts und zu Talbots „photogenischen Zeichnungen" demonstrieren, jedoch ohne dabei einer beschränkenden „protofotografischen" Lesart des Fotogramms beziehungsweise einer zeitlichen Fixierung auf das Jahr 1839 zu verfallen. In methodischer Hinsicht erweist sich Michel Foucaults Methode der „Genealogie" hilfreich, worüber das mittlerweile kanonische Geschichtskonzept von Fotografie als Kamerafotografie als ein zutiefst evolutionistisches, teleologisches sowie idealisierendes bewertet werden kann.[14] Zudem lässt sich der Ausschluss beziehungsweise die Marginalisierung von Frauen als Produzentinnen zahlreicher Fotogramme feststellen. Technizistisch geprägte Fotografiehistoriografien rückten ebenso wie die an kunsthistorischen Kategorien ausgerichteten Fotogeschichten „männlich" kodierte „Meisterwerke" in den Vordergrund.[15] Eine oftmals kursorische Aufzählung anerkannter weiblicher Fotografinnen – von Anna Atkins bis zu Julia Margaret Cameron – und ihre Einordnung in den gängigen Kanon der Fotografiegeschichtsschreibung ändert an dieser Historisierungsweise jedoch nichts, sondern perpetuiert vorherrschende Ideologien, Genealogien und Ausschlussmechanismen. Mit Hilfe der Methoden der Geschlechtergeschichte und der feministischen Wissenschaftskritik möchte ich insofern objektivierende Meister-Erzählungen aufbrechen und jene „blinde Flecken" der Fotohistoriografie sichtbar machen. Demgemäß soll nicht nur für einen erweiterten Fotografiebegriff, der multiple Vergangenheiten sowie Techniken der Fotografie denken lässt, plädiert werden. Auch die Notwendigkeit einer noch ausstehenden feministisch orientierten Fotografietheorie möchte ich betonen.[16] Das Ziel dieser Arbeit ist folglich, eine eigengesetzliche Medialitätsgeschichte des Fotogramms im 19. Jahrhundert zu entwerfen, die abseits eines Zugehörigkeits- oder Distanzverhältnisses zur Fotografie verhandelt wird.

Im Folgenden werden ausgehend von Talbot, dem englischen Erfinder der Fotografie, an exemplarischen Fallbeispielen verschiedene Marginalisierungstendenzen

13 Zum Terminus des „Fotografischen" siehe: Rosalind Krauss, Die diskursiven Räume der Fotografie, in: dies., Das Photographische. Eine Theorie der Abstände, München 1998.
14 Michel Foucault, Nietzsche, die Genealogie, die Historie, in: Werner Hamacher (Hg.), Nietzsche aus Frankreich, Berlin/Wien 2003, S. 99–123.
15 Grundlegend dazu: Sigrid Schade/Silke Wenk, Strategien des „Zu-Sehen-Gebens". Geschlechterpositionen in Kunst und Kunstgeschichte, in: Hadumod Bußmann/Renate Hof (Hg.), Genus. Geschlechterforschung/Gender Studies in den Kultur- und Sozialwissenschaften, Stuttgart 2005, S. 144–184.
16 Vgl. dazu: Abigail Solomon-Godeau, Fotografie und Feminismus, oder: noch einmal wird der Gans der Hals umgedreht, in: Fotogeschichte, Bd. 63, 1997, S. 45–50; Ulrike Matzer, Unsichtbare Frauen. Fotografie/Geschlecht/Geschichte, in: Fotogeschichte, Bd. 124, 2012, S. 29–36; Ulrich Pohlmann (Hg.), Qui a peur des femmes photographes?, Ausst.-Kat. Musée d'Orsay/ Musée de l'Orangerie Paris, Paris 2015.

und Ausschlussmechanismen eingehenden betrachtet. An zentraler Stelle stehen dabei Talbots „photogenic drawings", jene sogenannten kameralosen, direkten Abdruckfotografien flacher Gegenstände wie Spitzen, Blätter, Federn und dergleichen, die sich als zumeist helle Schatten gegenüber der belichteten, dunkleren Fläche abzeichnen. Anhand dieses Bildmaterials sowie Talbots ersten schriftlichen Äußerungen zur Fotografie wird die grundlegende Bedeutung des Fotogramms nicht nur für die nachfolgende Fotografietheorie, sondern auch für ein generelles, stark metaphorisch geprägtes Verständnis von Fotografie deutlich gemacht. Anders als die bisherige Talbot-Forschung, die kameralose Fotografien des englischen Universalgelehrten größtenteils hinsichtlich ihrer auf die Kamerafotografie vorausweisenden Eigenschaften untersuchte, möchte ich Fotogramme als eigenständige Bildquellen analysieren.[17]

Einen weiteren Schwerpunkt dieser Arbeit bildet Talbots Definition fotografischer Aufnahmen als von der Natur abgedruckt (impressed by nature's hand)[18] beziehungsweise als sich selbst erzeugende Bilder (it is not the artist who makes the picture, but the picture which makes itself).[19] Daraus lassen sich drei wesentliche Forschungsdesiderate ableiten:

1. Fotogramme und Fotografien legte Talbot als autogenerative Bilder der Natur fest. Aufgrund dieser Entstehungsweise konnten sie in Folge als wahrhafte Bilder etabliert werden. Während die allgemeine Fotografietheorie in ihrer historischen Analyse „objektiver" Bilder Talbots Konzept des Automatismus lediglich als künstlerische Nicht-Intervention interpretierte oder auf den „mechanischen" Aspekt und damit auf die Apparaturen der Fotografie verwies, hebt meine Argumentation auf den Einflussbereich einer um 1800 virulenten produktiven Kraft der Natur ab. Ausgehend von Diskussionen zur Embryologie zeichnete sich eine zum damaligen Zeit-

17 Vgl. dazu: Harry Arnold, William Henry Fox Talbot. Pioneer of Photography and Men of Science, London 1977; Larry Schaaf, Out of the Shadows. Herschel, Talbot & the Invention of Photography, London 1992; Mike Weaver (Hg.), Henry Fox Talbot, Selected Texts and Bibliography, Oxford 1992. Ausnahmen bilden die Studien Carol Armstrongs sowie Vered Maimons: Carol Armstrong, Scenes in a Library. Reading the Photograph in the Book, 1843–1875, Cambridge 1998; dies., Cameraless. From Natural Illustration and Nature Prints to Manual and Photogenic Drawings and Other Botanography, in: dies./Catherine de Zegher (Hg.), Ocean Flowers. Impressions from Nature, Ausst.-Kat. The Drawing Center, New York 2004, S. 87–165; Vered Maimon, On the Singularity of Early Photography, in: Art History, Jg. 34, Bd. 5, 2011, S. 959–977; dies., Singular Images, Failed Copies. William Henry Fox Talbot and the Early Photograph, Minnesota 2015.
18 William Henry Fox Talbot, The Pencil of Nature, London 1844–1846, o.S. Reprint: ders., The Pencil of Nature, hg. v. Colin Harding, Chicago 2011.
19 William Henry Fox Talbot, Photogenic Drawing. To the Editor of the Literary Gazette, in: The Literary Gazette and Journal of Belles Lettres, Science and Art, Bd. 1150, 2. Februar 1839 (1839a), S. 73–74, hier S. 73.

punkt vorherrschende Dynamisierung des Lebens ab, die letztlich zu einer allgemeinen vitalistischen Geisteshaltung führte. Timothy Lenoir spricht in diesem Zusammenhang von einem „epigenetic turn", der sich Anfang des 19. Jahrhunderts sowohl in Philosophie, Literatur und zahlreichen anderen Fachgebieten niederschlug.[20] Vor diesem Hintergrund möchte ich das Konzept der „Spontan- und Urzeugung" sowie das Vorstellungsmodell epigenetischer „Entwicklung" als für die frühe Fotografietheorie essenziell betonen. Im Unterschied zur statischen Präformationslehre wurden Lebewesen dabei in ihren prozessualen und eigendynamischen Entwicklungsschritten erkannt: Nach dem Prinzip der Epigenese wäre ein Embryo damit nicht bereits im Kern vorgeformt, sondern würde sich erst allmählich aus dem Keimmaterial entwickeln. Auch in Bezug auf den künstlerischen Schaffensprozess gehört die Verknüpfung von biologischer und (pro)kreativer Künstlerpotenz zu einem seit der Antike aufgerufenen Bildmodell. Die künstlerische Werkgenese wurde dementsprechend als Zeugungsakt angesehen, hervorgebrachte Bilder als „Geisteskinder".[21] Nicht von ungefähr sprach Talbot von der „Geburt" der Fotografie, wohingegen Fototheoretiker ihn als den „Vater" der Fotografie bezeichneten.[22] Auch in Louis Jacques Mandé Daguerres oder Joseph Nicéphore Niépces Schriften lassen sich Formulierungen zu einer autopoietischen Bildentstehung ausmachen, was den damals zeithistorischen Diskurs der Epigenesis deutlich macht. Eine Einbindung von Talbots Kennzeichnung sich selbst erzeugender Bilder in den Theoriekomplex epigenetischer Entwicklung erscheint demgemäß nicht nur notwendig und logisch, es sollte letztlich auch zum Forschungsthema erhoben werden.

2. Mit Talbots Formulierung von der Natur selbst abgedruckter Bilder gehen auch die seit der Frühen Neuzeit breit rezipierten naturphilosophischen Konzepte der *natura naturata*, der geschaffenen Natur, einher beziehungsweise das schöpferische Wirken von Natur, der *natura naturans*. Jener produktiven Seite der Natur, die mich in Folge beschäftigen wird, sprach man das Vermögen zu, sogenannte *ludi naturae* (Spiele der Natur) hervorbringen zu können, worunter sonderbare „Figurensteine", anthropomorphe Naturbildungen, aber auch an Landschaften und Figurendarstellungen gemahnende Gesteinsstrukturen verstanden wurden. Auf diese Weise erkannte man die spielerische Kraft der Natur gleichsam als künstlerisches Vermögen an,

20 Timothy Lenoir, The Strategy of Life. Teleology and Mechanics in Nineteenth-Century German Biology, Chicago 1989, S. 4.

21 Siehe dazu: Matthias Krüger/Christine Ott/Ulrich Pfisterer, Das Denkmodell einer „Biologie der Kreativität". Anthropologie, Ästhetik und Naturwissen der Moderne, in: dies. (Hg.), Die Biologie der Kreativität. Ein produktionsästhetisches Denkmodell in der Moderne, Zürich/Berlin 2013, S. 7–19, hier S. 9; Anja Zimmermann, Biologische Metaphern zwischen Kunst, Kunstgeschichte und Wissenschaft in Neuzeit und Moderne, Berlin 2014.

22 Vgl. dazu: Steve Edwards, The Making of English Photography. Allegories, University Park 2006, S. 41ff.

wodurch Natur als zeichnende, formende oder malende Künstlerin in Erscheinung tritt. Die Generierung von Fotografie (mit oder ohne Kamera), so wird zu zeigen sein, wurde somit als automatischer und sukzessiver Formentstehungs- oder Wachstumsprozess der Natur und die Natur als Subjekt und handelnde Größe angesehen.

Anders als von Lorraine Daston und Peter Galison am Beispiel der „mechanischen Objektivität" festgestellt, bezieht sich das fotografische Objektivitätsversprechen in der frühen Fotografietheorie meiner Ansicht nach nicht auf eine am Herstellungsvorgang beteiligte Apparatur (Kamera oder Kopierrahmen), sondern, so die These, auf einen selbstgenerativen Naturvorgang.[23] Auch wenn Daston und Galison an vereinzelten Stellen ihres Buches den Automatismus in den Vordergrund „mechanischer Objektivität" rückten oder die historische Begrifflichkeit des „Mechanischen" mitunter auf die künstlerische Qualität der Detailgenauigkeit bezogen, steht dennoch die apparative Einbindung im Vordergrund ihrer Begrifflichkeit.[24] Andererseits gilt es in jener frühen Phase die medialen und epistemischen Möglichkeiten photogenischer Zeichnungen, vor allem im Feld der Botanik, erst auszuloten. Im Wettstreit mit wissenschaftlichen Zeichnungen entsprachen Fotografie und Fotogramm daher oftmals noch nicht dem Ideal eines objektiven und epistemischen Bildes par excellence, wie gegen Ende des 19. Jahrhunderts vermehrt beobachtet werden kann. Demgemäß stellt sich die Frage, ob man im Falle von Talbots auf epigenetischen und naturphilosophischen Denkmodellen fußender Konzeption von Fotografie nicht vielmehr von einer „vitalistischen" anstelle einer „mechanischen Objektivität" sprechen müsste.

Aufgrund dieses apparativ determinierten Objektivitätsversprechens – und einer technizistischen Begriffsbestimmung des Fotogramms, die es noch darzulegen gilt – wird in dieser Arbeit ganz bewusst von einer Besprechung okkultistischer kameraloser Fotografien des 19. Jahrhunderts abgesehen. Der traditionelle Anspruch an Fotografie respektive an das Fotogramm, eine „Selbstaufzeichnung" der Natur zu sein, wird im Rahmen spiritistischer Experimente aufgrund des materiellen und instrumentellen Experimentalaufwandes deutlich in Frage gestellt. Spätestens ab den 2000er Jahren kam Aufnahmen des Okkultismus im Zuge einer wissenschaftshistorisch und bildwissenschaftlich orientierten Analyse von Bildern der Naturwissenschaften vermehrte Aufmerksamkeit zu. Geradezu eine Konjunktur erfuhr die Reflexion über bildliche „Sichtbarmachungen des Unsichtbaren"[25] über die visuelle

23 Lorraine Daston/Peter Galison, Objektivität, Frankfurt am Main 2007.

24 Daston/Galison 2007, S. 133ff., Anm. 21.

25 Vgl. dazu unter anderem: Hans Jörg Rheinberger (Hg.), Räume des Wissens. Repräsentation, Codierung, Spur, Berlin 1997; Bettina Heintz/Jörg Huber (Hg.), Mit dem Auge denken. Strategien der Sichtbarmachung in wissenschaftlichen und virtuellen Welten, Zürich/New York 2001; Martina Heßler (Hg.), Konstruierte Sichtbarkeiten. Wissenschafts- und Technikbilder seit der frühen Neuzeit, München 2006; Horst Bredekamp/Birgit Schneider/Vera Dünkel (Hg.), Das technische Bild. Kompendium zu einer Stilgeschichte wissenschaftlicher Bilder,

Erzeugung von Bildevidenz in der Schnittmenge von „Wissenschaft, Kunst und Technologie"[26] beziehungsweise über die „Spur" als „Orientierungstechnik und Wissenskunst" in den Kulturwissenschaften.[27] Im Falle kameralos erstellter okkultistischer Fotografien bedeutete dies, der fotografischen Platte die Fähigkeit zuzuschreiben, für das Auge unzugängliche Phänomene bildlich zu fixieren und somit den Beweis einer womöglich umstrittenen Theorie anzutreten.[28] Damit in Zusammenhang steht der gegen 1900 virulente Vergleich des menschlichen Auges mit dem fotografischen Apparat beziehungsweise der Retina mit der fotosensiblen Platte, wodurch letztere zu einem wahrheitsgetreuen Aufzeichnungsmedium avancierte. In meiner Arbeit geht es jedoch nicht um eine wissenschaftliche Beweisführung „unsichtbarer" Phänomene und damit auch nicht um die bildliche Enträtselung einer der fotografischen Trägerschicht attestierten „mechanischen" Objektivität, sondern um von der Natur und durch die Natur kameralos erzeugte (Re)Präsentationsformen im Sinne einer naturwissenschaftlich wie auch dekorativ-ornamentalen Beschäftigung.

3. Eine weitere noch kaum berücksichtigte Forschungsthematik, die sich ebenfalls über Talbots Darlegung von Fotografie als „von der Hand der Natur abgedruckt" und somit als autogenerative Technik eröffnet, stellt das innerhalb damaliger Ökonomietheorien verhandelte autopoietische Marktregulierungsprinzip der „unsichtbaren Hand" Adam Smiths dar sowie die Trope der „Hand" als Kürzel für menschliche Arbeitskraft.[29] Zur Zeit Talbots galten die automatisierte Produktionsstätte Fabrik und ihre selbsttätigen Maschinen als marktwirtschaftliches Ideal. Im Zuge der indus-

Berlin 2008; Corey Keller (Hg.), Fotografie und das Unsichtbare 1840–1900, Ausst.-Kat. Albertina Museum, Wien 2009; Geimer 2010a; ders., Sichtbar/„Unsichtbar". Szenen einer Zweiteilung, in: Julika Griem/Susanne Scholz (Hg.), Medialisierungen des Unsichtbaren um 1900, München 2010 (2010b); Carolin Artz, Indizieren – Visualisieren. Über die fotografische Aufzeichnung von Strahlen, Berlin 2011.

26 Peter Geimer, Ordnungen der Sichtbarkeit. Fotografie in Wissenschaft, Kunst und Technologie, Frankfurt am Main 2002, S. 7.

27 Vgl. dazu: Carlo Ginzburg, Spurensicherung. Die Wissenschaft auf der Suche nach sich selbst (1995), Berlin 2011; Sybille Krämer/Werner Kogge/Gernot Grube (Hg.), Spur. Spurenlesen als Orientierungstechnik und Wissenskunst, Frankfurt am Main 2007.

28 Vgl. dazu: André Gunthert, La rétine du savant. La fonction heuristique de la photographie, in: Études photographiques, Bd. 7, 2000, S. 29–48; Christoph Hoffmann, Zwei Schichten. Netzhaut und Fotografie, 1860/1890, in: Fotogeschichte, Bd. 81, 2001, S. 21–38; Wolf 2004; Erna Fiorentini, Camera Obscura vs. Camera Lucida – Distinguishing Early Nineteenth Century Modes of Seeing, Berlin 2006 (Preprint 307, MPIWG Berlin); Stiegler, 2006, S. 27ff.; ders., Belichtete Augen. Optogramme oder das Versprechen der Retina, Frankfurt am Main 2011.

29 Adam Smith, Inquiry into the Nature and Causes of the Wealth of Nations, London 1776. Siehe dazu allgemein: Edwards 2006; Friedrich Weltzien, Fleck. Das Bild der Selbsttätigkeit. Justinus Kerner und die Klecksografie als experimentelle Bildpraxis zwischen Ästhetik und Naturwissenschaft, Göttingen 2011, S. 310ff.; Robin Kelsey, Photography and the Art of Chance, Cambridge/Mass. 2015.

triellen Revolution sollten Produktivität und Umsatz gesteigert werden, was wesentlich über die Ersetzung menschlicher Arbeitskraft durch vollautomatische Maschinen geschah. Die Metapher der „unsichtbaren Hand" Smiths wiederum bezeichnete ein selbstregulatives System, das wirtschaftliche Wohlfahrt mit dem Streben einzelner Individuen nach Reichtum verknüpfte. Je größer das Vermögen der Mitglieder einer Gesellschaft ausfiele, desto größer auch der Wohlstand der gesamten Nation, so Smiths Credo. Für meine Argumentation ist Smiths Trope insofern von Interesse, als sie im eigentlichen Sinne unbeobachtbare, partikulare Vorgänge umschreibt, die jedoch in sinnvoll gegliederte Formationen münden. Parallel dazu wurde die göttliche Schöpferkraft im Zuge wissenschaftlicher Erkenntnisse gegenüber in der Natur wirkender Kräfte zurückgedrängt. Die damit gegen Ende des 18. Jahrhunderts einsetzende Säkularisierung stellte die Naturerkenntnis in den Vordergrund der Untersuchungsgegenstände und betonte das produktive Vermögen der Natur. Es kann gemutmaßt werden, dass auch Talbot Kenntnis über die genannten Theorien samt ihrer Metaphorik besaß und sie zur Umschreibung kognitiv unzugänglicher Abläufe einsetzte. Talbots Festlegung von Fotografie als automatische Technik, so meine These, kann daher nicht zuletzt in Bezug auf eine sich etablierende kapitalistische Ideologie der Produktions- und Umsatzoptimierung gelesen werden. Aufgrund der skizzierten metahistorischen und kulturwissenschaftlichen Betrachtungsweise werden nicht nur bis dato vernachlässigte Aspekte innerhalb der Fotografietheorie beleuchtet; auch ein vergleichsweise wenig beachtetes Medium wie das Fotogramm rückt in den Fokus der Untersuchung. Ausgehend von fotogrammatischen Silbernitratexperimenten des 18. Jahrhunderts und ihren schriftlichen Darlegungen widmet sich meine Analyse zahlreichen, oftmals anonym beziehungsweise von Frauen hergestellten Fotogrammobjekten des 19. Jahrhunderts. Dabei gilt es den unterschiedlichen soziokulturellen Praktiken, den motivischen und formalen Bezügen sowie den diskursiven Verhandlungsweisen nachzugehen. Besonders berücksichtigt werden in diesem Zusammenhang ubiquitäre Fotogrammsujets wie Spitzenmuster und Pflanzenblätter, wodurch der Fokus auf „weiblich" konnotierten Alltagsobjekten sowie den zeitgleich normativ wirkenden Konzeptionen liegt.[30] Grundlegend für eine diesbezügliche methodische Herangehensweise ist der „material turn" in den Kulturwissenschaften beziehungsweise die bildwissenschaftliche Öffnung der Kunstgeschichte in Bezug auf Materialien und alltägliche Praktiken, wodurch nicht nur den „stum-

30 Für eine materialitätsorientierte Perspektivierung des Fotografischen siehe: Geoffrey Batchen, Each Wild Idea. Writing, Photography, History, Cambridge/Mass. 2001 (2001a), S. 57–80; Elizabeth Edwards/Janice Hart (Hg.), Photographs Objects Histories. On the Materiality of Images, London/New York 2004.

men Dingen",[31] sondern auch der „anonymen Geschichte"[32] vermehrte Aufmerksamkeit geschenkt wird. Mit zentraler Referenz auf Sigfried Giedions Konzept der „bescheidenen Dinge" stehen somit Objekte des viktorianischen Alltags und damit verbundene Praktiken im Vordergrund der Analyse. Nicht zuletzt soll diese materialitätsorientierte Perspektivierung die „Grundtendenzen einer Periode" deutlich machen.[33] Darüber hinaus wird gezeigt, dass über die zur Herstellung von Fotogrammen verwendeten Objekte und deren jeweilige Zuschreibungen ein geschlechtsspezifisch kodierter Wertekanon deutlich wird, welcher die mediale wie historiografische Einordnung des Fotogramms maßgeblich bestimmte. Als Quellen dienen mir hierbei Handbücher, Fachartikel und Rezensionen zur Fotografie sowie Ratgeberliteratur zu Pflanzenkunde und Handarbeit aus der Zeit zwischen circa 1839 und 1880. Die Erzeugung photogenischer Zeichnungen, so lässt sich hier ablesen, ist nicht nur ein „einfaches" Verfahren, das „sogar" von Frauen ausgeübt werden kann. Auch aufgrund der verwendeten Materialien wurde eine geschlechtscharakteristische Linie zu Betätigungsfeldern wie dem „Handarbeiten" und „Botanisieren" gezogen.[34] Von hier aus ergab sich eine allgemeine Minorisierung des Fotogramms, wodurch jene Technik oftmals (implizit) als „Frauenkunst" abgetan wurde.[35] Für die Fotografiegeschichtspraxis und ihrer der Kunstgeschichte entliehenen Methodik bedeutete die Verhandlung einer abgesonderten „Kunst von Frauen" eine „Kanonverfestigung und -verfertigung unter Ausschluss des Weiblichen".[36] Wie lange eine solche Abwertung beziehungsweise Marginalisierung perpetuiert werden konnte, verdeutlichen beispielsweise mit Fotogrammen versehene Alben aus den 1860er Jahren, die nach erfolgreicher Auktion am Kunstmarkt auch noch um 1990 von Kunsthändlern vermutlich zwecks Umsatz-

31 Vgl. dazu: Gudrun König, Dinge zeigen, in: dies. (Hg.), Alltagsdinge. Erkundungen der materiellen Kultur, Tübingen 2005, S. 9–28.

32 Sigfried Giedion, Die Herrschaft der Mechanisierung. Ein Beitrag zur anonymen Geschichte (engl. Originalfassung 1948), Frankfurt am Main 1987.

33 Giedion 1987, S. 20f.

34 Zum Begriff der „Geschlechtscharakteristik" siehe: Karin Hausen, Die Polarisierung der Geschlechtscharaktere. Eine Spiegelung der Dissoziation von Erwerbs- und Familienleben, in: Werner Conze (Hg.), Sozialgeschichte der Familie in der Neuzeit Europas, Stuttgart 1976, S. 363–393. Zu Handarbeit und Botanik, siehe: Ann Shteir, Cultivating Women, Cultivating Science. Flora's Daughters and Botany in England, 1760 to 1860, Baltimore 1996; dies., Gender and Modern Botany in Victorian England, in: Osiris, Bd. 12, 1997, S. 29–38; Ann Bermingham, Learning to Draw. Studies in the Cultural History of a Polite and Useful Art, New Haven 2000; Armstrong/de Zegher 2004; Rozsika Parker, The Subversive Stitch. Embroidery and the Making of the Feminine, London 1984.

35 Zur Thematik der „Frauenkunst" siehe: Anja Zimmermann, „Kunst von Frauen". Zur Geschichte einer Forschungsfrage, in: FKW. Zeitschrift für Geschlechterforschung und visuelle Kultur, Bd. 48, 2009, S. 26–36.

36 Zimmermann 2009, S. 26.

steigerung in Einzelblätter zerlegt wurden. Versuche, den Originalzustand zu rekon-
struieren, gestalten sich aufgrund fehlender Dokumentation äußerst kompliziert,
wenn sie überhaupt möglich sind.

Abgesehen von den genannten Gründen seiner Randständigkeit erlangte das
Fotogramm eine besondere Bedeutung im Kontext des als „nützliche Belustigung"
bekannt gewordenen Edukationskonzeptes.[37] Darunter versteht man die Vermittlung
von Wissen auf leichte und unterhaltsame Weise, wie sie sich im Zuge der Wissen-
schaftspopularisierung der Aufklärung zu etablieren begann. Ein Beispiel dafür ist
das mit Chemikalien und Instrumenten ausgestattete Kästchen, das die Londoner
Kunstbedarfshandlung „Ackermann & Co." bereits zu Beginn des Jahres 1839 vorgelegt
hatte, um die Herstellung photogenischer Zeichnungen nach Anleitung zu ermögli-
chen. Die einstmals beiliegende Begleitschrift gilt bis dato als erster Leitfaden zur
Fotografie (Kamerafotografie). Der Organisationsform der kompletten Box, ihrer
Funktionsweise und eigentlichen Bestimmung wird hingegen keine Aufmerksamkeit
geschenkt.[38] Einen weiteren modellhaften Charakter erhielten Fotogramme in Anlei-
tungsbüchern zur Fotografie, die sich der didaktischen Vermittlung verschrieben
hatten. Dementsprechend stellte die schematische Abbildung eines Naturvorbildes
(zum Beispiel eines Pflanzenblattes) und ihres entsprechenden fotogrammatischen
Abzugs die grundlegende Wirkungsweise von Fotografie dar. Aufschlussreich hierfür
ist eine Untersuchung des Fotogramms hinsichtlich historischer Konzepte der Päda-
gogik, wie sie unter anderem Johann Heinrich Pestalozzi formulierte.[39] Als Erzie-
hungswissenschaftler legte er besonderen Wert auf den sinnlichen Zugang, auf
Anschaulichkeit als Vermittlungsmethode sowie auf einfache Formen. Diesen Ansatz
griff Charles Francis Himes, Professor der Physik am Dickinson College in Pennsylva-
nia, auch noch in den 1880er Jahren auf, indem er die Erzeugung von Fotogrammen in
Cyanotypie als einführenden Kursus seiner „Summer School of Amateur Photography"
anbot.

Darüber hinaus werde ich zeigen, dass das Fotogramm als Kontaktkopie nicht
nur in eine um 1800 virulente – und vorwiegend von Frauen ausgeübte – viktoria-
nische Tradition des Sammelns, Vervielfältigens und Zeichnens gestellt werden kann,
sondern auch, dass es künstlerische und reproduktionstechnische Tendenzen in sich
vereint, die wiederum in die Beschreibungsweise kameraloser, aber auch kameraba-

37 Vgl. dazu: Anke te Heesen, Der Weltkasten. Die Geschichte einer Bildenzyklopädie aus dem
 18. Jahrhundert, Göttingen 1997, S. 65ff.

38 Ackermann & Co, Ackermann's Photogenic Drawing Apparatus, London 1839 (Reprint 1977).
 Siehe dazu: Gernsheim 1983, S. 72.

39 Johann Heinrich Pestalozzi, ABC der Anschauung, oder Anschauungs-Lehre der Maßverhält-
 nisse, Zürich u. a. 1803.

sierter Fotografie einfließen konnten.[40] Damit setzte ein Denken über Fotografie ein, das nach wie vor mit Metaphern des „Abdrucks" oder der „Spur" und folglich ihres „Wahrheitsgehaltes" operiert, ohne jedoch die historischen Wurzeln der einstmaligen reproduktionstechnischen Bindung des Mediums offen zu legen. Anhand der Relektüre zentraler Texte der Fotografietheorie – von André Bazin, Susan Sontag, Roland Barthes, Rosalind Krauss, Philippe Dubois, Mary Ann Doane und William J. T. Mitchell – soll den Verhandlungsweisen des Fotogramms sowie einer semiotisch geprägten Metaphorik von Fotografie nachgegangen werden. Es wird zu zeigen sein, dass jene Untersuchungen das Phänomen der indexikalischen Referenzialität anhand der Bildtechnik Fotogramm erläutern und auf die Fotografie im Allgemeinen übertragen – dies unter Auslassung der verfahrenstechnischen Unterschiede. Es kann daher gemutmaßt werden, dass das Fotogramm in jenen Analysen lediglich zur Erläuterung der Indexikalität von Fotografie instrumentalisiert wurde. Die exemplarische Erforschung der semiotisch orientierten Fotografietheorie soll daher weder Peter Geimer folgend die Metapher der Spur zu einem „untoten Paradigma" erklären, noch konträr dazu die indexikalische Auseinandersetzung der Fotografietheorie gemäß André Rouille als fototheoretische „Monokultur" bewerten, sondern als eine historische Position in den Blick genommen werden.[41]

Ein weiterer Aspekt der Arbeit widmet sich der Abbildungsmodalität kameraloser Fotografie in Form eines die Konturlinie betonenden „Schattenbildes". Im Zuge dessen versuche ich das Potenzial künstlerischer Verfahrensweisen des 20. Jahrhunderts über eine sich bereits Mitte des 18. Jahrhunderts etablierende Abstraktionstendenz zu erläutern. An zentraler Stelle steht hierbei ein der Umrisslinie zugesprochenes erkenntnistheoretisches Vermögen, das gleichermaßen im Bereich der Kunsttheorie, der Pädagogik und der Physiognomie der Zeit verhandelt und als geeignete Verbildlichungsform des „Charakteristischen" beziehungsweise Wesentlichen angesehen wurde. Damit kam es zu einer allgemeinen Nobilitierung der Linie als Wissenskunst.[42]

40 Zur Beziehung der Fotografie zu Reproduktionstechniken, siehe: Jens Jäger, Innovation und Diffusion der Photographie im 19. Jahrhundert, in: Jahrbuch für Wirtschaftsgeschichte, Jg. 37, Bd. 1, 1996, S. 191–207, S. 196f.; Patrick Maynard, The Engine of Visualization. Thinking through Photography, New York 1997, S. 37ff.; Friedrich Tietjen, Bilder einer Wissenschaft. Kunstreproduktion und Kunstgeschichte, Univ.-Diss., Universität Trier 2007, online unter: http://ubt.opus.hbz-nrw.de/volltexte/2007/417/ (22.10.2017).

41 Peter Geimer, Das Bild als Spur. Mutmaßungen über ein untotes Paradigma, in: Sybille Krämer/Werner Kogge/Gernot Grube (Hg.), Spur. Spurenlesen als Orientierungstechnik und Wissenskunst, Frankfurt am Main 2007, S. 95–120; André Rouillé, La photographie, Paris 2005, zit. n. Bernd Stiegler, Montagen des Realen, München 2009, S. 46.

42 Siehe dazu allgemein: Sabine Mainberger/Esther Ramharter (Hg.), Linienwissen und Linienendenken, Berlin/Boston 2017; Marzia Faietti/Gerhard Wolff (Hg.), The Power of Line. Linea III, München 2015; Charlotte Kurbjuhn, Kontur. Geschichte einer ästhetischen Denkfigur, Berlin u. a. 2014.

In formaler Hinsicht bietet sich somit ein Vergleich des Fotogramms mit Techniken wie dem Schattenriss, dem Scherenschnitt sowie dem Naturselbstdruck an, die allesamt auf einer konturierenden Linie und einem monochromen Erscheinungsbild basieren. Diese innerhalb der Fotografietheorie oftmals thematisierte Kontrastierung sollte jedoch nicht bei einem strukturellen Abgleich formaler Charakteristika verharren, sondern sich auch den jeweiligen Praktiken und Zuschreibungen genannter Bildtechniken widmen.[43] Über die Erörterung zeitgenössischer Verhandlungsweisen möchte ich aufzeigen, dass jene Verfahren Kulturtechniken des „Kopierens" und/oder „Ausschneidens" umfassten und infolgedessen oftmals „weiblich" kodiert wurden. Eine Ansicht, die in der vergleichenden Besprechung von Fotogrammen und Schattenrissen im 19. und 20. Jahrhundert implizit zu einer Abwertung kameraloser Fotografie führte – was, so kann gemutmaßt werden, oftmals bewusst geschah. Darüber hinaus lassen sich in historischen Äußerungen Parallelen zwischen genannten Verfahren, Silbernitratexperimenten des 18. Jahrhunderts sowie Talbots kameralosen Fotografien ausmachen, die um zentrale Begrifflichkeiten wie „Schatten", „Umkehrung" „Negation/Negativ" kreisen. In diesem Zusammenhang sind die durch den englischen Astronomen, Physiker und Chemiker Sir John Frederick William Herschel 1840 initiierten Termini „Positiv" und „Negativ" zur Beschreibung der fotografischen Bildabzugsformate zu erwähnen.[44] Während Larry Schaaf das Gebiet der Elektrizität für Herschels Begriffsfindung verantwortlich macht, vermutet Geoffrey Batchen Erkenntnisse des Elektromagnetismus als ausschlaggebend für die Terminologie.[45] In beiden Fällen handelt es sich um Annahmen, die nicht verifiziert werden können. Da es sich bei „positiven" und „negativen" Fotoabzügen jedoch um Bildmedien handelt, erscheint ein Vergleich zu Beschreibungsweisen bildgebender Techniken naheliegend. Demgemäß gehe ich dem Begriff des „Negativen", aber auch des „Schattens" in schriftlichen Ausführungen zum Scherenschnitt, Schattenriss und Naturselbstdruck nach und lese diese mit Talbots Formulierungen gegen, um bildtheoretische Bezugsgrößen offen zu legen. Darüber hinaus lassen sich verfahrenstechnische und argumentative Parallelen zwischen Naturselbstdruck und Fotogramm ausmachen, die eine „absolute" Naturtreue durch den Abdruck der Natur selbst suggerieren. Bisherige Forschungen stellten zumeist entweder Naturselbstdrucke des 18. Jahrhunderts

43 Zu dieser Problematik vgl.: Beaumont Newhall, Photography. A Short Critical History, The Museum of Modern Art, New York 1938; Stenger 1938; Stelzer 1966; Barnes 2010; Timm Starl, Kritik der Fotografie, Marburg 2012.

44 John Herschel, On the Chemical Action of the Rays of the Solar Spectrum on Preparations of Silver and Other Substances, Both Metallic and Non-Metallic, and on Some Photographic Processes, in: Philosophical Transactions of the Royal Society of London, Bd. 130, 1840, S. 1–59.

45 Schaaf 1992, S. 62f., 95; Batchen 1993, S. 28, Anm. 59; Batchen 1999, S. 155. Siehe dazu: Kelley Wilder/Martin Kemp, Proof Positive in Sir John Herschel's Concept of Photography, in: History of Photography, Jg. 26, Bd. 4, 2002, S. 358–366.

oder Alois Auers 1852 patentiertes Verfahren der Fotografie beziehungsweise dem Fotogramm gegenüber.[46] Die vorliegende Untersuchung verfolgt jedoch eine umfassendere Betrachtung und bezieht beide Quellenmaterialien in die Analyse mit ein, um so den jeweiligen Wechselwirkungen, Bezugnahmen und Abgrenzungen genannter Prozesse nachzuspüren.

Ausgehend von einer lexikalischen Annäherung sowie einem Forschungsüberblick zu Medium und Technik des Fotogramms widmet sich das Kapitel „Am Rande der Fotografie" unterschiedlichen Ausstellungsformaten vom frühen 19. bis ins 21. Jahrhundert. In Ausstellungen jüngerer Zeit wurden zumeist historische Fotogramme mit zeitgenössischen konfrontiert, um eine teleologische Entwicklungsgeschichte zu entwerfen. Durch diese Präsentationsform wird ein spezifisches Bild beziehungsweise eine konkrete Begrifflichkeit der Fotografie und des Fotogramms vermittelt, die zu einer bis dato vorherrschenden „Sonderstellung" kameraloser Fotografie geführt hat und ihre historische Aufarbeitung gleichsam verhinderte. Eine abschließende Begriffsanalyse des Fotogramms im 19. Jahrhundert verdeutlicht die Unbestimmtheit sowie polyseme Nomenklatur dieses Mediums.

Aufbauend auf den im Kapitel „Am Rande der Fotografie" erzielten Erkenntnissen widmet sich das Kapitel „Das Fotogramm in der Fotografiehistoriographie" einer metahistorischen Reflexion der historiografischen Verhandlungsweisen des Fotogramms ab 1839. Kritisch beleuchtet werden dabei zum einen die Geschichtskonstruktionen von „Anfang", „Vorgeschichte" beziehungsweise „eigentlicher Geschichte" der Fotografie und der ihnen jeweils zugrundeliegende Fotografiebegriff sowie die dem Fotogramm dort jeweils eingeräumte Episode und Funktion. Und zum anderen wird das Modell der Kunstgeschichte hinterfragt, welches letztlich zu einem fotohistoriografischen Kanon an „Meisterwerken" führte. – Um von dieser Konzeptionierung Abstand zu nehmen, plädiere ich mit Hilfe der Geschlechtergeschichte, der feministischen Wissenschaftskritik sowie mit Foucaults Methode der Genealogie für einen erweiterten Entwurf der Fotografie abseits gängiger Beschreibungskategorien.

Im Kapitel „Das Fotogramm als Zeichen" gehe ich der Vereinnahmung des Fotogramms innerhalb verschiedener Indextheorien nach. Mit zentraler Referenz auf Charles Sanders Peirce beschäftigte man sich ab den 1970er Jahren mit einer semiotischen Untersuchung der Fotografie als „Index", „Spur" und „Abdruck", um damit weniger das fotografische Endresultat als den eigentlichen Herstellungsakt zu beleuchten. Das Fotogramm diente dabei oftmals als Ausgangspunkt, von dem aus eine direkte

46 Vgl. dazu: Naomi Hume, The Nature Print and Photography in the 1850s, in: History of Photography, Jg. 35, Bd. 1, 2011, S. 44–58; Rolf H. Krauss, Fotografie und Auers Naturselbstdruck. Kontaktbilder als Medien einer mechanischen Objektivität, in: Fotogeschichte, Bd. 121, 2011, S. 13–24.

körperliche Einschreibung in Form eines Abdrucks oder einer Spur erklärt werden
konnte. Darzulegen, dass dieses Beschreibungsmodell jedoch zutiefst metaphorisch
ist und sich bis zu Talbot, Daguerre oder Niépce zurückführen lässt, ist ein erklärtes
Ziel dieses Kapitels.

Unter der Perspektive der „Negativität", womit die Umkehr von Farb- und Tonwerten gemeint ist, werden im Kapitel „Paradigma der Negativität, Paradigma der
Bildlichkeit" ausgehend von frühen Silbernitratexperimenten Querverbindungen zu
Talbots photogenischen Zeichnungen aufgezeigt. Zudem ist bei der Analyse des
Abdruckverfahrens Fotogramm in stilistischer Hinsicht vorrangig die Konturenlinie
des Darstellungsgegenstandes als einziger Bedeutungsträger auszumachen. Dadurch
konnte das Fotogramm allgemein in eine Abstraktionstradition gestellt werden, wie
sie mit der Erfindung von Schattenriss, Scherenschnitt und Naturselbstdruck angelegt worden war. Die Geringschätzung oder Nicht-Beachtung dieser Verfahren innerhalb des Kunstkanons, die auf ein minderwertiges Talent beziehungsweise auf als
„weiblich" konnotierte handwerkliche Betätigungsfelder verweisen, überträgt sich
auch auf die Wertschätzung des Fotogramms. Demgegenüber soll die Kulturtechnik
des „Schneidens" betont, aber auch die spezifische Festlegung des Fotogramms als
Surrogat hervorgehoben werden. Letztere unterstreicht eine „Culture of the Copy",[47]
womit im Falle des Fotogramms naturgetreue Kopien von Pflanzenblättern oder Spitzenmustern angesprochen sind, die einen Trompe-l'œil- oder Augentrug-Effekt ermöglichen. Dieses Problemfeld wird um eine eingehendere Erörterung der Scherenschnitte Philipp Otto Runges und Johann Caspar Lavaters Schrift *Physiognomische
Fragmente* ergänzt.

Das Kapitel „Natur als Bild – Bilder der Natur" verfolgt die Einordnung früher
Fotografietheorie in Konzepte der Naturphilosophie, der sich um 1800 etablierenden
Biologie, aber auch der Ökonomie. Dabei gilt dem Begriff der Natur, der Vorstellung
einer künstlerisch tätigen Natur sowie Theorien zu Selbstorganisation, Epigenese
und Bildungstrieb besonderes Interesse. Aber auch Talbots Bemühungen, das Fotogramm als bildgebende Technik im Feld der Botanik zu etablieren, werden beleuchtet. Zudem möchte ich die zahlreich anzutreffenden Spitzenmusterfotogramme und
ihre Rezeption hinsichtlich geschlechtsspezifischer Konnotationen befragen. Ein
weiterer Aspekt richtet sich auf die Analyse des Fotogramms als didaktisches Medium
zur Vermittlung von Fotografie.

Im abschließenden Kapitel „Experiment, Sammelobjekt, Frauenkunst" wird
ausgehend vom „Untersuchungsobjekt" Fotogramm unterschiedlichen amateurwissenschaftlichen Anwendungen, besonders im familiären Umkreis Talbots, bis zum
Ende des 19. Jahrhunderts nachgespürt. Fotogramme wurden dabei oftmals gesam

47 Hillel Schwartz, Culture of the Copy. Striking Likenesses, Unreasonable Facsimiles, New York
1996.

melt, in Alben eingeklebt und verschenkt, wodurch Netzwerke der sozialen Verbundenheit aufgebaut werden konnten. Vor allem die Botanik erwies sich als fundamentale Quelle fotogrammatischer Auseinandersetzung, einerseits im Kontext der
„nützlichen Belustigung" und des Botanisierens und andererseits im Rahmen ornamentaler Bestrebungen des „Aesthetic Movement" und des „Arts & Crafts Movement".
Ein besonderer Fokus liegt hierbei auf Fotogrammen von Frauen, ihrem teilweise sehr
persönlichen Zugriff auf jene Technik und den damit verbundenen Praktiken. Nicht
zuletzt soll aufgezeigt werden, dass Frauen bereits im 19. Jahrhundert mit Hilfe kameraloser Fotografie ein spezifisches künstlerisches Vokabular entwickeln konnten.

Am Rande der Fotografie

Eine lexikalische Annäherung

Das Fotogramm, so lässt sich in aktuellen einschlägigen Lexika nachlesen, ist eine „Methode der fotografischen Bildherstellung ohne Kamera".[1] Anhand der Anordnung von Gegenständen oder Körpern auf der lichtsensiblen fotografischen Schicht durch direkte oder annähernd direkte Berührung und anschließender Belichtung sowie Fixierung derselben, wird eine fotografische Abbildung erzeugt. In Abhängigkeit von Position und Abstand zwischen Objekt und sensibilisiertem Bildträger hinterlässt der abzubildende Gegenstand auf dem Trägermaterial nach dem Akt der Belichtung eine „mehr oder weniger deutliche Spur"[2] oder einen Abdruck „der durch die Objekte geworfenen Schatten".[3] Das somit hergestellte Bild zeige eine „silhouettenhafte Darstellung",[4] resultiere in einem „einfachen Umrissbild"[5] oder offenbare sich in seinen formalen Qualitäten „Schattenrissen gleich".[6] Im Unterschied zur Fotografie und ihrer bildlichen Zwischenstufe in Form eines in ein Positiv umzukehrenden Negativs ist das Fotogramm in erster Linie als ein „Unikat mit umgekehrten, negativen Tonwerten"[7] anzusehen, welches keiner vermittelnden Instanz bedarf und „Abbildungen im Maßstab 1:1"[8] produzieren kann. Als Belichtungsquelle kommt vor allem „sicht-

1 Felix Freier, DuMont's Lexikon der Fotografie. Kunst, Technik, Geschichte, Köln 1997, S. 128–129, hier S. 128.

2 Cornelia Kemp, Fotogramm, in: Zentralinstitut für Kunstgeschichte München (Hg.), Reallexikon zur deutschen Kunstgeschichte, Bd. 10, Lfg. 112, München 2006, Sp. 436–443, hier Sp. 437.

3 Susan Laxton, Photogram, in: Lynne Warren (Hg.), Encyclopedia of Twentieth-Century Photography, Bd. 3, New York 2006, S. 1238–1244, hier S. 1238.

4 Urs Tillmanns, Fotolexikon, Schaffhausen 1991, S. 80.

5 Philip Jackson-Ward, Photography, insbs. § I,2: Processes and materials: Glossary, in: Jane Turner (Hg.), The Dictionary of Art, Bd. 24, New York 1996, S. 646–685, hier S. 654.

6 Freier 1997, S. 128.

7 Kemp 2006, Sp. 437.

8 Freier 1997, S. 128.

bares Licht" in Frage, aber auch „andere Quellen elektromagnetischer Strahlung"
können ein kameraloses Bild hervorrufen.[9] Als Trägerschicht fungieren neben Papier
ebenso Glas oder Zelluloidfilm.[10]

Die Kennzeichnung des Fotogramms einerseits als „Methode der fotografischen
Bildherstellung"[11] und andererseits als „fotografische Abbildung"[12] bezeichnet jene
nicht differenzierte Begriffsbestimmung zwischen Aufzeichnungsinstrumentarium
und bildlichem Resultat, die sich ebenso im Terminus „Fotografie" finden lässt. Das
heißt, nicht nur das Medium oder die Technik der Bildherstellung ist angesprochen,
sondern im selben Maße das somit hervorgerufene fotografische Bild.[13]

Eine nicht unwesentliche Definition des Fotogramms gebraucht Susan Laxton in
der *Encyclopedia of Twentieth-Century Photography*, indem sie in diesem Zusammenhang
von „photographic images made without a camera or lens" spricht.[14] Das Fotogramm
gehöre demnach in die Kategorie der fotografischen Bilder, wobei zur Herstellung
derselben weder eine Apparatur noch eine Linse nötig sei. Die Unterscheidung des
Fotogramms von jener der Kamerafotografie als „Fotografie ohne Objektiv"[15] würde
bildliche Phänomene miteinschließen, die anhand der technischen Vorrichtung
einer Kamera zustande kommen, jedoch auf eine perspektivierende Linse verzichten,
wie dies beispielsweise bei Aufnahmen mit einer sogenannten Lochkamera der Fall
ist. Bei fotografischen Bildern, welche ohne Linse hergestellt werden, handelt es sich
daher nicht automatisch um Fotogramme.

Die essentielle Kategorie der Berührung zwischen einem materiellen Objekt und
seiner Repräsentationsoberfläche unter anschließender Belichtung ist es auch, die
Susan Laxton in ihrem Artikel zum Ausschluss kameraloser Verfahren wie jener der
Brûlage (extreme Erwärmung bzw. Entzünden des Negativs), der Luminogramme
(Aufzeichnung von Lichtspuren), der Chemigramme (direkte mechanische oder che-
mische Einwirkung auf die fotosensible Trägerschicht) und der Cliché verre (Umko-

9 Joel Snyder, Photogramme, in: Anne Cartier-Bresson, Le vocabulaire technique de la photo-
 graphie, Paris 2008, S. 386–388, hier S. 386.
10 Ebenda.
11 Freier 1997, S. 128.
12 Kemp 2006, Sp. 436.
13 Diese Undifferenziertheit findet sich ebenso im Französischen. Der Begriff „photographie"
 ist als „ensemble des techniques" und gleichermaßen als „image obtenue par des procédés
 photographiques" zu verstehen. Siehe dazu: „photographie", in: Paul Imbs (Hg.), Trésor de la
 langue française. Dictionnaire de la langue du XIXe et du XXe siècle, Bd. 13, Nancy 1988,
 S. 281. Anders verhält es sich jedoch im englischen Sprachgebrauch, bei dem zwischen der
 Bezeichnung „photograph" für das fotografische Bild und „photography" für die Technik
 und das Medium, unterschieden wird, vgl. John Simpson/Edmund Weiner, Oxford English
 Dictionary, 2. Aufl., Bd. 11, Oxford 1989, S. 722–723.
14 Laxton 2006, S. 1238.
15 Michel Frizot, Neue Geschichte der Fotografie, Köln 1998, S. 444.

pieren von Einritzungen einer eingefärbten Glasplatte auf eine lichtsensible Schicht) aus dem Kanon fotogrammatischer Techniken führt.[16] Doch nicht nur die Berührung zwischen Bildträger und abzubildendem Objekt ist meiner Ansicht nach ein entscheidendes Charakteristikum des Fotogramms, sondern damit zusammenhängend auch die Konstruktion eines „neuen", in dieser Form noch nicht ersichtlichen beziehungsweise vom Referenten „abstrahierenden", zumeist aus Umrisslinien bestehenden Bildes, wodurch das Fotogramm aus jener Reihe kamera- und linenloser Techniken gelöst wird.[17] Grundsätzlich gilt daher folgender Ansatz: Essenzieller Bestandteil zur Herstellung eines Fotogramms ist die Kombination von zumeist flachen Objekten mit einer lichtsensiblen, fotochemischen Trägerschicht, die in direkten Kontakt gebracht und dem natürlichen Licht ausgesetzt werden. Im Anschluss an die Belichtung wird das resultierende Bild mit einem Fixiermittel lichtstabil gemacht.

Obwohl Laxton die fundamentale Rolle des Fotogramms für eine Theorie der Fotografie, welche das fotografische Bild als eine von der Natur automatisch hergestellte Reproduktion beschreibt, bekräftigt und auch jene indexikalische Beziehung zwischen Objekt und Abbild, die als eine materielle Kontiguität beschrieben wurde und wird, betont, bezeichnet sie die ersten Schritte in der Geschichte des Fotogramms um 1839 als bloße „byproducts of testing emulsions".[18] Insofern spricht Laxton William Henry Fox Talbots „photogenic drawings" und Hippolyte Bayards „dessins photogéniques" den Status eigenständiger Bildmedien ab, da ihrer Ansicht nach der vorrangige Wunsch darin lag, projizierte Bilder mit Hilfe einer Camera obscura zu fixieren. Die Frühzeit der Fotografie, womit gleichzeitig der Beginn der Fotogrammgeschichte gemeint ist, scheint daher vorwiegend aus einer Versuchsanordnung zur Austestung von Chemikalien bestanden zu haben. Laxton dazu: „[...] for the sake of experimentation it was simpler to place graphically distinct objects, often leaves and lace, directly onto sensitized surfaces to measure chemical accuracy and permanence."[19]

In dieser frühen Phase des Fotogramms geht es jedoch nicht nur um Experimente oder Testversuche der Lichtempfindlichkeit diverser Substanzen, sondern durchaus um eine explizite Bildgenerierung. Um jene Diskreditierung von Fotogrammen als unbedeutende „Nebenprodukte" in einer vom rasanten Anstieg der kamerabasierten Fotografie geprägten Zeit zu relativieren, führt Laxton Talbots frühe Fotogramme botanischer Objekte wiederum als „valuable resource for botanists" ein.[20]

16 Laxton 2006, S. 1238.
17 Zum Begriff der Abstraktion in Bezug auf das Fotogramm gehe ich an späterer Stelle dieses
 Kapitels ein.
18 Laxton 2006, S. 1239.
19 Ebenda.
20 Ebenda.

Als Sonderfall wird Anna Atkins beschrieben, deren Algenfotogramme in Cyano-
typietechnik (ein von John Herschel übernommenes, auch „Blaudruck" genanntes
Verfahren) von 1843 bis 1853 in privater Kleinstauflage unter dem Titel *British Algae:
Cyanotype Impressions* erschienen sind, welches die erste vollständig fotografisch
(genau genommen: fotogrammatisch) produzierte Eigenpublikation darstellt. Neben
der Präsenz in der Frühzeit der Fotografie und einer gegen Ende des 19. Jahrhunderts
aufkommenden Bewegung sogenannter „parlor tricks" und „children's amusements",
die kameralose Fotografien im Amateurbereich zur Herstellung humoristischer oder
unterhaltsamer Bilder empfahl, scheint das Fotogramm laut Laxton erst wieder mit
der Implementierung durch Künstler der Avantgarde zu neuem Aufschwung gekom-
men zu sein. Neben der vermeintlichen Marginalität, Primitivität und einer Möglich-
keit zur Erzeugung perspektivloser Bilder konnten Avantgardekünstler anhand des
Fotogramms eine Kritik an vorherrschenden Visualisierungskonventionen vollziehen.
In der Zeit zwischen den ersten Verwendungsweisen bis zur „Wiederentdeckung" des
Fotogramms durch künstlerische Strömungen wie Dadaismus, Surrealismus und im
Kontext des Bauhaus, so Laxton weiter, konnte das Fotogramm als visuelles Korrelat
den damaligen Anforderungen nicht genügen und wurde alsbald in wissenschaftli-
chen Amateurkreisen aufgrund der rasanten technologischen Entwicklungen ange-
sichts der Dominanz der Kamerafotografie obsolet.[21] Dieses Konzept einer Fotografie-
historiografie auf unterschiedliche Weise zu hinterfragen, ist ein weiteres erklärtes
Ziel meiner Arbeit.

Im *Reallexikon für deutsche Kunstgeschichte* folgt in direktem Anschluss auf den
mehrseitigen Artikel zum Lemma „Fotografie" ein gesonderter Eintrag unter dem
Titel „Fotogramm". Welche Merkmale für eine Trennung sorgen, lässt sich anhand
der Definition des Begriffs Fotografie prüfen. So heißt es an dieser Stelle: „Fotografie
(von griech. φως ‚Licht' und γράφειν ‚schreiben, zeichnen': mit Licht schreiben, abbil-
den) bezeichnet sowohl das Verfahren zur Herstellung dauerhafter, durch Lichtein-
wirkung in einer Kamera erzeugter Abbildungen als auch das in diesem Verfahren
erzeugte Bild selbst."[22] Entscheidend für einen Ausschluss des Fotogramms aus der
Kategorie „Fotografie" sind demnach das Instrumentarium der Kamera beziehungs-
weise die mit ihr produzierten Bilder. Dennoch wird versucht, das Fotogramm an die
Gattung Fotografie rückzubinden, indem es aufgrund seiner Kameralosigkeit als
„Sonderfall" derselben bezeichnet wird.[23] Das Fotogramm, „(von griech. ‚Licht' und

21 Laxton 2006, S. 1239.
22 Anna Auer/Christine Walter/Esther Wipfler, Fotografie, in: Zentralinstitut für Kunst-
 geschichte München (Hg.), Reallexikon zur deutschen Kunstgeschichte, Bd. 10, Lfg. 112, Mün-
 chen 2006, Sp. 401–436.
23 Ebenda, Sp. 401. So heißt es an dieser Stelle: „Sonderfälle, da ohne Kamera hergestellt, sind
 Fotogramm und Cliché verre (s. Glasradierung)."

lat. ‚gramma' für ‚Linie, Strich')", so erfahren wir im anschließenden Artikel von Cornelia Kemp, „bezeichnet eine fotografische Abbildung, die ohne Gebrauch einer Kamera durch direkte Lichteinwirkung auf sensibilisiertem Trägermaterial entsteht".[24] Insgesamt unterscheidet Kemp drei Gruppen des Fotogramms: Neben einer als „Kontaktkopie" betitelten Zuordnung setzt sie die Strömung des „Okkultismus" sowie die „Kunst" als Einzugsbereiche dieses Mediums fest.

Ohne die Begrifflichkeit der Kontaktkopie näher zu erörtern und ohne darzulegen, inwiefern mit ihr ein bestimmtes Anwendungsgebiet oder vielmehr eine Anwendungsart verknüpft sein soll, fasst sie diese knapp als „weiße Silhouetten auf dunklem Grund", in der Tradition der Naturselbstdrucke des 18. und 19. Jahrhunderts stehend, zusammen.[25] Damit umklammert Kemp jene Verfahren der Frühzeit von Johann Heinrich Schulzes ersten Versuchen mit Silbernitrat im Jahr 1717 unter Verwendung von Schablonen, Humphry Davys und Thomas Wedgwoods Experimente mit silbernitratbeschichtetem Papier und Leder von 1802, William Henry Fox Talbots „photogenic drawings" ab 1834/35, John Herschels Technik der Cyanotypie von 1842, Anna Atkins' zwischen 1843 und 1853 erschienene vollständig fotogrammatisch illustrierten Werke zur Botanik, Hippolyte Bayards ab 1839 entstandene „dessins photogéniques" und schließlich, mit einem relativ großen Zeitsprung, Bertha Günthers 1920 bis 1922 erstellte Fotogramme. Eine Abweichung in diesem Konzept der Kontaktkopie lässt sich auch hier finden. So bilden August Strindbergs zwischen 1894 und 1896 erzeugte „Celestografien", kameralos hergestellte (Ab)bildungen des Himmels, in dieser vermeintlich homogenen Reihung der Kontaktkopien eine Ausnahme. Handelt es sich bei genannten Beispielen um Bildphänomene, die keinem der „Kunst" oder dem „Okkultismus" vergleichbaren Wissensgebiet zuzuordnen sind und deren Essenz in einer technisch determinierten „Kopie" des Objektes im Sinne einer Reproduktion durch Kontakt besteht? Ist es allein ihr formales Erscheinungsbild „weißer Silhouetten auf dunklem Grund", das verbindend wirkt oder lässt sich auch abseits dieser formalen Kategorisierung eine technische Gemeinsamkeit finden? Solche und ähnliche Fragen bleiben in dieser Einteilung unbeantwortet.

Dieser kurze Abriss einer lexikalischen Beschreibung des Fotogramms sollte einerseits unterschiedliche Definitionsentwürfe skizzieren, aber auch nach wie vor ungelöste Probleme der Begriffsbestimmung aufzeigen. Ein erklärtes Ziel ist es daher, einen Lösungsansatz zur Kategorisierung des Fotogramms als Bild und Technik zu entwickeln. Dafür ist es notwendig, das Fotogramm des 19. Jahrhunderts in technischer Hinsicht als eine bildgebende Technik zu fassen, die den direkten Kontakt zwischen einem zumeist flachen Objekt und einer fotosensiblen Schicht erforderte und durch natürliches Licht als Agens mit anschließender Fixierung hergestellt

24 Kemp 2006, Sp. 436f.
25 Ebenda, Sp. 438.

wurde. Ein bedeutender Faktor in dieser Konzeption ist zudem, dass das Fotogramm auf einfache Weise durchgeführt sowie kostengünstig realisiert werden konnte. Durch diesen Entwurf bleiben all jene kameralosen Werke unbesprochen, die aufgrund fehlender Berührung oder durch eine differierende „Belichtungsweise" wie etwa Elektrizität, Röntgen- oder Uranstrahlung zustande kamen: Dazu zählen unter anderem August Strindbergs „Caelestografien", kameralose Fotografien des Okkultismus (u.a. Elektrografien, Strahlungs- und Gedankenfotografien) sowie weitere wissenschaftliche Aufnahmen ohne Kamera, die in dieser Arbeit nicht thematisiert werden.[26]

Die grundsätzliche Trennung des Fotogramms von der Kamerafotografie unter Beschreibung seiner spezifischen Produktionsbedingungen und Anwendungsgebiete ist meiner Ansicht nach notwendig, jedoch sollte von negativen Charakterisierungen und Rückbindungen des Fotogramms als ein „Sonderfall" der Fotografie abgesehen werden. Vielmehr sollte die Notwendigkeit einer Konzeptionierung der Fotografie im Plural betont und der Blick auf das Fotografische, das eine Vielzahl fotografischer Verfahren umfasst, geöffnet werden. Vor diesem Hintergrund erfordert die Darstellung des Fotogramms des 19. Jahrhunderts eine detaillierte Erörterung der diskursiven Herstellungsbedingungen, Produktionsweisen und Anwendungsgebiete dieses Mediums, da es sich in diesen Punkten grundsätzlich von der Kamerafotografie unterscheidet. Mit dieser Arbeit wird daher die Absicht verfolgt, die Differenzen, aber auch Eigengesetzlichkeiten des Fotogramms zu definieren, um auf dieser Basis eine spezifische Medialität des Fotogramms herausarbeiten zu können.

Ein Medium ohne Namen

Begibt man sich auf die Suche nach der Bedeutung des Begriffs „Photogramm" im 19. Jahrhundert, so findet man unter dieser Bezeichnung zahlreiche Zuordnungen fotografischer Bilder. Die kameralose und direkte Abdrucktechnik des „Fotogramms", wie sie ab Beginn des 20. Jahrhunderts genannt wurde, ist damit jedoch nicht explizit angesprochen. Für das Fotogramm im 19. Jahrhundert existiert kein allgemein gültiger Terminus technicus. Vielmehr sind in der Frühzeit der Fotografie unterschiedliche Begriffe für die Erzeugung kamera- und linsenloser Bilder gebräuchlich. Die Namensgebung bezieht sich dabei häufig auf diverse chemische Herstellungsverfahren und deren Erfinder, die damit verbildlichten Objekte oder auf ähnlich anmutende

26 Natürliche Lichteinstrahlung stellt eine notwendige, aber keine hinreichende Eigenschaft des Fotogramms dar. So lässt sich ab dem 20. Jahrhundert auch künstliche Lichteinstrahlung als eine Voraussetzung des Fotogramms fassen.

Vorläufertechniken. So wird das Fotogramm als „photogenic drawing",[27] „dessin photogénique",[28] „Daguerre'sches Lichtbild",[29] „Cyanotypie",[30] „Calotypie",[31] „Naturselbstabdruck"[32] oder „Naturselbstdruck",[33] „Pflanzenblätterdruck"[34] oder „leaf print",[35] „Lichtpausverfahren" oder „Photokopie",[36] „Copierprozess",[37] „Schulzegraphie",[38] „Schattenbild"[39] oder „Schattenbildfotogramm",[40] „Photographies directes" oder

27 William Henry Fox Talbot, Some Account of the Art of Photogenic Drawing, or the Process by which Natural Objects May Be Made to Delineate Themselves without the Aid of the Artist's Pencil, London 1839, wiederabgedruckt in: Beaumont Newhall, Photography: Essays & Images, New York 1980, S. 23–31.

28 Französische Übersetzung von Talbots „photogenic drawing", welche oftmals in Zusammenhang mit Hippolyte Bayards frühen Direkt-Positiv-Verfahren genannt wird.

29 Friedrich August Wilhelm Netto, Vollständige Anweisung zur Verfertigung Daguerre'scher Lichtbilder auf Papier, Malertuch und Metallplatten durch Bedeckung oder durch die Camera obscura und durch das Sonnenmicroscop, Halle a. d. Saale 1839.

30 John Herschel, On the Action of the Rays of the Solar Spectrum on Vegetable Colours, and on Some New Photographic Processes, in: Philosophical Transactions, Bd. 132, 1842, S. 181–215.

31 Siehe dazu: William Henry Fox Talbot, Fine Arts. Calotype (Photogenic) Drawing, To the Editor of the Literary Gazette, in: The Literary Gazette and Journal of the Belles Lettres, Arts, Sciences, &c, 27. Februar 1841, S. 139–140.

32 Alfred Parzer-Mühlbacher, Photographisches Unterhaltungsbuch. Anleitungen zu interessanten und leicht auszuführenden photographischen Arbeiten, Berlin 1910, S. 206ff. Parzer-Mühlbacher bezeichnet die Technik auch als Anilindruck, siehe S. 206.

33 Felix Naumann, Im Reiche der Kamera, 13./15. vollständig umgearbeitete und vermehrte Auflage von „Photographischer Zeitvertreib" von Hermann Schnauss, Leipzig 1920, S. 218ff.

34 Ludwig Kleffel, Handbuch der practischen Photographie, Leipzig 1874, S. 419ff.

35 Hermann Vogel, Die chemischen Wirkungen des Lichts und die Photographie in ihrer Anwendung in Kunst, Wissenschaft und Industrie, Leipzig 1874, S. 23.

36 H. Schubert, Das Lichtpaus-Verfahren oder die Kunst, genaue Kopien mit Hilfe des Lichtes unter Benützung von Silber-, Eisen- und Chromsalzen herzustellen, Wien/Leipzig 1919. Darin heißt es: „Unter „Lichtpausen" oder „Photokopien" versteht man Kopien von Zeichnungen, Kupferstichen oder sonstigen Drucken, sowie Kopien von flachen, durchbrochenen oder durchscheinenden Gegenständen, wie Spitzen, Geweben, Pflanzenblättern, Laubsägearbeiten usw., die mit Hilfe des Lichtes ohne Benutzung eines photographischen Aufnahmeapparates, einer Kamera, auf Papier, Leinwand u. dgl. hergestellt sind.", S. 1. In der Ausgabe des Jahres 1883 fehlt der Hinweis „ohne photographischen Aufnahmeapparat"; siehe dazu „Lichtpausprozeß" in: Meyers Konversationslexikon, Leipzig/Wien 1885–1892, Bd. 13, S. 19, sowie „Lichtpausverfahren", in: Brockhaus' Konversationslexikon, 14. Auflage, Leipzig/Berlin/Wien 1894–1896, Bd. 11, S. 152–153.

37 Julius Schnauss, Photographisches Lexicon. Alphabetisches Nachschlagebuch für den praktischen Photographen, Leipzig 1864, S. 121ff.

38 Guido Seeber, Kamera-Kurzweil. Allerlei interessante Möglichkeiten beim Knipsen und Kurbeln, 6. Auflage des photographischen Unterhaltungsbuches von A. Parzer-Mühlbacher, Berlin 1930, S. 17–29, hier S. 18.

39 Paul Lindner, Photographie ohne Kamera, Berlin 1920, S. 54.

40 Ebenda, S. 53.

„Photo-calques" (Lichtpausen),[41] „photography without a camera",[42] ganz allgemein als „Photographie" bezeichnet oder unter synonymische Ausdrücke wie „Lichtbild", „sun-picture" et cetera gereiht.

Der Begriff „Photographie", worunter man im 19. Jahrhundert zahlreiche Verfahren subsumierte – so auch das kamera- und linsenlose Verfahren des Fotogramms – wurde nach grundlegenden Überlegungen John Herschels, erstmals in einem Brief an Talbot vom 28. Februar 1839 vorgeschlagen.[43] Darin rät er Talbot, von seiner Wortschöpfung der „photogenic drawings" abzusehen, da „photographic" anstelle von „photogenic" in der Flexion einfacher zu handhaben sei. Mit einem Asteriskus am Briefende vermerkt Herschel: „Your word photogenic recalls van Mon's exploded theories of thermogen and photogen. It also lends itself to no inflexions and is out of analogy with Litho and Chalcography."[44] Gerade die Wortschöpfung „photography" erlaube es, von „photographic", „photograph" oder „photographed" zu sprechen, wie er in seinem Brief an unterschiedlichen Stellen deutlich macht. Talbot hingegen hielt an seinem Begriff der „photogenic drawings" vorerst fest. Dennoch setzte sich in der Folgezeit die Bezeichnung „photography" zur Beschreibung der anhand von Licht erzeugten Bilder – sei es auf Papier wie im Falle Talbots oder auf Kupferplatte im Falle Daguerres – durch.

Eine Wendung erhielt die Begriffsgeschichte des Fotogramms anlässlich einer Diskussion in englisch-sprachigen Tageszeitungen und Journalen, die im Zuge der neu eingeführten Wortkreation „telegram" im Jahr 1857 entflammte. In jenem Jahr versuchte man die erste transatlantische Kabelverbindung zwischen England und Amerika zur telegrafischen Datenübermittlung zu verlegen, die jedoch aufgrund von submarinen Isolationsproblemen scheiterte. In der englischen Zeitung *The Times* ent-

41 Charles Chaplot, La photographie récréative et fantaisiste. Recueil de divertissement, trucs, passe-temps photographiques, Paris 1904, S. 57ff.; Émile Desbeaux, Physique populaire, Paris 1891, S. 427ff.

42 A. K. Boyles, Photography without a Camera, in: Recreation, October 1900, 12/4, S. 251–252.

43 Eine erste Referenz der Bezeichnung „photography" findet sich in einem Tagebucheintrag Herschels vom 13. Februar 1839. Siehe dazu: Mike Ware, Cyanotype. The History, Science and Art of Photographic Printing in Prussian Blue, London 1999, S. 91, Anm. 2; Geoffrey Batchen, The Naming of Photography. 'A Mass of Metaphor', in: History of Photography, Jg. 17, Bd. 1, 1993, S. 22–48; Kelley Wilder, Ingenuity, Wonder and Profit. Language and the Invention of Photography, unpubl. Univ.-Diss., University of Oxford 2003.

44 Digitalisat des Briefes unter: http://foxtalbot.dmu.ac.uk (30.10.2017). Die Termini „photogen" und „thermogen" stammen möglicherweise von Ezekiel Walker, einem britischen Wissenschaftler, der sie in Zusammenhang mit seinen Forschungen auf dem Gebiet der „Verbrennung" etablierte, vgl. ders., New Outlines of Chemical Philosophy, in: Philosophical Magazine, Bd. 39, 1814, S. 22–26, 101–105, 250–252, 284–285, 349–350. Andererseits will Herschel mit der Namensgebung Fotografie das Medium in die Nähe der druckgrafischen Techniken, wie die der Lithografie, gerückt wissen.

brannte daraufhin eine Debatte über den grammatikalisch korrekten Gebrauch von „telegraph" als Bezeichnung für den Apparat und „telegram" für die schriftliche Aufzeichnung der elektrischen Datenübermittlung, in Abgrenzung von der bis dahin gebräuchlichen Form des „telegraphic despatch".[45] Ein Korrespondent zeigte sich hinsichtlich der neuen Wortkreation bestürzt:

> „I hope you will join the crusade against the use of the new word ‚telegram'. It comes to us from the Foreign-office, I believe. Certainly, no Englishman at all aware of the mode in which English words are derived from Greek language could have invented such a word. If it should be adopted, half of our language will have to be changed. We shall have to say paragram instead of paragraph, hologram instead of holograph, photogram instead of photograph [...].“[46]

Im Anschluss daran entwickelte sich ein reges Wortgefecht über das Pro und Contra der neuen, aus dem Griechischen entlehnten Bezeichnung und den damit in Zusammenhang stehenden, auf -graphy oder -gram endenden Begrifflichkeiten wie beispielsweise „photography" und „photogram".[47] Dieser Disput über die korrekte Herleitung von Fremdwörtern bot genügend Zündstoff, um humoristisch in Gedichtform in der Satirezeitschrift *The Punch* veröffentlicht zu werden, die für ihre auf aktuelle Geschehnisse rekurrierenden Glossen berühmt war.[48]

Damit war die Auseinandersetzung jedoch noch nicht beendet. Ein Jahr später äußerte sich William Crookes, Herausgeber des *Journal of the Photographic Society*, kritisch gegenüber der Bezeichnung „photogram" für das fotografische Bild. Mit dem Hinweis, dass es für die Unterscheidung zwischen dem Instrument „telegraph" und seinem übermittelten Ergebnis sehr wohl notwendig sei, eine davon zu differenzie-

45 Die erste Verwendung des Wortes „telegram" beansprucht die amerikanische Zeitung Albany Evening Journal für sich, siehe Ausgabe vom 6. April 1852, vgl. Oxford English Dictionary, Oxford University Press, Onlineversion, Eintrag „telegram": http://www.oed.com/view/Entry/198685 (30.10.2017).
46 Anonym, The „Telegram", in: The Times, 10. Oktober 1857, S. 7.
47 Siehe weitere Beiträge dazu: Anonym, The Telegram, in: The Times, 12. Oktober 1857, S. 9; Richard Shilleto, To the Editor of the Times, in: The Times, 15. Oktober 1857, S. 7; E. Walford, Telegram versus Telegraph, in: The Times, 17. Oktober 1857, S. 12; J. W. Donaldson, Telegraph and Telegram, in: The Times, 20. Oktober 1857, S. 7; E. Walford, Telegram versus Telegraph, in: The Times, 21. Oktober 1857, S. 11; Richard Shilleto, To the Editor of the Times, in: The Times, 23. Oktober 1857, S. 10; Anonym, The Battle of the Telegram, or, Language in 1857, in: The Times, 29. Oktober 1857, S. 11.
48 Anonym, Telegraph and Telegram, in: Punch, or the London Charivari, 24. Oktober 1857, S. 175; Anonym, Pompey on Telegram, sowie Anonym, The Battle of the Telegram, in: Punch, or the London Charivari, 31. Oktober 1857, S. 177 und S. 185; Anonym, Learning and Politeness, in: Punch, or the London Charivari, 7. November 1857, S. 195.

rende Bezeichnung „telegram" zu etablieren, sehe er für die Fotografie jedoch keine
Möglichkeit mehr, einen neuen Terminus für das bildliche Resultat einzuführen.

> „[...] we wish the new word [photogram] every success which its undoubted cor-
> rectness deserves, but fear that it is now too late to continue the analogy by
> transferring the meaning of photograph from the picture produced to the
> instrument used in its production; and so long as photograph is held to mean the
> picture, the introduction of photogram will tend to complicate rather than sim-
> plify the English language."[49]

Dennoch zeigte man sich im Feld der Fotografie gegenüber dem Neologismus offen.
Eine erste Reaktion auf das Wort „photogram" lässt sich in der anonym publizierten
Schrift *Photograms of an Eastern Tour* von 1859 erkennen, die Fotografien in Form von
Zeichnungen publizierte und der Wortschöpfung ein kurzes Gedicht widmete.[50]

1866 beschäftigte man sich mit dem Begriff erneut in der Zeitschrift *Notes and
Queries*.[51] Uneinigkeit herrschte insofern, ob man „photograph" in der bis dato gängi-
gen Form als Verb und Substantiv (für das Ergebnis) beibehalten oder einen Bedeu-
tungswechsel durch die Bezeichnung für den Herstellungsapparat vornehmen und
insofern „photogram" zur Definition des bildlichen Resultates einführen sollte. Im
British Journal of Photography plädierte man 1867 hingegen eindeutig für die Einfüh-
rung von „photogram": „‚Photograph' has a termination devoted to the verb active,
or otherwise to the name of the agent; ‚photogram' is the proper form for the name of
the effect or product."[52] Auch im deutschsprachigen Raum beginnt die Diskussion
kurz nach dem Erscheinen der ersten englischen Besprechungen.[53] In der Zeitschrift
Die Dioskuriden, einem Publikationsorgan der deutschen Kunstvereine, ist in der Aus-
gabe vom 25. Juni 1865 zu lesen:

49 William Crookes, s.t., in: Journal of the Photographic Society, 21. April 1858, S. 189–190, hier
 S. 189.
50 Anonym, Photograms of an Eastern Tour, Being Journal Letters of Last Year, Written Home
 from Germany, Dalmatia, Corfu, Greece, Palestine, Desert of Shur, Egypt, the Mediterranean,
 &c, London 1859. Darin heißt es: "Photograms": To Photograph's with light to write, a photo-
 gram is writ with light, I try to photograph my views, and send you Photograms of news", o.S.
51 T. C., Telegram and Photogram, in: Notes and Queries, 30. Juni 1866, S. 530.
52 Anonym, Miscellanea. „Photogram", in: The British Journal of Photography, 8. Februar 1867,
 S. 67.
53 So unter anderem: Anonym, Die diesjährigen Sitzungen der British-Association, in: Das Aus-
 land. Wochenschrift für Länder- und Völkerkunde, Bd. 34, 1869, S. 958–960, 978–982, hier
 S. 960, Anm. 1: „Da wir jetzt Telegramm zu sprechen uns angewöhnt haben, so können wir
 mit dem nämlichen Rechte auch Photogramm sagen."

„Es wäre wohl wünschenswerth, wenn nach der Analogie von ‚Telegraphie' und ‚Telegramm', ‚Monographie' und ‚Monogramm' u.s.f. nicht blos für die Photographie, sondern auch für die anderen reproduktiven Künste, wie ‚Lithographie', ‚Xylographie' u.s.f. ein grammatischer Unterschied zwischen dem Kunstverfahren und dem Kunstprodukt gemacht würde. Der ‚Photographische Verein' hätte es am leichtesten in der Hand, das Wort ‚Photogramm' zur Bezeichnung des photographischen Bildes durch die officielle Adaption in den Sprachgebrauch einzuführen. [...] warum also in konsequenter Weise bei ‚Photographie' statt ‚Photogramm' verharren? Wir unsererseits werden von jetzt ab an diesem korrekten Unterschied festhalten."[54]

Die ersten Auswirkungen dieser Kontroverse zeichneten sich in wissenschaftlichen Publikationen ab, die sich explizit für die Verwendung von „photogram" anstelle von „photograph" aussprachen.[55] In der Folgezeit etablierte sich „photogram" als synonymische Verwendungsweise für das fotografische Bild.[56]

Den Einzug der neuen Wortkreation in den Bereich der künstlerischen Fotografie spiegeln Namensgebungen fotografiespezifischer Journale ab Ende der 1880er Jahre wieder. Zeitschriften wie *Photograms of the Year. The Annual Review of the World's Photographic Art* (London, 1888–1961) publizierten sogenannte „pictorial photographs", Fotografien die einen explizit künstlerischen Anspruch verfolgten und der Strömung des Piktorialismus zuzurechnen sind.[57] Das vom Verleger Dawbarn & Ward herausgegebene Journal *The Photogram* (London 1894–1905) und deren Supplement *The Process Photogramm* mit technisch-praktischem Schwerpunkt, kennzeichnet ebenfalls eine synonyme, eher auf künstlerischer Basis orientierte Verwendung des Begriffs

54 Max Schasler (M. Sr.), Die Photographie in ihrer Beziehung zu den bildenden Künsten, in: Die Dioskuren. Deutsche Kunst-Zeitung, 25. Juni 1865, Jg. 10, Bd. 26, S. 221–223, hier S. 221.

55 Eine der frühesten wissenschaftlichen Publikationen, die sich des neuen Wortes „photogram" annahm: Edward Sabine, On the Lunar-Diurnal Variation of the Magnetic Declination Obtained from the Kew Photograms in the Years 1858, 1859, and 1860, in: Proceedings of the Royal Society of London, Bd. 11 (1860–1862), S. 73–80.

56 Ab 1870 finden sich in deutschsprachigen wissenschaftlichen Publikationen synonyme Verwendungsweisen von „Photographie" und „Photogramm". Siehe dazu: Karl Kupffer/Berthold Benecke, Photogramme zur Ontogenie der Vögel, Halle a. d. Saale 1879; Emil Stöhrer, Die Projection physikalischer Experimente und naturwissenschaftlicher Photogramme, Leipzig 1876. Ein Derivat kann möglicherweise auch in der fotografischen Bildvermessungstechnik der sogenannten „Photogrammetrie" gesehen werden, ein Begriff, den der deutsche Architekt Albrecht Meydenbauer um 1867 prägte. Siehe dazu: Anonym, Die Photogrammetrie, in: Wochenblatt, hg. v. Architekten-Verein zu Berlin, 6. Dezember 1867, Bd. 49, S. 471–472.

57 *Photograms of the Year* änderte seinen Namen 1961 in *New Photograms*, bestand jedoch nur bis 1961.

„photogram".[58] 1903 legte man im selben Verlagshaus die vierbändige Reihe *The Photo-gram. A Series of Pamphlets on Photography* auf, die aus thematisch gebündelte Anlei-tungsheften und Kurzerklärungen zur Kamerafotografie bestand.[59] Eine weitere Ver-wendungsweise zeigt sich im französischsprachigen Bereich über den Titel der Zeitschrift *Le Photogramme, revue mensuelle illustrée de la photographie*, erschienen von 1897–1906.[60]

Moholy-Nagy kommt schließlich das Verdienst zu, den Begriff „Fotogramm", der bis heute noch in dieser Form gebräuchlich ist, für das kameralose Verfahren festgelegt zu haben. In seiner Schrift *Malerei, Fotografie, Film* betont er nicht nur die Möglichkeiten und Herstellungsbedingungen seiner fotografischen Experimente ohne Kamera, sondern erwähnt erstmalig den Terminus in veränderter Orthografie:[61]

„Dieser Weg [Fotografie ohne Kamera] führt zu Möglichkeiten der Lichtgestal-tung, wobei das Licht als ein neues Gestaltungsmittel, wie in der Malerei die Farbe, in der Musik der Ton, suverän [sic] zu handhaben ist. Ich nenne diese Art der Lichtgestaltung Fotogramm. Hier liegen Gestaltungsmöglichkeiten einer neu eroberten Materie."[62]

Rückblickend beschreibt Moholy-Nagy in einem Brief an Walter Gropius im Dezember 1935 seine damalige Intention der Begriffsfindung. In Anlehnung an „Telegramm"

58 The Photogram wurde unter dem Titel *The Photographic Monthly* weitergeführt. *The Process Pho-togramm* wurde umbenannt in *Process Engravers Monthly*. *Process Photogram*, später als *Process. The Photomechanics of Printed Illustration* publiziert und ab 1961 als *Graphic Technology* weiterge-führt. Siehe dazu: Michael Pritchard, Process Photogram, in: John Hannavy (Hg.), Encyclo-paedia of Nineteenth-Century Photography, New York 2008, S. 1176.
59 The Photogram. Series of Penny Pamphlets on Photography, Bd. 1–4, London 1903.
60 Le Photogramme, revue mensuelle illustrée de la photographie, Paris (Juni 1897–Mai 1906). Obwohl sich die Bezeichnung „photogramme" auch im französischsprachigen Bereich eta-blieren konnte, fand der Ausdruck in allgemeinen Lexika wenig Beachtung. Im „Nouveau Larousse illustré" von 1898 wird er als Reproduktion eines sogenannten „phototype" (oder ugs.: contretypes) geführt, worunter die fotografische Aufnahme in Form eines Negativs zu verstehen ist. Der nochmalige Umdruckprozess wird unter „photogramme" (oder ugs.: épreuve) geführt, was eine synonyme Verwendungsweise von „photographie" und „photo-gramme" verdeutlicht. Siehe: „photogramme", in: Nouveau Larousse illustré, Bd. 6, Paris 1898, S. 855. Im 20. Jahrhundert wird „photogramme" ebenfalls in der Kinematografie zur Bezeichnung eines einzelnen Bildes auf einem Filmstreifen verwendet, vgl. dazu: Trésor de la langue française. Dictionnaire de la langue du XIXe et du XXe siècle, Nancy 1988, Bd. 13, S. 280–281, hier S. 280.
61 László Moholy-Nagy, Malerei, Fotografie, Film (1927), Reprint: Berlin 2000. Zur Orthografie im Bauhaus siehe: Patrick Rössler (Hg.), Bauhauskommunikation. Innovative Strategien im Umgang mit Medien, interner und externer Öffentlichkeit, Berlin 2009.
62 Moholy-Nagy 2000, S. 30.

wollte er den Terminus „Fotogramm" erfunden wissen, ohne jedoch von dessen vorheriger Existenz gehört zu haben:

> „der name des ‚fotogramms' aber stammt bestimmt von mir. in meinem buch (Bd. 8) habe ich dieser art von fotografie diesen namen gegeben. (aufgrund des wortes ‚telegramm'.) und doch selbst dieser name ist alt. die leute 1860 herum gebrauchten dies für die fotografische kopie. das erfuhr ich aber auch erst viel später, als ich mehr wissen um die dinge hatte – auch historisch. meine gesamtarbeit war vorher mehr intuitiv, draufgängerisch als wissenschaftlich fundiert."[63]

Die gezielt gesetzten Äußerungen Moholy-Nagys sind im Fahrwasser des Prioritätsanspruchs künstlerischer Genialität anzusiedeln, die ihn, neben Man Ray und Schad, als Erfinder des Fotogramms hervorheben sollten.[64]

Das Fotogramm im Zentrum der Analyse

Eine erste, reine Verfahrensbeschreibung zum Fotogramm stellt die von George Rockwood 1871/74 herausgegebene Broschüre *How to Make a Photograph Without a Camera* dar.[65] Darin hat er mehrere Anleitungen zur Herstellung von Pflanzenblätterdrucken gegeben und insofern das Grundprinzip der Fotografie verdeutlicht. 1920 wiederum veröffentlichte Paul Lindner den Band *Photographie ohne Kamera* als Teil der *Photographischen Bibliothek* der Deutschen Verlagsgesellschaft.[66] In dieser Schrift bot Lindner nicht nur einen kurzen Abriss der kameralosen Fotografie; er gab auch Herstellungsanweisungen und listete mögliche Anwendungsgebiete auf. Als Leiter der Biologischen Abteilung der Versuchs- und Lehranstalt für Brauerei der Technischen Universität Berlin zeigte er in seinen Bildbeispielen vorwiegend naturwissenschaftliche Abdrücke von Pflanzenmaterial, Insekten und Kleinorganismen sowie Struktu-

63 Gekürzter Wiederabdruck in: Andreas Haus, Moholy-Nagy. Fotos und Fotogramme, München 1978, S. 79–80. Original: Bauhaus-Archiv Berlin, (Gropius-Nachlass 9/3/46–80).

64 Siehe dazu: Gerhard Glüher, Das Fotogramm als mechanische Konstruktion, in: Bernd Finkeldey, Konstruktivistische Internationale, 1922–1927. Utopien für eine europäische Kultur, Ausst.-Kat. Kunstsammlung Nordrhein-Westfalen, Düsseldorf 1992, S. 124–128; Chéroux 2004; Herbert Molderings, László Moholy-Nagy und die Neuerfindung des Fotogramms, in: ders., Die Moderne der Fotografie, Hamburg 2008, S. 45–70; Katharina Steidl, Fotografie von der Kehrseite. Man Ray und das Fotogramm, in: Ingried Brugger, Lisa Ortner-Kreil (Hg.), Man Ray, Ausst.-Kat. Bank Austria Kunstforum Wien, Heidelberg 2018.

65 George Rockwood, How to Make a Photograph Without a Camera, New York (vermutlich) 1871–1874.

66 Lindner 1920.

ren in Flüssigkeiten (z.B. Bierschaum). Lindners Publikation kann als Teil der um 1880 erstarkenden Amateurbewegung angesehen werden, die zahlreiche Anweisungen zur Herstellung von sogenannten „Blättercopien" und unterhaltsamen Fotogrammen zum „fotografischen Zeitvertreib" hervorbrachte. Ab den 1950er Jahren erschienen im Anschluss an künstlerische und museale Auseinandersetzungen mit dem Fotogramm zahlreiche Publikationen zur „Photographie ohne Kamera", die als didaktische Anleitungen zur Herstellung von Fotogrammen zu verstehen sind.[67] Eine weitere Einzeldarstellung mit einem historisierenden Blick auf die künstlerische Avantgarde erfolgte 1988: In der Reihe *photo-poche* veröffentlichte Floris Neusüß einen knappen Band unter dem Titel *Photogrammes.*[68] Darin umreißt er verschiedene künstlerische Positionen des 20. Jahrhunderts unter Erwähnung der „ersten", durch direkten Kontakt hergestellten Fotogramme von Talbot, Bayard und Atkins. Den Anspruch eines Überblickswerkes hingegen erhebt Neusüß mit seiner Publikation *Das Fotogramm in der Kunst des 20. Jahrhunderts. Die andere Seite der Bilder – Fotografie ohne Kamera*, die 1990 im Rahmen der Ausstellung „Anwesenheit bei Abwesenheit. Fotogramme und die Kunst des 20. Jahrhunderts" im Kunsthaus Zürich entstand.[69] Im Stil eines Künstlerbuches mit zahlreichen Originaltexten und Bildbeispielen von Fotogrammkünstlern/innen sowie unkommentierten Vorboten derselben in Form von Schattenrissen des 19. Jahrhunderts oder Cyanotypien Atkins' aufgebaut, kommt die genannte Publikation weitgehend ohne historische Verortung des bildgebenden Verfahrens aus. Mit dieser Suche nach visuellen Analogien werden historische Objekte nur hinsichtlich ihrer auf das künstlerische Fotogramm der Avantgarde vorausweisenden Merkmale untersucht, wodurch sie ihrer je spezifischen Bildlogiken und -praktiken enthoben werden. Im quellen- und referenzlosen Vorwort erläutert Neusüß nach einer knappen Entwicklungsgeschichte des Fotogramms, weshalb das kameralose Verfahren seiner Ansicht nach im 19. Jahrhundert nur wenig Einsatz fand. Nicht nur Talbot machte sich nach seinen Versuchen mit der Camera obscura „nicht so viele Gedanken um die Weiterentwicklung und Anwendung seines Fotogrammverfahrens", sondern „keiner der Pioniere der Kamerafotografie im 19. Jahrhundert [konnte] mit dem Fotogramm besonders viel anfangen".[70] Dass dies eindeutig widerlegt werden kann, zeigt Talbots Herstellung zahlreicher Fotogramme auch nach dem Einsatz

67 Unter anderem: Jane Elam, Photography, Simple and Creative. With and Without a Camera, New York 1975; Patra Holter, Photography without a Camera, New York 1980; Norman Weinberger, Art of the Photogram. Photography Without a Camera, New York 1981; Carol Colledge, Classroom Photography. A Complete Simple Guide to Making Photographs in a Classroom Without a Camera or Darkroom, London 1984.

68 Floris Neusüß, Photogrammes, Reihe Photo poche, Nr. 74, Paris 1988.

69 Floris Neusüß, Das Fotogramm in der Kunst des 20. Jahrhunderts. Die andere Seite der Bilder – Fotografie ohne Kamera, Köln 1990.

70 Neusüß 1990, S. 9.

fotosensibler Papiere in einer Kamera, die Veröffentlichung eines Spitzenmuster-sowie Blattfotogramms in seinem Werk *The Pencil of Nature* von 1844–1846 sowie die Verwendung von Pflanzen- und Stoffmaterial in der Entwicklung des fotomechanischen Druckverfahrens, den sogenannten „photoglyphic engravings".[71] Auch in dieser Publikation ändert Neusüß seinen Kurs nicht und setzt das künstlerische Fotogramm mit Beginn der Avantgarde an. Dass das Fotogramm jedoch nicht nur in kunstinternen Kreisen zur Auseinandersetzung anregt, zeigte das 2006 am Zentrum für Kunst und Medientechnologie (ZKM) in Karlsruhe abgehaltene und von Peter Weibel und Tim Otto Roth organisierte Symposium „Das Photogramm. Licht, Spur und Schatten".[72] Dabei wurden erstmals naturwissenschaftliche, okkultistische und künstlerische Praktiken des vermeintlichen „medialen Outlaw Photogramm" – vorwiegend aus dem 19. Jahrhundert – vorgestellt, um diese mit philosophie-, technik-und fotografietheoretischen Fragen zu konfrontieren.[73] Eine weitere knappe Darstellung bot Timm Starl in seiner *Kritik der Fotografie*, in der er den „konstitutiven Merkmalen des Fotografischen" nachspürt.[74] In dieser alphabetisch geordneten Sammlung einzelner thematischer Komplexe zur Fotografie gilt Starls Bemühung dem Versuch, das Fotogramm in einen erweiterten kulturhistorischen Rahmen einzuordnen. Teilaspekten der fotogrammatischen Auseinandersetzung widmete sich Larry Schaaf in einer umfassenden, wissenschaftshistorisch ausgerichteten Arbeit zum fotografischen Œuvre Talbots, die eine teleologische Betrachtungsweise von Fotografie deutlich werden lässt.[75] Auch das Werk Anna Atkins wurde von Schaaf beleuchtet, ebenso von Carol Armstrong, die sich, auf Schaaf aufbauend, mit den medialen Aspekten des Fotogramms auseinandersetzte und Atkins' Arbeiten in den Kontext unterschiedlicher botanischer Illustrations- sowie Herbarwerke der viktorianischen Ära eingebettet hat.[76] In jüngster Zeit erstellte Carolin Marten eine unveröffentlichte Einzelstudie mit grundlegenden Recherchen zu Cecilia Glaisher.[77] Der Medienkünstler Roth wiederum widmete sich in seiner 2015 publizierten Dissertationsschrift unter anderem auch dem künstlerischen und wissenschaftlichen Fotogramm aus historischer

71 Zur Technik der „photoglyphic engravings" siehe: Schaaf 1985, S. 39f.; Eugene Ostroff, The Photomechanical Process, in: Weaver 1992, S. 125–130; Larry Schaaf, Talbot and Photogravure (Sun Pictures, Catalogue 12), New York 2003.

72 Eine Dokumentation findet sich dazu online unter: www.photogram.org (26.10.2017).

73 Vgl. Tagungsbericht, online unter: http://www.photogram.org/symposium/symposium. html (26.10.2017).

74 Timm Starl, Kritik der Fotografie, Marburg 2012, Vorbemerkungen S. 9.

75 Schaaf 1992.

76 Larry Schaaf, Sun Gardens. Victorian Photograms by Anna Atkins, New York 1985; Armstrong 1998; dies./de Zegher 2004.

77 Carolin Marten, Photographed from Nature by Mrs Glaisher. The Fern Photographs by Cecilia Louisa Glaisher, MA Diss., University of the Arts, London 2002.

und zeitgenössischer Perspektive als Teil einer groß angelegten Studie zur Kulturgeschichte von Schattenbildern.[78] In dieser, auf den verfahrenstechnischen Ansatz
projektiver Bilder fokussierenden Arbeit möchte er den seiner Ansicht nach nur auf
das künstlerische Fotogramm anwendbaren Begriff „Photogramm" durch den zahlreiche Bildformationen umfassenden Terminus der „Schattenaufnahme" ersetzt
wissen.[79] Mit der Einführung dieses Deckbegriffs und einer knappen Skizzierung einzelner Fotogrammbeispiele des 19. Jahrhunderts wird dem historischen Objekt Fotogramm mit seinen je spezifischen Bezeichnungen sowie medialen Konstitutionen
jedoch nicht zur Genüge entsprochen. Anlässlich der Ausstellung „Emanations. The
Art of the Cameraless Photograph" veröffentlichte Batchen 2016 einen Katalogbeitrag, in dem er sich zahlreichen ohne Kamera hergestellten Fotografien in chronologischer Ordnung widmet. Neben diversen bereits publizierten Fotografien werden
einige weniger bekannte Beispiele kurz vorgestellt sowie historisch eingeordnet.[80]
Auch wenn Batchen die bisherige fotografiehistoriografische Fassung von Fotografie
als Kamerafotografie anprangert, betont er die Vielzahl fotografischer Verfahren
und die Differenz zwischen der Technik des Fotogramms und anderen kameralosen
Verfahren kaum und fordert eine noch ausstehende Geschichte kameraloser Fotografie ein. Allen genannten Studien ist gemein, dass sie sich in zu geringem Maße mit
dem Problem der Medialität beziehungsweise den diversen Diskursen des Fotogramms im 19. Jahrhundert beschäftigen und von einer geschlechtsspezifischen
Analyse dieser Bildtechnik gänzlich absehen.

Einen weiteren Rezeptionsstrang finden Fotogramme ab den 1970er Jahren in
einer auf die Indexikalität der Fotografie bezogenen Analyse, wie Rosalind Krauss sie
mit Blick auf die zeitgenössische Kunstproduktion in die Diskussion der Fotografietheorie einbrachte.[81] Fotogramme dienten dabei zumeist lediglich als Ausgangspunkt, von dem aus eine semiotische Untersuchung der Fotografie stattfand. Ab den
1980er Jahren widmeten sich zahlreiche Ausstellungen gezielt kameraloser Fotografie, um insbesondere künstlerische Fotogramme ab dem 20. Jahrhundert zu behandeln. Einen weiteren Rezeptionsschwerpunkt bildeten Publikationen zur Thematik
der „abstrakten" beziehungsweise „konkreten" oder „generativen" Fotografie, die
neben zahlreichen manipulativen fotografischen Verfahren ebenfalls Bilder in Foto-

78 Tim Otto Roth, Körper, Projektion, Bild. Eine Kulturgeschichte der Schattenbilder, Paderborn
2015.
79 Ebenda, S. 14.
80 Geoffrey Batchen, Emanations. The Art of the Cameraless Photograph, Ausst.-Kat. Govett-
Brewster Art Gallery New Plymouth, München u.a. 2016.
81 Rosalind Krauss, Notes on the Index: Seventies Art in America (Part I), in: October, Bd. 3, 1977,
S. 68–81; dies., Notes on the Index: Seventies Art in America (Part II), in: October, Bd. 4, 1977,
S. 58–67.

grammtechnik erörterten.[82] Darin wurde versucht, Diskurse moderner, insbesondere abstrakter Kunst, auf die Fotografie zu übertragen. Das Fotogramm in seinen frühen Ausformungen geriet dabei aufgrund seines formalen Erscheinungsbildes oftmals zu einer Präfiguration moderner Fotografie beziehungsweise Werke Talbots oder Atkins' werden als ein bewusster Austritt aus dem Feld der Abbildungstreue gedeutet. So wurden Fotogramme der Frühzeit hinsichtlich ihrer auf die abstrakte Fotografie der Moderne vorausweisenden Qualitäten hin untersucht und zumeist ohne historische Analyse in eine anachronistische Geschichte abstrakter Kunst eingeschrieben.

Die Verwendung kameraloser Fotografie als Aufzeichnungs- und Visualisierungstechnik in den (Para-)Wissenschaften – mit Fokus auf das 19. Jahrhundert – stellt einen letzten Rezeptionsteil des Fotogramms dar, oftmals ohne im Detail auf die Medienspezifität und Differenz in Bezug zur Fotografie einzugehen.

Unter dem Überbegriff Fotografie, so kann man allgemein in rezenten Fotografiegeschichtsbüchern nachlesen, ist ein Verfahren zu verstehen, dass aus einem chemischen Teil, der fotosensibilisierten Trägerschicht, und aus einem optischen Teil, einer Kamera mit perspektivierender Linse besteht. Folgt man dieser Geschichtskonzeption, so scheint das direkte Abdruckverfahren Fotogramm kurz nach der Erfindung der Fotografie durch den optischen Zusatz einer Camera obscura – ein technisches Hilfsgerät für Zeichner und als Prinzip seit Aristoteles bekannt – abgelöst worden zu sein. Wo zuvor nur ein bloßes „Schattenbild" von flachen Objekten in Originalgröße abgebildet werden konnte, verhalf nun die Implementierung einer Kamera sowie einer Linse zur illusionistischen Darstellung eines Weltausschnitts auf planer Ebene. Das bereits innerhalb der Renaissancemalerei entwickelte raumordnende Prinzip der Zentralperspektive wurde damit in die Fotografie integriert und der Eindruck eines „wahren" Bildes oder analogen Seheindrucks suggeriert. Die Methode des Fotogramms, welche bloß aus einer lichtsensiblen Aufzeichnungsoberfläche besteht und eben jenen optischen Teil der Fotografie vermissen lässt, stellt aus einer Perspektive, die ihren Fokus auf das sich massenhaft verbreitende Medium der Kamerafotografie richtet, insofern einen mangelhaften oder primitiven Status im fortschrittsgeleiteten Entwicklungsgang dar. Aus solch einer technikdeterministischen Sichtweise folgt jedenfalls, dass es sich im Falle des Fotogramms nicht im „eigentlichen" Sinne um Fotografie handelt, weshalb dieses Verfahren innerhalb der

82 Gottfried Jäger/Karl Holzhäuser, Generative Fotografie, Ravensburg 1975; ders., Bildgebende Fotografie. Fotografik – Lichtgrafik – Lichtmalerei. Ursprünge, Konzepte und Spezifika einer Kunstform, Köln 1988; Jutta Hülsewig-Johnen/ders./J. A. Schmoll gen. Eisenwerth (Hg.), Das Foto als autonomes Bild. Experimentelle Gestaltung 1839–1989, Ausst.-Kat. Kunsthalle Bielefeld, Stuttgart 1989; ders. (Hg.), Die Kunst der abstrakten Fotografie, Stuttgart 2002; ders., Wille zur Form. Zur Konfiguration formgebender Konzepte im fotografischen Bild 1916–1968, in: Fotogeschichte, Bd. 133, 2014, S. 13–20. Siehe dazu ebenfalls: Kathrin Schönegg, Abstrakte Fotografie. Archäologie eines (post)modernen Phänomens, Univ.-Diss. Konstanz 2017.

Fotografiehistoriografie oftmals nur im Hinblick auf seine auf die Fotografie voraus-
weisenden Qualitäten untersucht wurde.

Um Verhandlungsweisen, Zuschreibungen und Anwendungsgebiete des Foto-
gramms ausfindig zu machen, beziehe ich mich im Folgenden auf Ausstellungen zum
künstlerischen Fotogramm beziehungsweise auf Werke und Ausstellungskataloge,
die den thematischen Komplex einer sogenannten „abstrakten" oder „wissenschaft-
lichen Fotografie" behandeln.

Das (künstlerische) Fotogramm im Museum

Die erste Fotografieausstellung, zugleich die erste Fotogrammausstellung, realisierte
William Henry Fox Talbot am 25. Januar 1839 in der Royal Institution in London. Im
Vordergrund stand an diesem Tag eine von Michael Faraday, dem Präsidenten der
Royal Institution, einberufene Sitzung, die aufgrund der französischen Erfindung der
Fotografie durch Louis Jacques Mandé Daguerre zu Beginn des Jahres 1839 mögliche
Rechte Talbots als englischem Erfinder der Fotografie so rasch wie möglich abzuklä-
ren suchte. Im Anschluss daran präsentierte Talbot in der institutseigenen Bibliothek
eine Auswahl seiner „photogenic drawings". Dazu zählten neben Aufnahmen mit der
Camera obscura kameralose Fotografien von flachen Objekten wie gepresste Blumen,
Blätter oder Spitzenmuster, die er direkt auf die fotosensible Schicht gelegt hatte, um
unter Lichteinwirkung einen Abdruck derselben herzustellen.[83] Zweck dieser Präsen-
tation war in erster Linie, einem größeren Publikum die technische Bandbreite als
auch die verschiedenen Anwendungsgebiete dieses neuen Verfahrens darzulegen. Bei
dieser ersten Schau, die das neue bildgenerierende Verfahren weder eindeutig als
Kunstform noch als wissenschaftliches Bildproduktionsmittel deklarierte, war der
Weg, den die kamerabasierte Fotografie oder das Fotogramm zukünftig nehmen
würde, noch offen. In einer weiteren Präsentation im Rahmen eines Treffens der Bri-
tish Association in Birmingham im August 1839 wird der Stellenwert des Fotogramms
deutlich, welcher an dem überwiegenden Anteil an Fotogrammen bei dieser Verfah-
rensdemonstration abzulesen ist.[84] Von den insgesamt 93 „photogenischen Zeichnun-
gen" sind nur 22 Bilder mit Hilfe einer Camera obscura hergestellt, der überwiegende
Teil wurde hingegen in Fotogrammtechnik produziert und zeigte Abdrucke verschie-
denster Pflanzenblätter, Spitzenmuster und Federn. Im Geburtsjahr der Fotografie

83 Vgl. dazu: Arnold 1977, S. 119; Schaaf 1992, S. 47ff.; Weaver 1992, S. 45ff.; Herta Wolf, Pröbeln
 und Musterbild – die Anfänge der Fotografie, in: Torsten Hoffmann/Gabriele Rippl (Hg.), Bil-
 der. Ein (neues) Leitmedium?, Göttingen 2006, S. 111–127, hier S. 113ff.
84 Die im Zuge dieser Ausstellung herausgegebene Broschüre mit einer Auflistung der gezeigten
 photogenischen Zeichnungen ist wiederabgedruckt in: Weaver 1992, S. 57f.; Zur Präsentation
 allgemein: Arnold 1977, S. 119.

und in den darauf folgenden Jahren fanden noch etliche Präsentationen der kamera-
losen und kamerabasierten Fotografie statt, wobei ein ähnliches Überwiegen an
Fotogrammen nicht nachgewiesen werden konnte.[85]

Anlässlich des 25jährigen Jubiläums der Fotografie wurde der Wunsch nach
einer Retrospektive laut. 1864 beziehungsweise 1865 konzipierten die fotografischen
Vereinigungen zu Wien und Berlin neben einer aktuellen Leistungsschau sogenannte
„historische Kabinette", die den Werdegang des Mediums mithilfe eigener Muster-
sammlungen und Leihgaben beleuchten sollten.[86] Dieser historische Überblick etab-
lierte sich als ein beliebtes Präsentationssystem fotografischer Ausstellungen. Dem
Fotogramm (zumeist Talbots „photogenic drawings" und andere frühe Erzeugnisse)
kam dabei die didaktische Funktion der visuellen Vermittlung von Fotografie-
geschichte in ihren Anfängen zu, wohingegen zeitgenössische Fotografien den wis-
senschaftlichen und technischen Fortschritt darstellen sollten.[87] Auch auf Weltaus-
stellungen, deren Zweck vor allem in einer internationalen Vermarktung neuester

85 Am 9. März 1839 wurden bei einer Abendveranstaltung des neuen Präsidenten der Royal
 Society, dem Marquis von Northampton, Fotografien von Sir John Herschel, Niépce sowie
 „photogenic drawings" von Talbot ausgestellt, vgl. dazu: Anonym, Our weekly Gossip, in:
 Athenaeum, 16. März 1839, S. 204–205; Arnold 1977, S. 119. Eine weitere Ausstellung fand im
 Mai 1840 in der Graphic Society statt, bei der ein Album photogenischer Zeichnungen Tal-
 bots, darunter auch „botanical specimen" gezeigt wurden, vgl. Anonym, Photogenic Dra-
 wings, in: The Literary Gazette, 16. Mai 1840, S. 315–316; Arnold 1977, S. 126. Anlässlich der
 Ausstellung der Royal Society of Arts 1852 in London wurden zwei Alben – von Talbot sowie
 Boscawen Ibbetson – mit photogenischen Zeichnungen präsentiert, siehe dazu: Roger Taylor/
 Larry Schaaf (Hg.), Impressed by Light. British Photographs from Paper Negatives, 1840–1860,
 Ausst.-Kat. Metropolitan Museum of Art, New York, New Haven 2007, S. 333.
86 Ulrich Pohlmann, Das „Historische Lehrmuseum für Photographie" von Hermann Krone. Der
 museale Blick auf die Fotografie im 19. Jahrhundert, in: Wolfgang Hesse/Timm Starl, Der Pho-
 topionier Hermann Krone. Photographie und Apparatur. Bildkultur und Phototechnik im 19.
 Jahrhundert, Marburg 1998, S. 203–214, hier S. 204f.; ders., „Harmonie zwischen Kunst und
 Industrie". Zur Geschichte der ersten Photoausstellungen (1839–1868), in: Bodo von Dewitz,
 Reinhard Matz (Hg.), Silber und Salz. Zur Frühzeit der Photographie im deutschen Sprach-
 raum 1839–1860, Ausst.-Kat. Josef-Haubrich-Kunsthalle, Köln 1989, S. 496–513. Die Einbezie-
 hung eines historischen Teils in das Ausstellungsspektrum geht womöglich auf eine Ausstel-
 lung der Société française de photographie des Jahres 1857 zurück, vgl. Maren Gröning, Die
 erste Fotoausstellung im deutschsprachigen Raum 1864, in: Monika Faber (Hg.), Das Auge und
 der Apparat. Eine Geschichte der Fotografie aus den Sammlungen der Albertina, Ausst.-Kat.
 Albertina, Paris 2003, S. 80–91, hier S. 90, Anm. 31. Allgemein: Starl 2012, S. 20–32.
87 Ein weiteres Beispiel hierfür ist die 1889 in Berlin abgehaltene „Photographische Jubiläums-
 Ausstellung" der Deutschen Gesellschaft von Freunden der Photographie, für die der Foto-
 chemiker Hermann Vogel einen historischen Teil mit „Probebildern aus verschiedener Zeit"
 arrangierte, um eine „Uebersicht des Entwicklungsganges der Photographie" zu veranschau-
 lichen. Siehe dazu: W. Zenker (Hg.), Photographische Jubiläums-Ausstellung. Officieller Cata-
 log, Berlin 1889, S. 15.

Waren und Techniken in Massenproduktion sowie in einer technischen und kunst-
handwerklichen Leistungsschau der teilnehmenden Länder bestand, war das Foto-
gramm aufgrund dieser Zielsetzung zumeist als historisches Beispiel am Beginn
eines fotografischen Siegeszuges vertreten.[88]

Erst im Anschluss an die Avantgardebewegung wurden rein künstlerische Foto-
grammausstellungen realisiert. Vermutlich eine der ersten Schauen, die sich allein
dem Fotogramm als ästhetischem Medium widmete, wurde von László Moholy-Nagy,
György Kepes und Nathan Lerner auf Initiative des Direktors des Museum of Modern
Art in New York, Alfred Barr, realisiert. „Painting with Light – How to Make a Photo-
gram" wurde nach einer Tour durch mehrere US-amerikanische Städte im Herbst
1942 im MoMA eröffnet. Neben zwei Fotogrammarbeiten Man Rays wurden insbeson-
dere Arbeiten der „New Bauhaus School of Design" in Chicago gezeigt.[89] In einer Pres-
semitteilung wurde die Zielsetzung der Ausstellung wie folgt erläutert:

> „A photograph is the recording of an image projected on a sensitized film or
> plate in a box by light transmitted through a lens. Sensitized paper, without
> benefit of lens or camera, will record a range of tonal values (i.e., a photogram)
> when exposed to light in a darkroom after being partially covered with an object
> or objects. […] To show the relationship between photograms and photographs
> the exhibition begins with photographs in which the photographer has recor-
> ded the interplay of light, shadow and reflection in intricate patterns made by
> objects clearly recognizable in the photograph. By concentrating on the light
> patterns in the photograph, the visitor is led to see the next step toward photo-
> gram-making."[90]

88 Pohlmann nennt die Weltausstellungen in Paris 1867 und Wien 1873 als erste Dokumentatio-
 nen historischer Aufnahmen, siehe: Pohlmann 1998, S. 205. Siehe ebenso: Ulrike Felber (Hg.),
 Welt ausstellen. Schauplatz Wien 1873, Ausst.-Kat. Technisches Museum Wien, Wien 2004.
 Dem Fotogramm als bildlichem Verfahren kam innerhalb jener Ausstellungen die Schilde-
 rung der Frühgeschichte der Fotografie zu, wohingegen aktuelle fototechnische Innovatio-
 nen den jeweiligen Endpunkt des technischen Fortschritts wiederspiegelten. Eine Ausnahme
 stellen Anna K. Weavers und Thomas Gaffields „farn leaf mottoes" dar, die auf der Weltaus-
 stellung in Philadelphia 1876 präsentiert wurden.
89 Von Februar bis April 1942 wurde die Ausstellung an der Williston Academy, Milton Academy,
 am Groton College sowie an der Lake Forrest Academy gezeigt. Nach der Präsentation im
 MoMA konnte die Schau 1943 ebenfalls an der University of Minnesota und an der Wesleyan
 University besucht werden.
90 Pressemitteilung zur Ausstellung „The Making of a Photogram or Painting with Light Shown
 in Exhibition at Museum of Modern Art", Museum of Modern Art, Press Release Archives,
 online unter: https://www.moma.org/momaorg/shared/pdfs/docs/press_archives/820/
 releases/MOMA_1942_0062_1942-09-14_42914-56.pdf (26.11.2017), vgl. dazu: László Moholy-

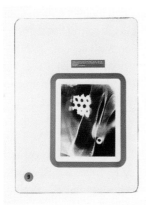

1 László Moholy-Nagy, Ausstellungsdisplay „Painting with light – How to Make a Photogram",
1942/43, Museum of Modern Art, New York.

An Veröffentlichungen dieser Art zeigt sich ein Aufklärungsbedarf gegenüber dem
künstlerischen Medium Fotogramm sowie seinen Entstehungsbedingungen.[91] Der
Schwerpunkt dieser Schau lag somit vorwiegend auf einer didaktischen Aufberei-
tung der unterschiedlichen Fotogrammtypen und ihrer Herstellung, vermittelte
jedoch gleichzeitig die Bedeutung des Fotogramms für die Kunst der Moderne und
die Stellung der School of Design in Chicago.[92] In einer Auswahl von neunzehn leicht
transportablen Tafeln aus Karton, die neben Fotogrammen in Negativ und Positiv
ebenfalls deren Ausgangsobjekte zeigten, wurde ein Querschnitt der Werke aus dem
Fotografiekurs der School of Design präsentiert und „herkömmlichen" Fotografien

Nagy, Paint with Light. The Photogram is the Key to Photography, in: Minicam, September
1942, Jg. 6, Heft 1.

91 So finden sich zahlreiche Artikel ab 1922, die vorwiegend eine Herstellungsbeschreibung von
Fotogrammen liefern. Siehe dazu: Anonym, A New Method of Realizing the Artistic Possibili-
ties of Photography, in: Vanity Fair, November 1922, S. 50; László Moholy-Nagy, Photogramme
– Eine neue Spielerei mit lichtempfindlichem Papier, in: Uhu, Berlin, 1928, Bd. 5, S. 36–37;
ders., Making Photographs Without a Camera, in: Popular Photography, 1939, Bd. 6, S. 30–31.

92 Vgl. Robin Schuldenfrei, Assimilating Unease. Moholy-Nagy and the Wartime/Postwar Bau-
haus in Chicago, in: dies. (Hg.), Atomic Dwelling. Anxiety, Domesticity, and Postwar Architec-
ture, New York 2012, S. 87–126; Lloyd Engelbrecht, Educating the Eye. Photography and the
Founding Generation at the Institute of Design, 1937–1946, in: David Travis (Hg.), Taken by
Design. Photographs from the Institute of Design. 1937–1971, Ausst.-Kat., The Art Institute of
Chicago, Chicago 2002, S. 16–33, hier S. 30. Siehe ebenso: Neusüß 1990, S. 222f.; Alain Sayag
(Hg.), László Moholy-Nagy. Compositions Lumineuses. 1922–1943, Ausst.-Kat., Centre Georges-
Pompidou Paris, Paris 1995, S. 204; Renate Heyne/Floris Neusüß, Moholy-Nagy. The Photo-
grams, Ostfildern 2009, S. 260ff.

gegenübergestellt (Abb. 1). Bei dieser und vielen anderen durch das „Department of Circulating Exhibitions" am MoMA konzipierten Ausstellungen galt der Anspruch, Wissen über moderne Kunst vor allem an US-amerikanischen High Schools und Colleges durch Displays auf möglichst einfache Weise zu vermitteln.[93] Begleitet wurden solche Präsentationen durch ein Rahmenprogramm, bei dem Künstler/innen, in diesem Fall Moholy-Nagy, Verfahrensdemonstrationen sowie Workshops für Kinder und Jugendliche durchführten.

Rund vierzig Jahre später und mit einem bereits historisierenden Blick auf die Avantgardebewegung wurden zwei Ausstellungen zum künstlerischen Fotogramm realisiert: „Fotogramme – die lichtreichen Schatten" im Münchner Stadtmuseum und „Lensless Photography" am Franklin Institute Science Museum in Philadelphia. In beiden durch den deutschen Fotogrammkünstler Neusüß 1983 kuratierten Schauen wurde versucht, einen knappen Überblick über die historische Entwicklung des künstlerischen Fotogramms zu geben und auch dessen technische Verfahrensweisen zu beleuchten.[94] Neben der Präsentation von klassischen Fotogrammkünstlern der Avantgarde wie Man Ray, Christian Schad und Moholy-Nagy wird eine Frühgeschichte des Fotogramms lediglich mit Talbots Fotogrammen von Spitzen und Blättern aus seinem grundlegenden Werk *The Pencil of Nature* von 1844–1846 abgehandelt. Diese Art der musealen Rezeption erwies sich in weiterer Folge als tonangebend.[95] Ein auf die künstlerische Verwendungsweise des Fotogramms ausgelegter Ausstellungsentwurf, der mit den ersten fotogrammatischen Experimenten Schads beginnt und mit Neusüß' Arbeiten seinen postmodernen Status erreicht zu haben scheint, setzt das Jahr 1918 als Terminus post quem für eine künstlerische Auseinandersetzung fest. Dass diese Geschichte des Fotogramms – vor allem der Beginn einer künstlerischen Verwendungsweise – kritisch zu betrachten ist und vielmehr Fotogramme von Frauen und Amateurkünstlern/innen des 19. Jahrhunderts in den Vordergrund zu stellen sind, die einen nicht unwesentlichen Beitrag in der Ausformung einer auf Abstraktionsprozessen basierenden Ästhetik leisteten, auf die die künstlerische Avantgarde aufbauen konnte, werde ich im Laufe dieser Arbeit zeigen.

93 Siehe dazu: Anonym, Modern Art for Children: The Educational Project, in: The Bulletin of the Museum of Modern Art, Jg. 9, Bd. 1, 1941, S. 3–12.

94 Floris Neusüß (Hg.), Fotogramme – die lichtreichen Schatten, Ausst.-Kat. Fotomuseum des Münchner Stadtmuseums, Kassel 1983; Franklin Institute Science Museum (Hg.), Lensless Photography, Ausst.-Kat. The Franklin Institute Science Museum, Philadelphia 1983.

95 Weitere Beispiele hierfür: Manfred Brönner (Hg.), Fotogramme 1918 bis heute, Ausst.-Kat. Goethe Institut München, München 1987; Norbert Nobis (Hg.), Photogramme, Ausst.-Kat. Sprengel Museum Hannover, Hannover 1988; Walter Binder (Hg.), Anwesenheit bei Abwesenheit. Fotogramme und die Kunst des 20. Jahrhunderts, Ausst.-Kat. Kunsthaus Zürich, Zürich 1990; Floris Neusüß, Experimental Vision. The Evolution of the Photogram Since 1919, Ausst.-Kat. Denver Art Museum, Niwot 1994.

Ende 2006 setzten sich zwei Ausstellungen in Österreich thematisch mit dem Fotogramm auseinander, die den von Neusüß eingeschlagenen Rezeptionskurs nach wie vor beibehielten. Im Künstlerhaus Wien stellte man unter dem Titel „Fotogramme 1920 > now" klassische Fotogramme von 1920 und später aktuellen künstlerischen Positionen gegenüber.[96] Die Ausstellung „kamera los. das fotogramm. Eine künstlerische Position von der Klassik bis zur Gegenwart" im Museum der Moderne Salzburg zeigte einen Querschnitt aus hundert Fotogrammen, in der zusätzlich Fotogrammfilme präsentiert wurden.[97] Mit einem impliziten Rückblick auf eine nunmehr über 20jährige Auseinandersetzung mit dem künstlerischen Fotogramm im musealen Kontext bemerkt Toni Stoos, Direktor des Salzburger Museums, in seinem Vorwort:

> „Präsentationen mit Fotogrammen von Klassikern wie Christian Schad, Man Ray oder László Moholy-Nagy sind an sich nichts Neues mehr. Uns ging es jedoch darum, eine Ausstellung zu präsentieren, die sich nicht auf den historischen Aspekt des Fotogramms konzentriert, sondern die die zahlreichen Ausdrucksmöglichkeiten und die – über alle Zeit- und Stilgrenzen hinweg aufspürbaren – Spezifika des Fotogramms und seiner vielfältigen Erscheinungsformen erkennen lässt."[98]

Der Vorteil einer Ablösung des Fotogramms von seinen historischen Wurzeln liege, so Stooss, in der Begründung einer medialen Eigenständigkeit als künstlerisches Medium mit spezifischen Bezugsgrößen. Und dennoch kennzeichnet er das Fotogramm letztlich als „Sonderform" der Fotografie, die nur in „Grenz- und Zwischenbereichen" anzusiedeln sei.[99]

Das Victoria & Albert Museum in London präsentierte mit „Shadow Catchers" 2010/11 künstlerische Fotogramme zeitgenössischer Künstler/innen, von Floris Neusüß, Pierre Cordier, Susan Derges, Garry Fabian Miller bis Adam Fuss.[100] Unter der Prämisse: „The essence of photography lies in its seemingly magical ability to fix shadows on light-sensitive surfaces" und der Conclusio, „Normally, this requires a camera", zeichnet sich – wie bereits eingangs skizziert – abermals ab, dass das Fotogramm immer noch als „Sonderfall" der Fotografie wahrgenommen und vermittelt

96 Inge Nevole (Hg.), Fotogramme 1920 > now, Ausst.-Kat. Künstlerhaus Wien, Passau 2007.
97 Floris Neusüß/Margit Zuckriegl (Hg.), kamera los. das fotogramm – Eine künstlerische Position von der Klassik bis zur Gegenwart, Ausst.-Kat. Museum der Moderne Salzburg Rupertinum, Salzburg 2006.
98 Toni Stooss, Vorwort, in: Neusüß/Zuckriegl 2006, S. 5.
99 Ebenda, S. 5.
100 Vgl. Barnes 2010.

wird.[101] Im begleitenden Katalog stellt der Kurator der fotografischen Sammlung, Martin Barnes, nach einer kurzen Abhandlung der ersten Experimente zur Lichtempfindlichkeit von Silbernitrat im 18. Jahrhundert Talbots kameralose „photogenic drawings" kamerabasierten Fotografien gegenüber und vermerkt:

> „Since camera-made images are produced through a lens, the resulting vision of the world appears closer to how the eye sees. It was this realistic quality that won the day over the photogram. So it seems remarkable now that Talbot continued to experiment with photograms even after he had discovered how to make images in a camera."[102]

Auch an dieser Stelle lässt sich nicht nur ein gewisses Erstaunen gegenüber einer Technik, die offenbar aufgrund ihrer vermeintlichen Primitivität kaum Anwendungsmöglichkeiten eröffnete, feststellen, sondern auch eine Hierarchisierung der kamerabasierten gegenüber einer kameralosen Technik. Dementsprechend verwundert es auch nicht, wenn Barnes folgert: „After Talbot, relatively few people used the photogram seriously."[103] Danach, so Barnes, gerät das Verfahren des Fotogramms aufgrund eingeschränkter Anwendungs- und Vermarktungsmöglichkeiten in Vergessenheit. Einen Wendepunkt erkennt er gegen Ende des 19. Jahrhunderts sowie in der künstlerischen Avantgarde. Dass sich Künstler/innen heute noch dieser „archaischen" Technik verschreiben, sieht Barnes nicht nur in einer allgemeinen nostalgischen Haltung gegenüber aussterbenden, alternativen chemischen Prozessen in einem von digitalen Medien geprägten Zeitalter begründet, sondern auch in jenem antimimetischen Darstellungspotenzial kameraloser Techniken, die ein „modern" anmutendes Abbildungsverhältnis aufweisen würden. Zeitgenössische Fotogramme eröffnen nicht nur eine „belebende und überraschende Sprache der Ursprünglichkeit", sondern besitzen durch ihre „Originalität und ihr Handwerk" eine stabile Position innerhalb des Kunstmarktes. Insbesondere aber „stützen sie sich auf ein zu differenzierendes Erbe, welches bis zu den ersten Fotografien zurückreicht."[104] In einem abschließenden, mit „Affinities" betiteltem Text, stellt Barnes dem Fotogramm folgende Bezugsgrößen zur Seite: „The camera-less image, especially the photogram, becomes an indexical sign belonging to the family of traces that include cut-paper silhouettes, fingerprints, fossils or tracks in snow. [...] The lineage of images made by physical

101 Siehe Ausstellungsankündigung auf der Homepage des Victoria & Albert Museum London: http://www.vam.ac.uk/content/articles/c/camera-less-photography-techniques/ (zuletzt am 22.10.2017).

102 Barnes 2010, S. 11f.

103 Ebenda, S. 12.

104 Ebenda, S. 16.

transfer can be followed back to the prehistoric handprints found on the walls of some French and Cantabrian caves."[105] Damit ist eine Genealogie des Fotogramms abgesteckt, dessen Ursprung bereits in den Handabdrücken der Prähistorie lokalisiert wird.[106] Nicht nur in zeitlicher, sondern auch in formal-technischer Hinsicht eröffnet Barnes ein weites Tableau. Neben dem Begriff der Fotografie, dem Themenkomplex von Genealogie und Ursprung, wird ebenfalls das Konzept der *acheiropoieta*, den ohne Menschenhand geschaffenen Bildnissen, als auch die indexikalische Lesart des Fotogramms beziehungsweise der Fotografie angeführt. Was hier in Form eines unverbundenen, undifferenzierten Bezugsgeflechts dargelegt wurde, soll in Folge eingehend erläutert werden.

Abschließend lässt sich über genannte Ausstellungen und ihre Begleitwerke vermerken, dass eine direkte Genealogie des künstlerischen Fotogramms von Talbot, Bayard, Herschel oder Atkins über Man Ray, Schad und Moholy-Nagy bis zu Fotogrammen des 20. und 21. Jahrhunderts gezogen wird. Diese teleologische Sichtweise ist jedoch in mehrfacher Hinsicht kritisch zu hinterfragen. Ohne die jeweiligen Kontexte zu erörtern, werden frühe fotogrammatische Positionen um 1839 in eine Geschichte des künstlerischen Fotogramms eingeschrieben, wodurch der Fokus auf ihren auf die Avantgarde vorausweisenden ästhetischen Qualitäten liegt. Anders gesagt bewirkt die Zusammenstellung disparater Positionen eine Suche nach visuellen Analogien, wodurch spezifische Elemente in Atkins' oder Talbots Bildwerken spätere kameralose Fotografien zu präfigurieren scheinen, andere Formen wiederum als rückschrittlich erachtet werden. Ob es sich bei den historischen Positionen um Testversuche zur Lichtreaktivität einzelner Chemikalien, um eigenständige Bildwerke oder um naturwissenschaftlich motivierte Fotogramme handelte, wird nicht erörtert. Davon abgesehen wird anhand der Präsentation früher Fotogramme aber auch eine „Ursprünglichkeit" und damit eine „primitive Phase" des künstlerischen Fotogramms vermittelt. Dadurch kann gleichermaßen eine Auratisierung vorgenommen und konträr dazu, eine Unausgereiftheit attestiert werden. Einen ersten Wendepunkt in dieser Ausstellungskonzeption bot die Govett-Brewster Art Gallery in New Plymouth, die sich 2016 mit „Emanations. The Art of the Cameraless Photograph" einer umfassenden Geschichte kameraloser Fotografie ab 1830 bis zur Gegenwart widmete. Dabei wurde versucht, ohne die Apparatur der Kamera erzeugte Fotografien,

105 Barnes, Affinities, in: ders. 2010, S. 178–181, hier S. 180.

106 Bedeutungsvoll ist dieses Ursprungsszenario insofern, als jene Abdrücke oder Malereien von Lascaux, Peche-Merle oder Gargas für den Ursprung der Kunst im Allgemeinen gewertet werden. Vgl dazu: Georges Bataille, Lascaux oder die Geburt der Kunst, Genf 1955; Douglas Smith, Beyond the Cave: Lascaux and the Prehistoric in Post-War French Culture, in: French Studies, Jg. 58, Bd. 2, 2004, S. 219–232. Allgemein: Leroi-Gourhan, Hand und Wort. Die Evolution von Technik, Sprache und Kunst, Frankfurt am Main 1995.

zu der ebenfalls Fotogramme in historischer und zeitgenössischer Ausformung zähl-
ten, in einen „globalen Kontext" einzubetten und um künstlerische Ansätze der Foto-
grammtechnik des 19. Jahrhunderts zu erweitern.[107] Auch wenn zahlreiche bis dato
unbekannte kameralose Bildbeispiele in diese chronologisch aufgebaute Geschichts-
konzeption einbezogen, eine auf die Kamerafotografie fokussierende Geschichts-
schreibung kritisch betrachtet und von einer protofotografischen Lesart früher Foto-
grammbeispiele abgesehen wurde, vermerkt Batchen im Begleitband zur Ausstellung
dennoch: „[...] a comprehensive history of the cameraless photograph has yet to be
published."[108]

Im Namen des Schönen

Mitte der 1920er Jahre begann im deutschsprachigen Raum eine erste museale Aus-
einandersetzung mit den technischen Reproduktionsmitteln Fotografie und Film
unter der Prämisse einer Etablierung als Kunstform – nach wie vor wurden Fotogra-
fie und Film als rein reproduzierende, zutiefst technische und somit anti-künstleri-
sche Medien verstanden.[109] Eine der wichtigsten Aufwertungen erfuhr die Fotografie
1929 durch die internationale Ausstellung des deutschen Werkbundes „Film und
Foto" (kurz: FiFo) in Stuttgart, bei der Werke von rund 200 Künstlern/innen unter
den Rubriken „Neues Sehen" und „Neusachliche Fotografie" ausgestellt wurden.[110] In

107 Siehe dazu die Ausstellungsankündigung der Govett-Brewster Art Gallery: http://www.
 govettbrewster.com/exhibitions/emanations-the-art-of-the-cameraless-photograph
 (22.10.2017).
108 Batchen 2016, S. 5.
109 Nach Ausstellungen wie der 1920 in Stuttgart organisierten „Deutschen Photographischen
 Ausstellung", mit besonderem Interesse an Farbfotografie für künstlerische Zwecke, wid-
 mete sich unter anderem das Berliner Messeamt 1925 der „Kino- und Photoausstellung", bei
 der die Entwicklung der Fotografie und des Films anhand von ausgewählten Beispielen aus
 der Sammlung Erich Stenger demonstriert wurde. Ein Jahr später hielt man in Frankfurt
 ebenfalls eine „Deutsche Photographische Ausstellung" ab, bei der neben Foto- und Film-
 industrie auch Amateur- und wissenschaftliche Fotografien repräsentiert waren. Siehe dazu:
 Ute Eskildsen/Jan-Christopher Horak (Hg.), Film und Foto der zwanziger Jahre. Eine Betrach-
 tung der internationalen Werkbundausstellung „Film und Foto" 1929, Stuttgart 1979.
110 Karl Steinorth (Hg.), Film und Foto. Internationale Ausstellung des deutschen Werkbundes,
 Ausst.-Kat. Städtisches Ausstellungsgebäude auf dem Interimtheaterplatz, Stuttgart 1929,
 Reprint 1979. Siehe dazu ebenfalls: Franz Roh/Jan Tschichold, Foto-Auge, Tübingen 1929;
 Werner Graeff, Es kommt der neue Fotograf, Berlin 1929; Eskildsen/Horak 1979; Eberhard
 Rothers (Hg.), Stationen der Moderne. Die bedeutenden Kunstausstellungen des 20. Jahrhun-
 derts in Deutschland, Ausst.-Kat. Berlinische Galerie, Berlin 1988, S. 236ff.; Benjamin Buch-
 loh, 1929, in: Hal Foster/Rosalind Krauss/Yve-Alain Bois/ders. (Hg.), Art Since 1900. Modern-
 ism, Antimodernism, Postmodernism, London 2011, S. 232–237; Alessandra Mauro (Hg.),
 Photoshow. Landmark Exhibitions that Defined the History of Photography, London 2014.

2 Ausstellungsansicht „Film und Foto", Raum 1, Ausstellungshallen am Interimtheaterplatz, Stuttgart 1929.

dreizehn aufeinanderfolgenden Räumen und nationalen Sektoren organisierte man zeitgenössische Fotografien abseits des Piktorialismus, um einen Überblick der unterschiedlichen Anwendungsmöglichkeiten und Arbeitsfelder der Fotografie zu geben und diese letztendlich in den Stand der bildenden Künste zu heben.[111]

Den Auftakt der Ausstellung bildete ein mit der Frage „Wohin geht die fotografische Entwicklung" betitelter, und von Moholy-Nagy gestalteter Raum (Abb. 2), in dem historische Fotografien aus der Sammlung von Erich Stenger neben Presse-, Dokumentar- und Luftbildaufnahmen, aber auch wissenschaftliche Fotografien unter den Rubriken „Bildberichterstattung", „Technik und Wissenschaft", „Bewußt gestaltete Fotografie" und „Fotografie und Werbewesen" präsentiert wurden.[112] In Raum fünf wurden Fotogramme und Fotografien Moholy-Nagys ausgestellt, die die Prinzipien seiner Schrift *Malerei, Fotografie, Film* von 1925 veranschaulichten.[113] Ebenso wurden Fotogramme von Man Ray und Fotomontagen von Hanna Höch, John Heartfield und Willi Baumeister gezeigt. Durch diese Ausstellung fand die Fotografie, so Tilman

111 Gustaf Stotz verdeutlicht im Vorwort des Katalogs, dass es zur Ausstellungsprogrammatik gehöre, sich gegenüber der bis dato üblichen „Kunstphotographie" – womit in erster Linie piktorialistische Fotografie gemeint ist – abzusetzen, welche sich durch „Weichheit, Verschwommenheit und insbesondere manuelle Ueberarbeitung der Aufnahmen" auszeichne und insofern versuche, sich dem malerischen oder grafischen Medium anzunähern. Siehe dazu: ders., Die Ausstellung, in: Internationale Ausstellung des Deutschen Werkbundes Film und Foto, Ausst.-Kat. Ausstellungshallen am Interimtheaterplatz (1929), Reprint Stuttgart 1979, S. 12.

112 Vgl. dazu: Bernd Stiegler, Pictures at an Exhibition. Fotografie-Ausstellungen 2007, 1929, 1859, in: Fotogeschichte, Bd. 112, 2009, S. 5–14.

113 Moholy-Nagy 2000.

Osterwold, zu ihrem „medienspezifischen, ästhetischen und technischen Selbstverständnis" und sollte daher „als eines der wichtigsten und folgenreichsten Ausstellungsereignisse dieses Jahrhunderts" angesehen werden.[114]

Im US-amerikanischen Bereich setzte Beaumont Newhall mit „Photography 1839–1937" im MoMA in New York 1937 einen entscheidenden Schritt zur Anerkennung der Fotografie als künstlerisches Medium und museales Objekt.[115] Im Rahmen dieser Ausstellung wurden an die 800 Exponate gezeigt, die je nach ihren Verfahren und Anwendungsgebieten in Kategorien wie Daguerreotype, Kalotypie oder Kollodiumbild beziehungsweise Presse-, Röntgen- oder künstlerische Fotografie aufgeteilt wurden. Ohne auf den Stellenwert der Fotografie als künstlerisches Medium im Detail einzugehen, stand die didaktische Vermittlung fotografischer Techniken im Vordergrund, welche als eine sukzessive Abfolge von Erfindungen präsentiert wurde. Von entscheidender Bedeutung für die Fotografiegeschichtsschreibung zeigte sich Newhalls Konzeption dieser Ausstellung, mit der er den Grundstein für eine an der kunsthistorischen Praxis orientierten, ästhetischen Betrachtungsweise von Fotografie legte. Neben einer Einteilung nach „Stil", „Gattung" oder „Künstler" konstruierte Newhall einen Kanon herausragender Beispiele, der sich gleichsam auf „Meisterfotografien" konzentrierte und in weiterer Folge als eine „Kunstgeschichte der Fotografie" bezeichnet werden kann. Obwohl in vielerlei Hinsicht kritisiert, ist dieser methodische Zugang zur Fotografie paradigmatisch für eine nach wie vor dominierende Beschreibungs- und Historisierungsart von Fotografie.

Darauf aufbauend realisierte Edward Steichen, Direktor der fotografischen Sammlung des MoMA und Nachfolger Newhalls, 1951 eine der ersten Ausstellungen künstlerischer als auch wissenschaftlicher Fotografie. Unter dem Titel „Abstraction in Photography" präsentierte man im Anschluss der Ausstellung „Abstract Painting and Sculpture in America" sowohl zeitgenössische als auch historische Fotografien aus unterschiedlichen Anwendungsgebieten. Beginnend mit Mathew Bradys Kriegsfotografien aus Richmond von 1865, über Jules Étienne Mareys Chronofotografien aus den 1880er Jahren, wurde das Spektrum um künstlerische Exponate, insbesondere auch um Fotogramme von Christian Schad, Man Ray und Moholy-Nagy aus den 1920er Jahren erweitert. In seiner Bildersammlung „fotografischer Abstraktionen" unterscheidet Steichen allgemein zwischen wissenschaftlichen Fotografien „zufälliger Abstraktionen", szientifischen Objekten, die durch fotografische Aufnahmen interpretiert wurden, sowie rein schöpferischen Bildern, zu denen er explizit kameralose

114 Tilman Osterwold, Vorwort, in: Eskildsen 1979, S. 6–7, hier S. 6. Vgl. dazu: Buchloh 2011.
115 Beaumont Newhall (Hg.), Photography. 1839–1937, Ausst.-Kat. Museum of Modern Art New York, New York 1937. Siehe dazu: Christopher Phillips, Der Richterstuhl der Fotografie, in: Herta Wolf (Hg.), Paradigma Fotografie. Fotokritik am Ende des fotografischen Zeitalters, Frankfurt am Main 2002, S. 291–333.

Fotografien oder sogenannte „Lichtzeichnungen" zählt.[116] Ohne die Problematik des Terminus „Abstraktion" in Bezug auf die Fotografie näher zu erläutern, versucht Steichen ihn als Überbegriff für diverse „ästhetische" Produktionen einzusetzen. So vermerkt er: „The term ‚abstraction' used here in connection with photography is hardly more than a convenient handle with which to tag a wide range of intelligent artful experimentation as well as the significant creative achievements."[117] Mit dieser Analogiebildung wird unter dem Deckmantel „abstrakter Fotografie" versucht, Einfluss wie Wechselwirkungen zwischen der Bildproduktion moderner Kunst und Fotografien aus dem wissenschaftlichen Bereich rein visuell aufzuzeigen. Anhand von monumentalen Vergrößerungen, prägnanten Fotoausschnitten sowie einem neuartigen Raumkonzept appellierte Steichen primär an die Rolle der Rezipienten/innen, die in jenen dokumentarischen als auch wissenschaftlichen Fotografien ein ästhetisches Potenzial erkennen sollten. Ein Potenzial, welches es ermöglichte, nicht-künstlerisches Bildmaterial in einem Kunstmuseum zu präsentieren und Ausstellungen wie diese letztlich zu legitimieren.

Einen ähnlichen Weg für eine museale Auseinandersetzung mit wissenschaftlicher Fotografie schlug John Szarkowski, Nachfolger Steichens als Sammlungskurator, ein. Im Jahr 1967 konzipierte er die Ausstellung „Once invisible", in der „wundersame und schöne" Darstellungen unterschiedlicher Wissensbereiche gezeigt wurden, „die in der Welt als Bilder existieren, aber ohne die Zuhilfenahme der Fotografie für das menschliche Auge nicht sichtbar sind."[118] Der Fotografie wurde dabei der Charakter eines Mediums der Sichtbarmachung von Unsichtbarem zugesprochen. Auf die Problematik, wissenschaftliche Fotografien in einem Kunstmuseum als eigenständige Ausstellung zu präsentieren und auf die Gefahr, einer damit einhergehenden Ästhetisierung nicht-künstlerischer Fotografien, reagierte Szarkowski folgendermaßen:

„In the past century a new source of imagery has come from experiments of scientifically motivated photography. Such work has been independent of artistic traditions, and unconcerned with aesthetic standards. This exhibition is not a survey of scientific photography. Its subject matter is the form – the morphology, not the function – of the pictures shown. These pictures were made in the pursuit of knowledge; they are included here, however, not because of their

116 Pressemitteilung zur Ausstellung „Abstraction in Photography", The Museum of Modern Art, Press Release Archive, 25. April 1951, S. 1, online unter: http://www.moma.org/momaorg/shared/pdfs/docs/press_archives/1513/releases/MOMA_1951_0031_1951-04-25_510425-24.pdf?2010 (25.10.2017).
117 Pressemitteilung „Abstraction in Photography", S. 2.
118 Pressemitteilung zur Ausstellung „Once invisible", The Museum of Modern Art, Press Release Archives, 20. Juni 1967, S. 1, online unter: http://www.moma.org/momaorg/shared/pdfs/docs/press_archives/3910/releases/MOMA_1967_Jan-June_0084_62.pdf?2010 (26.10.2017).

scientific importance, but because of their role in expanding our visual imagi-
nation [...] the qualities that characterize these images – coherence, clarity, eco-
nomy and surprise – are the source of their value both as scientific documents
and as sources of wonder."[119]

Obwohl sich Szarkowski für eine gesonderte Denkart von ästhetischen Traditionen
und wissenschaftlichen Fotografien aussprach, da sie in ihren Entstehungsprozessen
als voneinander unabhängig anzusehen seien, stellte er sie dennoch unter dem Dach
einer expliziten Kunstinstitution aus. Einen Lösungsansatz dieser Problematik sah
Szarkowski in einer anachronistischen Betrachtungsweise, die ihren Schwerpunkt
nicht auf eine historische oder funktionsbezogene, sondern ausschließlich auf eine
morphologische, formästhetische Analyse legt, wie sie der amerikanische Kunstkri-
tiker Clement Greenberg für die modernistische Malerei im Kontext einer als „For-
malismus" bekannt gewordenen Strömung eröffnet hat.[120] Damit glich Szarkowski
die Interpretation wissenschaftlicher Fotografien an eine formale Analyse künst-
lerischer Werke an. Mit dieser Ausstellung wurde der Weg für eine Betrachtungs-
weise wissenschaftlicher Fotografien unter dem Aspekt der „Schönheit" geebnet,
wodurch kunstfremde Bilder für eine kunsthistorische Untersuchung fruchtbar
gemacht wurden, wie dies bereits Newhall in den 1930er Jahren am MoMA initiiert
hatte.

 Eine ähnliche museale Auseinandersetzung bestritt das Musée d'Orsay 1989 mit
der Ausstellung „Invention d'un regard (1839–1918)", die sich in acht thematischen
Sektionen konstitutiven Momenten der Fotografie widmete.[121] Dabei spielten nicht
nur wissenschaftliche Fotografien und Fotogramme des 19. Jahrhunderts eine Rolle,
sondern auch amateurkünstlerische Lichtbilder, collagierte Amateuralben und „Bild-
störungen" wie Doppelbelichtungen oder Resultate unsachgemäßer Handhabung.
Durch die Zusammenschau historischer Lichtbilder – mit einer Konzentration auf
vorwiegend abstrakte, ungewöhnliche oder einzigartige Aufnahmen – und Fotogra-
fien der Avantgarde, wurde nicht nur eine Suche nach essenziellen, im Keim bereits
auf die Avantgarde vorausweisenden Formen vollzogen, sondern gleichzeitig auch
eine Ästhetisierung kunstfremder Fotografien erwirkt.[122] Eine lediglich auf visuelle

119 Ebenda, S. 1.
120 Clement Greenberg, Die Essenz der Moderne. Ausgewählte Essays und Kritiken, hg. von Karl-
 heinz Lüdeking, Dresden 1997. Siehe dazu: Thierry de Duve, Art in the Face of Radical Evil, in:
 October, Bd. 125, 2008, S. 3–23, bes. S. 11.
121 Françoise Heilbrun/Bernard Marbot/Philippe Néagu (Hg.), L'invention d'un regard (1839–
 1918), Ausst.-Kat. Musée d'Orsay, Paris 1989.
122 Vgl. den Beitrag von Philippe Néagu, Géométrisation et abstraction, in: Heilbrun/Marbot/
 ders. 1989, S. 211–219. Dazu kritisch: Denis Canguilhem, Le merveilleux scientifique. Photo-
 graphies du monde savant en France, 1844–1918, Paris 2004.

Gemeinsamkeiten fokussierende Betrachtungsweise ohne eingehende historisch-analytische Untersuchung läuft jedoch Gefahr, so Ulrich Keller, dass der „Genuß der ‚reinen' visuellen Form die ursprüngliche intentional-kontextuelle Lesung nicht bloß ergänzt, sondern verdrängt und ausschließt".[123] Aufgrund des musealen Kontextes werden Fotogramme des 19. Jahrhunderts zu Zeichenträgern oder sogenannten „Semiophoren", die jeglichen historischen Verwendungszweck verloren haben und allein auf ihre formalen Ähnlichkeiten mit kameralosen Fotografien der Avantgarde befragt werden.[124]

Dieses Problem versuchte die National Gallery of Canada in Ottawa 1997 durch eine Analyse wissenschaftlicher Fotografien unter dem Titel „Beauty of Another Order: Photography in Science" zu umgehen. Von frühen Daguerreotypien und photogenischen Zeichnungen Talbots, mikroskopischen Aufnahmen aus dem Jahr 1840, über Röntgen-, Gebirgs- und Bewegungsfotografien, bis zu Aufnahmen der NASA vom Mars versammelte man wissenschaftliche Fotografien aus den unterschiedlichsten Forschungszusammenhängen. Erklärtes Ziel war hier, der allgemeinen Ansicht, dass „sich Poesie und Wissenschaft antithetisch zueinander verhalten", entgegenzutreten.[125] Dies wurde durch Einzelanalysen renommierter Forscher/innen ermöglicht, die sich im Hinblick auf die untersuchten Objekte den Austauschbewegungen von wissenschaftlicher Fotografie und künstlerischer Produktion unter dem Deckmantel der Schönheit widmeten. Ein in der Kunsttheorie zentraler und bedeutungsvoller Begriff wird dabei jedoch erstaunlich unreflektiert auf naturwissenschaftliche Bilder und somit auf die Fotografie übertragen, die, so der Zusatz im Titel, eine „andere Ordnung von Schönheit" vermitteln würden. Übrig bleibt eine rein auf die ästhetischen Qualitäten wissenschaftlicher Fotografie fokussierende Betrachtung, die die besonderen Eigenschaften des Fotografischen unbeachtet lässt.[126] Die Einreihung wissenschaftlicher Fotografien unter den Kanon des „Schönen" und die allgemeine Bevorzugung „abstrakter" Aufnahmen folgt somit einem zeitgenössischen Geschmacksurteil und wählt insofern nur jene Fotografien aus, die diesem Rechnung tragen.

123 Ulrich Keller, Fotogeschichten. Modellbeschreibung und Trauerarbeit, in: Fotogeschichte, Jg. 17, Bd. 63, 1997, S. 11–30, hier S. 16.

124 Siehe dazu: Krzysztof Pomian, Der Ursprung des Museums. Vom Sammeln, Berlin 1988.

125 Shirley Thomson, Foreword, in: Ann Thomas (Hg.), Beauty of Another Order. Photography in Science, Ausst.-Kat. National Gallery of Canada, New Haven/Conn. 1997, S. 8–9, hier S. 8.

126 Geimer sieht, bis auf wenige Ausnahmen, eine Entkontextualisierung und Auslassungstendenz der Entstehungsbedingungen und Funktionsweisen der jeweiligen Exponate gegeben, die zu einer Präsentation von sogenannten „Meisterwerken einer autonomen Bildproduktion" führe. Siehe dazu ders., Weniger Schönheit. Mehr Unordnung. Eine Zwischenbemerkung zu „Wissenschaft und Kunst", in: Neue Rundschau, Jg. 114, Bd. 3, 2003, S. 26–38, hier S. 29. Siehe dazu ebenfalls: Timm Starl, Streifzüge durch Wissenschaft und Kunst, online unter: http://www.timm-starl.at/download/Fotokritik_Text_7.pdf (26.10.2017).

Zu den genannten Ausstellungen ist abschließend zu bemerken, dass neben der Verhandlung wissenschaftlicher Fotografie unter dem Aspekt einer Sichtbarmachung von Unsichtbarem, nach dem ästhetischen Potenzial kunstfremder Fotografie unter kunsthistorischem Blick gesucht wird. Ebenso wirkt die räumliche Ausstellungssituation von Kunstmuseen auf die Betrachtungsweise fotografischen Bildmaterials der Wissenschaften unter ästhetischen Prämissen, wodurch wissenschaftliche Fotografien in den Stand von Kunstexponaten erhoben wurden. Der Terminus der Abstraktion innerhalb der Fotografie ist zudem als problematisch anzusehen, da er aus dem Diskursfeld moderner Kunst übernommen wurde und damit spezifische Bildlogiken der Fotografie überblendet. In Bezug auf das Fotogramm des 19. Jahrhunderts zeigte sich in genannten Ausstellungen eine undifferenzierte Einschreibung in eine Geschichte abstrakter Fotografie, die jedoch dem historischen Objekt Fotogramm nicht gerecht wird.

Das Fotogramm in der Fotografiehistoriografie

Eine zentrale Frage, die sich bereits im zweiten Kapitel im Rahmen der Analyse des Fotogramms innerhalb einer musealen Aufarbeitung und Verhandlung abgezeichnet hat, ist jene nach der Positionierung des Fotogramms in der Fotografiegeschichtsschreibung. Zu fragen ist, weshalb es eine Geschichte der Fotografie gibt, jedoch keine Geschichte des Fotogramms, oder anders formuliert: Warum findet sich jenes kameralose Verfahren innerhalb einer Geschichte der Fotografie bloß in einer „Vorgeschichte" oder am „Beginn", und später im Kontext der künstlerischen Avantgarde, obwohl fotogrammatische Beispiele das ganze 19. Jahrhundert hindurch zu finden sind.

Eine erste Erklärung hierfür ließe sich in der lange Zeit beschränkten Zugänglichkeit archivalischen, fotohistorischen Materials und auch in der jeweiligen Schwerpunktsetzung privater und öffentlicher Sammlungen finden. Dies greift jedoch zu kurz, da die Suche nach der Ursache einer eingeschränkten Verhandlung beziehungsweise kategorischen Ausklammerung eine zentrale, definitorische Problemstellung aufwirft. Vielmehr ist insofern nach dem eigentlichen Begriff von Fotografie zu fragen, der für die Konzeption eines Fotografiegeschichtskompendiums ausschlaggebend ist. Um diese These historisch zu untermauern, untersuche ich in erster Linie Handbücher und Überblickswerke zur Fotografie sowie Fotografiegeschichte des 19. bis 21. Jahrhunderts hinsichtlich ihrer Konzeption, Gliederung und Verhandlung konkreter thematischer Aspekte, um ideologische und konzeptionelle Selektionsmechanismen sowie tradierte Schemata und Kategorisierungen offen zu legen. Eine kurze Abhandlung zur Sammlungspolitik und zum Kunstmarkt soll dies abrunden. Allen voran richtet sich meine Aufmerksamkeit in den untersuchten Quellen nicht nur auf das vermittelte Wissen, sondern auch auf jene impliziten Leerstellen oder Auslassungen und damit jenes Material, das als nebensächlich oder nicht signifikant eingestuft wurde und daher keine Erwähnung findet.

Gleichzeitigkeit von Praxis und Diskurs

Zeitgleich mit den ersten öffentlichen Verlautbarungen der Fotografie zu Beginn des Jahres 1839 bezogen primäre Abhandlungen in wissenschaftlichen Journalen, Publikationen in Eigenverlagen sowie zahlreiche Artikel in populären Magazinen bereits einen knappen historischen Überblick in ihre schriftlichen Äußerungen mit ein.[1] Diese Historisierung in „Echtzeit" lässt sich unter anderem durch patentrechtliche Auflagen erklären, welche im Falle einer Anfechtung einer zu patentierenden Erfindung historische Quellen zur Sicherung des Prioritätsanspruchs erforderlich machten.[2] Damit wurde ein Diskurs eröffnet, der das Medium Fotografie nicht nur im Moment seiner Bekanntgabe bereits historisierte, sondern auch konzeptionell durch nationale Prioritätsstreitigkeiten entscheidend mitbestimmte.[3] Tonangebend waren dabei sowohl proklamierte nationale Vorrangstellungen, als auch die Veranschlagung bestimmter Anwendungsbereiche sowie die Praktikabilität und Einfachheit der diskutierten fotografischen Prozesse.[4]

Im Anschluss an die ersten Kundgebungen der neuen bildgebenden Verfahren verfasste man in Artikeln und Handbüchern zur Erläuterung fotografischer Techniken bereits standardmäßig eine einleitende historische Übersicht. William Henry Fox Talbots Werbeschrift *The Pencil of Nature* von 1844–46 stellt dabei ein paradigmatisches Beispiel dar. In dem einleitenden Kapitel „Brief Historical Sketch of the Invention of the Art" grenzt Talbot sich nicht nur gegenüber seinem französischen Kontrahenten Daguerre ab, sondern ebenso gegenüber Wedgwood und Davys Silbernitratexperimenten des Jahres 1802.[5] Daguerre wiederum lieferte mit seiner 1839 erschienenen Schrift *Historique et description des procédés du daguerréotype et du diorama* eine histori-

1 Ein paradigmatisches Beispiel ist Dominique François Aragos am 3. Juli 1839 vor der Deputiertenkammer der Académie des Sciences vorgetragener Bericht über Daguerres Verfahren. Dabei entwickelte Arago bereits eine Art von „Vorgeschichte", die Niépce als Vorläufer der Daguerreotypie und Daguerre schließlich als Vollender des Verfahrens festschreibt. Siehe dazu: Dominique François Arago, Bericht über den Daguerreotyp (1839), in: Wolfgang Kemp/ Hubertus von Amelunxen (Hg.), Theorie der Fotografie, Bd. 1, München 2006, S. 51–55. Zahlreiche weitere Beispiele in: Siegel 2014.

2 Zur Mediengeschichtsschreibung als Prioritätsgeschichte: Bernhard Siegert, Von der Unmöglichkeit, Mediengeschichte zu schreiben, in: Ana Ofak/Philipp von Hilgers, Rekursionen. Von Faltungen des Wissens, München 2010, S. 157–175, hier S. 158ff.

3 Zur parallelen Erscheinung von Praxis und Diskurs siehe: Herta Wolf, Positivismus, Historismus, Fotografie. Zu verschiedenen Aspekten der Gleichsetzung von Geschichte und Fotografie, in: Fotogeschichte, Bd. 63, 1997, S. 31–44.

4 Siehe dazu: Friedrich Tietjen, Unternehmen Fotografie. Zur Frühgeschichte und Ökonomie des Mediums, in: Fotogeschichte, Bd. 100, 2006, S. 9–16.

5 Talbot 1844–1846 (2011), o.S.

sche Herleitung der Daguerreotypie sowie die Rekonstruktion der einzelnen, oftmals gemeinsam mit Niépce erarbeiteten Entwicklungsschritte. Im Gegensatz zu Niépces Erkenntnissen werden seine eigenen Erfolge hingegen besonders betont.[6]

Fotogeschichte im Handbuch

Vermittlungsinstanzen der technischen und fotochemischen Handhabungsweisen von Fotografie sowie ihrer Geschichte sind im 19. Jahrhundert zuvorderst zwei Formate: Schriften zur Prioritätsstellung fotografischer Verfahren und von Praktikern verfasste Handbücher.[7] Wie Anne McCauley feststellte, wurden Geschichtsbücher der Fotografie im 19. Jahrhundert in Anlehnung an vergleichbare Werke der Wissenschafts- und Technikgeschichte verfasst.[8] Diese Form von Geschichtsschreibung widmet sich daher nicht der ikonografischen und stilistischen Analyse einzelner Lichtbilder, sondern einem technizistisch geprägten Fortschrittsdenken. Der in diesen Abhandlungen gängige historische Überblick zur Veranschaulichung des aktuellen Wissensstandes sollte insofern das technische Verständnis der Fotografieunkundigen verbessern und anhand der Erprobung „einfacher" oder „historischer" Verfahrensweisen die eigene Arbeitsweise erweitern.[9] Geschichtswerke des 19. Jahrhunderts, so lässt sich außerdem feststellen, sind ausnahmslos an den Erfindungen männlicher Fotografiepioniere ausgerichtet, die Leistungen weiblicher Protagonistinnen klammerten sie schlicht aus.[10] So sucht man in jenen Werken zumeist vergeblich nach der in der Frühzeit und im Laufe des 19. Jahrhunderts oftmals von Frauen ausgeübten Technik des Fotogramms, die in den Kontext von „Volks-" oder „Frauenkunst" gestellt

6 Louis Jacques Mandé Daguerre, Historique et description des procédés du daguerréotypie et du diorama, Paris 1839. Vgl. dazu: Halwani 2012a, S. 14ff.; Siegel 2014, S. 255ff.

7 Unter erstgenannter Kategorie wären u.a. zu nennen: Victor Fouque, La vérité sur l'invention de la photographie, Paris 1868; René Colson, Mémoires originaux des créateurs de la photographie, Paris 1898; John Werge, The Evolution of Photography, New York 1890. Unter die zweite Gruppe fallen eine Vielzahl von Publikationen, bspw.: Robert Hunt, A Manual of Photography (1851), London/Glasgow 1854; Anton Martin, Handbuch der gesamten Photographie, Wien 1854; Vogel 1874. Siehe dazu das an der Universität Köln angesiedelte DFG-Forschungsprojekt „Fotografie als angewandte Wissenschaft: Über die epistemische Rolle von fotografischen Handbüchern (1839–1883)".

8 Anne McCauley, Writing Photography's History before Newhall, in: History of Photography, Jg. 21, Bd. 2, 1997, S. 87–101. Für den französischsprachigen Bereich siehe: André Gunthert, L'inventeur inconnu. Louis Figuier et la constitution de l'histoire de la photographie française, in: Études photographiques, Bd. 16, 2005, S. 6–18.

9 Vgl. McCauley 1997, S. 88f.

10 Vgl. Naomi Rosenblum, A History of Women Photographers, New York 1994; Matzer 2012; Pohlmann 2015.

wurde.[11] Nur sehr selten wird in diesen Manualen das Fotogramm behandelt: als
anschauliches Medium zur Beschreibung der Funktionsweise von Fotografie für Neu-
linge, als Zeitvertreib und Mittel zur dekorativen und ornamentalen Gestaltung für
Frauen, als didaktisches Medium zur Schulung botanischer Kenntnisse, als formale
Ausdrucksmöglichkeit für Kinder und Jugendliche sowie als nicht weiter erwähnens-
werte Vorstufe zur Kamerafotografie. Aufgrund dieser bewussten Auslassung kann
von einer ideologisch geprägten Geschichtsschreibung gesprochen werden.[12] Exem-
plarisch sei hier auf *The Wonderful Century* von 1898 verwiesen, worin der britische
Naturforscher Alfred Russel Wallace auf das 19. Jahrhundert zurückblickt und zu den
Errungenschaften der Fotografie in Bezug auf das Fotogramm vermerkt: „About the
same time [1839] a method was found for photographing leaves, lace, and other semi-
transparent objects on paper, and rendering them permanent, but this was of com-
paratively little value."[13] Diese Festschreibung als Verfahren von geringem Zweck
oder Wert lässt sich in zahlreichen Werken zur Geschichte der Fotografie finden. Ent-
weder explizit, wie bei Wallace, oder – und dies gilt als Regelfall – implizit, indem die
Technik des Fotogramms keine Erwähnung findet und insofern als irrelevant einge-
stuft wird.

Eine zentrale Stellung in der Historiografie der Fotografie an der Wende vom 19.
zum 20. Jahrhundert nimmt der österreichische Fotochemiker Josef Maria Eder und
sein zwischen 1884 und 1932 in drei Auflagen zu je vier Bänden erschienenes *Ausführ-
liches Handbuch der Photographie* ein.[14] In Band 1.1 der vierten Auflage von 1932 lässt
Eder seine Fotografiegeschichte im vierten vorchristlichen Jahrhundert mit Aristote-
les und dessen Studien über Licht und Optik beginnen. Erwähnung finden ebenfalls
Versuche in Naturselbstdruck des 16. und 17. Jahrhunderts, zu dem Pflanzen und
Blätter mit Farbe bestrichen wurden, um anschließend unter Druckausübung Abzüge
auf Papier herzustellen. Bis zu Alois Auers 1852 patentierter Reproduktionstechnik
von Naturformen verfolgte Eder jene „Anfänge der photomechanischen Verfahren".[15]
Das Instrumentarium der Camera obscura wird in dieser Beschreibung als „Vorläufe-
rin des photographischen Aufnahmeapparates" präsentiert.[16] Den gewichtigeren Teil
der auf die Erfindung der Fotografie zulaufenden wissenschaftlichen Errungenschaf-
ten, nimmt hingegen auf über hundert Seiten die Schilderung der fotochemischen
Studien ab dem 17. Jahrhundert ein, ergänzt um Silbernitratexperimente des aus-

11 Siehe dazu: Zimmermann 2009.
12 Siehe dazu grundsätzlich: Anja Zimmermann, Kunstgeschichte und Gender. Eine Einfüh-
 rung, Berlin 2006.
13 Alfred Russel Wallace, The Wonderful Century, New York 1898, S. 32.
14 Eder 1932(a). Ein Überblick über Eders Publikationen dieser Reihe findet sich in: Robert Zahl-
 brecht, Josef Maria Eder: Bibliographie, Wien 1955; Bickenbach 2005, S. 132.
15 Eder 1932a, S. 51.
16 Ebenda, S. 52.

gehenden 18. Jahrhunderts. Eders Erläuterungen zu Talbots „photogenic drawings"
beschränken sich auf eine knappe Erwähnung möglicher zu kopierender Objekte wie
Blätter, Blumen oder Zeichnungen und der Benennung Talbots als den „Erfinder der
Lichtpauserei mit Chlorsilberpapier".[17] Der weitaus größere Teil seiner Abhandlung
zu Talbot ist dem Kalotypieverfahren und dem Einsatz des lichtsensibilisierten Papiers
in der Apparatfotografie gewidmet. Eine prominente Stellung in Eders historischer
Aufarbeitung erhält zudem Johann Heinrich Schulze, den er im Hinblick auf deutsche
Prioritätsansprüche als Entdecker der Lichtempfindlichkeit von Silbersalzen und
demzufolge als Erfinder der Fotografie betitelt.[18] Fotografie beginnt in dieser Kon-
zeption demnach bereits im Jahre 1727 und rund hundert Jahre vor der öffentlichen
Verlautbarung der „Erfindung der Fotografie" durch Daguerre und Talbot.

 In Eders 1913 veröffentlichten *Quellenschriften zu den frühesten Anfängen der Photo-
graphie bis zum XVIII. Jahrhundert* verschwimmen mitunter die Grenzen zwischen der
„Erfindung" der Fotografie und ihren notwendigen „Vorarbeiten". Eder geht in dieser
Sammlung von Originalschriften jener „Vorstufe zur Erfindung der Photographie"
nach, die er in einem Wissen um die Schwarzfärbung von Silbersalzen festmacht.[19]
Von den Beobachtungen eines gewissen arabischen Alchemisten namens Dschâbir im
achten Jahrhundert nach Christus wird der historische Untersuchungsbogen bis zu
den Experimenten des schwedischen Chemikers Carl Wilhelm Scheele im ausgehen-
den 18. Jahrhundert gespannt.[20] Von einer tatsächlichen Erfindung der Fotografie ist
hier noch nicht die Rede, jedoch wird versucht in jenen Experimenten gewisse auf die
Fotografie vorausweisende Tendenzen zu erkennen. Am deutlichsten wird dies am
Beispiel Schulzes, der auf ein Glasbehältnis mit silbernitrathaltigem Kreidegemisch
schablonierte Schriftzüge befestigte, die nach Sonneneinstrahlung an den unbe-
deckten Stellen dunkel verfärbte Wörter und Sätze freigaben. Laut Eder offenbaren
sich in Schulzes Versuchen um die Lichtreaktion von Silbernitrat in Lösungsgemi-
schen im Jahr 1727 erste Vorboten jener Technik, die als eigentliche Fotografie mar-
kiert wird. In Gewahrung der Zielsetzung seiner Schrift über die „frühesten Anfänge
der Photographie" betitelt Eder Schulze insofern als „im weitesten Sinne des Wortes
[...] erste[n] Erfinder der Photographie als Lichtschreibekunst, wenn er auch nur mit

17 Ebenda, S. 436.
18 Ebenda, S. 86. Siehe ebenfalls: Josef Maria Eder, Johann Heinrich Schulze. Der Lebenslauf des
 Erfinders des ersten photographischen Verfahrens und des Begründers der Geschichte der
 Medizin, Wien 1917.
19 Josef Maria Eder, Quellenschriften zu den frühesten Anfängen der Photographie bis zum
 XVIII. Jahrhundert, Halle a. d. Saale 1913, S. 1.
20 Scheele stellte im Jahre 1777 die Lichtempfindlichkeit von Silberchlorid fest und erkannte
 Ammoniak als Fixiermittel, siehe Eder 1932a, S. 130–133; Carl Wilhelm Scheele, Chemische
 Abhandlung von der Luft und dem Feuer, in: Eder 1913, S. 151–165.

einem lichtempfindlichen Brei arbeitete."[21] In seinen Quellenschriften ist Eder somit
noch relativierender, was Schulze und das Jahr der Erfindung der Fotografie betrifft.

Diese Trennung einer Geschichte der Fotografie von einer ihr zugehörigen, aber
durch eine Bruchlinie abgesonderten Vorgeschichte, vermag nicht nur im Fehlen eines
Fixiermittels zur Lichtstabilisierung jener Schablonenbilder gründen, sondern auch
in ihrem „a-fotografischen" Herstellungsverfahren selbst. Wenn laut Eder Scheeles
Experimente „eigentlich nur das Gebiet der direkten photographischen Kopierpro-
zesse betreffen", könne insofern nur von „Vorbedingungen zur Erfindung der moder-
nen Photographie durch Niépce, Daguerre und Talbot" gesprochen werden.[22] Obwohl
Eder in dieser gesonderten Publikation die Bedeutung der Silbernitratexperimente
nicht nur in ihren fotochemischen, sondern – für einen Naturwissenschaftler über-
raschend – auch in ihren kulturhistorischen Perspektiven hervorhebt und vermerkt,
dass eine Untersuchung der „sprungweise[n] Entwicklungsgeschichte der Uranfänge
der Photographie" Berührungspunkte an „Grenzgebiete verschiedenster Wissens-
zweige" verdeutliche und somit „wohl auch in kulturgeschichtlicher Hinsicht weit-
gehendes allgemeines Interesse" verdiene, unterstreicht Eders Aufarbeitung der
„Vorstufen" im gleichen Atemzug ihre auf die nachfolgende Fotografie gerichtete
Lesart.[23] Silbernitratexperimente und temporäre Schablonenbilder des 18. Jahrhun-
derts weisen gemäß Eder noch nicht alle notwendigen Charakteristika von Fotografie
auf. Sie werden daher auch nicht in ihrer Eigenständigkeit, sondern vor allem hin-
sichtlich ihrer auf die eigentliche Fotografie vorausweisenden Eigenschaften unter-
sucht. Berücksichtigt werden muss jedoch auch das Zielpublikum und die damit ein-
hergehende Perspektivierung von Publikationen im Verlagswesen.[24] Eders *Geschichte
der Photographie* richtete sich in erster Linie an ein fotohistorisch wie fotochemisch
interessiertes Fachpublikum, das über Herstellungsmethoden und unterschiedliche
Anwendungsgebiete unterrichtet werden wollte.[25] Aufgrund Eders langjähriger
Tätigkeit als Fotochemiker, Hochschullehrer und Direktor der 1888 in Wien gegrün-
deten „K.k. Lehr- und Versuchsanstalt für Photographie und Reproductionsverfahren"

21 Eder 1913, S. 15.
22 Ebenda, S. 19.
23 Ebenda, S. 20.
24 Siehe dazu: Halwani 2012a.
25 In der Ausgabe von 1891 sieht die Verlagsankündigung folgenden Adressantenkreis vor: „Das
 Ausführliche Handbuch der Photographie [...] stellt das Gesammtgebiet der wissenschaftli-
 chen und practischen Photographie in unerreichter Weise ebenso eingehend als übersicht-
 lich dar und ist unentbehrlich als Rathgeber für den practischen Photographen und Photo-
 chemiker, sowie für den Constructeur von photographischen Apparaten und für jene
 Forscher, welche selbständig den Weg des Experimentierens betreten wollen", aus: Josef Maria
 Eder, Geschichte der Photochemie und Photographie vom Alterthume bis in die Gegenwart,
 Halle a. d. Saale 1891, o.S. (Prospect).

kann eine Ausrichtung seiner Historiografie von Fotografie hinsichtlich ökonomischer Verwertbarkeit und fachbezogener Anwendungsgebiete fotografischer Verfahren – auch unter Berücksichtigung der zeitgenössischen Forschungs- und Ausbildungspraxis – angenommen werden.[26] Konträr dazu stehen seine *Quellenschriften*, deren Erläuterungen ein kulturhistorisch orientiertes Publikationskonzept dokumentieren.

Talbots Fotogrammtechnik hätte jedoch aufgrund ihrer Reproduktionsqualitäten und ihres auf Kontakt beruhenden Prinzips unter anderem in Bezug auf den um 1870 aufkommenden kameralosen „Lichtpausprozess" eine detailliertere Analyse erfordert.[27] Dieses kameralose Kopierverfahren auf Silbersalz- oder Eisensalzbasis ermöglichte die Herstellung großformatiger Duplikate von Originalplänen, Zeichnungen und Mustervorlagen. Auch im etwas isoliert wirkenden Kapitel über die Technik des Naturselbstdrucks vom 16. bis 18. Jahrhundert findet sich keine Erwähnung der Pflanzen- und Spitzenmusterfotogramme Talbots, obwohl sich dieser Ansatz in Kontrastierung des darauf folgenden Abschnitts über die Camera obscura geeignet hätte, ein weiteres Gebiet der Fotografie mitsamt eigener Genealogie zu verdeutlichen.

Eders Erläuterungen zur Geschichte der Fotografie umfassen ein breit gestreutes Spektrum vorwiegend fotochemischer Entwicklungen, aber auch technischer Verfahrensweisen, Apparaturen und Anwendungsgebiete. Seine Geschichte der Fotografie in der 4. Auflage von 1932 unterscheidet sich sowohl im Aufbau als auch in den Ergebnissen nicht von den vorausgehenden Auflagen und ist als ein typisch enzyklopädisches, an der Praxis ausgerichtetes Werk des 19. Jahrhunderts zu verstehen. Die materiellen Produkte der Fotografie hingegen, „die Bilder", so Timm Starl, „interessierten Eder ebensowenig wie deren Gebrauch".[28] Eder beschäftigte sich also weder mit stilistischen Aspekten noch mit soziokulturellen Fragestellungen. Seine chronologisch geordneten Erörterungen historischer Reproduktionsmethoden enden mit der Beschreibung zeitgenössischer fotografischer Verfahren, wodurch der Eindruck eines kontinuierlichen Entwicklungsgangs der Fotografie und ihrer stetigen Optimierbarkeit suggeriert wird. Zugleich zieht Eder eine Grenzlinie zwischen notwendigen Vorarbeiten und darauf aufbauender, eigentlicher Fotografie, wobei er seine Konzeption von Fotografie nicht klar definiert. So erklärt er Schulze zum „Erfinder der Photographie in ihren ersten Anfängen",[29] spricht von Talbot als dem „Erfinder der

26 Siehe dazu: Maren Gröning/Ulrike Matzer (Hg.), Frame and Focus, Photography as a Schooling Issue, Wien/Salzburg 2015.

27 Ansatzweise findet sich eine Verknüpfung von Talbots Kopierprozess und dem Lichtpausprozess, siehe: Eder 1932a, S. 436f.; ders., Ausführliches Handbuch der Photographie, Bd. 1, Teil 1, 2. Hälfte: Geschichte der Photographie, Halle a. d. Saale 1932, S. 746f.

28 Timm Starl, Chronologie und Zitat. Eine Kritik der Fotohistoriografie in Deutschland und Österreich, in: Fotogeschichte, Bd. 63, 1997, S. 3–10, hier S. 4.

29 Eder 1932a, S. 88.

modernen Negativphotographie in der Camera",[30] von Wedgwood als dem Gelehrten, der „im Sonnenlicht photographisch Profile als Schattenbilder"[31] erzeugte oder von Niépce als dem Entdecker der „Photographie in der Kamera".[32] Vergeblich sucht man nach einer konkreten Begriffsbestimmung von Fotografie. Daraus lässt sich ablesen, dass Eder einen sehr umfassenden Begriff von Fotografie vor Augen hatte, der sämtliche fotografische Verfahren vereinte. Ganz im Zeichen seiner Zeit lassen sich Eders Schriften als eine auf technische und fotochemische Innovationen basierende teleologische Entwicklungsgeschichte von Fotografie verstehen, welche in ihren Materialien, Instrumenten, Prozeduren und Anwendungsgebieten permanenten Veränderungsprozessen ausgesetzt war und trotz ihrer unterschiedlichen Erscheinungsweisen als konzise Geschichte formuliert werden kann.

Hundert Jahre Fotografie

Die Geschichtsschreibung als Folge technischer und fotochemischer Innovationen reichte noch bis ins 20. Jahrhundert hinein. Die zunächst zwischen Frankreich und England geführte Diskussion um die Vorrangstellung des von Daguerre oder des von Talbot entwickelten Verfahrens sowie um nationalistisch geprägte Urheberrechtsansprüche an der Erfindung der Fotografie wurde in den 1920er und 1930er Jahren zwischen Deutschland und Frankreich ausgefochten.[33] Bot Georges Potonniées *Histoire de la découverte de la photographie* von 1925 noch eine sich gegen englische und deutsche Verfahren behauptende Geschichtsfassung, so betonte Erich Stenger mit seiner Schrift *Die Photographie in Kultur und Technik* rund zehn Jahre später vor allem deutsche Errungenschaften in Abgrenzung zum französischen Bereich.[34] Neben dem von Heinrich Hoffmann, dem Reichsberichterstatter Adolf Hitlers, verfassten Vorwort, unterstreicht die Hervorhebung der deutschen Leistungen innerhalb der Fotografie den nationalistischen, genauer gesprochen: nationalsozialistischen Ton dieser Publikation.[35] Ausschlaggebend für das Zustandekommen dieses Buches war nicht nur das anstehende hundertjährige Jubiläum der Fotografie, sondern auch der an

30 Ebenda, S. 89.
31 Ebenda, S. 176.
32 Ebenda, S. 256.
33 Vgl. dazu: Martin Gasser, Histories of Photography 1839–1939, in: History of Photography, Jg. 16, Nr. 1, 1992, S. 50–60; François Brunet, Historiography of Nineteenth-Century Photography, in: Hannavy 2008, S. 664–668; ders., Nationalities and Universalism in Early Historiography of Photography (1843–1857), in: History of photography, Jg. 35, Bd. 2, 2011, S. 98–110.
34 Georges Potonniée, Histoire de la découverte de la photographie, Paris 1925; Stenger 1938. Siehe dazu: François Brunet, La photographie. Histoire et contre-histoire, Paris 2017.
35 Stenger 1938, S. 11. Ebenso lässt sich eine kategorische Auslassung jüdischer Errungenschaften feststellen, siehe dazu: Keller 1997, S. 11, Anm. 2.

Stenger herangetragene Wunsch des E. A. Seemann Verlages zur Ausarbeitung einer sich an ein breiteres Publikum richtenden Fotografiegeschichte.[36] Stenger konzipierte diese auf Basis seiner eigenen, äußerst umfassenden Fotografiesammlung, welche insbesondere aus Lichtbildern des 19. Jahrhunderts und weniger aus zeitgenössischen künstlerischen Fotografien bestand. Nicht nur die Sichtweise des Sammlers, sondern auch Stengers rege Ausstellungstätigkeit der 1920er und 1930er Jahre sowie seine engen Beziehungen zur deutschen Fotoindustrie können als entscheidende Einflussquellen praxisbezogener Geschichtskonzeption gewertet werden.[37] Den Großteil seines Buches nehmen die Beschreibung diverser fotografischer Hilfsmittel sowie die Schilderung zahlreicher Anwendungsgebiete ein. Den Bezug zum Letztstand der Technik stellt er her, indem er auf „die mühselige Arbeit, die geleistet werden mußte um die Photographie zum Allgemeingut der Menschheit werden zu lassen" verweist und damit betont, dass die Fotografie in Form von Kleinbildkameras letztendlich „zur einfachsten Handhabung gelangte".[38] Im Anschluss an seine einleitenden Erläuterungen zu entscheidenden „Vorarbeiten" und „Versuchen" auf dem Gebiet der Fotografie während des 18. Jahrhunderts, die zwar sehr wohl als „Grundlage zur Photographie" anzusehen seien, bildet seiner Ansicht nach erst das Jahr 1839 sowie die erste öffentliche Verlautbarung der bildgebenden Technik die eigentliche „Geburtsstunde der Photographie".[39] Entscheidend für diesen Historisierungsentwurf ist die konkrete Definition von Fotografie. Zur Klärung der Frage, was letztlich darunter zu verstehen sei, führt Stenger aus: „Die Photographie in unserem Sinne war erst vorhanden, als man das optische Bild der Camera obscura (und nicht das Schattenbild irgendeines durchscheinenden oder scharf begrenzten Gegenstandes) auf einer lichtempfindlichen Schicht dauerhaft festhalten konnte."[40]

Fotogramme des 18. Jahrhunderts, die noch nicht fixiert werden konnten und in dieser Hinsicht als „Fotogramme auf Zeit"[41] zu bezeichnen wären, fallen dementsprechend „vor" die Geburtsstunde der Fotografie. Fotogramme mit Entstehungsdatum um 1839 nehmen laut dieser Definition innerhalb einer Geschichte der Fotografie einen unklaren Status ein. Obwohl diese Bildmedien zeitlich gesehen zur Fotografie zu zählen wären, fallen sie aufgrund ihrer Kameralosigkeit aus Stengers Fotografiekonzept. Auch aus formalen Gründen lassen sich zwischen Apparatfotografie und

36 Siehe dazu Halwani 2012a, S. 89ff.
37 Ebenda. Siehe ebenfalls: Miriam Halwani (Hg.), Photographien führen wir nicht ... Erinnerungen des Sammlers Erich Stenger (1878–1957), Heidelberg/Berlin 2014.
38 Stenger 1938, S. 12. Zur Präsentation des Letztstandes der Technik siehe das Buchcover, auf dem neben einer historischen Kamera das neueste Leica-Modell abgebildet ist. Vgl. Halwani 2012a, S. 111.
39 Stenger 1938, S. 18f.
40 Ebenda, S. 19.
41 Starl 2012, S. 132.

direkter Fotografie Differenzen ausmachen: Nur das optische oder perspektivische Bild der Camera obscura und nicht das auf Konturen- und Schattenformationen fußende Fotogramm gilt retrospektiv als Fotografie „in unserem Sinne". In Bezug auf das Fotogramm als zeitgenössisches Bildproduktionsmittel der Avantgarde versucht Stenger sodann in erster Linie die Unterschiede zwischen kameraloser und apparatbasierter Fotografie zu betonen:

> „Wenn man sich begnügt, die Licht-Schatten-Verteilung irgendeines in einem Lichtkegel befindlichen Gegenstandes bildmäßig festzuhalten, den Gegenstand also nur in seinem Schattenriß, nicht als photographisches Bild, wiederzugeben, so gelangt man zum ‚Photogramm', dessen Verbindung zur eigentlichen Photographie nur in der Verwendung einer lichtempfindlichen Schicht besteht, welche das auf ihr erzeugte Licht-Schatten-Bild festhält."[42]

Wenn nun Fotografie als „eigentlich" (echt, tatsächlich) erklärt wird und Fotogramme in ihrer stilistischen Nähe zu gering geschätzten Verfahren wie dem Schattenriss als Abweichung, Anomalie oder Deformation präsentiert werden, vollzieht Stenger damit ihren Ausschluss von *der* Fotografie.

Fotogeschichte als Kultur- und Kunstgeschichte

Zeitgleich mit Stengers Studie fand ein allmählicher Umschwung in der Rezeption statt: über den Einfluss piktorialistischer Fotografen/innen konzentrierte man sich mehr auf das singuläre fotografische Bild als ästhetisches Objekt. Nach der zuvorderst an Wissenschafts- und Technikgeschichte ausgerichteten Historisierungsform von Fotografie wandte man sich zu Beginn des 20. Jahrhunderts nun dem Beschreibungsinstrumentarium der Kunstgeschichte zu. Kategorisierungen wie „Autor", „Œuvre", „Stil" oder „Gattung" rekurrierten nach wie vor auf einen linearen Entwicklungsstrang. Auch hier bildeten vor allem männliche Fotografen-Künstler ein stringentes Geschichtsbild der Fotografie, welches in der nachfolgenden Historiografie zumeist unhinterfragt tradiert wurde. Anonyme beziehungsweise vernakuläre Werke oder kameralose Fotografien von Frauen des 19. Jahrhunderts lagen außerhalb des Kanons und erfuhren demgemäß keine Erörterung.

An soziokulturellen sowie kulturhistorischen Fragestellungen interessiert zeigten sich die Studien von Lucia Moholy-Nagy von 1939 und Gisèle Freund von 1936.[43] In

42 Stenger 1938, S. 89.
43 Gisèle Freund, La photographie en France au XIXème siècle. Essai de sociologie et d'esthétique, Paris 1936. In deutscher Übersetzung erschien die Fassung erstmals 1968 unter dem Titel: Gisèle Freund, Photographie und bürgerliche Gesellschaft. Eine kunstsoziologische

A Hundred Years of Photography wirft Moholy-Nagy einen kritischen Blick auf die Fotografie, in dem sie das Feld der Fotogeschichte um zahlreiche Wissensgebiete wie Soziologie, Kunstgeschichte oder Ökonomie erweitert. Nach der Nennung der üblichen Vorläufer und Hauptvertreter der Frühgeschichte von Fotografie kommt sie schließlich auch auf die künstlerische Avantgarde und das Fotogramm zu sprechen:

> „Photography, further, has been adopted by a few abstract painters as a new medium by means of which they tried to give shape to their feelings of balance. They are Man Ray, living in France, and Moholy-Nagy, living in U.S.A. They took up the method of 'Photogenic drawing', discovered by Schulze in 1727 and familiar to Fox Talbot before 1834, and applied it in their own way. [...] Some among the abstract artists claim to have discovered the veritable principle of photography. They have, indeed, rediscovered the principle from which photography was originally evolved, and adapted it to their purposes of abstract expression."[44]

In dieser Deutlichkeit beschreibt kaum jemand das Prinzip der Fotografie, welches in der Herstellung kameraloser Fotografien gründe. Die Suche nach historischen Ahnen verdeutlicht hingegen auch die intendierte Konstruktion von Geschichtlichkeit kameraloser Fotografie sowie eine gewisse Legitimation dieser neuen Kunstform. Die Eigenleistung der Avantgardisten, so Moholy-Nagy, liege in der Wiederentdeckung einer in Vergessenheit geratenen Technik, die sie allerdings für ihre eigenen Zwecke „adaptierten".

Freund wiederum stellt insbesondere das fotografische Porträt als Massenware in den Vordergrund ihrer von marxistischen Theorien geprägten Analyse. Weitere Themen ihrer als Dissertation eingereichten Arbeit betreffen die Pressefotografie, die Fotografie als politisches Instrument, aber auch die künstlerische Fotografie. Wenngleich sie der Technik des Fotogramms bei Man Ray, Moholy-Nagy und Schad als künstlerisches Ausdrucksmittel nachgeht, findet es in ihren Erörterungen zur Fotografie der Frühzeit ohne Nennung von Bezügen oder Personen nur als Gesellschaftsspiel aus „halb wissenschaftliche[m] und halb spielerische[m] Experimentieren mit silbersalzpräparierten Papieren" Erwähnung. Die lichtsensible Unterlage, so Freund, wurde „mit irgendwelchen Gegenständen wie Blättern, Blumen etc. belegt, dem Sonnenlicht ausgesetzt [...], welches die Umrisse dieser Formen schwärzte und Kontraste hervorrief, die sich aber, da man das Geheimnis des Fixierens noch nicht kannte, bald wieder verwischten." Laut Freund handelte es sich hierbei um Versuche,

Studie, München 1968; Lucia Moholy-Nagy, A Hundred Years of Photography. The Story of Photography through the Ages, Harmondsworth 1939.
44 Moholy-Nagy 1939, S. 162.

denen bereits „latent das Problem der Photographie" innewohnte.[45] Silbernitratexperimente liest Freund somit auf ein zukünftiges Ereignis hin, dem der Erfindung der Fotografie durch Niépce im Jahre 1826.

Eine zentrale Stellung innerhalb der Wahrnehmung von Fotografie als eigenständige Kunstform nahm bereits erwähnte, von dem amerikanischen Kunsthistoriker Beaumont Newhall kuratierte Ausstellung „Photography. 1839–1937" im MoMA ein, deren Ergebnisse 1949 in sein für die nachfolgende Geschichtsschreibung von Fotografie prägendes und bis 1982 in fünf Auflagen erschienenes Werk *The History of Photography from 1839 to the Present Day* einflossen.[46] In der als Wanderausstellung konzipierten Schau wurden rund 800 historische und zeitgenössische Fotografien unterschiedlicher Bereiche als ästhetische, aber auch technische Objekte in farblich voneinander differenzierten Räumen präsentiert: So sah das Publikum eine Abteilung zur Daguerreotypie, zur Kalotypie, zu moderner französischer Fotografie, bis hin zu zeitgenössischen Anwendungsgebieten wie Presse- oder Röntgenfotografie.[47] Nicht nur in der Ausstellung entschied man sich, „the evolution of photography from the first public announcement of Daguerre's process in 1839 to the present date" zu zeigen; auch in Newhalls nachfolgendem Überblickswerk wurde ein entwicklungsgeschichtlicher Rahmen abgesteckt, der sich als kanonbildend für die anschließende Betrachtungsweise und Historisierung von Fotografie erwies.[48] In beiden Formaten lag der Fokus auf einer an das Analyseinstrumentarium der Kunstgeschichte angelehnten Betrachtungsweise von Hauptwerken großer Künstler und einer sukzessiven Folge von unterschiedlichen aufeinander aufbauenden Stilen. Ausgangspunkt hierfür bildet ein konkretes Verständnis von Fotografie, welches aufs Engste mit dem Konzept der Autorschaft und mit der Apparatur der Fotografie verbunden war. So definiert Newhall im begleitenden Ausstellungskatalog im Kapitel „Before Photogra-

45 Gisèle Freund, Photographie und Gesellschaft, Reinbeck 1983, S. 29.

46 Newhall 1937, Neuauflage unter: ders. 1938; darauf aufbauend: ders., The History of Photography from 1839 to the Present Day (1949), New York 1964; dazu ebenfalls: Allison Bertrand, Beaumont Newhall's 'Photography 1839–1937'. Making History, in: History of Photography, Jg. 21, Bd. 2, 1997, S. 137–146; Marta Braun, Beaumont Newhall et l'historiographie de la photographie anglophone, in: Études photographiques, 16, 2005, S. 19–31; Brunet 2017.

47 Die Auswahl der Ausstellungsobjekte organisierte Newhall teilweise auf Reisen nach Europa sowie durch direkte Kontakte zu zeitgenössischen Fotografen und Empfehlungen, vgl. dazu: Bertrand 1997; zum Ausstellungsdesign: Mary Anne Staniszewski, The Power of Display. A History of Exhibition Installations at the Museum of Modern Art, Cambridge/Mass. 1998; zur Thematik Wanderausstellung: Anonym, American Art and the Museum, in: The Bulletin of the Museum of Modern Art, Jg. 8, Nr. 1, November 1940, S. 3–26, hier S. 13.

48 Pressemitteilung zur Ausstellung: „Photography. 1839–1937", The Museum of Modern Art, Press Release Archives, 12. März 1937, S. 1, online unter: http://www.moma.org/momaorg/ shared/pdfs/docs/press_archives/379/releases/MOMA_1937_0019_1937-03-12_31237-12. pdf?2010 (26.11.2017).

phy" die Voraussetzungen für Fotografie im Zusammentreffen des Wissens um die Schwarzfärbungseigenschaften von Silbersalzen und der perspektivische Bilder produzierenden Camera obscura. Von Fotografie kann laut Newhall nur insofern gesprochen werden, wenn Technik (Camera obscura) und Chemie (Silbernitrat, Fixiermittel) kombiniert werden.[49] In Bezug auf Thomas Wedgwood und Humphry Davy, die Fotogramme von Insekten und Pflanzenblättern auf Papier und Leder um das Jahr 1802 herstellten, diese jedoch nicht fixieren konnten, vermerkt Newhall:

> „They were the first to describe the ‚shadowgraph' or ‚photogram' – a silhouette picture made without a camera – which was revived as an artistic medium in 1918. Such a process however, is a distant step from the far more important problem of fixing the camera's image mechanically and chemically."[50]

Auch an dieser Stelle findet sich die bereits bei Lucia Moholy-Nagy erörterte Herleitung des künstlerischen Fotogramms aus der Frühzeit der Fotografie. Wichtig erscheint zudem, dass in den 1930er Jahren erstmals der Versuch unternommen wurde, dem künstlerischen Fotogramm eine eigene Ahnengalerie zur Seite zu stellen.[51] Newhall legt den Schwerpunkt im vorangegangenen Zitat jedoch auch auf die nachfolgenden fotochemischen Erkenntnisse und den Einsatz der apparativen Fotografie.[52] Diesen Ansatz verdeutlichte ebenfalls das Ausstellungsdesign: Die Bedeutung der Kamera in der Konzeption von Fotografie demonstrierte man nicht nur durch die Gegenüberstellung von historischem Aufnahmeapparat und zeitgenössischer Knipserkamera am Display des Eingangsbereichs (Abb. 3), sondern versuchte dies darüber hinaus durch die räumliche Inszenierung „erlebbar" zu machen.[53] Das Publikum betrat die Schau des MoMA durch eine lebensgroße Camera obscura, die die Funktionsweise von Fotografie auf anschauliche Art und Weise verdeutlichen sollte.[54] Dieser Auftakt zur Ausstellung sowie die Präsentation der Apparaturen der Fotografie – von frühen Boxkameras bis zu zeitgenössischen Handkameras – kann als prägender Subtext für

49 Siehe dazu: Newhall 1938, S. 12.

50 Ebenda.

51 Vgl. dazu: Halwani 2012a, S. 195ff.

52 Newhalls Bevorzugung von Bildern der „straight photography" gegenüber Fotografien mit „malerischen" oder „abstrakten" Effekten wird sowohl im Katalog, als auch in der Ausstellung des MoMA an unzähligen Stellen deutlich. Vgl. dazu: Bertrand 1997, S. 142ff.; Douglas Nickel, History of Photography. The State of Research, in: The Art Bulletin, Jg. 83, Bd. 3, 2001, S. 548–558, hier S. 552ff.

53 Siehe dazu: Staniszewski 1998, S. 101ff.

54 Vgl. Christine Hahn, Exhibition as Archive: Beaumont Newhall, Photography 1839–1937, and the Museum of Modern Art, in: Visual Resources, Jg. 18, Bd. 2, 2002, S. 145–152.

3 Ausstellungsansicht, „Photography 1839–1937", 1937, Museum of Modern Art, New York.

das Verständnis von Fotografie gesehen werden.[55] Die Verhandlung von Fotografie in der Ausstellung dieses Kunstmuseums, ob sie nun aus dem wissenschaftlichen oder künstlerischen Bereich stammte, basierte vordergründig auf ihren technischen Herstellungsbedingungen, indem nicht nur das Endprodukt Fotografie, sondern auch das „Werkzeug" ihrer Herstellung mitausgestellt wurde. Obwohl Phillips der MoMA-Ausstellung attestiert, dass sie sich nicht mehr mit der Frage des Kunstwertes von Fotografie beschäftigte, sondern man bereits erkannt habe, dass „die Aneignung der Fotografie durch die europäische Avantgarde eine neue Sicht auf sämtliche Anwendungen der Fotografie implizierte", ordnete Newhall seine Ausstellungsobjekte dennoch nach den üblichen historisch-technischen Verfahrensweisen sowie nach zeitgenössischen Anwendungsgebieten an.[56] Die Organisation des historischen Teils der Ausstellung kann insofern in der Tradition einer Geschichtsschreibung Josef Maria Eders oder Georges Potonniées gelesen werden, die Newhall zur Vorbereitung nachweislich herangezogen hatte.[57] Die Gegenüberstellung von künstlerischen, wissen-

55 Siehe dazu die Pressemitteilung zur Ausstellung (wie Anm. 48).
56 Phillips 2002, S. 298, Anm. 11.
57 Nickel 2001, S. 551.

schaftlichen und populären Fotografien wie deren zum Teil starke Vergrößerungen und Ausschnitte folgten wiederum deutschen Fotografieausstellungen der 1920er und 1930er Jahre, die zudem die Kamera in den Mittelpunkt der Ästhetik des „Neuen Sehens" stellten.[58]

Die Festschreibung des Fotogramms in eine Art von Vorgeschichte oder primitive Art von Fotografie und einzelne Beobachtungen zum künstlerischen Fotogramm der Avantgarde dominiert die auf Newhall folgende Rezeptionstradition. Auch die Betrachtungsweise der Fotografie unter kunsthistorischer Kategorisierung wird nicht geändert. Cecilia Strandroth erkennt in Newhalls Geschichtsschreibung mithin hegelianische, evolutionistische Züge, da das facettenreiche Medium Fotografie in das enge Kostüm der an Formalismus, Kennerschaft und linearem Entwicklungsgang orientierten Kunstgeschichte gezwängt wurde.[59] Demnach fanden in Newhalls ab 1949 erschienenem Fotogeschichtswerk auch nur jene „großen Meister" samt ihrer Meisterwerke Platz, die dem ästhetischen Rahmenwerk des Kunsthistorikers entsprachen. Wie sehr die nachfolgende Fotografiegeschichtsschreibung von Newhalls Studien geprägt wurde, verdeutlicht Douglas Nickel, der in *The History of Photography* eine Art „Urtext" vorliegen sieht.[60] Aufgrund der kaum verändert tradierten Grundideen geriet Newhalls Buch laut Nickel gleichsam zu einer Art „Unbewußten des Feldes".[61] Die grundsätzliche Problematik einer an kunsthistorischen Kategorisierungen ausgerichteten Historisierungsweise sieht Peter Geimer in den einschneidenden Beschränkungen des Untersuchungsgegenstandes vorliegen. Fotografien, die einem gänzlich anderen Entstehungskontext als dem der Kunst zuzuordnen sind, werden einer Ästhetisierung unterzogen.[62] Dies führte dazu, dass nur ein sehr eingeschränktes Spektrum an Fotografien des 19. Jahrhunderts als Teil einer Geschichte von Fotografie zur Untersuchung gelangte.

Auch das Fotografiehistoriker- und Sammlerpaar Alison und Helmut Gernsheim lässt seine gemeinsam herausgegebene, erstmals 1955 erschienene, kanonische *Geschichte der Photographie* mit einem Kapitel zur Camera obscura beginnen, das als optisches Prinzip in seiner Vorläuferfunktion für den fotografischen Apparat untersucht

58 Nicht umsonst war László Moholy-Nagy im Vorfeld der Ausstellung als Berater involviert, siehe dazu: Bertrand 1997; Phillips 2002, S. 298. Zu Ausstellungen der Zwischenkriegszeit in Deutschland siehe: Ute Eskildsen, Innovative Photography in Germany between the Wars, in: Van Deren Coke (Hg.), Avant-Garde Photography in Germany 1919–1939, Ausst.-Kat. San Francisco Museum of Modern Art, San Francisco 1980, S. 35–46.

59 Cecilia Strandroth, The „New" History? Notes on the Historiography of Photography, in: Konsthistorik tidskrift/Journal of Art History, Jg. 78, Bd. 3, 2009, S. 142–153.

60 Nickel 2001, S. 551.

61 Ebenda, S. 553.

62 Peter Geimer, Einleitung, in: ders., Ordnungen der Sichtbarkeit. Fotografie in Wissenschaft, Kunst und Technologie, Frankfurt am Main 2002, S. 7–25, hier S. 11.

wird.[63] Nach einer Abhandlung diverser „Vorstufen" und „früher Entwicklungen"
bezeichnen die Gernsheims Daguerre schließlich als denjenigen unter den ersten
Fotografen, „der die Photographie erst wirklich praktikabel machte", wogegen Tal-
bots „Kontaktdrucke von Blättern und Spitzenmustern" ihrer Ansicht nach aufgrund
der motivischen Eingeschränktheit wenig Aufmerksamkeit erhielten.[64] Ihre Schluss-
folgerung lautet daher: „Für das Kopieren von Blättern oder mikroskopischen Objek-
ten interessierten sich eher nur wenige [...]. Talbot betonte nicht genug die enormen
Möglichkeiten, die sich bieten würden, sobald das Verfahren verbessert worden sei,
um mit der Kamera brauchbare Aufnahmen zu machen."[65]

Der Blickwinkel des Paars richtete sich insofern an fotografischen Verfahren
aus, die sich nicht nur durch ihre Breitenwirksamkeit auszeichneten, sondern auch in
ihrer Essenz bereits jene Charakteristika von Fotografie enthielten, die ihrem Foto-
grafiekonzept entsprachen. Demzufolge können Verfahren wie Talbots „photogenic
drawings" nur hinsichtlich ihrer Differenz und Mangelhaftigkeit gegenüber der
Kamerafotografie beschrieben und analysiert werden. Insofern hob Ulrich Keller die
Gernsheimsche Konzeption der Fotografie als Massenmedium hervor, welche nur
Verfahren von gesellschaftlicher Bedeutung und zukünftiger Relevanz zur Auf-
nahme in die Historiografie vorsah, wodurch ein stringentes aber auch einseitiges
Bild der Fotografie entworfen werden konnte.[66]

Eine neue Geschichte der Fotografie

Mit Beginn der 1970er Jahre fand ein fundamentaler Wechsel in der Fotografie-
geschichtsschreibung statt. Fotohistoriker widmeten sich zunehmend der Erfor-
schung von Fotomaterialien abseits des kunsthistorischen „Mainstreams", eine
Bewegung, die in Zusammenhang mit der in der Kunstgeschichte erstarkenden „New
Art History" beziehungsweise den „Visual Culture Studies" gebracht werden kann.[67]
Ausschlaggebend war dabei die Aufnahme von feministischen, postkolonialistischen

63 Gernsheim 1983. Erstmals erschienen als: Helmut Gernsheim/Alison Gernsheim, The History
 of Photography from the Earliest Use of the Camera Obscura in the Eleventh Century up to
 1914, London 1955. Überarbeitungen erschienen 1969 und 1982/88. Nach dem Tod Alison
 Gernsheims 1969 wurde die dritte Fassung nur mehr unter dem Namen Helmut Gernsheim
 verlegt. Zur Forschungsleistung Alison Gernsheims siehe: Claude Sui, Alison Gernsheim –
 Pioneer of Photo History Rediscovered, in: Photoresearcher, Bd. 22, 2014, S. 73–83.
64 Gernsheim 1983, S. 11, 55, 67.
65 Ebenda, S. 71.
66 Vgl. Keller 1997.
67 Siehe dazu exemplarisch: Frances Borzello, The New Art History, London 1986; Nicholas
 Mirzoeff, The Visual Culture Reader, London 1998. Allgemein: Jens Jäger, Fotografie und
 Geschichte, Frankfurt am Main 2009.

und diskurskritischen Fragestellungen, die das eigene Feld und den Untersuchungs-
bereich vor dem Hintergrund einer sich allmählich etablierenden digitalen Fotogra-
fie erweiterten. Von hier aus wurden nicht nur Fachzeitschriften, fotohistorische
Vereinigungen sowie erstmals Lehrstühle zur Geschichte der Fotografie ins Leben
gerufen, auch das Verkaufsangebot historischer Fotografien am internationalen Kunst-
markt stieg kontinuierlich.[68] Galerien mit Schwerpunkt auf Fotografie des 19. Jahr-
hunderts wurden gegründet, private Sammler/innen wiederum widmeten sich der
frühen Form dieses Mediums in vermehrter Weise.[69] Umfassende, über Jahrzehnte
zusammengetragene Sammlungen, wie die „Gernsheim Collection" oder die Samm-
lung von André und Marie-Thérèse Jammes, wurden ab den 1960er Jahren durch
museale Einrichtungen erworben.[70] In den 1980er Jahren fand zugleich ein regelrech-
ter Gründungsboom statt: zahlreiche rein der Sammlung und Ausstellung von Foto-
grafie gewidmete Museen wurden in Europa und Übersee ins Leben gerufen.[71] Dieses
gesteigerte Interesse an Fotografie führte zu vermehrten fotohistorischen und foto-
theoretischen Arbeiten in Archiven, die einen Bestand bis dahin unbekannter, jen-
seits des künstlerischen Fokus liegender Bilder ans Licht brachten. Nach wie vor
dominierte jedoch die museale Einordnung von Fotografie in Kategoriensysteme der
Kunst, die nun in zunehmendem Maße in ihrer einseitigen Präsentations- und Ver-
mittlungsform kritisiert wurde.[72] Im Falle vernakulärer, also weitgehend anonymer
Alltagsfotografie des 19. Jahrhunderts prangerte man eine Entkontextualisierung
und ein vor allem an ästhetischen Qualitäten ausgerichtetes Interesse an.[73] Zudem
hatte die Fotografie innerhalb der postmodernistischen Kritik eine zentrale Stellung,
von der aus nicht nur Rosalind Krauss ihr Konzept der Indexikalität moderner Kunst
entwickeln konnte, sondern auch Christopher Phillips eine auf die Ausstellungstätig-
keit des MoMA fokussierende Institutionskritik.[74] Ungeachtet dessen erschienen im
Laufe der 1980er Jahre Fotografiegeschichten, die diese Diskussionen nur am Rande
berücksichtigten. So wurden Jean-Claude Lemagnys und André Rouillés *Histoire de la*

68 In den 1970er Jahren besetzte man die Lehrstühle der Universitäten New Mexico, Princeton
 und Chicago mit Beaumont Newhall, Peter Bunnell und Joel Snyder. Die Zeitschriften *Fotoge-
 schichte* (1981), *History of Photography* (1977) und *Études photographiques* (1996) entstanden und
 die European Society for the History of Photography (1978) wurde gegründet. Zum fotografi-
 schen Kunstmarkt der 1970er Jahre siehe: Christiane Fricke, The Birth of a Questionable Mar-
 ket – Dealing in Photography in the Nineteen-Seventies, in: PhotoResearcher, Bd. 22, 2014,
 S. 84–92.

69 Beispielhaft dafür sind Hans P. Kraus Jr., der die „Hans P. Kraus Jr. Fine Photographs" Galerie
 1984 in New York gründete sowie Francois Paviot, der seine Pariser Galerie 1977 eröffnete.

70 Siehe dazu: Margaret Denny, Private Collections, in: Warren 2006, Bd. 2, S. 1305–1307.

71 Yves Laberge, Museums, in: Warren 2006, Bd. 2, S. 1110–1112.

72 Vgl. Nickel 2001, Anm. 42.

73 Vgl. Batchen 2001a, S. 57–80.

74 Vgl. Nickel 2001, S. 554f; Krauss 2000; Phillips 2002.

photographie oder Naomi Rosenblums *A World History of Photography* um zusätzliche „big names", einzelne Fotografinnen und Anwendungsgebiete wie wissenschaftliche Fotografie, Pressefotografie oder dokumentarische Fotografie – Bilder von nicht-künstlerischer Intentionalität – ergänzt, doch der an der Kunstgeschichte ausgerichtete Kurs blieb bestehen.[75] McCauley beschreibt die ästhetische Dimension solcher Publikationen folgerichtig als Einbeziehung kunstfremder Fotografien unter der Prämisse der Beeinflussung, Antizipation oder Verstärkung formaler Eigenschaften von Fotografien aus dem Kunstbereich.[76]

Eine neue Art von Geschichtsschreibung zu liefern kündigt bereits der Titel der von Michel Frizot 1994 herausgegebenen *Nouvelle histoire de la photographie* an.[77] Der Blick richtete sich nicht mehr nur auf künstlerische Meisterfotografien, sondern es galt nun „alle Entwicklungen" der Fotografie, von „rein künstlerischen Aussagen" bis zu „spontanen Vorlieben des Volkes", abzudecken.[78] Anhand des ausgewählten Bildmaterials sollten „visuelle Zusammenhänge und Brüche gleichermaßen" aufgespürt und durch schriftliche Analysen und Perspektiven „neue Lesarten" gewonnen werden.[79] Auch der Amateurfotografie wurde ein eigenes Kapitel gewidmet, wobei einige anonyme Aufnahmen des frühen 20. Jahrhunderts unkommentiert und kleinformatig lediglich innerhalb des Literaturverzeichnisses abgebildet sind. Verantwortlich zeichnete sich nicht mehr nur ein einzelner Autor mit singulärem Standpunkt, sondern ein Autorenkollektiv von insgesamt 33 Beitragenden. Diese Perspektivierung einer Geschichte von Fotografie durch die Narration unterschiedlicher Stimmen wäre imstande, ein divergierendes Bild von Fotografie zu liefern. Und obwohl hier unterschiedliche Zugänge zur Fotografie vermittelt werden, die nicht in erster Linie chronologisch, sondern thematisch arrangiert sind und anhand von Einzelanalysen verschiedene Kategorien in ihren Begrenzungen und Traditionen durchkreuzt werden, erweisen sich die Autoren/innen in ihrer Auffassung von Fotografie erstaunlich homogen.[80] Zudem wird eine Chronologie verfolgt, die nach der Schilderung eines ersten mit „An der Schwelle der Erfindung" betitelten Kapitels zu einer Erörterung von „Fotografischen Entdeckungen" zwischen 1839 und 1840 übergeht. In diesen beiden einleitenden Abschnitten ist die Erfindung und „Geburtsstunde der Fotografie" mit dem Jahr 1839 verknüpft, alles, was vor diesem Zeitpunkt auf dem Gebiet der

75 Jean-Claude Lemagny/André Rouillé, Histoire de la photographie, Paris 1983; Naomi Rosenblum, A World History of Photography, New York 1984.

76 McCauley 1997, S. 87.

77 Michel Frizot (Hg.), Nouvelle histoire de la photographie, Paris 1994. Ich beziehe mich in Folge auf die deutsche Ausgabe: ders., Neue Geschichte der Fotografie, Köln 1998.

78 Michel Frizot, Vorwort, in: ders. 1998, o.S.

79 Ebenda.

80 Ein Drittel der Beiträge dieses Überblickwerkes stammt darüber hinaus von Frizot selbst.

Fotografie geschah, gilt als „Voraussetzung der Erfindung".[81] Auch in diesem Geschichtskonzept von Fotografie erfährt man, dass „der Apparat [...] bis auf den heutigen Tag fast die gesamte fotografische Praxis bestimmt hat".[82] Diese enge Verbindung von Fotografie und perspektivierender Apparatur zieht sich auch quer durch die Beiträge des Bandes, wenngleich dies nicht offen formuliert wird.[83] Vereinzelte kameralose Exemplare findet man hier vor und nach der Erfindung der Fotografie, als Visualisierung des „Unsichtbaren", als Versuchsmedium für Farbdruck und in der künstlerischen Avantgarde, ohne im Detail auf deren Spezifika einzugehen. Atkins' Fotogramme zum Beispiel, die der Forschungswelt zu diesem Zeitpunkt bereits bekannt waren, wurden nicht besprochen.

Rückblickend reflektiert Frizot die Konzeption und Entstehungsbedingungen seiner Neufassung von Fotografiegeschichte.[84] Als Ausgangspunkt diente nicht nur die 150-Jahrfeier der Fotografie 1989, die sich auf das Jahr der Veröffentlichung der Daguerreotypie in Frankreich bezog, sondern auch der Wunsch nach einem europäischen oder vielmehr französischen Gegengewicht in der bis dahin von amerikanischen Experten dominierten Fotohistoriografie. Als „Lehrkraft für Fotografiegeschichte" bemerkte Frizot die mangelnde Kenntnis der Studierenden hinsichtlich eines „übergreifenden Gefüges des fotografischen Mediums in den 150 Jahren seiner Entfaltung", womit er den Leserkreis oder vielmehr die Funktion des Buches bestimmte.[85] Darüber hinaus betont er ebenfalls die Multiperspektivität des Bandes durch die Beiträge zahlreicher Autoren/innen. Oberste Prämisse war jedoch, eine kohärente Überblicksdarstellung zu schaffen, welche in erster Linie über das Bildmaterial und nicht durch die Texte getragen wurde. Interessanterweise zeichnete für die Bildauswahl jedoch Frizot allein verantwortlich.[86] Cecilia Strandroth sieht in Frizots Geschichtsfassung eine zutiefst normative Fokussierung und essenzialistische Auffassung von Fotografie am Werk, die in erster Linie über ihre Medienspezifität ausgetragen wurde und somit in eine „Geschichte der Fotografie als Fotografie" mündet.[87]

81 Frizot 1998, S. 15.

82 Ebenda, S. 18.

83 Im Widerspruch dazu steht Frizots zu Beginn seiner Ausführungen gesetzte Definition von Fotografie als „sehr heterogene Gesamtheit von Bildern, denen gemeinsam ist, daß sie durch Lichteinwirkung auf eine lichtempfindliche Oberfläche entstanden sind", ebenda, S. 11.

84 Michel Frizot, Ein Buch als Geschichte, und die Geschichte der Bücher. Zur Konzeption von La Nouvelle Histoire de la Photographie, in: Fotogeschichte, Bd. 64, 1997, S. 27–30; ders., A Critical Discussion of the Historiography of Photography, in: Arken Bulletin, Bd. 1, 2002, S. 58–65.

85 Frizot 1997, S. 28.

86 Frizot 2002, S. 61. Hier heißt es: „I chose most of the 1,050 photographs of the book, then decided on their placement and size with the book designer. An average of 1,15 photos per page was respected in every chapter: The general idea is thus one of visual units as a whole forming what one could call a „History of (Photography)."

87 Strandroth 2009.

Indem Frizot und seine Co-Autoren/innen von einem bestimmten Bild der Fotografie ausgingen, ohne dies explizit darzulegen, wurde gleichermaßen versucht, das essenziell „Fotografische" in einer schier unbestimmbaren Menge an Fotografien mannigfaltiger Art herauszuschälen.[88] Frizot selbst bezeichnet seine Zielvorgabe als „Erweiterung des Begriffsfeldes der Fotografie". Darunter versteht er in Abgrenzung zur ästhetischen Vereinnahmung des Mediums nicht so sehr die zusätzliche Nennung großer Namen oder die Schilderung von Techniken und Anwendungsgebieten, sondern die gesellschaftliche und individuelle Funktion der Bilder:

> „Für mich musste sie [die Geschichte der Fotografie] vielmehr eine *Geschichte der Fotografien* sein, der Versuch einer Wiedergabe der Pluralität der Funktionen, der Pluralität der praktischen Umsetzung, der Pluralität der Standpunkte und optischen Sichtweisen usw., ohne dabei aus den Augen zu verlieren, dass sie nicht ‚zweckfrei' sind, sondern im Gegenteil sich an gesellschaftlichen und individuellen Bedürfnissen orientieren. Das impliziert eine Aufmerksamkeit für die anonymen Arbeiten, insbesondere im Bereich der Abbildungen."[89]

Und obwohl sich Frizot für eine Erweiterung des Feldes der Fotografie ausspricht, scheint dies jedoch keinen Widerhall auf ihre technische Definition gefunden zu haben. So lassen sich an zahlreichen Stellen des Buches Bezugspunkte finden, welche die Fotografie als visuelles Resultat einer Kamera oder als „Ausschnitt der Realität" beschreiben.[90] Frizots Entscheidungsprozesse, welche Fotografien er bewusst ausgespart hat und welche wiederum er als Leitbilder fungieren lässt und somit zu einer konkreten Historisierungsart führte, werden nicht offen gelegt. Er spricht sich dafür aus, keine Kunstgeschichte der Fotografie schreiben zu wollen; dennoch sind die Beiträge durchaus an den ästhetischen Qualitäten der fotografischen Beispiele und den klassischen Genres der Kunstgeschichtsschreibung ausgerichtet.[91] Insofern ist Frizots *Neue Geschichte der Fotografie*, mit Strandroth gesprochen, als „radicalization of older historical narratives" zu verstehen.[92]

88 Nach Strandroth 2009, S. 147.
89 Frizot 1997, S. 28.
90 Frizot 1998, S. 373. Wesenszüge der Fotografie umfassen nach Frizot neben der „Serialität", der „Zeitlichkeit", ebenso den „Standpunkt (von dem aus die Aufnahme gemacht wird)", ebd., S. 11.
91 Zu nennen sind neben klassischen fotohistorischen Kategorien wie Daguerreotypie, Kalotypie oder Glasklischee ebenso kunsthistorische Gattungen wie Porträt, Landschaft, Historienbild (dokumentarische Fotografie) oder Stilrichtungen wie Symbolismus, Dadaismus und Surrealismus, die in Frizots Überblickswerk verarbeitet wurden.
92 Strandroth 2009, S. 149.

Aktuellere Werke der Fotografiegeschichtsschreibung lassen sich im französischen und amerikanischen Bereich ausmachen. Das von André Gunthert und Michel Poivert 2007 herausgegebene Werk *L'art de la photographie. Des origines à nos jours*, verbindet Aufsätze von elf weiteren beitragenden Autoren/innen, die Fotografie nicht nur als Kunstobjekt, sondern auch als Teil einer erweiterten Kulturgeschichte analysieren. Neben Kapiteln zur Amateurfotografie, Pressefotografie, der ersten Institutionalisierung sowie wissenschaftlichen Anwendung von Fotografie gehört zu dem Band ebenfalls ein institutionskritischer Beitrag zum MoMA. Im einleitenden Abschnitt „La génération du daguerréotype" sind zwar die auf ein „vor" der Fotografie rekurrierenden und tonangebenden Vorläufermedien samt ihren Illustrationen zu Camera obscura, Silhouettierstuhl und Perspektivschema verschwunden, doch scheint Daguerre nun an zentraler Stelle einer gesamten Fotografiegeneration der Jahre 1839 bis 1861 auf. Mit dem Ziel, zahllose „Geschichten anstatt einer Geschichte der Fotografie" aufzeigen zu wollen, verweisen die Autoren darauf, „frühere historiografische Kategorien" und die „große Frage nach den Ursprüngen" aus ihrer Konzeption verabschiedet zu haben, um vielmehr ein Netzwerk an Bezügen um zentrale Fragen „der Kunst, des Wissens, der Information" aufzuspannen.[93] Dass in der Historiografie der Fotografie eine Erweiterung um bildwissenschaftliche Fragestellungen noch aussteht, wird lediglich kurz vermerkt. Das Fotogramm als Illustrationsmittel im Kontext der Botanik erhält im Katalogbeitrag von Marta Braun zur wissenschaftlichen Fotografie am Beispiel von Talbots und Atkins' kameralosen Fotografien Aufmerksamkeit. Aufgrund der vermeintlichen Einschränkungen des Darstellungspotenzials von Fotogrammen in der Botanik schließt Braun knapp: „En fin de compte, ayant fait l'objet de cadeaux, ils passèrent pour relever des passe-temps féminins plus que du sérieux masculin, et leur influence resta limitée", ohne genannte Kategorien des „Weiblichen" im Gegensatz zum „Männlichen" zu erörtern oder gar zu historisieren.[94] „Le nec plus ultra de la photographie était l'image produite par l'appareil", so Braun weiter, daher sei in den Wissenschaften kurzum der Kamerafotografie und nicht dem bildgebenden Verfahren des Fotogramms der Vorzug gegeben worden.[95]

Mit der Erweiterung des historiografischen Spektrums um außereuropäische Fotografie und unter einem explizit soziokulturellen Blickwinkel amerikanischer Positionen legt Mary Warner Marien ihr 2010 in dritter Auflage erschienenes Werk

93 André Gunthert/Michel Poivert, Histoire(s) de la photographie, in: dies. (Hg.), L'art de la photographie. Des origines à nos jours, Paris 2007, S. 570–571, hier S. 570.

94 Marta Braun, La photographie et les sciences de l'observation, in: Gunthert/Poivert 2007, S. 140–177, hier S. 153.

95 Braun 2007, S. 153.

Photography. A Cultural History vor.[96] Marien wendet sich mit dieser didaktisch geprägten Studie explizit an Neulinge der Fotografiegeschichte, die einen Überblick über die mannigfaltigen Entwicklungen der Fotografie – von Amateurfotografie, Dokumentarfotografie bis zur Kriminalfotografie – erhalten sollen. Grundsätzlich beschreibt Marien Fotografie als „Lichtschrift", die niemals „eine einzige Sache" war, sondern bereits um 1839 drei unterschiedliche Verfahren umfasste.[97] 1839 wird zwar auch hier als Ursprungsjahr der Fotografie definiert, davon abgesehen sei die Fotografie jedoch gleich zweimal erfunden worden: im Zeitraum zwischen 1800 und 1839 sowie abermals in den darauf folgenden Jahren. Obwohl Talbots photogenischen Zeichnungen, ihren ersten druckgrafischen Veröffentlichungen oder Anna Atkins' und Thereza Llewelyns Fotogrammen beziehungsweise Fotogramm-Mischtechniken Platz einberaumt wird, können auch hier Widersprüchlichkeiten ausgemacht werden. Neben der Betonung eines erweiterten Fotografiebegriffs und der Ermittlung einer verbindenden Klammer zwischen Daguerreotypie und Digitalfotografie als allgemeingültiger Lichtschrift werden die basalen Bestandteile der Fotografie trotz allem in „a lighttight box, lenses, and light-sensitive substances" gesehen.[98]

Wie ich zu zeigen versuchte, wurden Abhandlungen zur Fotografiegeschichte zu Beginn des 20. Jahrhunderts vorwiegend aus dem Bestand eigener Sammlungen oder aus konkreten musealen Kontexten heraus verfasst. Folgt man Laurent Roosens' in seiner Argumentation, ist damit eine stark subjektivistische Sicht auf Fotografiegeschichte am Werk.[99] Rezente Publikationen zur Fotografiegeschichte haben den Anspruch, eine andere oder neue Version der Fotohistoriografie zu liefern. Die Vermittlung von Bereichen der Fotografie abseits der seit Newhall bestimmenden Zentrierung um künstlerische Fotografie, wie der Amateurfotografie oder Alltagsfotografie, konnte die bis dato vorherrschende historiografische „Monokultur" um wichtige Aspekte erweitern. Hinsichtlich der Fülle des Materials zeigt sich gleichwohl die enorme Schwierigkeit solch eines Unterfangens. Zu fragen bleibt folglich, ob eine Geschichte der Fotografie als allumfassendes Werk über Fotografie überhaupt noch geschrieben werden kann? Da die Geschichte des Mediums von diversen Techniken und ihren stetigen Wandlungen durchsetzt ist, gestaltet sich das Verfassen *einer* Geschichte *der* Fotografie als problematisch, da von diversen Prozessen, Materialien, Instrumenten, Anwendungsgebieten, Gebrauchsweisen und formal zu differenzierenden Bildern auszugehen ist, die mal zur Überkategorie Fotografie gezählt und mal

96 Marien 2010.

97 Marien 2010, S. XIII. Marien zählt zu diesen drei Verfahren die Daguerreotypie, Talbots kameraloses sowie kamerabasiertes Papierverfahren.

98 Ebenda, S. 3.

99 Laurent Roosens, Which History of Photography?, in: Proceedings & Papers, Symposium 1985, 11.–14. April 1985, Bradford, Europäische Gesellschaft für die Geschichte der Photographie, s.l. 1985, S. 82–95.

von dieser unterschieden werden. Was also in ein Überblickswerk oder eine Ausstellung zur Geschichte der Fotografie an Bildmaterial mit aufgenommen oder andererseits wiederum ausgeklammert wird, was demnach ins Zentrum der Betrachtung oder an deren Peripherie gedrängt wird, sagt nicht nur etwas über die konkrete Auffassung des/der Autors/in oder Kurators/in aus, sondern wirkt zudem aufgrund des epistemischen Anspruchs von Überblickswerken generalisierend und zugleich kanonprägend. Berechtigterweise stellt Geimer daher die Frage, „ob es überhaupt noch sinnvoll ist, dem heterogenen Korpus fotografisch erzeugter Bilder in einer autonomen ‚Geschichte der Fotografie‘ zu einer fraglichen Identität zu verhelfen".[100] Problematisch ist zudem, dass es so etwas wie *die* Fotografie nie gegeben hat. Bezugnehmend auf diese Problematik vermerkt McCauley: „Historically there has been no single, coherent physical object that one can call a 'photograph', and the very term is a convenient catch-all for a wide array of pictures on paper, metal, glass, fabric, canvas and so forth whose only common quality is the involvement of light and chemistry at some point in the generative process".[101] Diese Diskrepanz wurde im Zuge der Digitalisierung nochmals deutlicher. Die Rede von *der* Fotografie ist demnach, so McCauley, als ein Widerspruch in sich zu verstehen. Ansatzweise ist diese Problematik bereits bei Josef Maria Eder spürbar. Wenn der österreichische Fotochemiker in seinen Werken unterschiedliche Variationen der Fotografie anspricht, so geschieht dies mit einem jeweiligen Zusatz, der Klarheit über das erörterte Verfahren liefern soll. Dies wiederum verdeutlicht einen sehr weit gefassten Begriff von Fotografie, wie er um 1900 virulent war. Ein paradigmatisches Beispiel hierfür ist der Eintrag „Photographie" in Meyers Konversations-Lexikon der 4. Auflage von 1889. Über neun Lexikonseiten hinweg werden unterschiedliche Verfahren, Anwendungsgebiete sowie die historische Herleitung von Fotografie dargelegt und mit folgendem einleitendem Satz zusammengefasst: „Photographie (griech., ‚Lichtbild, Lichtbildnerei‘), die Kunst, die Veränderung chemischer Präparate unter dem Einfluß des Lichts zur Herstellung von Bildern zu benutzen."[102] Hier findet sich demgemäß keine technische Zuordnung zu speziellen Apparaten, Linsen oder Ähnlichem, sondern allein die Funktion der Erzeugung von Bildern durch das Zusammenwirken von Licht und chemischen Substanzen wird betont.

 Zusammenfassend ist festzuhalten, dass ab den 1980er Jahren entstandene Untersuchungen zu spezifischen Anwendungsgebieten und sozialen Praktiken der Fotografie vielmehr die Notwendigkeit zahlreicher „Geschichten der Fotografie" vermitteln und eine singuläre, lineare Erzählbarkeit von Fotografie widerlegen. Insofern erscheinen gewichtige Überblickswerke in Folioformat nicht mehr zeitgemäß. Zudem

100 Geimer 2002, S. 13.
101 McCauley 1997, S. 87.
102 Eintrag „Photographie", in: Meyers Konversations-Lexikon 1889, Bd. 13, S. 16–25, hier S. 16.

wäre es notwendig, den Begriff von Fotografie in seinen Begrenzungen zu überdenken beziehungsweise ad acta zu legen, um die tatsächliche Breitenwirkung des „Fotografischen" spürbar werden zu lassen. Dieser von Rosalind Krauss eingeführte Begriff umschreibt ein Prinzip künstlerischer Bezugnahme der Kunst der 1970er Jahre, der Fotografie per se jedoch nicht zum Untersuchungsgegenstand hat. Auf das theoretische Objekt der Fotografie übertragen ermöglicht das Konzept des Fotografischen hingegen, das problematische Bild einer singulären fotografischen Technik zu umgehen, indem es unterschiedliche Denkmodelle fotografischer Darstellungstechnik hinsichtlich formaler, aber auch apparativer Erscheinungsweisen ermöglicht.[103] Wenn also in der vorliegenden Arbeit *die* Fotografie zur Sprache kommt, so geschieht dies unter dem Aspekt des Fotografischen in seiner funktionalen Erweiterung des Feldes.

Vorgeschichte und Geschichte

Bezeichnenderweise leiten die meisten Werke zur Fotografiegeschichte den Ursprung der Fotografie nicht in erster Linie über die Entdeckung der Lichtsensibilität von Silbersalzen, sondern über die Erfindung der Camera obscura her. Nach „klassisch" zu nennenden Illustrationen von tragbaren und zimmergroßen „dunklen Kammern" als Vorläufermodelle der fotografischen Kamera gehen Geschichten der Fotografie zu einer fortschrittsgeleiteten Beschreibung technischer Innovationen und Namen berühmter Fotografen über, woraus sich schließen lässt, dass Fotografie mit einer Apparatfotografie gleichgesetzt wird. Von Eder bis Frizot finden sich in den einleitenden Kapiteln Abbildungen von Zeichenhilfen, die in der Regel das bildgebende Verfahren Fotografie auf die eine oder andere Art präfigurieren. Vom Silhouettierstuhl, Pantographen, der Camera lucida bis zur Camera obscura werden Illustrationen dieser Hilfsinstrumentarien herangezogen, um den Wunsch, ein mechanisches Bild der Außenwelt herzustellen, zu versinnbildlichen und die Camera obscura in direkter Analogie zum Aufnahmeapparat der Fotografie zu setzen. Denn, so kann man durch Text und Bild ablesen, die Camera obscura enthält bereits das Grundprinzip der künftigen Fotokamera.[104] Diese Dominanz der Kamera in der historischen Herleitung von

103 Krauss 1998; dies. 2000. Bereits 2002 hat Herta Wolf diesen Begriff für die Bündelung unterschiedlicher Zugänge zur Fotografie vorgeschlagen, um damit die Parameter der Fotografie und nicht einzelne Bilder zu bestimmen, siehe dazu: Herta Wolf, Einleitung, in: dies. 2002, S. 7–19. Auch in jüngster Zeit wird Krauss' Terminus vermehrt zur Beschreibung früher Formen der Fotografie verwendet, siehe dazu u.a.: Siegel 2014.

104 Erstaunlich beständig zeigen sich auch die hierfür herangezogenen Illustrationen: Athanasius Kirchers Darstellung einer Camera obscura von 1671 findet sich unter anderem bei Potonniée, Eder, Gernsheim, Tillmanns, Baatz, Frizot und Dubois, vgl. Potonniée 1925; Eder 1932; Urs Tillmanns, Geschichte der Photographie. Ein Jahrhundert prägt ein Medium, Frauenfeld 1981; Gernsheim 1983; Willfried Baatz, Geschichte der Fotografie, Köln 1997; Philippe

Fotografie findet sich bereits im 19. Jahrhundert, wenngleich vorwiegend in schriftlicher Form. In visueller Hinsicht erhält die Camera obscura in erster Ausprägung bei Potonniée oder Eder und spätestens mit Newhalls Ausstellungs- und Katalogfassung von 1937 eine dominante Stellung. Der Rückgriff auf Illustrationen unterschiedlicher sogenannter dunkler Kammern ist als eine Einverleibung von Bildmaterial in einen neuen Theoriekontext zu werten. Der Anspruch gilt somit nicht der Analyse einzelner historischer Wissenschaftler und ihrer Zeichenmaschinen, sondern vielmehr der grundsätzlichen Behauptung einer Vorgängigkeit des Fotografischen. Will man mehr über Athanasius Kirchers oder Adolphe Ganots Instrumente erfahren, so ist man in genannten Fotografiegeschichtswerken an der falschen Adresse. Hier steht allein die Apparatur – das vermeintliche Grundprinzip der Fotografie – im Vordergrund, was die in zahlreichen Handbüchern der Fotografiegeschichte ohne Bildunterschrift und somit nicht auf Identifikation ausgelegten Illustrationen bezeugen. Herta Wolf vermerkt in diesem Sinne: „Zum unabdingbaren Vorläufermedium stilisiert, scheint sie [die Camera obscura] – ob als Zeichenhilfe oder als Dispositiv eines instrumentell gelenkten Sehens – die Einsatzmöglichkeiten ihres präsumtiven Nachfolgemediums zu präfigurieren. Die Fotografie ist so nichts anderes als eine Camera obscura, der sich ein wenig Chemie beigesellt.“[105]

Im Anschluss an Newhall bewirkte die Definition der Fotografie über das Instrumentarium der Kamera als Technik eine spezifische Auffassung von Fotografie als Bild. Nicht nur die Apparatur scheint für die Konzeption von Fotografie eine conditio sine qua non zu sein, auch das durch sie hergestellte, perspektivische Abbild einer sich einstmals vor der Kamera befindlichen Außenwelt wird damit zur unumstößlichen Grundeigenschaft von Fotografie. Dieses enge Zusammendenken von Fotografie, Kamera und perspektivischem Abbild findet sich abermals in einer Ausstellung des MoMA rund 40 Jahre nach Newhalls Auftakt einer Involvierung von Fotografie im Kunstmuseum. In *Before Photography* versuchte der Kurator Peter Galassi 1981 die

Dubois, Der fotografische Akt. Versuch über ein theoretisches Dispositiv, Amsterdam 1998; Frizot 1998. Adolphe Ganots Modell des Zeicheninstrumentariums ist bei Newhall, Gernsheim und Martin Sandler abgebildet, vgl. Newhall 1949; Gernsheim 1983; Martin Sandler, Photography. An Illustrated History, Oxford 2002. Johann Zahns Darstellung einer Camera obscura hat wiederum bei Eder, Potonniée, Baier, Szarkowski, Busch und Gernsheim Einzug gehalten, vgl. Eder 1905; Potonniée 1925; Wolfgang Baier, Quellendarstellungen zur Geschichte der Photographie, Halle a. d. Saale 1964; Gernsheim 1983; John Szarkowski, Photography until now, Ausst.-Kat. Museum of Modern Art, New York 1989; Bernd Busch, Belichtete Welt. Eine Wahrnehmungsgeschichte der Fotografie, München 1989.

105 Herta Wolf, Die Augenmetapher der Fotografie, in: Brigitte Häring (Hg.), Buchstaben, Bilder, Bytes. Das Projekt Wahrnehmung, Norderstedt 2004, S. 105–128, hier S. 112f.

Erfindung der Fotografie mit der Malerei des späten 18. Jahrhunderts zusammen-
zudenken. Als verbindende Klammer sah er das System der Zentralperspektive, das
seine ultimative Vervollkommnung im Medium der Fotografie gefunden zu haben
scheint. Im begleitenden Ausstellungskatalog folgert Galassi insofern: „The ultimate
origins of photography – both technical and aesthetic – lie in the fifteenth-century
invention of linear perspective. The technical side of this statement is simple: photo-
graphy is nothing more than a means for automatically producing pictures in perfect
perspective.“[106]

Diese Beschreibung der „Ursprünge der Fotografie“, die mit dem zentralper-
spektivischen Bild der Camera obscura festgesetzt werden, lassen sich in zahlreichen
Fotografiehistoriografien finden: Fotografie als solche nimmt ihren Anfang mit der
Belichtung und Fixierung der lichtsensiblen Platte (oder des Papiers) in der Kamera.
Kritik an dieser Konzeption übt Abigail Solomon-Godeau, die nicht ohne Grund die
Apparatur der Fotografie eine der „ehrwürdigsten Konstrukte der akademischen Kate-
gorie ,Fotografie‘“ nennt. Von den ersten Geschichten der Fotografie bis zu den nach
wie vor als Standardwerke an Kunsthochschulen benutzten Handbüchern werde der
„Fortschritt von der Camera Obscura zum Polaroid, von Herschel zu Eastman, von
den ersten Dingen zu den letzten“ rekapituliert. Ein Fortschritt, der jedoch „inzwi-
schen durch die beunruhigende Konfrontation digitale versus analoge Bilderzeu-
gung“ unterbrochen wurde.[107] Diese Auseinandersetzung mit digitaler Fotografie
und der Frage nach der Wesensbestimmung von Fotografie als Medium und Technik
hat sich in Überblickswerken zur Geschichte der Fotografie nur teilweise nieder-
geschlagen. Eine Überbewertung des Instrumentariums der Camera obscura in Foto-
grafiegeschichtswerken stellt auch Marien fest. Ihrer Ansicht nach müsse vielmehr
den Experimenten mit Silbernitrat vermehrte Aufmerksamkeit geschenkt und die
Aufnahme der lichtsensiblen Schicht in die Camera obscura in ihrer Nachträglichkeit
beurteilt werden. Zur Absurdität des Unterfangens, die Camera obscura als fotogra-
fische Vorläufertechnik zu definieren, vermerkt Marien: „But to locate the formative
history of photography in the development of the camera obscura is, as one wag put
it, like tracing the history of painting through the brush.“[108] Die Herleitung der Foto-
grafie über eines ihrer zahlreichen Instrumentarien, erweist sich wie die Suche nach
dem Ursprung der Malerei im Pinsel als einseitiges und somit verzerrendes Unter-
fangen. Ebenso gut könnte man fotografische Vorläuferverfahren anhand des Ein-
satzes von Papier, Kupferplatten, Pinseln, Schwämmen, Rahmen, Schalen, Kästen,

106 Peter Galassi, Before Photography. Painting and the Invention of Photography, New York
 1981, S. 12.
107 Solomon-Godeau 1997, S. 45f.
108 Mary Warner Marien, Toward a New Prehistory of Photography, in: Daniel Younger (Hg.), Multi-
 ple Views. Logan Grant Essays on Photography 1983–89, Albuquerque 1991, S. 17–42, hier S. 21.

Zelten, Linsen, chemischen Substanzen und ähnlichen Utensilien im fotografischen Betrieb erklären, oder auch zufällige Lichteinschreibungen oder -verfärbungen, den Naturselbstdruck, die Landschafts-, Veduten- oder Porträtmalerei und Ähnliches der Fotografie zugrunde legen. Die Festschreibung der Fotografie über ihre Apparatur erweist sich so gesehen als zutiefst problematisch. Im stillen Glauben an die Faktizität dieses Sachverhalts wurde diese Annahme nicht nur kaum hinterfragt, sondern in gleichem Maße zum kanonischen Grundsatz von Fotografie erhoben. Zu vermuten bleibt, dass die Konzeption von Fotografie über die Kamera sich nach Eder vor allem aus Newhalls und Gernsheims Geschichtsfassungen und ihren prominenten Illustrationen speiste. So stellte Newhall seiner Fotografiegeschichte technische Zeichenhilfen zur Verdeutlichung der Wesensbestimmung von Fotografie voran, wohingegen Gernsheim die Schilderung und Illustration von Vorläufertechniken gleichzeitig mit der Frage verband, warum Fotografie nicht früher erfunden wurde.[109] Bezugnehmend auf Johannes Zahns Camera obscura bemerkt Gernsheim etwa: „In Größe und Bauweise sind Zahns Kameras Prototypen der Box- und Reflexkameras des 19. Jahrhundert. Es ist wirklich erstaunlich, daß bis zur Mitte jenes Jahrhunderts keine weitere Entwicklung stattfand. Im Jahre 1685 war die Kamera schon absolut photographierfähig, nur die Photographie fehlte noch.“[110] Michael John Gorman stellt in diesem Zusammenhang dementsprechend die Frage: „Can instruments really have 'ancestors' though? Are the purposes for which each instrument was designed not subtly different from those of its predecessors? And do the ultimate uses of devices not frequently subvert the uses intended by their designers, as technologies are 'cannibalized', 'hacked' and 'patched'“?[111] Insofern plädiert Gorman für eine differenzierte Analyse und widmet sich Projektionsinstrumenten der frühen Neuzeit als eigenständigen Untersuchungsobjekten.

Eine weitere fotografische Doktrin, die mittlerweile zu einem Allgemeingut der Fotografiegeschichte erkoren wurde, kann in der Fixierung eines bestimmten Datums ihrer gleichsam notwendigen Erfindung gelesen werden. Als „Geburtsstunde der Fotografie“ oder „Erfindung der Fotografie“ gilt allgemein 1839 – das Jahr der erstmaligen öffentlichen Verlautbarung des neuen bildgebenden Verfahrens. Was jedoch vor der Fotografie liegt, wird als „Schwelle der Erfindung“,[112] als „lichtbildnerische

109 Helmut Gernsheim, The Origins of Photography, London 1982, S. 6f.
110 Gernsheim 1983, S. 23.
111 Michael Gorman, Projecting Nature in Early-Modern Europe, in: Wolfgang Lefèvre (Hg.), Inside the Camera Obscura – Optics and Art under the Spell of the Projected Image, Max-Planck-Institut für Wissenschaftsgeschichte Berlin, Preprint Nr. 333, Berlin 2007, S. 31–50, hier S. 31.
112 Frizot 1998, S. 15ff.

Frühversuche" oder „Vorarbeiten"[113] beziehungsweise „Proto-photographie"[114] definiert. Je nachdem, wie der Begriff von Fotografie gefasst wird oder welche Techniken der Fotografie untersucht werden sollen, müsste der Referenzpunkt auf der Zeitachse dementsprechend nach hinten oder vorne verschoben werden. [115] Im Falle des Fotogramms würde dies bedeuten, dass Silbernitratexperimente um 1800 ebenso zu einer Geschichte des Fotogramms gezählt und aus ihrer Positionierung einer „Vorgeschichte" gelöst werden könnten. Die Geburtsstunde des Fotogramms wäre mit Schulze um 1727 denkbar, oder, wenn der Faktor einer ansatzweisen Fixierung miteinbezogen werden soll, auch um das Jahr 1834/1835, als Talbot Fotogramme von Pflanzen und Blättern erzeugte. Zählt hingegen einzig die öffentliche Verlautbarung, so wäre 1839 als Initialpunkt zu wählen. Gleichzeitig stellt sich die Frage, ob das Fotogramm nun als Teil der Fotografie zu betrachten ist oder ob es nicht sinnvoller wäre, es als eigenständige Technik im weiten Feld des Fotografischen zu definieren und somit von der Fotografie als Kamerafotografie zu lösen? Verstellen historische Periodisierungen wie „Vorgeschichte" oder „Frühgeschichte" der Fotografie demzufolge nicht eher den Blick für die Betrachtung des bildgebenden Verfahrens Fotogramm, das dadurch entweder gänzlich aus dem Untersuchungsbereich fällt oder nur hinsichtlich seiner Mangelhaftigkeit beziehungsweise Primitivität betrachtet werden kann?

Spätestens mit Newhalls Geschichtskonzeption zeigt sich, dass das Jahr 1839 als Geburtsjahr der Fotografie zum unhinterfragten Fixum erkoren wurde. Diese Festlegung ist weder selbstverständlich, noch ist sie unumstößlich. Die daraus entstandene Diskrepanz ist insbesondere in Frizots *Neue[r] Geschichte der Fotografie* spürbar. Einerseits definiert Frizot Fotografien als Bilder, „denen gemeinsam ist, daß sie durch Lichteinwirkung auf eine lichtempfindliche Oberfläche" entstehen, womit er einen sehr weit gefassten Begriff von Fotografie einführt. Andererseits stellt er in Bezug auf das Ursprungsdatum der Fotografie, welches auch hier mit 1839 angegeben wird, die Frage, ob „wir wirklich dieses einen historischen Augenblicks, in dem mit einem Mal

113 Stenger 1938, S. 16ff. und 19.
114 Geoffrey Batchen, History: 1. Antecedents and Protophotography Before 1826, in: Hannavy 2008, S. 668–674; Mike Ware, On Proto-Photography and the Shroud of Turin, in: History of Photography, Jg. 21, Bd. 4, 1997, S. 261–269.
115 In historischer Perspektive wurde das Geburtsjahr der Fotografie unterschiedlich bestimmt. Im Falle von Eder war es mit Johannes Schulze und dem Jahr 1727 verbunden, bei Mentienne mit Daguerres Erfindung im Jahr 1839 festgesetzt, in Potonniées, Baiers oder Gernsheims Fassung mit Nicéphore Niépce 1822, 1823 sowie 1827 verknüpft oder es setzte bei Hubertus von Amelunxen mit Talbot im Jahr 1834 ein. Vgl. Adrien Mentienne, La découverte de la photographie en 1839, Paris 1892; Potonniée 1925; Eder 1932; Baier 1964; Gernsheim 1983; Amelunxen, Die aufgehobene Zeit. Die Erfindung der Photographie durch William Henry Fox Talbot, Berlin 1988.

eine komplexe Technik erschienen ist, die tatsächlich aber unablässig verbessert, weiterentwickelt und erneuert wurde" bedürfen?[116] Eine konkrete Antwort darauf wird nicht geliefert. Zu vermuten ist vielmehr, dass es sich um eine bereits etablierte Konvention handelt, die sich tief in unser Medienverständnis von Fotografie eingegraben hat und somit nicht mehr hinterfragt werden muss oder kann.[117] Ebenso bietet Geimers Analyse der Geschichte und Vorgeschichte von Fotografie, die sich an jenen von der klassischen Geschichtsschreibung der Fotografie ausgeschlossenen „ungegenständlichen, ephemeren oder durch Zufall entstandenen Bildungen" orientiert, ausdrücklich keinen neuen Ansatz zur Lösung des Problems.[118] Die Beantwortung der Frage nach der Sinnhaftigkeit einer Teilung der Fotografiegeschichte in einen vorgängigen und einen Hauptteil verlagert Geimer in eine Analyse der damit zusammenhängenden „Weichenstellungen" und Definitionen von Fotografie.[119]

Matthias Bickenbach zufolge hat es jedoch „jede Geschichte der Fotografie [...] mit einer unbändigen Vielfalt von Herkünften, Vorläufern und Erfindern zu tun. Die Genealogie der Einheit ist mehrfach gebrochen. Sie bildet keine gerade oder verschlungene Linie der Entwicklung."[120] Demzufolge ist die Frühgeschichte der Fotografie als eine Geschichte von Entwürfen zu lesen, „bei denen unabsehbar ist, welches Experiment und welche Mischung sich durchsetzen wird".[121] Erst kürzlich ging Steffen Siegel einer kritischen Hinterfragung der exakten Datierung des Ursprungs von Fotografie nach. So stellte er fest, dass nicht nur „der scheinbar so einfache Name der ‚Fotografie' eine überraschend komplexe Geschichte" besitze, sondern auch dass es sich bei dem damit verknüpften Medium „um ein kompliziertes Geflecht" handle, „das sich nicht auf eine einzige Ursprungserzählung reduzieren" ließe.[122] „Überdies", so Siegel, „läuft eine um die Begriffe ‚Erfindung' und ‚Entdeckung' zentrierte Rhetorik Gefahr, die langfristige, von Um- und Abwegen, Diskontinuitäten, Zufällen und auch Abbrüchen durchsetzte Formationsphase der fotografischen Medientechnologien in problematischer Weise auf einzelne Ereignisse und Schlüsselmomente des Gelingens und des Durchbruchs zu verkürzen."[123] Aufbauend auf Bickenbach und Siegel lässt sich somit feststellen, dass aufgrund der Festlegung einer konkreten Erfindung beziehungsweise eines konkreten Entstehungsdatums der Fotografie die prinzipielle Gleichberechtigung unterschiedlicher Verfahren zugunsten einer auf den

116 Frizot 1998, S. 23.
117 Siehe dazu ebenfalls: François Brunet, La naissance de l'idee de photographie, Paris 2000, S. 28ff.
118 Geimer 2010a, S. 16.
119 Ebenda, S. 46.
120 Bickenbach 2005, S. 122.
121 Ebenda.
122 Siegel 2014, S. 472f.
123 Ebenda, S. 474.

Endpunkt der Fotografie zielenden Sichtweise verloren geht. Mit der Konzeption eines Anfangs, so könnte man sagen, wird immer auch die Blickrichtung auf das Ende der Fotografie oder das gegenwärtige Verständnis des Mediums ausgerichtet. Wer also von einem Anfang spricht, hat immer bereits ein Ende im Sinn. So stellte der Schweizer Kunst- und Architekturhistoriker Sigfried Giedion in seiner Geschichte der anonymen Dinge fest, dass „Tatsachen [...] gelegentlich durch ein Datum und einen Namen festgelegt werden [können], nicht aber ihr komplexer Sinn. Der Sinn der Geschichte zeigt sich im Feststellen von Beziehungen."[124] Die Verknüpfung der Fotografie mit der Jahreszahl 1839 sagt demgemäß wenig darüber aus, in welchen Beziehungsgeflechten oder Milieus sich die beteiligten Akteure befanden oder wie und zu welchem Zweck fotografische Techniken verfolgt wurden. Wenn man sich jedoch darauf einigt, die Fotografie als Technikgefüge zu betrachten, bedeutet dies nicht nur, von einem erweiterten Fotografiebegriff auszugehen, zu dem ebenso das Fotogramm zu zählen ist, sondern auch das Eingeständnis, dass das Medium Fotografie multiple Vergangenheiten besitzt. Insofern ist es ein äußerst schwieriges bis nicht einlösbares Unterfangen, nach einem einzigen Anfang, Ursprung oder Erfinder der Fotografie zu suchen. Bickenbach spricht in Bezug auf das Konzept der „Erfindung" der Fotografie insofern von einer „kulturellen Figur der Datierung", die in einem schwer zu fassenden Medienwandel eine „logische Ordnung" herstellt.[125] „Sie [die Erfindung] vereindeutigt eine Vielfalt alternativ möglicher Techniken auf ein Datum und eine Form. Selbst wenn dies historisch unzutreffend ist."[126] Unter dem Blickwinkel einer „Medienevolution" folgert Bickenbach weiter, dass nur diejenigen Formen eines Mediums einen Namen erhalten, die in Folge „kulturell ausgewählt" und „stabilisiert" werden.[127] Dafür spricht die im zweiten Kapitel geschilderte Begriffsvielfalt des Fotogramms. Eine Einheit im Feld der Fotografie zu finden sowie Fragen nach ihrem Ursprung, Anfang oder ihrer Erfindung zu klären, stellt sich als nicht einlösbares Unterfangen dar. Die „Erfindung" der Fotografie ist demnach, wie Frizot richtigerweise feststellt, als eine „Erfindung der Erfindung" zu bezeichnen.[128]

124 Giedion 1987, S. 19.
125 Bickenbach 2005, S. 112.
126 Ebenda.
127 Ebenda.
128 Michel Frizot, L'invention de l'invention, in: Pierre Bonhomme (Hg.), Les multiples inventions de la photographie, Actes des colloques de la Direction du Patrimoine, Paris 1989, S. 103–108.

Ursprung und Anfang

In vorangegangenem Überblick wurde die in Geschichten der Fotografie üblicher-
weise vorgenommene Festlegung einer Geburtsstunde der Fotografie thematisiert.
Lichtbilder, die vor 1839 entstanden und dennoch auf bestimmte Weise mit der Kate-
gorie Fotografie verbunden sind, fallen in eine sogenannte „Vorgeschichte" der Foto-
grafie. Dieses Bildmaterial hat zwar gewisse Eigenschaften, die sich der Fotografie
zuordnen lassen; dennoch scheint es diesem Konzept nicht komplett zu entsprechen.
Zu fragen bleibt, warum für die Geschichtsschreibung der Fotografie die Konstruk-
tion einer Vorgeschichte und einer trennenden Bruchlinie zur eigentlichen Geschichte
überhaupt notwendig erscheint. Welche Eigenschaften muss ein fotografisches Bild
aufweisen, um als Fotografie angesehen zu werden und somit in die Hauptgeschichte
der Fotografie rücken zu dürfen?

Dies kann auf unterschiedliche Weise beantwortet werden. Allgemein lassen
sich bei einer historiografischen Aufarbeitung von Fotografie drei ausschlaggebende
Bewertungskategorien ausmachen: Fotografie kann nach technischen Kriterien,
nach formalen Aspekten und, wie bereits skizziert, nach ihrem zeitlichen Entste-
hungshorizont bewertet und definiert werden. Unter erstgenanntem Punkt fallen
zuvorderst chemische und optische Charakteristika: Zur Herstellung einer Fotografie
sind nicht nur lichtsensible Substanzen wie Silbernitrat notwendig, um damit ein
Trägermaterial zu beschichten, sondern auch ein optisches System in Form einer
Kamera samt Linse. Zudem gilt es, die mit Hilfe chemischer und optischer Mittel her-
gestellten Fotografien zu fixieren und dauerhaft lichtstabil zu machen. Frühe Foto-
gramme und kamerabasierte Lichtbilder von Wedgwood und Davy, die nicht fixiert
werden konnten, werden daher allgemein im Rahmen einer Vorgeschichte verhan-
delt.[129] Darüber hinaus wird das zentralperspektivisch konstruierte Bild der Camera
obscura als Grundlage von Fotografie gewertet. Problematisch ist diese Bestimmung
von Fotografie nicht nur im Falle von Pflanzen- und Spitzenmusterfotogrammen des
19. Jahrhunderts, sondern auch im Hinblick auf kameralose Fotografien der Avant-
garde oder spätere, experimentelle Verfahren wie Chemigrafie, Brûlage oder Lumi-
nografie. Dabei wird oftmals nicht nur auf die Apparatur der Fotografie verzichtet,
sondern teilweise auch gänzlich auf Lichteinfluss. Wenn seit Anfang des 20. Jahrhun-
derts der Beginn der Fotografie mit dem Jahr 1839 festgesetzt und gleichsam ein Foto-
grafiekonzept vermittelt wird, welches genannte technische und formale Qualitäten zu
erfüllen hatte, stellt sich die Frage, wie sich diese Geschichtskonstruktion mit kame-
ralosen Verfahren der Avantgarde vereinbaren lässt? Handelt es sich um Variationen

129 Ein Nebenaspekt dieser technischen Bestimmung von Fotografie betrifft die Autorschaft.
Wie Geimer ausgeführt hat, wurden „absichtslose" Bilder, fotografische Spuren oder Erschei-
nungen ebenfalls aus dem Spektrum der Fotografie ausgeklammert, vgl. Geimer 2010a.

von Fotografie, die Abzweigungen oder Sackgassen auf dem eigentlichen Weg der Fotografie bilden? Oder anders formuliert: Wären unter dem Blickwinkel avantgardistischer Fotogramme nicht vielmehr die ersten Versuche mit Silbernitrat und flachen, zu kopierenden Objekten als Beginn ihrer Geschichte zu definieren? Könnten im Falle Raoul Ubacs in den 1930er Jahren hergestellte „brûlages" (Erhitzen oder teilweises Verbrennen des Filmmaterials) die von Eder oder Fritz Schmidt beschriebenen fotografischen „Unfälle" durch Wärmebeeinflussung der fotografischen Schicht als Ahnen dienen?[130] Diese Reihung könnte unendlich fortgesetzt werden, je nachdem, welche spezifische fotografische Technik, Gattung oder welcher Funktionszusammenhang untersucht werden soll. Ersichtlich wird dadurch, dass die Fotografiegeschichtsschreibung von zahlreichen Kontingenzen und Konventionen durchzogen ist. Nicht die Analyse historischer Beispiele steht im Vordergrund, vielmehr werden die jeweiligen Untersuchungsobjekte anhand vorgefasster Prämissen abgehandelt. Auch Geimer beschreibt zahlreiche Setzungen in der Fotografiehistoriografie als äußerst persistent, obwohl sie nachweislich zutiefst kontingent und subjektiv sind: „Den Schein der Evidenz erhalten sie nicht, weil ihre Kriterien unumstößlich wären, sondern weil sie sich als plausibles Beschreibungsmodell durchgesetzt haben."[131] Durch eine Untersuchung der Verortung des Fotogramms innerhalb der Fotohistoriografie können verabsolutierte Dogmen jedoch herausgeschält und in ihrer Anwendbarkeit auf eine erweiterte Fotografiegeschichte kritisch hinterfragen werden. Es wird zu zeigen sein, inwiefern sich Periodisierungen der Vor- und Hauptgeschichte im Rahmen einer historischen Befragung des Fotogramms als höchst problematisch erweisen und den Blick auf eine objektive Analyse des Mediums im 19. Jahrhundert verstellen.

Wie bereits mehrfach erwähnt, wurde und wird in Geschichtsschreibungen der Fotografie oftmals – auch in synonymer Verwendungsweise – von „Ursprung" und „Anfang" gesprochen.[132] Obgleich Anfang grundsätzlich in historischer Sicht auf ein Ende verweist, kann Ursprung wiederum mit ontologischen Kategorien wie „Wesen, Merkmal und Bestimmung" verbunden sein und damit zusätzliche Informationen über grundlegende Charakteristika des Untersuchungsgegenstandes bereithalten.[133] Die Vermengung von Ursprung als Anfang und Wesensmerkmal zeichnet sich auch

130 Fritz Schmidt, Photographisches Fehlerbuch. Ein illustrierter Ratgeber, Karlsruhe 1895; Josef Maria Eder, Ausführliches Handbuch der Photographie, Bd. 3: Die Photographie mit Bromsilbergelatine und Chlorsilbergelatine, Halle a. d. Saale 1930; Siehe dazu: Geimer 2010a.
131 Geimer 2010a, S. 45.
132 Vgl. dazu: Gernsheim 1982; Heinz Haberkorn, Anfänge der Fotografie. Entstehungsbedingungen eines neuen Mediums, Reinbek bei Hamburg 1981. Dazu kritisch: Sheehan/Zervigón 2015.
133 Wolfgang Brückle, Ursprung und Entwicklung, in: Ulrich Pfisterer (Hg.), Metzler Lexikon Kunstwissenschaft. Begriffe – Methoden – Ideen, Stuttgart/Weimar 2011, S. 449–454, hier S. 449.

bei Martin Heideggers Abhandlung über den Ursprung des Kunstwerkes ab, wenn er einleitend notiert: „Ursprung bedeutet hier jenes, von woher und wodurch eine Sache ist, was sie ist und wie sie ist. Das, was etwas ist, wie es ist, nennen wir sein Wesen. Der Ursprung von etwas ist die Herkunft seines Wesens."[134] Auch Marc Bloch wendet sich in seinem Werk *Die Apologie der Geschichtswissenschaft oder der Beruf des Historikers* der Ambiguität des Begriffs „Ursprung" zu. Nicht nur sei damit gleichsam ein „Anfang" von Etwas angesprochen, sondern ebenso seine „Ursache". So vermerkt er: „Zwischen diesen beiden Bedeutungen kommt es aber häufig zu einer umso gefährlicheren Kontamination, als sie meist nicht klar erkannt wird. In der Alltagssprache ist mit ‚Ursprung' ein Anfang gemeint, der eine Erklärung bietet. Darin liegt die Mehrdeutigkeit, und mit ihm die Gefahr."[135] Die Verwendung des Begriffs Ursprung bedeutet so gesehen nicht nur eine Festschreibung eines konkreten Zeitpunkts, sondern liefert gleichsam eine konsekutive und kausale Erklärung der Wesenheit einer Sache und seines Zustandekommens. Gegenstand des Ursprungsdenkens ist somit die Festschreibung einer allen vorausgehenden Form, die zu einer Idealisierung des Untersuchungsgegenstandes und seiner konsekutiven historischen Kontinuierlichkeit sowie Linearität führt. Dementsprechend erkennt Bloch in der allgemeinen Suche des Historikers nach den Ursprüngen eine „embryogenetische Obsession".[136] Diese Suche verrate jedoch mehr über die Gegenwart des Historikers als über den Rückblick auf den Ursprung der Geschichte. Ein weiterer Aspekt richtet sich auf den Ursprung als dem „Unverfälschten, Authentischen, Reinen", womit nicht nur die Essenz der Fotografie oder die hierfür notwendigen Elemente angesprochen sind, sondern auch rückblickend ein Ausstieg und Neuanfang aus dem womöglichen „Verfall" der Fotografie gesucht werden kann.[137] Eine zusätzliche Bedeutung von „ursprünglich" im Sinne von „originär" oder auch „primitiv" verlagert den Gesichtspunkt auch in vielleicht negativer Weise auf die sogenannten Anfänge der Fotografie, worauf am Ende dieses Kapitels eingegangen wird.[138]

Die Verknüpfung von Fotogramm und Ursprünglichkeit als dem Authentischen oder Reinen findet sich in prominenter Weise in Philippe Dubois' *Der fotografische Akt* angelegt.[139] Mit Rekurs auf Handabdrücke der Prähistorie und der damit zusammenhängenden Geburtsstunde der Malerei erkennt Dubois in jenen Negativschatten

134 Martin Heidegger, Der Ursprung des Kunstwerkes (1960), Frankfurt am Main 2010, S. 7.

135 Marc Bloch, Apologie der Geschichtswissenschaft oder der Beruf des Historikers (franz. Fassung 1993), Stuttgart 2008, S. 34f.

136 Ebenda, S. 35.

137 Brückle 2011, S. 452f.

138 Helmut Holzhey/Donata Schoeller-Reisch, Ursprung, in: Joachim Ritter/Karlfried Gründer/Gottfried Gabriel (Hg.), Historisches Wörterbuch der Philosophie, Basel 2001, Bd. 11, Sp. 417–424, hier Sp. 417.

139 Dubois 1998, S. 116.

bereits „das ganze Dispositiv der Fotografie".[140] Egal ob mit oder ohne Kamera, in der Zusammenschau von Man Rays Fotogrammen und prähistorischen Abdrücken zeige sich die ganze Ontologie jeglicher Fotografie. Eine mögliche Verbindung zwischen Handabdruck im Fotogramm und auf prähistorischen Höhlenwänden wird nicht nur motivisch, sondern auch technisch begründet. Gemeinsamkeit wird im Befund eines „Negativschattens" gesehen, der sowohl im Handfotogramm als auch im Ergebnis der Verwendung der Hand als Schablone für das Sprühverfahren der Prähistorie ausgemacht wird. Diese vermeintliche Nähe genannter Verfahren und Abbildungen führt in letzter Konsequenz zur Auratisierung des Fotogramms, das, so scheint es, nach wie vor etwas Geheimnisvolles oder Ursprüngliches mit sich bringt. Fotogramme der Avantgarde werden damit gleichsam an den angeblichen Ursprung der Kunst befördert.[141]

Im Anschluss an Nietzsches 1874 erschienenes Werk *Vom Nutzen und Nachtheil der Historie für das Leben,* dem zweiten Teil seiner *Unzeitgemäßen Betrachtungen,* widmete sich Michel Foucault einer kritischen Infragestellung eines historischen Ursprungsdenkens.[142] Anhand Foucaults Methode der Genealogie soll nun eine andere Art von Historiografie verfolgt werden, die nicht nach dem Ursprung der Dinge, sondern nach deren Herkunft fragt. Ein Genealoge erfährt insofern, „daß es hinter den Dingen ‚etwas ganz anderes' gibt: nicht deren geheimes, zeitloses Wesen, sondern das Geheimnis, daß sie gar kein Wesen haben oder daß ihr Wesen Stück für Stück aus Figuren konstruiert wurde, die ihnen fremd waren".[143] Demzufolge schließt Foucault, dass sich am Ursprung der Dinge nicht deren „unversehrte Identität" offenbart, sondern „Unstimmigkeit und Unterschiedlichkeit" erkennbar wird.[144] Auf die Geschichte der Fotografie übertragen bedeutet dies, dass es so etwas wie den Ursprung der Fotografie, ihren Beginn oder ihren Anfang in Reinform nicht geben kann, da vielmehr von Uneinheitlichkeiten und Ungereimtheiten auszugehen ist. Am Anfang steht also nicht *die* Fotografie, sondern eine Vielzahl fotografischer Verfahren, die retrospektiv gesehen zu etwas gemacht werden, was sie im Grunde gar nicht sind, nämlich Fotografie in Reinkultur. Mit Hilfe von Foucaults Methode der Genealogie kann nun einerseits der Gegenstandsbereich der Geschichte der Fotografie unter Einbeziehung des bisher als insignifikant Eingestuften, wie dem Fotogramm, erweitert werden. Andererseits bietet sich dadurch die Chance ein Geschichtsbild des Fotogramms und somit auch der Fotografie zu entwerfen, welches von Brüchen, Einverleibungen und Abwandlungen durchsetzt ist und demgemäß kein linearer Entwicklungsstrang dar-

140 Ebenda.
141 Vgl. dazu: Smith 2004.
142 Foucault 2003.
143 Ebenda, S. 101.
144 Ebenda.

gestellt werden kann.[145] Zudem legt ein genealogisches Denken die Parteilichkeit, Subjektivität und gezielten Ausschlussmechanismen von Geschichtsschreibung im Allgemeinen offen und verdeutlicht damit eine Perspektivierung von Fotohistoriografien auf ein spezifisches Bild der Fotografie.

Mit diesen grundsätzlichen Schwierigkeiten, die mit einer Periodisierung in Phasen von Ursprung, Anfang, Vor- und Hauptgeschichte verbunden sind, beschäftigte sich beispielsweise André Gaudreault. Obwohl er dies für die Historisierung der Frühgeschichte des Films ausarbeitet, können seine Überlegungen auch auf das Beispiel der Fotografie übertragen werden.[146] Laut Gaudreault wird mit der Konzeption eines Ursprungs eine evolutionistische, teleologische sowie idealistische Argumentationsstruktur verfolgt. Ohne Bezugnahme auf Foucault hebt Gaudreault hervor, dass mit einer historischen Epochen- oder Abschnittseinteilung nicht nur gängige Diskurse, die eigene „historisierende Gegenwart" und a priori-Annahmen des Historikers deutlich werden, sonder dass bei Übernahme dieses Modells zwangsläufig auch der Blick auf das historische Material verstellt wird. Daraus lässt sich ableiten, dass die Nennung von sogenannten technischen Vorläuferapparaturen und jenen von Batchen als „proto-photographers" betitelten Fotografen eines präfotografischen Zeitalters – die die Fotografie auf eigentümliche Weise bereits ankündigen – in eine Periodisierung „a posteriori" mündet.[147] Mit Gaudreault gesprochen, riskiert man dadurch, ein „historisches Verstehen" zu verfehlen und zwängt das historische Material „gleichzeitig in das Korsett eines teleologischen Ansatzes".[148] Das Präfix „proto-", wie es Batchen in seiner Geschichtsfassung der Fotografie verwendet, unter die er all jene Fotografen vor 1839 subsumiert, negiert daher das historische Material der Fotografie und entzieht es gleichsam dem Denken. Mit seiner Formulierung eines in dieser Zeit vorhandenen „desire to photograph" wird diese ahistorische Herangehensweise besonders deutlich.[149] Denn inwiefern kann an dem von Batchen untersuchten historischen Material ein Wunsch zu fotografieren festgemacht werden, wenn zur Entstehungszeit dieser Versuche überhaupt noch kein Begriff von Fotografie vorhanden war? Wird damit nicht die Eigengesetzlichkeit dieses Materials untergraben und stattdessen seine Vorgängigkeit auf dem Weg zur eigentlichen Fotografie betont? Bedeutet die Formulierung eines Wunsches zu fotografieren nicht vielmehr eine Übertragung der technischen und materialen Eigenschaften von Fotografie auf jene

145 Vgl. Axel Honneth (Hg.), Michel Foucault. Zwischenbilanz einer Rezeption, Frankfurter Foucault Konferenz 2001, Frankfurt am Main 2003. Darin besonders: Martin Saar, Genealogie und Subjektivität, S. 157–177.

146 André Gaudreault, Das Erscheinen des Kinematographen, in: KINtop, 2003, Bd. 12, S. 33–48.

147 Batchen 1999, S. 50ff. Siehe dazu kritisch: Douglas Nickel, Notes Towards New Accounts of Photography's Invention, in: Sheehan/Zervigón 2015, S. 82–93.

148 Gaudreault 2003, S. 35.

149 Batchen 1999, Kap. 3. Siehe dazu kritisch: Nickel 2001, S. 554; ders. 2015.

Vorläuferverfahren, die dadurch nur auf ihre zukunftsweisenden (fotografischen) Charakteristika befragt werden?

Wenn zudem die Periode der Vorläufer oder des Ursprungs der Fotografie und die Anfänge der eigentlichen Fotografie getrennt betrachtet werden, schneidet man mit Gaudreault gesprochen, deren „unterirdische Wurzeln" ab.[150] Dies führt dazu, dass die Phasen des „Ursprungs" oder der „Vorläufer" der Fotografie nur unter einem evolutionistischen Blickwinkel als Vorstufe in Richtung „next level" betrachtet werden können und die Erörterung ihrer Eigenständigkeit damit automatisch unbeachtet bleibt. Der Historiker hebt, so Gaudreault, in einem „teleologischen Reflex" sodann eben jene „Formen, Handlungsweisen und Verfahren" der frühen Fotografie hervor, die auf gewisse Weise spätere Formen der Fotografie bereits präfigurieren. Gleichzeitig veranlasst dieser Reflex zur Abwertung all jener Elemente, „die aus der Periode der Vorläufer stammen und damit als rückschrittlich erscheinen".[151] Auf das Beispiel des Fotogramms übertragen bedeutet dies, dass es in Anbetracht seiner formalen und motivischen Nähe zu Bildpraktiken wie dem Schattenriss oder dem Naturselbstdruck von jenen Formen, die gemeinhin unter Fotografie subsumiert werden, abgekoppelt wird. Insofern dieses Konzept übernommen und das Fotogramm als Vorstufe behandelt wird, gerät es in eine Differenzstellung zur Fotografie. Die vorab getätigten Grenzziehungen des Historikers werden im historischen Fotomaterial selbst gesucht. Bilder, die in Periodisierungen von „Protofotografie", „Ursprung" und „Anfang" der Fotografie fallen und somit nicht als Fotografien gelten, müssen gleichsam in sich selbst Bestätigungen für eben jene zeitlichen Kategorien aufweisen. So bezeichnete Stelzer Fotogramme des 19. Jahrhunderts als „Spielerei", Gernsheim wiederum attestierte den Zeitgenossen Talbots ein allgemeines Desinteresse an kameralosen Fotografien, und Frizot charakterisierte Wedgwoods und Davys Experimente als die „bedeutendsten, aber folgenlosen Experimente der Zeit vor der Erfindung der Fotografie".[152] Gaudreaults Appell lautet daher, dass man das Problem der Periodisierung nicht nur analysieren, sondern eine „radikal andere Haltung einnehmen" müsse.[153] Aufbauend auf Gaudreault soll versucht werden, jene restriktive Einteilung ad acta zu legen und eine Mediengeschichte des Fotogramms zu entwerfen, welche in der Lage ist, die „Vielfalt, Latenzen, Nachträglichkeiten und kulturellen Verhandlungen – wie deren Vergessen" in ihrer Eigenständigkeit und abseits von beschränkenden Historisierungsdemarkationen zu lesen.[154]

150 Gaudreault 2003, S. 36.
151 Ebenda.
152 Stelzer 1966, S. 70; Gernsheim 1983, S. 71; Frizot 1998, S. 19.
153 Gaudreault 2003, S. 37.
154 Bickenbach 2005, S. 128.

Wie bereits angedeutet, kann eine zusätzliche Verknüpfung von Fotogramm und Ursprung als Anachronismus gelesen werden. Einen ergänzenden Blick bietet sich im Konzept der „Gleichzeitigkeit des Ungleichzeitigen" an, welches auf Walter Pinders kunsthistorischer Untersuchung des Generationenkonzepts von 1926 fußt, sodann über Ernst Blochs Diagnose der „Ungleichzeitigkeit" im frühen Faschismus führt, um schließlich mit Reinhart Koselleck in eine auf unterschiedlichen Zeitkonzepten fokussierende Historik zu münden.[155] In Übertragung dieses geschichtstheoretischen Entwurfs einer diachronen und synchronen Überlagerung von Zeitstrukturen auf das Fotogramm in der Fotografiehistoriografie zeigt sich, dass es nicht nur als Relikt vergangener Zeiten verhandelt wird, sondern auch in seiner zeitgenössischen Form als einfache, primitive oder archaische Form der Vergangenheit in die Gegenwart hineinzuragen scheint. So wird das Fotogramm quer durch das 19. Jahrhundert hindurch immer wieder unter unterschiedlichen Prämissen „reaktiviert" und „reinszeniert": als didaktisches Medium zur Vermittlung von Fotografiegeschichte als auch als einfach zu erlernende Form von Fotografie, als ornamentales Gestaltungsmittel für Frauen oder unterhaltsamer Zeitvertreib für Amateure. Bezeichnenderweise rekurrieren jene schriftlichen Erörterungen, aber auch noch vorhandene Fotogramme aus unterschiedlichen Versuchszusammenhängen des 19. Jahrhunderts auf das motivische Repertoire Wedgwoods, Davys oder Talbots: Immer wieder werden Pflanzen, Spitzenmuster, Federn oder Insekten als geeignetes Material beschrieben und zum Abdruck gebracht, um das Ursprungsszenario gleichsam zu wiederholen, nachzuerleben beziehungsweise neu zu bewerten.

Für die zeitgenössische Rezeption stellt die bereits erörterte Fotogrammausstellung „Shadow Catchers" des Victoria & Albert Museum ein paradigmatisches Beispiel dar. Im begleitenden Katalog diagnostiziert der Kurator Martin Barnes in den fünf dargebotenen Positionen aktueller kameraloser Fotografie eine „belebende und überraschende Sprache der Ursprünglichkeit", die zudem eine nostalgische Haltung gegenüber einer archaischen Technik erkennen lässt.[156] In einer rezent synchronen Verwendung von digitaler, analoger und kameraloser Fotografie – so die auf Barnes aufbauende These – ist somit jenes Konzept der „Gleichzeitigkeit des Ungleichzeitigen" am Werk, das in Beschreibungsweisen des Fotogramms als archaische Technik spürbar wird. Das Fotogramm entspricht in dieser Zeitstruktur des Ungleichzeitigen einer ursprünglichen oder primitiven, auf jeden Fall jedoch bereits „überwundenen" Phase innerhalb einer teleologischen Entwicklung von Fotografie. Dementsprechend richtet sich der Blick der Analyse nicht auf ein gleichberechtigtes Medium, sondern

155 Wilhelm Pinder, Das Problem der Generation in der Kunstgeschichte Europas, Berlin 1926;
 Ernst Bloch, Erbschaft dieser Zeit, Zürich 1935; Reinhart Koselleck, Vergangene Zukunft. Zur
 Semantik geschichtlicher Zeiten, Frankfurt am Main 1989.
156 Barnes 2010, S. 16.

das Fotogramm wird zumeist als rückständige, aber aufgrund unterschiedlicher künstlerischer Intentionen wiederum „reaktivierte" Technik verhandelt. Folglich verwundert es auch nicht, wenn Barnes folgende Frage stellt: „With all the technical possibilities available today, why would an artist choose to abandon technology for such seemingly rudimentary or old-fashioned methods?"[157] Da die Entscheidung für die Verwendung des Fotogramms von den präsentierten Künstlern/innen jedoch bewusst gewählt wurde, kann laut Barnes nicht von einer anachronistischen Haltung gesprochen werden. Vielmehr, so ließe sich mutmaßen, liegt der Anachronismus in der Rezeption beziehungsweise in einem allgemeingültigen Medienverständnis, und nicht in den Herstellungsbedingungen des Fotogramms selbst.

157 Ebenda, S. 9.

Das Fotogramm als Zeichen

In den vorangegangenen Erläuterungen wurde bereits aufgezeigt, inwiefern eine Analyse des Fotogramms eigengesetzlicher Beschreibungsverfahren und ontologischer Kategorisierungen bedarf. In den nun folgenden Kapiteln soll versucht werden, anhand der Konzentration auf spezifische Charakteristika und Bezugsgrößen des Fotogramms nicht nur Fragen nach dessen Materialität, sondern auch seiner Medialität zu klären. Darüber hinaus gilt es anhand der Besprechung von Funktionszusammenhängen, Darstellungspotenzialen und kulturell bestimmten Handhabungs- und Bedeutungsweisen des Fotogramms ein divergierendes und folglich erweitertes Bild der Fotografie als Objekt und Verfahren darzulegen. Grundlegend bei dieser Herangehensweise ist die Konzentration auf das Fotogramm in seiner Materialität beziehungsweise auf Materialien, welche am Herstellungsprozess und den anschließenden Gebrauchsweisen beteiligt sind. Meine Untersuchung richtet sich dabei allgemein an Alltagsdingen sowie den zeitgleich normativ wirkenden kulturellen Konzeptionen aus, denen bis dato innerhalb der Fotografietheorie eher wenig Aufmerksamkeit geschenkt wurde. Von zentraler Bedeutung ist hierbei eine semiotische Untersuchung des Fotogramms, die ausgehend von einer historischen Analyse ubiquitäre und bedeutungsschwere Termini der Fotografietheorie wie „Abdruck", „Spur" oder „Index" erörtern soll. Diesbezüglich gilt es nicht nur darzulegen, in welcher Weise das Fotogramm innerhalb der historischen Etablierung dieser Begriffstrias vereinnahmt wurde, sondern auch ob genannte Begriffe nach wie vor als erkenntnisstiftend anzusehen sind.

Abdruck, Spur, Index

Handelt es sich bei Fotogrammen ebenso wie bei der Kamerafotografie, um eine sich auf dem fotografischen Trägermaterial manifestierende Spur oder einen Abdruck beziehungsweise um eine indexikalische Relation zwischen Bild und Abzubildendem? Sind Fotogramme aufgrund ihres einstigen Kontaktes mit dem dargestellten Objekt und ihrer detailgenauen bis schemenhaften Abbildung desselben ikonisch und/oder

vielmehr indexikalisch zu lesen? Bindet eine semiotische Untersuchung das Fotogramm an die apparative Fotografie oder wirkt sie vielmehr trennend? Inwiefern kann eine Analyse der Semantik von Abdruck, Spur und Index zu einem besseren Verständnis von Fotografie und der Rolle des Fotogramms innerhalb einer theoretischen Erörterung des Fotografischen verhelfen? Und nicht zuletzt: Können genannte Termini generell für eine foto- beziehungsweise fotogrammatische Untersuchung angewendet werden oder wird damit der Blick für einzelne, je spezifische Aspekte eher verstellt?

Anhand einer historischen Analyse dieser begrifflichen Trias möchte ich jene Fragen in Bezug auf das Fotogramm zu klären versuchen, um in weiterer Folge die grundlegende Rolle des Fotogramms im Entwurf dieser Denkmodelle und ihrer generellen Übertragung auf die Kamerafotografie sowie konsekutiven Instrumentalisierung herauszuarbeiten. Neben Fototheoretikern/innen ab den 1940er Jahren bis zur Gegenwart soll mein Blick der zentralen Figur Charles Sanders Peirce sowie der zuvorderst am Beispiel der kameralos hergestellten „photogenic drawings" entwickelten Theorie und Beschreibungssemantik Talbots gelten. Es wird zu zeigen sein, weshalb gerade die Technik des Fotogramms für die Entwicklung zentraler Erklärungsmuster innerhalb der Fotografietheorie von immenser Bedeutung war. Nur das Denken durch und mit der Technik des Fotogramms, so meine These, ermöglichte die Vorstellung einer materialen Relationalität oder Kontiguität, welche innerhalb der Fotografietheorie nach wie vor als physische oder physikalische Verbindung zwischen einem Objekt und seinem fotografischen Abbild mehrheitlich angenommen wird. Eine hinterlassene Fußspur im Sand, ein Abdruck in Form einer Totenmaske oder aber auch die Beziehung zwischen Feuer und Rauch gelten als paradigmatische Vergleiche in Bezug auf das fotografische Bild. Allen gemein ist ein physisches Näheverhältnis, das als „Spur" oder „Abdruck" gelesen und letztlich als indexikalisches Zeichen verbucht wurde. Aufgrund dessen kündet die Fotografie von einem konkreten Bezug zum Realen, der nicht so sehr in einer formalen oder ästhetischen Beziehung der Ähnlichkeit besteht, sondern seinen Authentizitätsanspruch aus der einstmaligen Berührung zwischen Objekt und Abbild bezieht. Eine indexikalische Analyse von Fotografie stellt somit nicht die Fotografie in ihrem formalen Bildaufbau oder ihren soziokulturellen Verwendungsweisen in den Vordergrund, sondern die Art und Weise ihrer Herstellung.

Fotografietheorie, ein Querschnitt

So unterschiedliche Theoretiker/innen wie André Bazin, Susan Sontag, Rosalind Krauss, Philippe Dubois, Mary Ann Doane oder William J. T. Mitchell haben auf verblüffend ähnliche Weise den Schwerpunkt ihrer fotospezifischen Untersuchungen auf Momente des Abdrucks, der Spur und zuletzt auch auf die indexikalische Lesart

der Fotografie bezogen. Im nachfolgenden kurzen Abriss genannter Beschreibungs-
kategorien sollen die Bedeutung und Positionierung des Fotogramms innerhalb die-
ser Tradition ermittelt sowie die damit in Zusammenhang stehenden Vorstellungen
aufgezeigt werden.[1] Mit zentraler Referenz auf Talbot wird der Versuch unternom-
men, die erstmals anhand des Fotogramms ausgearbeiteten Theorien zur Fotografie
in ihrer Permanenz zu beleuchten. Damit soll nicht nur die Notwendigkeit einer
Untersuchung dieses Mediums betont, sondern auch ein Bewusstsein über die foto-
historisch so bedeutsame Terminologie geschaffen werden.

Anhand des Vergleichs mit künstlerischen Techniken wie Malerei, Zeichnung
oder Bildhauerei richtete André Bazin 1945 in seiner *Ontologie des fotografischen Bildes*
den Blick auf die Fotografie als automatische, respektive objektive Bildtechnik.[2] Darin
attestiert er der Fotografie eine eigene Darstellungsleistung für Illusion und Realis-
mus, die sich grundlegend von anderen künstlerischen Techniken unterscheide. Dies
macht er am mechanischen Herstellungsvorgang der Fotografie und nicht an ihrem
bildlichen Resultat fest. Dementsprechend sieht er das semiautomatische Abformungs-
verfahren der Totenmaske als direkt vergleichbar mit dem Medium der Fotografie als
Abdruck eines Objektes „durch die Vermittlung des Lichts".[3] Nicht nur versucht Bazin
mit Hilfe dieses Beispiels substanzielle Ähnlichkeiten im Herstellungsprozess einer
Fotografie und einer Totenmaske darzulegen, sondern auch die damit zusammen-
hängenden Bildlogiken und Beglaubigungsstrategien in Beziehung zu bringen. Bazin
dazu: „Die Objektivität der Fotografie verleiht ihr eine Stärke und Glaubhaftigkeit,
die jedem anderen Werk der bildenden Künste fehlt. Welche kritischen Einwände wir
auch immer haben mögen, wir sind gezwungen, an die Existenz des repräsentierten
Objektes zu glauben, des tatsächlich re-präsentierten, das heißt, des in Raum und
Zeit präsent gewordenen. Die Fotografie profitiert von der Übertragung der Realität
des Objektes auf seine Reproduktion."[4] Ein Abdruck eines Objektes bezeugt dessen
reale Existenz, seine einstmalige Präsenz zum Zeitpunkt des Abdrucks. Gleicherma-
ßen geht bei diesem Vorgang ein Teil der Objektpräsenz in seine Repräsentation über,
wodurch der Kopie eine Stellvertreterfunktion in Bezug auf das Original zugeschrie-
ben werden kann. Unter dem Blickwinkel der Bildgenese und in Abwendung der rein
mimetischen Abbildungsfunktionen von Fotografie eröffnet Bazin das Feld zudem

1 Einen umfassenden Überblick zur Thematik der Spur, des Abdrucks und der indexikalischen
 Betrachtungsweise von Fotografie findet sich bei: Peter Geimer, Theorien der Fotografie zur
 Einführung, Hamburg 2009. Die hier untersuchte Problematik richtet sich grundsätzlich am
 Medium Fotogramm aus und kann daher nur einen Ausschnitt aus dem Spektrum der Foto-
 grafietheorie bieten.
2 André Bazin, Ontologie des fotografischen Bildes, in: ders., Was ist Kino? Bausteine zur Theo-
 rie des Films, hg. v. Hartmut Bitomsky, Köln 1975, S. 21–27.
3 Bazin 1975, S. 23, Anm. 3.
4 Ebenda.

hinsichtlich weiterer Reproduktionsmodalitäten. Ein fotografisches Bild kann seiner realen Vorlage ähnlich sein, muss dieser Vorgabe jedoch nicht zwangsweise entsprechen. Bazin zufolge ist das Medium Fotografie daher in der Lage, gänzlich neue Bildwelten zu kreieren. Eine weitere, oftmals zitierte Passage macht das Wissen um die Produktionsbedingungen von Fotografie, das in Folge in einen Glauben an die Objektivität ihrer Bilder mündet, noch deutlicher: „Das Bild kann verschwommen sein, verzerrt, farblos, ohne dokumentarischen Wert, es wirkt durch seine Entstehung durch die Ontologie des Modells, es ist das Modell."[5] In dieser Hinsicht ist also nicht eine wie auch immer geartete Form von Realitätstreue oder Ähnlichkeitsbeziehung ausschlaggebend für ein Vertrauen in die Fotografie, sondern allein der technische Produktionsprozess und der vermeintliche menschliche Ausschluss im fotografischen Akt. Durch die Betonung des Automatismus und der damit einhergehenden bildlichen Transferleistung von Objekt zu Abbild, stellt Bazin die Fotografie in die Tradition acheiropoietischer, nicht von Menschenhand geschaffener Bildnisse. Als prägnantes Beispiel fungiert dabei das Turiner Grabtuch, das als Berührungsreliquie seine Authentizität über die Genese des Abdrucks bezieht. Für Bazin ist dieser Vergleich insofern von Belang, als er eine synthetische Beziehung zwischen Reliquie und Fotografie feststellt, die sich in beiden Fällen in Form einer „Realitätsübertragung" äußere.[6] Was hier bereits ansatzweise formuliert wurde, verdeutlicht Bazin in einem nachfolgenden Essay nochmals explizit:

> „Bis zum Aufkommen der Photographie und später des Films waren die bildenden Künste [...] die einzigen möglichen Vermittler zwischen der konkreten Gegenwart und der Abwesenheit. Die Vermittlung stützte sich auf die Ähnlichkeit, die die Vorstellungskraft anregt und das Gedächtnis unterstützt. Die Photographie ist etwas ganz anderes. Keineswegs nur das Bild eines Dinges oder Lebewesens, sondern genauer: seine Spur. Ihre automatische Entstehung unterscheidet sie grundsätzlich von anderen Reproduktionstechniken. Mit Hilfe von Objektiv und Licht nimmt der Photograph einen regelrechten Abdruck, eine Art Lichtgußform. Als solches erzielt er mehr als Ähnlichkeit: eine Art von Identität [...]."[7]

5 Ebenda, S. 25. Eine davon abweichende, auf die wahrnehmungspsychologischen Implikationen fokussierende Lesart bietet die Analyse von Jonathan Friday, André Bazin's Ontology of Photographic and Film Imagery, in: The Journal of Aesthetics and Art Criticism, Jg. 63, Bd. 4, 2005, S. 339–350.

6 Im französischen Original heißt es: „transfert de réalité". Die Übersetzung „Wirklichkeitsübertragung" stammt von Robert Fischer. Siehe dazu: André Bazin, Was ist Film?, hg. v. Robert Fischer, Berlin 2004, S. 42.

7 André Bazin, Theater und Film, in: Bazin 2004, S. 162–216, hier S. 183f.

Interessant erscheint an dieser Stelle Bazins Lesart der Fotografie nicht nur als Bild, sondern vielmehr als Spur. Was hier deutlich wird, ist die Unterscheidung zwischen bildlichen Medien, die auf einen künstlerisch-handwerklichen Übertragungsvorgang aufbauen, und jenen, die in den Bereich mechanischer Prozesse beziehungsweise natürlicher Erscheinungen wie Abdrücke oder Spuren eingereiht werden. Laut Bazin wird mit Hilfe des Abdrucks nicht in erster Linie eine Ähnlichkeit zwischen Objekt und Bild hergestellt, welche immer auch Momente der Differenz erkennen lässt, sondern es findet eine innerbildliche Übertragung von Substanz oder sogar Identität statt. Das Wissen um den automatischen Entstehungsprozess von Fotografie ermöglicht insofern eine gänzlich andere Rezeptionsweise, als dies bei künstlerischen Techniken wie Malerei, Skulptur oder Zeichnung der Fall ist. Das Vorstellungsbild einer sich in der fotografischen Schicht materiell manifestierenden Spur erlaubt daher auch ungegenständliche Formierungen als sinnstiftende Zeichen und Bedeutungsträger einzustufen und erhebt fotografische insofern zu scheinbar objektiven Bildern.

Susan Sontag gab der Analyse von Bild und Fotografie wiederum eine weitere Wendung. In ihrem 1977 zuerst in englischer Sprache publizierten Essayband *Über Fotografie* vermerkt sie:

> „In der Tat können sich solche Bilder der Realität bemächtigen, weil eine Fotografie nicht nur ein Bild ist (so wie ein Gemälde ein Bild ist), eine Interpretation des Wirklichen, sondern zugleich eine Spur, etwas wie eine Schablone des Wirklichen, wie ein Fußabdruck oder eine Totenmaske. Während ein gemaltes Bild – selbst wenn es den fotografischen Normen von Ähnlichkeit entspricht – niemals mehr als eine Interpretation bietet, ist eine Fotografie nie weniger als die Aufzeichnung einer Emanation (Lichtwellen, die von Gegenständen reflektiert werden) – eine materielle Spur ihres Gegenstands wie es ein Gemälde niemals sein kann."[8]

Aus diesem Zitat lässt sich ablesen, dass sowohl Gemälde als auch Fotografien eine Interpretation der Realität darstellen. Der trennende Aspekt zwischen genannten Bildmedien liegt jedoch in der fotografischen Qualität, die Wirklichkeit nicht nur zu interpretieren, sondern zugleich eine materielle „Spur" des abzubildenden Objekts hervortreten zu lassen. Was also Fotografien von Gemälden abzusondern scheint, ist zuvorderst in ihren technischen Entstehungsbedingungen zu suchen, die über so unterschiedliche Agenten wie die Spur, den Abdruck oder die Lichtemanation hergeleitet werden. Dieser, der Fotografie eigentümliche Herstellungsaspekt wird jedoch nicht klar umrissen. Weder ist die Rede von einer für die Kamerafotografie notwendi-

8 Susan Sontag, Über Fotografie (1977), Frankfurt am Main 2006, S. 147.

gen Apparatur, von unterschiedlichen Linsen und ihrer je spezifischen Lichtbrechung, noch von einem davon zu differenzierenden Lichteinfall sowie eines mit der lichtsensiblen Schicht direkt in Kontakt tretenden Objektes, wie im Falle des Fotogramms. Was übrig bleibt, ist eine Beschreibung in Analogien, die jedoch auf die Fotografie im Allgemeinen übertragen den eigentlichen Produktionsprozess derselben verunklärt. So ist ein Abdruck vielmehr als ein Vorgang oder als das Ergebnis einer druckbasierten Formübertragung eines Objektes in oder auf eine Trägerform zu verstehen. Eine Spur, gleich einer Fußspur im Sand, wird wiederum zumeist absichtslos hinterlassen. Sie kann in die Empfängermaterie eingreifen oder als Substanz auch nur an deren Oberfläche aufliegen und unterscheidet sich vom Abdruck durch ihre nur temporäre Erscheinungsweise. Mit der Beschreibung einer Lichtemanation wiederum versucht Sontag das eigentliche Agens der Fotografie zu definieren, denn nur durch Lichteinstrahlung erfährt die fotosensible Trägerschicht eine materielle Veränderung ihrer Substanz. Was hier nur kurz skizziert wurde, verdeutlicht die Uneindeutigkeit genannter Beschreibungskategorien in Bezug auf das fotografische Bild. Dennoch liefert diese Metaphorik einen Hinweis auf ein spezifisches und vor allem zu historisierendes Theoriekonzept innerhalb der Fotografie, welches über das Moment der Berührung oder des Abdrucks gedacht wird. Dementsprechend ist für Sontag nicht so sehr die Verweisfunktion des fotografischen Bildes auf ein Außerhalb entscheidend, sondern es sind seine materiellen Eigenschaften, die vielmehr etwas „aufweisen":

> „Niemand hat angesichts eines Bildes von der Staffelei das Gefühl, dieses Bild sei von der gleichen Substanz wie sein Gegenstand. Es stellt etwas dar oder verweist auf etwas. Eine Fotografie aber ist nicht nur ‚wie' ihr Gegenstand, eine Huldigung an den Gegenstand. Sie ist Teil, ist Erweiterung dieses Gegenstands."[9]

An weiteren Stellen betont Sontag wiederholt die materielle Verdopplungs- beziehungsweise die Stellvertreterfunktion der Fotografie, wenn sie davon spricht, dass „Bilder die Eigenschaften der realen Gegenstände besitzen", oder wenn sie die Fotografie als „Surrogat" bezeichnet, welche in der Lage ist einen „unmittelbaren Zugang" zu den Dingen zu ermöglichen.[10] Was hier zu Tage tritt, ist die Auffassung des fotografischen Bildes als Träger von Informationen, welche nicht in erster Linie der direkten Anschauung zugänglich sind, sondern ein spezifisches Wissen über den konkreten Produktionsprozess von Fotografie erfordern. Dieser Vorgang, so wird im Laufe dieses Kapitels zu zeigen sein, ist aufs Engste mit der Annahme eines direkten, unvermittelten Abdrucks verknüpft, der zudem eine Substanzübertragung bedeutet.

9 Ebenda, S. 148.
10 Ebenda, S. 148, 151, 156.

Auch Rosalind Krauss rekurriert in ihren Analysen zur Fotografietheorie auf das Konzept des Abdrucks als Lichteinschreibung. In der Zeitschrift *October* publizierte sie 1977 einen zweiteiligen Aufsatz mit dem Titel „Notes on the Index".[11] Darin unternimmt Krauss den Versuch, die Kategorie des „Fotografischen" als Analysemodell auf die ihrer Ansicht nach indexikalisch geprägte amerikanische Kunst der 1970er Jahre anzuwenden.[12] Davon abgesehen interessiert in unserem Zusammenhang die erstmals auf Peirce aufbauende semiotische Lesart von Fotografie. Explizit wird diese am künstlerischen Avantgardemedium Fotogramm veranschaulicht. Als Erfinder der sogenannten „Rayografie" beziehungsweise des künstlerischen Fotogramms nennt Krauss Man Ray. Bedeutung erhält das Fotogramm – laut Krauss eine „Unterart" der Fotografie – durch seine Veranschaulichung der indexikalischen Funktion, welche sie anhand des Prinzips des Abdrucks einführt:

> „Rayographs (or as they are more generically termed, photograms) are produced by placing objects on top of light-sensitive paper, exposing the ensemble to light, and then developing the result. The image created in this way is of the ghostly traces of departed objects; they look like footprints in sand, or marks that have been left in dust."[13]

Neben ihrer formal-assoziativen Analogie zu Fußabdrücken oder Spuren im Staub verdeutlichen Fotogramme für Krauss vor allem ein allgemeingültiges Kernproblem innerhalb der Fotografie. So schreibt sie weiter: „But the photogram only forces, or makes explicit, what is the case of *all* photography. Every photograph is the result of a physical imprint transferred by light reflections onto a sensitive surface."[14]

Ohne im Detail auf die Medienspezifität oder die unterschiedliche Herstellung von Fotogrammen und Fotografien einzugehen, überträgt sie das Konzept eines physikalischen, durch Lichtreflexion erzeugten Abdrucks auf das gesamte Spektrum fotografischer Bilder. Zu fragen bleibt, inwiefern im Falle des Fotogramms die Herstellungsbedingungen und bildlichen Resultate als „Lichtabdruck" adäquat erklärt werden.[15] Und ferner, ob eine Übertragung des Abdrucks auf die Gesamtheit der Fotografie somit als geeignete Beschreibungsformel angesehen werden kann oder ob dies

11　Krauss 1977.
12　Vgl. dazu ausführlich: Mirjam Lewandowsky, Im Hinterhof des Realen. Index – Bild – Theorie, Paderborn 2016.
13　Krauss (Part I), S. 75.
14　Ebenda.
15　Zur Herstellung eines Abdrucks ist „Materie" oder „Masse" notwendig, die sich der Trägersubstanz ein- oder aufprägt. Diese ist jedoch im Falle des Lichts nicht vorhanden. Nach derzeitiger Auffassung wird Licht als elektromagnetische Welle (Elektrodynamik) betrachtet bzw. als Quantenobjekt, bestehend aus masselosen Photonen (Quantenphysik).

nicht eher den Blick für je spezifisch zu analysierende Bilder verstellt. Auf diese Problematik geht Krauss jedoch nicht ein. Die Verbindung zwischen Objekt und fotografischem Bild beruht ihrer Ansicht nach auf einer „anfänglich körperliche[n] Verbindung mit dem Referenten",[16] wodurch das fotografische Resultat in eine zeitlich versetzte, wahrheitsgetreue Abbildung der Realität mündet. „It is the order of the natural world that imprints itself on the photographic emulsion and subsequently on the photographic print. This quality of transfer or trace gives to the photograph its documentary status, its undeniable veracity."[17] Diese Auffassung von Wahrheit oder Abbildungstreue ist somit nicht als mimetisches Verhältnis zu denken, sondern als ein durch und mit dem Abdruck beglaubigter oder authentifizierter Akt, dessen Resultat allein durch das Wissen um seine Herstellungsbedingungen als wahrhaftig angesehen wird. Ganz allgemein verwendet Krauss die Begriffe Abdruck und Spur als Synonyme des Index. Beide Termini verdeutlichen in Krauss' Texten zugleich eine indexikalische Relation zwischen Objekt und Bild wie auch die durch diese Verbindung erzeugten materiellen Hervorbringungen. Insofern weisen Krauss' Texte eine bereits bei Sontag festgestellte Unspezifität der verwendeten Begrifflichkeiten auf.

Auch Roland Barthes beschäftigt in seinem 1980 erschienenen Werk *Die helle Kammer* die Fotografie und deren Wahrheits- oder Evidenzcharakter in Abgrenzung zu anderen Medien wie beispielsweise der Malerei.[18] Allgemein lässt sich Barthes' Werk als eine Philosophie der Fotografie verstehen, die sich aus Überlegungen zu Tod und Trauer zusammensetzt, indem sie um das zentrale Moment einer Fotografie seiner verstorbenen Mutter kreist. Im ersten Teil des Buches widmet sich Barthes einer Wesensbestimmung von Fotografie. Mit Hilfe des Begriffspaars „studium", womit ein allgemeiner Zugang zur Fotografie umschrieben wird, und „punctum", das durch ein spezifisches Detail oder eine persönliche Affizierung einer Fotografie zur Wirkung kommt, legt er seine phänomenologisch ausgerichtete Analyse fest.[19] Kurz nach der französischen Übersetzung von Rosalind Krauss' *Notes on the Index* erschienen, nimmt Barthes in diesem sehr persönlich formulierten Zugang zur Fotografie jedoch keinen direkten Bezug auf Krauss oder die durch sie für die Fotografietheorie aufgearbeiteten Peirceschen Indextheorien.[20] Und obwohl daher nicht explizit von „Abdruck" oder von „Index" die Rede ist, bezeugen vereinzelte Beschreibungen wie das „Haften-

16 Rosalind Krauss, Marcel Duchamp oder das Feld des Imaginären, in: dies. 1998, S. 73–89, hier S. 79.

17 Krauss 1977 (Part II), S. 59.

18 Vgl. dazu: Lewandowsky 2016, S. 115–162; Peter Geimer, „Ich werde bei dieser Präsentation weitgehend abwesend sein". Roland Barthes am Nullpunkt der Fotografie, in: Fotogeschichte, Bd. 114, 2009, S. 21–30.

19 Vgl. dazu: Michael Fried, Barthes's Punctum, in: Critical Inquiry, Jg. 21, Bd. 3, 2005, S. 539–574.

20 Vgl. dazu: Katia Schneller, Sur les traces de Rosalind Krauss. La réception française de la notion d'index. 1977–1990, in: Études photographiques, Bd. 21, Dezember 2007, S. 123–143.

bleiben"[21] des Abgebildeten an der Fotografie, die Identifikation der Fotografie als „Spur"[22] und „Emanation des Referenten"[23] beziehungsweise der Vergleich der Fotografie mit einer Art „Nabelschnur" zwischen dem „Körper des fotografierten Gegenstandes"[24] und dem Blick des Betrachters Barthes' Denken in den Schemata der Kontiguität. Andererseits wird eine Art Ersetzungs- oder Verdopplungsfunktion der Fotografie angesprochen, wenn der Autor vermerkt, „daß nämlich jedes Photo in gewisser Hinsicht die zweite Natur seines Referenten ist"[25]. Diese Beschreibungen sind jedoch nicht als naiver Realismus zu verstehen, sondern werden im Wissen um eine unauflösbare Spannung fotografischer Bildlichkeit gesetzt. Im Unterschied zu Krauss erweitert Barthes die indexikalische Lesart von Fotografie um den Faktor der Zeitlichkeit. Die Feststellung des „Es-ist-so-gewesen"[26] führt ihn zur Definition des fotografischen Bildes als unwiederbringlich vergangenen Zustand. Die Wirkung der Fotografie besteht somit nicht in der „Wiederherstellung des (durch Zeit, durch Entfernung) Aufgehobenen", sondern in seiner Beglaubigung.[27] In Anbetracht der Fotografie als autopoietisches Medium gelangt er, wie bereits Bazin vor ihm, zum Vergleich mit der Legende des Schweißtuches der Veronika und mit acheiropoietischen Kultbildern. Damit wird Fotografie im Sinne von Bezeugung und Evidenz eines einstmals Gegenwärtigen gedacht.[28] Die physische Verbindung der Fotografie zu ihrem Referenten, die für Barthes im Augenblick der Betrachtung von Fotografien nach wie vor als „Nabelschnur" zwischen Blick und Foto spürbar wird, lässt sich jedoch nicht nur als bezeugende Wirkung im Sinne bildlicher Evidenzleistung festmachen. Sie eröffnet ebenso ein raumzeitliches Bezugsmoment, eine „Gleichzeitigkeit von Nähe und Distanz, Gegenwart und Entzogenheit", wie dies Geimer formulierte, womit die Linearität der Zeitenfolge aufgebrochen wird.[29] Gabriele Röttger-Denker fügt dieser Interpretation eine weitere Nuance hinzu. „Der ‚référent photographique'", so schreibt sie, „wird nicht als das fakultativ Wirkliche verstanden, auf welches sich ein Bild oder Zeichen bezieht, sondern als das notwendigerweise Wirkliche, das vor dem Objekt platziert worden ist. Wir finden also eine doppelt verknüpfte Position vor: Wirklichkeit und Vergangenheit." Und weiter: „[...] es ist das Wirkliche im vergangenen Zustand; in einem das Vergangene und das Wirkliche."[30] Dieses Moment der „Gleich-

21 Barthes 2008, S. 14.
22 Ebenda, S. 76.
23 Ebenda, S. 90.
24 Ebenda, S. 91.
25 Ebenda, S. 86.
26 Ebenda, S. 87.
27 Ebenda, S. 92.
28 Ebenda.
29 Geimer 2009, S. 34.
30 Gabriele Röttger-Denker, Roland Barthes zur Einführung, Hamburg 2004, S. 105.

zeitigkeit des Ungleichzeitigen", das mit einem Verlustgefühl des Vergangenen, aber auch mit einem Aufbrechen von historischer Linearität einhergeht, beinhaltet noch einen weiteren Aspekt, der an folgendem Zitat Barthes' verdeutlicht werden kann: „Von einem realen Objekt, das einmal da war, sind Strahlen ausgegangen, die mich erreichen, der ich hier bin; die Dauer der Übertragung zählt wenig; die Photographie des verschwundenen Wesens berührt mich wie das Licht eines Sterns."[31] Mit diesem Konzept einer „Berührung" schreibt Barthes dem Medium Fotografie gleichsam das Potenzial zu, Unmittelbarkeit herzustellen. Das vergangene Reale ist somit ohne jegliche Vermittlung im Hier und Jetzt erlebbar. Ganz so, als ob die materielle Erscheinung des Bildes sich auflösen würde, man den jeweiligen fotografischen Referenten reaktivieren und letztendlich auf die „Sache selbst" blicken könnte.[32]

In Bezug auf das Fotogramm möchte ich vor allem auf Barthes' Betonung und auch schriftbildlich markierte Differenzierung einer spezifischen, singulären Fotografie von der Fotografie in ihrer Gesamtheit hinweisen. Barthes dazu: „Die PHOTOGRAPHIE ist immer nur ein Wechselgesang von Rufen wie ‚Seht mal! Schau! Hier ist's!'; sie deutet mit dem Finger auf ein bestimmtes *Gegenüber* und ist an diese reine Hinweis-Sprache gebunden. Daher kann man zwar sehr wohl von *einer* Photographie sprechen, doch, wie mir scheint, mitnichten von *der* PHOTOGRAPHIE."[33] Was als ein grundlegendes Merkmal einer einzelnen Fotografie beschrieben wird, muss nicht zwingend für die Gesamtheit der Fotografie zutreffen. Und auch umgekehrt müssen allgemein anerkannte Charakteristika der Fotografie nicht notwendigerweise für eine einzelne Fotografie gelten.

Mit zentraler Referenz auf Roland Barthes, Rosalind Krauss sowie Charles Sanders Peirce gelingt es Philippe Dubois in seiner Aufsatzsammlung *L'acte photographique* von 1990, den Schwerpunkt seiner Analyse abermals auf die indexikalische Lesart der Fotografie zu lenken.[34] Auch bei Dubois gilt die Aufmerksamkeit vordergründig dem Herstellungsvorgang der Fotografie und weniger den ästhetischen oder soziokulturellen Implikationen ihrer Bilder. Seine Beobachtungen zur Fotografie basieren auf den medialen „Repräsentationsweisen der Wirklichkeit", die er an einem „Realitätseffekt" oder einer „Wirklichkeitsnähe" der Fotografie festmacht.[35] Nur durch das Wissen um die Produktion, genauer gesagt um die automatische Bildgenese, erhält die Fotografie gleichsam den Status eines Beweises oder einer Zeugenschaft. Mit Rekurs auf Peirce, der laut Dubois das „zentrale epistemologische Hindernis" der

31 Barthes 2008, S. 91.
32 Ebenda, S. 55.
33 Ebenda, S. 13 (Hervorhebung im Original).
34 Dubois 1998. Zur französischen Rezeption der fotografischen Indextheorien Rosalind Krauss', siehe: Schneller 2007.
35 Dubois 1998, S. 29f.

Fotografie überwunden habe, indem er die Fotografie aufgrund ihrer technischen Bildwerdung indexikalisch bestimmte, kann die Fotografie nunmehr in ihren antimimetischen Strukturen und somit von einer Vereinnahmung eines Ähnlichkeitsverhältnisses gelöst werden. Als grundlegendes Prinzip aller Fotografien erkennt Dubois wie Krauss einen von chemischen und physikalischen Gesetzen definierten „Lichtabdruck".[36] Ohne den historischen Bezügen des Begriffs „Abdruck" nachzuspüren, gerät diese Definition wiederum zum unhintergehbaren theoretischen Apriori jeglicher Analyse. Wie schon bei Krauss erkennbar, werden die Termini „Abdruck" und „Spur" auch bei Dubois zur Beschreibung der indexikalischen Relation der Fotografie synonym verwendet. Paradigmatisch hierfür ist folgende Bemerkung: „Denn das fotografische Bild erscheint auf seiner elementarsten Ebene selbstverständlich zunächst einmal schlicht und einfach als ein *Lichtabdruck*, genauer gesagt, als die auf einem zweidimensionalen, durch Silbersalzkristalle lichtempfindlich gemachten Träger festgehaltene *Spur* einer Lichtvariation [...]."[37] Anhand der Einbeziehung der von Peirce entlehnten oder modifizierten und zuvorderst auf physischer Kontiguität beruhenden Metaphern wie Spur, Markierung und Ablagerung entwickelt Dubois das Konzept einer „Minimaldefinition der Fotografie".[38] Dabei wird das chemische und nicht das optische Dispositiv als „wesentlich und konstitutiv" für die Fotografie angesehen.[39] Diese elementare Art von Fotografie, welche keiner intervenierenden Apparatur bedürfe und auch nicht notwendigerweise ein mimetisches Bild vermitteln müsse, sieht er im Fotogramm erfüllt. Nur in diesem Moment der „natürlichen Einschreibung" auf die lichtsensible Trägerschicht, im Akt der Belichtung selbst, komme das „Prinzip der Spur" zum Tragen.[40] Prozesse vor und nach diesem eigentlichen Akt der Fotografie (so unter anderem: Einstellung, Belichtung, Vergrößerung, Entwicklung) versteht Dubois als zutiefst kulturell kodiert. Ohne dies zu exemplifizieren, stellt sich die Vermutung ein, dass Dubois das Fotogramm in die genannte Kategorie der natürlichen Einschreibung einzuordnen versucht. Damit will er in Abgrenzung zu Gesten menschlicher Entscheidungen die Belichtung als „reine Spur eines Aktes (als Botschaft ohne Code)" markieren.[41] Zur Erklärung seines Verständnisses kameraloser Fotografie fügt er Folgendes hinzu:

> „Das Fotogramm ist ein ohne Kamera erhaltenes fotochemisches Bild, in dem sich lichtundurchlässige oder lichtdurchlässige Gegenstände direkt auf dem

36 Ebenda, S. 54.
37 Ebenda, S. 62 (Hervorhebung Autorin).
38 Ebenda, S. 54.
39 Ebenda, S. 71.
40 Ebenda, S. 54.
41 Ebenda, S. 51.

lichtempfindlichen Papier ablagern, das belichtet und dann ganz normal ent-
wickelt wird. Das Resultat: eine einzig gestaltete Licht- und Schattenkomposi-
tion mit geringer Ähnlichkeit (es fällt oft schwer, die verwendeten Gegenstände
zu erkennen), in der nur das Prinzip der Ablagerung, der Spur, des materialisier-
ten Lichtes zählt."[42]

Das elementare Prinzip der Fotografie, das „Fotogramm", ist laut Dubois nicht nur
das Ergebnis einer Ablagerung oder einer Spur, sondern es besitzt auch formale Ähn-
lichkeiten mit Ablagerungen oder Spuren, da es „keineswegs ein mimetisches oder
gegenständliches Bild" zeige.[43] Obwohl Dubois seiner Beschreibung des Fotogramms
photogenische Zeichnungen Talbots an die Seite stellt – dies in frappant schlechter
Auflösung –, sind seine Schilderungen zutiefst avantgardistisch geprägt. Neben einer
mit der Herstellung kameraloser Fotografie verknüpften „Arbeit (im Labor) über die
Effekte der Lichtmaterie" weist er auf das Prinzip Fotogramm hin, welches bereits
seit der Erfindung der Fotografie beziehungsweise auch schon vor diesem Datum als
bekannt vorausgesetzt werden darf.[44] Warum aber gerade das Fotogramm eine so
prominente Stellung in der Schilderung der Spur oder des Abdrucks erhält, lässt sich
nicht nur aus der Annahme einer unmittelbaren oder natürlichen Einschreibung
erklären, sondern auch aus der Übertragbarkeit auf die Fotografie im Allgemeinen.
Für Dubois verdeutlicht der „Lichtabdruck" – dies kann die Technik als auch das bild-
liche Ergebnis umfassen – als minimale Definition der Fotografie sogleich das „ganze
Dispositiv", das eigentliche Wesen, die Essenz oder Ontologie der Fotografie.[45]

Eine weitere Bedeutungsebene eröffnet Dubois, indem er der Fotografie in ihrer
Funktion als Abdruck und Spur eine deiktische wie auch bezeugende Stellung
zuspricht. Diese als „Prinzip der Bezeichnung" und „Prinzip des Beweises" betitelten
indexikalischen Charakteristika der Fotografie sind seiner Ansicht nach eng ver-
zahnt. So fungiere die fotografische Spur als Beweis vor Gericht, indem sie „ontolo-
gisch die Existenz dessen, was sie abbildet [bezeugt]".[46] Zu einem sinnstiftenden
Werkzeug muss sie jedoch erst durch die Zuschreibung von Bedeutung gemacht wer-
den. Die Fotografie als zuordenbare Spur weist demnach in ihrer Materialität nicht
nur etwas auf, sondern verweist einem „Fingerzeig" gleich auf eine außerhalb ihrer
selbst liegende Realität.[47] Die Verwendung des Terminus Spur kann insofern in seiner
Bedeutung als einstmaliges körperliches Nahverhältnis zwischen Objekt und Bild-

42 Ebenda, S. 54.
43 Ebenda, S. 71.
44 Ebenda, S. 72.
45 Ebenda, S. 62.
46 Ebenda, S. 75.
47 Ebenda, S. 76.

träger und somit als Herstellungsmoment verstanden werden, wie es auch aufgrund seiner mehr oder weniger erkenntlichen und somit nicht eindeutig zuordenbaren Form über die Hinterlassenschaft, also das fotografische Bild, interpretiert werden kann. Die Vergleichbarkeit der Fotografie mit anderen von Peirce definierten indexikalischen Zeichen wie dem Rauch als Anzeichen für Feuer oder dem sich drehenden Wetterhahn als Indiz für den aufkommenden Wind erweist sich jedoch als problematisch, da es sich bei der Fotografie um ein Zeichen der zeitlichen und räumlichen Distanz handelt. Erst das Abheben der Gegenstände vom Fotopapier oder die nach der Belichtung erfolgenden Bearbeitungsschritte des Films ermöglichen die retrospektive Identifikation der Fotografie als Index. Dazwischen klafft eine raumzeitliche Lücke, auf die Dubois selbst hinweist und demzufolge er der Fotografie innerhalb der Gruppe indexikalischer Zeichen „spezifische Züge" attestiert.[48] Eine Unmittelbarkeit oder Gleichzeitigkeit, wie sie bei anderen Indizes zum Tragen kommt, kann im Falle des Fotogramms oder der Fotografie nicht ausgemacht werden.

Unter Proklamierung eines „post-fotografischen" Zeitalters geht William J. T. Mitchell von einem tiefgreifenden Bruch zwischen analoger und digitaler Fotografie aus. Aufgrund eines Kausalprinzips, versteht Mitchell analoge Fotografien als „direct physical imprint, like a fingerprint left at the scene of a crime or lipstick traces on your collar".[49] Das Konzept des Automatismus oder der menschlichen Nicht-Intervention, das laut Mitchell in Folge als Objektivitätsgarant gewertet wurde, verbindet analoge Fotografien mit der Tradition der *acheiropoietoi*. Mit der Einführung der digitalen Technologie habe sich dieses Verhältnis jedoch grundlegend verändert. Automatismus und Kausalität können als Beschreibungsnarrative nun nicht mehr überzeugen. Mit diesem Attest lässt sich Mitchell in eine Reihe von Autoren/innen einordnen, die mit dem Aufkommen der digitalen Fotografie zugleich das „Schwinden der Spur"[50] beziehungsweise den „Tod der Indexikalität"[51] feststellten. Nach dem ausgerufenen „Ende des fotografischen Zeitalters" befinde man sich nun in einer „post-photographic era", in welcher Fragen nach der Medienspezifität von Fotografie erneut virulent geworden sind.[52]

Einer abermaligen Untersuchung des Indexikalitätskonzeptes in Zeiten der Digitalisierung widmete sich das 2007 erschienene Spezialheft der Zeitschrift *differences*, um einerseits einen „Verlust der Glaubwürdigkeit als Spur des Realen" fest-

48 Ebenda, S. 97.
49 William J. T. Mitchell, The Reconfigured Eye. Visual Truth in the Post-Photographic Era, Cambridge/Mass. 1994, S. 24.
50 Geimer 2007, S. 96.
51 Vinzenz Hediger, Illusion und Indexikalität. Filmische Illusion im Zeitalter der postphotographischen Photographie, in: Deutsche Zeitschrift für Philosophie, Jg. 54, Bd. 1, 2006, S. 101–110, hier S. 102.
52 Wolf 2002.

zustellen und andererseits einer „Sehnsucht nach Referenzialität" in der Fotografie nachzuspüren.[53] Mary Ann Doane vermerkt in ihrer Einleitung eine rezente Rückkehr zum Konzept der Indexikalität in der durch das Aufkommen digitaler Medien vermeintlich abgeschlossenen fotochemischen Ära. Aufgrund der von Peirce so heterogenen Beispiele für das Zeichen des Index wie Fußabdruck, Wetterhahn, Donner oder Fotografie, beziehungsweise der nicht klar umrissenen „physikalischen oder existenziellen Beziehung" des Index zu seinem Referenten, kam es zu berechtigten Unklarheiten. Wenngleich Doane Fragen nach der Nützlichkeit einer indexikalischen Lesart der Fotografie aufwirft, bezeugt ihre Verwendung der gängigen auf Indexikalität beruhenden Beschreibungsmodelle innerhalb der Fotografie wie Spur oder Abdruck eine fast unhinterfragte Metaphorizität.[54] Anstatt genannte Begriffe in ihrer historischen Dimension und in ihrer Anwendbarkeit zu überprüfen, werden sie einmal mehr als etablierte Beschreibungsinstrumente reaktiviert. So bestehe zwischen Objekt und Fotografie laut Doane eine unhintergehbare Kontiguität, die sie mit dem Beispiel der Berührung zwischen Fuß und Grund, dem daraus resultierenden Abdruck und dem tatsächlichen Einschreibungsvorgang innerhalb der Fotografie vergleicht: „the light rays reflected from the object ‚touch' the film".[55] Auch das deiktische Moment des Index als Zeigegestus hat Doane zufolge in der digitalen Fotografie nichts an Aktualität eingebüßt. Ihr Plädoyer für die Fortdauer und Stärke des Index als fotografietheoretisches Konzept in einem digital geprägten Zeitalter lautet daher: „In a sense, the digital has not annihilated the logic of the photochemical, but incorporated it."[56] Da die digitale Fotografie die Logik der analogen Fotografie übernommen und das Feld des Fotografischen erweitert habe, stellt sich für Doane die Frage nach dem eigentlich Medialen oder, in Anlehnung an Krauss, nach der Medienspezifität von Fotografie in ihrer „post-medium condition".[57] Wenngleich Krauss ein Medium als „set of conventions derived from (but not identical with) the material conditions of a given technical support [...]" definiert, sieht Doane die Grundeigenschaften des

53 Mary Ann Doane, Indexicality: Trace and Sign: Introduction, in: differences, Jg. 18, Bd. 1, 2007, S. 1–6, hier S. 1 (2007a).

54 Einen ähnlichen Weg schlägt auch Mirjam Lewandowsky in ihrer 2016 erschienenen Studie zur Geschichte der Indexikalität ein, in der sie eine Besprechung der Begriffe „Abdruck" und „Spur" bzw. die Instrumentalisierung des Fotogramms zur Herleitung der Indexikalität von Fotografie kategorisch ausblendet, vgl. Lewandowsky 2016.

55 Mary Ann Doane, The Indexical and the Concept of Medium Specificity, in: differences, Jg. 18, Bd. 1, 2007, S. 128–152, hier S. 133 (2007b). Dass es sich bei der Formulierung von Lichtwellen, die den Film berühren, um eine Aussage mit Vorbehalt handelt, ist durch die Anführungszeichen gekennzeichnet.

56 Doane 2007a, S. 5.

57 Doane greift hier auf den von Krauss entwickelten Begriff der „post-medium condition" zurück, siehe: Rosalind Krauss, A Voyage on the North Sea. Art in the Age of the Post-Medium Condition, London 2000.

Medialen in einer kontinuierlichen Überschreitung materialer Gegebenheiten und einer Neuerfindung durch eine stetige „resistance to resistance" bedingt, die zudem nicht an ein konkretes Material gebunden sind.[58] Die Weiterentwicklung der Fotografie in Richtung elektronischer Aufzeichnung, Algorithmik und Immaterialität erscheine daher als ein logischer Schritt des Mediums. Meiner Ansicht nach sollte jedoch gerade im Zeitalter digitaler Manipulierbarkeit das Begriffspaar Spur und Abdruck problematisiert werden. Zudem umfasst das Medium Fotografie mittlerweile zahlreiche Materialien und Erscheinungsformen, weshalb sich das Spezifische des Mediums daher nur schwer fassen lässt.

Grundsätzlich erkennt Doane in den Schriften von Peirces zwei gegensätzliche Definitionen einer indexikalischen Lesart von Fotografie. Als Beispiel für das Zeichen des Index nennt Peirce unter vielen anderen Motiven den Fußabdruck wie auch die Fotografie. Beide sind gleichwertige Beispiele ein und derselben Zeichenkategorie, ebenso wie der Donner oder der Wetterhahn. Doane schließt jedoch daraus, dass die Fotografie als Index mit den materiellen Herstellungsbedingungen des Fußabdrucks gleichzusetzen ist und somit in Kategorien der Spur oder des Abdrucks gelesen werden kann. „Something of the object", so Doane, „leaves a legible residue through the medium of touch."[59] Bei dieser Lesart handelt es sich jedoch um eine grundlegend missverständliche Interpretation von Peirces' Indextheorie. Beispiele für den Index sind sowohl Fotografie als auch Fußabdruck. Das heißt jedoch nicht, dass eine Fotografie einem Fußabdruck gleichzusetzen ist.[60] Die zweite Bedeutung des Index sieht Doane in einer dazu konträren Interpretation gegeben, nämlich in der deiktischen. „The index as deixis – the pointing finger, the ‚this' of language – does exhaust itself in the moment of its implementation and is ineluctably linked to presence."[61]

Die bei Doane bereits angedeuteten Ungereimtheiten einer indexikalischen Auslegung von Fotografie thematisiert Tom Gunning in einem weiteren Beitrag des Themenheftes. Gunning weist darin auf die in der Fotografie- und Filmtheorie problematische Abkopplung des Index von Peirces' Gesamtwerk zur Zeichentheorie hin. Die Interpretation des Index im Feld des Fotografischen sieht er zu einer einfachen Definition als Abdruck oder Spur verkommen. Vielmehr solle beachtet werden, dass Peirce ein weites Feld von Zeichen, Symptomen und Gesten unter jene Gruppe der indexikalischen Zeichen subsumierte. Gunnings Resümee lautet insofern: „Peirce therefore by

58 Rosalind Krauss, Reinventing the Medium, in: Critical Inquiry, Jg. 25, Nr. 2, 1999, S. 289–305, hier S. 296.
59 Doane 2007b, S. 136.
60 Ein Vergleich zu anderen Erscheinungsweisen des Index und deren Simultanität im Auftreten mit ihren Referenten, im Gegensatz zur fotografischen Nachträglichkeit, wird hier ebenfalls nicht problematisiert.
61 Doane 2007b, S. 136.

no means restricts the index to the impression or trace."[62] Obwohl innerhalb von Fotografie- und Filmtheorie Einsichten durch das Konzept des Indexikalischen gewonnen werden konnten, vermerkt er: eine reduzierte Version zur Zeichentheorie des Index „may have reached the limits of its usefulness in the theory of photography, film, and new media".[63] Gunnings negativem Urteil zur Verwendungsweise von Abdruck, Spur und Index innerhalb der Fotografietheorie ist vor allem im Zeitalter digitaler Medien vollends beizupflichten. Im Falle der Verwendung von Spur und Abdruck handelt es sich nicht nur um bedeutungsschwere Metaphern, sondern auch um die Vortäuschung einer unmittelbaren Aufzeichnung, wie sie weder in der analogen, noch in der digitalen Kamerafotografie gegeben ist.

Zusammenfassend lässt sich aus diesem historischen Abriss erkennen, dass Fotografie in den Erörterungen genannter Theoretiker/innen wesentlich über den Herstellungsvorgang und weniger über das resultierende Bild gedacht wurde. In zunehmendem Maße kristallisierte sich ein Beschreibungsvokabular heraus, das Fotografie als Abdruck oder Spur definierte. Die damit verknüpften Tätigkeiten – einen Abdruck machen, eine Spur hinterlassen – beförderten ein Denken in (ab)formenden Prozessen. Der Produktionsvorgang von Fotografie wurde somit über ein Verhältnis der raumzeitlichen Nähe festgemacht. Über die Vorstellung eines automatischen, sich selbst erzeugenden Bildes konnte Fotografie nicht nur von anderen Repräsentationstechniken wie der Malerei oder der Zeichnung differenziert und als objektives „Selbstzeugnis der Dinge"[64] gewertet, sondern auch in die Tradition acheiropoietischer Medien wie dem um 1898 fotografisch „geborgenen" Turiner Grabtuch gestellt werden.[65] Der Vergleichsmoment läuft dabei über das Modell der „nicht-von-Menschenhand-gemachten" Bilder.[66] Dem Abdruck gilt dabei nicht nur in produktions-, sondern auch in rezeptionsästhetischer Hinsicht Aufmerksamkeit. Das Wissen um

62 Tom Gunning, Moving Away from the Index. Cinema and the Impression of Reality, in: differences, Jg. 18, Bd. 1, 2007, S. 29–52, hier S. 30.

63 Gunning 2007, S. 30f.

64 Rudolf Arnheim, Die Fotografie – Sein und Aussage, in: ders., Die Seele in der Silberschicht. Medientheoretische Texte, Photographie – Film – Rundfunk, Frankfurt am Main 2004, S. 36–42, hier S. 42.

65 Im Falle der Turiner Reliquie verhalf die Fotografie dem sonst formlosen textilen Einschreibungen anhand eines Negativs zu ihrer lesbaren Gestalt, vgl. dazu: Peter Geimer, „Nicht von Menschenhand". Zur fotografischen Entbergung des Grabtuchs von Turin, in: Gottfried Böhm (Hg.), Homo Pictor, München u.a. 2001, S. 156–172.

66 Siehe dazu: Volker Wortmann, Authentisches Bild und authentisierende Form, Köln 2003; Hans Belting, Bild und Kult. Eine Geschichte des Bildes vor dem Zeitalter der Kunst, München 2004; ders., Das echte Bild. Bildfragen als Glaubensfragen, München 2005; Wolfgang Kemp, „Wrought by No Artist's Hand". The Natural, the Artificial, the Exotic, and the Scientific in Some Artifacts from the Renaissance, in: Farago Claire (Hg.), Reframing the Renaissance: Visual Culture in Europe and Latin America 1450–1650, New Haven 1995, S. 177–198.

die „mechanischen" Herstellungsbedingungen von Fotografie, die einstmalige Gegen-
wärtigkeit oder körperliche Nähe des Referenten im Moment der Aufnahme, erzeugt
den Eindruck einer unvermittelten Anwesenheit, Einlagerung beziehungsweise
Authentizität. Beschreibungen der Fotografie als „Ruine",[67] „Rest",[68] „Ablagerung",[69]
„Haftenbleiben des Referenten"[70] oder ihr Vergleich mit fossilen Einlagerungen, wie
dies Bazin[71] ausführte, können demzufolge im Sinne einer materialen Einschreibung
oder Substanzübertragungen des fotografierten Vorbildes in sein fotografisches
Abbild gewertet werden. Diese materiale Verbindung kann soweit gedacht werden,
dass Fotografie als Simulakrum oder zweite Natur bis hin zu ihrer Ununterscheidbar-
keit vom ursprünglichen Objekt erscheint. Die Beschreibungen von Fotografie als
Spur und Abdruck ergeben nicht zuletzt einen Spannungsmoment, das den eigentli-
chen Akt der Übertragung, ob es sich nun um einen direkten „Lichtabdruck" oder um
eine maschinell hervorgebrachte Abbildung handelt, verblendet und nur mehr in sei-
ner metaphorischen Ableitung denkbar macht. Besonderes Augenmerk galt in voran-
gegangenen Theorien der Vereinnahmung des Fotogramms zur Schilderung einer
relationalen Referenzialität. Jenes kameralose Medium wurde dabei jedoch nur als
anschauliches Beispiel zur Erläuterung der Indexikalität von Fotografie im Allgemei-
nen instrumentalisiert.

Selbstabdruck, historisch

Doch wie kam es zu einer Beschreibung der Fotografie als Abdruck oder Spur? Wo
lassen sich die Wurzeln einer Erörterungsweise von Fotografie in Formvorstellungen
des Drucks oder der unwillentlich hinterlassenen Spur finden? Inwiefern wurde
damit etwas Wesentliches über Fotografie ausgesagt oder vermittelt und wie konnte
sich der Abdruck in weiterer Folge als geeignete Metapher etablieren? Bereits in Texten
zur Fotografie des 19. Jahrhunderts, welche das Spezifische der Fotografie heraus-
zuarbeiten versuchten, zeigen sich oftmals erstaunlich ähnliche oder sogar wortglei-
che Formulierungen. Insofern kann eine Untersuchung der historischen Beschrei-
bungsweisen nicht nur grundlegende Einflusskategorien und Konzepte innerhalb
der Entwicklung fotografischer Formulierungen aufzeigen, sondern auch rezente
Ansichten über Fotografie differenziert betrachten lassen.

67 Dubois 1998, S. 99.
68 Siegfried Kracauer, Photographie, in: ders., Das Ornament der Masse (1963), Frankfurt am
 Main 1977, S. 21–38, hier S. 31.
69 Dubois 1998, S. 63
70 Barthes 2008, S. 14.
71 Bazin 1975, S. 25.

Als einer der Erfinder und ersten Apologeten der Fotografie als Abdruck kann William Henry Fox Talbot genannt werden. In seinen Schriften zur Fotografie, die sowohl als Bekanntmachung seiner neuen Technik wie auch als kurze Forschungsberichte zur Weiterentwicklung auf dem Gebiet der Fotografie erschienen sind, referiert Talbot zur Beschreibung des Übertragungsvorganges respektive des resultierenden Produktes auf zahlreiche zeichen- und drucktechnische Terminologien. Ein Blick auf die von Talbot verwendeten Materialien zur Erzeugung von Fotografien wie Schreib- oder Zeichenpapier, Pinsel und Rahmen verweist daneben auf das technische Spektrum der Zeichenkunst und der Malerei. Talbot arbeitete im Feld der Fotografie demnach nicht nur teilweise mit den gleichen Materialien und Instrumenten; er konnte Fotografie darüber auch beschreibbar machen.

In einer am 31. Januar 1839 vor der Royal Society verlesenen Rede stellte der englische Universalgelehrte nicht nur sein neues bildgenerierendes Verfahren zum ersten Mal einem erlesenen Kreis an Wissenschaftlern vor, sondern versuchte sich damit auch von der zum damaligen Zeitpunkt noch unpublizierten französischen Erfindung Daguerres abzugrenzen. In diesem Vortrag war es Talbots Anliegen, ein gänzlich neuartiges Verfahren mit den Mitteln bereits etablierter Techniken zu erörtern. Die Titelgebung der nachträglichen Publikation, *Some Account of the Art of Photogenic Drawing, or, The Process by which Natural Objects May be Made to Delineate Themselves without the Aid of the Artist's Pencil*, verweist in ihrer Wortwahl wiederholt auf die Technik der Zeichenkunst.[72] Talbots Verfahrenspräsentation widmete sich der Kunst, „photogenische Zeichnungen" herzustellen, indem natürliche Objekte dazu veranlasst wurden, sich selbsttätig ohne Zuhilfenahme des künstlerischen Zeichenstiftes abzubilden. Im Text selbst spricht Talbot von kameralos hergestellten Blüten der Agrostis „*depicted* with all its capillary branchlets", und von der Genauigkeit „with which some objects can be *imitated* by this process".[73] Dann wiederum bezeichnet er jene neuartigen Bilder als „*formed* by solar light" oder benennt den Vorgang der Bildherstellung als „*copying*".[74] Am Beispiel einer Fotografie seines Landsitzes in Lacock Abbey erklärt er, dass es sich um das erste Haus handle, „that was ever yet known *to have drawn its own picture*".[75] Zudem berichtet Talbot, dass der Blick durch das Mikroskop ihn zu der Überlegung veranlasste, ob es nicht auch möglich sei, „to cause that image to *impress itself upon the paper*".[76] In dieser kurzen Auflistung wird das Spektrum der mannigfachen und austauschbaren Beschreibungsweisen Talbots deutlich. Fotografische Bilder sind daher zu gleichen Teilen als Darstellung, Nachahmung, Kopie, Zeichnung

72 Talbot 1980.
73 Talbot 1980, S. 24 (Hervorhebung durch die Autorin).
74 Ebenda, S. 28 (Hervorhebung durch die Autorin).
75 Ebenda (Hervorhebung durch die Autorin).
76 Ebenda, S. 27 (Hervorhebung durch die Autorin).

oder Abdruck zu verstehen. Obwohl das Schwergewicht Talbots aufgrund der begrifflichen Definition jener „photogenic drawings" im Bereich der Zeichenkunst liegt, setzt er sein Verfahren wiederum von dieser Kategorie ab. Photogenische Zeichnungen seien eben nicht durch die Hand eines Künstlers entstanden, sondern verdanken ihre Entstehungsweise einem autopoietischen Akt: sie entstanden „von selbst".[77] Fotografie ist insofern, wie Geoffrey Batchen erläutert, „both a mode of drawing and a system of representation in which no drawing takes place".[78] In vorliegendem Kapitel interessieren jedoch zuvorderst Talbots Darstellungen von Fotografie in Kategorien des Abdrucks, den damit verdeutlichten Funktionsweisen und Zuschreibungen, dem im Folgenden nachgegangen wird.

Fotografie, ein Stempel

In einem an den Herausgeber der Zeitschrift *The Literary Gazette* verfassten und auf den 30. Januar 1839 datierten Brief definiert Talbot den eigentlichen Auslöser und Akt der Bildgenerierung: „The agent in this operation is solar light, which being thrown by a lens upon a sheet of prepared paper, stamps upon it the image of the object, whatever that may chance to be, which is placed before it."[79] Einem Stempel gleich drückt sich das vor dem Aufnahmeapparat befindliche und durch eine Linse gebrochene Lichtbild eines Objektes auf das präparierte Papier ab. Mit der an dieser Stelle essenziellen Denkfigur des Stempels ist nicht nur der Übertragungsvorgang als Prozess der Nähe oder körperlichen Berührung versinnbildlicht, sondern auch eine direkte Substanzübertragung angesprochen.[80] Ein mit Farbe getränkter Stempel überträgt sein Muster oder Schriftbild unter Ausübung von Druck auf einen Grund, der im Anschluss einen Abdruck aufweist. Diese Beschreibung findet sich an zahlreichen Stellen der Rezeption von Fotografie wieder und gemahnt an Drucktechniken der Reproduktionsgrafik. In seiner *Deutschen Encyclopädie* von 1778 bezeichnet Ludwig Julius Friedrich den „Abdruck" als Verfahren und Resultat einer Druckausübung in

77 Kelley Wilder, William Henry Fox Talbot und „The Picture which makes ITSELF", in: Friedrich Weltzien, Von Selbst. Autopoietische Verfahren der Ästhetik des 19. Jahrhunderts, Berlin 2006, S. 189–197.

78 Batchen 1999, S. S. 68.

79 William Henry Fox Talbot, Photogenic Drawing. To the Editor of the Literary Gazette, in: The Literary Gazette and Journal of Belles Lettres, Science and Art, Nr. 1150, 2. Februar 1839, S. 73–74, hier S. 73f.

80 In einem Notizbucheintrag vom 3. März 1839 kommt Talbot abermals auf die Beschreibungsformel des Stempels zurück: „Magic Pictures, stamped with silver nitrate on salt paper". Siehe dazu: Larry Schaaf (Hg.), Records of the Dawn of Photography: Talbot's Notebooks P & Q, Cambridge 1996, S. 35.

den „zeichnenden und bildenden Künsten".[81]Abgedruckt werden könnten, laut Friedrich, unterschiedliche Materialien wie Kupferplatten, Münzen, aber auch Pflanzen, um sogenannte „Risse" derselben herzustellen. Die Gebrüder Grimm führen in ihrem *Deutschen Wörterbuch* unter dem Lemma „Abdruck" zusätzlich Gesteinsformationen der Naturgeschichte an, „in die sich eine Pflanze, ein Thier der Urzeit gedrückt, in dem es seine Spur hinterlassen hat."[82] Ein leitender Gedanke der frühen Fotografie ist insofern, Artefakte als auch Objekte der Natur zu vervielfältigen beziehungsweise zu kopieren. Talbot setzt in seinen Beschreibungen kameraloser und mittels einer Camera obscura generierter Lichtbilder jedoch zumeist keine physikalische oder apparative Differenz; beide Verfahrensergebnisse werden mit den Mitteln der Zeichenkunst, der Malerei oder der Drucktechnik umschrieben.[83] Gleichermaßen setzt Talbot jedoch seine neuen Verfahrensweisen von genannten Techniken ab, um Fotografie als Vervollkommnung derselben zu präsentieren.

In seiner 1844–1846 veröffentlichten Schrift *The Pencil of Nature*, einem Werk, das erstmals mit 24 Fotografien publiziert wurde, kommt Talbot noch einmal darauf zu sprechen, inwiefern sich die von ihm beschriebene Technik sowie das resultierende Bild der Fotografie von anderen Reproduktionsverfahren unterscheide. In einer eingefügten „Notiz an den Leser" betont er, dass es sich in genannter Publikation tatsächlich um Fotografien handle und nicht um Reproduktionen: „The plates of the present work are *impressed* by the agency of Light alone, without any aid whatever from the artist's pencil. They are the sun-pictures themselves, and not, as some persons have imagined, engravings in imitation."[84] Das Licht allein habe jene Bilder dazu veranlasst, sich auf der lichtsensiblen Fläche abzudrucken. Mit dem Verweis auf das Abdrucken (impressed) ist jedoch nicht nur die Aktion, einen Abdruck zu hinterlassen, sondern auch die durch Druckeinwirkung evozierte Hinterlassenschaft selbst angesprochen. Eine weitere Ebene der Wortbedeutung des englischen „impression" lässt sich in der Einflussnahme einer Sache auf eine andere ausmachen. Das *Oxford English Dictionary* erläutert dies mit „a change produced in some passive subject by the operation of an external cause".[85] Damit bekommt Talbots nachträglich eingefügte Notiz eine zusätzliche Wendung, die weniger in einem Berührungs- oder Druckverhältnis aufgeht, sondern mit der Vorstellung einer indexikalischen Einwirkung oder

81 „Abdruck", „Abdruck, Abdrucken", in: Ludwig Julius Friedrich, Deutsche Encyclopädie oder Allgemeines Real-Wörterbuch aller Künste und Wissenschaften, Frankfurt am Main 1778, Bd. 1, S. 17–18.

82 Jacob Grimm/Wilhelm Grimm, Deutsches Wörterbuch, Bd. 1, Leipzig 1854, Sp. 21.

83 Siehe dazu: Edwards 2006, S. 23ff.

84 Eingebundene „Notiz an den Leser", in: William Henry Fox Talbot, The Pencil of Nature, London 1844–1846, o.S. (Hervorhebung durch die Autorin).

85 „impression, n.", in: OED Online. September 2012. Oxford University Press, online unter: http://www.oed.com (30.10.2017).

Einflussnahme operiert. Obwohl es sich nun um Bilder handelt, die in jeglicher Hinsicht von künstlerischen Werken zu differenzieren seien, da sie keinerlei Talent erforderten, greift Talbot nach wie vor auf Terminologien aus dem Kunstbereich zurück. Jene fotografischen Bilder, so Talbot, „have been *formed* or *depicted* by optical and chemical means alone and without the aid of any one acquainted with the art of drawing."[86] Einerseits wird damit die Neuartigkeit des Verfahrens betont, andererseits erweckt das dem Feld der Künste entlehnte Vokabular aber auch den Eindruck der Abhängigkeit von bereits etablierten Verfahren und die damit zusammenhängende Unspezifität von Fotografie. Nicht nur aufgrund chemischer und optischer Mittel seien jene Bilder nun geformt oder gezeichnet worden: „They are *impressed* by Nature's hand".[87] Das Potenzial des Künstlers und seiner Hand als Sitz des Künstlergenies wird damit in ein Potenzial der Natur transferiert, die mit ihrer eigenen immateriellen Hand automatische und vor allem detailgetreue Bilder herstellen könne.[88] Mit dieser Definition wurden jedoch zugleich Fragen der Autorschaft problematisiert. Ist es nun Talbot, der diese Bilder erzeugt, oder eine von ihm unabhängige Natur selbst?

Bevor sich Talbot in seinem „Zeichenstift der Natur" den Einzelbeschreibungen von unterschiedlichen Anwendungsgebieten von Fotografie widmet, berichtet er in einem kurzen historischen Abriss, inwiefern ihn mangelndes Zeichentalent zur Zuhilfenahme von technischen Instrumenten wie der Camera lucida oder der Camera obscura bewegte. Von diesen optischen Hilfsmitteln fasziniert, dachte er über jene „inimitable beauty of the pictures of nature's painting" nach, „which the glass lens of the Camera throws upon the paper in its focus" und schließlich „how charming it would be if it were possible to cause these natural images to imprint themselves durably, and remain fixed upon paper!"[89] Dieser Wunsch schien nun mit Hilfe seiner Experimente mit Silbernitrat im Fall des Fotogramms in Erfüllung gegangen zu sein, wenn er vermerkt: „[...] no difficulty was found in obtaining distinct and very pleasing images of such things as leaves, lace, and other flat objects of complicated forms and

86 Talbot 1844–1846 (2011), o.S. (Hervorhebung durch die Autorin).
87 Ebenda (Hervorhebung durch die Autorin).
88 Zur Besprechung dieser Problematik in Hinblick auf kameralose Fotografien des Okkultismus siehe: Katharina Steidl, „Impressed by Nature's Hand". Zur Funktion der Taktilität im Fotogramm, in: Uwe Fleckner/Iris Wenderholm/Hendrik Ziegler (Hg.), Das magische Bild. Techniken der Verzauberung vom Mittelalter bis zur Gegenwart, Mnemosyne. Schriften des Internationalen Warburg-Kollegs, Berlin 2017, S. 183–201. Zur Metaphorik der „Hand der Natur" bei Talbot: Ronald Berg, Die Ikone des Realen. Zur Bestimmung der Photographie im Werk von Talbot, Benjamin und Barthes, München 2001; Allgemein: Petra Löffler, Was Hände sagen: Von der sprechenden zur Ausdruckshand, in: Matthias Bickenbach (Hg.), Manus Loquens. Medium der Geste – Geste der Medien, Köln 2003, S. 210–242; Anja Zimmermann, Hände – Künstler, Wissenschaftler und Medien im 19. Jahrhundert, in: Vorträge aus dem Warburg-Haus, hg. v. Wolfgang Kemp u.a., Bd. 8, Berlin 2004, S. 137–165.
89 Talbot 1844–46 (2011), n.p.

outlines, by exposing them to the light of the sun".[90] Nachdem die Gegenstände auf das sensibilisierte Papier aufgelegt, mit Hilfe einer Glasplatte fixiert und danach wieder entfernt wurden, hinterließen die Objekte ihre Bilder „very perfectly and beautifully impressed or delineated upon it".[91] Den beschriebenen Abdruckvorgang, der in den Fotogrammen als indexikalisches Verhältnis der Berührung und Referenz besteht, schildert Talbot in seinen theoretischen Äußerungen ebenso für die Kamerafotografie, die jedoch ein apparativ bedingtes Distanzverhältnis zu ihren Aufzeichnungsgegenständen unterhält. Angesichts des in der Camera obscura auf ein Blatt Papier geworfenen Bildes sinnierte Talbot darüber nach, inwiefern dieses sich abdrucken ließe. Die projizierten Bilder der Natur (pictures of nature's painting) sollten sich selbst dauerhaft abdrucken (imprint themselves durably) und als Kopie fixiert fortbestehen.[92] Diese Beschreibung der Natur als Gemälde und ihrer durch die Fotografie vermittelten Kopie gemahnen an Techniken der Reproduktion.[93] Um ein Gemälde zu reproduzieren, konnten unterschiedliche Drucktechniken eingesetzt werden. Im Falle der Lithografie, um nur ein Beispiel zu nennen, wurde die Tuschzeichnung auf einer Steinplatte mit fetthaltiger Druckfarbe behandelt, wovon man anschließend unter Druckausübung einen Papierabzug abnahm. Das zeitgenössische Beschreibungsvokabular orientierte sich dabei am „Abdruck" (imprint, impression, empreinte).[94] Wie Bill MacGregor für die französische Druckgrafik des 17. und 18. Jahrhunderts herausarbeiten konnte, bestand zu dieser Zeit bereits eine Tradition der Übernahme der Metaphern Spur und Abdruck in fachfremde Kontexte, so zum Beispiel in Wahrnehmungs- oder Erinnerungstheorien.[95] Eine Erinnerung konnte sich demzufolge in das Gedächtnis „einprägen" und als materielle Spur zu einem späteren Zeitpunkt wieder abgerufen werden. Doch nicht nur in Gedächtnistheorien, sondern auch in der Naturgeschichte bezog man sich auf den Terminus Abdruck. So wurden Reste und Spuren von Fossilien als Abdrucke bezeichnet.[96] Auch hinsichtlich des Ende des 18. Jahrhunderts verbreiteten Verfahrens des Naturselbstdrucks, bei dem flaches Pflanzenmaterial mit Farbe beschichtet und unter Druckausübung auf Papier abge-

90 Ebenda.
91 Ebenda.
92 Ebenda.
93 Zu Reproduktionstechniken und ihrer sprachlichen Verbindung zur Fotografie, vgl. Tietjen 2007, S. 57ff.
94 Siehe dazu Eintrag „empreinte", in: Denis Diderot/Jean Baptiste Le Rond d'Alembert, Encyclopédie ou dictionnaire raisonné des sciences, des arts et des métiers, par une société de gens de lettres (Paris 1751–1780), Stuttgart 1968–1995, S. 594f.
95 Bill MacGregor, The Authority of Prints. An Early Modern Perspective, in: Art History, Jg. 22, Bd. 3, 1999, S. 389–420.
96 Vgl. Martin Rudwick, The Meaning of Fossils. Episodes in the History of Palaeontology, Chicago 1985.

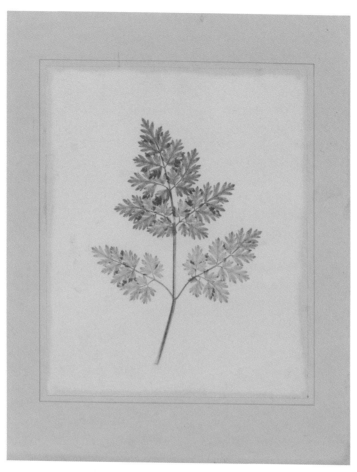

4 William Henry Fox Talbot, Leaf of a Plant, Photogenic Drawing,
Positiv, vor 1844, aus: ders., The Pencil of Nature, London 1844–1846, Plate VII.

zogen wurde, findet sich das an Drucktechniken gemahnende Vokabular. Wie bereits
dargelegt, können zwischen den Techniken Naturselbstdruck und Fotogramm Ver-
bindungen gezogen werden. Eine Zusammenschau genannter Verfahren ermöglicht
Einsichten über die eigentliche Praktik des Fotogramms und die daraus resultieren-
den Anwendungsgebiete. Aus produktionsästhetischer Perspektive kann daher gemut-
maßt werden, dass Talbot aufgrund von Handhabungsweisen und Beobachtungen am
Fotogramm zur Beschreibung der Fotografie in Terminologien des Abdrucks fand.

 Reproduktionsgrafische Techniken dienten Talbot jedoch nicht nur als Referenz
zur Erarbeitung von Definitionen. Das Medium Fotografie selbst wurde als Reproduk-
tionsverfahren eingesetzt, um Kopien von Stichen – Talbot spricht von „fac-simile" –

anzufertigen.[97] Eine weitere Verweisebene zur Reproduktionsgrafik lässt sich in der physischen Überlagerung eines Negativs mit fotosensiblem Papier unter Druck und anschließender Belichtung zur Herstellung eines Positivs (oder Abzugs) erkennen. Herschel sprach in diesem Zusammenhang von „first tranfers" und „second transfers" – Begrifflichkeiten der Reproduktionsgrafik – bevor er die für die weitere Fotografiegeschichte essenziellen Termini „Positiv" und „Negativ" einführte.[98] Explizit in Bezug auf den Begriff des Abdrucks wird Talbot im Kapitel „Leaf of a Plant" seines „Zeichenstiftes der Natur", indem er den Herstellungsprozess eines Pflanzenfotogramms beschreibt (Abb. 4):[99]

> „A leaf of a plant, or any similar object which is thin and delicate, is laid flat upon a sheet of prepared paper which is moderately sensitive. It is then covered with a glass, which is pressed down tight upon it by means of screws. This done, it is placed in the sunshine for a few minutes, until the exposed parts of the paper have turned dark brown or nearly black. It is then removed into a shady place, and when the leaf is taken up, it is found to have left its impression or picture on the paper."[100]

Durch das Auflegen und anschließende Pressen eines flachen Objektes auf die lichtempfindliche Schicht mit Hilfe einer Glasplatte konnte unter Lichteinwirkung ein „Abdruck" oder ein „Bild" des Gegenstandes hergestellt werden. Auch hier wird nicht klar, welche Gegenstände oder Agenten in diesem Prozess eigentlich aktiv sind. Hinterlassen die Gegenstände ihren Abdruck am Papier, prägt sich das durch das Objekt fallende Licht in die fotosensible Schicht ein, oder ist es das empfängliche Trägermaterial, welches einen Abdruck zuallererst ermöglicht? Was im Falle des Fotogramms durch den direkten Kontakt zwischen Trägerschicht und Objekt nachvollziehbar erscheint, wird auf das Beispiel der Kamerafotografie übertragen, hingegen metaphorisiert.

Auch wenn der Fokus bei vorangegangenen Erläuterungen auf Talbots Schriften lag, muss betont werden, dass der englische Erfinder der Fotografie nicht der Einzige war, der das neue Medium unter dem Aspekt des Abdrucks analysierte. Nicéphore Niépce, späterer Partner Daguerres, veröffentlichte bereits 1829 eine Schrift unter dem Titel Notice sur l'héliographie, in der er von „impressions du fluide lumineux"

97 Siehe dazu Kapitel 9, 11 und 23 in: Talbot 1844–1846 (2011), o.S.
98 Schaaf 1992, S. 62f., 95; Wilder/Kemp 2002. Zu Herschels Begriff „transfer" und seinen Bezügen, siehe: Joel Snyder, Pouvoirs de l'équivoque. Fixer l'image de la camera obscura, in: Études photographiques, Bd. 9, 2001, S. 4–21.
99 Hierbei handelt es sich um ein positives Pflanzenblätterfotogramm, welches durch den nochmaligen Kopiervorgang des dazugehörigen negativen Bildes hergestellt wurde.
100 Talbot 1844–1846 (2011), Kap. 7, o.S.

spricht oder das noch nicht sichtbare, latente Bild als „l'empreinte inaperçue" bezeich-
net.[101] Als lichtempfindliche Schicht verwendete Niépce Asphalt auf unterschiedli-
chen Trägermaterialien, die allesamt aus dem druckgrafischen Bereich stammten.
Zinnplatten, die er mit präparierten Stichen durch direktes Auflegen belichtete und
anschließend fixierte, ließ er ähnlich einer Druckplatte ätzen, um sie so für den
Druckvorgang zu optimieren. Nur durch direkte Überlagerung von Stich und licht-
empfindlicher Schicht sowie anschließendem Farbauftrag konnte Niépce einen foto-
grafischen Abzug herstellen. Niépces Verfahren steht so gesehen näher an der Tradi-
tion der Druckgrafik als Talbots Fotogramme oder Daguerres Camera-obscura-Bilder.
In einer auf den 22. November 1827 datierten Notiz an Franz Bauer, botanischer Zeich-
ner österreichischer Abstammung, wird dies besonders deutlich, wenn Niépce ver-
merkt: „Les essais que j'ai l'honneur de présenter sont les premiers résultats de mes
longues recherches sur la maniere de fixer l'image de l'objet par l'action de la lumiere
et de la reproduire par l'impression à l'aide des procédés connus de la gravure."[102] Als
grundlegendes Prinzip seiner Erfindung der „Heliografie" nennt Niépce das Ver-
mögen, „à reproduire spontanément, par l'action de la lumière, avec les dégradations
de teintes du noir au blanc, les images reçues dans la chambre obscure".[103] Diese in
mehrerer Hinsicht relevante Definition übernimmt Daguerre in seinen schriftlichen
Äußerungen zur Fotografie.[104] Gegen Ende des Jahres 1838 bereitete er ein Flugblatt
vor, um seine „Entdeckung" der Daguerreotypie publik zu machen und eine geplante
Ausstellung fotografischer Werke anzukündigen. Auf diesem womöglich niemals in
Umlauf gebrachten Blatt berichtet Daguerre von jenem Verfahren, über welches sich
selbst reproduzierende Abdrücke der Natur (empreinte de la nature) erhalten lie-
ßen.[105] Am 6. Januar 1839 schilderte der französische Journalist Henri Gaucheraud in
der *Gazette de France* seinen ersten Eindruck von jener „wunderbaren Entdeckung"
des Dioramenmalers Daguerre.[106] In dieser kurzen Notiz, die am 12. Januar 1839 in eng-
lischer Übersetzung in der Zeitschrift *The Literary Gazette* wiederabgedruckt wurde,
versuchte Gaucheraud die neuartigen Bilder in Worte zu fassen. Die Informationen

101 Nicéphore Niépce, Notice sur l'héliographie, in: Jean-Louis Marignier (Hg.), Nicéphore Niépce
 1765–1833. L'invention de la photographie, Paris 1999, S. 285–290, hier S. 286 (1999b).
102 Nicéphore Niépce, Héliographie: Dessins & Gravures. Notice sur quelques résultats obtenus
 spontanément par l'action de la lumière, in: Marignier 1999, S. 229–231, hier S. 229 (1999a).
103 Niépce 1999b, S. 285. Zur Namensfindung der Fotografie durch Niépce siehe: Steffen Siegel,
 Der Name der Fotografien. Zur Entstehung einer Konvention, in: Zeitschrift für Ideenge-
 schichte, Jg. 7, Bd. 1, 2013, S. 56–64.
104 Vgl. dazu: Brunet 2000, S. 50f.
105 An Announcement by Daguerre, in: Image. Journal of Photography of the George Eastman
 House, Jg. 8, Nr. 1, März 1959, S. 32–36.
106 Henri Gaucheraud, Beaux-Arts. Nouvelle Découverte, in: La Gazette de France, 6. Januar 1839,
 S. 1.

hierfür hatte der Journalist aus einer Presseaussendung entnommen, die vor der am 7. Januar 1839 stattfindenden Sitzung der französischen Akademie der Wissenschaften verschickt worden war, bei der der Physiker Dominique François Arago über die Daguerreotypie berichten sollte.[107] In der englischen Version heißt es dazu: „M. Daguerre has discovered a method to fix the images which are represented at the back of a camera obscura; so that these images are not the temporary reflection of the object, but their fixed and durable impress, which may be removed from the presence of those objects like a picture or an engraving."[108] Die Quintessenz dieser Beschreibung von Fotografie lag darin, flüchtige Bilder der Camera obscura als Abdruck fixieren zu können. Sehr wahrscheinlich hatte Talbot die Nachricht in der *Literary Gazette* gelesen. Seine Schilderung der Fotografie als Abdruck glich jener der französischen Darstellungen. In einem Nachtrag zum Bericht Gaucherauds in der *Literary Gazette* wird die Erfindung Daguerres mit „Nature painted by herself" zusammengefasst.[109] Auf erstaunlich ähnliche Weise umschreibt Talbot Fotografie in seinen eigenen Darlegungen.

In der für die Fotografiegeschichte so wichtigen Rede vom 3. Juli 1839 bedachte Arago die Technik der Daguerreotypie sogar mit der Möglichkeit, Abdrücke (empreintes) von Himmelskörpern abnehmen zu können.[110] Selbst das griechische Wort „typein" (prägen), das in den Begriffen Daguerreotypie und Kalotypie erscheint, verweist auf die Auffassung der Fotografie als Abdruck.[111] Alexander von Humboldt hingegen scheint einer der wenigen gewesen zu sein, der Daguerreotypien mit der Metapher der Spur belegte. Als auswärtiges Mitglied der Pariser Académie des Sciences konnte er als einer der Ersten bereits zu Beginn des Jahres 1839 Bilder Daguerres studieren. Welche Schwierigkeiten damit verbunden waren, dieses neue Medium einzuordnen, verdeutlicht ein Brief an die Herzogin Friederike von Anhalt-Dessau. Humboldt spricht darin von „Gegenständen, die sich selbst in unnachahmlicher Treue mahlen; Licht; gezwungen durch chemische Kunst, in wenigen Minuten, bleibende Spuren zu

107 Siehe dazu: Anne McCauley, François Arago and the Politics of the French Invention of Photography, in: Younger 1991, S. 43–69. McCauley vermutet, dass Gaucheraud womöglich einige Daguerreotypien selbst begutachten konnte.

108 Henri Gaucheraud, Fine Arts – The Daguerotype, in: The Literary Gazette and Journal of the Belles Lettres, Arts, Sciences, & c., Nr. 1147, 12. Januar 1839, S. 28.

109 Ebenda.

110 Dominique François Arago, Rapport de M. Arago sur le daguerréotype, lu à la séance de la chambre des Députés, le 3 juillet 1839, et à l'Académie des Sciences, séance du 19 août 1839, Paris 1839, S. 43.

111 Siehe dazu: Martin Schulz, Spur des Lebens und Anblick des Todes. Die Photographie als Medium des abwesenden Körpers, in: Zeitschrift für Kunstgeschichte, Jg. 64, Bd. 3, 2001, S. 381–396, hier S. 384.

lassen, die Contouren bis auf die zartesten Theile scharf zu umgrenzen [...]".[112] Von den Problemen, die Fotografie in vorhandene Wissens- und Diskursordnungen einzugliedern oder vielmehr davon abzugrenzen, zeugt auch der Bericht des Mediziners Alfred Donné anlässlich der Sitzung der Akademie der Wissenschaften in Paris vom 19. August 1839. Darin berichtet er von einem „vollständigen Bekenntnis der Ohnmacht von Seiten der vereinigten Wissenschaft der Physik, der Chemie und der Optik, eine einigermaßen rationelle und genügende Theorie dieser so eigenen und complicirten Erscheinungen zu geben".[113]

Auch wenn Fotografie um 1839 unterschiedliche Verfahren und Materialien umfasste und die dadurch hergestellten Bilder in formaler Hinsicht stark voneinander abwichen, konnte sich die Beschreibung als Abdruck letztendlich durchsetzen. Und obwohl das konkrete Prozedere der jeweiligen fotografischen Technik damit verschleiert wird, verband man mit jener Metaphorik eine naturgetreue Abbildung und insofern die Funktion bildlicher Evidenz.

Die Kunst des Räsonierens

Eine erste zeichentheoretische Analyse der Fotografie lieferte Charles Sanders Peirce im Jahr 1893 mit seiner Schrift *Die Kunst des Räsonierens*.[114] Dabei galt sein Interesse jedoch nicht vordergründig der Fotografie, sondern einer ganzen Reihe an Phänomenen, die er als Beispiele im Rahmen einer allgemeinen Zeichentheorie erörterte. Die Entwicklung einer eigenen Fotografietheorie war insofern keineswegs sein erklärtes Ziel. Und obwohl nur wenige Passagen in Peirces Werk auf die Fotografie eingehen, widmete sich ab den 1970er Jahren im Anschluss an Rosalind Krauss ein ganzer Theoriezweig der zuvorderst indexikalisch ausgerichteten Analyse von Fotografie, wodurch Peirce im Umkehrschluss zu einem genuinen Theoretiker der Fotografie erkoren wurde. Bis dato besitzt die Verwendung seiner Theorien für eine zeichentheoretische Analyse von Fotografie fast kanonischen Charakter und wird oft in unhinterfragter Weise rezitiert. Ausgehend von Peirce soll nun der Frage nachgegangen werden, inwiefern die bildlichen Resultate der Fotografie und des Fotogramms

112 Alexander von Humboldt, Brief vom 7. Januar 1839, zit. n. Bernd Stiegler, Theoriegeschichte der Photographie, München 2010, S. 15, Anm. 2.

113 Alfred Donné, Bericht des Herrn Dr. Al. Donné über die Sitzung der Akademie der Wissenschaften in Paris am 19. August 1839 enthaltend die Beschreibung des Daguerreotyp, mitgeteilt im Journal des Débats, Berlin 1839, zit. n. Stiegler 2010, S. 16, Anm. 4.

114 Charles Sanders Peirce, What is a Sign, in: The Essential Peirce, hg. v. Nathan Houser, Bloomington 1998, Bd. 2, S. 4–10. Ursprünglich 1894 erarbeitet, sollte der Text das erste Kapitel des Buches *The Art of Reasoning* bilden. In deutscher Übersetzung erschienen als: ders., Die Kunst des Räsonierens, in: ders., Semiotische Schriften, hg. v. Christian Kloesel/Helmut Pape, Bd. 1, Frankfurt am Main 1986, S. 191–201.

der gleichen Zeichenkategorie zuzuordnen sind, beziehungsweise welche Bedeutung eine indexikalische oder ikonische Lesart für die Fotografie und das Fotogramm haben kann.

Unter Paragraf 3 seines Kapitels „The Art of Reasoning" beschreibt Peirce drei Arten von Zeichen, die allesamt einen Objektbezug aufweisen: Similes oder Ikons, „which serve to convey ideas of the things they represent simply by imitating them", Indikatoren oder Indizes, „which show something about things, on account of their being physically connected with them" und Symbole, „which have become associated with their meanings by usage".[115] Similes oder Ikons sind ihren Referenzobjekten ähnlich. Als Beispiele hierfür werden künstlerische Zeichnungen oder mathematische Abbildungsschemata genannt. Indizes oder Indikatoren wiederum unterhalten eine physikalische Verbundenheit zu den Dingen, wie der Wegweiser, der den Weg indiziert, wie Relativpronomina oder ein Ausruf im Vokativ. Symbole hingegen entstammen einer assoziativen oder konventionellen Verbindung. Bereits in Paragraf 4 kommt Peirce auf die Fotografie zu sprechen und bezeichnet dabei Momentaufnahmen als Similes, „because we know that they are in certain respects exactly like the objects they represent".[116] Momentaufnahmen sind jedoch wiederum ein Spezialfall innerhalb der Fotografie, da sie Ausschnitte aus einem Bewegungsfluss fixieren und damit ein Bild generieren, das der natürlichen Wahrnehmung unzugänglich oder nicht sichtbar ist und dem dargestellten Objekt daher auch nicht unbedingt ähnlich sein muss.[117] Laut Geimers Definition können Fotografien demgemäß „der gewohnten Erscheinung eines Dings also vollkommen unähnlich sein und gleichwohl ein Simile darstellen, insofern sie eben bestimmte ‚Ideen' dieses Dings vermitteln."[118] Die Tatsache, dass Fotografien jedoch nicht nur unter die Kategorie der Similes gereiht werden, sondern auch der zweiten Zeichenklasse, den Indizes zuzurechnen sind, sieht Peirce aufgrund einer physikalisch erzwungenen Ähnlichkeit gegeben: „But this resemblance is due to the photographs having been produced under such circumstances that they were physically forced to correspond point by point to nature."[119] Der Übertragungsvorgang äußere sich demnach in einer physikalischen Veränderung des fotografischen Trägermaterials, welches in einem mimetischen Verhältnis zum Referenten steht. Die von Peirce angegebenen „Umstände" (circumstances), welche zu einer Veränderung auf Seiten des bildlichen Resultats der Fotografie führen, werden nicht expliziert. An anderer Stelle nennt Peirce „a section of rays projected from

115 Peirce 1998, S. 5.
116 Ebenda, S. 5f.
117 Auf diesen Aspekt machte bereits Geimer aufmerksam: ders. 2009, S. 19ff.
118 Ebenda, S. 20f.
119 Peirce 1998, S. 6.

an object" als Agens.[120] Wie dieser Vorgang genau vonstatten geht beziehungsweise welche apparativen oder optischen Instrumente dazwischengeschaltet werden müssen, um eine Fotografie im Peirceschen Sinne zuallererst hervorbringen zu können, wird ebenfalls nicht erläutert. Diese Unbestimmtheit hinsichtlich des tatsächlichen Herstellungsaktes erlaubte es der Fotografietheorie daher auch, Peirce für ihre Überlegungen zu vereinnahmen.

Als weitere Beispiele des Index führt Peirce unter anderem den Wetterhahn an, der die Windrichtung indiziert, die Sonnenuhr, die auf die Tageszeit verweist, und den Donner als Zeichen eines herannahenden Unwetters. Im Gegensatz zum Wetterhahn, der sich gleichzeitig mit dem Wind dreht, handelt es sich im Falle der Fotografie als Bild um ein Zeichen der Nachträglichkeit. Der Referent der Fotografie ist nicht mehr anwesend, sondern hat sich im Regelfall entfernt.[121] Versteht man die Beschreibungen von Peirce zur Fotografie jedoch als Prozess und nicht als Analyse des fotografischen Bildes, so beziehen sich seine Ausführungen der indexikalischen Fotografie auf den jeweiligen Moment der Einschreibung. Im Belichtungsakt selbst befinden sich Referent und fotografische Trägerschicht somit gleichzeitig an derselben Stelle.

Nicht nur in zeitlicher, sondern auch in mimetischer Hinsicht nimmt die Fotografie in der Kategorie des Index eine Sonderstellung ein. Während Fotografien ihrem Referenten ähnlich sein können, lässt sich dies im Falle des sich bewegenden Wetterhahns als Indiz für den Wind oder des grollenden Donners als Anzeichen eines Unwetters nicht behaupten. Indizes, so Peirce, „have no significant resemblance to their objects".[122] Ein Index erzwingt die Aufmerksamkeit „to the particular object intended without describing it".[123] Die Fotografie hebt sich aus den zahlreichen Beispielen der Indizes somit grundlegend ab. Für Peirce wiederum stellt dies keinen Widerspruch dar, vielmehr bemerkt er: „[...] it would be difficult if not impossible, to instance an absolutely pure index, or to find any sign absolutely devoid of the indexical quality."[124] Wenngleich die Fotografie ein paradoxales Modell darstellt und nie eindeutig zu fassen ist, dient sie Peirce an zahlreichen Stellen als geeignetes Beispiel des Index. Wie François Brunet, Mirjam Wittmann und Mirjam Lewandowsky herausarbeiten konnten, besaß Peirce kein stringentes Bild von Fotografie.[125] Seine Ideen

120 Charles Sanders Peirce, Collected Papers of Charles Sanders Peirce, hg. v. Charles Hartshorne/ Paul Weiss, Cambridge 1931–1935, Bd. 2 (§2.320).
121 Siehe dazu das Argument Geimers: ders. 2009, S. 24.
122 Peirce 1931–1935, Bd. 2 (§2.306).
123 Ebenda, Bd. 1 (§1.369).
124 Ebenda, Bd. 2 (§2.306).
125 François Brunet, Visual Semiotics versus Pragmaticism: Peirce and Photography, in: Vincent Colapietro (Hg.), Peirce's Doctrine of Signs. Theory, Applications and Connections, Berlin 1996, S. 295–313; ders., ‚A better example is a photograph'. On the Exemplary Value of Photographs in C.S. Peirce's Reflection on Signs, in: Robin Kelsey, Blake Stimson (Hg.), The Meaning

entwickelte er hauptsächlich an wissenschaftlichen Aufnahmen, so an den Chronofotografien von Étienne-Jules Marey oder Sir Francis Galtons Kompositbildern. Dabei bezog er sich auch nicht auf eine konkrete Bildpraxis, sondern war sich vielmehr der Bandbreite von Fotografie und ihres offenen Status als Wissensobjekt bewusst.

Allgemein verdeutlicht der Index eine reale sowie singuläre Bezugnahme. Indizes, so Peirce, „refer to individuals, single units, single collections of units, or single continua". Sie erfahren eine „tatsächliche Veränderung" (actual modification) durch den Referenten und lenken die Aufmerksamkeit zurück auf die Objekte „durch blinden Zwang" (blind compulsion).[126] Als indexikalische Eigenschaft hebt er an manchen Stellen auch ein kausales Prinzip der Nähe oder Berührung hervor. Referent und Zeichen, so Peirce, sind physisch miteinander verbunden, „they make an organic pair."[127] Die raumzeitliche Nähe zwischen Objekt und Index verdeutlicht Peirce unter anderem am Beispiel von Robinson Crusoe, der auf einer einsamen Insel Fußspuren im Sand entdeckte. Diese habe er als Index oder Anzeichen gelesen, „that some creature was on his island".[128] Obwohl Peirce indexikalische Relationalität allgemein mit physikalischen Symptomen oder natürlichen Zeichen gleichsetzt und eher selten als Nahverhältnis beschreibt, bezieht sich die Fotografietheorie fast ausschließlich auf das Deutungsmodell der physischen oder körperlichen Berührung.[129] Das Fotogramm als „Minimaldefinition von Fotografie"[130] diente dabei als Einstieg einer indexikalischen Lesart, von dem aus auf die Fotografie in ihrer Gesamtheit geschlossen wurde. Dies jedoch unter Ausblendung ihres apparativen Zustandekommens. Krauss dazu: „But the photogram only forces, or makes explicit, what is the case of all photography. Every photograph is the result of a physical imprint transferred by light reflections onto a sensitive surface."[131]

Die analoge Verwendungsweise einer indexikalischen Analyse von Fotografie und Fotogramm sollte jedoch genauer spezifiziert werden. Allgemein kann die Peircesche zweifache Bestimmung der Fotografie als Ikon und Index ebenfalls auf eine Erörterung des Fotogramms übertragen werden. Als Similes erfüllen Fotogramme

of Photography, Williamstown 2008, S. 34–49; Mirjam Wittmann, Fremder Onkel. Charles S. Peirce und die Fotografie, in: Franz Engel/Moritz Queisner/Tullio Viola (Hg.), Das bildnerische Denken. Charles S. Peirce, Berlin 2012, S. 303–322; dies., Dem Index auf der Spur. Theoriebilder der Kunstgeschichte, in: Texte zur Kunst, Jg. 22, Bd. 85, März 2012, S. 58–69; Lewandowsky 2016.

126 Peirce 1931–1935, Bd. 2 (§2.306, 2.248).
127 Ebenda (§2.299).
128 Ebenda, Bd. 4 (§4.531). Der Fußabdruck dient Peirce nicht nur als Beispiel des Index, sondern auch zur Verdeutlichung seiner symbolischen Funktion.
129 Zur Rolle der Kontiguität des Index siehe: Ebenda §1.558, §2.306, §5.307, §8.335.
130 Dubois 1998, S. 54.
131 Krauss 1977, S. 75.

eine gewisse Ähnlichkeit mit ihrem Vorbild; dies kann sich als exakter Umriss mit-
samt Binnenzeichnung äußern oder in unscharfen Konturen und Schatten resultie-
ren, da Peirce nur von einer „gewissen Hinsicht" der Ähnlichkeit spricht. Als Index
steht das Fotogramm in physischer Verbundenheit mit seinem Objekt und bildet mit
ihm ein „organisches Paar". Durch physikalische Lichteinwirkungen verändert sich
die Oberfläche des fotosensiblen Trägermaterials. Aufgrund der proportional zur
Lichtdurchlässigkeit des Originals stärker oder schwächer ausfallenden Lichtein-
schreibung zeigt sich das kameralos aufgezeichnete Bild entweder nur als Umriss
oder aber auch mit Binnenwerten. Der Verweischarakter des Index, den Peirce mit
dem Beispiel eines Wegweisers beschreibt, ist im Falle des Fotogramms jedoch ein
sich im Bild selbst manifestierendes „Indiz", das sich einer unmittelbaren Berührung
verdankt. Insofern verweist das Fotogramm nicht nur auf einen realen Gegenstand,
sondern es weist auch den direkten materiellen Abdruck einer einstmaligen, tatsäch-
lichen Berührung auf. Dabei handelt es sich jedoch nicht um einen Lichtabdruck,
sondern um das Resultat eines Kontaktes zwischen Objekt und fotosensibler Schicht,
der mit Hilfe des Lichtes sowie chemischer Reaktionen ein fotografisches Bild hervor-
bringt. Dieser zweifachen Bedeutung des Index, des Verweisens und Aufweisens,
sowie deren Ununterscheidbarkeit in der Peirceschen Terminologie stand der belgi-
sche Anthropologe Henri Van Lier bereits 1981 kritisch gegenüber.[132] In seiner 1993
erstmals veröffentlichten Untersuchung *Philosophie de la Photographie* widmete sich
Van Lier der begrifflichen Problematik des Indexikalischen, indem er auf die im Fran-
zösischen beziehungsweise in romanischen Sprachen angelehnte Differenzierung von
„indice" (Indiz, Anzeichen) und „index" (Index, Anzeige, Zeigefinger) verwies.[133] Seine
Kritik an Peirce richtet sich in erster Linie gegen eine Subsumierung des Indexika-
lischen (als „Aufweisen" und „Verweisen") unter den Begriff des „Index". Für Van Lier
sind Indizien keine Zeichen. Vielmehr stellen sie nicht-intentionale „physical effects
of a cause they physically signalize" dar und sind dadurch mit unabsichtlich hinter-
lassenen Spuren eines Tieres vergleichbar.[134] Indizien sind grundsätzlich gesprochen
„photonic imprints", die ihre Ursache signalisieren.[135] „Indexes" hingegen vergleicht
Van Lier mit Pfeilen oder Zeigefingern, da sie auf etwas verweisen. Sie stellen „mini-
male Zeichen" dar, da sie nichts aus sich heraus bezeichnen.[136] Im Falle der Fotografie

132 1981 hielt van Lier eine Vortragsreihe zur Philosophie der Fotografie im Museum der Bilden-
den Künste Brüssel ab.
133 Henri Van Lier, Philosophy of Photography, Leuven 2007. Wenngleich im Englischen „indices"
die Pluralform von Index darstellt, so handelt es sich im Französischen um zwei zu differen-
zierende Begriffe. Vgl. dazu: Ulrike Matzer, Henry Van Lier. Philosophy of Photography, in:
Photography & Culture, Jg. 2, Bd. 2, 2009, S. 217–222.
134 Van Lier 2007, S. 17.
135 Ebenda.
136 Ebenda.

sei von „indexed indices" zu sprechen, da sie nicht nur als eine physikalische Reaktion zu verstehen sind, sondern auch auf ein Außerhalb des Bildes verweisen. In seinen Ausführungen spricht Van Lier von „Photonenabrücken", die ihrerseits eine Markierung hinterlassen.[137] Obgleich Photonen im eigentlichen Sinne keine „Masse" besitzen und daher keinen „Druck" ausüben können, stellt die Differenzierung von „indice" und „index" meiner Ansicht nach eine wertvolle Unterscheidungsmöglichkeit des Indexikalischen für das Fotogramm dar. Als „indices" gelesen, sind Fotogramme physikalische Effekte oder „luminous photonic imprints".[138] Sie stellen unwillentlich erzeugte Spuren oder Anzeichen dar, die erst einer Interpretation bedürfen. Als „index" hingegen lässt sich die Bildproduktion von Fotogrammen als bewusster Akt eines Subjektes verstehen, das für die Auswahl von Bildarrangement, Trägermaterial, Entwicklerflüssigkeiten und Bildausschnitt zuständig ist und dadurch einen konkreten Verweis erzeugt. Demnach gibt die Vorbereitung oder Anordnung der Objekte auf der lichtempfindlichen Schicht beziehungsweise die Wahl des Bildträgers und seine Positionierung zur Lichtquelle Auskunft über die Intention des/der Fotografen/in. Anhand des Bildaufbaus kann auch entschieden werden, ob die Absicht der Bildproduzenten eine dokumentarische und somit wissensgenerierende, oder eine ornamentale und somit ästhetische war. Zusammenfassend lässt sich feststellen: Durch die Aufsplittung des Indexikalischen fokussiert Van Lier einerseits auf die Medienspezifität von Fotografie und andererseits auch auf die im Herstellungsprozess involvierten Materialien beziehungsweise die durch Photonen veränderte Textur und Struktur des fotografischen Bildes.[139]

Mit genannten Beispielen aus der Fotografietheorie habe ich exemplarisch aufzuzeigen versucht, inwiefern die Zeichentheorie Peirces eine oftmals einseitige Definition des Index als Spur oder Abdruck erfahren hat, und dadurch in erster Linie als physische oder körperliche Einschreibung gelesen wurde. Dies lässt sich zum Teil aus den Schriften Peirces selbst erklären. Das englische Wort „physical" ist in seiner Begrifflichkeit ambivalent: Es kann mit „physikalisch", aber auch mit „physisch" übersetzt werden. Laut Wittmann werde dadurch eine Spanne indexikalischer Bedeutung ermöglicht, welche „einmal als Spur, Maske oder Abdruck, oder als physikalische Reaktion, in der Photonen auf eine lichtempfindliche Oberfläche treffen" interpretiert wird.[140] Abgesehen davon zeigt sich die indexikalische Definition innerhalb der Fotografietheorie nach wie vor ungebrochen. Ein Phänomen, das André

137 Ebenda.
138 Ebenda, S. 11.
139 Siehe dazu: Matzer 2009.
140 Mirjam Wittmann, Die Logik des Wetterhahns. Kurzer Kommentar zur Debatte um fotografische Indexikalität, in: kunsttexte.de, Nr. 1, 2010, Sektion Bild, Wissen, Technik, online unter: http://dx.doi.org/10.18452/6922 (1.12.2017).

Rouillé als fotografietheoretische „Monokultur" bezeichnet.[141] Eine rein auf indexikalische Referenzen fußende Erörterung von Fotografie, so Rouillé, blende das Spannungsmoment zwischen Ikon, Index und Symbol innerhalb des Mediums aus. Das Interesse einer solchen Untersuchung gelte demnach nicht mehr einzelnen Fotografen/innen oder soziokulturellen Aspekten und Gebrauchsweisen von Fotografie, sondern man wolle *die* Fotografie – ihre Essenz – in den Blick nehmen, wodurch eine Ontologisierung betrieben werde. James Elkins sieht in der Abkopplung der Fotografie von ihrer Interpretation als Ikon und Symbol sogar „a misuse of Peirce's theory".[142] Vielmehr müsse man die triadische Positionierung der Fotografie, wie es laut Peirce allen Zeichenarten eigen sei, mitbedenken. Darauf wies ebenfalls Brunet hin, wenn er vermerkt: „[...] photographs are brought up, not so much as a prime example of indexicality (or for that matter, of iconicity), but as an example of semiotic impurity and the triadic dynamics of semiosis."[143] Die zeichentheoretische Interpretation der Fotografie als Index stellt somit eine Verknappung der Theorien Peirces dar. Auch die sogenannte „Erfindung" der fotografischen Indexikalität durch Peirce sieht Brunet historisch begründet: „Finally, I would argue, even the so-called discovery of photographic indexicality can be treated as a philosophical formulation of an old faith (that of photographs as ‚imprints,' ‚traces,' ‚skins,' etc.)."[144] Die bereits um 1839 formulierten „indexikalischen" Merkmale von Fotografie, wie sie zu Beginn des Kapitels aufgezeigt wurden, lassen Peirce somit in eine Reihe von Theoretikern/innen treten, die Fotografie als Abdruck interpretieren.

(Un-)Ähnlichkeit durch Berührung

Das Referenzwerk in Bezug auf den Abdruck als künstlerisches Ausdrucksmittel lieferte Georges Didi-Huberman mit seiner Geschichte der Ichnologie, der Wissenschaft von den Abdrucken. 1997 im Zuge der Ausstellung „L'empreinte" verfasst, erschien der Text 1999 in deutscher Übersetzung unter dem Titel *Ähnlichkeit und Berührung*.[145] Darin wird die Thematik des Abdrucks als verdrängter, minorisierter Teil im Gegensatz zu einer auf Mimesis beruhenden Tradition innerhalb der Kunstgeschichte verhandelt. Ähnlichkeit wird dabei nicht durch das Primat des Auges (Fernsinn) erzeugt, sondern taktil durch direkte Berührung (Nahsinn).[146] Im Rahmen der Ausstellung konzentrierte man sich auf Exemplare der Kunst des 20. Jahrhunderts – so auch

141 Rouillé 2005, S. 14, zit. n. Stiegler 2009, S. 46.

142 James Elkins, Photography Theory, New York 2007, S. 131.

143 Brunet 2008, S. 36.

144 Ebenda, S. 42.

145 Georges Didi-Huberman, Ähnlichkeit und Berührung. Archäologie, Anachronismus und Modernität des Abdrucks, Köln 1999.

146 Didi-Huberman bezieht sich dabei auf Merleau-Ponty und Alois Riegl: ders. 1999, S. 36, Anm. 114.

einige kameralose Fotografien und Fotogramme –, wohingegen sich der Beitrag Didi-
Hubermans mit dem Abdruckverfahren vor allem aus historischer Sicht auseinan-
dersetzt. Chronologisch werden darin Beispiele des Abdrucks aus der Prähistorie bis
ins 20. Jahrhundert referiert, mit zentraler Referenz auf Duchamp. Auf diese Weise
zeigt Didi-Huberman eine anachronistische Konstante einer „unvordenklich alte[n]
Technik" auf, die nicht mit Begriffen des Stils fassbar ist, sondern künstlerische
Handschriftlichkeit und Autorschaft aufgrund ihres mechanischen Prozedere pro-
blematisiert.[147] In diesem Text beschreibt er den Abdruck als Prozess, Resultat und
Strategie in seiner jeweiligen Ambiguität, aber auch Polyvalenz und Breitenwirkung
hinsichtlich rezeptions- und produktionsästhetischer Verweise. Grundsätzlich plä-
diert er für eine dialektische Lesart des Abdrucks, da er sich nie als eindeutiges Gan-
zes erschließen ließe. Auch wenn Didi-Huberman in seiner Abhandlung nicht explizit
auf die Fotografie oder das Fotogramm als Kategorie des Abdrucks eingeht, wirft er
grundsätzliche Überlegungen auf, die zur Erörterung kameraloser Fotografie beitra-
gen sowie das historische Konzept des Abdrucks und dessen Rezeption erweitern
können. Allgemein definiert Didi-Huberman die Kategorie des Abdrucks folgender-
maßen: „Einen Abdruck (empreinte) machen: eine Markierung erzeugen durch den
Druck eines Körpers auf eine Oberfläche."[148] Die damit verbundene Aktion kennzeich-
net er durch das Verb prägen (empreindre), wodurch etwas auf etwas auf- oder in
etwas eingedrückt wird, um eine Form hervorzubringen. Die Differenz zur Spur sieht
er in der dauerhaften Manifestierung des Abdrucks, welcher grundsätzlich auf einem
materiellen Untergrund durch eine Geste des Drucks oder zumindest der Berührung
entsteht. Diese Definition des Abdrucks als Berührung, die keine reliefartige Form
hervorbringt, sondern als medialer Akt der Übertragung durch einen einstigen Kon-
takt zu verstehen ist, kann in Bezug auf das Fotogramm gelesen werden. Die unmit-
telbar durch Kontakt zu Tage tretenden Antipoden – Form und Gegenform – zeigen
sich im Fotogramm in der Regel als Objekt und Schattenbild. Je nach Lichtintensität
und Beschaffenheit des Trägermaterials wird proportional zur Lichtdurchlässigkeit
des Objektes – von Transparenz über Transluzenz bis Opazität – dessen „Abbild" auf-
gezeichnet. Nicht die Objekte selbst sind also aktiv, vielmehr kann das Licht als
eigentliches Agens bezeichnet werden. Die in dieser Hinsicht so wichtige Festlegung
des Abdrucks als Berührung steht dabei nicht nur für einen technischen Vorgang,
sondern bezieht sich zudem auf taktile Qualitäten des Fotogramms. „Berühren"
meint in erster Linie Körperbezogenheit, womit ebenfalls auf das „Werkzeug" der
Berührung – den menschlichen Körper, vor allem die Hand – und auf das „handwerk-
liche" Hergestellt-Sein des Fotogramms verwiesen wird.

147 Ebenda, S. 8.
148 Ebenda, S. 14.

Unter „Abdruck als Paradigma" versammelt Didi-Huberman die Unbestimmt-heiten im Prozess, aber auch im Resultat des Abdrucks. Denn „man weiß nie genau, was sich daraus ergibt. Die Form ist im Prozeß des Abdrucks nie wirklich ‚vorher-seh-bar': sie ist immer problematisch, unerwartet, unsicher, offen." Der eigentliche Vor-gang der Formwerdung, so Didi-Huberman, entziehe sich dem Akteur, da er sich „blind, im unzugänglichen Inneren der Berührung zwischen der Materie des Substrats und der Kopie, die sich nach ihr bildet" vollzieht.[149] Mit Referenz auf Gilbert Simondon verweist er auf die Unbestimmtheit im technischen Herstellungsvorgang der Auto-matisierung, die der Perfektionierung eines Gegenstandes entgegenwirke. Simondon führt dazu aus:

> „Die Perspektive des arbeitenden Menschen ist der Formwerdung noch zu äußerlich, die allein an sich technisch ist. Man müsste mit dem Ton in die Form hineingehen können, sich gleichzeitig in die Form und den Ton verwandeln, ihre gemeinsame Operation erleben und fühlen können, um die Formwerdung selbst denken zu können. [...] Der arbeitende Mensch bereitet die Vermittlung vor, aber er führt sie nicht aus; es ist die Mediation, die sich von selbst vollzieht, nachdem die Bedingungen dafür geschaffen wurden; deshalb kennt der Mensch, obwohl er dieser Operation sehr nahe ist, diese nicht."[150]

Diese Unsicherheit oder „Blindheit" im Prozess der Herstellung als auch im anschlie-ßenden Resultat ist für die Technik des Fotogramms grundlegend. Dabei kann vor allem in der künstlerischen Produktion von einem autopoietischen Aspekt des Abdrucks als Berührung, einer bewussten Kontrollabgabe als künstlerische Inten-tion gesprochen werden. Darüberhinaus funktioniert die indexikalische Verweis-funktion des Abdrucks in Kombination mit dem im Herstellungsvorgang verbunde-nen Automatismus als Objektivitätsgarant. Jedoch ermöglicht der Abdruck nicht immer eine eindeutige Identifikation mit dem realen Gegenstand. „Ein Kontakt hat stattgefunden, doch Kontakt mit wem, mit was, wann, mit welchem ursprünglichen Objekt?"[151] Trotz Unähnlichkeit mit dem Referenten kann ein Abdruck daher als Beweismedium und objektives Aufzeichnungsinstrumentarium gewertet werden. Gleichermaßen, so Didi-Huberman, evoziere die durch Berührung erzeugte Ähnlich-keit „die Fiktion, den Betrug, die Montage, die Austauschbarkeit des Dargestellten".[152] Dieser Aspekt der Montage, der im Medium des Fotogramms im Laufe des 19. Jahr-hunderts oftmals zur Komposition einer botanischen Spezies aus unterschiedlichen

149 Ebenda, S. 75.
150 Gilbert Simondon, Die Existenzweise technischer Objekte, Zürich 2012, S. 224.
151 Didi-Huberman 1999, S. 190.
152 Ebenda, S. 42.

Pflanzenexemplaren zum Einsatz kam, führte aufgrund der vermeintlichen Selbst-abbildungsqualität desselben zu einer Scheinobjektivierung.

Dem ikonischen Charakter von Berührungsbildern geht Didi-Huberman am Bei-spiel von prähistorischen Handabdrucken in Höhlen wie Gargas nach und stellt sie als ein Mittel vor, um „exakte" Ähnlichkeit zu erzeugen. Durch die negative Abbildung der Hand in ihrer Umrissform sei diese nicht nur als Hand erkennbar, sondern auch individualisierbar. Damit sind jene Handabdrucke für Didi-Huberman „nicht minder exakt als die Scherenschnitte des 18. Jahrhunderts oder das Negativ des Fensters, das Fox Talbot 1835 photographierte."[153] Doch noch ein weiteres Phänomen wird an den Handabdrucken deutlich: ihr Abbild vermittle zugleich Nähe und Ferne, Präsenz und Repräsentation. Erst durch das Lösen der Hand von ihrem Untergrund, durch die örtliche Trennung von Bild und Referent wird der Abdruck als solcher sichtbar. Der Abdruck der Hand evoziert somit gleichzeitig ein Bild der Abwesenheit und ein Bild der Berührung. Die Vergegenwärtigung eines einstmals körperlich Anwesenden lässt aber auch eine Leerstelle spürbar werden und erzeugt insofern ein Gefühl des Unheimlichen, gleich der „phantomhaften Wirkung von ‚Gespenstern'".[154] In Bezug auf das Fotogramm und seine bildliche Funktion der Verdopplung kann somit nicht nur der simultane Effekt von Gleichheit und Differenz, sondern auch eine über Raum und Zeit hinweg bestehende Verbundenheit zwischen Objekt und visueller Hinter-lassenschaft ausgemacht werden. Mit Referenz auf James Frazer spricht Didi-Huberman in diesem Zusammenhang von einer „Übertragungsmagie", da „Dinge, die einmal verbunden waren, für alle Zeiten, selbst wenn sie völlig voneinander getrennt sind, in einer solchen sympathetischen Beziehung zueinander bleiben müssen, daß, was auch immer dem einen Teil geschieht, den andern beeinflussen muß."[155] Insofern liegt Bar-thes' Beschreibung von Fotografie als eine „Emanation des Referenten" oder der Ver-gleich der Fotografie mit acheiropoietischen Medien nicht fern.

Abschließend bestimmt Didi-Huberman den Abdruck als bevorzugtes Objekt der Positivisten und ihrem Wunsch „das Reale vollständig zu erfassen".[156] In positivis-tischer Manier übersetzen diese ein von Unbestimmtheit durchzogenes „schwaches"

153 Ebenda, S. 24.
154 Ebenda, S. 26. Diese Vorstellung des Vertrauten und gleichzeitig Unvertrauten kann mit Freuds Essay „Das Unheimliche" gelesen werden. Darin beschreibt Freud die Ambivalenz des Unheimlichen und dessen Gegenteil, des Heimlichen, womit der Vorstellungskreis des Ver-trauten und gleichermaßen Fremden beleuchtet wird. Eine weitere Ebene bietet Freuds damit verknüpfte Lesart des Doppelgängertums an. Am Beispiel von zwei Personen, die sich in ihrer Erscheinung gleichen, trete ein „Moment der Wiederholung des Gleichartigen" oder das Gefühl des Unheimlichen auf. Sigmund Freud, Das Unheimliche (1919), in: ders., Gesam-melte Werke, Bd. 12, Frankfurt am Main 1986, S. 229–268, hier S. 249.
155 Zit. n. Didi-Huberman 1999, S. 44.
156 Didi-Huberman 1999, S. 194.

in ein „starkes" Zeichen und machen es aufgrund dieser Semiotisierung zu einem Objekt des Wissens.[157] Diesem Credo folgt Didi-Huberman in seinem Buch *Bilder trotz allem* selbst, in welchem er vier Fotografien aus Auschwitz als epistemische Objekte untersucht. Diese von Häftlingen im Geheimen angefertigten Fotografien beleuchtet der Autor in Bezug auf ihren Status als Dokumente, indexikalische Zeichen und unmittelbare Erkenntnisobjekte. Die „genuine Kapazität" der Fotografie versteht Didi-Huberman insofern als den Punkt, „an dem das Bild an das Reale rührt".[158]

Das Fotogramm und die Praktik des Spurenlesens

Das historische Wörterbuch der Philosophie definiert den Begriff Spur als eine „Metapher, der ein lebensweltliches Verstehen zugrunde liegt". Eine Spur bedeutet „einen Abdruck oder ein aufmerksam machendes Mal von etwas, das selbst nicht gegenwärtig ist".[159] Wer oder was eine Spur erzeugt hat ist unklar. Der Schwerpunkt einer Spur liegt im Verweis auf etwas Abwesendes und somit auf einer Deutung von Spuren. Für Spur und Abdruck gilt gleichermaßen, dass Etwas zu einem gewissen Zeitpunkt mit einer Empfängerschicht in Kontakt getreten sein muss. Wie bereits festgestellt, handelt es sich bei der Übertragung der Begriffe Abdruck und Spur auf die kamerabasierte Fotografie um eine metaphorische Verwendung. Der eigentliche Akt der Bildaufzeichnung wird damit zugleich ausgeblendet und auch die apparativen Bedingungen fotografischer Bildherstellung werden kaum je erwähnt.

Bereits Christoph Hoffmann und Joel Snyder wiesen auf die Problematik des Spurenparadigmas innerhalb der Fotografie hin. Laut Hoffmann stellten Fotografietheoretiker/innen ihre Überlegungen oft am Beispiel des Fotogramms an, anstatt den direkten Weg zur Fotografie als optisches Medium zu nehmen.[160] Damit reihen sie sich in die direkte Nachfolge Talbots ein, da auch er den apparativen Übertragungsvorgang von Fotografie im Unklaren ließ. Die Theoretiker/innen der Spur würden somit „eine unmittelbare Aufzeichnung des Bildes suggerieren und jeden Zwischenschritt, und das heißt eigentlich das Mediale der Fotografie, nämlich den Vorgang der Übertragung und Entstehung des Bildes, dem Denken entziehen".[161] Nur durch die

157 Vgl. dazu die Rezension von: Helmut Lethen, George Didi-Huberman. Ähnlichkeit und Berührung, in: Bildwelten des Wissens, Bd. 8,1 (Kontaktbilder), Berlin 2010, S. 105-108; ders., Die Abwesenheit der Welt im Abklatsch der Wirklichkeit, in: Susanne Knaller (Hg.), Realitätskonzepte in der Moderne. Beiträge zu Literatur, Kunst, Philosophie und Wissenschaft, München 2011, S. 183–190.
158 Georges Didi-Huberman, Bilder trotz allem, München 2007, S. 108.
159 Hans-Jürgen Gawoll, Spur, in: Ritter/Gründer/Gabriel 1995, Bd. 9, Sp. 1550–1558, hier Sp. 1550.
160 Christoph Hoffmann, Die Dauer eines Moments. Zu Ernst Machs und Peter Salchers ballistischen fotografischen Versuchen 1886/87, in: Geimer 2002, S. 342–377.
161 Ebenda, S. 356.

Ausblendung der jeweiligen medialen Voraussetzungen lässt sich das Fotogramm mit der kamerabasierten Fotografie vergleichen. Während Peter Geimer den Begriff der Spur selbst im digitalen Zeitalter als „untotes Paradigma" identifiziert, problematisiert Joel Snyder den Terminus des Abdrucks in Zusammenhang mit der Fotografie.[162] Dabei konzentriert Snyder sich nicht nur auf die dem Abdruck eigene Dreidimensionalität, sondern auch auf den Aspekt der Ähnlichkeit. Während der Abdruck eines Siegelrings dessen Vertiefungen als erhabene Stellen zeige und umgekehrt, weise ein Daumenabdruck hingegen keine Ähnlichkeit mit dem Original auf. Beide Beschreibungen des Abdrucks lassen sich nicht auf die Fotografie übertragen. Snyder dazu: „Die scheinbare Erklärungsmacht des Abdrucks verdankt sich zu einem großen Teil dem, was uns als eine Übertragung der formalen Eigenschaften des Gegenstands, der den Abdruck verursacht, auf das Empfängermedium erscheint. Aber selbst wenn der Abdruck mittels physischen Kontakts wirklich so funktioniert, so kommt es in der Fotografie doch zu keinem vergleichbaren Kontakt."[163] Obwohl demnach kein unmittelbarer Abdruck in der kamerabasierten Fotografie stattfindet und keine tatsächliche Spur aufzufinden ist, so sollte dennoch mitbedacht werden, dass damit versucht wird, etwas Spezifisches über Fotografie als Technik und Bild auszusagen. Meiner Ansicht nach sollten nicht nur die apparativen Voraussetzungen beschrieben, sondern auch die Begriffe Abdruck, Spur und Index historisiert, als Metaphern benannt und am jeweiligen Fallbeispiel auf ihr analytisches Potenzial überprüft werden. Auf das Medium Fotogramm bezogen bedeutet dies, dass mit den genannten Begriffen unterschiedliche Bildspezifika herausgeschält werden können, auf die ich nun im letzten Teil dieses Kapitels eingehen werde.

Die Frage nach der Rolle des Abdrucks beziehungsweise der Spur im Verhältnis zur Realität ist kein genuines Untersuchungsfeld der Fotografietheorie. Neben der bereits erwähnten Studie Didi-Hubermans zum Abdruck lassen sich eine Reihe wissenschaftlicher Forschungsarbeiten zur Spur nennen. Während Sigmund Freud sich 1925 in seiner „Notiz über den Wunderblock" mit der „Erinnerungsspur" auseinandersetzte, trug Carlo Ginzburgs „Indizienparadigma" zur historischen Profilierung einer Forschungsmethodik des Spurenlesens um 1900 bei.[164] Im Anschluss daran zeigte sich eine allgemeine „Sehnsucht nach Evidenz".[165] Die materielle Kultur der Wissensproduktion sowie die Dinglichkeit von Objekten traten nun in den Vordergrund. Im Zuge dessen beschäftigte man sich nicht nur innerhalb der Wissenschaftsgeschichte

162 Geimer 2007; Joel Snyder, Das Bild des Sehens, in: Wolf 2002, S. 23–59.
163 Snyder 2002, S. 33.
164 Sigmund Freud, Notiz über den Wunderblock, in: ders., Gesammelte Werke, hg. v. Anna Freud u.a., Frankfurt am Main 1999, Bd. 14, S. 1–8; Carlo Ginzburg, Spurensicherung. Die Wissenschaft auf der Suche nach sich selbst, Berlin 2011.
165 Siehe dazu: Helmut Lethen, Auf der Schwelle. Die Kulturwissenschaften und ihr Wunsch nach der Selbständigkeit der Dinge, online unter: http://alt.ifk.ac.at/dl/ulf85A35Z (1.12.2017).

mit „Fragen nach Formen und Techniken der Spurenerzeugung, Spurensicherung und Spurenverarbeitung".[166] Auch Kulturwissenschaftler/innen erhoben die Spur in einem von Sibylle Krämer 2007 herausgegebenen Band zur grundlegenden „Orientierungstechnik und Wissenskunst".[167] Darin versteht Krämer die Technik des Spurenlesens als eine archaische Wissenskunst, soziale Praktik und Kulturtechnik, die auf die Deutung und Verfolgung von Spuren angelegt ist. Die Suche nach Spuren sei nicht nur „elementare Fähigkeit unseres orientierenden Handelns in der Welt", sondern stelle zudem ein allgemeines „lebensweltliches Wissen" darüber dar, „was Spuren sind und in welchen Zusammenhängen Spuren zu lesen sinnvoll ist".[168] Von Interesse für einen Vergleich mit fototheoretischen Erörterungen ist Krämers Definition der Spur in Abgrenzung zu Abdruck und Index. Spuren, so die Autorin, erlauben „keine zweifelsfreie Identifikation dessen, was sich abdrückte".[169] Im Unterschied zum Abdruck als einer bewusst gesetzten Geste werden Spuren „nicht gemacht, sondern unabsichtlich hinterlassen".[170] Spuren deuten nicht nur auf die Abwesenheit des Referenten hin, sondern verdeutlichen deren Nichtpräsenz im Hier und Jetzt. In Bezug auf die Materialität vermerkt Krämer, dass Spuren niemals repräsentieren, sondern präsentieren. Damit ist die der Spur eigene Leistung angesprochen, sich in das Material (wenn auch nur durch eine Berührung) einzuprägen oder auf einer Oberfläche aufzuliegen. Wahrnehmbar werden Spuren nur, wenn sie die gewohnte Ordnung der Dinge stören. Zudem werden Spuren erst durch eine nachträgliche Interpretation zu solchen erhoben. „Es ist der Kontext gerichteter Interessen und selektiver Wahrnehmung, welcher aus „bloßen" Dingen Spuren macht."[171] In Abgrenzung zu Zeichen bedürfen Spuren einer Deutung und erweisen sich somit zutiefst polysemisch. Würden Spuren nur über eine singuläre Bedeutung verfügen, würde es sich um Anzeichen handeln.

Krämers Beschreibungen zur Semantik der Spur eignen sich grundsätzlich zur Übertragung auf eine Analyse des Fotogramms. Physikalisch gesprochen sind jedoch weder die Gegenstände noch das Licht dazu in der Lage, einen Abdruck oder eine Spur zu hinterlassen. Weder besitzt Licht Masse, noch drücken sich die Objekte in die fotosensible Schicht ein. Was allerdings Fotogramm und Abdruck beziehungsweise Spur verbindet, ist der einstmalige Kontakt zwischen Objekt und Empfängerschicht. Einigt man sich auf die Verwendung genannter Begriffe aufgrund ihrer semantischen Konnotationen, so lässt sich für das Fotogramm Folgendes feststellen: Ein Abdruck

166 Rheinberger 1997, S. 11.
167 Sybille Krämer u.a. 2007.
168 Sybille Krämer, Immanenz und Transzendenz der Spur: Über das epistemologische Doppelleben der Spur, in: Krämer u.a. 2007, S. 155–181, hier S. 155 (Krämer 2007b).
169 Sybille Krämer, Was also ist eine Spur? Und worin besteht ihre epistemologische Rolle?, in: dies. u.a. 2007, S. 11–33, hier S. 15 (Krämer 2007a).
170 Ebenda, S. 16.
171 Ebenda.

wird bewusst gesetzt und äußert sich als Druck auf oder zumindest als Berührung mit einer Empfängerschicht, um seine Form übertragen zu können. Im Falle des Fotogramms versteht sich der Abdruck als intentionale Geste, wenn zumeist flache Gegenstände in einer konkreten Ordnung auf das fotosensible Papier aufgelegt und etwa mit Hilfe einer Glasscheibe auf den Untergrund gedrückt werden. Wenngleich Spuren ihren Objekten wohl kaum ähnlich sehen und somit indexikalisch und nicht ikonisch gelesen werden müssen, kann ein Abdruck zeichentheoretisch sowohl als Index als auch als Ikon aufgefasst werden. Talbots Blattfotogramme können aufgrund ihrer Umrisslinien und zarten Binnenwerte ikonisch gelesen und somit meist einer Pflanzengattung zugeordnet werden. Im Vergleich zur Spur, welche unabsichtlich hinterlassen wird, ist der Abdruck bis zu einem gewissen Grad vorherbestimmbar. Die Spur jedoch agiert am „Rande einer Unmerklichkeit" und bedarf einer Interpretation.[172] Auch ein Vergleich mit der sprachlichen Figur der Metonymie – aus dem Teil wird auf das Ganze, aus der Wirkung wird auf die Ursache geschlossen – kann hier gezogen werden.[173] Im Falle einiger Arbeiten von Atkins verdeutlicht die Analyse des Fotogramms als Spur seine grundsätzlich offene Bedeutung. Aufgrund mangelnder ikonischer Aspekte können solche Fotogramme keinem konkreten Referenten zugeordnet werden beziehungsweise bedürfen einer weitergehenden Auslegung. Spuren werden daher oftmals nicht einfach nur gelesen, sondern vielmehr konstruiert. Es gilt das „Signifikanzprinzip", das zwischen wichtigen und unwichtigen Spuren unterscheidet.[174] Erhärtet eine Spur einen Verdachtsmoment, wird sie zum signifikanten Indiz. Deutet eine Spur indes auf Irrelevanz, gerinnt sie zu einem materialen „Rest".[175] Grundsätzlich möchte ich jedoch betonen, dass eine Lesart des Fotogramms als Spur dessen Rätselhaftigkeit verstärkt. Mit Krämer gesprochen gilt daher: „Es ist der Kontext gerichteter Interessen und selektiver Wahrnehmung, welcher ‚bloße' Dinge in den Rang von Spuren ‚erhebt'. [...] Spur ist also nur das, was auch als Spur gebraucht wird."[176]

Allgemein kann festgehalten werden, dass sich Phänomene des Abdrucks und der Spur in der jeweiligen Analyse mitunter überlagern. Wie bereits Didi-Huberman anmerkte, ist das bildliche Resultat eines Abdrucks oftmals unklar. Dies kann ebenso als Merkmal der Spur definiert werden. Für Abdruck und Spur gilt gleichermaßen, dass ein Kontakt oder eine Berührung mit einer Trägerschicht stattgefunden hat. Abdruck und Spur verdeutlichen somit einerseits Authentizität, da etwas mit der

172 Ebenda, S. 14.
173 Siehe dazu: Ginzburg 2011, S. 19.
174 Vgl. dazu: Thomas Bedorf, Spur, in: Ralf Konersmann (Hg.), Wörterbuch der philosophischen Metaphern, Darmstadt 2007, S. 401–420, hier S. 402.
175 Ebenda.
176 Krämer 2007b, S. 158.

fotosensiblen Schicht in Berührung stand und dadurch zu einem bestimmten Zeitpunkt auch notwendigerweise existiert haben muss. Andererseits bietet sich aufgrund dieses beglaubigenden Arguments der Berührung auch die Möglichkeit, eine absichtslose Spur als sinnstiftendes Indiz zu interpretieren beziehungsweise absichtsvolle Manipulationen vorzunehmen. Kurz: Die Begriffe Spur und Abdruck erweisen sich in den besprochenen fototheoretischen Texten als zutiefst metaphorisch. Bei diesen Vorstellungen wird von einer direkten oder unmittelbaren Einschreibung ausgegangen, die sich als Abdruck oder Spur auf der fotosensiblen Schicht manifestiert. Damit werden nicht nur die Apparatur der Fotografie, die unterschiedlichen Arten der Lichtbrechung, die mannigfachen Bearbeitungsschritte und kulturellen Codes „dem Denken entzogen",[177] es wird auch ein Beschreibungsmodus fortgesetzt, der sich bis zu Talbot, Daguerre oder Niépce zurückführen lässt. Auf das Beispiel der apparativen Fotografie übertragen kann daher von einer direkten Einschreibung wie Spur oder Abdruck nicht gesprochen werden. Im Falle des Fotogramms muss über die Sinnhaftigkeit einer Verwendung genannter Begrifflichkeiten im Einzelfall entschieden werden. Daher möchte ich nicht für ein neues Beschreibungsvokabular plädieren, sondern vielmehr auf die historische Herkunft und die jeweilige semantische Konnotation der Begriffe Abdruck und Spur verweisen.

177 Hoffmann 2002, S. 356.

Paradigma der Negativität, Paradigma der Bildlichkeit

In den folgenden Ausführungen widme ich mich den frühen, innerhalb der Fotografiehistoriografie kaum beachteten Experimenten mit Silbernitrat, ihrem Zusammenhang mit der Wissenschaftspopularisierung im 18. Jahrhundert und ihren medialen Verbindungen zu anderen, auf Negativität und Lineament basierenden Techniken. Es gilt, wie Geimer vorgeschlagen hat, einen „archäologischen Blick" zu wählen, der den Status jener Verfahren offen lässt und die „teleologische Erzählstruktur der traditionellen Photographiegeschichte" zunächst ausklammert.[1] Das Fotogramm soll daher nicht als Vorstufe der Fotografie und als ein Medium, welches durch die Kamerafotografie abgelöst wird, gesehen werden, sondern als eine vielschichtig zu interpretierende Visualisierungsmethode mit eigenen Bezügen und eigener Historizität. Durch diese Perspektivierung zeigt sich, dass die Einbeziehung der Kamera durch die räumliche Trennung von fotografischer Schicht und Objekt, zugespitzt formuliert, als ein nachträglicher Einschnitt in die Geschichte des Fotogramms respektive „der Fotografie" zu verstehen ist.

Ausgangspunkt meiner Überlegungen ist der problematische Zugang innerhalb der allgemeinen Fotografiegeschichtsschreibung, die jenen Silbernitratexperimenten kaum oder geringe Bedeutung zuspricht. Dies hängt einerseits mit der Definition von Fotografie als fixiertem Bild der Camera obscura zusammen, andererseits mit dem historisch bedeutsamen Jahr 1839, das als Geburtsstunde der Fotografie festgesetzt wurde. Die generelle historiografische Lesart legt daher weniger Wert auf die spezifischen Fragestellungen sowie Eigengesetzlichkeiten jener frühen Versuche, sondern analysiert sie unter dem Blickwinkel der darauf aufbauenden Errungenschaft: der dauerhaften Fixierung des fotografischen Kamerabildes. Insofern geht Gernsheim in seiner Besprechung der Ursprünge der Fotografie der Frage nach, weshalb Fotografie nicht bereits früher erfunden wurde – waren doch die dafür notwen-

1 Peter Geimer, Photographie und was sie nicht gewesen ist. Photogenic Drawings 1834–1844, in: Gabriele Dürbeck u.a. (Hg.), Wahrnehmung der Natur. Natur der Wahrnehmung. Studien zur Geschichte visueller Kultur um 1800, Amsterdam/Dresden 2001, S. 135–149, hier S. 135.

digen chemischen Erkenntnisse und Instrumentarien vor 1800 bereits vorhanden.[2] Gernsheims Interesse an jenen Experimenten richtet sich demgemäß auf die zur Kamerafotografie weisenden Erkenntnisse: „It had apparently never occurred to any of the multitudes of artists of the seventeenth and eighteenth centuries who were in the habit of using the camera obscura to try to fix its images permanently."[3] In Gernsheims Analyse wird deutlich, dass es sich seiner Ansicht nach um fotografische Potenziale handelte, die nicht oder nur teilweise erkannt wurden. Jene frühen Fotografen standen damit permanent vor der Lösung des Problems, konnten es aber doch nicht in die Tat umsetzen. Ähnlich teleologisch ausgerichtet sind Batchens Betrachtungen. In seiner Studie zur Konzeption von Fotografie fokussiert er auf vor-fotografische Errungenschaften ab 1720 und attestiert jenen sogenannten „proto-photographers" eine allgemeine „Sehnsucht zu fotografieren".[4] Niemals jedoch wird bei den zahlreichen Experimenten mit Silbernitrat der Begriff „Fotografie" ins Spiel gebracht, folglich lässt sich auch kein „desire to photograph" unterstellen. Batchens protofotografische Analyse ist daher als ein zutiefst anachronistischer Zugang zur Fotografie- respektive Fotogrammgeschichte zu verstehen. Seine Auslegung der vor-fotografischen Erkenntnisse ist von einem rezenten Verständnis von Fotografie bestimmt, wodurch der Blick für die historischen Diskurse und individuellen Motivationen verstellt wird.[5] Es soll daher im Folgenden versucht werden, jene Silbernitratexperimente in einen erweiterten Analyserahmen einzubetten sowie ihre Stellung als genuinen und nicht zu vernachlässigenden Beitrag innerhalb der Fotografiegeschichte zu betonen.

Umkehrung

Im Unterschied zur Fotografie sind Fotogramme in erster Linie als Negative und somit als Unikate zu bezeichnen. Daran anschließend eröffnen sich Fragen zum Status des Negativs beziehungsweise der Negativität innerhalb der Fotografietheorie. Erstaunlicherweise erhielt das fotografische Negativ in der Forschungslandschaft bis dato nur geringe Aufmerksamkeit und dies obwohl es in historischen und rezenten Handbüchern zur Fotografie ausführlich beschrieben und sowohl in öffentlichen als auch privaten Sammlungen Einzug gefunden hat.[6] Erst in jüngster Zeit erhob Corne-

2 Dieser Ansatz ist auch in chemiegeschichtlicher Hinsicht kritisch zu betrachten, siehe dazu: Brunet 2000, S. 35ff.

3 Gernsheim 1982, S. 6.

4 Batchen 1999, S. 50.

5 Siehe die Rezension von Joel Snyder zu Geoffrey Batchen, Burning with Desire. The Conception of Photography, in: Art Bulletin, Jg. 31, Bd. 5, 1999, S. 540–542.

6 Erste Ansätze einer musealen Auseinandersetzung boten die 2007 organisierte Ausstellung „Impressed by Light. British Photographs from Paper Negatives, 1840–1860" am Metropolitan

lia Kemp das Negativ zum Forschungsgegenstand und attestiert dem theoretischen Diskurs über Fotografie eine weitgehende Ausblendung der Differenzierung in Negativ und Positiv – „zwischen dem Moment der Aufnahme und dem fertigen Abzug bleibt eine Leerstelle".[7] Auch innerhalb indexikalisch geprägter Fotografietheorien bemerkt sie aufgrund der Vorrangstellung der apparativen Bestimmung von Fotografie eine „mangelnde Unterscheidung zwischen Negativ und Positiv", weshalb „die herausragende Bedeutung, die dem Negativ als dem ersten Empfänger und Speicher der Lichtemanation zukommt" verkannt wurde.[8] Auch wenn der von Kemp herausgegebene Sammelband nur eine erste Skizzierung des Problemfeldes liefert, so ist eine eingehende Untersuchung der Kategorie des Negativs beziehungsweise des Phänomens der Tonwertumkehrung für die Fotografie als auch für das Fotogramm unerlässlich. Grundlegende Untersuchungen dazu lieferte Michel Frizot, der im Zusammenhang mit dem Aufkommen der Fotografie und dem erstmaligen Erscheinen „negativer" Bilder von einem daraus resultierenden, veränderten Verständnis von Sichtbarkeit und Ikonizität sprach.[9] Im Unterschied zu Negativwerten im Bereich der Mathematik handle es sich im Falle des fotografischen Negativs nicht um etwas „Unanschauliches". Vielmehr bewirke die Umkehrung der Tonwerte und der geometrischen Seitenausrichtung eine Einschreibung „in das Feld des Sichtbaren" und bringe damit „eine neue Art von Bildern" hervor.[10] Auch innerhalb der grafischen Künste sieht Frizot das Negativ der Fotografie als originär an, da sich dadurch ein völlig verändertes Verständnis des Ikonischen zu etablieren begann. Dies lässt ihn auf ein gegen 1840 einsetzendes neues „Paradigma der Bildlichkeit" schließen, das auf der Akzeptanz eines zwischengeschalteten Negativs beruhe. Zur Untermauerung seiner These richtet er seine Analyse ausschließlich an Negativen der Kamerafotografie (Talbotypie, Daguerreotypie) aus. Auf das Medium Fotogramm hingegen geht er nicht ein. Die Verbindung zwischen kameraloser Fotografie und der Beschreibung ihrer Negativität sowie der Vergleich mit druckgrafischen Techniken spielen jedoch eine wichtige Rolle für die weitere Entwicklung von Fotografie und ihre theoretische

Museum in New York sowie die 2010 in Paris und Florenz präsentierte Schau „Éloge du négatif. Les débuts de la photographie sur papier en Italie, 1846–1862". Vgl. Taylor/Schaaf 2007; Maria Possenti/Gilles Chazal (Hg.), Éloge du négatif. Les débuts de la photographie sur papier en Italie, 1846–1862, Ausst.-Kat. Musée des Beaux-Arts de la Ville de Paris und Museo Nazionale Alinari della Fotografia Florenz, Paris 2010.

7 Cornelia Kemp, Einleitung, in: dies. (Hg.), Unikat, Index, Quelle. Erkundungen zum Negativ in Fotografie und Film, Göttingen 2015, S. 7–17, hier S. 8.

8 Ebenda, S. 9.

9 Michel Frizot, L'image inverse. Le mode négatif et les principes d'inversion en photographie, in: Études photographiques, Bd. 5, 1998, S. 51–71; ders., Negative Ikonizität. Das Paradigma der Umkehrung, in: Geimer 2002, S. 413–433.

10 Frizot 2002, S. 413.

Konzeptualisierung. Ich möchte daher im Folgenden zeigen, dass dieses von Frizot festgestellte Paradigma bereits vor 1840 auszumachen ist, da Auseinandersetzungen mit dem Thema der „Umkehrung" fotochemischer Bilder bereits im Zeitalter der Aufklärung anzutreffen und in dem erweiterten kunstphilosophischen sowie erkenntnistheoretischen Diskurs um Linie, Schatten und Umriss zu finden sind. Das um 1840 auftretende fotografische Negativ ist daher nicht als ein „epistemologischer Einschnitt" oder völlig neuartiges Konzept zu bezeichnen, „das weder Bestandteil der Wirklichkeit noch der Sichtbarkeit der Dinge war".[11] Vielmehr ist es ein Zwischenglied, das an bereits bekannte Ideen und Darstellungskonventionen anschließt.

Versuche im „entgegengesetzten Sinne"

Um das Jahr 1727 machte der Medizinprofessor Johann Heinrich Schulze eine bedeutsame Entdeckung. Um den sogenannten „Balduinschen Leuchtstein" (Phosphor) auf künstlichem Wege herzustellen, löste er Kreide in einer silbernitrathaltigen Salpetersäure auf.[12] Während er nun sein Experiment bei offenem Fenster vorbereitete, ereignete sich etwas Unerwartetes: „Ich bewunderte die Veränderung der Farbe an der Oberfläche in dunkelrot mit Neigung zu veilchenblau. Mehr aber noch wunderte ich mich, als ich sah, dass der Teil der Schale, welchen die Sonnenstrahlen nicht trafen, jene Farbe nicht im mindesten zeigte."[13] Schulze beendete sein eigentliches Vorhaben daraufhin und widmete sich jenen Farbspielen, die er als „Scotophorus" (Dunkelheitsträger) in Abgrenzung zu „Phosphorus" (Lichtträger) bezeichnete. Um nachzuweisen, dass die farbliche Veränderung des Gemischs auf die Einwirkung von Sonnenlicht zurückzuführen ist, spannte Schulze einen Faden vom oberen zum unteren Ende eines Behältnisses und setze das Untersuchungsobjekt dem Licht aus. Nach mehreren Stunden der Bestrahlung wurde der Faden entfernt und es zeigte sich, „daß der vom Faden bedeckte Teil jene Farbe trug wie die Rückseite des Glases, welche kein Sonnenstrahl getroffen hatte."[14] Angetrieben von diesem Erfolg wandte er sich nun jenen Experimenten zu, die er aufgrund der Umkehrung der Lichtwerte bezeichnenderweise als Versuche „im entgegengesetzten Sinne" charakterisierte:

> „So schrieb ich nicht selten Namen oder ganze Sätze auf Papier und schnitt die so mit Tinte bezeichneten Teile mit einem scharfen Messer sorgfältig aus; das in

11 Ebenda.
12 Siehe dazu: Eder 1932a, S. 101ff.
13 Johann Heinrich Schulze, Scotophorus (Dunkelheitsträger), anstatt Phosphorus (Lichtträger) entdeckt; oder merkwürdiger Versuch über die Wirkung der Sonnenstrahlen, in: Eder 1913, S. 99–104, hier S. 100. Zu Schulzes Experimenten siehe auch: Eder 1917.
14 Schulze 1913, S. 101.

dieser Weise durchlöcherte Papier klebte ich mit Wachs auf das Glas. Es dauerte nicht lange, bis die Sonnenstrahlen dort, wo sie durch die Öffnungen des Papiers das Glas trafen, jene Worte oder Sätze auf den Niederschlag von Kreide so genau und deutlich schrieben, dass ich vielen Neugierigen, die aber den Versuch nicht kannten, Anlaß gab, die Sache auf ich weiß nicht welchen Kunstgriff zurückzuführen."[15]

Wenngleich die auf dem Glas generierten Buchstabenbilder für Nichteingeweihte in den Bereich der Zauberkunst fielen, konnte Schulze durch weitere Experimente das im Scheidewasser enthaltene Silber für die Färbung verantwortlich machen. Was ihm jedoch nicht gelang, war den Zustand der Verfärbung „stillzulegen": Durch das Abnehmen der Schablonen färbte sich die gesamte Flüssigkeit dunkel und die gewonnene „Lichtschrift" verschwand zusehends.

Innerhalb der Fotografiegeschichtsschreibung wurde Schulzes Experimenten allgemein nur eine geringe Forschungsleistung zuerkannt. Frühe Experimentatoren kameraloser Fotografie erklärte man kurzerhand zu Vorläufern, denen in einer „Vorgeschichte" zur „eigentlichen" Fotografiegeschichte ein Platz zugeordnet wurde. Um dies nachweislich zu begründen, wies Gernsheim darauf hin, dass Schulze keinen praktischen Nutzen aus seinen Erkenntnissen gezogen hatte: „Es kam ihm nicht in den Sinn, beispielsweise ein Blatt Papier mit Silbernitrat zu beschichten und Bilder durch Auflegen von Schablonen oder Blättern zu erzeugen."[16] Temporäre Schablonenbilder aus Schriftzeichen erfüllten laut Gernsheim somit nicht die für Fotografie ausschlaggebenden Kriterien, da „erst im Verein mit der Camera obscura, schließlich die Photographie hervorgebracht" wurde.[17] Peter Geimer sieht in Schulzes Experimenten aufgrund einer am Begriff des „Bildes" ausgerichteten Argumentation sehr wohl „fotochemische Abbildungen von Objekten" und somit fotografische Bilder vorliegen, wenn auch durch ihre ephemere Erscheinung nur zeitlich begrenzt sichtbar.[18] Wie François Brunet in seiner Studie *La naissance de l'idée de photographie* betont, waren viele der mit Silbernitrat experimentierenden Gelehrten vor 1800 an der Erforschung der Wirkungsweise des Lichtes in Kombination mit jenem chemischen Stoff interessiert und weniger an der Ausarbeitung praxisnaher Anwendungen.[19] Das basale Prinzip des Fotogramms jedoch – ein flaches Objekt wird auf einer lichtempfindlichen Schicht positioniert und anschließend dem Sonnenlicht ausgesetzt –, so möchte ich

15 Ebenda.
16 Gernsheim 1983, S. 29.
17 Ebenda, S. 30.
18 Geimer 2010a, S. 43.
19 Brunet 2000, S. 37. Ein paradigmatisches Beispiel hierfür sind die Untersuchungen Carl Wilhelm Scheeles, siehe dazu: Eder 1932a, S. 130ff.

betonen, ist bei Schulze bereits angelegt. Der deutsche Wissenschaftler konnte demnach temporäre Fotogramme mit Hilfe von Schablonen herstellen, die er im Sinne eines Negativitätskonzeptes als Versuche „im entgegengesetzten Sinne" deklarierte. Folgt man Josef Maria Eders Ausführungen, so gerieten Schulzes Erkenntnisse aufgrund der schweren Zugänglichkeit der Quellen allerdings bald in Vergessenheit. Anschließende Experimente konnten daher zumeist nicht auf dessen Versuchen aufbauen; so wiederholte man oftmals unbewusst Schulzes Experimentalanordnung, mit denselben Ergebnissen.[20]

Ein konkretes Anwendungsgebiet der Schwarzfärbung von Silbernitrat unter Lichteinfluss erforschte hingegen Jean Hellot, Mitglied der Académie des Sciences in Paris, mit seinen Versuchen zur Herstellung einer sogenannten „sympathetischen" oder Geheimtinte.[21] Im Jahr 1737 teilte Hellot der Akademie mit, dass sich ein mit Chlorgold oder Silbernitrat getränktes Papier bei Sonnenlicht verfärbe.[22] Seine Versuchsanordnung sah ein mit Silbernitratlösung beschriftetes Blatt Papier vor, welches in einer Büchse verwahrt unverändert blieb, bei Sonnenlicht betrachtet hingegen innerhalb einer Stunde die verborgenen Schriftzüge in blau-grauer Färbung preisgab. Seine Beobachtungen zur Verfärbung von Silbernitrat unter Sonnenlichteinstrahlung entsprachen den Tatsachen, jedoch machte er das Licht in erster Linie für einen Verdunstungsprozess mit anschließender Farbveränderung verantwortlich.[23] Die bereits angesprochene negative Rezeption von Vertretern der „Frühgeschichte", zu der auch Hellot zu zählen ist, lässt sich exemplarisch an Eders *Geschichte der Photographie* aufzeigen. Im Zuge seiner Besprechung von Hellots Experimenten kommt er zu folgendem Resümee: „Hellot hatte also die Lichtempfindlichkeit des Silbernitratpapiers entdeckt, wußte jedoch mit seiner Entdeckung nichts anderes anzufangen als eine Geheimschrift herzustellen. Die Idee zur Erzeugung eines Lichtschattenbildes im Sinne einer photographischen Silberbildung lag ihm ferne."[24] Hellots Experimente sind in der vorliegenden Studie jedoch in zweierlei Hinsicht relevant: einerseits hielten sie Einzug in populärwissenschaftliche Werke und trugen damit zur Verbreitung des Wissens um die Schwarzfärbungseigenschaften von Silbernitrat bei; andererseits nutzte Hellot den Werkstoff Papier als Trägermedium, das in Folge

20 Ein Beispiel dafür sind die Experimente des italienischen Physikers Giacomo Battista Beccaria, der 1757 die Lichtempfindlichkeit von Chlorsilber mit Hilfe von Schablonen ebenfalls nachwies, siehe dazu: Eder 1932a, S. 118ff.

21 Der Begriff der sympathetischen Tinte rekurriert auf das griechische Wort „sympathetikos" (mitempfindend), da sie oftmals für das Verfassen von Geheimbotschaften oder Liebesbriefen genutzt wurde.

22 Jean Hellot, Sur une nouvelle encre sympathique, in: Histoire de l'Academie Royale des Sciences, 1737, S. 101–120 u. 228–247.

23 Siehe dazu: Eder 1932a, S. 114ff.

24 Ebenda, S. 116.

auch weitere Forscher als Bildmittel und Grundstoff für den Auftrag von Silbernitrat verwendeten.

Sowohl Hellots als auch Schulzes Versuchsanordnungen erhielten eine öffentlichkeitswirksame Verbreitung: Ab der zweiten Hälfte des 18. Jahrhunderts wurden beide Experimente in zahlreichen Magie- und Zauberkunstbüchern rezipiert.[25] Diese Einbeziehung steht in Zusammenhang mit dem Bildungsideal der Aufklärung und den sich zu dieser Zeit etablierenden öffentlichen Schauexperimenten, die naturwissenschaftliches Wissen für alle auf anschauliche und unterhaltsame Weise vermittelten. Um Experimente auch im häuslichen Bereich nachzustellen, wurden Bücher auf den Markt gebracht, die wissenschaftliche Versuche in leicht verständlicher Weise aufbereiteten. Werke dieser Art enthielten neben Anleitungen zur Herstellung von optischen und physikalischen Apparaten, Beschreibungen von Taschenspielertricks und schreibenden Automaten auch chemische Versuchsanordnungen, die kurzweilig wie belehrend wirken sollten. Darin manifestiert sich ein bedeutsames pädagogisches Konzept dieser Zeit, die sogenannte „nützliche Belustigung".[26] Zu Unterhaltungszwecken und für eigene magische Vorführungen wurden Kinder und Jugendliche dazu angeregt, mithilfe von Silbernitrat nicht nur Zaubertinte herzustellen oder auf magische Weise Glasbilder mit Hilfe der Sonne zu kopieren, sondern sich auch durch Bestreichen der Gesichter mit Silberscheidewasser und unter anschließender Sonnenbestrahlung für kurze Zeit zum „Mohren" zu machen.[27] Für den englischen Sprachraum bot Henry Perkins Buch *Parlour Magic* von 1838 eine umfangreiche Sammlung spielerisch leicht nachvollziehbarer Versuche an. Unter dem Titel

25 Grundlegend für diese Zeit ist Edmé Gilles Guyots mehrbändiges, ab 1769 erschienenes Werk, das in deutscher und englischer Übersetzung erschienen ist: ders., Nouvelles récréations physiques et mathématiques, Paris 1769. Im englischen Sprachraum erwies sich William Hoopers „Rational Recreations", das auf Guyots Buch aufbaute, als großer Erfolg: ders., Rational Recreations, London 1774, Bd. 4, S. 143, 186. Siehe ebenfalls: Johann Samuel Halle, Magie, oder, die Zauberkräfte der Natur, Berlin 1787, Bd. 1, S. 153–154; Henry Decremps, Philosophical Amusements; or, Easy and Instructive Recreations for Young People, London 1797, S. 60; Friedrich Accum, Chemische Unterhaltungen. Eine Sammlung merkwürdiger und lehrreicher Erzeugnisse der Erfahrungschemie, Kopenhagen 1819, S. 55; Johann Heinrich Moritz von Poppe, Neuer Wunder-Schauplatz der Künste und interessantesten Erscheinungen, Stuttgart 1839, Bd. 1, S. 323. Allgemein dazu: Barbara Maria Stafford, Kunstvolle Wissenschaft. Aufklärung, Unterhaltung und der Niedergang der visuellen Bildung, Amsterdam/Dresden 1998; Simon During, Modern Enchantments. The Cultural Power of Secular Magic, Cambridge 2002.

26 Siehe dazu: te Heesen 1997, S. 65ff.; Helmut Hilz/Georg Schwedt (Hg.), „Zur Belustigung und Belehrung". Experimentierbücher aus zwei Jahrhunderten, Ausst.-Kat. Deutsches Museum München, Berlin u.a. 2003; Elmar Mittler (Hg.), Nützliches Vergnügen. Kinder- und Jugendbücher der Aufklärungszeit, Ausst.-Kat. Paulinerkirche Göttingen, Göttingen 2004.

27 Beide Experimente werden beschrieben in: Johann Christian Wiegleb, Onomatologia Curiosa Artificiosa et Magica. Oder natürliches Zauberlexikon, Prag/Wien 1798, S. 43f., S. 484.

„Light, a painter" wurde der Kopiervorgang eines Gemäldes auf Glas mit Hilfe eines mit Silbernitrat beschichteten Papiers beschrieben.[28]

Mit dieser kurzen Ausführung sollte gezeigt werden, dass Experimente mit Silbernitrat innerhalb der populärwissenschaftlichen Literatur eine weite Verbreitung erfuhren. Die Verfärbungseigenschaften von Silbernitrat zur Erzeugung einer Geheimschrift, zum Kopieren von Glasbildern sowie die Arbeit mit Schablonen zur Herstellung einer „Negativschrift" auf einem Gefäß waren Ende des 18. Jahrhunderts bereits hinreichend bekannt. Auch die Ausführungen Elizabeth Fulhames, einer englischen Forscherin auf dem Gebiet der Chemie, die den Kopierprozess von Mustern auf Stoffen oder zur Einzeichnung von Flüssen auf Landkarten mit Silbernitrat erläuterte, können als Beleg für das Wissen um die Wirkungsweise von Silbernitrat angesehen werden.[29]

Einen Wendepunkt kameraloser Fotografie stellen Thomas Wedgwoods Experimente zur Erzeugung von silbernitratbasierten Bildern aus der Zeit zwischen 1790 und 1802 dar.[30] Als Sohn von Josiah Wedgwood, einem berühmten britischen Keramikunternehmer, hatte er Kontakt zu namhaften Wissenschaftlern seiner Zeit, so unter anderen zu Joseph Priestley, John Herschel oder Erasmus Darwin, allesamt Mitglieder der sogenannten „Lunar Society".[31] Bereits in seiner Jugend wurde er durch John Warltire, den Assistenten Priestleys, in Chemie unterrichtet. Möglicherweise kam Wedgwood über die Vermittlung von Alexander Chisholm, Sekretär seines Vaters und ehemaliger Assistent des Chemikers William Lewis in Berührung mit Schulzes Erkenntnissen.[32] Wedgwood selbst begann ab 1790 mit Silbernitrat zu experimentieren.[33] Die Ergebnisse dieser Forschungen publizierte er 1802 gemeinsam mit einem begleitenden Kommentar Humphry Davys, Professor der Chemie an der Royal Institution in London, unter dem Titel *An Account of a Method of Copying Paintings upon*

28 Henry Perkins, Parlour Magic, London 1838, S. 60.
29 Elizabeth Fulhame, An Essay on Combustion With a View to a New Art of Dying and Painting, Wherein the Phlogistic and Antiphlogistic Hypotheses are Proved Erroneous, London 1794.
30 Zu den Experimenten bzw. deren Datierung, siehe: Geoffrey Batchen, Tom Wedgwood and Humphry Davy. An Account of a Method, in: History of Photography, Jg. 17, Bd. 2, 1993, S. 172–183.
31 Eder 1932a, S. 174ff.; Gernsheim 1983, S. 36ff.
32 Josiah Wedgwood erwarb 1781 Lewis' Notizbücher. Siehe ebenfalls: William Lewis, Commercium philosophico-technicum; or, the Philosophical Commerce of Arts, London 1763–1765, S. 350–352. Darin erwähnt Lewis Schulzes Versuche unter dem Absatz zur Geschichte der Farbe Schwarz und der Möglichkeit Zeichnungen mit Silbersalpeter auf Horn, Bein oder Achat aufzutragen und unter anschließender Sonneneinwirkung zu schwärzen.
33 Zur möglichen Datierung von Wedgwoods ersten Versuchen mit Silbernitrat siehe: Gernsheim 1983, S. 36ff.; Batchen 1999, S. 27ff.

Glass, and of Making Profiles, by the Agency of Light upon Nitrate of Silver.[34] In dieser Abhandlung berichten Wedgwood und Davy über ihre Forschungsergebnisse zur silbernitratbasierten Kopiermöglichkeit von Objekten unter Lichteinfluss auf Papier und Leder. Die grundlegende Anordnung ihrer Versuche skizzieren die Autoren in der Einleitung: „White paper, or white leather, moistened with solution of nitrate of silver, undergoes no change when kept in a dark place; but on being exposed to the daylight, it speedily changes colour, and after passing through different shades of grey and brown, becomes at length nearly black."[35] Mit Hilfe der Verfärbungseigenschaft dieser chemischen Substanz, so Wedgwood und Davy weiter, lassen sich nicht nur „Umrisse und Schatten von Glasbildern" kopieren, sondern auch „Figuren im Profil" gewinnen, womit man sich der zu dieser Zeit populären Technik des Schattenrisses annäherte.[36] Das Modell des Schattens dient aber auch zur konkreten Beschreibung der Aufzeichnungsmodalitäten zwischen Objekt und Trägermaterial und der damit in Zusammenhang stehenden Farbveränderung: „When the shadow of any figure is thrown upon the prepared surface, the part concealed by it remains white, and the other parts speedily become dark".[37] Die kontinuierliche Verfärbung des auf diese Weise ermittelten Bildes konnten die Forscher jedoch nicht stilllegen; sie empfahlen daher eine lichtgeschützte Aufbewahrungsweise. Neben den Kopiermöglichkeiten sahen Wedgwood und Davy vor allem die Herstellung von „Zeichnungen all jener Objekte" als gewinnbringend an, die eine „teilweise opake sowie transparente Struktur" aufwiesen.[38] „The woody fibres of leaves, and the wings of insects, may be pretty accurately repräsented by means of it, and in this case, it is only necessary to cause the direct solar light to pass through them, and to receive the shadows upon prepared leather."[39] Aufgrund letztgenannter Beobachtung deuten Wedgwood und Davy ebenfalls eine mögliche Verwendung auf dem Gebiet der Naturgeschichte an, die sich auf das Sammeln, Klassifizieren und Abbilden von unterschiedlichen Naturalia in Herbarien und Insektensammlungen konzentrierte. Die erste Forschungsetappe Wedgwoods, so erfahren wir in diesem Text weiter, stellte die Erzeugung der durch die Camera obscura evozierten Bilder in Silbernitrat dar. Im Unterschied zu den kameralos hergestellten Kopien waren die mittels einer Camera obscura angefertigten Bilder jedoch zu schwach, um die darauf abgelichteten Objekte wiederzugeben.

34 Thomas Wedgwood and Humphry Davy, An Account of a Method of Copying Paintings upon Glass and of Making Profiles by the Agency of Light upon Nitrate of Silver, in: Journal of the Royal Institution, London, 22. Juni 1802, Jg. 1, Bd. 9, S. 170–174, wiederabgedruckt in: Newhall 1980, S. 15–16.

35 Wedgwood/Davy 1980, S. 15.

36 Ebenda.

37 Ebenda.

38 Ebenda, S. 16.

39 Ebenda.

Für Eder und die Fotohistoriografie nach ihm, liegt die genuine Forschungsleistung von Wedgwood und Davy in der Produktion von temporären Bildern mit Hilfe von Silbernitrat und in der erstmaligen Anfertigung von Kameraaufnahmen.[40] Die Technik des Fotogramms, welche im Stande war, „outlines" und „shadows" zu erzeugen sowie feinste Details von Schmetterlingsflügeln oder Pflanzenblättern zu visualisieren, erhält in dieser Perspektivierung jedoch wenig Beachtung. Zudem waren Wedgwood und Davy nicht in der Lage, ihre Bilder zu fixieren. Dementsprechend definiert Frizot Wedgwoods Versuche als die „bedeutendsten, aber folgenlosen Experimente der Zeit vor der Erfindung der Fotografie".[41] Gerade aber die Bezeichnung der Herstellung von Umrissen und Schatten betont nicht nur den zeithistorisch bedeutsamen Kontext der um 1800 virulenten Techniken Schattenriss und Scherenschnitt, der auch bei Talbots Konzeption von Fotografie eine Rolle spielen wird, sondern auch das Potenzial des bildlichen Verfahrens, lineare Strukturen im Kopierverfahren hervorbringen zu können. Patrick Maynard, Jens Jäger und Friedrich Tietjen haben in diesem Zusammenhang auf die Bedeutung unterschiedlicher Kopier- und Reproduktionsverfahren für die Fotografie hingewiesen.[42] Wedgwoods und Davys Experimente können insofern im Kontext der Suche nach ökonomischen Vervielfältigungsverfahren gesehen werden. Dies eröffnet ein von der Kamerafotografie zu differenzierendes Bedeutungsspektrum, da es in erster Linie um die Entwicklung einer neuen Reproduktionstechnik im Feld des Fotografischen ging.

Photogenic or Sciagraphic Process

William Henry Fox Talbot, englischer Universalgelehrter, Mathematiker, Altphilologe und Botaniker, beschäftigte sich erstmals 1834 mit den Verfärbungseigenschaften von Silbernitrat.[43] Nach zahlreichen Versuchen beschichtete er in einem ersten Schritt gewöhnliches Schreibpapier mit einer Kochsalzlösung. Im Anschluss daran trocknete er das Papier und bepinselte es mit Silbernitrat, worauf sich aufgrund einer chemischen Reaktion an der Oberfläche Silberchlorid bildete. Auf das präparierte Blatt legte Talbot nun ähnlich wie Wedgewood und Davy „Dinge wie Blätter, Spitze, und

40 Eder 1932a, S. 180.
41 Frizot 1998, S. 19.
42 Vgl. dazu: Jäger 1996, S. 196f; Maynard 1997, S. 37ff.; Tietjen 2007.
43 Laut eigener Aussage besaß er zum damaligen Zeitpunkt jedoch keine Kenntnis von Wedgwoods und Davys Experimenten, siehe dazu: Talbot 1844–1846 (2011), o.S.; Schaaf weist zudem auf zahlreiche Briefe und Aufzeichnungen in Talbots Notizbüchern hin, die dies ebenfalls bestätigen. Siehe dazu: Schaaf 1992, S. 39. Andererseits bediente sich Talbot der gleichen Objekte, wodurch Wedgwoods und Davys Experimente Modellcharakter haben könnten. Siehe dazu: Herta Wolf, Nature as Drawing Mistress, in: Brusius/Dean/Ramalingam 2013, S. 119–142, hier S. 129ff.

andere flache Gegenstände komplizierter Form und Konturenlinie", beschwerte die zu kopierenden Gegenstände mit einer Scheibe Glas und setzte diese Einheit dem Sonnenlicht aus.[44] Nachdem sich das Papier durch die Glasscheibe hindurch sichtbar verfärbt hatte, brachte er das Ganze an einen dunklen Ort, wo die Objekte vom Papier entfernt wurden. Daraufhin zeigte sich, dass die abzubildenden Motive „ihre Bilder am Papier sehr genau und schön abgedruckt oder gezeichnet" hinterlassen haben.[45] Nicht nur kameralose Bilder versuchte Talbot zu dieser Zeit herzustellen, sondern auch Abbildungen mit Hilfe der Camera obscura. Diese Versuche ergaben jedoch vorerst keine zufriedenstellenden Ergebnisse, da nur grobe Details und keine Binnenwerte aufgezeichnet werden konnten. Bei diesem ersten Prozess handelte es sich allgemein um ein Auskopierverfahren, bei dem das Licht alleine, ohne anschließenden Entwicklungsvorgang, für die Bilderstellung verantwortlich war.[46] Zudem stand Talbot vor dem gleichen Problem wie Wedgwood und Davy: Bei der Betrachtung seiner Bilder bei Tageslicht verfärbten sich die hellen Partien, und das eigentliche Motiv verschwand zusehends. Talbots Lichtbilder mussten daher an einem dunklen Ort, zwischen Buchseiten oder in Mappen aufbewahrt werden, um sie vor weiterer Lichteinstrahlung zu schützen.[47]

Eines dieser Bilder, die Talbot in seiner frühen Experimentierphase anfertigte, ist in Abbildung 5 zu sehen. Darauf hebt sich von einem hellvioletten Untergrund kaum erkenntlich die Darstellung einer Pflanze ab, die nur durch ihre Umrisslinie definiert wird. Die Pflanze selbst besteht aus mehreren beblätterten Stielen, die möglicherweise zusammengefügt wurden und in der unteren Bildhälfte in einem rhizomartigen Punkt münden. Das Papier ist sichtlich an den Kanten per Hand zurechtgeschnitten worden und weist unregelmäßige Konturen auf. Die originale Farbigkeit des Schreibpapiers lässt sich am unteren Bildrand erkennen: Es sind Pinselspuren sichtbar, die auf den Auftrag von Silbernitrat verweisen. Darüber und noch innerhalb des farbigen Bereichs ist mit Bleistift der Eintrag „Feb. 6 1836" vermerkt, das Datum der Bilderzeugung. Deutlich erkennbar sind zudem die horizontal verlaufenden hellen Linien der Papierstruktur.

Eine der frühesten Mitteilungen, die Talbots visuelle Errungenschaften kommentiert, ist ein Brief seiner Schwägerin Laura Mundy vom 13. Dezember 1834. Darin dankt sie Talbot „for sending me such beautiful shadows, the little drawing I think quite lovely, that & the verses particularly excite my admiration. I had no idea the art

44 Talbot 1844–1846 (2011), o.S. (Diese und weitere Übersetzungen durch die Autorin).
45 Talbot 1844–1846 (2011), o.S.
46 Schaaf 1992, S. 39ff.; Ware 1994.
47 Im Februar 1835 fand Talbot schließlich eine erste Möglichkeit, seine Bilder mit Natriumchlorid bzw. Kaliumiodid zu fixieren, siehe dazu: Mike Ware, Photogenic Drawing Negative, in: Hannavy 2008, S. 1076–1078.

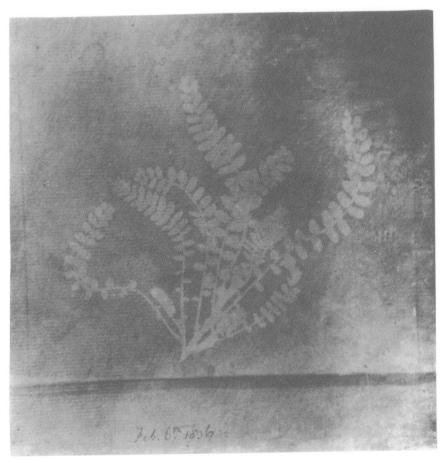

5 William Henry Fox Talbot, Photogenic Drawing, Negativ, 15 × 14 cm, 6. Februar 1836,
Victoria & Albert Museum, London.

could be carried to such perfection."[48] Die Lichtstabilität seiner „Schatten" ließ jedoch
noch zu wünschen übrig. Mundy musste bereits in Alben gesammelte Bilder durch
neue ersetzen: „I had grieved over the gradual disappearance of those you gave me in
the summer & am delighted to have these to supply their place in my book."[49] Bedeut-
sam an dieser Stelle ist Mundys Bezeichnung der Bilder Talbots als Schatten. Dies ist
im Zusammenhang mit der ab den 1750er Jahren aufkommenden Mode zu sehen, das
Umrissprofil einer zwischen eine Lichtquelle und einem Zeichenträger positionier-

48 Laura Mundy an Talbot, 13. Dezember 1834, online unter: http://foxtalbot.dmu.ac.uk
 (22.12.2017).
49 Ebenda.

ten Person abzuzeichnen.[50] Mit schwarzer Tusche ausgemalt oder aus schwarzem Papier geschnitten, wird die abgebildete Person rein über die Konturenlinie identifiziert, die spezifische Merkmale wie Stirnpartie, Mund- oder Nasenform erkennen ließ. Zunächst bezeichnete man jene Porträts als „Schattenriss", „ombres" oder „shadow".[51] Im englischen Sprachraum waren zudem Bezeichnungen wie „shade" oder „profile" üblich.[52] Weniger bekannte Definitionen umfassten Ausdrücke wie „miniature cutting", „black profile", „scissortype", „skiagram", „shadowgraph", „shadow portrait", „shadow picture", „black shade" oder „likeness".[53] Ab der zweiten Hälfte des 18. Jahrhunderts etablierte sich allmählich die Bezeichnung „Silhouette", ein Begriff, der auf Etienne de Silhouette zurückgeführt wird.[54]

Ein weiterer wichtiger Hinweis auf Talbots frühe Bilder aus Silbernitrat findet sich in einem mit „Lacock 4th December 1834" beschrifteten Notizbuch.[55] Darin protokollierte Talbot Anmerkungen zu und Forschungsnotizen aus unterschiedlichen Wissensgebieten, von Chemie, Magnetismus bis hin zu Spekulationen über lichtsensible Prozesse. Ein Eintrag aus diesem Notizbuch, möglicherweise um den 28. Februar 1835 entstanden, ist von besonderem Interesse. Talbot notierte unter einer kleinen Skizze zum Themengebiet des Magnetismus: „In the Photogenic or Sciagraphic process, if the paper is transparent, the first drawing may serve as an object, to produce a second drawing, in which the lights and shadows would be reversed."[56]

Dieser Vermerk ist in mehrerer Hinsicht aufschlussreich. Talbot belegt sein Verfahren mit dem Namen „photogenic" (griech. „photos", Licht, und „genos", geboren werden, wachsen) beziehungsweise sciagraphic (griech. „skiagraphia", „Schattenmalerei", „Schattenschrift").[57] Der erstgenannte Ausdruck, den man mit „aus Licht geboren"

50 In Familienbesitz der Familie Talbot befindet sich bspw. ein anonymer Schattenriß mit der Darstellung William Henry Fox Talbots als Kind, siehe dazu: Schaaf 1992, S. 11.

51 Sigrid Metken, Geschnittenes Papier. Eine Geschichte des Ausschneidens in Europa von 1500 bis heute, München 1978, S. 129.

52 In der englischen Ausgabe von Johann Caspar Lavaters „Physiognomischen Fragmenten" wird das Kapitel „Ueber Schattenrisse" mit „On Shades" übersetzt: Johann Caspar Lavater, Essays on Physiognomy, London 1789, Bd. 2, Kap. VII. Queen Victoria legte noch im Jahre 1834 ein mit „Collection of Shades" beschriftetes Album an, in das sie selbst angefertigte Silhouetten klebte, siehe dazu: Metken 1978, S. 137; Emma Rutherford, Silhouette. The Art of the Shadow, New York 2009, S. 27.

53 Vgl. Penley Knipe, Paper Profiles. American Portrait Silhouettes, in: Journal of the American Institute for Conservation, Jg. 41, Bd. 3, 2002, S. 203–223, hier S. 203. Knipe führt jedoch keine Referenzliteratur für diese Bezeichnungen an.

54 Vgl. Knipe 2002, S. 204; „Silhouette", in: Ian Chilvers (Hg.), The Oxford Dictionary of Art, Online Edition, 2004 (22.12.2017).

55 Notizbuch M, British Library, Add. MS. 88942/1/193 (M).

56 Zit. n. Schaaf 1992, S. 41f.

57 Siehe dazu: Michael Gray, Towards Photography, in: Catherine Coleman (Hg.), Huellas de luz. El arte y los experimentos de William Henry Fox Talbot, Ausst.-Kat. Museo Nacional Centro

übersetzen kann, referiert auf Theorien der Selbstorganisation – so meine These –
wie sie um 1800 in den embryogenetischen Entwicklungstheorien aufkamen.[58] Mit
dem Begriff „skiagraphy" wurde wiederum die Methode zur perspektivischen Wie-
dergabe von Schatten, die Bestimmung der Uhrzeit nach dem Schattenstand, ein
architektonischer Aufriss oder Querschnitt, aber auch die Kunst Schattenrisse zu
zeichnen, belegt.[59] Während im 18. Jahrhundert vor allem Zeichenhandbücher zur
Kunst der „Skiagraphie" erschienen, wandelte sich dieser Begriff zu Beginn des 19. Jahr-
hunderts und umfasste nun vorwiegend Schattenrisse.[60] In einem Notizbuch Talbots
aus dem Jahr 1811 mit einem Glossar unterschiedlicher Ausdrücke findet sich ein Ein-
trag, der diesen Begriffswandel bereits verdeutlicht: „Skiagramm – eine Silhouette,
Skiagraph – von Skia, ein Schatten."[61] Aus vorangegangenen Ausführungen lässt sich
somit schließen, dass der neue bildgebende Prozess allgemein als Licht- und Schat-
tenkunst aufgefasst wurde. Querverbindungen zur Silhouettiertechnik werden
durch den Begriff der „Skiagraphie" als Bezeichnung der Methode, aber auch durch
die innerfamiliäre Benennung „shadow" für das Bildmaterial betont.

Eine weitere bedeutende Ebene, auf die im oben angeführten Zitat verwiesen
wird, ist Talbots Erfindung des Positiv-Negativ-Verfahrens. Zu Beginn seiner Unter-
suchungen spricht er jedoch noch nicht von einer positiven oder einer negativen
Fotografie, sondern er beschreibt den Umkopierprozess anhand der Herstellung
einer „ersten Zeichnung", die als „Objekt" benutzt eine weitere Zeichnung erzeugen

de Arte Reina Sofía, Madrid 2001, S. 347–354. Gray setzt Talbots Nomenklatur von „photoge-
nic" in Relation zu seinen philologischen Studien, insbesondere seine Beschäftigung mit der
mythologischen Figur der „Protogenia".

58 Möglicherweise wurde Talbots Begriff „photogen" durch Studien des britischen Chemikers
Ezekiel Walker, der die Termini „photogen" und „thermogen" in Zusammenhang mit seinen
Forschungen auf dem Gebiet der Verbrennung etablierte, vermittelt. „Photogen" stand dabei
für einen sogenannten Lichtstoff bzw. eine Substanz oder ein Element, welches Licht erzeugt,
vgl. Walker 1814.

59 Siehe dazu: Oxford English Dictionary, Oxford University Press, Onlineversion, Eintrag „scia-
graphy", http://www.oed.com/view/Entry/172660?redirectedFrom=sciagraphy (25.2.2017);
vgl. dazu ebenfalls: Johann Heinrich Zedler, Grosses vollständiges Universal-Lexikon aller
Wissenschaften und Künste, Leipzig/Halle 1732–1754, Bd. 36 (1743), S. 581; Meyers Konversa-
tions-Lexikon 1885–1892, Bd. 14, S. 1016. Ursprünglich geht der Begriff „Skiagraphie" auf das
fünfte vorchristliche Jahrhundert zurück und bezeichnete das Verfahren der „Schattenma-
lerei", das erstmals Apollodorus aus Athen angewendet haben soll, siehe dazu: Eva Keuls,
Skiagraphia Once Again, in: American Journal of Archaeology, Jg. 79, Bd. 1, 1975, S. 1–16; Chri-
stiane Kruse, Wozu Menschen malen. Historische Begründungen eines Bildmediums,
München 2003.

60 Vgl. Joseph Gwilt, Sciography, or Examples of Shadows, and Rules for their Projection, London
1822.

61 Zit. n. Amelunxen 1989, Kap. 2, Anm. 8. Amelunxen weist die Handschrift Talbots Mutter,
Lady Elizabeth Feilding, zu.

kann, die „umgekehrte" Licht- und Schattenwerte aufweist.[62] Hier folgt Talbot einer Beschreibungsweise, wie sie bereits Schulze bei seinen Versuchen im „entgegengesetzten Sinne" nutzte.[63] Abschließend ist zu bemerken, dass Talbot den Versuch unternahm, jenen photogenischen oder skiagraphischen Prozess von allen bis zu diesem Datum bekannten Zeichentechniken abzusetzen – dies jedoch mit dem Begriffsinstrumentarium der zu dieser Zeit üblichen Zeichenpraktiken. Nachfolgende Schriften, die Talbot ab Anfang 1839 publizierte, zeugen von der Unbestimmtheit und den Schwierigkeiten, dieses neue Medium zu definieren. Im Folgenden sollen Talbots frühe Schriften auf die Vorbildwirkung des Schattenrisses und der Silhouettierkunst hin untersucht werden, um nicht nur begriffsgeschichtliche Referenzen zu betonen, sondern auch visuelle Bezüge offen zu legen.

On the Art of Fixing a Shadow

Kurz nach der öffentlichen Bekanntgabe der französischen Erfindung der Fotografie durch Daguerre verfasste Talbot am 30. Januar 1839 einen Brief an den Herausgeber der Zeitschrift *The Literary Gazette*. Darin versuchte er sich nicht nur von Daguerres Verfahren auf unterschiedliche Weise abzugrenzen; er lieferte erstmals auch eine grundsätzliche Bestimmung seiner Erfindung, die er nun ausnahmslos als „Art of Photogenic Drawing" bezeichnete. In diesem Brief, der am 2. Februar unter der Rubrik „Fine Arts" veröffentlich wurde, verriet Talbot weder technische noch chemische Details.[64] Ausführlichere Beschreibungen und mögliche Anwendungsgebiete erörterte er in einem Bericht, der am 31. Januar 1839 vor der Royal Society verlesen wurde.[65] Darin schildert Talbot seine Überlegungen zu den Verfärbungseigenschaften von Silbernitrat, die ihn zu folgendem Experiment geführt hatten:

> „I proposed to spread on a sheet of paper a sufficient quantity of the nitrate of silver, and then to set the paper in the sunshine, having first placed before it some object casting a well-defined shadow. The light, acting on the rest of the paper, would naturally blacken it, while the parts in shadow would retain their whiteness. Thus I expected that a kind of image or picture would be produced, resembling to a certain degree the object from which it was derived."[66]

62 Vgl. Tietjen 2007, S. 57ff.
63 Schulze 1913, S. 101.
64 Talbot 1839a.
65 Talbot 1980.
66 Talbot 1980, S. 23.

Das durch Licht und Schatten bestimmte Bild sollte seinem Vorbild, so die Prämisse, in gewisser Hinsicht ähnlich sein. In Bezug auf den konkreten Herstellungsvorgang vermerkt Talbot, er habe ein Objekt vor das lichtempfindliche Papier „gestellt" und es im Anschluss belichtet. Sehr wahrscheinlich handelt es sich bei dieser unspezifischen Beschreibung um Talbots kameraloses Verfahren zur Erzeugung von Pflanzen- oder Spitzenabdrücken, da die Apparatur der Camera obscura keine Erwähnung findet. Aus vorangegangenem Paragrafen wird jedoch auch klar, dass das Ziel Talbots eindeutig in der Gewinnung von Bildern („a kind of image or picture") lag und diese nicht, wie dies Laxton darstellte, nur bildliche „Nebenprodukte" von Experimenten zur Austestung unterschiedlicher Chemikalien waren.[67] Das Licht „schwärzte" das Papier nicht nur, so Talbot weiter, sondern durch Variation der chemischen Mischverhältnisse konnten unterschiedliche Farbigkeiten, von „sky-blue" über „brown, of various shades" bis hin zu „black" erreicht werden.[68] Etwas komplizierter wird Talbots Bildbegriff durch eine daran anschließende Bemerkung, in der er zur Erklärung eines kameralosen Bildes vermerkt: „The images obtained in this manner are themselves white, but the ground upon which they display themselves is variously and pleasingly coloured."[69]

Nicht das gesamte in Abbildung 5 erkenntliche Bild würde Talbot demnach als „image" oder „picture" betrachten, sondern lediglich die durch die Konturenlinie umrissene Pflanzendarstellung. Der hellviolette Grund dient nur zur Absetzung des eigentlichen Bildes. Diese Argumentation verstärkt den bildlichen Ersetzungscharakter photogenischer Zeichnungen, welche aufgrund der „naturgetreuen" Abbildung des Originalobjektes wie Surrogate wirken. Auf diese Verdopplungsfunktion des Fotogramms werde ich im folgenden Kapitel näher eingehen.

Unter Absatz 2, „Effect and Appearance of these Images", findet er für die bläulich-schwarze Farbigkeit seiner photogenischen Zeichnungen und ihrer weißen „Bilder" ein prominentes Vergleichsbeispiel. Die zu dieser Zeit populäre „Wedgwoodware", eine Keramiksorte aus dem Hause Josiah Wedgwood, bestand aus bläulich gefärbten Gefäßen mit weißen Applikationen. John Flaxman, neoklassizistischer Bildhauer und Illustrator, war ab dem Jahre 1775 beauftragt, die antikisierenden Figuren zu entwerfen, die sich innerhalb kürzester Zeit zu einem wahren Verkaufsschlager entwickelten. In formaler Hinsicht ist es also einerseits der blaue Hintergrund, der Talbot zu diesem Vergleich animiert; andererseits sind es auch jene „white

67 Laxton spricht von „byproducts of testing emulsions", Laxton 2006, S. 1239.

68 Talbot 1980, S. 24. Ware sieht die Bandbreite an Farbigkeit in der Zusammensetzung des kolloidalen Silbers unterschiedlicher Form und Größe begründet, siehe dazu: Mike Ware, Mechanisms of Image Deterioration in Early Photographs: The Sensitivity to Light of W.H.F. Talbot's Halide-Fixed Images. 1834–1844, London 1994, S. 13.

69 Talbot 1980, S. 24.

figures", die der englische Wissenschaftler in seinen kameralos hergestellten photo-
genischen Zeichnungen identifiziert.[70] Abgesehen von der leicht reliefierten Oberflä-
che der applizierten Figuren, der Ornamentik und den architektonischen Elementen
werden die weißen Zierformen der Wedgwoodware anhand einer sie umrahmenden
Konturenlinie bestimmt. Eine Analogie zu Talbots photogenischen Zeichnungen von
Pflanzen- oder Spitzenmustern lässt sich somit vor allem durch die Linie als haupt-
sächliche Bedeutungsträgerin ziehen. Diese Verknüpfung von Talbots „photogenic
drawings" mit der um 1800 virulenten Linienkunst stellt meiner Ansicht nach ein
zentrales Moment der Einbettung und Interpretation dar, welches in diesem Kapitel
noch näher erläutert werden wird.

In Paragraf 4 seiner Ausführung kommt Talbot unter der Überschrift „On the
Art of Fixing a Shadow" auf die Beziehung zur Magie zu sprechen:

> „The Phenomenon which I have now briefly mentioned appears to me to partake
> of the character of the *marvellous*, almost as much as any fact which physical
> investigation has yet brought to our knowledge. The most transitory of things, a
> shadow, the proverbial emblem of all that is fleeting and momentary, may be
> fettered by the spells of our ‚*natural magic*‘, and may be fixed for ever in the posi-
> tion which it seemed only destined for a single instant to occupy."[71]

An dieser Stelle werden aufgrund des Begriffs der „natural magic" nicht nur Referen-
zen zur „rational recreation"-Bewegung Ende des 18. Jahrhunderts, ihren magischen
sowie belehrenden Vorführungen und Publikationen zu Silbernitratexperimenten
reaktiviert; auch poetologische Abhandlungen und zeitgleiche Besprechungen der
Schattenkunst und der damit vermeintlich beginnenden Malerei klingen an.[72] Zu
letztgenannter Referenz möchte ich einen kurzen Exkurs unternehmen.

Im Zuge der Popularität von Scherenschnitt- und Silhouettierkunst erhielt eine
durch Plinius d. Ä. rezipierte Anekdote besondere Prominenz, da man in dieser
Legende, wie Robert Rosenblum ausführte, „an antique parallel to the art of the sil-
houette" erkannte.[73] So gibt Plinius in seiner *Naturalis Historiae* als einer der ersten die
Erzählung vom Ursprung der Malerei wieder, in der das Phänomen des Schattens und

70 Ebenda.
71 Ebenda, S. 25.
72 Vgl. dazu: John Baptist Porta, Natural Magick, London 1658; Johann Nicolaus Martius, Unter-
 richt von der Magia Naturali, Frankfurt 1751. Auch um 1832 fand der Begriff der „natural
 magic" noch Anwendung, siehe dazu: David Brewster, Letters on Natural Magic, London 1832;
 Douglas Nickel, Talbot's Natural Magic, in: History of Photography, Jg. 26, Bd. 2, 2003, S. 132–
 140; Simon Schaffer, Commentary, in: Brusius/Dean/Ramalingam 2013, S. 269–289.
73 Robert Rosenblum, The Origin of Painting. A Problem in the Iconography of Romantic Classi-
 cism, in: The Art Bulletin, Jg. 39, Bd. 4, 1957, S. 279–290, hier S. 287.

dessen Umrisslinie eine wesentliche Rolle spielen.[74] Es handelt sich um die Geschichte der Tochter des korinthischen Töpfers Butades, die von ihrem Geliebten Abschied nehmen musste. Zum Zwecke der Erinnerung zeichnete sie den durch eine Lampe an die Wand geworfenen Schatten ihres Geliebten als Umrisszeichnung an der Wand nach. Ihr Vater, der ihren Schmerz lindern wollte, füllte den Umriss mit Ton aus, brannte ihn und schuf damit ein Abbild. Von Interesse ist diese Erzählung aufgrund zahlreicher Texte um 1800, die eine direkte Verknüpfung der Ursprungslegende mit der Silhouettierkunst herstellten. So erklärte der schweizerische Künstler Henry Fuseli in einem Vortrag vor der Royal Academy im Jahre 1801:

> „If ever legend deserved our belief, the amorous tale of the Corinthian maid, who traced the shade of her departing lover by the secret lamp, appeals to our sympathy, to grant it. [...] the first essays of the art [painting] were skiagrams, simple outlines of a shade, similar to those which have been introduced to vulgar use by the students and parasites of Physiognomy, under the name Silhouettes [...]."[75]

Die zeitgenössische Schattenkunst und ihre wissenschaftliche wie populärwissenschaftliche Anwendung im Kontext der Physiognomie bekamen somit eine antike Vorläuferin, die zudem den Ursprung der gesamten Malerei markieren sollte.[76] Vor allem in der Zeit zwischen 1770 und 1820 galt die Legende der korinthischen Magd als paradigmatisches Vergleichsbeispiel der Schattenkunst, die in Talbots Rede sicherlich als bekannt vorausgesetzt werden darf.

Eine weitere Bedeutungsebene, die im Absatz über die „Kunst, einen Schatten zu fixieren" mitschwingt, ist die Psychologisierung des Schattens beziehungsweise der Topos des Eigenlebens des geraubten oder verschenkten Schattens in der Romantik.[77] Berühmtes Beispiel hierfür ist Adelbert von Chamissos Erzählung von Peter Schlemihl aus dem Jahr 1814.[78] Der Protagonist der Novelle verkauft für eine nie versiegende

74 Gaius Plinius Secundus, d.Ä., Naturalis Historiae, hg. v. Roderich König, München 1976, Bd. 43, S. 108ff. Siehe dazu: Ernst Kris/Otto Kurz, Die Legende vom Künstler. Ein geschichtlicher Versuch, Frankfurt am Main 1995, S. 102f.
75 Zit. n. Rosenblum 1957, S. 287.
76 Vgl. dazu: Victor Stoichita, Eine kurze Geschichte des Schattens, München 1999.
77 Schulz 2001, S. 391. Siehe ebenfalls: ders., Photographie und Schattenbild, in: Marion Ackermann (Hg.), SchattenRisse. Silhouetten und Cutouts, Ausst.-Kat. Städtische Galerie im Lenbachhaus, München 2001, S. 141–145, Anm. 14.
78 Adelbert von Chamisso, Peter Schlemihls wundersame Geschichte, Nürnberg 1814. Talbot selbst traf Chamisso 1827 in Berlin, als dieser das Amt des Direktors des Botanischen Gartens innehatte, siehe dazu: Nickel 2003, S. 136. Zeitgenössische Rezensenten bringen Talbots Erfindung in Zusammenhang mit Chamissos Erzählung, vgl. dazu u.a.: Anonym, On Photogenic

Börse voller Geldstücke seinen Schatten an den Teufel. Als schattenloses Wesen reagiert seine Umwelt auf ihn mit Schrecken und Misstrauen, woraufhin Peter Schlemihl aus der Welt der Lebenden ausgegrenzt wird. Victor Stoichita sieht hier im Topos des Schattens vor allem eine Verdinglichung gegeben, da eine zuvor kaum wahrgenommene Entität plötzlich einen Tauschwert erhält. Zudem kann der Schatten, so Stoichita, als Substitut der Seele angesehen werden, weshalb sich Chamissos Novelle mit Lavaters Physiognomik zusammendenken lässt.[79] Nicht zuletzt gilt, wie Hubert von Amelunxen feststellte: „[...] es ist die Zeit der romantischen, aber auch szientifischen Phantasmagorien vom entzweiten Ich, vom Doppelgänger und von der Setzung des Subjekts als einer projizierten Identität."[80] Auf diese Verdopplungsfunktion des Schattens werde ich noch an späterer Stelle zurückkommen.

Eine konkrete Anwendung seiner Erfindung sieht Talbot unter anderem in der Möglichkeit gegeben, Schattenbildnisse beziehungsweise „outline portraits" anzufertigen.[81] Auch hier erkennt Talbot gegenüber vorhergehenden Techniken eine Vereinfachung: „These [outline portraits] are now often traced by hand from shadows projected by a candle. But the hand is liable to err from the true outline, and a very small deviation causes a notable diminution in the resemblance."[82] Als automatische Technik liefere Talbots Verfahren hingegen eine naturgetreue Kopie. So stellt er gegenüber der Zeichenkunst fest: „I believe this manual process cannot be compared with the truth and fidelity with which the portrait is given by means of the solar light."[83] Aus vorangegangenen Ausführungen geht somit hervor, dass Talbot mit der Kunst, Schattenporträts anzufertigen, nicht nur vertraut war, sondern seine Erfindung als verbesserte Version zur Herstellung jener Porträts andachte.

Den bereits in zahlreichen Experimentierbüchern des 18. Jahrhunderts besprochenen Versuch, Glasbilder auf silbernitratbehandeltes Papier zu kopieren, nimmt Talbot ebenfalls in seine Besprechung mit auf und bezeichnet die dadurch erzeugten, der Schattenrisskunst nahe stehenden Bilder als „shadow-pictures".[84] Schon 1831 findet sich auf einem Fragment aus einem seiner Notizbücher ein „geheimer" Eintrag,

Drawing, in: The Saturday Magazine, 13. April 1839, Nr. 435, S. 139. Siehe dazu: Bernd Stiegler, Der Zeichenstift der Natur. Bestimmungen eines neuen Mediums, in: ders./Charles Grivel/ André Gunthert (Hg.), Die Eroberung der Bilder. Photographie in Buch und Presse (1816–1914), München 2003, S. 26–39, hier S. 27, Anm. 5.

79 Stoichita 1999, S. 169.
80 Amelunxen 1989, S. 33.
81 Talbot 1980, S. 26.
82 Ebenda.
83 Ebenda.
84 Ebenda.

der auf die Verwendung bereits erörterter „sympathetischer Tinte" verweist.[85] Für die zeitgenössische Leserschaft dürften die genannten Beschreibungen jedoch nur bedingt neuartig gewesen sein. Hinweise auf die bereits breit rezipierte Alltagspraxis, Drucke oder Glasgemälde mit Hilfe von Sonnenlicht und Silbernitrat umzukopieren, lieferten mehrere Artikel kurz nach der öffentlichen Bekanntgabe der photogenischen Zeichenkunst Talbots.[86] Am 13. April 1839 erschien im *Magazine of Science and School of Arts* eine Rezension zu Henry Perkins Kinder- und Jugendbuch *Parlour Magic*, in der das darin beschriebene Experiment „Light, a Painter" mit Talbots „Photogenic Drawings" nicht nur gegenübergestellt, sondern auch als verfahrensgleich identifiziert wurde.[87] Dass es sich bei Talbots kameraloser Bildherstellung um einen beliebten und bereits etablierten Zeitvertreib handelte, betonte ebenfalls ein Artikel im *Saturday Magazine*. Seit dem Jahr 1802, so heißt es darin, ermöglichen Wedgwoods und Davys Experimente die „Produktion oder Reproduktion von Zeichnungen" sowie die Erzeugung von sogenannten „window-paintings". Ausdrücklich wird ebenfalls hervorgehoben, dass jene Versuche bereits ab 1802 zu einem regelrechten „amusement" avancierten.[88]

Talbots Identifizierung seiner neuen Praxis als Schattenkunst lässt sich demnach in ein weit verzweigtes Netz an wissenschaftlichen als auch populären Techniken einbinden. Nicht nur aufgrund der Herstellungsbedingungen, sondern auch aufgrund formaler Aspekte können Talbots photogenische Zeichnungen in Beziehung zu ästhetischen Diskursen um 1800 gesetzt werden: Diskurse über das Charakteristische, die Umrisslinienkunst und objektive Bilder. Zudem etablierte sich Ende des 18. Jahrhunderts eine Poetologie, die den Schatten im Rahmen der Verinnerlichungstendenz der Romantik als Zeichen der Flüchtigkeit, des Unheimlichen, aber auch als Doppelgängermotiv oder Verdinglichung verhandelte und Zeitgenossen Talbots sicherlich bekannt gewesen sein dürfte.

85 In diesem Notizbuch vermerkte Talbot in Geheimschrift: „first concealed, at last I appear", siehe dazu: Russell Roberts, Traces of Light. The Art and Experiments of William Henry Fox Talbot, in: Coleman 2001, S. 361–377, hier S. 365, 85.

86 Siehe dazu: Batchen 1999, S. 51.

87 Anonym, Reviews, in: Magazine of Science and School of Arts, 13. April 1839, Nr. 11, S. 15–16, hier S. 15.

88 Anonym, On Photogenic Drawing, No. II. The Daguerreotype, in: The Saturday Magazine, 22. Februar 1840, Nr. 490, S. 71–72, hier S. 71.

Holde Finsternisse

Die Bildtechniken Fotogramm, Scherenschnitt, Schattenriss und Naturselbstdruck, um die es im Folgenden gehen wird, lassen sich auf unterschiedliche Weise verknüpfen. Wie zu Beginn dieses Kapitels bereits angedeutet, handelt es sich um Verfahren zur Herstellung „negativer" Bilder, da die Licht- und Farbwerte in umgekehrten Tonwerten zur Darstellung kommen. In formaler Hinsicht verbindet jene Praktiken die konturierende Umrisslinie, die sich kontrastierend vom Untergrund absetzt und somit die jeweiligen Motive zu erkennen gibt. Dem umrahmenden Lineament kommt ferner das Potenzial zu, vom Gegenstand abstrahieren und so etwas Wesentliches über das abgebildete Objekt vermitteln zu können. Sowohl Schattenriss, Naturselbstdruck als auch Fotogramm zählen zu visuellen Medien, die einer um 1800 virulenten Forderung nach „automatisierter Bildproduktion" nachkamen.[89] Darunter können unter anderem Verfahren wie die Physionotrace, Camera-lucida-Zeichnungen oder Panthografie subsumiert werden, die bildliche Mimesis über eine zumeist halbmechanische Apparatur herstellten. Im Falle von Fotogramm und Naturselbstdruck besitzt das resultierende Bild darüber hinaus einen Objektivitätsanspruch, der sich aus der einstmaligen Berührung zwischen Objekt und Trägerschicht und dem im Maßstab 1:1 generierten Bild erklärt. Schriftliche Äußerungen, die darauf bedacht sind, Vorteile des Fotogramms und des Naturselbstdrucks gegenüber anderen bildgebenden Verfahren zu betonen, berufen sich insofern nicht nur auf den automatischen Aspekt der Bildherstellung, sondern auch auf den einstmaligen Kontakt als Authentizitätsgaranten. Ähnlich gelagerte Beschreibungen finden sich auch in Anleitungsbüchern zur Technik des Schattenrisses. Ein Vergleich dieser vier auf unterschiedliche Weise verknüpften Techniken ist insofern von Relevanz, als er nicht nur genannte stilistische Spezifika herauszuschälen erlaubt, sondern auch entscheidende Einsichten hinsichtlich ähnlicher Rezeption, Zuordnung und Anwendung verdeutlicht. In Folge möchte ich nun näher auf das Verfahren des Scherenschnitts und seine zeitgenössische Klassifizierung eingehen, um vor diesem Hintergrund die bildgebende Technik des Fotogramms einordnen zu können.

Die Technik, das Profil eines Menschen mit Hilfe seines Schattenumrisses abzuzeichnen setzte zuerst in England und Frankreich ein und gelangte von dort aus in den deutschsprachigen Raum. Vorbereitet wurde sie durch Scherenschnitte aus weißem Papier, wie sie vor allem im religiösen Bereich in Form von figürlichen Andachtsbildern mit ornamentalen Verzierungen zur Ausführung kamen. Ein weiterer Zweig

89 Vgl. dazu: Steffen Siegel, Ausblick auf die große Gemäldefabrik. Entwürfe automatisierter Bildproduktion um 1800, in: Olaf Breidbach (Hg.), Natur im Kasten. Lichtbild, Schattenriss, Umzeichnung und Naturselbstdruck um 1800, Ausst.-Kat. Ernst-Haeckel-Haus, Jena 2010, S. 9–30.

findet sich in der Volkskunst, wo Spitzenschnitte – Imitationen von stofflichen Spitzenmustern – für Stammbücher mit Wappen, Symbolen, allegorischen Darstellungen und Verzierungen hergestellt und teils auch farbig gefasst wurden.[90] In stilistischer Hinsicht lassen sich dabei zwei Gestaltungsarten ausmachen: Scherenschnitte, die rein auf einer sie umrahmenden Konturenlinie basieren und auf jegliche Binnenwerte verzichten, sowie jene, die auf ornamentaler Durchbrechung basieren. Als Arbeitsinstrumente dienten vorwiegend Messer, Scharnierscheren sowie Punzen und Nadeln, mit deren Hilfe man vegetabile und ornamentale Muster aus dem teilweise symmetrisch gefalteten Papier oder Pergament hervorbrachte. Nach der Herauslösung des Motivs aus dem Trägermedium montierten die jeweiligen Scherenschnittkünstler/innen ihre Werke zumeist auf dunklen Untergrund, um durch den Kontrast die Wirkung von Formen und Figuren zu verstärken.

Es lässt sich nicht mit Gewissheit sagen, zu welchem Zeitpunkt der Wechsel von weißem zu schwarzem Papier und das Anfertigen von Profilen initiiert wurde.[91] Mitte des 18. Jahrhunderts jedenfalls erlangte diese Technik größte Beliebtheit. Zeitlich fällt die Mode des „Silhouettierens" mit der Antikenbegeisterung des Frühklassizismus zusammen. Ausgrabungen wie jene in Herculaneum ab dem Jahre 1738 sowie in Pompeji ab 1748 sorgten für ein allgemeines Interesse an antiker Kultur. An zentraler Stelle standen dabei griechische Vasenbilder und ihre durch Konturenlinien definierten Figurendarstellungen, wodurch die Umrisszeichnung zur ästhetischen Leitfigur erkoren wurde. Zudem förderte Johann Joachim Winckelmanns Schrift *Geschichte der Kunst des Alterthums* von 1764 eine Neubewertung der antiken Kunst und ihrer „Kontur" als bedeutsames Moment.[92] Der Zusammenhang zwischen der Legende von der korinthischen Magd, die den Schattenriss ihres Geliebten nachzeichnete, und der zeitgenössischen Silhouettierkunst wird unter anderem in der Zeitschrift *Feuille nécessaire* aus dem Jahr 1759 betont: „Dibutade autrefois peignit ainsi son amant en marquant les traits qui terminoient son ombre sur un tronc que son père sculpta

90 Vgl. dazu: Ernst Alfred Stückelberg, Über Pergamentbilder, in: Schweizerisches Archiv für Volkskunde, Bd. 9, 1905, S. 1–15.

91 Heinrich Leporini führt eine gewisse „Scherenkünstlerin Pyburg" an, die bereits 1699 das britische Königspaar Wilhelm III. und Maria II. aus schwarzem Papier geschnitten haben soll, vgl. ders., Bildnissilhouette, in: Reallexikon zur deutschen Kunstgeschichte, Bd. 2, 1947, Sp. 691–695, hier Sp. 691. Alternative Schreibweise: Rhijberg, vgl. Max von Boehn, Miniaturen und Silhouetten. Ein Kapitel aus Kulturgeschichte und Kunst, München 1917, S. 176. Sigrid Metken wiederum ordnet Elizabeth Pyburg dem älteren Verfahren des Weißschnitts zu: Metken 1978, S. 16. Ernst Biesalski datiert das früheste (deutsche) Silhouettenporträt auf das Jahr 1748, vgl. ders., Scherenschnitte und Schattenriss. Kleine Geschichte der Silhouettenkunst, München 1964, S. 24.

92 Johann Joachim Winckelmann, Die Kunst des Alterthums, Dresden 1764.

d'après cette esquisse. Nos Dames, à l'imitation de cette tendre fille, tracent partout les traits de leurs amis sur un papier noir qu'elles découpent ensuite."[93]

Die Tätigkeit des Nachzeichnens und des anschließenden Ausschneidens wird in diesem Artikel als „agréable occupation" bezeichnet und vor allem als weibliche Beschäftigung angepriesen. Frauen zeichneten gleich ihrem antiken Vorbild Schattenrisse nach, um sie anschließend mit schwarzer Tusche zu färben und auszuschneiden. Die Beliebtheit dieser Praxis belegen zahlreiche um 1780 erschienene Anleitungsbücher, welche Auskunft über praktische und für Laien leicht nachvollziehbare Herstellungsmöglichkeiten von Schattenrissen gaben.[94] Daneben zählte das Schneiden von Silhouetten zu Beginn des 19. Jahrhunderts zum Bildungsideal von Töchtern aus bürgerlichem Hause: Damit gehörte es einem sanktionierten Feld weiblicher Handwerkstätigkeit an und konnte von künstlerischen Werken abgegrenzt werden.[95]

Die allgemeine Stellung der Scherenschnittkunst innerhalb des Kunstkanons und damit die Tätigkeit des Nachahmens im Gegensatz zur erfindungsreichen Genialität, die im folgenden Kapitel auf das Fotogramm bezogen wird, lässt sich mit Goethes Schrift *Der Sammler und die Seinigen* verdeutlichen.[96] In diesem Werk expliziert der Autor unter dem Absatz des „Nachahmers" in Bezug auf die Kunst: „Fängt ein Künstler damit [mit dem Nachahmen] an, so kann er sich bis zu dem Höchsten erheben, bleibt er dabei kleben, so darf man ihn einen *Kopisten* nennen und mit diesem Wort gewissermaßen einen ungünstigen Begriff verbinden."[97] Verharrt ein Künstler also im „geistlosen" Kopieren von Kunstwerken, so befinde er sich „auf dem schlimmsten Abwege".[98] Goethe kommt an dieser Stelle auch auf den Schattenriss zu sprechen: „Die Neigung zu Schattenrissen hat etwas, das sich dieser Liebhaberei nähert. Eine

93 Anonym, Industrie, in: Feuille nécessaire, 3. Dezember 1759, S. 685–686, hier S. 686.

94 Vgl. dazu: Christoph Müller, Ausführliche Abhandlung über die Silhouetten und deren Zeichnung, Verjüngung, Verzierung und Vervielfältigung, Frankfurt/Leipzig 1780; Gustav Philipp Jakob Bieling, Anweisung wie Silhouetten auf eine leichte Art mit sehr geringen Kosten sowohl in einzelnen Köpfen als ganzen Gruppen von Personen mit treffender Aehnlichkeit auf Goldgrund hinter Glas zu verfertigen sind, Nürnberg 1791; Barbara Townsend, Introduction to the Art of Cutting Groups of Figures, Flowers, Birds, &c. in Black Paper, London 1815; Augustin-Amant-Constant Edouart, A Treatise on Silhouette Likenesses, London 1835.

95 Vgl. dazu: Metken 1978, S. 136.

96 Johann Wolfgang Goethe, Der Sammler und die Seinigen, in: Siegfried Seidel (Hg.), Goethe. Berliner Ausgabe, Kunsttheoretische Schriften und Übersetzungen, Berlin/Weimar 1973, Bd. 19, S. 207–269.

97 Ebenda, S. 260. Zu jenen Kopisten zählten u.a.: Jean Huber, Hieronymus Löschenkohl, Auguste Amant Constant Fidèle Edouart und Luise Duttenhofer. Siehe dazu: Ackermann 2001; zu Duttenhofer, vgl. Julia Sedda, Antikes Wissen. Die Wiederentdeckung der Linie und der Farbe Schwarz am Beispiel der Scherenschnitte von Luise Duttenhofer (1776–1829), in: Ulrich Johannes Schneider (Hg.), Kulturen des Wissens im 18. Jahrhundert, Berlin 2008, S. 479–488.

98 Goethe 1973, S. 260.

solche Sammlung ist interessant genug, wenn man sie in einem Portefeuille besitzt. Nur müssen die Wände nicht mit diesen traurigen, halben Wirklichkeitserscheinungen verziert werden."[99]

In einem Brief Goethes an den Maler Samuel Rösel aus dem Jahr 1829 wird darüber hinaus deutlich, welche Stellung Schattenrisse zumal aus Frauenhand besaßen. Illustriert mit einigen Silhouetten Adele Schopenhauers verfasste Goethe ein Gedicht, indem seine Einstellung gegenüber jenem Medium in wenigen Zeilen ablesbar wird:

> „Schwarz und ohne Licht und Schatten / Kommen Röseln aufzuwarten, / Grazien und Amorinen; / Doch er wird sie schon bedienen. / Weiß der Künstler ja zum Garten / Die verfluchtesten Ruinen / Umzubilden, Wald und Matten / Uns mit Linien vorzuhexen; / Wird er auch Adelens Klecksen, / Zartumrißnen, Licht und Schatten / Solchen holden Finsternissen / Freundlich zu verleihen wissen."[100]

Durch Goethes Bezeichnung von Schopenhauers Schattenrissen als „holde Finsternisse" und „Kleckse" stellt er sie damit gleichsam in den Kontext der durch Zufall hervorgebrachten Kunstproduktionen.[101] „Hinter den vorzeitlichen Finsternissen", so Juliane Vogel, „verbargen sich auch die Hervorbringungen eines Geschlechts und einer Klasse, dem das bürgerliche Kunstverständnis nicht die Fähigkeit zur Erfindung, sondern ausschließlich zur Nachahmung attestierte und deren Ausschluß unabdingbare Voraussetzung einer auf das Genie gegründeten Kunstkonzeption war."[102] Goethes Gedicht rezipiert insofern eine allgemein gültige Hierarchisierung von Kunstformen, die nur jene Werke in ihren Kreis aufnahm, die dem Konzept eines „männlichen" Künstlergenies mit schöpferischer Geisteskraft entsprachen. Gegenüber der gezeichneten Linie galt der Schnitt lediglich als unterhaltsamer Zeitvertreib. Das Schneiden nach einer Konturenlinie wurde demnach nicht in die etablierten Kunstgattungen eingeordnet.

Eine geschlechtsspezifische Verkettung sieht Ann Bermingham zudem in der zeitgleichen Popularität der Legende des Ursprungs der Malerei. Durch die bildliche Darstellung der korinthischen Magd in zahlreichen Gemälden der Zeit wird der kategoriale Unterschied zwischen Imitation und Erfindungsgabe deutlich. Es handelt sich

99 Ebenda, S. 261.
100 Zit. n. Juliane Vogel, Schnitt und Linie. Etappen einer Liaison, in: Friedrich Teja Bach/Wolfram Pichler (Hg.), Öffnungen. Zur Theorie und Geschichte der Zeichnung, München 2009, S. 141–159, hier S. 145. Zu Schopenhauers Schattenrissen siehe: Catriona MacLeod, Cutting up the Salon. Adele Schopenhauers „Zwergenhochzeit" and Goethes Hochzeitslied, in: Deutsche Vierteljahrsschrift für Literaturwissenschaft und Geistesgeschichte, 2015, Jg. 89, Bd. 1, S. 70–87.
101 Vgl. Weltzien 2011.
102 Vogel 2009, S. 146.

hier nicht um einen eigenständigen Entwurf, sondern um das „geistlose" Abzeichnen einer auf eine plane Fläche geworfenen Linie: „Rather than inventing the arts of drawing, painting, and modelling, she invented a series of reproductive media or technologies which, when taken up by the proper hands, could be used to make fine art."[103] In Zusammenhang damit setzt Bermingham zeitgenössische Anleitungs-bücher zur Zeichenkunst und zu diversen Basteleien, die das Dekorieren unterschied-licher Objekte mit vorgefertigten Vorlagen als Freizeitbeschäftigung forcierten. Die darin beschriebenen Tätigkeiten und ihre „dekorativen" oder „ornamentalen" Erzeug-nisse wurden auf unterschiedliche Weise „weiblich" kodiert und galten somit als Handarbeit und nicht als genuine Kunstwerke.[104]

Von zentraler Bedeutung innerhalb der geschlechtsspezifischen Konnotationen des Schattenrisses ist zudem die allmähliche Differenzierung des Begriffs „Riss" in die gegensätzlichen Semantiken von „Zeichnung" und „Umriss".[105] Ab Beginn des 19. Jahrhunderts wurde unter „Riss" in erster Linie die architektonische Entwurfs-zeichnung – als Aufriss, Querschnitt oder Grundriss – verstanden und von der Hand-zeichnung unterschieden. In Zedlers *Universal-Lexicon* von 1742 werden beide Defi-nitionen noch gleichberechtigt angeführt. Neben der Bedeutung einer Zeichnung nach „Geometrischen Regeln" wird der Riss wie folgt definiert: „Riß, heisset öffters so viel als ein Muster oder Umriß einer Sache, wornach das Frauenzimmer etwas zu nähen oder zu kleppeln pfleget [...]."[106] Ein Riss bestand demnach in erster Linie aus konturierenden Linien, die für weibliche Handarbeiten wie Nähen oder Klöppeln als Vorlage dienten. Im Falle eines Schnittmusters wurde dieses abgepaust und vergrö-ßert oder im Originalformat ausgeschnitten und auf den Stoff übertragen. Aufgrund dieser Zweiteilung wurde die geschlechtsspezifische Differenzierung von männ-lichem Zeichengenie und weiblicher Nachahmungstätigkeit auch sprachlich determi-niert.

103 Ann Bermingham, The Origin of Painting and the Ends of Art. Wright of Derby's Corinthian Maid, in: John Barrell (Hg.), Painting and the Politics of Culture, Oxford 1992, S. 135–165, hier S. 160.

104 Ebenda, S. 161.

105 Zur terminologischen Präzisierung des Begriffs „Riß" im 19. Jahrhundert, siehe: Christian Rümelin, Terminologische Überlegungen zum Begriff Riß, in: Ackermann 2001, S. 54–59.

106 Zedler 1732–1754, Bd. 31 (1742), Sp. 1742.

Kulturtechnik „Schneiden"

Im 18. Jahrhundert kann von einer regelrechten Kulturtechnik des Ausschneidens gesprochen werden, wobei sehr unterschiedliche Praktiken aufeinander trafen.[107] Eine jener Techniken ist die seit dem 16. Jahrhundert entwickelte Sammel- und Auswertungstechnik des Exzerpierens. Dabei wurden Textpassagen und Bilder ausgeschnitten, klassifiziert und anschließend auf lose Träger oder in Alben geklebt. Das Ausschneiden und Sammeln diente der kontinuierlichen Wissensakkumulation: Disparate Text- und Bildelemente konnten zueinander in Beziehung gesetzt und somit in ein persönliches Archiv überführt werden.[108] Ende des 18. Jahrhunderts erkannte man zudem den pädagogischen Wert der Ausschneidekunst. Nicht nur das eingehende Betrachten oder Ausmalen von Bildvorlagen sollte dem Kind das Erlernen von Begriffen ermöglichen, sondern vor allem das Ausschneiden mitsamt seinen taktilen Qualitäten wurde als adäquates Mittel gewertet, Kindern zu einer effektiveren Lernleistung zu verhelfen.[109] So erfährt man im Vorbericht zu Friedrich Justin Bertuchs *Bilderbuch für Kinder* von 1790, dass das Kind mit dem Buch wie mit einem Spielzeug umgehen solle. „[...] es muß darinn zu allen Stunden bildern, es muß es illuminieren, ja sogar, mit Erlaubniß des Lehrers, die Bilder ausschneiden und auf Pappendeckel kleben dürfen."[110] Neben die „direkte Anschauung"[111] anhand unmittelbarer sinnlicher Wahrnehmung trat nun auch eine Fokussierung auf die sensomotorischen Fähigkeiten.[112] Abgesehen von der allgemeinen Aufwertung des Tastsinns für die kindliche

107 Zum Terminus „Kulturtechnik" siehe: Lorenz Engell/Bernhard Siegert (Hg.), Themenheft „Kulturtechnik", Zeitschrift für Medien- und Kulturforschung, Bd. 1, 2010.

108 Siehe dazu: Lucy Peltz, The Pleasure of the Book. Extra-illustration, an 18th-Century Fashion, in: things, Bd. 8, 1998, S. 7–31; Anke te Heesen, Fleiss, Gedächtnis, Sitzfleisch. Eine kurze Geschichte von ausgeschnittenen Texten und Bildern, in: dies. (Hg.), Cut & Paste um 1900. Der Zeitungsausschnitt in den Wissenschaften (Kaleidoskopien. Zeitschrift für Mediengeschichte und Theorie), Bd. 4, Berlin 2002, S. 146–154; dies., Der Zeitungsausschnitt. Ein Papierobjekt der Moderne, Frankfurt am Main 2006.

109 Siehe dazu: te Heesen 1997.

110 Friedrich Johann Justin Bertuch, Bilderbuch für Kinder, Weimar/Gotha 1790–1830, Bd. 1, o.S.

111 Zum Begriff der Anschauung siehe: te Heesen 1997, S. 50f.; Siegbert Merkle, Die historische Dimension des Prinzips der Anschauung. Historische Fundierung und Klärung terminologischer Tendenzen, Frankfurt am Main 1983; Waltraud Naumann-Beyer, Anschauung, in: Karlheinz Barck u.a. (Hg.), Ästhetische Grundbegriffe, Bd. 1, Stuttgart/Weimar 2000, S. 208–246; Stefanie Kollmann/Sabine Reh (Hg.): Zeigen und Bildung. Das Bild als Medium der Unterrichtung seit der Frühen Neuzeit, Bad Heilbrunn 2018 (in Vorb.).

112 Bereits Jean-Jacques Rousseau betonte das unmittelbare Vor-Augen-Führen sowie die Bedeutung des Tastsinns für die kindliche Entwicklung, vgl. Jean-Jacques Rousseau, Emile oder über die Erziehung (1762), Köln 2010. Auch Johann Gottfried Herder erkannte ihn als grundlegenden Sinn eines heranwachsenden Kindes, vgl. Johann Gottfried Herder, Plastik. Einige Wahrnehmungen über Form und Gestalt aus Pygmalions bildendem Träume, in: ders., Werke,

Entwicklung wurden Bastel- und Schneidearbeiten mit Papier als kostengünstige und einfache Beschäftigungsform angesehen, die zudem eine Schulung der kindlichen Fingerfertigkeit, Erfindungsgabe und visuellen Fähigkeiten ermöglichte.[113]

Die Aufwertung des Schneidens innerhalb der Pädagogik führte zur massenhaften Produktion von Ausschneidebögen, aus denen vorgefertigte Zeichnungen, Figuren oder Ornamente herausgelöst werden konnten. Auch in ästhetischer Hinsicht wurde das Zusammenspiel von Schere und Papier zur Erzeugung von ornamentalen Blättern genutzt. Neben den bereits erwähnten Formen des Weißschnitts, der zumeist florale Formen oder Spitzenmuster imitierte und im profanen sowie religiösen Bereich Verwendung fand, schnitt man Grafiken, Anziehpuppen und Hampelmänner aus, dekorierte Möbel und Schatullen mit „Chinoiserien" oder klebte ausgeschnittene Objekte in sogenannte „Scrapbooks" ein.[114] In der viktorianischen Ära, die für diese Studie entscheidend ist, galt das Schneiden und Collagieren als beliebte Freizeitbeschäftigung von Frauen der Aristokratie, aber auch der Mittelschicht.[115] Einer besonderen Art der Collage widmete sich unter anderem Mary Delany mit ihren „paper mosaics".[116] In filigraner Weise setzte sie gefärbte Papierelemente zusammen, um damit Pflanzen in täuschender Naturähnlichkeit auf schwarzem Grund gleich einem Herbarium abzubilden. Mit ihren aus Papier geschnittenen Pflanzenteilen ging Delany nicht nur der populären Tätigkeit des Schneidens nach, sondern erzeugte mit ihren Collagenwerken zudem einen Trompe-l'œil- oder Augentrug-Effekt. Hillel Schwartz prägte mit ihrem gleichlautenden Buch dafür den Begriff der *Culture of the Copy*, der zunächst eine allgemeine Vorliebe für Phänomene des Surrogats oder Doppelgängertums bezeichnet.[117] Wenngleich Schwartz nur am Rande auf handwerkliche

hg. v. Wolfgang Proß, München u.a. 1984–1987, Bd. 2, S. 465–542. Vgl. dazu: Ulrike Zeuch, Umkehr der Sinneshierarchie. Herder und die Aufwertung des Tastsinns seit der frühen Neuzeit, Tübingen 2000; Binzeck 2007.

113 Vgl. dazu: Bernhard Heinrich Blasche, Der Papparbeiter, oder Anleitung in Pappe zu arbeiten, Schnepfenthal 1797; Heinrich Rockstroh, Anweisung zum Modelliren aus Papier oder aus demselben allerley Gegenstände im Kleinen nachzuahmen, Weimar 1802; Carl Horstig, Beyspiele, wie Eltern und Erzieher ihre Kleinen angenehm und nützlich unterhalten und beschäftigen können, Hannover 1804.

114 Vgl. dazu: Daniëlle Kisluk-Grosheide, „Cutting up Berchems, Watteaus, and Audrans". A Lacca Povera Secretary at the The Metropolitan Museum of Art, in: Metropolitan Museum Journal, Bd. 31, 1996, S. 81–97; Gianenrico Bernasconi, Der „Collagen-Paravent". Ein Bildverfahren zwischen Konsum und Dekoration, in: Zeitschrift für Kunstgeschichte, Bd. 75, 2012, S. 373–390, hier S. 378.

115 Françoise Heilbrun/Michael Pantazzi, Album de collages de l'Angleterre victorienne, Ausst.-Kat. Musée d'Orsay, Paris 1997; Elizabeth Siegel, Playing with Pictures. The Art of Victorian Photocollage, Chicago 2009.

116 Vgl. dazu: Mark Laird (Hg.), Mrs. Delany and her Circle, Ausst.-Kat. Yale Center for British Art, New Haven, Conn. 2009.

117 Schwartz 1996.

Bastelarbeiten des viktorianischen Zeitalters eingeht, lassen sich dennoch zahlreiche Kunstfertigkeiten unter das Motto einer „Kultur des Kopierens" stellen.[118] Aus Wachs und Muscheln wurden beispielsweise Blumen gestaltet und zu Gestecken drapiert, oder aus Papier Formen ausgeschnitten und -gestanzt, um Spitzenmuster und Häkelarbeiten zu imitieren. Die somit produzierten Objekte spielten mit der Illusion von Wirklichkeit, die sich nicht mehr durch den Sehsinn verifizieren ließ, sondern nur durch Taktilität aufgelöst werden konnte. Diesen Aspekt der Kopierkultur beziehungsweise die Faszination der Augentäuschung werde ich im Rahmen der Erörterung von Talbots schriftlichen Äußerungen zu seinen photogenischen Zeichnungen nochmals aufgreifen.

Allgemein wurde die Dekoration des häuslichen Bereichs mit ausgeschnittenen Bildern und das Anlegen von repräsentativen Sammelalben im viktorianischen Zeitalter als sogenanntes „accomplishment" junger Damen und somit als notwendiger Teil ihrer Erziehung verstanden.[119] Mit der Ausübung dieser Tätigkeiten vollzog sich jedoch auch ein ganz konkretes Disziplinierungsprogramm. Näh-, Stick- oder Schneidearbeiten galten als geeignete weibliche Techniken zur Aneignung der Tugenden Genauigkeit, Geduld und Konzentrationsfähigkeit; zudem sollten sie vor Einsamkeit und Trübsal bewahren.[120] Durch die Annahme geschlechtsspezifischer Anlagen sah man Handarbeit als angemessene Beschäftigungsform für Frauen, um ihre von Natur aus gegebene „female softness and delicacy" hervortreten zu lassen.[121] Seit der Renaissance wurde Kunst höher gewertet als Handarbeit, das Dekorative wurde dabei von Beginn an Frauen aufgrund ihrer „natürlichen" Disposition zugeteilt. Dies umfasste Tätigkeiten, die vornehmlich mit Nützlichkeit und Nachahmung verbunden waren und künstlerische Eigenleistung ausschlossen.[122] Zudem führte eine geschlechtsspezifische Definition eines Handwerks oder einer Kunstrichtung, wie die im 17. und 18. Jahrhundert von zahlreichen Frauen ausgeübte „Blumenmalerei", zu ihrer Marginalisierung innerhalb des Kunstkanons. Demgemäß stellen Rozsika Parker und Griselda Pollock fest: „[...] the sex of the maker was as important a factor in the development of the hierarchy of the arts as the division between art and craft on the basis of function, material, intellectual content and class".[123] Vor allem der funktionale,

118 Zu den Bestrebungen der viktorianischen Industrie, Ersatzstoffe und -verfahren zur Imitation und Reproduktion herzustellen, siehe Giedion 1987, S. 383ff.

119 Zum Begriff der „accomplished woman", siehe: Bermingham 2000.

120 Vgl. Bernasconi 2012, S. 379f.

121 John Gregory, A Father's Legacy to his Daughters, Dublin 1774, S. 30.

122 Siehe dazu: Rozsika Parker/Griselda Pollock, Crafty Women and the Hierarchy of the Arts, in: dies., Old Mistresses. Women, Art and Ideology, London 1981, S. 50–81; Linda Nochlin, Why Have There Been No Great Woman Artists? (1971), in: dies. (Hg), Women, Art and Power and Other Essays, New York 1988, S. 144–178; Parker 2010.

123 Parker/Pollock 1981, S. 51.

materielle und geschlechtsspezifische Zusammenhang in der Anerkennung und Rezeption von Techniken wie Talbots photogenischen Zeichnungen, sowie die Erörterung von Fotogrammen von Frauen werden mich in den beiden folgenden Kapitel noch näher beschäftigen.

Zur Erlernung von Techniken wie der Stickkunst, unterschiedlichen Arten des „fancywork", der Bastelarbeiten mit Naturmaterialien, oder der Zeichenkunst gaben ebenfalls Anleitungsbücher Hilfestellung über konkrete Anweisungen, Vorlagen und Musterblätter.[124] Diese Bücher wurden nicht nur zum nützlichen Zeitvertreib oder aus ökonomischen Aspekten zur Verschönerung des Eigenheims herangezogen, sondern durchaus auch zur Anregung individueller Ausdrucksmöglichkeiten. Wie Siegrid Metken, Patrizia di Bello, Rozsika Parker und andere Forscher/innen herausarbeiten konnten, entwickelten Frauen mit Schere, Nadel und Klebstoff gleichwohl ein eigenes künstlerisches Vokabular, wodurch zeithistorisch problematische Termini wie „Handarbeit" oder „Volkskunst" unter einem geschlechtsanalytischen Blickwinkel hinterfragt werden konnten.[125]

Runge und die Schere

Aufgrund seines gut dokumentierten Werkes und des überlieferten Briefverkehrs können anhand von Philipp Otto Runge zahlreiche, für vorliegende Arbeit essenzielle Diskurse erörtert werden. Dazu zählen die Tätigkeit des Scherenschnitts und die Bedeutung der Umrisslinie innerhalb der Künste, Illustrationskonventionen im Feld der Botanik sowie die Rolle des Naturvorbildes für die Ornamentik. In den Jahrzehnten um 1800 fertigte Runge vor allem Motive in Weißschnitt an, von Pflanzen- und Tierstudien über Genreszenen und Märchendarstellungen bis hin zu Stadtansichten, die anschließend auf mattblaues und schwarzes Papier geklebt wurden. Noch bevor er seine Ausbildung zum akademischen Maler antrat, schnitt er Johann Georg Rist zufolge „ohne sich im Reden zu unterbrechen und mit unglaublicher Sicherheit und Schnelligkeit die größten und reichsten Gewinde und Verzierungen von der muster-

124 Um hier nur einige exemplarische Werke zu nennen: Mrs. Artlove, The Art of Japanning, Varnishing, Polishing, and Gilding Being a Collection of Very Plain Directions and Receipts, London 1730; Hannah Robertson, The Young Ladies' School of Arts, Edinburgh 1767; Anonym, Elegant Arts for Ladies, London 1856.

125 Metken 1978; Patrizia Di Bello, Photocollage, Fun, Flirtations, in: Siegel 2009, S. 49–63; Maureen Goggin/Beth Tobin (Hg.), Women and Things, 1750–1950: Gendered Material Strategies, Farnham 2009; John Potvin/Alla Myzelev (Hg.), Material Cultures, 1740–1920. The Meaning and Pleasures of Collecting, Aldershot 2009; Parker 2010.

6 Philipp Otto Runge, Ein Mann, alte Frauen und Haustiere, weißer Scherenschnitt auf graublauem Papier, 35,3 × 21,5 cm, um 1807, Hamburger Kunsthalle.

haftesten Zeichnung und Anordnung" aus.[126] Die Tatsache, dass sein Arbeitsinstrument aus einer Schere bestand, dürfte Runge aber auch nachdenklich gestimmt haben:

„Ich wollte doch, daß der Zufall mir statt der Scheere etwas anderes zwischen die Finger gesteckt hätte. Denn die Scheere ist bey mir nachgerade weiter nichts mehr als eine Verlängerung meiner Finger geworden, und es kommt vor, als wenn bey einem Mahler dies mit dem Pinsel u.s.w. ebenso der Fall ist, da er denn mit diesem Zuwachs an seinen Fingern seiner Empfindung und den lebhaftesten Bildern seiner Phantasie nur nachzufühlen braucht. Wenn nun so einer die hellsten Perioden am zartesten aufzufassen versteht, so muß natürlich ein Meisterstück zum Vorschein kommen; dies aber fällt bey der Scheere, wenigstens für Andre, weg, und ehe mir ein andres Werkzeug so anwüchse, da gehörte viel Zeit dazu, und wo ist die zu haben?"[127]

126 Zit. n. Jörg Traeger, Philipp Otto Runge und sein Werk. Monographie und kritischer Katalog, München 1975, S. 143f.
127 Ebenda.

7 Philipp Otto Runge, Vierpass mit
Eichenlaub, weißer Scherenschnitt auf
blauem Karton (Faltschnitt), 16 × 21 cm,
um 1807, Hamburger Kunsthalle.

Diese Passage verdeutlicht die bereits erwähnte Hierarchisierung von Kunst und
Handwerk beziehungsweise die Diskriminierung der Schere innerhalb der ästheti-
schen Ordnung künstlerischer Arbeitsinstrumente. Davon abgesehen nobilitierten
Martin Knapp, Werner Hofmann sowie Cornelia Klinger in ihren Analysen zur Sche-
renschnittkunst Runges neben der Schere vor allem den Werkstoff Papier in seiner
skulpturalen und bildenden Funktion.[128] Mit Hilfe des Rohstoffs Papier sowie der
Schere war Runge in der Lage, seine Ideen in bildliche Strukturen umzusetzen, die er
selbst als „lebendige Kraft des Bildens" bezeichnete.[129] Ganz allgemein kann daher fest-
gestellt werden, dass es sich bei Runge um ein „Zeichnen mit der Schere" handelte.

Seine Werke lassen sich mitunter einer sehr konkreten, zum Teil auch öko-
nomisch-kunstgewerblichen Funktion zuordnen. So schnitt er zahlreiche szenische
Tier- und Figurendarstellungen als Spielfiguren aus, die in ihren Motiven zeitgleichen
Ausschneidebögen ähneln.[130] Um die Figuren vertikal aufstellen zu können, befinden
sich an deren unteren Rändern kleine Stege, die nach dem Ausschneiden gefaltet und

128 Hofmann bezeichnet Papier in dieser Hinsicht als „Rohstoff", den Runge in ein „Gebilde" ver-
 wandle. Gegenüber dem Zeichner könne der Scherenschnittkünstler, der bewusst auf Details
 verzichten muss, um zu einer Umrisszeichnung zu gelangen, eben dies aufgrund der Funk-
 tionsweisen und Voraussetzungen der Schere in einem Arbeitsschritt ausführen. Vgl. Wer-
 ner Hofmann, Philipp Otto Runge. Scherenschnitte, Frankfurt am Main 1977, S. 61 (1977a);
 Martin Knapp, Deutsche Schatten- und Scherenbilder aus drei Jahrhunderten, Dachau b.
 München 1916, S. 6f.; Cornelia Richter, Philipp Otto Runge. Ich weiß eine schöne Blume, Werk-
 verzeichnis der Scherenschnitte, München 1981, S. 13.
129 Philipp Otto Runge, Hinterlassene Schriften, hg. v. Johann Daniel Runge, Göttingen 1840/41,
 hier Bd. 1, S. 48.
130 Wie viele andere seiner geschnittenen Werke lassen sich jene Spielmittel nur schwer datie-
 ren. Vgl. Richter 1981, S. 21ff.

mit kleinen Hölzchen oder Kartonwinkeln verstärkt wurden (Abb. 6).[131] Im Gegensatz dazu präsentieren Runges Pflanzenabbildungen in Scherenschnitttechnik jeweils ein singuläres vegetabiles Exemplar. Hofmann sieht in dieser Vereinzelung kein künstlerisches Konzept; vielmehr setzt er die Kenntnis botanischer Handbücher voraus, die ebenso singuläre Pflanzenillustrationen beinhalteten.[132] Zudem lässt sich insbesondere bei seinen botanischen Schnitten feststellen, dass die herausgelösten Formen zum größten Teil nicht als getreue Kopien der Naturvorlage angelegt wurden. Um das Charakteristische einer Pflanze hervorzuheben, verzichtete Runge auf die Binnenzeichnung, projizierte ihre Räumlichkeit in eine Ebene und konzentrierte sich allein auf die Konturenlinie. Durch das Aufkleben der Schattenrisse auf kontrastierende Trägerpapiere gelangte die Umrisslinie zu ihrer vollen Wirkung, indem Positiv- und Negativform gleichermaßen betont wurden.[133] Einzelne Blüten, Früchte oder Blätter brachte Runge gesondert voneinander zur Darstellung. Überschneidungen vermied er zugunsten einer Schematisierung. Auf diese Weise konnte er nicht nur von der Naturvorlage abstrahieren, sondern auch eine Ästhetisierung derselben vornehmen.[134] Es ging Runge also weniger um die zweifelsfreie Identifikation einer Pflanze im botanischen Sinne, sondern um die Zuspitzung des Charakteristischen und um eine Übersetzung ins Ornamentale. Eine Sonderstellung innerhalb Runges Scherenschnittœuvres nehmen seine Faltschnitte ein (Abb. 7). Dazu legte er ein Stück Papier doppelt oder vierfach und schnitt entlang der Bugkante ein stark geometrisierendes, vegetabiles Motiv aus, das seinem Anspruch einer „architektonischen Form und Festigkeit der Pflanzen" entsprach und eine „Totalform" oder einen „Totaleindruck" einer Pflanze vermitteln konnte.[135] Mit Hilfe von Schere und Papier spiegelte er Pflanzendetails über eine Achse oder einen Punkt und gelangte so zur Abstraktion des Naturvorbildes.[136] Das Arbeitsinstrument Schere nahm hierbei eine besondere Stellung ein: Es erlaubte Elemente einer Pflanze herauszuarbeiten, ohne im Detail

131 Vermutlich dienten diese Figuren Runges Kindern als Spielzeug. Die einzelnen Scherenschnitte wurden vermutlich auf Initiative von David Runge, Philipp Otto Runges Bruder, nach dessen Tod zusammen auf Papier geklebt, um den Nachlass seines Bruders zu erhalten. Zur Thematik der Aufstellfiguren siehe: Vogel 1981, S. 197; Metken 1978, S. 225ff.; Richter 1981, S. 15.

132 Werner Hofmann, Schattenrisse, Scherenschnitte und frühe Zeichnungen, in: ders. (Hg.), Runge in seiner Zeit. Kunst um 1800, Ausst.-Kat. Hamburger Kunsthalle, München 1977, S. 70–84, hier S. 71 (1977b).

133 Siehe dazu: Sabine Thümmler, Die Entwicklung des vegetabilen Ornaments in Deutschland vor dem Jugendstil, Univ.-Diss, Bonn 1988, S. 18f.; Traeger 1975, S. 144.

134 Siehe dazu: Schneede 2010, S. 360ff.

135 Brief an Friedrich August von Klinkowström, 13. Juni 1809, in: Runge 1840/41, Bd. 1, S. 176.

136 Siehe dazu: Richter S. 18f. In Abbildung 7 sind um die zentrale, kreisförmige Aussparung Einschnitte erkennbar, deren Funktion jedoch unklar ist. Vermutlich handelt es sich dabei um eine dekorative Verwendungsweise.

voraussagen zu können, wie das durch die Schere ermittelte Bild nach der Entfaltung des Papiers tatsächlich aussehen würde. Zudem nutzte Runge die Schere zur Erarbeitung von geometrischen, ornamentalen und schematisierenden Formen, wodurch die Schere als wichtiges Instrumentarium innerhalb seines Kunstschaffens bezeichnet werden kann.[137] Es ging Runge daher nicht um eine mimetische Darstellung, sondern um die ästhetische wie erkenntnistheoretische Dimension einer Pflanzendarstellung. Dies wird durch die Tatsache verdeutlicht, dass Runge unterschiedliche Spezies zu einer singulären Pflanze kombinierte und somit botanische Fantasiebildungen kreierte.[138] Einige der Pflanzenscherenschnitte weisen eine horizontal ausgerichtete Form auf, andere wiederum eine starke Symmetrisierung, Ornamentalisierung und Rhythmisierung. Diese ästhetische Gestaltung steht in Zusammenhang mit ihrer Verwendung als kunsthandwerkliche Vorlagenwerke für Wandverzierungen, Stickmuster, Tapetenborten, Tortenspitzen oder auch Lampen- und Ofenschirme.[139] Dafür reduzierte Runge Bauprinzipien unterschiedlicher Pflanzen auf ein einfaches, symmetrisch organisiertes Grundmuster, welches leicht vervielfältigt und variiert werden konnte.

Zwischen 1813 und 1833, somit posthum, vertrieb die Buchhandlung Perthes und Besser *Vorlagenhefte mit pflanzlichen Mustern*, bestehend aus abgedruckten Scherenschnitten Runges.[140] Auch noch im Jahre 1843 veröffentlichte die Kindergartenpädagogin und Malerin Doris Lütkens in Hamburg das Heft *Ausgeschnittene Blumen und*

137 Abstraktion und Geometrisierung finden sich ebenso in seinen Pflanzenzeichnungen aus den Jahren zwischen 1807 und 1809 wieder, bei der die Struktur der Pflanze in ein geometrisches Gerüst eingeschrieben wurde, um „Regelmäßigkeiten in den Naturformen" zu erforschen und dadurch den „konstruktiven Charakter" der Natur freizulegen. Markus Bertsch, Beobachtungen zu Runges bildnerischem Werk und seiner Kunstauffassung, in: ders. u.a. (Hg.), Kosmos Runge. Der Morgen der Romantik, Ausst.-Kat. Kunsthalle Hamburg, München 2011, S. 23–36.
138 Bertsch vermutet in Runges mathematischen Pflanzenzeichnungen möglicherweise eine Suche nach einem „Urmuster" bzw. einer „Urgeometrie", vgl. Bertsch 2011, S. 35. Hofmann und Traeger stellen Runges Scherenschnitte und botanische Zeichnungen in den Kontext der Theorien Goethes zur „Urpflanze", vgl. Hofmann 1977b, S. 36, Traeger 1975, S. 115. Goethes Studien zu „Morphologie" und „Bildungstrieb" sieht Thomas Lange wiederum als entscheidende Grundlagenquellen für Runges geometrisierende Pflanzendarstellungen, vgl. Thomas Lange, Das bildnerische Denken Philipp Otto Runges, München 2010, S. 123ff.
139 Vgl. Runge 1841, S. 128, 164f. Laut Traeger war Runge ebenfalls mit gebundenen Mappen, bestehend aus Vorlagezeichnungen für das Kunstgewerbe, beschäftigt. Siehe dazu: Traeger 1975, S. 136, Kat. 547; Hofmann 1977b, S. 70, Thümmler 1988, S. 19, Siehe ebenfalls: Alfred Lichtwark, Herrmann Kaufmann und die Kunst in Hamburg von 1800–1850, München 1893, S. 39; Lange 2010, S. 133.
140 Siehe dazu: Traeger 1975, S. 191.

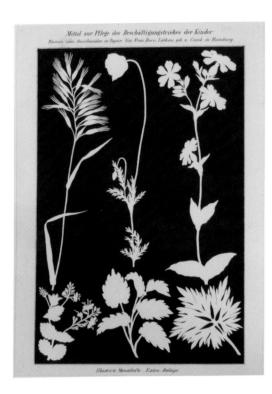

8 „Mittel zum Beschäftigungstrieb
der Kinder", nach Scherenschnitten
von Philipp Otto Runge, aus: Jan
Daniel Gerogens/Heinrich Klemm,
Geistiges und Praktisches für die
Familie und Leben. Ein Fest-
Geschenk für gebildete Frauen und
Töchter, Dresden 1856.

Thiere in Umrissen zum Nachschneiden und Nachzeichnen.[141] Welchen Rang man diesem
Band zuerkannte, ist aus einer Rezension Franz Kuglers ablesbar. Darin kommt der
deutsche Kunsthistoriker auf das Verdienst der Herausgeberin zu sprechen, Runge
und sein „eigenthümliches Geschick im Ausschneiden von Blumen und anderen
Gegenständen" wieder in Erinnerung gerufen zu haben. Die enthaltenen „Nachbildun-
gen von nahe an 50 Stücken" weisen „durch die bloße Umziehung des äußeren Con-
tours die geschmackvollsten Compositionen" auf und haben Teil an einer „sinnvollen
Naturbeobachtung". Der hervorzuhebende Nutzen liege im „Spiel des Nachzeichnens
und Nachschneidens" der Umrissfiguren, wodurch es der Jugend ermöglicht werde,
„auf eine, wenn auch unbewußte, doch sehr wirksame Weise das Gefühl für die
Bedeutung des Contours in der Kunst" auszubilden.[142] 1856 erschienen in der Zeit-
schrift *Geistiges und Praktisches für Familie und Leben* nach der Vorlage Lütkens' zwei
weitere Scherenschnitte Runges als „Mittel zur Pflege des Beschäftigungstriebes der

141 Doris Lütkens, Philipp Otto Runge's Ausgeschnittene Blumen und Thiere in Umrissen zum
 Nachschneiden und Nachzeichnen, Hamburg 1843.
142 Franz Kugler, Vorbilder, in: Morgenblatt für die gebildeten Stände, Kunstblatt, Nr. 13, 13.
 Februar 1844, S. 51.

Kinder" (Abb. 8).[143] Unter dem Titel *Blumenplastik* veröffentlichte Lütkens in dieser Familienzeitschrift einen beigefügten Artikel, der das Ausschneiden und Nachziehen einer Konturenlinie als „zweckmäßige Beschäftigung" für Kinder hervorhob und betonte, dass damit nicht nur die Geschicklichkeit der Hand trainiert werden könne, sondern das Kind so auch im Stande wäre, „durch stufenweise fortschreitende Uebung den Geschmack zu bilden, den Geist für die schönen Formen empfänglich zu machen und zur selbstständigen Theilnahme an der Kunstproduktion zu befähigen".[144] Die im Heft beigefügten Scherenschnittvorlagen verweisen auf ihre künstlerische Herkunft und damit gleichermaßen auf ihren hybriden Status. So bezeichnet Lütkens in ihrem Artikel jenes in Abbildung 8 ersichtliche Blumenbild als „Tafel ausgeschnittener Blumen in Umrissen zum Nachschneiden".[145] Damit ist die Tafel als solche nicht nur als Ausschneidebogen zu bezeichnen, sondern sie bildet bereits ausgeschnittene Pflanzendarstellungen ab. Das Kind kann Runges Schnittfolge imitieren, indem es vorliegende Scherenschnitte seinerseits ausschneidet oder abpaust und dann aus dem Papierverband löst.

Diese Ausführungen zu Runge sollten nicht nur das Schneiden als künstlerische und pädagogische Praxis Ende des 18. und Anfang des 19. Jahrhunderts betonen, sondern auch das mit Hilfe von Linie und Schere am Papier vollzogene Abstraktionspotenzial verdeutlichen. Im Falle seiner botanischen Scherenschnitte zeigte sich zudem ein vom Naturvorbild gelöstes, erkenntnistheoretisch geleitetes System der Geometrisierung, welches in der um 1850 einsetzenden britischen Kunstgewerbereform an Bedeutung gewinnen sollte. Diesen Ansatz werde ich im abschließenden Kapitel am Beispiel amerikanischer Fotogramme um 1870 weiter ausführen.

Linien

Wie bereits angedeutet, spielte die Linie als künstlerisches, aber auch epistemisches Ausdrucksmittel um 1800 eine besondere Rolle.[146] Ihr sprach man das Potenzial zu, vom Naturgegenstand abstrahieren zu können, um typische Merkmale zur Anschauung zu bringen.

Eine erste Betrachtung der Linie in ästhetischem Sinne unternahm William Hogarth mit seiner *Analysis of Beauty* aus dem Jahre 1753.[147] Mit dieser Schrift wurde

143 Doris Lütkens, Blumenplastik. Mit einer Tafel ausgeschnittener Blumen in Umrissen zum Nachschneiden als Beschäftigung für Kinder, in: Jan Daniel Georgens/Heinrich Klemm (Hg.), Geistiges und Praktisches für Familie und Leben. Ein Fest-Geschenk für gebildete Frauen und Töchter, Dresden 1856, S. 67–68.

144 Ebenda, S. 68.

145 Ebenda, S. 67.

146 Vgl. Mainberger/Ramharter 2017; Faietti/Wolff 2015; Kurbjuhn 2014.

147 Vgl. dazu die deutsche Übersetzung: William Hogarth, Analyse der Schönheit, Hamburg 2008.

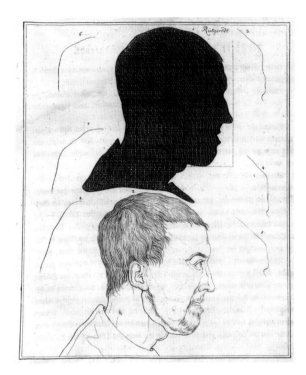

9 Scherenschnitt und Profil,
aus: Johann Caspar Lavater,
Physiognomische Fragmente
zur Beförderung der Men-
schenkenntnis und Men-
schenliebe, Bd. 2, Leipzig/
Winterthur 1776.

keine neue kunsttheoretische Norm etabliert, sondern ein erster Schritt zur Betrach-
tung der „Line of Beauty" als grundlegendes Schema von Natürlichkeit gesetzt. Für
Raphael Rosenberg liegt Hogarths maßgebliche Errungenschaft in der ästhetischen
Betrachtung von Gegenständen als Linien und damit in seiner Funktion als Wegbereiter
der Abstraktion.[148] Aufbauend auf Hogarth wurden Linien nun nicht mehr nur als Hilfs-
konstruktionen zur Erstellung von gezeichneten Figuren gesehen, sondern als eigen-
ständiges Gestaltungsmittel. Damit legte Hogarth den Grundstein für einen Diskurs
über die ästhetische Qualität von Linien, der sich gleichermaßen in der Kunsttheorie,
der Grafik und der Malerei niederschlug.[149] Als weitere Instanz ist der Schweizer Theo-
loge Johann Caspar Lavater mit seinen zwischen 1775 und 1778 publizierten *Physio-
gnomische[n] Fragmente[n] zur Beförderung der Menschenkenntnis und Menschenliebe* anzu-

148 Raphael Rosenberg (Hg.), Turner – Hugo – Moreau. Entdeckung der Abstraktion, Ausst.-Kat.
 Schirn Kunsthalle, Frankfurt am Main 2007, S. 21ff. Siehe dazu ebenfalls: Julia Gelshorn,
 Ornament und Bewegung. Die Grazie der Linie im 18. Jahrhundert, in: Matthias Haldemann
 (Hg.), Linea. Vom Umriss zur Aktion, Ostfildern-Ruit 2010, S. 87–99.
149 Vgl. dazu: Rosenberg 2007, S. 19–52. Laut Rosenberg ist die über den ästhetischen Diskurs
 hinausreichende Wirkung von Hogarths Schrift bisher jedoch noch nicht hinreichend
 gewürdigt worden.

führen.[150] Lavaters Erkenntnisse basierten auf der Interpretation äußerlicher Merkmale und ihrer Übersetzung in lineare Strukturen, die Rückschlüsse auf den jeweiligen Charakter geben sollten. Dies umfasste vorrangig die unbeweglichen Teile des Gesichts, dessen Knochenbau und die Form der Stirn. Zu den weiteren Indikatoren physiognomischer Analyse zählten Kinn, Nase, Ohren, aber auch die Kontur der Lippen, Augen und Augenbrauen (Abb. 9).[151] Mit Hilfe von Messungen am lebenden Objekt und empirisch-induktiver Vorgangsweise wollte Lavater die Physiognomik als wissenschaftliche Methode etablieren.[152] Zentrales Arbeitsmaterial physiognomischer Einsicht stellten gemäß Lavater Profilköpfe in Schattenriss dar.[153] In seinem vierbändigen Hauptwerk kommt er wiederholt auf die Schattentechnik zu sprechen. So expliziert er im elften Abschnitt des zweiten Bandes aus dem Jahr 1776 unter dem Titel „Ueber Schattenrisse":

„Das Schattenbild von einem Menschen, oder einem menschlichen Gesichte, ist das schwächste, das leereste, aber zugleich, [...] das wahreste und gestreueste Bild, das man von einem Menschen geben kann; das *schwächste*; denn es ist nichts Positifes; es ist nur was Negatifes, – nur die Gränzlinie des halben Gesichtes; – das *getreueste*, weil es ein unmittelbarer Abdruck der Natur ist, wie keiner, auch der geschickteste Zeichner, einen nach der Natur von freyer Hand zu machen im Stande ist."[154]

150 Johann Caspar Lavater, Physiognomische Fragmente, zur Beförderung der Menschenkenntnis und Menschenliebe, 4 Bde., Leipzig/Winterthur 1775–1778. Zur historischen Einbettung der Physiognomik, vgl. Olaf Breidbach, Physiognomische Prätensionen. Zur Physiognomik Johann Caspar Lavaters, in: ders. 2010, S. 33–56; Raphael Rosenberg, Johann Caspar Lavater. Die Revolution der Physiognomie aus dem Geist der ästhetischen Linientheorie, in: Haldemann 2010, S. 73–85; Mainberger/Ramharter 2017, S. 362–366.
151 Johann Caspar Lavater, Ueber Verstellung, Falschheit und Aufrichtigkeit, in: ders. (Bd. 2), 1776, S. 55–63.
152 Zur Untermauerung der Wissenschaftlichkeit seiner Thesen entwickelte Lavater ein eigenes Messinstrumentarium, das sogenannte „Stirnmaas", welches jedoch vorwiegend illustrativen Charakter hatte, da Lavater in seinen Fragmenten nicht mit Messdaten, sondern ausschließlich mit Bildern argumentierte. Vgl. dazu: Richard Weihe, Gesicht und Maske: Lavaters Charaktermessung, in: Gert Theile (Hg.), Anthropometrie. Zur Vorgeschichte des Menschen nach Maß, München 2005, S. 35–63, hier S. 41; Gudrun Swoboda, Lavater sammelt Linien. Zu seinem Versuch einer universalen Klassifikation linearer Ausdruckscharaktere im Anschluss an Dürer und Hogarth, in: Benno Schubinger (Hg.), Sammeln und Sammlungen im 18. Jahrhundert in der Schweiz, Genf 2007, S. 315–339.
153 Zur Herstellung solcher Schattenbilder diente Lavater ein sogenannter „Silhouettierstuhl", der mit einer Kopfstütze ausgestattet den zu Porträtierenden fixierte, vgl. Lavater 1775–1778, Bd. 2, S. 93.
154 Lavater 1775–1778, Bd. 2, S. 90. Zur Kritik Lavaters an der Zeichenkunst siehe: Ulrich Stadler, Der gedoppelte Blick und die Ambivalenz des Bildes, in: Claudia Schmölders (Hg.), Der exzentrische Blick. Gespräch über Physiognomik, Berlin 1996, S. 77–92.

Lavater verwendet in seiner Beschreibung von Schattenrissen bereits die Begriffe „Positiv" und „Negativ", die später im Rahmen des Umkopierverfahrens bei Talbot eine wichtige Rolle spielen. Anzumerken ist hierbei, dass Herschel die genannten Begriffe erstmals 1840 für die Fotografie ins Spiel brachte. In einer in den *Philosophical Transactions* der Royal Society publizierten Schrift führt Herschel dazu an:

> „To avoid much circumlocution, it may be allowed me to employ the terms positive and negative, to express respectively, pictures in which the lights and shades are as in nature, or as in the original model, and in which they are the opposite, i.e. light representing shade, and shade light."[155]

Anders als Schaaf und Batchen möchte ich jedoch nicht den Einflussbereich der Elektrizität beziehungsweise des Elektromagnetismus als begriffsbildende Instanzen in den Vordergrund rücken, sondern vielmehr jenen, durch Lavater angesprochenen, bildtheoretische Zusammenhang.[156] Zur Begriffsklärung sei Dideros und d'Alemberts Enzyklopädie herangezogen, in der unter dem Eintrag „positif" Folgendes angeführt ist: „ce terme, dans l'usage ordinaire, est opposé à l'adjectif *négatif*; & il veut dire, *qui suppose l'existence ou la réalité*, ou *qui énonce la réalité;* au lieu que le mot *négatif* sert à détruire la supposition d'existence ou de réalité."[157] Etwas Positives bedingt oder beschreibt also die Realität, etwas Negatives vermag dieser jedoch entgegenzuwirken. Ein Schattenbild einer Person gehört somit nicht der Realität an, sondern bezieht sich auf die Abwesenheit des Abgebildeten. Dennoch schreibt Lavater gerade dem Schattenbild enormen Erkenntnisgewinn zu. Es sei nicht nur als „unmittelbarer Abdruck der Natur" zu verstehen, sondern liefere aufgrund seiner mechanischen Entstehungsweise das „getreueste" Bild eines Menschen, welches ein Zeichner mit seinem Talent nie erreichen könne. In dieser Passage verwendet Lavater zur Beschreibung des Schattenrisses das Modell des Abdrucks. Obwohl es sich im Falle des Schattenrisses nicht um einen direkten Abdruck handelt, also um keinen Übertragungsvorgang unter Druckausübung, greift Lavater auf das Beschreibungsvokabular mechanischer Verfahren und ihrer auf diese Weise hergestellten, objektiven Kopien zurück. Er kommt zu folgendem Schluss: „Keine Kunst reicht an die Wahrheit eines sehr gut gemachten Schattenrisses."[158] Und weiter: „Aus bloßen Schattenrissen habe ich mehr physiognomische Kenntnisse gesammelt, als aus allen übrigen Portraiten."[159] Die

155 Herschel 1840, S. 3.
156 Schaaf 1992, S. 62f., 95; Batchen 1993, S. 28, Anm. 59; Batchen 1999, S. 155. Sowohl Schaaf als auch Batchen können ihre Theorien nicht durch Quellenmaterial belegen.
157 Diderot/d'Alembert 1968–1995, S. 160.
158 Lavater 1775–1778, Bd. 2, S. 90.
159 Ebenda.

umgrenzende Linie eines Gesichtes gerät im Schattenprofil zum alleinigen Bedeu-
tungsträger, wodurch das Wesentliche der Züge vermittelt werden kann. „Der Schat-
tenriß", so Lavater, „fasst die zerstreute Aufmerksamkeit zusammen, concentriert sie
bloß auf Umriß und Gränze, und macht daher die Beobachtung einfacher, leichter,
bestimmter."[160] Durch die Reduktion auf die Umrisslinie konnten Porträts in ihren
strukturellen Gegebenheiten beziehungsweise in ihren Proportionsschemata ver-
gleichbar gemacht werden und trugen so zur Formalisierbarkeit des Verfahrens bei.
Wenngleich Lavater das Studium der Natur empfahl, richteten sich seine Beobach-
tungen interessanterweise rein an bildlichen Darstellungen von Gesichtern aus. Er
arbeitete demnach anhand von charakteristischen Merkmalen am Bild und nicht an
einem lebendigen Gegenüber.[161] In Folge von Lavaters Herausgabe seiner Fragmente
und ihrer Übersetzung in mehrere Sprachen etablierte sich das „Physiognomieren"
zum beliebten Gesellschaftsspiel. Es erlaubte den künstlerisch Unbegabten nicht nur
die halbmechanische Anfertigung von Schattenrissen, sondern auch deren Auswer-
tung nach vorgegebenen Kategorien.[162]

 Als ebenso wesentlich für eine ästhetische Popularisierung der Linie können die
ab 1791 erschienenen Publikationen des Kunstsammlers und Diplomaten Sir William
Hamiltons verstanden werden.[163] Hamiltons zweiteiliges Werk beinhaltete Nach-
zeichnungen seiner eigenen antiken Vasensammlung, die gänzlich in Umrisslinien
ausgeführt worden waren. Die Wahl dieser Darstellungsweise beruhte auf ästheti-
schen Entscheidungen, aber auch auf ökonomischen Gründen. Hamilton wandte sich
mit dieser Publikation vor allem an Kunsthandwerker, für die der Gebrauch von Mus-
tervorlagen in Konturenlineament üblich war. Nicht zuletzt wurden damit aber auch
Künstler/innen angesprochen, die mit Hilfe der Umrisszeichnung in die antike Kunst
eingeführt werden sollten. Der Erfolg dieses Werkes ist insbesondere auf die neu-
artige Anlage des Bildteils zurückzuführen. Der von Hamilton beauftragte deutsche
Künstler Johann Heinrich Wilhelm Tischbein übersetzte die sich vom schwarzen
Untergrund abhebenden Figuren auf den antiken Vorbildern in schematisierende

160 Ebenda, S. 91.
161 Vgl. dazu: Weihe 2005, S. 48ff.
162 Vgl. dazu ebenfalls das in einer Stückzahl von hundert Exemplaren an Freunde verteilte
 Werk: Johann Caspar Lavater, Vermischte Physiognomische Regeln. Manuscript für Freunde
 mit einigen charakteristischen Linien, Zürich 1789. Siehe dazu: Breidbach 2010, S. 77ff.
163 Sir William Hamilton/Wilhelm Tischbein, Collection of Engravings From Ancient Vases,
 Neapel 1791–1803. Vgl. dazu: Werner Busch, Die „große, simple Linie" und die „allgemeine
 Harmonie" der Farben. Zum Konflikt zwischen Goethes Kunstbegriff, seiner Naturerfahrung
 und seiner künstlerischen Praxis auf der italienischen Reise, in: Goethe-Jahrbuch, Bd. 105,
 1988, S. 144–164 (1988a).

und teilweise idealisierende Linienzeichnungen.[164] Hamiltons Buchprojekt hatte einen eminenten Einfluss auf nachfolgende Künstlergenerationen. 1792 schuf Flaxman Illustrationen zu Schriften Homers, die er nach Tischbeins Vorbild in einer auf Konturenlinien und auf eine räumliche Ebene beschränkten Gestaltungsweise realisierte. Flaxmans Serien zur *Ilias*, zur *Odyssee*, zu Aischylos' Werken und zu Dantes *Göttlicher Komödie* wurden breit rezipiert und hatten zudem eine nachhaltige Wirkung auf die Kunst. Sie „schulten und veränderten", so Stefan Schmidt, „die Wahrnehmung einer ganzen Generation von Künstlern und Kunstbetrachtern".[165] Durch die Anlehnung an antike Vorbilder sowie an Basreliefs reflektieren Flaxmans Umrisszeichnungen laut Charlotte Kurbjuhn „ein längst vergangenes Ideal und exponieren dessen Historizität durch Abstraktion."[166] Somit lösen sich Form und Inhalt jedoch auch voneinander ab. Der Linie wurde das Potenzial zu autonomer Ornamentalisierung zugesprochen und damit führte ihr Weg zur Arabeske der Romantik. Werner Busch nennt Flaxman insofern eine „Zentralfigur" des gesamteuropäischen Phänomens des Umrisslinienstils, der zu Beginn auch kritisch diskutiert wurde. Während August Wilhelm Schlegel den Umrisszeichnungen Flaxmans eine rezeptionsästhetische Phantasiesteigerung zusprach, stand Goethe den Werken des englischen Künstlers aufgrund ihrer ästhetischen Reduktion skeptisch gegenüber.[167] In Flaxman sah er lediglich einen kopierenden „Dilettanten", dessen Werke eine Vermengung von antiker und mittelalterlicher Kunst und somit keine genuine Kunstschöpfung darstellten. Obwohl sich einige Stimmen gegen das neue stilistische Programm Flaxmans erhoben, wurde die Linie als autonomes Ausdrucksmittel allgemein anerkannt, was zu einer grundlegenden Neuerung innerhalb der Kunstauffassung führte.

164　Vgl. dazu: Stefan Schmidt, Der aktive Betrachter und die Wahrheit der Linie – Die Ästhetik der Umrißzeichnung am Ende des 18. Jahrhunderts, in: Hans-Ulrich Cain u.a. (Hg.), Die Faszination der Linie. Griechische Zeichenkunst auf dem Weg von Neapel nach Europa, Ausst.-Kat. Antikenmuseum der Universität Leipzig, Leipzig 2004, S. 22–26.

165　Ebenda, S. 24.

166　Charlotte Kurbjuhn, Konturen – Zur Geschichte einer ästhetischen Denkfigur zwischen Klassik und Moderne (Winckelmann, F. und A. W. Schlegel, Keller, Rilke), in: Julia Happ (Hg.), Jahrhundert(w)ende(n). Ästhetische und epochale Transformationen und Kontinuitäten 1800/1900, Berlin 2010, S. 93–114, hier S. 100.

167　Wolfgang Goethe, Über die Flaxmanischen Werke, in: ders., Berliner Ausgabe, hg. v. Siegfried Seidel, Berlin 1972–1986, Bd. 19 (Kunsttheoretische Schriften und Übersetzungen), S. 285–291; August Wilhelm Schlegel, Ueber Zeichnungen zu Gedichten und John Flaxman's Umrisse, in: Athenaeum. Zweiten Band erstes Stück, Berlin 1799, S. 193–246. Vgl. dazu: Peter-Klaus Schuster, „Flaxman der Abgott aller Dilettanten". Zu einem Dilemma des klassischen Goethe und den Folgen, in: Werner Hofmann (Hg.), John Flaxman. Mythologie und Industrie, Ausst.-Kat. Hamburger Kunsthalle, München 1979, S. 32–35; Werner Busch, Umrißzeichnung und Arabeske als Kunstprinzipien des 19. Jahrhunderts, in: Regine Timm (Hg.), Buchillustration im 19. Jahrhundert, Wiesbaden 1988, S. 117–148 (1988b); Oesterle 1988, S. 38ff.

Auch in theoretischer Hinsicht wurde die Linie und mit ihr die Zeichnung als grundlegende Kategorie der Kunst hervorgehoben. In seiner 1790 erschienenen *Kritik der Urteilskraft* betont Immanuel Kant die Schönheit der Zeichnung, welche nur mittels Linie und Form, und nicht wie in der Gattung Malerei durch Farbe und Schattierung zur Vollendung kommen könne.[168] Vor allem aber ist es den Akteuren der künstlerischen Strömungen um 1800 zu verdanken, den Umriss zur zentralen Instanz der Ästhetik erkoren zu haben. Für die Diskussion um das Charakteristische in der Kunst beziehungsweise die Bedeutung der Linie ist die bereits erwähnte Rezension von August Wilhelm Schlegel zu Flaxmans Umrisszeichnungen, erschienen in der Zeitschrift *Athenaeum* von 1799, zu nennen.[169] Darin bespricht Schlegel Flaxmans neuen Stil und dessen innovative Leistung für die Kunstproduktion. Angeregt durch die antike Vasenmalerei und spätmittelalterliche Gemälde Italiens, verzichtete Flaxman in seinen Werken auf perspektivische Bildraumgestaltung, ordnete Darstellungen bildparallel an, stellte Figuren im Profil dar und war allgemein auf Symmetrie und Rhythmus der Komposition bedacht. Durch die Vereinzelung der Figuren wurde zudem ein friesartiger Eindruck erzeugt, der zu einer innerbildlichen Ornamentalisierung führte. Dies vollzog Flaxman durch ein umschreibendes Lineament, das Schlegel nicht als Mangel, sondern als besondere Qualität ansah, weshalb er den Werken des Künstlers das Potenzial zuschrieb, die Einbildungskraft der Betrachtenden anzuregen:

„So wie die Worte des Dichters eigentlich Beschwörungsformeln für Leben und Schönheit sind, [...] so kommt es einem bey dem gelungenen Umriß wie eine wahre Zauberey vor, daß in so wenigen und zarten Strichen so viel Seele wohnen kann. Zwar muß man seine Fantasie schon malerisch geübt und vollständige Kunstwerke viel gesehen haben, um diese Sprache geläufig lesen zu können. Daher ist auch die Liebhaberey für bloße Kontourzeichnungen ungleich seltner. Vielen ist die Licht- und Schattentinte des Kupferstichs schon eine zu starke Abstrakzion."[170]

Flaxmans Linienkunst sei laut Schlegel somit in der Lage, „die rein charakteristischen Züge" einer Sache hervorzuheben.[171] Für Goethe wiederum bedeutete die imaginative Ergänzung des Werkes durch den/die Betrachter/in eine inhärente Unvollständigkeit

168 Immanuel Kant, Kritik der Urteilskraft, hg. v. Karl Vorländer, Hamburg 1974, S. 64f.
169 Schlegel 1799, S. 193–246.
170 Ebenda, S. 205.
171 Ebenda, S. 206. Vgl. dazu: Werner Busch, Das sentimentalische Bild. Die Krise der Kunst im 18. Jahrhundert und die Geburt der Moderne, München 1993, S. 163ff.

desselben.[172] Diese kontroversen Zuschreibungen verdeutlichen die Ambiguität der Linienauffassung: Einerseits konnte die Konturenlinie das Charakteristische oder das Wesentliche hervorheben, womit sie der Objektivierung eines Gegenstandes diente, andererseits galt sie als bedeutungsoffen oder frei für subjektive Einschätzungen und damit als Mittel zur Anregung der Einbildungskraft.[173] Werner Busch spricht in diesem Zusammenhang von der Doppelfunktion der Linie, die sowohl „gegenstandsbezeichnend" wirke als auch auf einen „autonomen Bildflächenwert" verweise.[174] Die Aufgabe der Rezipienten sei es, die auf diese Weise auseinander fallenden Entitäten Form und Inhalt zusammenzufügen.[175] Für die um 1800 virulente Tendenz zur abstrakten Stilisierung beziehungsweise für das Verfahren des „Symbolisierens durch bewussten Verzicht auf eine realistische, richtige Wiedergabe des Körperlichen und Perspektivischen"[176] prägte Busch den Begriff des abstrahierenden „Falschzeichnens".[177] Damit umschreibt er das stilistische Verfahren der Abstraktion, das einen bewussten Verzicht auf eine zentralperspektivische Organisation des Bildraumes auf bisherige, anatomisch präzise Darstellungskonventionen bedeutete. Rosenblum wiederum prägte für den Teil der romantischen Kunst, der sich unter anderem mit der harten Konturenlinie beschäftigte und Formen wie Umrissstich, Scherenschnitt oder Schattenriss hervorbrachte, den Begriff der „Linearabstraktion".[178] Mit der Absage an die Zentralperspektive, der Reduktion von Farbe und der Produktion zweidimensionaler Werke legte dieser Teil der Kunst der Romantik sein Augenmerk auf die Konturenlinie. Auch in den bildlichen Darstellungen der Lebenswissenschaften erhielt die abstrahierende Konturenlinie an Bedeutung.[179] Aufgrund der veränderten Sichtweise auf den Körper und des „neuen funktionalen Organismusbegriffs" wurden Darstellungskonzepte entwickelt, die unsichtbare physiologische Zusammenhänge durch Abstraktion veranschaulichen sollten.[180]

172 Zur Kontroverse zwischen Schlegel und Goethe in Bezug auf Flaxmans Umrisszeichnungen, vgl. Oesterle 1999, S. 38ff.

173 Vgl. dazu: Johannes Grave, Medien der Reflexion. Die graphischen Künste im Zeitalter von Klassizismus und Romantik, in: Beyer 2006, S. 439–455.

174 Busch 1988b, S. 121f.

175 Busch 1993, S. 169.

176 Werner Busch, Die notwendige Arabeske. Wirklichkeitsaneignung und Stilisierung in der deutschen Kunst des 19. Jahrhunderts, Berlin 1985, S. 320–327, hier S. 320.

177 Ebenda, S. 320–327.

178 Robert Rosenblum, The International Style of 1800. A Study in Linear Abstraction, New York 1976, S. 4.

179 Claudia Blümle/Armin Schäfer, Organismus und Kunstwerk. Zur Einführung, in: dies. (Hg.), Struktur, Figur, Kontur. Abstraktion in Kunst und Lebenswissenschaften, Zürich 2007, S. 9–25.

180 Für den Bereich der Lebenswissenschaften als auch der Kunst erkannten Blümle und Schäfer illustrative „Arabesken, Kurven, Vektoren, Ornamente, Schemata oder Modelle" zur Visualisierung von „Formbildungen, Funktionen und Kräfte des Lebens", Blümle/Schäfer 2007, S. 15.

Wie bereits erwähnt, hängt die innerhalb der Ästhetik geführte Diskussion um
Linienkunst und die Ermittlung des Wesentlichen mit der Kategorie des „Charakte-
ristischen" zusammen, der um 1800 vor allem in Deutschland eine besondere Bedeu-
tung beigemessen wurde.[181] Unter anderem bezeichnete Aloys Hirt 1797 in seinem
Versuch über das Kunstschöne „Charakteristik" als das „Wesen" einer Sache, die auf die
„individuellen Merkmale" eines Gegenstandes bezogen wird.[182] Die Aufgabe des
Künstlers sei es, Dinge auf ihre jeweils erforderliche Weise zu charakterisieren bezie-
hungsweise zu individualisieren, um diese somit für den/die Betrachter/in verständ-
lich zu machen. Unter Erfüllung dieser Prämissen komme dem künstlerischen Resultat
daher die Stellung zu, „ein ächter Abdruk der Natur" zu sein.[183] Begriffsgeschichtlich
gesehen liegt bereits seit der Antike das Verständnis des Charakteristischen im
Spannungsmoment zwischen „singulärer Individualität und überindividueller Typi-
sierung".[184] Ferner ist auf die Bedeutung des Charakteristischen in seiner Verwen-
dungsweise des „Geprägtseins" hinzuweisen, wodurch eine Sache individuell gekenn-
zeichnet ist und sich von anderen Gegenständen unterscheiden lässt.[185] Dem Stilmittel
Linie und dem ihm attestierten Vermögen, das Charakteristische herauszuschälen,
kommt demnach die Stellung zu, durch Abstraktion etwas Wesentliches über das
dargestellte Objekt aussagen zu können. Dies ist auch für das Fotogramm eine grund-
legende Eigenschaft, die an dieser Stelle nur angedeutet werden kann.

Was das Ausschneiden vorgefertigter Elemente entlang der Konturenlinie, das
Nachzeichnen einer Umrisslinie im Schattenriss und die Konzeption eines im Linear-
stil gehaltenen Kunstwerks eint, lässt sich in der damaligen Sicht auf die Linie als
grundlegende Bedeutungsträgerin finden. Am Rande sei hier ebenfalls auf kunstpäda-
gogische Strömungen verwiesen, wie sie mit Johann Heinrich Pestalozzi um 1800 erst-
mals konsequent zur Ausarbeitung kamen.[186] Noch vor dem Unterricht im Schreiben

181 Vgl. Edzard Krückeberg, „Charakteristische (das)", in: Ritter/Gründer/Gabriel (Hg.), Histori-
 sches Wörterbuch der Philosophie, Darmstadt 1971, Bd. 1, Sp. 992–994; Alessandro Costazza,
 Das „Charakteristische" als ästhetische Kategorie der deutschen Klassik. Eine Diskussion
 zwischen Hirt, Fernow und Goethe nach 200 Jahren, in: Jahrbuch der deutschen Schillerge-
 sellschaft, Bd. 42, 1998, S. 64–94.
182 Aloys Hirt, Versuch über das Kunstschöne, in: Friedrich Schiller (Hg.), Die Horen. Eine
 Monatsschrift, Tübingen 1797, Bd. XI/7, S. 1–37.
183 Ebenda S. 35.
184 Roland Kranz, Vom „Charakter" in der Kunst – Einführende Bemerkungen, in: ders./Jürgen
 Schönwälder (Hg.), Ästhetik des Charakteristischen. Quellentexte zu Kunstkritik und Streit-
 kultur in Klassizismus und Romantik, Göttingen 2008, S. 7–14, hier S. 7.
185 Ebenda, S. 8.
186 Pestalozzi 1803. Vgl. dazu: Wolfgang Kemp, Die Geschichte des Zeichenunterrichts vor 1870
 als Geschichte seiner Methoden, in: Diethart Kerbs (Hg.), Kind und Kunst. Eine Ausstellung
 zur Geschichte des Zeichen- und Kunstunterrichts, Ausst.-Kat. Bund Deutscher Kunsterzie-
 her, Berlin 1977, S. 12–27; ders., „ ... einen wahrhaft bildenden Zeichenunterricht überall ein-

10 Verbildlichung der Anleitung zur Formkraft, aus: Johann Heinrich Pestalozzi, ABC der Anschauung, Zürich/Bern 1803.

sollten Kinder elementare geometrische Linienverhältnisse beherrschen. Pestalozzis grundlegende Übungen bestanden in geometrischen Formziehungen, durch die das Kind einen Zugang zur bildenden Kunst erhalten und schneller und einfacher schreiben lernen könne. Seine Grundsätze erzieherischer Maßnahmen für den Kunstunterricht basierten auf stark schematisierten Linearzeichnungen, die dem lernenden Kind Sachverhalte „anschaulich", also der Wahrnehmung unmittelbar zugänglich, vermitteln sollten. Mithilfe von Grundübungen wurde das Kind in der Ausführung einfacher linearer Formen geschult, wie sie ebenfalls zur Erlernung des Schreibens eingesetzt wurden, um schließlich zu komplexeren Gestaltungsformen zu gelangen (Abb. 10). Aufbauend auf Pestalozzi erarbeiteten zahlreiche Pädagogen der Zeit erzieherische Konzepte zur Zeichenkunst mit Hilfe der Linie.

zuführen". Zeichnen und Zeichenunterricht der Laien 1500–1870, Frankfurt am Main 1979; Kerrin Klinger, Zum ABC des geometrischen Zeichnens um 1800, in: Bildwelten des Wissens, Bd. 7,1 (Bildendes Sehen), Berlin 2009, S. 81–91; Helene Skladny, Ästhetische Bildung und Erziehung in der Schule. Eine ideengeschichtliche Untersuchung von Pestalozzi bis zur Kunsterziehungsbewegung, München 2009; Wolfgang Legler, Einführung in die Geschichte des Zeichen- und Kunstunterrichts von der Renaissance bis zum Ende des 20. Jahrhunderts, Oberhausen 2011; Maria Heilmann (Hg.), Punkt, Punkt, Komma, Strich. Zeichenbücher in Europa, ca. 1525–1925, Passau 2014; dies. (Hg.), Lernt Zeichnen! Techniken zwischen Kunst und Wissenschaft, 1525–1925, Passau 2015.

Was ich mit genannten Beispielen aufzuzeigen versucht habe, sind jene sozio-kulturellen Dimensionen von Scherenschnitt und Schattenriss, die einerseits auf den Kontext mechanischer, „geistloser" oder auch femininer Ausschneide- oder Kopier-tätigkeiten verweisen, jedoch andererseits die allgemeine Aufwertung der Linie beto-nen, welche durch Abstraktion das Charakteristische eines Objektes versinnbildli-chen konnte. Reformpädagogik, Alltagskultur, Physiognomie und ästhetische Theorie um 1800 spannen somit ein visuelles Feld auf, in welchem dem Schnitt und der Linie besondere Aufmerksamkeit geschenkt wurde. Das Fotogramm ist – so meine These – in eben jenes Diskursfeld miteinzubeziehen, da es nicht nur eine auf den Umriss bezo-gene Abbildung schafft, sondern auch in Verbindung mit dem Konzept der Umkehrung, der Negativität und dem Schatten beziehungsweise der mechanischen Herstellung mithilfe eines Abdrucks zu sehen ist.

Botanische Schattenrisse

Zeitgleich mit dem Verfahren des Scherenschnitts und des Schattenrisses sowie dem stilistischen Darstellungsmittel der Umrisslinie erlangte eine weitere Technik an Prominenz, die auf unterschiedliche Arten mit dem Fotogramm in Verbindung gesetzt werden kann. Es handelt sich dabei um den Naturselbstdruck, ein Verfahren bei dem Objekte der Natur selbst zum Einsatz kamen.[187] Zur Herstellung desselben wurden Pflanzen oder Pflanzenblätter mit Ruß versehen oder mit Farbe bestrichen, anschließend zwischen zwei Papierbögen gelegt und mit dem Handballen oder einem Falzbein abgerieben. Die historischen Wurzeln dieses Verfahrens lassen sich im 13. Jahrhundert ausmachen.[188] Doch erst mit Beginn des 18. Jahrhunderts setzte eine

187 Vgl. dazu: Katharina Steidl, Leaf Prints. Early Cameraless Photography and Botany, in: Pho-toResearcher, Bd. 17, 2012, S. 26–35. Der Begriff Naturselbstdruck wurde 1852 durch Alois Auer geprägt. Vor diesem Zeitpunkt bestanden zahlreiche Termini zur Beschreibung des Verfahrens, an dieser Stelle soll er jedoch als Überbegriff eingesetzt werden.

188 Zur Geschichte des Naturselbstdrucks siehe: Claus Nissen, Die botanische Buchillustration. Geschichte und Bibliographie, Stuttgart 1959, S. 246ff.; Roderick Cave/Geoffrey Wakeman, Typographia Naturalis, Wymondham 1967; Peter Heilmann, Die Technik des Naturselbst-druckes, in: Reinhold Niederl (Hg.), Faszination versunkener Pflanzenwelten. Constantin von Ettinghausen – Ein Forscherportrait, Graz 1997, S. 85–102; ders., Über den Naturselbstdruck und seine Anwendung, in: Silke Opitz (Hg.), Die Sache selbst, Ausst.-Kat. Ernst-Haeckel-Haus Jena, Weimar 2002, S. 100–109; Gianenrico Bernasconi, The Nature Self-Print, in: ders./Anna Maerker/Susanne Pickert (Hg.), Objects in Transition, Ausst.-Kat. Max-Planck-Institut für Wissenschaftsgeschichte, Berlin 2007, S. 14–23; Joachim Schaier, Kurze Geschichte des Natur-selbstdrucks, in: Deutsches Gartenbaumuseum (Hg.), Natur & Druck. Naturselbstdruck mit Pflanzen, Ausst.-Kat. Deutsches Gartenbaumuseum, Erfurt 2008, S. 2–11; Roderick Cave, Impressions of Nature. A History of Nature Printing, London 2010; Simon Weber-Unger, Naturselbstdrucke – Dem Originale identisch gleich, Wien 2014.

regelrechte Mode ein, das sogenannte Verfahren der „Ectypa plantarum", der „Physiotypie" oder des „Klatschdrucks" als botanisches Illustrationsmittel einzusetzen, auch wenn es im Vergleich zu anderen zeitgleichen botanischen Darstellungstechniken, eine eher geringere Rolle spielte.[189] Der unbestrittene Vorteil des Naturselbstdrucks lag darin, dass Abdrucke der Natur auf Papier es erlaubten, die fragilen und für Insektenfraß anfälligen Herbarien zu ersetzen und Pflanzenproben kostengünstig auszutauschen. Zudem zeichnete er sich durch ein hohes Maß an Genauigkeit, Naturtreue und Einfachheit aus.[190] Gängiges Argument für die Verwendung des Naturselbstdrucks war die von der Natur direkt und ohne künstlerische Intervention abgenommene Abbildung. Damit kam dem Abdruck die Rolle eines Authentizitätsgaranten zu. Aber auch rezeptionsästhetisch betrachtet zeigt sich in jenem Abdruckverfahren eine Verbildlichungsform, die aufgrund der Berührung mit dem Objekt sowohl auf eine Präsenz als auch auf eine Repräsentation verweist.

Beim Abdruck einer Pflanze im Naturselbstdruck wurde ein individueller Zustand in einer Umrisslinie zur Darstellung gebracht. Die im 18. Jahrhundert übliche, durch Künstlerhand geschaffene Darstellung von Pflanzen als Kombination unterschiedlicher Wachstumsstadien, die Hervorhebung einzelner Strukturen sowie die farbliche Überbetonung konnten jedoch anhand der Technik des Naturselbstdrucks nicht gewährleistet werden. Auch Details wie Blütenblätter, Knospen oder Samenstand fanden durch den Abreibevorgang kaum Beachtung. Einschränkungen ergaben sich ebenfalls aufgrund der Größe der abzudruckenden Spezies und der jeweiligen Dimension des Papiers. Überstieg eine Pflanze die Maße der Unterlage, konnte sie entweder in mehrere Teile zerlegt und nebeneinander abgedruckt oder auf das Papierformat zurechtgeschnitten werden. Dass es sich dabei um einen langwierigen Vorbereitungsprozess handelte, zeigt sich in der Auswahl der Pflanzen, ihrer Trocknung, Pressung und ihres Arrangements auf dem Trägermedium. Der unangefochtene Vorteil gegenüber anderen Techniken lag hingegen in der präzisen

189 Innerhalb der Botanik des 18. Jahrhunderts begannen sich gewisse Illustrationsstandards erst auszudifferenzieren. Je nach Kontext wurden unterschiedliche Illustrationsmodelle gewählt, von getrockneten und in Sammelalben geklebten Pflanzen, Naturselbstdrucken, bis zu Detailansichten, Querschnitten und mikroskopischen Schemata. Siehe dazu: Aurelia Lenné, Die naturgetreue Struktur der Pflanzen unmittelbar vor Augen führen. Naturselbstdrucke von Pflanzen im 18. und 19. Jahrhundert, in: Opitz 2002, S. 110–120, S. 110f.; Heilmann 2002, S. 101; Kerrin Klinger, Ectypa Plantarum und Dilettantismus um 1800. Zur Naturtreue botanischer Pflanzenselbstdrucke, in: Breidbach 2010, S. 80–96.

190 Insbesondere die Exaktheit des Naturselbstdrucks entsprach dem neuen wissenschaftlichen Ideal der Naturbeobachtung, das sich von der bis zu diesem Zeitpunkt gängigen Methode der idealisierenden oder ästhetisierenden Pflanzenmalerei abzusetzen versuchte und eine in hohem Maße theoretisch konstruierte Darstellungsweise zeigte. Siehe dazu: Kärin Nickelsen, Wissenschaftliche Pflanzenzeichnungen – Spiegelbilder der Natur? Botanische Abbildungen aus dem 18. und frühen 19. Jahrhundert, Bern 2000; Lenné 2002.

Visualisierung spezifischer Details wie Oberflächenstruktur und feinster Blattnervatur. Zentrales Argument des Naturselbstdrucks in Abgrenzung zur Zeichnung war jedoch, Objekte der Natur direkt als Matrize einsetzen und damit ohne künstlerischen Eingriff naturgetreue Abbildungen schaffen zu können.

Daston und Galison bezeichnen in ihrem Werk zur Geschichte der Objektivität das im 18. und bis zur Mitte des 19. Jahrhunderts vorherrschende wissenschaftliche Modell als ein Konzept der „Naturwahrheit".[191] Im Falle der botanischen Illustration ist damit nicht die Darstellung einer realistischen oder naturgetreuen, singulären Pflanze angesprochen, sondern die Abbildung des Typischen eines Exemplars. Abgelöst wurde dieses Ideal von der sogenannten „mechanischen Objektivität", worunter Daston und Galison „das entschlossene Bestreben" verstanden, „willentliche Einmischungen des Autors/Künstlers zu unterdrücken und statt dessen eine Kombination von Verfahren einzusetzen, um die Natur, wenn nicht automatisch, dann mit Hilfe eines strengen Protokolls sozusagen aufs Papier zu bringen".[192] Gerade aber die Technik des Naturselbstdrucks, wie ich in Folge zeigen möchte, stand für das Credo, die Natur mit Hilfe eines mechanischen Verfahrens selbst sprechen zu lassen, womit bereits im ersten Drittel des 18. Jahrhunderts der Beginn eines neuen wissenschaftlichen Ideals eingeläutet wurde. In Bezug auf jenes Verfahren möchte ich daher anders als Daston und Galison, den aus der ästhetischen Theorie stammenden Begriff der Naturwahrheit als einen Terminus einsetzen, mit dem bildliche Resultate als objektive, weil von der Natur selbst abgenommene Abbildungen verhandelt wurden.[193]

An zentraler Stelle für die Etablierung des Naturselbstdrucks als botanische Illustrationstechnik steht der Erfurter Mediziner und Botaniker Johann Hieronymus Kniphof, der ab 1733 das zwölfbändige, aus Garten- und Heilkräutern bestehende *Botanica in Originali; das ist lebendig Kräuterbuch* gemeinsam mit dem Drucker Johann Michael Funke sowie dem Blumenhändler Christian Reichart auflegte.[194] Kniphofs Bestrebungen lagen darin, Pflanzen und ihre oberflächlichen Strukturen unmittelbar darzustellen. Im Vorbericht der Ausgabe von 1757 hebt er die Vorteile des direkten Abdruckverfahrens hervor:

191 Daston/Galison 2007.
192 Ebenda, S. 127.
193 Im ausgehenden 18. Jahrhundert wird dieser Begriff im Verhältnis zur „Kunstwahrheit" gesetzt. Gegenüber einer ästhetischen Ausschmückung betont er Natürlichkeit und Unmittelbarkeit. Vgl. dazu: Jan Szaif, Wahrheit, in: Ritter/Gründer/Gabriel (Hg.), Historisches Wörterbuch der Philosophie, Basel 2004, Bd. 12, Sp. 48–123.
194 Bibliographische Angaben zu den einzelnen Werken bzw. den Auflagen, siehe: Ernst Fischer, Zweihundert Jahre Naturselbstdruck, in: Gutenberg-Jahrbuch, 1933, Bd. 8, S. 185–213, hier S. 186f.

„Jedermann wird so gleich bey dem ersten Anblick dieser Abdrücke einsehen und gestehen müssen, dass dieselben vor allen Arten der botanischen Figuren, und so gar vor dem prächtigen Kupferstich, wenn dieselben sonst sauber gerathen, um deswillen einen Vorzug haben, weil wir uns dazu des Originals selbst bedienen, und uns so zu sagen die Natur in den Pflanzen selbst die genaueste und richtigste Kupferplatte dazu liefert."[195]

Auffallend an der Konzipierung dieses Werkes ist das Fehlen von Kommentaren und Klassifizierungen der in Naturselbstdruck abgebildeten Pflanzen, wie es das von Carl von Linné zeitgleich entwickelte System der Pflanzenbestimmung vorschrieb. Nicht die verschriftlichte Systematik und Zuordnung stand somit im Vordergrund, sondern die durch den Abdruck veranschaulichte Pflanzenillustration. Um sich gegenüber kritischen Stimmen zu rechtfertigen, führte Kniphof zudem an, dass es ihm nicht um die Differenzierung der „Geschlechter von Pflanzen" oder deren „Charaktere" ginge, sondern um die Unterscheidung der „Arten". Daher sei es seiner Ansicht nach auch nicht notwendig, die mittels Naturselbstdruck schwer darstellbaren Details von Blüten genau unterscheiden zu können, vielmehr sollten die „Blätter und andere Theile der Pflanze" zur Differenzierung befragt werden.[196] Beim Druckvorgang selbst zog Kniphof eine zumeist getrocknete Pflanze ein- bis dreimal beidseitig ab, wodurch insgesamt bis zu sechs Blätter unterschiedlicher Sättigung entstanden. Oftmals wurden die ersten, dunkleren Abdrucke einer schematisierenden Kolorierung beziehungsweise einer nachträglichen Ergänzung von Pflanzenteilen unterzogen. Selbst voluminöse Spezies wie Kohlrabi, Kakteen oder Sonnenblumen konnte Kniphof mittels Abdruck abbilden, wobei zu vermuten ist, dass die jeweilige Pflanze vorab nicht nur für den Druckvorgang zurechtgeschnitten und optimiert, sondern in bestimmten Details vervollständigt wurde.[197] Am Beispiel des Lauchs in Abbildung 11 ist zu erkennen, dass der Wurzelteil im schwarzfarbigen Originalabdruck belassen und der oberirdische Teil übermalt wurde, wodurch die darunter befindliche Druckfarbe kaum mehr ersichtlich ist. Da es sich bei einem Lauch jedoch um eine voluminöse Pflanze handelt, liegt der Verdacht der vorgängigen Manipulation nahe.[198] Besonders bei weiteren Naturselbstdrucken Kniphofs, die um farbliche Hinzufügungen und Schematisierungen von Früchten oder Blüten erweitert wurden, lässt sich

195 Johann Hieronymus Kniphof, Botanica in Originali, Halle 1757, Centurie I, (Vorbericht), o.S.
196 Kniphof 1757, Vorbericht. Angemerkt sei an dieser Stelle, dass seit Linné die Bestimmung der Blüten als wichtigstes Klassifizierungsmerkmal angesehen wurde.
197 Vgl. dazu: Klinger 2010, S. 85; Thilo Habel, Körpertäuschungen – Über Versuche, Volumina durch Abdrücke zu visualisieren, in: Bildwelten des Wissens, Bd. 8,1 (Kontaktbilder), Berlin 2010, S. 18–25.
198 Möglicherweise hat Kniphof eine druckfähige Außenschicht des Lauchs abgetragen, um diese flach abziehen zu können.

11 Spanischer Lauch/Porrum,
kolorierter Naturselbstdruck, aus: Johann
Hieronymus Kniphof, Botanica in
Originali, Halle 1734.

der problematische Authentizitätsanspruch des Naturselbstdrucks aufzeigen. Kärin
Nickelsen betont in ihrer Analyse die unzähligen Vorarbeiten und Interventionen zur
Herstellung solcher Illustrationen. Für die Zeit um 1800 sieht sie mit dem Naturselbst-
druck eine „Rekompositionstechnik" am Werk, da zumeist ein singuläres Pflanzen-
exemplar aus unterschiedlichen Pflanzen komponiert und die suggerierte Echtheit
insofern illusorisch sei.[199]

Auf das Abdruckverfahren Kniphofs aufbauend publizierte der Apotheker Ernst
Wilhelm Martius, Gründungsmitglied der Regensburger Botanischen Gesellschaft,
1784 seine *Anweisung, Pflanzen nach dem Leben abzudrucken*.[200] Darin unterstreicht er den

199 Kärin Nickelsen, Von Bildern, Herbarien und schwarzen Abdrücken. Repräsentation von
 Pflanzenarten um 1800, in: Haussknechtia, Bd. 11, 2006, S. 149–166, hier S. 160f.
200 Ernst Wilhelm Martius, Neueste Anweisung, Pflanzen nach dem Leben abzudruken, Wezlar
 1784.

Vorzug „der von den Urbildern der Natur" im Naturselbstdruck abgenommenen Abbil-
dungen gegenüber Zeichnungen, sowie dessen Kostenvorteil gegenüber der Anlage
eines Herbariums.[201] Im Unterschied zur Hand eines Künstlers, der einer Zeichnung
„durch abwechselndes Licht und Schatten ein schönes Ansehn" verschaffe, könnten
im Vergleich zwischen Handzeichnung und Originalpflanze große Differenzen aus-
gemacht werden.[202] Eine ebenfalls didaktische Vermittlung botanischer Kenntnisse
übernahm das 1757 erschienene Werk *Flora Berolinensis. Das ist Abdruck der Kräuter und
Blumen und der besten Abzeichnung der Natur* Johann Julius Heckers, das dieser in seiner
Funktion als Direktor der Berliner Realschule seinen Schülern zur Nachahmung
empfahl.[203] Johann Christian Friedrich Graumüller wiederum, Privatdozent an der
Universität Jena, wandte sich mit seinem Werk *Neue Methode von natürlichen Pflanzen-
abdrücken* nicht nur an Schüler der Botanik, sondern auch an „Freunde der Pflanzen-
kunde", die sich im Selbstunterricht Wissen aneignen wollten.[204] Einen pädagogi-
schen, aber auch kunsthandwerklichen Wert maß Johann Heinrich August von
Dunker dem Naturselbstdruck in seiner *Pflanzen-Belustigung* von 1798 bei, die er nicht
nur als sinnvolle Kinderbeschäftigung erachtete, sondern auch als Vorlage für „Zeich-
ner" und „Stickerinnen" anpries (Abb. 12).[205] In seinem Vorbericht betont er, dass das
Abdrucken von Pflanzen „nicht bloß ein Kinderspielwerk", sondern aufgrund der
Genauigkeit und Haltbarkeit der Blätter von immensem Nutzen für die Botanik sei.[206]
Dass dem Naturselbstdruck auch die Rolle der gelehrsamen Unterhaltung zukam,
belegt Peter Heilmann, der Zeitschriften für „Mütter, Kinder und junge Weibsperso-
nen" anführt, in denen das Verfahren zur Herstellung von ornamentalen Tapeten-
verzierungen beschrieben wurde.[207] Die formale Nähe zu Umrisszeichnungen, Sche-
renschnitten und Schattenrissen lässt sich am Beispiel der 1796 erschienenen Schrift
Botanische Schattenrisse von Carl August Ulitzsch nachweisen.[208] Darin bezeichnet der
Autor die auf Papier gedruckten Pflanzenblätter als Schattenrisse, mit deren Hilfe

201 Ebenda, S. 3.

202 Ebenda, S. 4.

203 Johann Julius Hecker, Flora Berolinensis. Das ist Abdruck der Kräuter und Blumen und der
 besten Abzeichnung der Natur, Berlin 1757–1758. Vgl. Klinger 2010, S. 85 u. Anm. 17.

204 Johann Christian Friedrich Graumüller, Neue Methode von natürlichen Pflanzenabdrücken
 in- und ausländischer Gewächse zur Demonstration der botanischen Kunstsprache in Schu-
 len so wie auch zum Selbstunterrichte für Freunde der Pflanzenkunde, Jena 1809.

205 Johann Heinrich August von Dunker, Pflanzen-Belustigung oder Anweisung wie man
 getrocknete Pflanzen auf eine leichte und geschwinde Art sauber abdrucken kann, 1. Heft,
 2. Auflage, Brandenburg 1798.

206 Dunker 1798, S. 2.

207 Heilmann 1982, S. 132.

208 Carl August Ulitzsch, Botanische Schattenrisse, nebst einer kurzen Einleitung in die syste-
 matische Kräuterkunde nach Linné, Torgau 1796.

12 Glechoma hederaccea, Natur-
selbstdruck, aus: Johann Heinrich
August von Duncker, Pflanzen-
Belustigung oder Anweisung,
wie man getrocknete Pflanzen auf
eine leichte und geschwinde Art
sauber abdrucken kann, Branden-
burg 1798.

sich der Unkundige auf leichte Weise Kenntnisse im Gebiet der Botanik aneignen
könne.

Wenngleich der Naturselbstdruck vorwiegend im deutschsprachigen Bereich
nachzuweisen ist, so finden sich auch in England einige Beispiele dieser Technik.[209]
Thomas Hopkirk legte seiner 1817 publizierten *Flora Anomoia. A General View of the Ano-
malies in the Vegetable Kingdom* zwei Abbildungen in Naturselbstdruck bei, ohne diese
Technik näher zu spezifizieren.[210] Eine Gebrauchsanweisung für Amateure zur Her-
stellung solcher Drucke findet sich in den Anleitungsbüchern von Robert Boyle, *The
Art of Drawing, and Painting in Water-Colours* (1732) und Robert Doissie, *The Handmaid to*

209 Siehe dazu: Andrea DiNito/David Winter, The Pressed Plant. The Art of Botanical Specimens,
 Nature Prints, and Sun Pictures, New York 1999, S. 93; Cave 2010, S. 36ff.
210 Thomas Hopkirk, Flora Anomoia. A General View of the Anomalies in the Vegetable Kingdom,
 London 1817.

the Arts (1758).[211] Vor allem Boyles Werk wurde bis ins 19. Jahrhundert in zahlreichen Neuauflagen vertrieben.[212] Von Interesse im Zusammenhang mit Talbots „photogenic drawings" ist insbesondere die 1772 veröffentlichte Schrift des Herstellers wissenschaftlicher Instrumente, Benjamin Martin, mit dem bezeichnenden Titel *Typographia Naturalis*. Darin beschrieb Martin ein Druckverfahren, welches ihm ermöglichte, von so unterschiedlichen Dingen wie Pflanzenblättern, Muscheln, Fossilien oder Medaillen Abdrücke zu nehmen. Die Rede von der „Schrift der Natur" verweist dabei auf ein Konzept, welches Natur als Subjekt und handelnde Agentin versteht. So kommt ihr die Funktion zu, sich als Schrift oder Bild selbst zur Darstellung zu bringen. Bemerkenswert an diesem schmalen Band ist, dass Martin sein Verfahren nicht nur mit der Technik, sondern auch mit den Werkstoffen des Schriftdrucks vergleicht. „Natural Types", worunter er Pflanzen, Tiere und Fossilien zählt, seien wie Drucktypen oder Lettern zu behandeln und eigneten sich insofern dazu, direkte Abdrücke anzufertigen. Bereits zu Beginn seiner Ausführungen weist er auf die visuellen Vorteile seines Verfahrens hin:

> „The Method I here present to the Public, I can recommend as the most adequate for all such Intentions, as the Phaenomena of Natural Objects may be so nicely and exquisitely imitated in Form, Lineaments, and Colour, that the *Type* has been taken for the *Protoype*, or the *Copy* for the *Original*, in many Instances of Leaves, Shells, &c. of which I can produce plenty of Examples."[213]

Die durch Martin vorgestellte Abdrucktechnik ermögliche originalgetreue Kopien von Blättern, Muscheln und dergleichen, was eine vermeintliche Ununterscheidbarkeit zwischen Original und Kopie evoziere. Am Beispiel eines Pflanzenblattes bescheinigt er der Abdrucktechnik die Möglichkeit, „the finest and minutest Strokes or Lineaments" darzustellen, „which Nature herself has drawn on the Leaf".[214] Die Beschreibung der Natur als Zeichenmeisterin, die in der Lage sei, selbst zu zeichnen oder zu malen und originalgetreue Kopien herzustellen, wählte auch Talbot sowohl für seine kameralosen als auch seine kamerabasierten Fotografien. Darauf werde ich im folgenden Kapitel näher eingehen.

211 Robert Boyle, The Art of Drawing and Painting in Water-Colours, London 1732, S. 17f.; Robert Doissie, The Handmaid to the Arts, London 1758 (Teil II, Kap. II).
212 Siehe dazu: Cave 2010, S. 41.
213 Benjamin Martin, Typographia Naturalis: Or, the Art of Printing, or Taking Impressions from Natural Subjects, as Leaves, Shells, Fossils, &c., London 1772, S. 4.
214 Ebenda, S. 6.

Natur als Bild – Bilder der Natur

In den folgenden Ausführungen wende ich mich William Henry Fox Talbots ab 1839 veröffentlichten Äußerungen zur Fotografie zu. Im Zentrum stehen dabei sein Interesse an Botanik, seine 1844–1846 in sechs Teilwerken herausgegebene Schrift *The Pencil of Nature* sowie die darin hinsichtlich kameraloser Fotografie dargelegten Formulierungen. Aber auch schon frühere Schriften Talbots verdeutlichen die grundlegende Rolle und Bedeutung von Pflanzen- und Spitzenmusterfotogrammen, da er, so meine These, zahlreiche Beobachtungen direkt am Fotogramm machen konnte und anhand dessen Fotografie im Allgemeinen beschrieb. Ein weiterer Aspekt meiner Analyse richtet sich auf die Einordnung seiner Abhandlungen in Konzepte der Naturphilosophie, wie der sich um 1800 etablierenden Biologie. Dabei gilt mein besonderes Interesse dem Begriff der Natur, der Vorstellung einer künstlerisch tätigen Natur sowie Theorien zu Selbstorganisation, Epigenese und Bildungstrieb. Insofern sollen Talbots Ausführungen zur Fotografie in Bezug auf eine sich selbst (ab)bildende Natur gelesen werden, welche das Fotogramm sowie die Fotografie nicht nur als Bilder *der* Natur, sondern auch *durch die* Natur festlegten und eine Betrachtungsweise als „wahrhafte" Bilder etablierten. Meine Argumentation zielt dabei auf einen Vergleich epigenetischer und morphologischer Vorstellungen von Entwicklung mit Talbots theoretischen Aussagen zur Fotografie. Aufgrund dieses schriftlichen Materials lässt sich feststellen, dass die Generierung von Fotografien (mit oder ohne Kamera) als automatischer und sukzessiver Formentstehungs- oder Wachstumsprozess der Natur gedacht wurde, wodurch Natur als Subjekt und handelnde Größe in Erscheinung trat. Dem Fotogramm kommt im Rahmen dieser Konzeption insofern eine bedeutsame Rolle zu, als Talbot nicht nur den Entstehungs- und Verfärbungsprozess des mit einer Glasplatte beschwerten und mit einem flachen Objekt bedeckten Papiers direkt beobachten, sondern aufgrund des sich selbsttätig entwickelnden Bildes auch als solches beschreiben konnte. Die zahlreich anzutreffenden schriftlichen Abhandlungen zu Spitzenmuster- und Pflanzenblattfotogrammen und ihre Adressierung an ein zuvorderst weibliches Publikum machen zudem eine materialitätsorientierte Analyse unabdingbar, um Formen der Vergeschlechtlichung, der Hierarchisierung sowie der Stereotypisierung aufzuzeigen.

„Dame Nature has become his drawing mistress"

Am Freitag, den 25. Januar 1839 eröffnete Michael Faraday, Präsident der Royal Institution London, im Anschluss an einen Vortrag Charles Woodwards zur Wellentheorie des Lichts eine Ausstellung mit einer Auswahl an photogenischen Zeichnungen Talbots, die dieser in den vorangegangenen Jahren angefertigt hatte. Diese neuartigen und aufgrund ihrer Entstehungsweise magisch anmutenden Bilder wurden in den Räumlichkeiten der institutseigenen Bibliothek neben anderen Sammlungsobjekten aus dem Bereich der Naturalia und Artificialia erstmals einer breiteren Öffentlichkeit präsentiert.[1] Ausschlaggebend für diese kurzfristig organisierte Darbietung war die rechtliche Absicherung Talbots im Falle eines Prioritätsstreits, da bis zu diesem Zeitpunkt ungeklärt blieb, ob es sich bei Daguerres zu Beginn des Jahres 1839 kommunizierten „Daguerreotypien" und bei Talbots Bildgebungsverfahren der „photogenic drawings" um identische Erfindungen handelte. Davon abgesehen sollte diese erste Fotografie- und Fotogrammausstellung jene neuen bildgebenden Verfahren und deren potenzielle Anwendungsgebiete einem größeren Publikum zugänglich machen.

Faradays einführende Worte, mit denen er dieses neue Medium zu charakterisieren suchte, sind paradigmatisch für die frühe Rezeption photogenischer Zeichnungen. So erklärte der englische Gelehrte im Rahmen der Eröffnung: „No human hand has hitherto traced such lines as these drawings display; and what man may hereafter do, now that Dame Nature has become his drawing mistress, it is impossible to predict."[2] Mit dieser Beschreibung wurden Talbots Lichtbilder nicht nur in den Kontext der Zeichenkunst gestellt, sondern über ihre Genauigkeit auch von dieser manuellen Tätigkeit abgesetzt. Ein zweiter bedeutsamer Aspekt lässt sich in der Verwendung des Terminus „Natur" ausmachen, der als „Dame Nature" und „drawing mistress" geschlechtsspezifisch konnotiert und personifiziert wird. Sherry Ortner argumentiert in ihrem grundlegenden Aufsatz *Is Female to Male as Nature Is to Culture?*, dass die universale Verknüpfung von Frau und Natur auf Faktoren ihrer Physiologie sowie der ihr attestierten sozialen Rolle basiere.[3] Silvia Bovenschen konnte herausarbeiten, dass sich das ideale Weiblichkeitsbild von der gelehrten Frau der Frühaufklärung zu einer „empfindsamen Frau" Mitte des 18. Jahrhunderts wandelte. Frauen wurden fortan in ihrer Gefühlssphäre betont, aufgrund ihrer Physiologie (u. a. Gebär-

1 Siehe dazu: Arnold 1977, S. 119; Schaaf 1992, S. 47ff.; Weaver 1992, S. 45f.; Wolf 2006, S. 113ff.; Steidl 2012. Bzgl. der Sammlungsobjekte, siehe: Larry Schaaf, „A Wonderful Illustration of Modern Necromancy". Significant Talbot Experimental Prints in the J. Paul Getty Museum, in: Andrea Belloli (Hg.), Photography. Discovery and Invention, Malibu 1990, S. 31–46, hier S. 31.

2 Anonym, Royal Institution, in: The Literary Gazette and Journal of the Belles Lettres, Arts, Sciences, &c., Nr. 1150, 2. Februar 1839, S. 74–75, hier S. 75. Siehe dazu: Wolf 2013.

3 Sherry Ortner, Is Female to Male as Nature Is to Culture?, in: Feminist Studies, Jg. 1, Bd. 2, 1972, S. 5–31.

fähigkeit) der Natur nahegestellt und als Ergänzung des Mannes angesehen. Bovenschen betont zudem, dass „Natur" oftmals als Projektionsfläche des zu Kontrollierenden gesehen und daher mit der Figur der Frau verknüpft wurde, die wie die Natur selbst „Objekt der männlichen Zugriffe und Beherrschung" sein sollte.[4] Wie aus Studien Ann Berminghams und Carol Armstrongs zu entnehmen ist, wurde Natur zu Talbots Zeiten allgemein weiblich kodiert.[5] Zudem galt die Zeichenkunst in der Zeit um 1840 als populäre weibliche Betätigungsform und hielt Einzug in das Erziehungsprogramm für Mädchen aus gehobenem Stand. Kunstbedarfshandlungen wie Ackermann & Co. in London spezialisierten sich zunehmend auf eine weibliche Käuferschicht, wodurch das Medium der Zeichnung feminisiert wurde. In Bezug auf die Technik des Fotogramms bedeutet die Vergeschlechtlichung der Natur und ihre Determination als „Dame Nature" und „drawing mistress" aber auch, dass die zwei Gegenpole Natur und Kultur miteinander in Konkurrenz gesetzt wurden. Eine generative, weibliche Zeichenmeisterin sollte nach den Zielvorgaben eines sich ihrer bedienenden männlichen Wissenschaftlers handeln. Über diese stereotype Adressierung des Weiblichen konnten männliche Eigenschaften wie Genialität oder Schöpferkraft aber auch erst gewonnen werden. Andererseits wird aus dieser Subordination der Natur unter das Regelwerk der Kultur ein hierarchisches Gefälle innerhalb der Geschlechterordnung und damit eine zu dieser Zeit vorherrschende soziale Norm deutlich. Die Einbeziehung geschlechtsbezogener Metaphern wie jene der Zeichenmeisterin Natur stellt darüber hinaus eine innerhalb der Wissenschaften häufig anzutreffende Praxis der bildhaften Umschreibung komplexer oder abstrakter Verfahren dar, die als allgemeinverständliche und nicht weiter erklärungsbedürftige Vermittlungsmöglichkeit von wissenschaftlichen Erkenntnissen oder Techniken herangezogen werden konnte.[6] Kameralos erstellte photogenische Zeichnungen, so wird zu zeigen sein, wurden anhand von Geschlechtskategorien sowie -charakterisierungen innerhalb und außerhalb des Wissenschaftsfeldes vergeschlechtlicht und somit gegenüber kamerabasierten Verfahren destabilisiert. Auf diese Weise standen Fotogramme für das „Andere" der Fotografie, wodurch sie gleichermaßen der Verfestigung des fotografischen Kanons dienten.[7] Die Technik des Fotogramms kann insofern in ein vielschichtiges, ideologisch geprägtes Bezugssystem gesetzt werden, das im Rahmen dieses Kapitels noch näher erläutert werden wird.

4 Silvia Bovenschen, Die imaginierte Weiblichkeit. Exemplarische Untersuchungen zu kulturgeschichtlichen und literarischen Präsentationsformen des Weiblichen, Frankfurt am Main 2003, S. 32.
5 Bermingham 2000; Armstrong 2004.
6 Vgl. dazu: Tanja Paulitz, Mann und Maschine. Eine genealogische Wissenssoziologie des Ingenieurs und der modernen Technikwissenschaften, 1850–1930, Bielefeld 2012.
7 Vgl. dazu: Christina von Braun, Gender, Geschlecht und Geschichte, in: dies./Inge Stephan (Hg.), Gender-Studien. Eine Einführung, Stuttgart 2006, S. 10–51.

Nach den einführenden Worten Faradays konnten sich an die 300 Gäste selbst ein Bild jener von der Natur erstellten Werke machen.[8] Es handelte sich dabei um eine Auswahl photogenischer Zeichnungen Talbots aus den Jahren 1834 bis 1836, die neben einzelnen Kameraaufnahmen zahlreiche kameralose Fotografien von flachen Objekten wie Pflanzenblättern, Blumen und Spitzenmustern umfasste.[9] In den darauf folgenden Tagen veröffentlichte der Herausgeber der *Literary Gazette* einen Brief Talbots, in dem dieser auf jene erste Verfahrenspräsentation Bezug nahm. Obwohl Talbot darin veranschlagt, dass er nur jene Bilder ausstellen konnte, die er zufällig in London bei sich hatte, gelang es ihm dennoch, ein breites Spektrum unterschiedlicher Exponate vorzulegen:

> „Among them were pictures of flowers and leaves, a pattern of lace; figures taken from painted glass; a view of Venice copied from an engraving, some images formed by the Solar Microscope, viz. a slice of wood very highly magnified, exhibiting the pores of two kinds, one set much smaller than the other, and more numerous. Another Microscopic sketch, exhibiting the reticulations on the wing of an insect. Finally: various pictures, representing the architecture of my house in the country; all these made with the Camera Obscura in the summer of 1835."[10]

In Anbetracht der dargebotenen Bandbreite an Motiven und veranschlagten Verwendungsweisen geht Talbot indirekt auf den medialen wie funktionalen Unterschied zwischen kamerabasierter und kameraloser Fotografie ein. Wenngleich seinen Ausführungen zufolge die „bemerkenswerteste" Anwendung dieser Technik im „Kopieren von Porträts entfernter Objekte" liege, hebt er dagegen die Vorzüge der direkten Abdruckfotografie hervor:

> „[...] but one perhaps more calculated for universal use is the power of depicting exact facsimiles of smaller objects which are in the vicinity of the operator, such as flowers, leaves, engravings, &c, which may be accomplished with great facility, and often with a degree of rapidity that is almost marvellous."[11]

8 Siehe dazu: Schaaf 1990, S. 31; Wolf 2006, 2013.
9 Zu potentiellen Ausstellungsobjekten, siehe das Catalogue Raisonné Online-Projekt Larry Schaafs, Bodleian Libraries, University of Oxford: http://foxtalbot.bodleian.ox.ac.uk (2.3.2018).
10 Talbot 1839a, S. 74.
11 Talbot 1839a, S. 73.

An dieser Stelle wird Talbots Differenzierung der beiden Medien – Fotografie und Fotogramm – deutlich ablesbar.[12] Kameralose Fotografien erhalten in dieser Perspektivierung aufgrund ihrer einfachen und schnellen Herstellung eine universelle oder allgemeine Nutzbarkeit zugeschrieben. Nicht die Kamerafotografie sah Talbot also als das zukunftsträchtige Medium an. Entsprechend benannte er jene kameralos erstellten photogenischen Zeichnungen als „exakte Faksimiles", „ähnlich gemachte" beziehungsweise naturgetreue Kopien.[13] Talbot sah die grundlegende Bedeutung der Fotografie folglich im Kopieren flacher Objekte beziehungsweise in der drucktechnischen Vervielfältigung von Stichen.[14] Mit der Bezeichnung „Faksimile" setzte Talbot Fotogramme aber auch in ein mediales Konkurrenzverhältnis zu druckgrafischen Techniken wie beispielsweise der Lithografie. Anders als beim Holzschnitt oder Holzstich empfanden Zeitgenossen lithografisch erstellte Kopien von Zeichnungen aufgrund ihrer mechanischen Herstellungsbedingungen als „vollkommene Faksimiles".[15] Im Vergleich zu weiteren (manuellen) Reproduktionstechniken der Zeit wurden Lithografien Originalen gleichgesetzt, da sie „die Tatsache ihrer druckgraphischen Vermitteltheit im Bildresultat vergessen" machten.[16] Damit setzte die Vorstellung einer „Vervielfältigung des Originals als Original"[17] ein, wodurch dem Begriff des Faksimiles

12 Auch in einem weiteren Bericht wird Talbots Verwunderung gegenüber dem Vorzug von kamerabasierten Bildern deutlich: „But perhaps the most curious application of this art is the one I am now about to relate [camera obscura pictures]. At least it is that which has appeared the most surprising to those who have examined my collection of pictures formed by solar light." Talbot 1980, S. 28. An anderer Stelle wiederum bezeugt er einen eindeutigen Vorzug der Kamerafotografie, siehe: Talbot, Photogenic Art, in: The Literary Gazette and Journal of the Belles Lettres, Arts, Sciences, &c., 13. April 1839, S. 235–236.
13 Zum Lemma „Faksimile" heißt es im „Lexikon des gesamten Buchwesens", hg. v. Severin Corsten, Stuttgart 1989, Bd. 2: „Faksimile, lat. „fac-simile" – „mach' es ähnlich", die drucktechnische Wiedergabe einer unikalen Vorlage, d.h. einer Handschrift, eines Einzelblattes, unter Verzicht auf manuelle Eingriffe [...]". Siehe dazu ebenfalls: Armstrong 1998, S. 145ff.
14 Siehe dazu: Edwards 2006, S. 33ff. Vgl. dazu den Brief Talbots an Herschel vom 11. Februar 1839: „Although Daguerre is said to succeed admirably with the Camera, it does not follow that he can copy an engraving, a flower, or anything else that requires close contact.", online unter: http://foxtalbot.dmu.ac.uk (2.3.2018). Auch in einer Ausstellung in Birmingham im Zuge eines Treffens der British Association im August 1839 präsentierte Talbot unter dem Titel „Class I: Images obtained by the direct action of light, and of the same size with the objetcs" insgesamt 52 kameralose Fotografien, worunter sich 28 photogenische Zeichnungen botanischer Objekte befanden. Siehe dazu: Gail Buckland, Fox Talbot and the Invention of Photography, Boston 1980, S. 54–55.; Kap. 2, Anm. 46, 181
15 Helmut Krause, Geschichte der Lithographie. Spiegelwelt, gespiegelte Welt, Mannheim 2007, S. 24f. Zit. n. Ulfert Tschirner, Museum. Photographie und Reproduktion. Mediale Konstellationen im Untergrund des Germanischen Nationalmuseums, Bielefeld 2011.
16 Ernst Rebel, Faksimile und Mimesis. Studien zur deutschen Reproduktionsgrafik des 18. Jahrhunderts, Mittenwald 1981, S. 1.
17 Rebel 1981, S. 132.

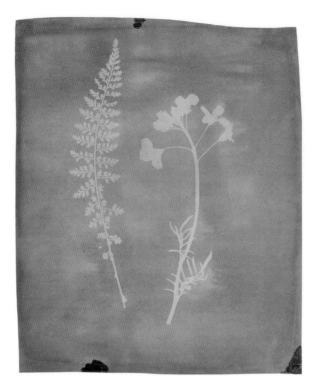

13 William Henry Fox Talbot, Asplenium Halleri, Grande Char-
treuse 1821 – Cardamine Pratensis, Photogenic Drawing, Negativ,
20,6 × 17,1 cm, April 1839, The J. Paul Getty Museum,
Los Angeles.

stärker als jenem der Kopie zu Beginn des 19. Jahrhunderts das Ideal der „visuellen
Ununterscheidbarkeit"[18] zukam. Talbot griff insofern eine aus dem Bereich der
druckgrafischen Bildtechnik stammende Begrifflichkeit auf, um damit gleichsam die
Vorteile aber auch fundamental unterschiedlichen Produktionsbedingungen photo-
genischer Zeichenkunst ins Feld zu führen. Insbesondere aber ist es der Aspekt der
Ersetzungsleistung des Originalobjektes durch dessen photogenische Zeichnung, die
keiner medialen beziehungsweise handwerklichen Übersetzungsleistung bedarf,
welche Talbot an zahlreichen Stellen verhandelt. Talbots Verfahren kameraloser
Fotografie kann somit in ein mediales Bezugssystem zur Reproduktionsgrafik und
ihrer Verhandlungsweisen von Kopie und Faksimile gesetzt werden.

 Anders verhielt es sich mit Aufnahmen, die mit Hilfe einer Camera obscura her-
gestellt wurden, wie aus seinem Werk *The Pencil of Nature* hervorgeht. Darin beschreibt

18 Tschirner 2011, S. 101.

14 William Henry Fox Talbot, Dachlandschaft, Photogenic Drawing, Negativ, 9,3 × 11,6 cm,
ca. 1839, Hans P. Kraus Jr., New York.

Talbot die fotochemische Reaktion auf das präparierte Papier in der Kamera rückbli-
ckend als zu schwach, um ein differenziertes Bild erzeugen zu können. „The outline of
the roof and of the chimneys, &c. against the sky was marked enough; but the details
of the architecture were feeble, and the parts in shade were left either blank or nearly
so."[19] In der Gegenüberstellung von Abbildung 13 und Abbildung 14 lässt sich Talbots
Zuschreibungspraxis verdeutlichen: Während die botanischen Pflanzenexemplare
durch das Abdruckverfahren klar umrissen werden, zeigt sich in der Aufnahme einer
Camera obscura lediglich eine schematische Dachkante mit darauf befindlichen
Schornsteinen, wohingegen Details der Fassade ausgespart bleiben. Es kann daher
gemutmaßt werden, dass Talbot zu jenem Zeitpunkt photogenischen Zeichnungen
von flachen Objekten aufgrund ihrer Einfachheit, ihrer durch Kontakt hergestellten
mimetischen Qualität sowie ihrer Reproduktionsmodalität im Format 1:1 universelle
Bedeutung und somit Zukunftsträchtigkeit zusprach. Vor allem die attestierte

19 Talbot 1844–1846 (2011), o.S.

Schlichtheit und verfahrenstechnische Verständlichkeit des Fotogramms wird im Laufe dieses Kapitels nochmals unter der Perspektive didaktischer Prämissen zur Sprache kommen.

In diesem am 2. Februar 1839 in der *Literary Gazette* publizierten Brief beschrieb Talbot allgemein die Technik und ihre Verwendungsmöglichkeiten, er verriet jedoch keine Verfahrensdetails. Für die allgemeine Leserschaft stellten die rein deskriptiven Ausführungen sicherlich eine Herausforderung dar. Um sein Verfahren dennoch verständlich zu machen, kennzeichnete Talbot es als „Kunst der photogenischen Zeichnung". Gleichzeitig betonte er die Unterschiede und Vorteile seiner neuen Erfindung gegenüber manuellen künstlerischen Reproduktionstechniken. Die bildlichen Ergebnisse, die er als „specimens of this art" und somit als Muster oder Proben einer neuen Kunst bezeichnete, seien grundlegend von jenen mit Hilfe einer Camera obscura oder Camera lucida gezeichneten Bildern zu differenzieren. Talbot dazu: „From all these prior ones the present invention differs totally in this respect that, by means of this contrivance, it is not the artist who makes the picture, but the picture which makes itself."[20] Es entstanden also Bilder, die aufgrund ihrer Selbsttätigkeit von allen bisherigen künstlerischen Bildproduktionen zu differenzieren seien. Nicht ein Künstler sei somit für die Anfertigung photogenischer Zeichnungen verantwortlich, sondern die Bilder erzeugten sich von selbst. Andererseits nennt er die Abbildung seines Landsitzes Lacock Abbey, die erste Aufzeichnung eines Hauses und damit eines Objektes, welches „sein eigenes Porträt gemalt habe".[21] Dieser sicherlich auch für zeitgenössische Leser/innen Erstaunen erregenden Formulierung, fügt Talbot Folgendes hinzu: „A person unacquainted with the process, if told that nothing of all this was executed by the hand, must imagine that one has at one's call the Genius of Aladdin's Lamp. And indeed, it may almost be said, that this is something of the same kind. It is a little bit of magic realized: – of natural magic."[22] Mit der Kennzeichnung als autopoietisches Bildverfahren rückt Talbot es in den Kontext von Magie und damit, so möchte ich behaupten, in den Bezugsrahmen der „nützlichen Belustigung" wie der um 1800 virulenten Silbernitratexperimente.[23] Es handelt sich gemäß Talbots Darlegungen somit um eine Methode der „natürlichen Magie", die sich der „Kräfte der Natur" zu bedienen weiß.[24]

In einem weiteren Bericht, der am 31. Januar 1839 vor der Royal Society verlesen und im Eigenverlag publiziert wurde, verdeutlicht Talbot den Wert seiner kameralos hergestellten Bilder abermals. Im dritten Paragraf seiner Ausführungen kommt er

20 Talbot 1839a, S. 73.
21 Ebenda, S. 74.
22 Ebenda.
23 Siehe dazu: Nickel 2003.
24 Talbot 1839a, S. 74.

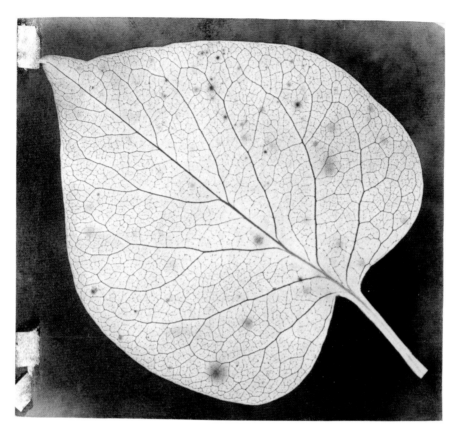

15 William Henry Fox Talbot, Pflanzenblatt, Photogenic Drawing, Negativ, 8,9 × 8,6 cm, ca. 1840, Victoria & Albert Museum, London.

auf die ersten Versuche zu sprechen, jenen „natürlichen Prozess" für Bildgebungszwecke zu nutzen: „The first kind of objects which I attempted to copy by this process were flowers and leaves, either fresh or selected from my herbarium. These it renders with the utmost truth and fidelity, exhibiting even the venation of the leaves, the minute hairs that clothe the plant, &c. &c."[25] Eines dieser Beispiele ist in Abbildung 15 zu sehen, das ein Pflanzenblatt mit feinster Nervatur zeigt. Zur Erzeugung botanischer Abbildungen bediente sich Talbot nicht nur frischer Pflanzenteile, die er aller Wahrscheinlichkeit nach aus seinem eigenen Garten in Lacock Abbey bezog, sondern auch getrockneter Exemplare seines persönlichen Herbariums. So lag es ihm auch nicht fern, diese Technik dem reisenden Naturforscher ans Herz zu legen, der den aufwendigen Prozess des Trocknens, Sammelns und Transportierens durch photoge-

25 Talbot 1980, S. 24.

nische Zeichnungen ersetzten könne: „He [the naturalist] would only have to take a sheet of this paper, throw the image upon it, and replace it in his portfolio.“[26] Laut Talbot konnten Naturobjekte durch die derart ermittelten Bilder nicht nur vollständig ersetzt werden; photogenische Abbildungen würden zudem den zeitaufwendigen Prozess der Handzeichnung unnötig machen. Aufgrund der Darstellung feinster Details wie Pflanzenaderung oder -behaarung erwiesen sich jene Bilder für viele Naturwissenschaftler/innen, wie noch zu zeigen sein wird, als naturgetreue Reproduktionen. Auch noch einige Jahre später widmete Talbot in *The Pencil of Nature* einem kameralos ermittelten Pflanzenblatt ein gesondertes Kapitel. Darin weist er auf die „natürliche Größe“ des repräsentierten Objektes hin, welches in einem zur Kamerafotografie vergleichsweise „viel einfacheren Prozess“ hergestellt werde.[27] In diesem einer Werbeschrift nahekommenden Werk lässt sich eine bereits veränderte Bedeutungszuschreibung der beiden fotografischen Methoden ablesen, indem Talbot sein Werk fast zur Gänze mit Kameraaufnahmen versieht.

Photogenische Zeichnungen und Botanik

Kameralose Fotografien stehen am Beginn Talbots fotochemischer Experimente und spielen als eigenständige Bildkategorie, wie noch zu zeigen sein wird, eine fundamentale Rolle in der theoretischen Auseinandersetzung mit dem Medium Fotografie. Zur Herstellung derselben präparierte Talbot Schreibpapier mit herkömmlichem Kochsalz und bepinselte es nach der Trocknung mit fotosensiblem Silbernitrat. Im Anschluss daran legte er flache Gegenstände wie Spitzenmuster, Blätter, Federn und dergleichen auf die lichtempfindliche Schicht. Mit Hilfe einer Glasscheibe presste er die Objekte am Papier flach und setzte beides anschließend dem Sonnenlicht aus. Je nach Opazität, Transluzenz oder Transparenz der Gegenstände verfärbte sich die Trägerschicht proportional zur Intensität des Lichteinfalls durch die Reduktion der Silberionen zu Silber, wohingegen die vollständig abgedeckten Stellen die ursprüngliche Farbe des Papiers beibehielten. Das nicht reduzierte Silbersalz konnte Talbot durch das Fixiermittel Natriumthiosulfat wasserlöslich machen und auswaschen.[28] Nach der Fixierung zeigte sich das bildliche Resultat in Form von hellen Schatten gegenüber der belichteten, zumeist dunkleren Fläche im Format 1:1, das als ein Negativ zu bezeichnen ist. Je nach Lichtdurchlässigkeit lassen sich vereinzelt Binnendetails erkennen, zuvorderst jedoch ermöglicht die den Gegenstand konturierende Linie dessen Identifikation.

26 Ebenda, S. 26.
27 Talbot 1844–1846 (2011), o.S.
28 Eine chemische Beschreibung Talbots frühester Versuche mit Fotogrammen findet sich bei:
 Ware 1994, 2008.

Im Falle von Talbots botanischen Fotogrammen, bei der eine Pflanze in direkten Kontakt mit der fotosensiblen Trägerschicht tritt, um unter Lichteinfluss ein Bild zu hinterlassen, liegt der Vergleich mit der Technik des Naturselbstdrucks nahe.[29] Wie bereits erörtert, wurde zur Herstellung eines solchen Blattes eine Pflanze mit Ruß oder Druckerschwärze bedeckt, um anschließend unter Druckausübung einen Abzug auf Papier zu erhalten. Als geübtem Botaniker dürfte Talbot die Technik des Naturselbstdrucks bekannt gewesen sein. Insbesondere zu seiner Zeit galt das „Botanisieren" als beliebte Freizeitbeschäftigung, welche auch in seinem familiären Umfeld praktiziert wurde.[30] Bereits in jungen Jahren galt sein hauptsächliches Interesse neben der Chemie vor allem der Botanik.[31] Während seiner Schulzeit in Harrow erstellte Talbot in den Jahren 1814–1815 gemeinsam mit einem Mitschüler eine Übersicht mit dem Titel *Plants Indigenous to Harrow: Flora Haroviensis*, die heute im Archiv der Harrow School aufbewahrt wird.[32] Den Einstieg in die Pflanzentaxonomie erhielt er nach dem Vorbild William Hookers über die Identifikation von Moospflanzen, einer Pflanzengattung, die nicht nur als schwer bestimmbar galt, sondern lediglich in den für Expeditionen ungünstigen Wintermonaten zur Blüte kam.[33] 1826 unternahm Talbot eine größere Forschungsreise zu den Ionischen Inseln, im Zuge derer er mehrere neue Pflanzenspezies ausmachen konnte.[34] In Lacock Abbey, ab 1827 Wohnsitz der Familie, legte er einen botanischen Garten und ein Gewächshaus mit heimischen und exotischen Pflanzen an, die ihm als Materialfundus für sein Herbarium und seine photogenischen Zeichnungen dienten.[35] Zudem stand er in regem Austausch und Briefkontakt mit namhaften Botanikern seiner Zeit, wie etwa Lewis Weston Dillwyn, James

29 Siehe dazu: Steidl 2012.
30 Arnold 1977, S. 255.
31 Vgl. Arnold 1977, S. 34–35, 254–266; Schaaf 1992, S. 12; Douglas Nickel, Nature's Supernaturalism. William Henry Fox Talbot and Botanical Illustration, in: Kathleen Howe (Hg.), Intersections. Lithography, Photography, and the Traditions of Printmaking, Albuquerque 1998, S. 15–23; Russel Roberts, „The Order of Nature", in: Coleman 2001, S. 367–368; Anne Secord, Talbot's First Lens. Botanical Vision as an Exact Science, in: Brusius/Dean/Ramalingam 2013, S. 41–66.
32 Es handelt sich hierbei um einzelne, lose Blätter in Form einer Liste, die Talbot gemeinsam mit seinem Schulkollegen Walter Calverley Trevelyan erstellte.
33 Siehe dazu: Mirjam Brusius, Beyond Photography. An Introduction to William Henry Fox Talbot's Notebooks in the Talbot Collection at the British Library, in: eBLj 2010, Article 14, online unter: http://www.bl.uk/eblj/2010articles/pdf/ebljarticle142010.pdf (5.3.2018); Secord 2013.
34 Vgl. Graham Smith, Talbot and Botany. The Bertoloni Album, in: History of Photography, Jg. 17, Nr. 1, 1993, S. 33–48, hier S. 34.
35 Talbots Garten in Lacock Abbey wurde 1999 durch den National Trust wiederhergestellt. Zumeist zog Talbot Pflanzen aus Samen und Knollen heran, die er entweder auf seinen Reisen sammelte, im Austausch mit anderen Botanikern zugesandt bekam oder über den Handel bezog. Siehe dazu: Arnold 1977, S. 260f.; Katie Fretwell, Fox Talbot's Botanic Garden, in: Apollo,

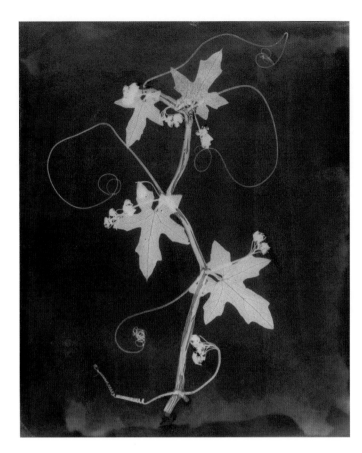

16 William Henry Fox Talbot, Botanische Studie, Photogenic Drawing, Negativ, 22,4 × 18,3 cm, ca. 1835, Victoria & Albert Museum, London.

Dalton, William Hooker, Antonio Bertoloni, Carl Friedrich Philipp von Martius und John Lindley.[36] 1829 wurde Talbot schließlich zum ordentlichen Mitglied der Linnean Society gewählt, ein deutliches Zeichen der Anerkennung seiner Leistungen auf dem Gebiet. Auch ab ca. 1850/51 beschäftigte er sich mit der Vervielfältigung botanischer Abdruckfotografien im Verfahren des „Photoglyphic Engraving".[37]

Vergleicht man Talbots photogenische Zeichnung einer weißen Zaunrübe mit einem Naturselbstdruck der gleichen Spezies, angefertigt von Mitgliedern der Regensburgischen Botanischen Gesellschaft (Abb. 16 und 17), lässt sich feststellen, dass auf

Jg. 159, Nr. 506, 2004, S. 25–28; Mirjam Brusius, Fotografie und museales Wissen. William Henry Fox Talbot, das Altertum und die Absenz der Fotografie, Berlin 2015. Talbots Herbarien befinden sich heute in der British Library sowie in der Bodleian Library.
36 Siehe dazu: Smith 1993, S. 34ff.; Siegel 2014.
37 Arnold 1977, S. 267ff.; Schaaf 1985, 2003; Secord 2013.

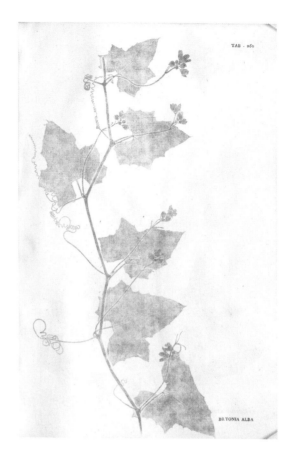

17 Bryonia Alba, Naturselbst-
druck, aus: David Heinrich Hoppe
und Johann Mayr, Ectypa Planta-
rum Ratisbonensium, oder
Abdrücke derjenigen Pflanzen,
welche um Regensburg wild
wachsen, Erstes Hundert, Regens-
burg 1781.

beiden Abbildungen die begrenzende Konturenlinie wie die Licht- und Schattenwir-
kung gegenstandsbezeichnend wirken. Im Falle von Talbots photogenischer Zeich-
nung handelt es sich bei der Art der Darstellung um ein Negativ, wohingegen das in
der Technik des Naturselbstdrucks hergestellte Blatt im Vergleich zum Fotogramm
umgekehrte Licht- und Schattenwerte aufweist. Leitendes Argument für die Verwen-
dung des Naturselbstdrucks war die von den Pflanzen selbst abgenommene und von
jeglicher künstlerischer Handfertigkeit losgelöste Abbildung, womit der Akzent auf
der mechanischen Herstellungsweise beziehungsweise auf der Naturtreue der Dar-
stellung lag. Obwohl es sich um zwei voneinander zu differenzierende Techniken
handelt, kann dennoch gemutmaßt werden, dass Talbot das Verfahren des Naturselbst-
drucks als Modell zur Herstellung kameraloser Pflanzenfotografien gewählt hatte.
Beide Techniken bedienen sich eines Naturobjektes als Matrize, um direkte Abdrücke
zu erzeugen. Sowohl der Naturselbstdruck als auch die photogenische Zeichnung
haben zum Ziel, botanisches Sammlungsgut auf einfache und ökonomische Weise

abzubilden und die Bilder zu vervielfältigen.[38] Zudem wird beiden Verfahren das Potenzial zugeschrieben, für jedermann durchführbar zu sein. In diesem Zusammenhang ist Talbots Prognose eines „universellen" Gebrauchs photogenischer Zeichnungen zu nennen, die keine kostenintensive Apparatur notwendig machten und an bekannte sowie populäre Techniken wie jene des Naturselbstdrucks anschlossen. Rezeptionsästhetisch betrachtet kommt den durch direkte Berührung ermittelten „Kontaktbildern" ein spezifischer Bildwert zu, der eine innerbildliche Präsenz wie eine Repräsentation des Objektes vermittelt. Diese „Vergegenwärtigung" im Bild wird durch das Wissen um die Herstellungsbedingungen, den teilweise stark akzentuierten mimetischen Effekt sowie durch die Größengleichheit von Objekt und Bild erzeugt. Genannte Charakteristika stehen im starken Gegensatz zur Kamerafotografie. Es soll daher im Laufe dieses Kapitels versucht werden, spezifische Beschreibungen des Fotogramms jenen der Kamerafotografie gegenüberzustellen.

Zur Herstellung botanischer Fotogramme verwendete Talbot getrocknetes oder frisches Pflanzenmaterial und arrangierte es einem Herbariumblatt gleich bildmittig auf der Trägerschicht. Er bediente sich also nicht nur desselben Materials, sondern auch eines den Pflanzeninventarien ähnlichen Anordnungsschemas. Das Sammeln und Trocknen von Naturobjekten, das Arrangieren und Fixieren von Pflanzenproben am Blatt, ihr anschließendes Einfügen in Herbarien, der Austausch von Pflanzenproben sowie die beständige Suche nach mechanischen Vervielfältigungsmöglichkeiten stellten allesamt Praktiken der Botanik dar. Talbots vegetabile Fotogramme beziehungsweise Wedgwoods und Davys ephemere Abbildungen von Insektenflügeln sind zudem im Kontext einer Sammlungs- und Austauschpraxis der Zeit der Aufklärung zu sehen, in deren Rahmen getrocknete Pflanzen, präparierte Insekten und Anderes in Naturalienkabinetten systematisch aufbewahrt wurden. Vor allem das mit Hilfe des Fotogramms ermöglichte Anordnungsschema auf dem Papier und sein Darstellungspotenzial werden im folgenden Kapitel am Beispiel Anna Atkins' und Johann Carl Enslens näher erörtert.

Die Bedeutung, die Talbot kameralosen Fotografien botanischer Objekte einräumte, lässt sich auch an seinem Engagement kurz nach der öffentlichen Bekanntgabe seiner Erfindung bemessen. An den deutschen Botaniker Carl Friedrich Philipp von Martius sandte er eine Kopie seiner in der Zeitschrift *The Athenaeum* veröffentlichten Schrift *Some Account of the Art of Photogenic Drawing* mit der Bitte die darin ent-

38 Zu zeitgenössischen Reproduktionsverfahren in Bezug auf die Fotografie: Frank Heidtmann, Wie das Foto ins Buch kam, Berlin 1984; Trevor Fawcett, Graphic versus Photographic in the Nineteenth-Century Reproduction, in: Art History, Jg. 9, Bd. 2, 1986, S. 185–212. Für die Botanik: Wilfried Blunt/William Stearn, The Art of Botanical Illustration, Woodbridge 2000. Allgemein: Geoffrey Wakeman, Victorian Book Illustration. The Technical Revolution, Newton Abbot 1973.

haltenen Verfahrensangaben an die Bayerische Akademie der Wissenschaften wei-
terzutragen, da diese „kleine Entdeckung", so Talbot, „den Naturforschern und
vorzuglich den Botanikern vortheilhaft seyn" wird.[39] Im Zuge der Vorbereitungen der
Antarktisexpedition Kapitän James Clark Ross' 1839 erklärte Talbot sich bereit, die
daran beteiligten Naturforscher Robert McCormick sowie Hookers Sohn Joseph Hoo-
ker in der photogenischen Zeichenkunst zu schulen, damit diese botanische Objekte
auf hoher See fixieren konnten. Und obwohl sich die dafür notwendigen Apparaturen
später an Bord der Erebus[40] befanden und McCormick Talbots Verfahren kameraloser
Fotografie als „art which promises to be of incalculable value" bezeichnete, das beson-
ders geeignet wäre, die „evanescent forms" mariner Algenpflanzen darzustellen,
konnten aufgrund ungeklärter Umstände schlussendlich keine Fotografien oder
Fotogramme an Bord hergestellt werden.[41] Auch anlässlich der 1847 durchgeführten
Indienexpedition Joseph Hookers hielt man sich an den botanischen Usus, exotische
Pflanzen in Form von Zeichnungen festzuhalten – und dies obwohl Talbot versuchte,
sein Verfahren für reisende Naturwissenschaftler zu vereinfachen.[42]

Im Austausch mit führenden Botanikern seiner Zeit bestand sein Ziel zudem in
der kollektiven Herausgabe botanischer Werke mit photogenischen Zeichnungen. An
Antonio Bertoloni, einen renommierten italienischen Botaniker, mit dem Talbot
bereits seit 1826 in regem Austausch stand, sandte er wenige Monate nach der ersten
Verlautbarung Proben seines neuen Verfahrens, um ihn von den Potenzialen dieser
neuen Illustrationstechnik zu überzeugen.[43] Bertoloni selbst war zu dieser Zeit mit

39 Brief Talbot an Carl Friedrich Philipp von Martius, 9. Februar 1839, online unter: http://
 foxtalbot.dmu.ac.uk (9.2.2018). Nach einem weiteren Briefaustausch sandte er von Martius
 1842 photogenische Zeichnungen botanischer Objekte, die nach wie vor in der Akademie der
 Wissenschaften verwahrt werden. Siehe dazu: Siegel 2014, S. 138.
40 Joseph Hooker erwähnt dies 1846 in einem Vortrag vor der Royal Institution of South Wales,
 siehe dazu: Glenn Stein, Photography Comes to the Polar Regions – Almost, online unter:
 http://www.antarctic-circle.org/stein.htm (3.3.2018).
41 Brief McCormick an Talbot, 31. Juli 1839, online unter: http://foxtalbot.dmu.ac.uk (3.3.2018).
42 Talbot schlug hierfür bspw. die Verwendung von vorpräpariertem Papier, einem Kopierrah-
 men sowie einem einfachen Auswaschvorgang vor. Vgl. dazu den Brief Talbots an William
 Hooker, 21. Dezember 1847, online unter: http://foxtalbot.dmu.ac.uk (3.3.2018).
43 Diese Lichtbilder werden heute im Metropolitan Museum of Art, New York gemeinsam mit
 einzelnen Briefen aus dem Briefverkehr Talbots, seines Onkels, William Thomas Fox Strang-
 ways sowie Bertolonis, in einem Album mit dem Prägestempel „Album di disegni fotogenici"
 verwahrt. Des Weiteren ließ Talbot Bertoloni Exemplare seiner Schrift „Some Account"
 zukommen, die in italienischen Medien erörtert wurde. Vgl. dazu: Malcom Daniel, L'Album
 Bertoloni, in: Giuseppina Benassati/Andrea Emiliani (Hg.), Fotografia & Fotografi a Bologna,
 1839–1900, Ausst.-Kat. Bologna 1992, S. 73–78; Smith 1993; Beth Saunders, The Bertoloni
 Album. Rethinking Photography's National Identity, in: Sheehan/Zervigón 2015, S. 145–156.

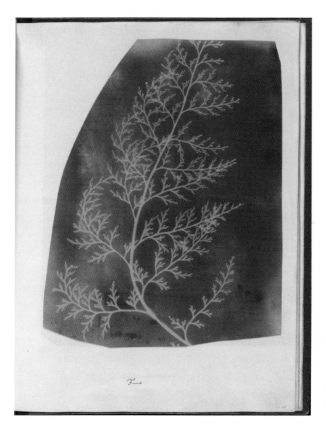

18 William Henry Fox Talbot, Fuco, Photogenic Drawing, Negativ, 22 × 17,5 cm, 1839, aus: Album di disegni fotogenici, The Metropolitan Museum of Art, New York.

den Vorbereitungsarbeiten seines zehnbändigen Werkes *Flora italica* beschäftigt.[44] Zwischen Juni 1839 und Juni 1840 schnürte Talbot fünf Päckchen mit insgesamt sechsunddreißig Fotografien, die er seinem Kollegen in Italien zukommen ließ. Unter den versandten Abbildungen befanden sich fünfzehn kameralose Fotografien botanischer Objekte, die restlichen Aufnahmen (mit und ohne Kamera) sollten dem Naturwissenschaftler die Nützlichkeit und Präzision dieser neuen Technik veranschaulichen. In einem ersten Brief, dem Talbot acht photogenische Zeichnungen beilegte, erklärte er mit voller Überzeugung, „Je crois que ce nouvel art de mon invention sera d'un grand sécours aux Botanistes", um im Postskriptum direkt auf die mögliche Verwendbarkeit eines der beigelegten Fotogramme für Bertolonis Atlantenwerk einzugehen.[45] In einem weiteren Brief bezieht sich Talbot auf die mediale

44 Antonius Bertoloni, Flora italica. Sistens plantas in Italia et in insulis circumstantibus sponte nascentes, Bononiae 1833–1854.

45 Brief Talbot an Bertoloni, Juni 1839, online unter: http://foxtalbot.dmu.ac.uk/ (5.3.2018).

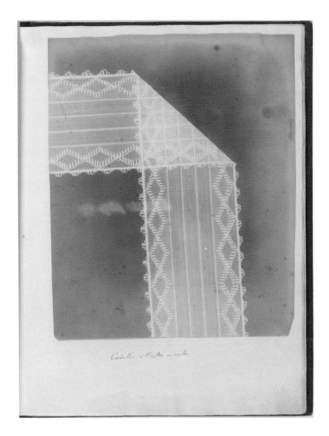

19 William Henry Fox
Talbot, Cordella o Nastro
a velo, Photogenic Draw-
ing, Negativ, 21,6 × 18 cm,
1839, aus: Album di
disegni fotogenici, The
Metropolitan Museum of
Art, New York.

Funktionsweise seiner Kontaktkopien, welche kleinste Details zur Anschauung brin-
gen konnten. Am Beispiel der beigefügten Abbildungen einer Gräserart beziehungs-
weise eines Spitzenmusters vermerkt er: „Puis il y a une Graminée et un morceau de
dentelle, et un autre de crêpe, grandeur naturelle, pour en montrer combien l'image
est nettement dessiné."[46] Talbot hebt damit die Möglichkeit seines Verfahrens hervor,
Objekte wie Pflanzen und Spitzenmuster im Format 1:1 zu visualisieren, aber auch
den Detailreichtum sowie die erzielbare Schärfe und Präzision der Darstellungen.
Eines der versandten botanischen Exemplare, die Talbot zur Abbildung brachte, war
ein durch Bertoloni mit „Fuco" betiteltes Blatt (Abb. 18). Darauf hebt sich von einem
dunkelbraun-violetten Untergrund die Darstellung einer Algenpflanze ab, die sich
durch eine stark umrissene Konturenlinie auszeichnet und kaum wahrnehmbare
Details wie jene der Pflanzenaderung sichtbar macht. Zudem weist diese photoge-
nische Zeichnung eine unregelmäßige Schnittkante auf, die sowohl der Krümmung

46 Brief Talbot an Bertoloni, 21. August 1839, online unter: http://foxtalbot.dmu.ac.uk/ (5.3.2018).

der Algenpflanze folgt wie auch der Größe des Albums angepasst erscheint. Abbildung 19 zeigt ein an Bertoloni versandtes Blatt mit dem Abdruck eines Spitzenbandes, das Talbot vor der Belichtung im rechten Winkel auf dem Papier drapiert hatte. Dadurch generierte er eine Überschneidungsfläche, die den mimetischen Effekt noch verstärkt, da sich selbst in der doppelt übereinander gelegten Stoffschicht einzelne Strukturen klar voneinander differenzieren. Trotz Talbots Bemühungen um eine gemeinsame Veröffentlichung kam dieses ambitionierte Projekt jedoch nicht zustande.

1839 sandte er ähnliche Proben seiner photogenischen Zeichnungen auch an den renommierten Botaniker und Direktor der Botanical Gardens in Kew Sir William Jackson Hooker.[47] Bereits im März 1839 schrieb Talbot an Hooker: „What do you think of undertaking a work in conjunction with me, on the plants of Britain, or any other plants, with photographic plates, 100 copies to be struck off, or whatever one may call it, taken off, the objects."[48] Hooker hegte jedoch Zweifel ob der Verwendbarkeit dieser von den Pflanzen „abgenommenen" Bilder als adäquates botanisches Illustrationsmittel. So vermerkte er in seinem Dankesbrief:

> „I am extremely obliged to you for your kindness in sending me the specimens of photogenic drawing. They are very curious and ingenious. [...] Plants should be represented on paper, either by outline or with the shadows of the flower (which of course express shape) distinctly marked. Your beautiful Campanula hederacea was very pretty as to general effect – but it did not express the swelling of the flower, nor the calyx, nor the veins of the leaves distinctly. When this can be accomplished, as no doubt it will, it will surely become available for the publication of good figures of plants."[49]

Eine wissenschaftliche Zeichnung botanischer Objekte sollte laut Hooker entweder in Umrisslinienzeichnung oder durch eine formgebende Schattierung ausgeführt werden. Beide Abbildungsarten hatten die Aufgabe, unterschiedliche Teile und strukturelle Qualitäten der jeweiligen Spezies voneinander differenziert zu veranschaulichen. Als ehemaliger Professor für Botanik an der Universität Glasgow und botanischer Illustrator hielt Hooker unter anderem Einführungsvorlesungen, die durch selbst angefertigte Kreidezeichnungen an der Tafel und Wandbilder illustriert wurden. Zudem publizierte Hooker 1822 ein in Umrisszeichnungen gehaltenes Werk, um Grundkennt-

47 Siehe dazu: Nickel 1998; Walter Lack, Photographie und Botanik. Die Anfänge, in: Bildwelten des Wissens, Bd. 1,2 (Oberflächen der Theorie), Berlin 2003, S. 86-94, S. 86–94.
48 Brief Talbot an Hooker, 26. März 1839, online unter: http://foxtalbot.dmu.ac.uk (5.3.2018).
49 Brief Hooker an Talbot, 21. Juni 1839, online unter: http://foxtalbot.dmu.ac.at (5.3.2018). Das Bild der Campanula hederacea ist heute nicht mehr erhalten.

nisse der Botanik zu vermitteln.[50] Dabei stand für Hooker die Visualisierung charakteristischer Details im Vordergrund, die den Studierenden helfen sollte relevante Merkmale besser zu memorisieren. Was eine botanische Illustration leisten musste, war nicht die Darstellung der Pflanze in ihrer individuellen, sondern vielmehr in ihrer charakteristischen Form.[51] Die Aufgabe eines Zeichners lag somit in der Absonderung nebensächlicher Details und in der Hervorhebung beziehungsweise Vergrößerung essentieller Bestandteile, um botanische Exemplare idealtypisch zu repräsentieren. Zur hinreichenden Identifizierung einer Pflanzenart wurden zudem unterschiedliche Stadien im Pflanzenwachstum – Knospe, Blüte, Samenstand – zusammengeführt und durch das Medium der Zeichnung visualisiert. Wie Nickelsen herausarbeiten konnte, erfüllte die botanische Handzeichnung nicht nur klassifikatorische Aufgaben, sondern sie diente auch als Beobachtungsevidenz beziehungsweise Referenz für wissenschaftliche Debatten.[52] Auch wenn Talbots photogenische Zeichnungen – je nach Lichtdurchlässigkeit der Objekte – in der Lage waren, jene von Hooker angesprochenen Partikularitäten wie Knospen, Blüten oder Pflanzennervatur differenziert darzustellen, bestand ihre generelle Bildleistung in der einheitlichen Abbildung der Umrisslinie einer Pflanze ohne erkennbare Binnenzeichnung.

Am Beispiel einer auf den 13. November 1838 datierten photogenischen Zeichnung Talbots von einer Astrantia Major (Große Sterndolde), sowie einer Lithografie des deutschen Botanikers Albert Gottfried Dietrich aus seinem Werk *Flora Regni Borussici* von 1843 sollen die an eine botanische Zeichnung gestellten Anforderungen aus der Zeit um 1840 verdeutlicht werden (Abb. 20, 21). Talbots photogenische Zeichnung einer Großen Sterndolde stellt eine individuelle Pflanze als weißliches Schattenbild auf braunem Untergrund dar. Mit insgesamt vier Blütenständen in unterschiedlicher Ausrichtung sowie einem differenziert erkennbaren Blattkranz ist dieser Doldenblütler nicht zentral, sondern in der linken Bildhälfte platziert. Der Pflanzenstängel ragt zudem über den unteren Bildrand hinaus. Zu den klassifikatorischen Informationsträgern dieser Abbildung zählen neben der Umrisslinie die marginal zu erkennenden Binnendetails. Aufgrund letzterer wird eine eindeutige taxonomische Identifikation erschwert. Konträr dazu präsentiert sich die Illustration aus Dietrichs Werk, die in teilweise kolorierter Umrisszeichnung ein typisches Exemplar einer Großen

50 William Jackson Hooker, Botanical Illustrations, Edinburgh 1822. Vgl. dazu: Jim Endersby, Imperial Nature. Joseph Hooker and the Practices of Victorian Science, Chicago/London 2008, S. 113ff. Siehe ebenfalls: Joseph Dalton Hooker, A Sketch of the Life and Labours of Sir William Jackson Hooker, with Portrait, in: Annals of Botany, Jg. 16, Bd. 4, 1902, S. 9–221.

51 Vgl. dazu: Lorraine Daston/Peter Galison, The Image of Objectivity, in: Representations, Bd. 40, 1992, S. 81–128; Nickel 1998; Nickelsen 2000.

52 Kärin Nickelsen, „Abbildungen belehren, entscheiden Zweifel und gewähren Gewissheit" – Funktionen botanischer Abbildungen im 18. Jahrhundert, in: Wiener Zeitschrift zur Geschichte der Neuzeit, Jg. 7, Heft 1, 2007, S. 52–68.

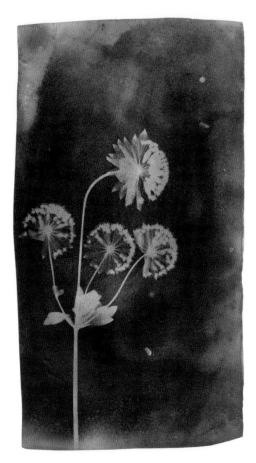

20 William Henry Fox Talbot, Astrantia
Major, Photogenic Drawing, Negativ,
17,3 × 9,5 cm, 13. November 1838, Victoria
& Albert Museum, London.

Sterndolde zu vermitteln versucht. Dazu wurden all jene essenziellen und somit cha-
rakteristischen Teile zusammengeführt, die zur Identifikation jener Pflanze nötig
erscheinen. In schwarzer Umrisszeichnung finden sich die schematische Darstellung
des Wurzelstocks ausgeführt sowie in vergrößerter Form drei unterschiedliche Ent-
wicklungsstadien einzelner Dolden. Den größten Teil der Abbildung nimmt jedoch
der in der Bildmitte befindliche, farbig gefasste oberirdische Pflanzenteil ein, der
aufgrund seiner Wuchshöhe von ca. 30–100 Zentimeter in zwei getrennten Teilen –
einem unteren Segment mit Wurzelansatz sowie einem oberen Abschnitt mit Blüten-
stand und Frucht – auf dem Blatt arrangiert wurde. Wenngleich das Fotogramm eine
singuläre Pflanze monochrom im Maßstab 1:1 abbilden kann, vermag eine durch
Künstlerhand erstellte Illustration farbig gefasste Vergrößerungen oder Verklei-
nerungen vorzunehmen und eine Pflanze in ihrer charakteristischen Form durch
Hervorhebung essenzieller Teile darzustellen. Bereits in Publikationen, die mit Natur-

21 Astrantia Major, kolorierte
Lithografie, aus: Albert Gottfried
Dietrich, Flora Regni Borussici. Flora
des Königreichs Preussen oder
Abbildung und Beschreibung der
in Preussen wiederwachsenden
Pflanzen, Bd. 11, Berlin 1843.

selbstdrucken ausgestattet wurden, führte man die automatische und somit „neu-
trale" Fertigung als eminenten Vorteil gegenüber der Zeichnung an. Die dadurch
gewonnene Arbeitseffizienz und Kostenreduktion bedeutete einen Wettbewerbsvor-
teil, der sicherlich auch im Rahmen der Etablierung des Fotogramms als Reprodukti-
onsmedium eine Rolle spielte. Abgesehen davon führte die Maßstabsgleichheit von
Objekt und Kopie wie die autorlose Herstellung zur Argumentation über Konzepte
wie Authentizität beziehungsweise „Naturwahrheit".[53] Automatisch gezeichnete
oder gedruckte Werke entsprachen daher dem wissenschaftlichen Credo der Nicht-
Intervention; sie sollten einen unverfälschten, unmittelbaren Zugang zur Natur
ermöglichen.[54] Abgesehen von diesem Authentizitätsversprechen erfüllten kamera-

53 Vgl. ansatzweise Talbots Argumentation in: Talbot 1844–1846 (2011), Plate VII „Leaf of a Plant".
54 Vgl. dazu: Nickelsen 2000; Lenné 2002; Wortmann 2003; Klinger 2010; Daston/Galison 2011.

los angefertigte Fotografien jedoch nicht die allgemeinen botanischen Darstellungs-
konventionen. Für Hooker stellten sie somit kein hinreichendes Illustrationsmittel
dar, eine gemeinsame Publikation kam daher nicht zustande.

Patterns of Lace

Um 1839 sprach Talbot vor allem kameralosen Fotografien eine visuelle Naturtreue
und Genauigkeit zu, die er an den zahlreichen Fotogrammen von Spitzenmustern mit
kontrastreichem Erscheinungsbild aufzeigt. Wie weit diese mimetische Zuschrei-
bungsweise ging, verdeutlicht Talbot in seinem in Eigenverlag herausgegebenen
Bericht an die Royal Society mit einer Formulierung, die an die von Plinius notierte
Legende des Zeuxis gemahnt:[55]

> „Upon one occasion, having made an image of a piece of lace of an elaborate pat-
> tern, I showed it to some persons at the distance of a few feet, with the inquiry,
> whether it was a good representation? When the reply was, ‚That they were not
> to be so easily deceived, for that it was evidently no picture, but the piece of lace
> itself.'"[56]

In der Legende des Zeuxis vermochten bildliche Darstellungen einen Trompe-l'œil-
Effekt herzustellen, der gemalte Trauben beziehungsweise einen Vorhang als reale
Gegenstände erscheinen ließ. In Talbots Erzählung ist es die photogenische Zeich-
nung eines Spitzenmusters, welches den Eindruck eines stofflichen Gewebes erzeugt
und insofern als Simulakrum zu bezeichnen ist. Im Hinblick auf den Augentrug inner-
halb der frühneuzeitlichen Malerei spricht Hartmut Böhme von einem „veristischen
Illusionseffekt", welcher eine Ununterscheidbarkeit zwischen künstlerischem Werk
und Naturvorbild – zumindest für einen gewissen Moment – evoziert.[57] Diese den
Fotogrammen von Spitzenstoffen vergleichbare Sinnestäuschung beruht auf mehre-
ren Faktoren. So zeigt sich die strukturelle Beschaffenheit des Spitzengewebes im
photogenischen Abdruckbild als kontrastreiches Linien- und Flächenmuster und

55 Gaius Plinius Secundus, Naturkunde, hg. v. Roderich König, Bd. 35 (Farben, Malerei, Plastik),
 München 1997, S. 57f.
56 Talbot 1980, S. 24.
57 Hartmut Böhme, Das reflexive Bild. Licht, Evidenz und Reflexion in der Bildkunst, in: Gabriele
 Wimböck/Karin Leonhard/Markus Friedrich (Hg.), Evidentia. Reichweiten visueller Wahr-
 nehmung in der Frühen Neuzeit, Münster 2007, S. 331–365, hier S. 357. Siehe dazu ebenfalls:
 Gottfried Boehm, Die Lust am Schein im Trompe-l'œil, in: Bärbel Hedinger (Hg.), Täuschend
 echt. Illusion und Wirklichkeit in der Kunst, Ausst.-Kat. Bucerius Kunst Forum Hamburg,
 München 2010, S. 24–29.

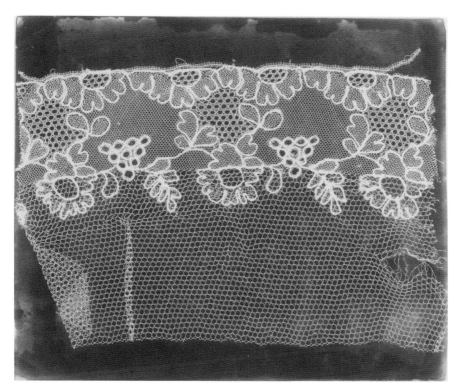

22 William Henry Fox Talbot, Spitzenmuster, Photogenic Drawing, Negativ, 18 × 22,5 cm, ca. 1840,
Victoria & Albert Museum, London.

erweckt dadurch den Eindruck eines realen Objektes.[58] Zudem erscheint im Foto-
gramm – das im eigentlichen Sinne ein Negativ ist – der Abdruck der Spitzen in ihrer
originalen Farbigkeit und vermittelt insofern den Eindruck eines positiven Bildes.
Wie in Abbildung 22 zu sehen, hebt sich von dem dunkelbraunen, leicht gefleckten
Untergrund des 1840 hergestellten Fotogramms von Talbot ein weißes, aus unter-
schiedlich groben Maschen gesponnenes Fadennetz ab. Mit applizierten Blüten und
Blättern formt dieses Liniengeflecht ein Stoffmuster, welches zentral auf der Bildflä-
che positioniert ist. Zerfranste Kanten, lose Fäden, sich auflösende Endnähte und
Einrissspuren bezeugen den einstigen Gebrauch des filigranen Alltagsobjekts. Fast
stilllebengleich verstärken die gezielt gesetzten Umstülpungen und Faltungen im
Gewebe den Trompe-l'œil-Effekt der Darstellung und veranschaulichen dessen

58 Vgl. dazu: Batchen 2001a, S. 167ff.

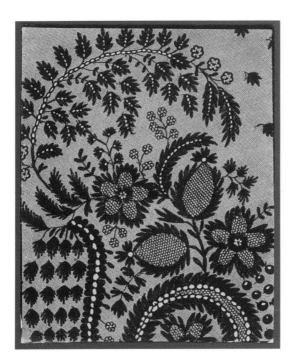

23 William Henry Fox Talbot, Spitzenmuster, Photogenic Drawing, Negativ, 22,7 × 18,7 cm, ca. 1840, Victoria & Albert Museum, London.

„Greifbarkeit".[59] Aufgrund des räumlich nicht zuordenbaren Hintergrundes scheint dieses weiße Musterwerk fast schwerelos auf der Bildfläche positioniert. Das klar umrissene, weiße Schattenbild hebt sich von dem kontrastierenden Untergrund deutlich ab und betont damit abermals die bereits erörterte Bild-Grund-Relation. Im Gegensatz zum Bildgrund erkennt Talbot das sich farblich differenzierende Motiv als das eigentliche Bild an. Mit dieser Charakterisierung wird der Realitätseffekt des Fotogramms einmal mehr akzentuiert, da nur der abgebildete Gegenstand und nicht die ihn umgebende und durchbrechende Bildfläche beziehungsweise der Bildhintergrund als „Bild" angesehen wird. Dieses Changieren zwischen Objekt und Bild erzeugt ein Spannungsmoment, das nur in direkter Anschauung oder durch ein sich vergewisserndes Berühren aufgelöst werden kann. Der den Fotogrammen eingeschriebene Realitätseffekt ist jedoch nicht nur medial sowie motivisch bedingt, sondern wird zusätzlich durch Talbots formale Anordnung des Spitzenmusters auf dem Bildgrund gesteigert. Außerdem verwendete er als Abdruckmaterial teilweise gerissene

59 Ein Zusammenhang zwischen Fotogrammen von Spitzenmustern und der frühneuzeitlichen Trompe-l'œil Malerei lässt sich in der vorrangigen Darstellung flacher Motive ausmachen, die aufgrund ihrer Flächigkeit auf einfache Weise einen augentrügerischen Effekt evozieren konnten, siehe dazu: Boehm 2010, S. 26.

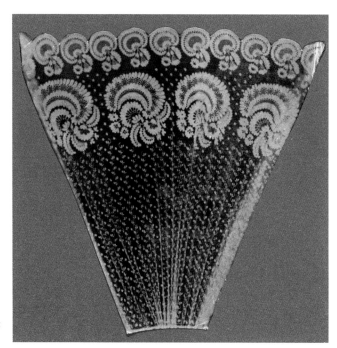

24 William Henry Fox
Talbot, Spitzenmuster,
Photogenic Drawing,
Negativ, 14,1 × 13,8 cm,
1840, Victoria & Albert
Museum, London.

und löchrige sowie in Falten gelegte Spitze, um den Wirklichkeitseindruck zu stei-
gern (Abb. 22). Variationen nahm Talbot insofern vor, als er die gesamte Bildfläche
mit dem Stoffgewebe füllte, das eigentliche Objekt „Spitze" somit auflöste und nur
mehr seine Musterung zur Abbildung brachte (Abb. 23). Batchen sprach in diesem
Zusammenhang daher nicht von der Darstellung eines Spitzenmusters, sondern von
dessen „patterning", womit der bildfüllende Einsatz der Musterung sowie die Auf-
lösung des Bildes an sich angesprochen sind.[60] Talbot selbst wiederholte in zahlrei-
chen seiner schriftlichen Äußerungen die Formulierung der „patterns of lace", Mus-
terungen von Spitzenstoffen also, welche in dieser Nennung Eingang in zeitgenössische
Rezensionen gefunden haben.[61] Auf diese Weise konnte einmal mehr die Funktion der
Technik des Fotogramms zur Herstellung eines Simulakrums und damit einer mate-
riellen Verdopplung betont werden.

 Eine zusätzliche Verstärkung des Realitätseffektes wurde durch das gezielte
Drapieren eines Spitzenstoffes auf der fotosensiblen Schicht sowie durch das nachträg-
liche Ausschneiden des photogenisch fixierten Musters entlang der Außenkante voll-

60 Geoffrey Batchen, Patterns of Lace, in: Coleman 2001, S. 354–357, hier S. 355 (2001b).
61 Siehe dazu: Geoffrey Batchen, Electricity Made Visible, in: Wendy Chun/Thomas Keenan
 (Hg.), New Media. Old Media, A History and Theory Reader, New York 2006, S. 27–44, Anm. 11.

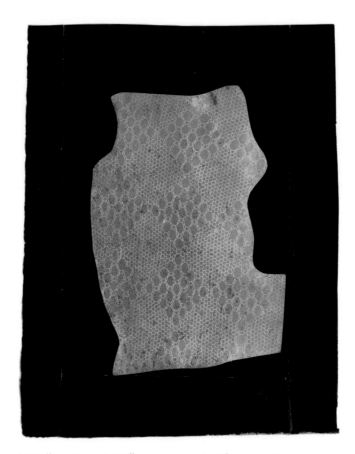

25 William Henry Fox Talbot, Spitzenmuster, Photogenic Drawing,
Negativ, 8,9 × 6,2 cm, auf schwarzem Papier montiert: 12,4 × 9,8 cm,
ca. 1834, National Museum of American History, Smithsonian
Institution, Washington.

zogen. Bildpraktiken, die eine dreidimensionale Wirkung zur Folge hatten (Abb. 24).[62]
In einem weiteren Beispiel verstärkt nicht nur die wellenlinienförmig zurechtgeschnit-
tene Konturenlinie den räumlichen Effekt des Fotogramms, sondern auch die Appli-
kation auf schwarzem Untergrund (Abb. 25).[63] Auf diese Weise knüpften Talbot und

62 In den Sammlungen des Victoria & Albert Museum London (ehemals National Media Museum
 Bradford) befinden sich weitere photogenische Zeichnungen von Spitzenmustern, deren
 Ränder der Musterung folgend zurechtgeschnitten wurden (Inv.-Nr. 1937–1390, 1937–1518).
63 Möglicherweise wurde diese photogenische Zeichnung im Rahmen der Verfahrenspräsenta-
 tion Talbots an der Royal Institution in London am 25. Januar 1839 präsentiert. Siehe dazu:

seine Familienmitglieder an die bereits erörterte Tradition des Ausschneidens von vorgefertigten Grafiken entlang einer Konturenlinie an.

In seinen photogenischen Zeichnungen versuchte Talbot, Abbildungsqualitäten wie Detailgenauigkeit sowie mimetische Effekte darzustellen, weshalb er oftmals auf die Verwendung von Spitzenstoffen zurückgriff. Damit wurden Alltagsgegenstände dekontextualisiert und zu wissenschaftlichen Objekten transformiert. In materiali- tätsorientierter Perspektivierung sind Spitzenstoffe im 19. Jahrhundert jedoch als zutiefst „weiblich" kodiertes Material zu bezeichnen. Klöppeln und Stickkunst wur- den mit Aristokratie, Damenmode sowie weiblicher Konsumkultur verbunden.[64] Die Einbeziehung dieses weiblich konnotierten Materials hatte daher einen Rückkopp- lungseffekt auf die Rezeption der Technik, wie ich im Laufe dieses Kapitels noch näher ausführen werde. Die Beschäftigung mit Spitzenstoffen war für Talbot keine einmalige Angelegenheit. Im Rahmen seiner 1858 patentierten „photoglyphic engra- vings", einem Verfahren der drucktechnischen Reproduktion von Fotografien, ver- wendete er als Motiv ebenso Spitzenmuster oder Stoffe, die er in mehreren Schichten überlagerte, um die Detailgenauigkeit des Verfahrens zu demonstrieren.[65] Seine Objektwahl begründete Talbot in *The Pencil of Nature* mit dem medialen Apriori kame- raloser Fotografie, da jene Technik insbesondere geeignet sei, „flache Objekte kom- plizierter Form und Umriss" darstellen zu können.[66] Andererseits wollte Talbot sein Verfahren unter Stoffhändlern bekannt machen, um diese von der Brauchbarkeit seiner Technik für die Stoffindustrie zu überzeugen. In der Zeit um 1839 stattete man Warenkataloge für Werbezwecke mit eingeklebten Stoffmustern aus, welche, so Tal- bots Hoffnung, durch die vervielfältigbare Methode photogenischer Zeichnungen ersetzt werden konnten.[67] Batchen wies nach, dass es sich im Falle des Originals der photogenisch reproduzierten Spitze in *The Pencil of Nature* um einen maschinell gefer- tigten Stoff aus Nottingham handelte, einem damaligen Zentrum der britischen „lace industry".[68] Ab 1837 setzte man in England Lochkartenwebstühle nach dem Prinzip von Joseph Marie Jacquard ein, die eine Imitation handgefertigter Ware ermöglichten

Geoffrey Batchen, William Henry Fox Talbot, London 2008; ders., A Philosophical Window, in: History of Photography, Jg. 26, Bd. 2, 2002, S. 100–112; ders. 2001b.

64 Vgl. Parker 2010.

65 Vgl. Schaaf 2003.

66 Talbot 1844–1846 (2011), o.S.

67 Brief Talbot an William Jackson Hooker, 23. Januar 1839, Antwortbrief Hookers, 20. März 1839, online unter: http://foxtalbot.dmu.ac.uk (6.3.2018). Siehe dazu: Schaaf 1992, S. 47, Anm. 7; Nickel 1998; Batchen 2001b, S. 356. Mit photogenischen Zeichnungen ausgestattete Warenka- taloge um 1840 konnten nicht nachgewiesen werden. Eine umfassende Sammlung an vikto- rianischen Spitzenmusterkatalogen beherbergt unter anderem die Nottingham Trent Uni- versity in Großbritannien.

68 Batchen 2001b, S. 356.

und so die Produktion von Spitzenstoffen kostengünstiger werden ließ.[69] Die Verwendung des britischen Stoffmusters sei daher, so Batchen, „a proudly English artifact", womit Talbot sich einmal mehr in Opposition zur französischen Daguerreotypie stellte.[70] Diese Behauptung lässt sich insofern untermauern, als neben der allgemeinen Rivalität zwischen England und Frankreich zumindest bis 1830 ein strenges Importverbot für Spitzenstoffe bestand.[71] Einen weiteren Aufschwung erhielt die Textilindustrie durch das für Queen Victoria 1844 aus größtenteils maschinell hergestellter britischer „Honiton Spitze" angefertigte Brautkleid, das die Königin auch zum Zweck der Ankurbelung der landeseigenen Produktion erzeugen ließ.[72]

Carol McCusker hingegen vertritt die These, dass die Reproduktion von Spitzenmusterfotogrammen vor allem dem Einfluss zuzurechnen sei, den die weiblichen Familienmitglieder auf Talbot gehabt haben dürften. Unter anderem versorgten seine Mutter Elisabeth Feilding sowie seine Cousinen Theresa Digby und Charlotte Traherne Talbot mit Stoffproben aus ihrem eigenen Bestand. Diese forderten sie danach als photogenische Abbildungen in zahlreichen Briefen an, sammelten sie und verschenkten sie ihrerseits an Verwandte, Wissenschaftler und prominente Persönlichkeiten.[73] In einem an Talbot gerichteten Brief bezeichnete Theresa Digby Caroline Edgcumbe, Talbots Halbschwester und „lady-in-waiting" der britischen Königin, als Herstellerin eines Spitzenfotogramms, welches Queen Victoria vorgelegt wurde und großes Interesse auf sich zog.[74] Auch ein Spitzenmusterfotogramm aus Talbots Hand wurde der Queen dargeboten, woraufhin Elisabeth Feilding an Talbot zu berichten wusste: „I understand the Queen being no Botanist admires most the riband you sent her. Therefore I have I [sic!] mind to send you a bit of beautiful Point Lace which I

69 Ebenda. Durch die Rivalität mit Frankreich kam es zu einem Spionagefall, bei dem der Inhaber einer Textilfabrik den Lochkartenmechanismus Frankreichs nachbauen ließ, siehe dazu: Birgit Schneider, Textiles Prozessieren. Eine Mediengeschichte der Lochkartenweberei, Zürich/Berlin 2007, S. 296f.

70 Batchen 2001b, S. 356.

71 Siehe dazu: John Nye, The Myth of Free-Trade Britain and Fortress France. Tarifs and Trade in the Nineteenth Century, The Journal of Economic History, Jg. 51, Nr. 1, 1991, S. 23–46.

72 Siehe dazu: Elaine Freegood, „Fine Fingers". Victorian Handmade Lace and Utopian Consumption, in: Victorian Studies, Jg. 45, Nr. 4, 2003, S. 625–647, hier S. 626.

73 Carol McCusker, Silver Spoons and Crinoline: Domesticity & the „Feminine" in the Photographs of William Henry Fox Talbot, in: dies./Michael Gray/Artur Ollman (Hg.), First Photographs. William Henry Fox Talbot and the Birth of Photography, New York 2002, S. 17–22. Siehe dazu auch: Batchen 2001b. Vgl. Briefverkehr: Charlotte Traherne an Talbot, 28. Februar 1839; Theresa Digby an Talbot, 8., 13. April 1839; Elisabeth Feilding an Talbot, 18., 30. April 1839, 12. Mai 1839, 29., 30. Juni 1839, 3. August 1839, 24. August 1841, 23. August 1844, online unter: http://foxtalbot.dmu.ac.uk (6.3.2018).

74 Theresa Digby an Talbot, 8. April 1839. Siehe dazu: Anne Lyden (Hg.), A Royal Passion. Queen Victoria and Photography, Ausst.-Kat. J. Paul Getty Museum, Los Angeles 2014.

think would have great success – shall I? I wish you would send me some more to lay on my table."[75]

In einer ermahnenden Nachricht vom 30. Juni 1839 hebt Talbots Mutter den augentrügerischen Effekt bestimmter Muster aus ihrer Sammlung hervor, den Talbot in der Produktion photogenischer Zeichnungen allem Anschein nach noch nicht berücksichtigt hatte: „I wish you would do some worked muslin & lace I sent you – the veracity of those is level with the meanest capacity & is consequently popular – people claim ‚how natural is that bit of lace!'"[76] Zudem war Constance Talbot, Talbots Ehefrau, spätestens ab Mai 1839 mit der Anfertigung eigener Fotografien beschäftigt.[77] Anhand des Briefverkehrs seiner weiblichen Verwandtschaft wird deutlich, dass Talbots Umfeld an der Verbreitung der neuen Erfindung beteiligt war. Deutlich wird aber auch, dass die Autorschaft photogenischer Zeichnungen in vielen Fällen unklar bleiben muss. So nennt Feilding in mehreren Schreiben die Bediensteten Nicolas Hennemann sowie Charles Porter als Produzenten von Spitzenmusterfotogrammen.[78] Andererseits rät Talbots Mutter von der Verwendung konkreter Stoffproben für die Herstellung von Fotogrammen ab und will diese durch eigene textile Vorschläge ersetzt wissen, wodurch Feilding neben weiteren weiblichen Verwandten Talbots als Koautorin genannt werden müsste.[79] Auch Naomi Rosenblum stellt für die Frühzeit der Fotografie beziehungsweise in Bezug auf das familiäre Umfeld Talbots fest:

„It may no longer be possible to determine whether the camera images that have survived from Talbot's group were done in tandem or were exclusively the work of the women or the men. From the earliest days the finished photograph has resulted from cooperative efforts more often than is generally recognized."[80]

Die Analyse photogenischer Zeichnungen von Spitzenmustern im „Œuvre Talbots" sollte nicht nur mediale Aspekte wie Detailgenauigkeit und Verdopplung als ausschlaggebende Faktoren für den Abdruck von Textilien zeigen. Auch der Einfluss der

75 Elisabeth Feilding an Talbot, 18. April 1839, online unter: http://foxtalbot.dmu.ac.uk (6.3.2018).
76 Elisabeth Feilding an Talbot, 30. Juni 1839, online unter: http://foxtalbot.dmu.ac.uk (6.3.2018).
77 Constance Talbot an Talbot, 21. Mai 1839, online unter: http://foxtalbot.dmu.ac.uk (6.3.2018). Darin erwähnt Constance Talbot die Herstellung von Kamerafotografien. Weitere Forschungsergebnisse zu ihrer bis dato marginalisierten Rolle als Fotografin sind durch die Aufarbeitung des 2014 durch die Bodleian Libraries Oxford angekauften persönlichen Archivs William Henry Fox Talbots zu erwarten.
78 Elisabeth Feilding an Talbot, 24. August 1841, 23. August 1844, online unter: http://foxtalbot.dmu.ac.uk (6.3.2018).
79 Elisabeth Feilding an Talbot, 23. August 1844, online unter: http://foxtalbot.dmu.ac.uk (6.3.2018).
80 Rosenblum 1994, S. 40.

weiblichen Verwandtschaft auf Talbot sowie ökonomische Motive werden aus dem begleitenden Briefverkehr deutlich. Aufgrund der großen Anzahl an Spitzenmusterfotogrammen spricht Batchen daher von sogenannten „signature images" beziehungsweise von einer „feminine presence", die in jenen Bildern ablesbar sei.[81] Zudem sollte durch die Einbeziehung eines Spitzenmusterfotogramms in *The Pencil of Nature*, so formuliert Batchen ansatzweise, vermutlich die weibliche Leserschaft adressiert werden. Diese nur vage formulierte Hypothese verlangt jedoch nach einer eingehenderen Erörterung. Anhand der Analyse unterschiedlicher Rezensionen sowie Handbücher zur Fotografie um 1840 soll in den folgenden Unterkapiteln die weibliche Kodifizierung von Talbots Spitzenmusterfotogrammen untersucht und damit geschlechterspezifische Determinationen freigelegt werden.

Fac-Similes

Nicht nur Talbot ordnete seine kameralos hergestellten photogenischen Zeichnungen als simulakrale Darstellungen ein, auch zeitgenössische Rezensenten betonten die Naturtreue jener Abbildungen. Kurz nach der öffentlichen Bekanntgabe beschäftigten sich zahlreiche, auch internationale Zeitschriften mit der neuartigen bildgebenden Erfindung Fotografie. Neben ersten chemischen Rezepturen und Anleitungen zur Herstellung von lichtempfindlichen Papieren wurden nicht nur Daguerres bildliche Ergebnisse mit jenen Talbots verglichen; man versuchte auch mögliche Anwendungsgebiete kameraloser Bilder aufzuzeigen. Für den Zusammenhang dieser Arbeit sind insbesondere zwei Publikationsformate von entscheidender Bedeutung, da sie nicht nur beispielhafte Problemfelder aufspannen, sondern auch die ersten druckgrafisch reproduzierten Abbildungen kameraloser Fotografien zeigten.

Das zu dieser Zeit populäre Wochenblatt *The Mirror of Literature, Amusement and Instruction* publizierte 1839 mehrere Artikel, die sich den formalen Qualitäten sowie den unterschiedlichen chemischen Rezepturen kameraloser wie kamerabasierter Fotografie widmeten.[82] Gemäß der unterhaltsamen Belehrung wurden solche Verfahren auf anschauliche und instruktive Weise vermittelt. Am 20. April 1839 – somit kurz nach der ersten Verlautbarung von Fotografie – erschien auf dem Titelblatt der Zeitschrift eine Reproduktion einer ohne Kamera hergestellten photogenischen

81 Batchen 2001b, S. 354f.
82 Anonym, A Treatise on Photogenic Drawing, in: The Mirror of Literature, Amusement and Instruction, 20. April 1839, S. 243–244; Anonym, The New Art – Photography, in: The Mirror of Literature, Amusement and Instruction, 1839, S. 261–262, 281–283, 317–318, 333–335. Zu Auflagenhöhe und Zielsetzung der zwischen 1822 und 1847 publizierten Zeitschrift siehe: Jonathan Topham, The Mirror of Literature, Amusement and Instruction and Cheap Miscellanies in Early Nineteenth-Century Britain, in: Geoffrey Cantor u.a. (Hg.), Reading the Magazine of Nature. Science in the Nineteenth-Century Periodical, Cambridge 2004, S. 37–66.

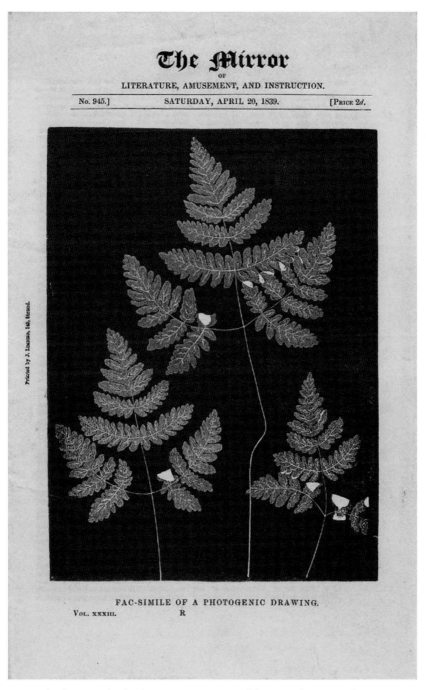

26 J. Limbird, Fac-simile of a Photogenic Drawing, Titelblatt, aus: The Mirror of Literature, Amusement and Instruction, 20. April 1839.

Zeichnung (Abb. 26).[83] Diese Veröffentlichung stellte nicht nur die erste jemals publizierte Fotografie, sondern präziser gesprochen, das erste Fotogramm dar. Auf dieser in Holzstich ausgeführten Abbildung treten aus dunkelbraunem Hintergrund drei Farnpflanzen unterschiedlicher Größe schematisch hervor. Besonders deutlich wird dieser Schematismus an den dünn gezogenen hellen Linien, welche Blattspindel und Spreiten definieren. Die weißen Auslassungen an den Blattenden kennzeichnen jene im Zuge des Trocknungs- oder Abdruckvorgangs umgeknickten Blätter der Originalpflanze. Dadurch konnten die spezifischen Abbildungsmodalitäten der Fotogrammtechnik – Opazität, Transluzenz und Transparenz – visualisiert und von einer konventionell hergestellten drucktechnischen Reproduktion abgesetzt werden. Als Bezugnahme auf die originale Färbung der photogenischen Zeichnung ist die rötlichbraune Farbigkeit der Abbildung zu verstehen. Es handelte sich – wie die Bildunterschrift vermerkt – um ein „Faksimile einer photogenischen Zeichnung" und insofern um eine originalgetreue Kopie einer kameralosen Fotografie, wie dies Talbot bereits zu Beginn des Jahres 1839 deklariert hatte.[84] Obwohl ein weiteres Medium in dieser Präsentation zwischengeschaltet wurde – ein Holzstich, den ein Stecher nach einem Fotogramm des Arztes und Naturwissenschaftlers Golding Bird angefertigt hatte – reagierte die Leserschaft mit größtem Interesse und Erstaunen auf den mimetischen Realitätsanspruch der Reproduktion. In der darauf folgenden Ausgabe wurde insofern vermerkt:

> „The fac-simile in our last number has produced a much greater sensation than we had anticipated; but still we are not surprised at this excitement, for the engraving gave a most accurate idea of the photogenic picture, which represents the fern with such extreme fidelity that not only its veins, but the imperfections, and accidental foldings of the leaves of the specimen are copied, – the greater opacity on the folded parts being represented by the large white patches on our fac-simile."[85]

[83] Womöglich handelte es sich dabei um einen Abzug eines Holzträgers, der in einem ersten Schritt lichtempfindlich gemacht, mit botanischen Objekten belegt und anschließend direkt bearbeitet werden konnte. Siehe dazu: Anonym, The New Art – Photography, 18. Mai 1839, S. 317–318, hier S. 317 (To take a photographic copy on box-wood); Robert Doty, The First Reproduction of a Photograph, in: Image, Jg. 11, Nr. 2, 1962, S. 7–8; Gernsheim 1983, S. 705.
[84] Talbot selbst bezeichnet seine kameralos hergestellten Fotografien von Pflanzenblättern oder Spitzenmustern als „facsimiles", siehe dazu: Talbot 1839a, S. 73. Vgl. ebenfalls Aragos Verwendung des Begriffs in seiner Rede vom 15. Juni 1839, in: Daguerre 1839.
[85] Anonym, The New Art – Photography, in: The Mirror of Literature, Amusement and Instruction, 27. April 1839, S. 262–263, hier S. 262.

Golding Bird, von dem die Originalvorlage zu dieser Reproduktion stammte, setzte sich für die Etablierung dieser Technik im Rahmen botanischer Forschung ein. In einer Abhandlung des *Magazine of Natural History*, das in großen Teilen in der am 20. April 1839 erschienenen Ausgabe mit genanntem Titelblatt wiederabgedruckt wurde, bespricht Bird die chemischen Herstellungsbedingungen photogenischer Zeichnungen und die möglichen Anwendungsgebiete im Bereich der Botanik.[86] Überzeugt von den Potenzialen der kamaralosen Fotografie Talbots im Gegensatz zu Daguerres Verfahren der Bilderzeugung und kamerabasierter Fotografie im Allgemeinen, führt Bird aus: „[...] I feel that the application of this heliographic or photogenic art will be of immense service to the botanist, by enabling him to procure beautiful outline drawings of many plants, with a degree of accuracy which, otherwise, he could not hope to obtain."[87] Bird, ganz im Gegensatz zu Hooker, attestierte Talbots Abbildungstechnik einen wesentlichen Nutzen für die botanische Forschung. Mit ihrer Hilfe ließen sich Zeichnungen in Umriss erstellen, die seiner Ansicht nach von beispielhafter Genauigkeit geprägt seien. Aufgrund der Vervielfältigungsmöglichkeit getrockneter Pflanzenproben konnten die so hergestellten Blätter durch Botaniker/innen auf einfache Weise gesammelt und ausgetauscht werden. Als abzudruckende Objekte empfahl Bird getrocknete Herbarpflanzen, aber auch an die Blattgröße angepasste frische Pflanzenproben, die mit Hilfe des Gewichts einer Glasplatte auf die Trägerschicht gepresst wurden. Jedoch nicht alle Pflanzenexemplare ließen sich gleichermaßen genau abdrucken. Als besonders geeignet erwiesen sich Farne, Gräser und Doldengewächse. „On looking at them", so Bird, „one must be struck with the extreme accuracy with which every scale, nay, every projecting hair, is preserved on the paper; the character and habit of the plant is most beautifully delineated, and if the leaves be not too opake, the venation is most exquisitely represented."[88] In einem nachträglich erstellten Vorwort für das Jahr 1839 konstatiert der Herausgeber der Zeitschrift rückblickend einen aktuellen „thirst for botanical knowledge". Dieser Wissensdurst spiegle sich vor allem im Bereich des an Frauen ausgerichteten Curriculums, das Botanik als geeigneten Lehrstoff vorsah. In direktem Anschluss erinnert der Autor an die Berichte über die Technik photogenischer Zeichnungen, die er als „accomplishment" und „very pleasing and astonishing art" bezeichnet.[89] In diesem Zusammenhang interessiert mich die damalige Analogisierung von Botanik, photogenischer Zeichen-

86 Golding Bird, Observations on the Application of Heliographic or Photogenic Drawing to Botanical Purposes, in: Magazine of Natural History, April 1839, S. 188–192.

87 Anonym, A Treatise on Photogenic Drawing, in: The Mirror of Literature, Amusement and Instruction, 20. April 1839, S. 243–244, hier S. 243.

88 Ebenda, S. 244.

89 John Limbird, Preface, in: The Mirror of Literature, Amusement and Instruction, Nr. 33, 1839, o.S.

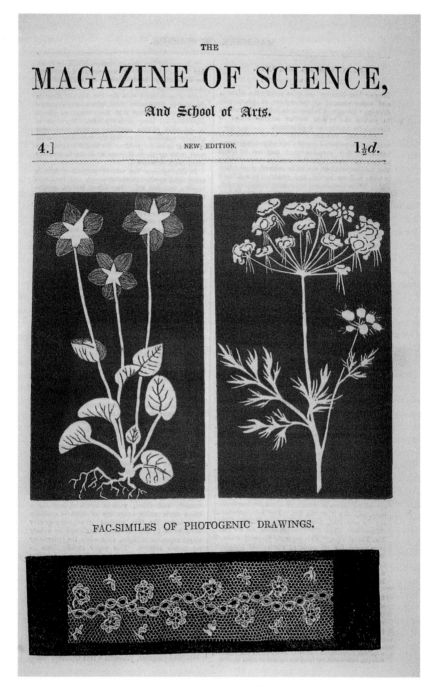

27 G. Francis, Facsimiles of Photogenic Drawings, Titelblatt, aus: The Magazine of Science and School of Arts, 27. April 1839.

kunst und weiblichen Befähigungen, die in einer anderen Zeitschrift nochmals expli-
zit erläutert wurden.

Nur wenige Tage nach der ersten Veröffentlichung photogenischer Zeichnungen
auf einem Zeitschriftencover brachte auch *The Magazine of Science and School of Arts* die
Darstellung von drei in Holzstich ausgeführten, schematischen Zeichnungen auf
ihrer Titelseite heraus (Abb. 27).[90] Den oberen Teil des Blattes nehmen Reproduktio-
nen zweier hochformatiger Pflanzenbilder ein, die auf dunkelbraunem Grund eine
hauptsächlich auf Konturenlinien beruhende Zeichnung – mit vereinzelter grober
Strichführung zur Andeutung von Binnendetails – zeigte. In botanischer Manier fin-
det sich in der linken Illustration eines Sumpf-Herzblattes (Parnassia palustris) auch
der Wurzelballen visualisiert; in der rechten Reproduktion einer Hundspetersilie
(Aethusa cynapium) wurde darauf hingegen verzichtet. Zum unteren Seitenende hin
wird das Blatt durch die Darstellung eines Spitzenstoffes mit Blumenmuster auf
schwarzem Untergrund begrenzt. Der zwischen die Reproduktionen gesetzte Ver-
merk „Fac-Similes of Photogenic Drawings" belegt, dass es sich um originalgetreue
Kopien photogenischer Zeichnungen handelt. In einem mehrteiligen Artikel zur pho-
togenischen Zeichenkunst in der vorangegangenen Heftnummer wird erstmals
explizit Bezug auf die bereits bestehende Tradition der Beschäftigung mit Silber-
nitrat zu Unterhaltungszwecken genommen. Als geeignete Objekte für kameralose
Reproduktionen werden unter anderem Spitzen- oder Baumwollstoffe, getrocknete
Farn- und Algenpflanzen sowie Gräser genannt.[91] Nach der Besprechung unterschied-
licher Herstellungs- und Anwendungsweisen kameraloser wie kamerabasierter Foto-
grafie, kommt der Autor zu dem Schluss:

> „We have hitherto considered this art as applicable only to the delineation of
> flat and trivial objects, and as rather conducive to amusement than utility; but
> as paper acts not only by direct but reflected light, it may be made subservient
> to much more important uses, by the assistance of such lenses and mirrors as
> reflect the images given to natural objects upon a screen or medium. The chief

90 George Francis, Drucker der Zeitschrift, beschrieb den Vorgang als direkt auf dem Druck-
 stock ausgeführten Lichtabdruck, der in einem zweiten Schritt entlang der fixierten Kontu-
 ren geschnitten wurde, siehe dazu: ders., Important Application of Photogenic Drawing, in:
 The Magazine of Science and School of Arts, 27. April 1839, S. 28; ders., Chemical Experiments,
 London 1842, S. 120ff. Dazu: Gernsheim 1983, S. 705 (Gernsheim gibt die Reproduktionstech-
 nik – zumindest in der deutschen Version seines Werkes – als Holzschnitt an); Wendel Bridson,
 Printmaking in the Service of Botany, Pittsburgh 1986, S. 140f.
91 Anonym, Photogenic Drawing, in: The Magazine of Science and School of Arts, 20. April 1839,
 S. 18–20, 26–28.

instruments of this character are the camera obscura and the solar microscope. The former is applicable to take views of scenery [...].“[92]

Entscheidend an dieser Stelle ist die Definition des Fotogramms als bildliches Reproduktionsmedium flacher, „trivialer“ Objekte. Diese Darstellungsfähigkeit kameraloser Fotografie schien dem anonymen Autor zufolge weniger von konkretem Nutzen zu sein, als vielmehr der Belustigung zu dienen. Wichtiger und zukunftsträchtiger wurden dagegen die mit Hilfe einer Camera obscura beziehungsweise eines Mikroskops produzierten Bilder erachtet. Die Gegenüberstellung der nutzbaren Technik „Kamerafotografie“ und des unterhaltsamen Verfahrens „Fotogramm“ offenbart eine Einstufung des letzteren als minderwertige Technik. Spitzenmuster und Pflanzenblätter verweisen zudem auf die „weibliche“ Sphäre und die damit assoziierten Betätigungsfelder.[93] Sowohl Handarbeit als auch die hobbymäßige Beschäftigung mit Botanik zählten neben der Zeichenkunst und dem Erlernen von Musikinstrumenten zum Erziehungsprogramm junger Frauen der höheren Mittel- und Oberschicht der viktorianischen Ära. Zum einen war dies der seit der Aufklärung vorangetriebenen geistigen und moralischen Erbauung geschuldet, zum anderen aber auch dem Wunsch, bei privaten Präsentationen dieser Fertigkeiten männliche „Sehnsüchte zu erwecken“ und am Heiratsmarkt zu reüssieren.[94] Verstärkt durch ein breites kommerzielles Angebot an einschlägiger Literatur wurden im häuslichen Rahmen ausführbare Tätigkeiten wie Handarbeit und „Botanisieren“ von Frauen oftmals miteinander verknüpft – beispielsweise in Form von ornamental gestalteten Pflanzenalben.[95] Zudem wurde im Falle der Zeichenkunst und der Handarbeit nach Vorlagen gearbeitet und damit die „weibliche“ Tätigkeit des Kopierens im Gegensatz zur „männlichen“ genialen Kreation betont.[96] Diese über die verwendeten Materialien geschlechtsspezifisch determinierten Kategorisierungen werde ich im folgenden Kapitel nochmals expliziter ansprechen.

Eine weitere Hierarchisierung wird über die fehlende perspektivische Raumordnung des Fotogramms vorgenommen: Das fixierte Bild einer Camera obscura entspricht dabei den seit der Renaissance zentralperspektivisch geschulten Sehgewohn-

92 Anonym, Photogenic Drawing, in: The Magazine of Science and School of Arts, 4. Mai 1839, S. 34–35, hier S. 34.
93 Zum Problemfeld „weiblicher Kunstfertigkeiten“ siehe: Parker/Pollock 1981; Parker 2010.
94 Bermingham 2000, S. 184.
95 Solche Arbeiten wurden unter anderem mit dem Begriff „fancy work“ belegt, siehe dazu: Shteir 1996; dies., Gender and „Modern“ Botany in England, in: Osiris, Bd. 12, 1997, S. 29–38; Bermingham 2000, S. 145ff.; Ann Shteir, „Fac-Similes of Nature“. Victorian Wax Flower Modelling, in: Victorian Literature and Culture, Jg. 35, Bd. 2, 2007, S. 649–661.
96 Vgl. dazu: Bermingham 2000; v. a. auch die zeitgenössische Rezeption sowie künstlerische Darstellungen der „korinthischen Magd“, S. 160ff.

heiten der Rezipienten/innen, indem es einen auf ein punktförmiges, neutrales Betrachtersubjekt ausgerichteten räumlichen Eindruck der Außenwelt vermittelt.[97] Zudem stellte das zentralperspektivisch orientierte Modell ein etabliertes System der bildlichen Interpretation des Seheindrucks dar. Der traditionelle Vergleich zwischen der Funktionsweise und dem Aufbau von Auge und Camera obscura trug zu einer Analogisierung zwischen dem menschlichen Sehen und der durch die Camera obscura erzeugten Bilder bei.[98] So bezeichnete Niépce 1816 seine fototechnisch hergestellten Aufnahmen der Camera obscura als „rétines", wohingegen Talbot in *The Pencil of Nature* explizit Auge und Kamera sowie Netzhaut und Papier analogisierte.[99] Die Einbeziehung der Camera obscura in die Fotografie ermöglichte ein dem Seheindruck analoges Bild und wurde somit als „naturnah" gewertet.[100] Dies kann das flächige Konturenbild des Fotogramms jedoch nicht leisten, weshalb es in jenem Magazin als weniger zukunftsträchtige Technik erachtet wurde.[101] Eine weitere Interpretationsebene erhält die Camera obscura als Visualisierungstechnik eines „erkennenden" oder „denkenden" Subjektes, welches mit dem männlichen Geschlecht gleichgesetzt wurde, das den Blick auf ein als weiblich kodifiziertes Objekt richtete. Folgt man dieser Analyse, so steht die mit der technischen Apparatur der Camera obscura verbundene Geistigkeit des Mannes an oberster Stufe, von der aus die kameralose Technik geschlechtscharakteristisch definiert und damit konsekutiv herabgestuft wurde.[102] Paradigmatisch hierfür ist die die Gegenüberstellung von „Zeitvertreib" oder „Belustigung" und „wichtigeren Verwendungsweisen", die als implizite Geschlechtsdifferenzierungen in einen weiblich dominierten privaten und einen männlich konnotierten öffentlichen Bereich beziehungsweise als triviales Hobby gegenüber einer produktiven Visualisierungstechnik gelesen werden können. Die geschlechtsbezogene Aufspaltung der fotografischen Verfahren Talbots und ihre unterschiedliche Hierarchisierung diente letztlich der Konstruktion beziehungsweise Abgrenzung des wissenschaftlichen Gebiets der Fotografie in Reinform. Die in dieser anonymen Rezen-

97 Vgl. dazu: Olaf Breidbach u.a. (Hg.), Camera Obscura. Die Dunkelkammer in ihrer historischen Entwicklung, Stuttgart 2013.

98 Vgl. dazu: Gunthert 2000; Hoffmann 2001; Wolf 2004; Fiorentini 2006; Stiegler 2006, S. 27ff.; ders. 2011.

99 Vgl. Stiegler 2011, S. 75ff.; Siegel 2014, S. 54, 57.

100 Siehe dazu: Martin Jay, Downcast Eyes. The Denigration of Vision in Twentieth-Century French Thought, Berkeley 1993; ders., Photo-unrealism. The Contribution of the Camera to the Crisis of Ocularcentrism, in: Stephen Melville (Hg.), Vision and Textuality, Durham 1995, S. 344–360; Snyder 2002; Wolf 2004.

101 Innerhalb der Rezeption von Fotografie bzw. der Fotografiegeschichtsschreibung stellen diese und ähnliche Rezensionen den Beginn jener Marginalisierungstendenzen des Fotogramms dar, auf die ich bereits eingegangen bin.

102 Vgl. dazu: Schade/Wenk 2005.

sion dargelegte Struktur der Vergeschlechtlichung steht am Beginn einer Kanonverfestigung der Fotografie unter Ausschluss des „Anderen".[103]

Darauf, dass „mathematisch" erzeugte Bilder jedoch nicht mit unserer Sehwahrnehmung vergleichbar sind, wies Erwin Panofsky bereits 1927 hin. Ein zentralperspektivisch erzeugtes Bild beschreibt der Kunsthistoriker dabei als ein Gefüge, dass „den psychophysiologischen Raum gleichsam in den mathematischen umzuwandeln" im Stande sei und eine „Abstraktion von der Wirklichkeit" bedeute.[104] Hubert Damisch wiederum möchte in seiner Studie zum Ursprung der Perspektive selbige nicht im Cassirerschen Sinne als „symbolische Form" bestimmt wissen, sondern in einem erweiterten Zusammenhang als Denkform und Paradigma.[105] In Damischs zuvor erschienenen *Fünf Anmerkungen zu einer Phänomenologie des photographischen Bildes* vermerkt der Philosoph und Kunsthistoriker, dass es sich im Falle des fotografisch fixierten Bildes nicht um etwas natürlich Gegebenes handle. Vielmehr behauptet er: „Die Prinzipien, die zur Konstruktion eines Photoapparates – und zuvor zu der einer camera obscura – hinführen, sind nämlich an eine konventionelle Vorstellung von Raum und Objektivität gebunden, deren Ausarbeitung der Erfindung der Photographie vorausgeht und an die sich die Photographen in ihrer überwiegenden Mehrheit lediglich angepaßt haben."[106] In solchen Ausführungen zum zentralperspektivisch organisierten Raum im Bild findet sich ein möglicher Ansatz für die fragwürdige Naturalisierung der auf eine/n Betrachter/in bezogenen Darstellung, für die metaphorische Inkorporierung des kamerabasierten Bildes sowie für die damit zusammenhängende Marginalisierung kameraloser Fotografie. Es soll daher betont werden, dass Talbot sowie viele seiner zeitgenössischen Rezensenten in der Frühzeit des Fotografischen einen eminenten Nutzen und somit einen Vorteil des Fotogramms gegenüber der Kamerafotografie feststellten. Kameralose Fotografie wurde als universale Reproduktionstechnik gewertet, welche in der Lage war, Objekte im Maßstab 1:1 zu „kopieren". In der Fotografiehistoriografie findet dieser Aspekt jedoch kaum Beachtung, da allgemein von der Prämisse der technischen Unzulänglichkeit kameraloser gegenüber kamerabasierter Fotografie ausgegangen wird.

103 Vgl. Paulitz 2012.
104 Erwin Panofsky, Die Perspektive als „symbolische Form", in: Hariolf Oberer (Hg.), Aufsätze zu Grundfragen der Kunstwissenschaft, Berlin 1985, S. 101. Dazu ebenfalls: Thomas Cohnen, Fotografischer Kosmos. Der Beitrag eines Mediums zur visuellen Ordnung der Welt, Bielefeld 2008, S. 61ff.
105 Hubert Damisch, Der Ursprung der Perspektive, Zürich 2010.
106 Hubert Damisch, Fünf Anmerkungen zu einer Phänomenologie des photographischen Bildes, in: ders., Fixe Dynamik. Dimensionen des Photographischen, Berlin 2004, S. 7–12, hier S. 10.

Ackermann's Photogenic Drawing Box

Einen bedeutenden Schritt zur Etablierung und Kommerzialisierung kameraloser Fotografie steuerte das auf Kunstdrucke sowie Künstlerbedarf spezialisierte Unternehmen Ackermann & Co. bei. Bereits kurz nach der öffentlichen Bekanntgabe der Fotografie durch Talbot entwickelte es ein käuflich erwerbbares Set, bestehend aus unterschiedlichen Instrumenten und Chemikalien, um damit Laien die einfache Herstellung von Fotografien ohne Kamera zu ermöglichen. In Form eines Behältnisses samt Anleitung sowie Vorlagenmaterial bot die Firma ihr Verkaufskonzept unter dem Namen „Ackermann's Photogenic Drawing Box" in den Londoner Geschäftsstellen bereits Anfang 1839 an.[107] Gleichzeitig wurden zu Werbezwecken zahlreiche Inserate in namhaften Journalen geschaltet. So versuchte man in *The Literary Gazette* vom 6. April 1839 die Aufmerksamkeit der Leser und vor allem Leserinnen durch folgende Textbotschaft zu gewinnen:

> „Ackermann's Photogenic Drawing-Box, for copying objects by means of the Sun, containing the various requisites and instructions for carrying out this most important and useful discovery; particularly recommended to Botanists, Entomologists, and the scientific; sufficiently clear to enable Ladies to practice this pleasing Art. Price, per box 21s. N.B. The Prepared Paper may be had separately, 2s. per Packet."[108]

Demzufolge beinhaltete die Drawing Box nicht nur eine erstmalige Zusammenstellung aller notwendigen Utensilien und eine Anleitung zur Ausführung der neuen Erfindung, sondern sie zeichnete sich zudem durch ihre einfache Verständlichkeit aus, die es sogar Damen erlaube, diese „gefällige" Kunstform auszuüben.[109] Und obwohl Entomologen und Wissenschaftler im Allgemeinen explizit angesprochen werden, erhält das fotochemische Prozedere durch die Verknüpfung des stereotypen Bildes der „Frau" und der Figur der Einfachheit eine geschlechtsspezifische Konnotation. Die geschlechtsbezogene Metaphorik dient dabei der bildhaften Erklärung eines technischen Verfahrens, das auf tradierte Vorstellungen eines Geschlechterverhältnisses rekurriert. Die Kategorie Geschlecht ist somit symbolisch daran beteiligt, Ver-

107 Siehe dazu: John Ford, Rudolph Ackermann, in: Oxford Dictionary of National Biography, online unter: http://www.oxforddnb.com (6.3.2018). Da Rudolph Ackermann 1834 verstarb, ist die Entwicklung der nicht patentierten Box seinen Erben zuzuschreiben. Siehe ebenfalls: John Ford, Ackermann 1783–1983. The Business of Art, London 1983.

108 Inserat veröffentlicht in: The Literary Gazette and Journal of Belles Lettres, Arts, Sciences, &c, 6. April 1839, S. 222.

109 Am Rande sei hier auf George Eastmans Kodak-Kamera verwiesen, zu deren Vertrieb ab 1888 die Einfachheit der Technik das Argument für eine weibliche Käuferschicht darstellte.

fahrensweisen wie jene der photogenischen Zeichnung systematisch einzuordnen. Einen ähnlichen Vergleich machte auch Daguerre auf seinem Anfang 1839 gedruckten Flugzettel, wenn er bezüglich seiner fotografischen Methode vermerkt: „Les gens du monde y trouveront l'occupation la plus attrayante; et quoique le résultat s'obtienne à l'aide de moyens chimiques, ce petit travail pourra plaire beaucoup aux dames."[110] Diese Beschreibungen unterschiedlicher fotografischer Verfahren markieren ein kulturell gefestigtes Feld der Vergeschlechtlichung von Technik, welches eine sozial zugeschriebene weibliche Technikdistanz mit einer männlich dominierten Technikaffinität kontrastiert.[111] Gleichzeitig wird auf diese Weise die Sphärentrennung der Geschlechter auf die Ebene eines technischen Artefakts verlagert, um damit letztlich eine differenzstiftende Ordnung herzustellen.

Heute ist keine Box dieser Art mehr erhalten, jedoch lassen sich leicht abgewandelte „Nachfolgemodelle" ausfindig machen.[112] Die einstmals beigefügte Anleitung ist im Victoria & Albert Museum (Sammlung Royal Photographic Society London) verfügbar und wurde als Nachdruck wiederaufgelegt.[113] Darin wird vorab auf grundlegende Arbeiten Talbots beziehungsweise auf die eigene Aufbereitungsleistung für eine nichtwissenschaftliche Öffentlichkeit verwiesen.[114] Zum breiten Anwendungsspektrum des bildgebenden Verfahren heißt es: „[...] we have no hesitation in recommending it [the art of photogenic drawing] as a means by which exact copies may be made of the most intricate patterns of needle-work; for the accurate delineation of the leaves and other parts of a plant, and the representation of many subjects of Natural History."[115]

110 Vgl. dazu: An Announcement by Daguerre, in: Image. Journal of Photography of the George Eastman House Jg. 8, Nr. 1, März 1959, S. 32–36, hier S. 34; Siegel 2014, S. 38–40.

111 Siehe dazu: Paulitz 2012; Angelika Saupe, Vergeschlechtlichte Technik – über Geschichte und Struktur der feministischen Technikkritik, online unter: http://www.gender.hu-berlin.de/publikationen/gender-bulletins/texte-25 (5.3.2018).

112 Ein ähnliches Konzept verfolgte möglicherweise der Händler Romain Talbot mit einer sogenannten „Sonnencopirmaschine", die Hermann Vogel als „Spielzeug" bezeichnete, siehe dazu: Vogel 1873, S. 23.

113 Ackermann & Co 1977, siehe dazu: John Hannavy, Books and Manuals on Photography: 1840s, in: ders. 2008, S. 177–178.

114 Bereits 1816 wurde in der hauseigenen Zeitschrift ein Artikel publiziert, der auf Silbernitratexperimente Wedgwoods und Davys eingeht. Siehe dazu: Anonym, Singular Method of Copying Pictures, and Other Objects, by the Chemical Action of Light, in: The Repository of Arts, Literature, Fashions, Manufactures, &c, 1. Oktober 1816, Bd. 10, S. 203–204.

115 Ackermann & Co 1977, S. 1. Vgl. dazu Daguerres veranschlagte Anwendungsgebiete seiner Erfindung, in: An Announcement by Daguerre, in: Image. Journal of Photography of the George Eastman House, Jg. 8, Bd. 1, März 1959, S. 32–36, Vgl. ebenfalls Aragos Analyse des ökonomischen Potenzials der Daguerreotypie im Zuge seiner Rede vor der Pariser Deputiertenkammer am 3. Juli 1839: Arago 1839.

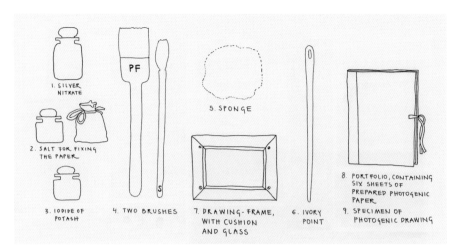

1. SILVER NITRATE

2. SALT FOR FIXING THE PAPER

3. IODIDE OF POTASH

PF

4. TWO BRUSHES

5. SPONGE

7. DRAWING-FRAME, WITH CUSHION AND GLASS

6. IVORY POINT

8. PORTFOLIO, CONTAINING SIX SHEETS OF PREPARED PHOTOGENIC PAPER

9. SPECIMEN OF PHOTOGENIC DRAWING

28 Schema des Inhalts einer Ackermann's Photogenic Drawing Box, 1839 (Illustration: Helga Aichmaier).

Als grundlegende Funktion der Technik nannte man die Herstellung von Kopien. Wissensgebiete wie Botanik, Entomologie, aber auch das Praxisfeld der Handarbeit bekämen damit ein exaktes Abbildungsverfahren an die Seite gestellt. Auch die weibliche Leserschaft wurde über die Möglichkeit einer Arbeitserleichterung adressiert: „[...] by means of Photogenic Drawing, the most elaborate effort of the most skilful female hand, whether it has been directed to the production of the richest lace, or an elaborate piece of tambour-work, can be copied in the space of a few seconds, without the least injury to the delicate fabric."[116]

Die in diesem Zitat angesprochene „talentierte weibliche Hand" verweist im Feld der Stickkunst auf eine Praxis, die als „geschlechtscharakteristische" Beschäftigungsform von Frauen angesehen wurde und das feminine Ideal einer häuslichen Produktivität und damit einer weiblichen Tugend umschrieb – im Gegensatz zu männlichen Attributen wie Rationalität und öffentlicher Sphäre.[117] Filigranste Produkte weiblichdekorativer Handwerkstätigkeit – in diesem Fall Spitzenstoffe – konnten mit Hilfe der photogenischen Zeichnung unbeschadet zur Kopie gebracht beziehungsweise ersetzt werden. Insbesondere der bereits angesprochene Begriff der Kopie ist hinsichtlich einer genderspezifischen Perspektivierung entscheidend: Über die damals vorherrschende Geschlechterdichotomie stellte man das männliche Genie weiblichen reproduktiven Anlagen gegenüber. Im Feld der Kunst bedeutete dies, dass allein dem

116 Ackermann & Co 1977, S. 2.
117 Paulitz 2012; Parker 2010. Zum Begriff der „Geschlechtscharakteristik": Hausen 1976, S. 363–393.

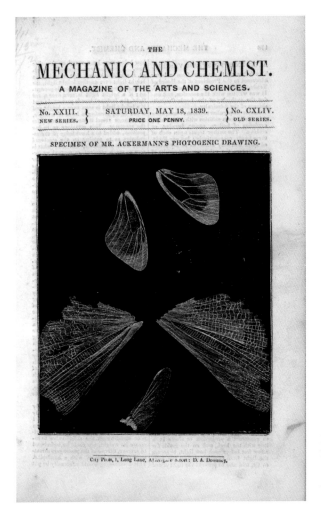

29 Specimens of
Mr. Ackermann's Photogenic
Drawing, Titelblatt, aus: The
Mechanic and Chemist.
A Magazine of the Arts and
Sciences, 18. Mai 1839.

männlichen Künstler die Fähigkeit der geistreichen Erfindung attestiert wurde und weibliche Erzeugnisse in den Bereich des Kunsthandwerks und minderwertiger Kunstgenres wie der Blumenmalerei fielen. Um nun einen Spitzenstoff anzufertigen, arbeiteten Frauen nach einer Mustervorlage, wodurch im Falle der photogenischen Zeichnung im zweifachen Sinne von einer Kopie gesprochen werden kann.[118] Vor

118 Vor allem die Tätigkeit des Kopierens nach einer Vorlage wurde als zutiefst weibliche Eigenschaft gesehen. Dementsprechend standen weibliche „Kunstproduktionen" in der Hierarchie der Künste an untergeordneter Stelle. Siehe dazu: Parker/Pollock 1989; Bermingham 2000; Parker 2010.

allem in der viktorianischen Ära war es der Bereich „weiblicher Kunstproduktion", der mit dem Akt des augentrügerischen „Nachahmens" verbunden wurde und unter anderem Objekte wie Blumenbouquets aus Wachs oder Muscheln hervorbrachte.[119] Unter diesem Aspekt können auch photogenische Kopien von Spitzenmustern als Trompe-l'œil identifiziert werden, indem sie unter Ausblendung ihrer eigenen Materialität eine reale Textilie vortäuschen. Die weibliche Leserschaft wurde daher in mehrfacher Hinsicht auf die Ausübung dieses reproduktiven Verfahrens hin adressiert. Im Feld der Botanik wiederum ließen sich gemäß Ackermanns Anleitung mit nur wenigen Blättern photogenischen Papiers Zeichnungen erstellen, welche Herbarexemplare in Naturtreue und Detailgenauigkeit übertreffen würden. Der Entomologe wiederum könne eine Sammlung exakter Umrisszeichnungen von Insektenteilen erhalten, die ihm nicht nur die spezifische, sondern auch die generische Zuordnung derselben erlauben würde. Neben Fläschchen, die mit Silbernitrat und Kaliumiodid gefüllt waren, enthielt Ackermann's Photogenic Drawing Box Salz für den Fixiervorgang, zwei Pinsel und einen Schwamm zum Auftragen der Flüssigkeiten, ein Stäbchen aus Elfenbein zur Ausrichtung der Objekte am Papier, einen Kopierrahmen, eine Mappe mit sechs Blättern photogenischen Papiers sowie als Orientierungsvorlage eine bereits ausgeführte photogenische Zeichnung (Abb. 28).[120] Eine solche durch Ackermann hergestellte Vorlage zierte das Titelblatt der am 18. Mai 1839 erschienenen Ausgabe der Zeitschrift *The Mechanic and Chemist* mit der vergrößerten Darstellung von Insektenflügeln (Abb. 29). Im anschließenden Artikel wird weniger auf das Titelblatt, denn auf Ackermanns photogenischen Zeichenkasten eingegangen. Betont wird darin vor allem die durch das Set gewährleistete allgemeine Zugänglichkeit und Nachvollziehbarkeit des Verfahrens:

> „[...] we have now the satisfaction of informing our readers that Messrs. Ackermann and Co., 96, Strand, have arranged an apparatus or photogenic drawing-box, which (by attending to the directions that accompany it) will enable any person to produce a picture *more true to nature than the performance of any human hand*, and that, too, in a very short space of time, varying with the intensity of the light, and also with the different methods of preparing the paper."[121]

119 Vgl. dazu Schwartz' Begriff der „Culture of the Copy": Schwartz 1996. Zu der in Anführungsstrichen gesetzten Thematik weiblicher Kunstproduktion im 19. Jahrhundert, siehe: Parker/Pollock 1981.

120 In Bezug auf die beigefügten Materialien, siehe: Ackermann & Co 1977, S. 3.

121 Anonym, Photogenic Drawing, in: The Mechanic and Chemist. A Magazine of the Arts and Sciences, Bd. 23, 18. Mai 1839, S. 182–183.

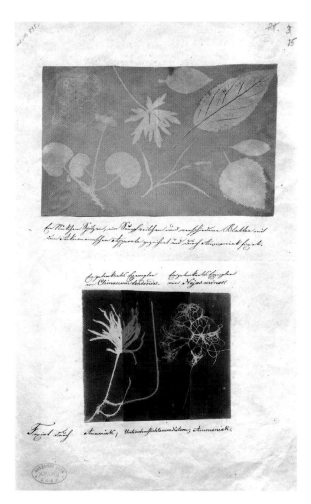

30 Julius Fritzsche, Photo-
genic Drawing, Negative,
Mai 1839, Teil des wissen-
schaftlichen Berichtes an die
Russische Akademie der
Wissenschaften, Russische
Akademie der Wissen-
schaften, St. Petersburg.

Mit dieser Box sei es demnach jedermann möglich, naturgetreue Bilder innerhalb
kürzester Zeit anzufertigen.[122] Zu einem anderen Urteil kam hingegen der Chemiker

122 Vgl. dazu auch Daguerres Anfang 1839 erstellten Flugzettel, auf dem zu lesen ist: „Chacun, à
l'aide du DAGUERRÉOTYPE fera la vue de son château ou de sa maison de campagne [...].", An
Announcement by Daguerre, in: Image. Journal of Photography of the George Eastman House
Jg. 8, Nr. 1, März 1959, S. 32–36, hier S. 34. Vgl. dazu Talbots Brief an Herschel, in dem er seine
Erfindung als „every man his own printer and publisher" anpreist, Brief vom 21. März 1839,
online unter foxtalbot.dmu.ac.uk (6.3.2018). Vgl. ebenfalls die Rede Aragos vom 3. Juli 1839.
Darin heißt es: „Le daguerréotype ne comporte pas une seule manipulation qui ne soit à la
portée de tout le monde; il ne suppose aucune connaissance du dessin; il n'exige aucune dex-
térité manuelle. En se conformant de point en point à des prescriptions très-simples et très-

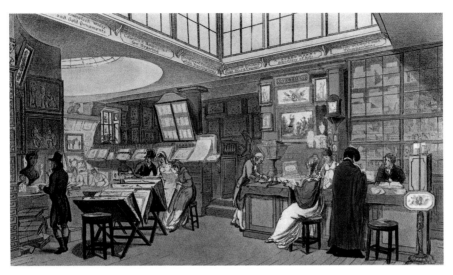

31 Augustus Pugin und Thomas Rowlandson, Ackermann's Repository of Arts, 101 Strand,
Illustration, aus: The Repository of the Arts, Januar 1809.

Carl Julius Fritzsche, der im Auftrag der Russischen Akademie der Wissenschaften
einen Bericht über die neuesten Entwicklungen im Bereich der Fotografie samt expe-
rimenteller Proben vorlegte (Abb. 30). Zur Herstellung photogenischer Zeichnungen
verwendete er Ackermann's Photogenic Drawing Box und bewertete diese in einem
am 23. Mai 1839 abgefassten Brief:

> „Man bedient sich dabei eines Rahmens in welchem man das Papier mit den
> darauf liegenden Gegenständen zwischen ein Kissen und eine Glasplatte ein-
> preßt; daraus ergiebt sich aber daß nur flache blattartige Gegenstände dazu
> genommen werden können, und für alle anderen Gegenstände ist daher der
> Apparat unbrauchbar. [...] Aus dem Gesagten ergiebt sich nun von selbst, daß die
> vorliegende Methode und der Apparat nur von sehr beschränkten Nutzen für
> die Wissenschaft seyn kann; der Botaniker kann sich ihrer dann mit Vortheil
> bedienen, wenn es sich darum handelt getreue Zeichnungen von Originalexem-
> plaren aus Herbarien zu haben, kaum aber möchte sie für den Zoologen einigen
> Werth haben, so wie auch wohl im Allgemeinen ihr praktischer Nutzen nur sehr
> gering seyn wird."[123]

peu nombreuses, il n'est personne qui ne doive réussir certainement et aussi bien que M.
Daguerre lui-même.", Arago 1839, S. 36.

123 Der Bericht befindet sich im Archiv der Russischen Akademie der Wissenschaften. Acker-
mann's Box wurde Fritzsche durch Joseph Hamel zur Verfügung gestellt, der im Auftrag der

Fritzsche stellte dem Set für wissenschaftliche Zwecke ein negatives Urteil aus. Für die Etablierung der Technik des Fotogramms sowie ihre allgemeine Zugänglichkeit ist die Box jedoch von enormer Bedeutung, zumal sich bei Ackermann & Co. bereits der Verweis auf einen konkreten „Apparat" zur Erzeugung photogenischer Zeichnungen findet.[124] So heißt es in der Anleitung: „The apparatus employed to copy the above objects consists of a wooden frame, like that of a small looking-glass, in which a plate of clear glass is placed, resting on a rabbet in the usual manner, over which is a cushion of silk, fixed to the backboard, and pressed upon the glass, when necessary."[125] Einem hölzernen Rahmen eines kleinen Handspiegels mit Fuge gleich, stattete man jenen Kopierrahmen mit einer Glasplatte sowie einer mit Seide überzogenen Rückwand aus und funktionierte damit einen Alltagsgegenstand in ein wissenschaftliches Instrumentarium um. Wenn man gemäß dieser Beschreibung zudem die verwendeten Materialien näher betrachtet – größtenteils künstlerisches Werkzeug wie Pinsel, Schwämme und Papier – kann einmal mehr der Bezug zur Zeichenkunst hergestellt werden.

Wie Bermingham herausarbeiten konnte, förderte die Kunstbedarfshandlung Rudolph Ackermann (vgl. Abb. 31) die Nachfrage nach künstlerischem Equipment für den Amateurbereich. Aufgrund der Kommerzialisierung der Zeichenkunst beziehungsweise ihrer Etablierung als beliebte Freizeitbeschäftigung und „accomplishment" junger Damen, bestand die Käuferschicht in erster Linie aus einem weiblichen Publikum.[126] Die zwischen 1809 und 1829 vertriebene hauseigene Zeitschrift *The Repository of Arts, Literature, Commerce, Manufacture, Fashions and Politics* rangierte spätestens ab dem Jahre 1812 unter den führenden Frauenmagazinen.[127] Diese Unterhaltungsschrift bot neben Abhandlungen zu Fragen der Ästhetik und Kunstkritik auch Klöppel- und Stickvorlagen, Stoffmusterproben, Modeentwürfe sowie Hinweise zu käuflich erwerbbaren Warenangeboten. Im „Repository of Arts", wie auch das Verkaufslokal bezeichnet wurde, konnte sich die Amateurwelt mit Künstlerbedarf sowie mit vorgefertigten Bastelmaterialien, darunter ebenfalls Ausschneidebögen, versorgen. Im

Russischen Akademie der Wissenschaften Aufklärungsreisen zum Themengebiet der Fotografie unternahm. Vgl.: Schaaf 1998, S. 40, Anm. 48; Jelena Barchatowa, Die ersten Photographien in Rußland, in: David Elliott (Hg.), Rußische Photographie 1840–1940, Ausst.-Kat. Rheinisches Landesmuseum Bonn, Berlin 1993, S. 24–29; Serge Plantureux, Niépce, Daguerre, or Talbot? The Quest of Joseph Hamel to Find the Real Inventor of Photography, Checy 2004.

124 Laut Batchen verwendete Talbot bereits 1835 einen Kopierrahmen, siehe dazu: Batchen 2002, S. 159 (ohne Quellenangabe); Schaaf 1992, S. 59.

125 Ackermann & Co 1977, S. 5. Siehe ebenfalls: Ware 1994, S. 11–15. In Anleitungsbüchern zur Fotografie findet sich spätestens 1841 der Hinweis auf sogenannte „printing frames", „copying frames" oder nur „frames".

126 Bermingham 2000, S. 127ff.

127 Vgl. ebenda, S. 140. Konkrete Auflagenzahlen konnten nicht ermittelt werden.

weiteren Angebot und vergleichbar mit der Photogenic Drawing Box führte Acker-
mann & Co aufwendig verarbeitete Kästchen aus Mahagoni mit Utensilien für Aqua-
rellmalerei, Schachteln mit Materialien zur Herstellung von Wachsblumen, aber auch
in einem hölzernen Kistchen aufbewahrte Drehscheiben zur Anfertigung eines Phan-
tasmaskops.[128] Insbesondere die Aufbewahrungsform von Ackermann's Photogenic
Drawing Box ist im Hinblick auf die Etablierung fotografischen Wissens aufschluss-
reich.[129] Historisch betrachtet ist dieses Set zur Herstellung kameraloser Fotografien
mit Chemiebaukästen Ende des 18. und Anfang des 19. Jahrhunderts vergleichbar.
Jene sogenannten „Probierkabinette" oder „Experimentierkästen" wurden in erster
Linie als Ergänzung zu Anleitungsbüchern der Chemie vertrieben, unter anderem
durch den Spielwarenhändler Georg Hieronymus Bestelmeier.[130] Vor allem in England
im ersten Drittel des 19. Jahrhunderts erfuhren Kästchen dieser Art unter interes-
sierten Laien eine Hochkonjunktur, da die Vermittlung naturwissenschaftlichen
Wissens dem Bildungsideal der Aufklärung entsprach.[131] Probierkabinette wurden
eingesetzt, um Experimente nach Anleitung nachzuvollziehen sowie durch den Pra-
xisvollzug zur Wissensvermittlung beizutragen. Vorrangig dienten sie jedoch der
Unterhaltung, da mit ihnen erstaunliche oder auch magisch anmutende Effekte
erzielt werden konnten. Durch die Aufbereitung wissenschaftlicher Erkenntnisse auf
einfache und anschauliche Weise kam ihnen eine didaktische Funktion zu. Acker-
mann & Co erkannte das kommerzielle Potenzial kameraloser Fotografie und ent-
wickelte ein transportables „Fotografielaboratorium", das alle notwendigen Utensilien
zur Herstellung und Fixierung von Fotogrammen samt Anleitung sowie „Vorsichts-
maßnahmen" zur Vermeidung potenzieller Fehlerquellen umfasste. Fotografieneu-
linge konnten damit auf einfache Weise sowohl fotosensibles Papier herstellen, als
auch bereits präparierte Bögen gemäß einer beiliegenden Vorlage mit flachen Objek-

128 Vgl. ebenda, S. 127ff. Zu viktorianischen Aquarellkästen, siehe: Nina Fletcher Little: Artists'
 Boxes of the Early Nineteenth Century, in: American Art Journal, Jg. 12, Bd. 2, 1980, S. 25–39.
129 Zur wissenschaftshistorischen Bedeutung von Aufbewahrungsformen siehe: te Heesen 1997.
130 Vgl. dazu: Brian Gee, Amusement Chests and Portable Laboratories. Practical Alternatives to
 the Regular Laboratory, in: Frank James (Hg.), The Development of the Laboratory, London
 1989, S. 37–59; Georg Schwedt, Kabinettstücke der Chemie. Vom chemischen „Probir-Cabinet"
 zum Experimentierbaukasten, in: Kultur & Technik, Bd. 2, 1992, S. 42–47; Elisabeth Vaupel,
 Liliput-Labors. Vom Reiselabor zum Lernmittel für Autodidakten, in: Kultur & Technik, Bd. 2,
 2001, S. 42–45; dies., Ein Labor wie eine Puppenstube. Kurze Geschichte der chemischen Expe-
 rimentierkästen, in: Praxis der Naturwissenschaften – Chemie in der Schule, Bd. 54, 2005,
 S. 2–6; Florian Öxler/Christoph Friedrich, Experimentierkästen „ohne den geringsten Nut-
 zen"? Eine Diskussion Ende des 18. Jahrhunderts, in: Chemie in unserer Zeit, Jg. 42, Bd. 4, 2008,
 S. 282–289; Viola van Beek, „Man lasse doch diese Dinge selber einmal sprechen". Experimen-
 tierkästen, Experimentalanleitungen und Erzählungen zwischen 1870 und 1930, in: NTM,
 Jg. 17, Bd. 4, 2009, S. 387–414.
131 Vgl. dazu: Gee 1989; Vaupel 2001.

ten selbst belegen. Mit der Aufbewahrungsart in Form eines kleinen tragbaren Käst-chens samt Utensilien und Anleitung schließt Ackermann & Co. an die bekannte Praxis der Wissensvermittlung chemischer Probierkabinette an. Der britischen Kunstbedarfshandlung kommt daher das Verdienst zu, die Technik des Fotogramms für ein Laienpublikum nicht nur aufbereitet und käuflich erwerbbar gemacht, son-dern auch popularisiert zu haben. Im Unterschied zu George Eastmans Kodakkamera und dem damit allgemein verbundenen Beginn der Amateurfotografie ab 1888 bestand die Vermarktungsform eines vorgefertigten sowie einfach verständlichen Sets zur Ausübung von Fotografie bereits 1839 und damit Jahre vor der Markteinführung der amerikanischen Boxkamera.[132] Es soll daher betont werden, dass Ackermann & Co. nur wenige Monate nach der öffentlichen Bekanntgabe den Versuch einer breiten-wirksamen und vor allem anschaulichen Einführung eines fotografischen Verfah-rens – in Form kameraloser Fotografie – initiiert hatten.[133] Welcher Personenkreis Ackermann's Photogenic Drawing Box in erster Linie bezogen hat, lässt sich aufgrund fehlender Quellen nicht nachweisen.[134] Es kann jedoch die Vermutung aufgestellt werden, dass spätestens ab der Markteinführung des Sets das grundsätzliche Erlernen der fotografischen Technik oftmals anhand der theoretischen Erläuterung kamera-loser Fotografie erfolgte. Auf diesen Aspekt möchte ich in folgendem Unterkapitel näher eingehen.

„How to Commence Photography"

Zur Verdeutlichung der Stellung beziehungsweise Rezeption kameraloser Fotografie in der Frühzeit ziehe ich Handbücher zur Theorie und Praxis der Fotografie mit Publikationsdatum zwischen 1839 bis 1858 heran. Auf diese Weise soll zum einen die didaktische Funktion des Fotogramms – aufgrund seiner Einfachheit und Anschau-lichkeit in der Vermittlung von Fotografie – verdeutlicht und zum anderen aufzeigt werden, welche Praxisfelder mit kameraloser Fotografie verknüpft waren und als zukunftsträchtig erachtet wurden.

132 Zum Konzept der Marketingstrategien Eastmans, siehe: Kamal Munir, The Birth of the Kodak Moment. Institutional Entrepreneurship and the Adoption of New Technologies, in: Organi-zation Studies Jg. 26, Bd. 11, 2005, S. 1665–1687.

133 Mit der Einführung eines auf Einfachheit und Nachvollziehbarkeit setzenden Sets kann Ackermann & Co. in pädagogische Konzepte des 18. und 19. Jahrhunderts eingereiht werden. Weiterführende Literatur dazu: te Heesen 1997, S. 50ff.

134 Auch der relativ hohe Preis der Box von 21 Shilling lässt einen eingeschränkten Personen-kreis als potenzielle Käuferschicht vermuten. 1 Pfund (=20 Shilling) entsprach dem durch-schnittlichen Wocheneinkommen eines Arbeiters in der Landwirtschaft um 1850, Quelle: Department of Employment and Productivity, British Labour Statistics. Historical Abstract 1886–1968, London 1971.

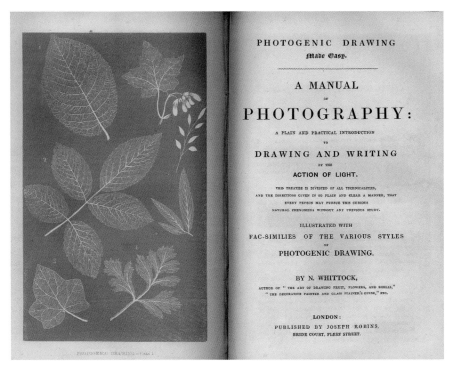

32 Illustration photogenischer Zeichnungen unterschiedlicher Blätter, aus: Nathaniel Whittock, Photogenic Drawing Made Easy, London 1843, Plate I.

In der vermutlich am 22. August 1839 erschienenen Schrift Friedrich August Wilhelm Nettos *Vollständige Anweisung zur Verfertigung Daguerre'scher Lichtbilder* – im eigentlichen Sinne eine Beschreibung zur Herstellung von Bildern mit Silbernitrat – wird auf zwei Varianten fotografischer Bilderzeugung verwiesen: auf die Möglichkeit der „Abbildung durch Bedeckung" und auf eine „Abbildung mittelst der Camera obscura oder mittelst eines Sonnenmikroscops".[135] Mit erstgenannter Methode ließen sich gemäß Netto „Pflanzen, Zeichnungen, Handschriften, Membranen, Insektenflügeln, Spitzen und andern flachen netzartigen Gegenständen mehr" abbilden, wohingegen zweitgenannte Technik zur Reproduktion von „Werken der Bau- oder Bildhauerkunst, Insecten, Portraits u. dgl. m." dienen sollte.[136] In dieser Schrift werden derartige Verfahren jedoch nicht auf ihr Innovationspotenzial hin bewertet, sondern als Praxis anschaulich vermittelt.

135 Netto 1839, S. 8.
136 Ebenda.

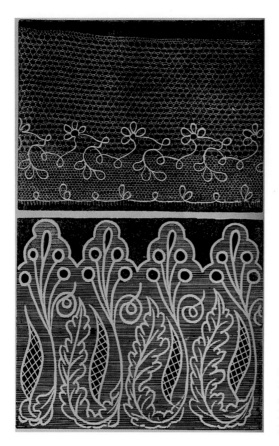

33 Illustration photogenischer
Zeichnungen von Spitzenmustern,
aus: Nathaniel Whittock, Photogenic
Drawing Made Easy, London 1843,
Plate II.

Die bei Netto veranschlagten Objekte zur Herstellung von Fotogrammen ziehen sich wie ein roter Faden durch die nachfolgend skizzierte Anleitungsliteratur.[137] Anhand der genannten Naturalia wie Artificialia werden die Exaktheit kameraloser Fotografie, ihre jeweiligen Darstellungsoptionen sowie ihre möglichen Anwendungsgebiete verdeutlicht. So bezeichnete William Thornthwaite Talbots Technik kameraloser Bildproduktion in seinem 1843 erschienenem Werk *Photographic Manipulation* aufgrund des geringen Materialaufwands als „einfachsten Zweig der Fotografie".[138] Aufgrund der Möglichkeit, Objekte wie Pflanzenblätter abzudrucken, sei dieses neue Verfahren zudem ein unerlässliches Handwerkszeug für den reisenden Naturwissen-

137 Siehe unter anderem auch: Francis 1842, S. 120; Henry Snelling, The History and Practice of
 the Art of Photography, New York 1849, S. 93.
138 William Thornthwaite, Photographic Manipulation, London 1843, S. 7.

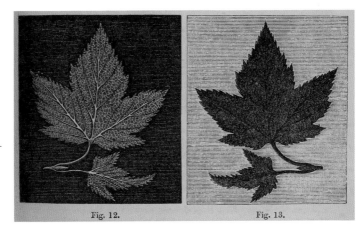

34 Illustration eines negativen sowie eines positiven Fotogramms, aus: Robert Hunt, A Manual of Photography, London 1854.

Fig. 12. Fig. 13.

35 Illustration der Vorder- und Rückseite eines Kopierrahmens, aus: Robert Hunt, A Manual of Photography, London 1854.

Fig. 16. Fig. 17.

schaftler, um „correct copies from Nature's self" zu erhalten.[139] Diese vom Autor ferner als „fac-similes" bezeichneten Kopien eigneten sich durch die klare Darstellung der Umrisslinie wie der Zeichnung von Details für eine taxonomische Bestimmung.[140] Nathaniel Whittock wiederum stellte sich mit seiner um das Jahr 1843 erschienenen Schrift *Photogenic Drawing Made Easy* der Aufgabe, jene durch Talbot erfundene Technik für jedermann auf einfache Weise nachvollziehbar zu machen.[141] Neben dem auszugsweisen Wiederabdruck von Schriften Talbots lieferte der Autor ebenfalls konkrete Anweisungen zur Herstellung fotosensiblen Papiers sowie der Erzeugung kameraloser wie kamerabasierter Fotografien. Im Unterschied zu den bereits erwähnten Publikatio-

139 Ebenda, S. 6.
140 Ebenda, S. 6f.
141 Nathaniel Whittock, Photogenic Drawing Made Easy. A Manual of Photography. A Plain and Practical Introduction to Drawing and Writing by the Action of Light, London 1843.

nen wurden dem Buch zum Zweck der Anschaulichkeit seitenfüllende Illustrationen photogenischer Zeichnungen in druckgrafischer Übersetzung beigefügt, auch in diesem Werk als „Facsimiles" bezeichnet.[142] Eine dieser Illustrationen (Abb. 33) zeigt zwei unterschiedliche Spitzenmusterfotogramme in druckgrafischer Reproduktion, über die sich der Autor direkt an die weibliche Leserschaft wendet: „[...] ladies will at once see the applicability of this art to procuring patterns. They require no further directions: all that is necessary is place the objects upon the prepared paper under the glass, and in three minutes while the sun shines, or about ten minutes if the day happens to be cloudy, the drawings will be produced."[143]

Auch hier wird das Material wie die Einfachheit des Verfahrens als Argument für Frauen ins Spiel gebracht. Abbildung 32 wiederum stellt unterschiedliche, quer über das Blatt verteilte sowie nummerierte Pflanzenblattformationen samt ihrer klar differenzierbaren Nervatur in photogenischer Ausführung dar. Didaktische Vermittlungsfunktion für den fotografischen Prozess erhält das Verfahren des Fotogramms durch die Möglichkeit der direkten Beobachtung des allmählichen Verfärbungsprozesses des lichtempfindlichen Papiers. Für Fotografieneulinge sei die photogenische Zeichnung in dem Moment als fertig erkennbar, so Whittock, sobald die Verfärbung des nicht durch Pflanzenproben bedeckten Teils des Papiers durch die Glasplatte hindurch als „ausreichend dunkel" und eine der dem Buch beigefügten Illustrationen vergleichbare Färbung aufweise.[144]

Auch für Robert Hunt stellt das Fotogramm die Grundlage der photographischen Vermittlungsarbeit dar. In seinem 1854 erschienenem *Manual of Photography* erklärt er anhand der Darstellung einer positiven und einer negativen Abdruckfotografie nicht nur die grundsätzliche Wirkungsweise der Fotografie (Abb. 34), sondern führt damit auch in sein Kapitel zur „ersten Ausübung" der Praxis auf Papier ein.[145] Laut Hunt handle es sich dabei um die „einfachste Methode" die Technik der Fotografie zu erlernen.[146] Zur Herstellung solcher Bilder sei fotosensibles Papier sowie ein mit einer Glasfront und Schraubelementen versehener Kopierrahmen (Abb. 35) notwendig, der auch im Rahmen des Umkopierens von negativen in positive Kameraaufnahmen Verwendung finde. Wie elementar seiner Ansicht nach das Erlernen kameraloser Fotografie ist, verdeutlicht Hunt mit folgender Bemerkung: „A great number of experiments should be made with the copying frame before there is any attempt at using the *camera obscura*."[147] Das Verfahren der direkten Abdruckfotografie wurde demnach

142 Siehe die gleichlautende Buchuntertitelung.
143 Whittock 1843, S. 14.
144 Ebenda, S. 13.
145 Robert Hunt, A Manual of Photography, London 1854, S. 183ff.
146 Ebenda, S. 183.
147 Ebenda, S. 186.

als Vorstufe zur kamerabasierten Fotografie verstanden. Durch den praktischen Vollzug dieser Technik könne ein grundlegendes Verständnis für Fotografie entwickelt und somit auf die schwierigere Aufgabe der Kamerafotografie vorbereitet werden.

Auf den Lerneffekt der Technik des Fotogramms geht auch ein Artikel mit dem Titel „How to Commence Photography" der Zeitschrift *The Photographic News* von 1858 ein. Dort heißt es:

> „Do not *on any account* begin with attempting portraiture by the collodion process, or you will never be a photographer; but commence with obtaining an insight into the laws and phenomena of the science by super-position, then proceed to the talbotype negative process, and *keep to it*, at all events until you are so thoroughly *au fait* at the process as to be competent to decide upon the merits of the waxed paper or any other paper process."[148]

Auch in einem Artikel in *The Boy's Own Magazine* von 1857 verweist der anonyme Autor auf die sogenannten „Anfangsgründe" der Fotografie, die in der Erzeugung kameraloser Fotografien bestünden.[149] Nach der konsequenten Ausübung derselben könnten schwierigere Prozesse im Feld der Fotografie bewerkstelligt werden. Grundlegend für die Erörterung in jenem Jugendmagazin war die einfache Durchführbarkeit der Experimentalanordnung. Dazu zählten die relativ kostengünstige Anschaffung der erforderlichen Utensilien sowie die allgemein leicht zugänglichen Materialien „Gräser, Spitzenmuster, Drucke, Algen und zahlreiche andere Dinge".[150] Mit diesem kurzen Querschnitt durch fotografische Anleitungsbücher bis ca. 1860 sollte aufgezeigt werden, dass dem Fotogramm nicht nur eine wichtige didaktische Funktion im Rahmen der Unterrichtung in fotografischen Techniken zukam, sondern dass es auch als einfaches und preiswertes Verfahren angesehen wurde.

Bilder der Selbsttätigkeit

Obwohl sich die einzelnen fotografischen Techniken in ihren Herstellungsbedingungen deutlich voneinander unterschieden, griffen sowohl Niépce, Daguerre, als auch Talbot in ihren schriftlichen Formulierungen auf das Beschreibungsmodell autopoie-

148 Anonym, How to Commence Photography, in: The Photographic News, 17. September 1858, S. 23.
149 Anonym, Sun Pictures, in: The Boy's Own Magazine, Bd. 3, 1857, S. 348–349, hier S. 348.
150 Ebenda, S. 349.

tischer Bilderzeugung zurück.[151] Gemäß Niépce besaßen Heliographien das Vermögen, „sich selbst zu reproduzieren".[152] Daguerre wiederum betonte, dass es sich im Falle des „Daguerréotyps" nicht um ein Instrument handle, „sondern um einen chemischen und physikalischen Prozess, welcher es der Natur ermögliche, sich selbst zu reproduzieren".[153] In einem Brief an den Herausgeber der *Literary Gazette* vom 2. Februar 1839 nannte Talbot als einen eminenten Vorteil seiner Erfindung gegenüber allen bis dato vorhandenen Zeichenapparaturen, dass die Fotografie, wie auch schon Niépce und Daguerre vor ihm äußerten, über die Fähigkeit zur Selbstorganisation verfüge: „[…] the present invention differs totally in this respect (which may be explained in a single sentence), viz. that, by means of this contrivance, it is not the artist who makes the picture, but the picture which makes ITSELF."[154]

Weder die Wissenschaftler seien für jene auf fotochemischem Wege erzeugten Bilder verantwortlich, noch bedürfe es zur Herstellung eine Künstlerperson; vielmehr generierten sich genannte Bilder nach dem Präparieren des Papierträgers mit Silbernitrat und unter Einstrahlung von Sonnenlicht „von selbst".[155] Fotografie wurde somit einem automatischen beziehungsweise natürlichen Prozess gleichgesetzt.[156] Zwar problematisierte Talbot damit den Faktor der Autorschaft, doch veranschlagte er im Gegenzug Objektivität und Wirtschaftlichkeit. Das Vorstellungsmodell einer autopoietischen Bildgenese, so meine These, knüpft an mehrere innerhalb der Fotografiegeschichtsschreibung kaum berücksichtigte Traditionsstränge an, deren ideengeschichtlicher Hintergrund sich aus dem Gebiet der Naturphilosophie, der Biologie sowie der Nationalökonomie ableiten lässt. Eine Analyse der Einflussquellen lohnt sich, da mit dem automatisch generierten Bild der Fotografie das Attribut der „Authentizität" beziehungsweise „Evidenz" bis in jüngste Zeit immer wieder verknüpft wird.[157] In den nun folgenden Ausführungen wird versucht, Talbots Beschreibungsweisen von Fotografie in jenen erweiterten Bezugsrahmen zu setzen, um damit bisher kaum beleuchtete Aspekte früher Fotografietheorie herauszuarbeiten.

151 Ich beziehe mich an dieser Stelle auf Friedrich Weltziens Begriff der Autopoiesis als selbsttätige Schöpferkraft innerhalb der Ästhetik, siehe dazu: ders. 2006, 2011. Siehe ebenfalls: Marien 1997; Siegel 2013.

152 Niépce 1999b, S. 285.

153 An Announcement by Daguerre, in: Image. Journal of Photography of the George Eastman House Jg. 8, Nr. 1, März 1959, S. 32–36.

154 Talbot 1839a, S. 73.

155 In Bezug auf das eigentliche Agens der Fotografie bleibt Talbot ungenau. Einerseits würden sich die Bilder selbst produzieren, andererseits spricht er vom Sonnenlicht als hervorbringender Kraft, siehe dazu: Talbot 1844–1846 (2011), Notice to the Reader, o.S.; Talbot 1980, S. 28.

156 Vgl. dazu: Edwards 2006, S. 24–66.

157 So jüngst: Nora Sternfeld/Luisa Ziaja (Hg.), Fotografie und Wahrheit. Bilddokumente in Ausstellungen, Wien 2010; Sabina Becker (Hg.), Visuelle Evidenz. Fotografie im Reflex von Literatur und Film, Berlin 2011.

In den einleitenden Bemerkungen der 1844 bis 1846 erschienenen und mit unterschiedlichen Fotografien illustrierten Publikation *The Pencil of Nature* grenzt Talbot Fotografie von anderen künstlerischen Medien ab. Aufgrund dieser Negativdefinition erklärt der britische Wissenschaftler, was Fotografie gerade nicht beziehungsweise wovon sie zu unterscheiden sei.[158] Er verhandelt dies mit Hilfe der Metapher der „Künstlerhand" sowie ihres ausführenden „Zeichenstiftes"[159]:

> „The little work now presented to the Public is the first attempt to publish a series of plates or pictures wholly executed by the new art of Photogenic Drawing, without any aid whatever from the artist's pencil. [...] They have been formed or depicted by optical and chemical means alone, and without the aid of any one acquainted with the art of drawing. [...] They are impressed by Nature's hand."[160]

Die Nennung des Begriffs der „Hand" ist insofern von Bedeutung, als sie einerseits als Kürzel für menschliche Arbeitskraft und andererseits als Wissensobjekt sowie Ausdruck und Sitz künstlerischer Meisterleistung angesehen wurde.[161] Bereits Aristoteles bezeichnete die Hand als „Werkzeug aller Werkzeuge (organum organorum), das aufgrund seines gestischen Vermögens innerhalb der Rhetorik Bedeutung erlangte.[162] Ab dem 15. Jahrhundert wurde die Hand des Künstlers zu einem schöpferischen Organ aufgewertet, wodurch gleichermaßen eine Vergeistigung des künstlerischen Handwerks und damit eine Einbeziehung der bildenden Künste in den Kanon der „Artes liberales" erfolgte.[163] Mit dem Einsetzen anatomischer Studien zu Beginn des 16. Jahrhunderts in Verbindung mit der aus dem Mittelalter übermittelten Lehre der Chiromantie wurde die Hand aber auch zu einem Gegenstand der Epistemologie nobilitiert. So galt sie Lavater in seinen physiognomischen Studien als dem Gesicht ebenbürtig.[164]

158 Vgl. dazu: Geimer 2001.
159 Vgl. zur Metapher des „Pencil of Nature" den gleichnamigen Artikel: Anonym, The Pencil of Nature. A New Discovery, in: The Corsair, Nr. 5, 13. April 1839, S. 70–72.
160 Talbot 184–1846, o.S.
161 Vgl. dazu: Löffler 2003; Zimmermann 2004; Mariacarla Gadebusch Bondio (Hg.), Die Hand. Elemente einer Medizin- und Kulturgeschichte, Berlin 2010; Steidl 2017.
162 Vgl. dazu: Andreas Gormans, Argumente in eigener Sache – Die Hände des Künstlers, in: Gadebusch Bondio 2010, S. 189–223.
163 Vgl. dazu: Martin Warnke, Der Kopf in der Hand, in: Werner Hofmann (Hg.), Zauber der Medusa. Europäische Manierismen, Wien 1987, S. 55–61; Maike Christadler, Die Hand des Künstlers, in: Marco Wehr/Martin Weinmann (Hg.), Die Hand. Werkzeug des Geistes, München 2005, S. 325–338.
164 Löffler 2003, S. 213f.

Zudem verlagert Talbot in den einführenden Worten zu *The Pencil of Nature* photogenische Zeichnungen in den Bereich der Natur.[165] Entscheidend ist dabei ebenfalls die Konzeption von „Natur": Im Unterschied zum Begriff der Kultur wurden der Natur allgemein Objekte zugerechnet, die frei von jeglichem menschlichen Einfluss sind sowie selbsttätig entstehen.[166] Damit konnte das künstlerische Potenzial in eines der Natur verlagert werden, der man die Fähigkeit zusprach, mit ihrer eigenen immateriellen „Hand" automatische und vor allem präzise Bilder zu erzeugen.[167] Natur wurde somit nicht nur als eigenständige Größe erkannt, sondern trat zudem als autonome Zeichenmeisterin auf. Andererseits kann mit Ralf Klausnitzer argumentiert werden, dass Talbot die bedeutungsvolle Metapher der Hand zur bildlichen Beschreibung eines zum damaligen Zeitpunkt noch „komplizierten und nicht vollständig explizierbaren Zusammenhang[s]" einsetzte und sich der Trope bewusst zur Erläuterung eines weitgehend verborgenen Herstellungsvorgangs bediente.[168]

Aus Talbots metaphorischer Beschreibungsweise von Fotografie lassen sich vor allem zwei zentrale ideengeschichtliche Theoriekomplexe ableiten, die bis dato innerhalb der Fotografietheorie zu wenig bis kaum beachtet wurden: Einerseits kann das aus der Naturphilosophie stammende Vorstellungsgefüge einer zeichnenden oder malenden Natur als historische Wurzel lokalisiert werden, andererseits aber auch das innerhalb der sich etablierenden Nationalökonomie eingeführte Konzept der sogenannten „unsichtbaren Hand".

Wie Edwards in seiner Studie zur Entwicklung britischer Fotografie herausarbeiten konnte, wurde wirtschaftlicher Fortschritt zur Zeit Talbots vor allem auf den Aspekt selbsttätig agierender Maschinen beziehungsweise auf die Fabrik als

165 Der Ausdruck „Pencil of Nature" ist keine Wortschöpfung Talbots, sondern war bereits vor Erscheinen des gleichnamigen Buches in literarischem, philosophischem und instrumentellem Sprachgebrauch, vgl. dazu Anm. 159. Siehe auch: Heinz Henisch, The Photographic Experience 1839–1914: Images and Attitudes, Pennsylvania 1994, S. 198ff.; Schaffer 2013, S. 274f.; Secord 2013, Anm. 53.

166 Siehe dazu exemplarisch: „Natur", in: Brockhaus Konversationslexikon 1894–1896, Bd. 12, S. 199–200. Darin heißt es: „Natur (von dem lat. nasci, d.i. werden oder entstehen), im weitesten Sinne alles, was sich nach eigenen Trieben und Gesetzen, ohne fremdes Zuthun, gestaltet. [...] das Natürliche steht dem Gemachten und Gekünstelten als das von selbst Entstehende gegenüber."

167 Eine weitere auf diese Referenzfigur zielende Beschreibung findet sich bei: Talbot 1980, S. 27: „Contemplating the beautiful picture which the solar microscope produces, the thought struck me, whether it might not be possible to cause that image to impress itself upon the paper, and thus to let Nature substitute her own inimitable pencil, for the imperfect, tedious, and almost hopeless attempt of copying a subject so intricate."

168 Ralf Klausnitzer, Unsichtbare Fäden, unsichtbare Hand. Ideengeschichte und Figuration eines Metaphernkomplexes, in: Lutz Danneberg (Hg.), Begriffe, Metaphern und Imaginationen in Philosophie und Wissenschaftsgeschichte, Wiesbaden 2009, S. 145–176, hier S. 149.

automatisierte Produktionsstätte bezogen.[169] Menschliche Arbeitskraft sollte durch Erfindungen ersetzt werden, die im Stande waren, autonom zu agieren. Dahinter steht das erklärte Ziel der industriellen Revolution, Produktivität und Umsatz durch Automatisierung zu steigern. Talbots Beschreibung selbstgenerierender Bilder lässt sich insofern mit zeitgenössischen kapitalistischen Theorien zur Optimierung von Arbeitsprozessen vergleichen. So bemerkte der schottische Arzt und Ökonom Andrew Ure in seinem 1835 erschienenem Werk *The Philosophy of Manufactures*, dass ideale Waren „with little or no aid of the human hand" hergestellt werden sollten.[170] Fabrik-besitzer sollten laut Ure zur Gänze auf menschliche Arbeitskraft verzichten, um eine profitorientierte Produktionsweise zu garantieren. Das Beispiel der Fabrik nahm in Ures Text eine exemplarische Stellung ein, da es zur Formulierung einer kapitalisti-schen Utopie der gänzlich selbstorganisierenden Warenherstellung diente.[171] Auch Talbots Beschreibungen zielten auf eine Ersetzung menschlicher Arbeitskraft durch das automatische und somit ökonomische Verfahren photogenischer Zeichnung. Zudem war auch er an einer Vermarktung seiner Erfindung interessiert, da er in sei-nen schriftlichen Äußerungen nicht nur konkrete Anwendungsgebiete nannte, son-dern sein Verfahren patentieren ließ und gegen Verstöße rechtlich vorging.[172]

Im Kontext der Schilderung von Fotografie als selbsttätiger Technik interessiert nicht nur die in zahlreichen zeitgenössischen Formulierungen anzutreffende Trope menschlicher Arbeitskraft als „hands" und deren Ersetzung, sondern auch der grö-ßere Zusammenhang wirtschaftlicher Theorien, wie sie der Nationalökonom Adam Smith mit seiner Studie *Inquiry into the Nature and Causes of the Wealth of Nations* 1776 entwickelte.[173] Darin erwähnt Smith die für die Wirtschaftswissenschaften so folgen-reiche Metapher der „invisible hand", womit die Selbstregulierung des Marktes ange-sprochen wird. In dieser Schrift Smiths koordiniert eine unsichtbare Hand laut Klausnitzer „die Gesamtheit der individuellen Intentionen", sodass „die Tätigkeiten selbstbezogener Einzelsubjekte in gesellschaftliche[r] Wohlfahrt münden".[174] Je mehr jedes einzelne Mitglied einer Gesellschaft nach Reichtum strebe, umso größer wäre der Wohlstand der gesamten Nation. Im Zuge dieses Prozesses würden sich Preis und

169 Edwards 2006.

170 Andrew Ure, The Philosophy of Manufactures, or, Exposition of the Scientific, Moral, and Commercial Economy of the Factory System of Great Britain, London 1835, S. 1.

171 Siehe dazu: Andrew Zimmerman, The Ideology of the Machine and the Spirit of the Factory. Remarx on Babbage and Ure, in: Cultural Critique, Bd. 37, 1997, S. 5–29; Steve Edwards, Factory and Fantasy in Andrew Ure, in: Journal of Design History, Jg. 14, Bd. 1, 2001, S. 17–33.

172 Siehe dazu: Nancy Keeler, Inventors and Entrepreneurs, in: History of Photography, Jg. 26, Bd. 1, 2002, S. 26–33; Edwards 2006, S. 32f; Schaaf/Taylor 2007.

173 Zur Trope der „Hand", siehe: Edwards 2006, S. 45; Smith 1776; siehe dazu ebenso: Weltzien 2011, S. 310ff.

174 Klausnitzer 2009, S. 145.

Angebot von selbst regeln. Ohne näher auf Smiths mittlerweile umstrittene Theorie der Selbstregulierungskräfte des Marktes einzugehen, soll festgehalten werden, dass es sich im Falle der Nennung einer „unsichtbaren Hand" um eine damals bereits als bekannt vorauszusetzende Metapher handelte. Mit ihrer Hilfe wurden allgemein Vorgänge umschrieben, die „eigentlich unbeobachtbar sind, da sie in nicht einsehbarer Weise aus partikularen Handlungssequenzen regelmäßige, das heißt vom Standpunkt eines übergeordneten Beobachters sinnvoll geordnete Strukturen hervorgehen lassen".[175] Die durch eine nicht näher bestimmte Hand der Natur abgedruckten Bilder Talbots lassen sich jedenfalls nicht nur in den Kontext der industriellen Revolution und ihrer Forderung nach automatisch generierten und massenproduzierten Gütern stellen, sondern auch in den größeren Rahmen ökonomischer Theorien. Talbots Festlegung von Fotografie als autogenerativer Technik steht damit innerhalb einer sich etablierenden kapitalistischen Ideologie.

In der figurativen Beschreibungsweise von Fotografie als von der „Hand der Natur abgedruckt" kann aber auch ein seit Plinius und vor allem seit der frühen Neuzeit stark rezipiertes naturphilosophisches Konzept erkannt werden, welches der Natur eine produktive Kraft zusprach. Dabei sind zwei unterschiedliche Aspekte seit der nachantiken Aristotelesrezeption festzustellen: einerseits das Konzept der *natura naturata*, der geschaffenen Natur, und andererseits, was mich in dieser Studie besonders interessiert, das schöpferische Vermögen der Natur als *natura naturans*. Jener aktiven Seite der Natur wurde die Fähigkeit zugesprochen, sogenannte *ludi naturae* (Spiele der Natur) hervorzubringen, womit Erstaunen oder Verwunderung evozierende Naturobjekte bezeichnet wurden.[176] Darunter subsumierte man sonderbar geformte Mineralien, Fossilien und dergleichen, sogenannte „Missbildungen", oder

175 Ebenda, S. 175. Der durch eine „unsichtbare Hand" der Natur gelenkte Schöpfungsakt kann aber auch als Teil des zu Beginn des 19. Jahrhunderts in der viktorianischen Wissenschaft einsetzenden Säkularisierungsprozesses verstanden werden. Vergleichbar wäre diesbezüglich die Darstellung der Hand als Pars pro toto Gottes im Christentum. Als „dextera dei" lenkt sie die Geschicke der irdischen Welt und versinnbilicht als Stellvertreterin ungreifbare Lenkungs- bzw. Schöpfungsvorgänge christlicher Mythologie. Vgl. „Hand Gottes", in: Engelbert Kirschbaum (Hg.), Lexikon der christlichen Ikonographie, Bd. 2, Freiburg u. a. 1970, Sp. 211–214.
176 Siehe dazu: Jurgis Baltrušaitis, Imaginäre Realitäten. Fiktion und Illusion als produktive Kraft, Tierphysiognomik, Bilder im Stein, Waldarchitektur, Illusionsgärten, Köln 1984; Paula Findlen, Jokes of Nature and Jokes of Knowledge: The Playfulness of Scientific Discourse in Early Modern Europe, in: Renaissance Quarterly, Jg. 43, Bd. 2, 1990, S. 292–331; Lorraine Daston/Katherine Parker, Wunder und die Ordnung der Natur (1150–1750), Frankfurt am Main 2002, S. 387–392; Marie-Theres Federhofer, Vorwort, in: Cardamus. Jahrbuch für Wissenschaftsgeschichte (Natur-Spiele. Beiträge zu einem naturhistorischen Konzept der Frühen Neuzeit), Bd. 6, 2006, S. 7–13; Natascha Adamowsky/Hartmut Böhme/Robert Felfe (Hg.), Ludi Naturae. Spiele der Natur in Kunst und Wissenschaft, München 2011.

auch in Steinformationen und ähnlichem identifizierte Landschaften und Figuren. Auf diese Weise erkannte man die kreative Kraft der Natur auch als künstlerisches Vermögen an, wodurch das Konzept der *ludi naturae* ins Ästhetische transformiert wurde. Natur zeigte sich demnach als malende, zeichnende und formende Künstlerin, wovon die lateinischen Formulierungen „natura pictrix" beziehungsweise „natura pingit" künden.[177] Besonders kam in der Rezeption aber auch jenen organischen und anorganischen Objekten Aufmerksamkeit zu, die eine nicht näher erklärbare Ähnlichkeit mit wesensfremden Dingen aufwiesen. In Krünitz' *Oekonomische Encyklopädie* von 1806 heißt es unter dem Lemma „Naturspiel" insofern:

> „Ein Nahme, welchen man in der Naturgeschichte solchen natürlichen Körpern gibt, welche einige zufällige Aehnlichkeit mit andern Körpern haben, weil die Natur bey deren Bildung gleichsam spielete. In der Lithologie nennt man insonderheit solche Steine so, die in der Form oder in der Zeichnung andern Naturkörpern oder auch Werken der Kunst ähnlich sehen, und von Unkundigen wohl für die Sache selbst oder für eine solche Versteinerung genommen werden. [...] Es gibt aber nicht nur im Mineralreiche, sondern auch in den andern Naturreichen, nähmlich unter den Menschen, Thieren und Pflanzen, sehr häufige Naturspiele, die sich durch eine abweichend geformte Bildung, oder durch die besondere Beschaffenheit ihrer Theile von andern Individuen ihrer Art auszeichnen. Allein man ist hierauf gewöhnlich nur alsdann aufmerksam, wenn solche Bildungen außerordentlich in die Augen fallen, und sehr wunderbar und entstellend sind."[178]

Der Bezug zu unterschiedliche Naturformen versinnbildlichenden Steinen, die von Betrachter/innen mitunter als „die Sache selbst" angesehen wurden, findet sich in bereits erörterter Schrift Talbots zur Ununterscheidbarkeit von Spitzenmustern und ihren photogenischen Zeichnungen. Talbot beschreibt Fotogramme von Naturobjekten darin als Surrogate, welche den Rezipienten einen augentrügerischen Effekt vermitteln würden.

Als Antriebsquelle natürlicher Bildproduktion galt im Falle der *ludi naturae* eine unbestimmte „plastische" oder „generative Kraft" der Natur (vis formativa), die rätselhafte Formen in Stein und ähnlichem entstehen ließ.[179] Ab der Spätrenaissance fanden

177 Siehe dazu: Findlen 1990, S. 297; Lorraine Daston, Nature by Design, in: Caroline Jones/Peter Galison (Hg.), Picturing Science, Producing Art, New York 1998, S. 232–253; dies., Nature Paints, in: Bruno Latour/Peter Weibel (Hg.), Iconoclash. Beyond the Image Wars in Science, Religion and Art, Ausst.-Kat. ZKM Karlsruhe, Karlsruhe 2002, S. 136–138.

178 Krünitz 1806, Bd. 101, S. 648–660, hier S. 648.

179 Eine Erklärung für die Bilder der Natur lag im Konzept des Zufalls, den Leon Battista Alberti oder auch Leonardo da Vinci durch das Hineinsehen von Figuren in Marmor oder Mauerwerk

solche und ähnliche Objekte, die einen oftmals ambiguen Status zwischen Natur- und Kunstobjekt einnahmen, ihren Weg in Kunst- und Wunderkammern von Fürstenhäusern.[180] Dabei sprach man Werken der Natur aufgrund ihrer exakten Ausführungs- und Erscheinungsweise gegenüber künstlerischen Produktionen eine eindeutige Vormachtstellung zu.[181] Eine weitere Seite der „spielenden Natur" erläutert Paula Findlen mit dem Konzept der „jokes of knowledge".[182] Damit belegt sie Laborversuche des 16. und 17. Jahrhunderts, die sich der experimentellen Nachahmung beziehungsweise Neuerschaffung von Naturphänomenen widmeten. Vergleichbar mit Talbots Konzeption photogenischer Zeichnungen ist sowohl der Aspekt einer bildenden Natur, welche selbständig Kunstwerke oder Bildwerke schuf – Talbot spricht von einem „natural process" –, wie auch der Aspekt der dem Menschen zugesprochenen Fähigkeit, natürliche Phänomene künstlich nachzuahmen.[183] Obwohl das Konzept der *ludi naturae* bereits im 18. Jahrhundert aus dem wissenschaftlichen Bereich verschwand, sind Spuren bis in die Moderne zu verzeichnen, wie Natascha Adamowsky, Hartmut Böhme und Robert Felfe in ihrem 2011 erschienenen Sammelband nachweisen konnten.[184]

 Festzuhalten ist, dass Talbot jene noch nachwirkende Metaphorik in seine schriftlichen Äußerungen miteinbezog, um photogenische Zeichnungen als sich automatisch erzeugende Naturprodukte zu beschreiben. Verstärkt wird dies durch Talbots Bezeichnung der Fotografie als „Entdeckung". Zugleich aber versteht sich der englische Wissenschaftler als Urheber mit patentrechtlichen Ansprüchen, welche er in seinen Schriften durch die synonyme Angabe „Erfindung" deutlich macht. In dieser Beschreibung von Fotografie als Natur- sowie Kulturprodukt erkenne ich jedoch keinen Widerspruch. Talbot bediente sich zur Erörterung der Entstehungs- wie Erscheinungsweise von Fotografie bewusst der zeitgenössischen Metapher einer zeichnenden

als Inspirationsquelle künstlerischer Entwürfe empfahlen, siehe dazu: Kemp 1995; Dario Gamboni, Potential Images. Ambiguity and Indeterminacy in Modern Art, London 2002; Weltzien 2006; Claudia Blümle, Mineralischer Sturm. Steinbilder und Landschaftsmalerei, in: Werner Busch/Oliver Jehle (Hg.), Vermessen. Landschaft und Ungegenständlichkeit, Zürich 2007, S. 73–96; Weltzien 2011.

180 Zum Themenbereich der frühneuzeitlichen „Natur- und Wunderkammern" erschienen in den letzten Jahren zahlreiche Publikationen, exemplarisch: Andreas Grote (Hg.), Macrocosmos in Microcosmo. Die Welt in der Stube. Zur Geschichte des Sammelns 1450–1800, Opladen 1994.

181 Siehe dazu: Daston 1998, S. 237.

182 Findlen 1990.

183 Vgl. Talbot 1841, S. 140; Talbot 1980.

184 Vgl. dazu: Adamowsky/Böhme/Felfe 2011. Die Referenz einer sich selbst malenden Natur findet sich auch in Abhandlungen zur Perspektivlehre, siehe dazu: Fiorentini 2006, S. 21.

Natur, welche in der Lage war, präzise Bilder hervorbringen,[185] wobei die Einbeziehung der Vorstellungsfigur einer weiblich kodierten Natur zur Umschreibung eines verfahrenstechnischen Sachverhaltes – wie im Falle Talbots – eine allgemeine wissenschaftliche Praxis darstellt, die sich ganz bewusst bildsprachlicher Wendungen bediente.[186] Analogien oder Metaphern verhalfen im Bereich der Wissenschaft dazu neue Phänomene zu erläutern, indem sie auf vorhandenes Alltagswissen zurückgriffen und somit innerhalb als auch außerhalb der Wissenschaftswelt verstanden werden konnten. Mit Hilfe elementarer, in einer sozialen Sprachgemeinschaft gefestigter Ausdrucksweisen, wurde unter gleichzeitiger Ausblendung anderer Gesichtspunkte auf ein konkretes Verfahrensdetail fokussiert. Die von Talbot oftmals unternommene metaphorische Inbezugnahme von künstlerischen Werken und photogenischen Zeichnungen zielte aufgrund deren Detailgenauigkeit auf die Vorrangstellung letzterer ab. Insofern lässt sich in Talbots Erörterungen von Fotografie eine Parallele zu jenen Bildwerken der Natur beobachten, denen im Vergleich zu Produktionen aus Künstlerhand ebenfalls ein höherer Rang zugesprochen wurde. Eine Erweiterung des Topos der künstlerisch tätigen Natur erhalten die zahlreichen Fotogramme von Naturobjekten durch die Bezeichnung nicht nur als Bilder *der* Natur, sondern auch *durch die* Natur.[187] Das Fotogramm kann insofern als „zweite Natur"[188] und materielle Verdopplung beschrieben werden, da Natur nicht durch eine zwischengeschaltete Instanz abgebildet oder repräsentiert wird. Dieser Aspekt wird durch einen Rezensenten des *Pencil of Nature* hervorgehoben, wenn es hinsichtlich des kameralosen Bildes eines Pflanzenblattes heißt: „The leaf of a plant obtained by laying the object on slightly sensitive paper, and covering it with glass screwed with some force down, is nature itself – how valuable for botanical science!"[189]

Dynamisierung des Lebens um 1800

Zur Bewertung photogenischer Zeichnungen und für die Einordnung der Schriften Talbots hinsichtlich möglicher Einflüsse ist es notwendig, den Aspekt sich selbst generierender Bilder beziehungsweise die attestierte „Selbsttätigkeit" von Fotografie

185 Im Gegensatz dazu: Peter Geimer, Fotografie als Fakt und Fetisch. Eine Konfrontation von Latour und Natur, in: David Gugerli/Barbara Orland (Hg.), Ganz normale Bilder. Historische Beiträge zur visuellen Herstellung von Selbstverständlichkeit, Zürich 2002, S. 183–194; ders. 2010.

186 Vgl. Paulitz 2012.

187 Vgl. dazu: Armstrong 2004; Steidl 2017.

188 Norbert Rath, Zweite Natur. Konzepte einer Vermittlung von Natur und Kultur in Anthropologie und Ästhetik um 1800, Münster 1996.

189 Anonym, The Pencil of Nature. By H. Fox Talbot, F.R.S., No. 2, in: The Literary Gazette and Journal of the Belles Lettres, Arts, Sciences, &c, 1. Februar 1845, S. 73.

näher zu betrachten. Um 1800 begann sich die Biologie als Wissenschaft vom selbsttätigen Leben allmählich zu etablieren. In dieser Zeit widmete man sich vor allem der Untersuchung organischer Entwicklung sowie deren Verzeitlichungs- und Dynamisierungsprozessen.[190] Natur galt nun nicht mehr als Teil des göttlichen Schöpfungsaktes, sondern wurde als temporalisierte, gottesunabhängige Kraft gewertet. Andererseits konnten Phänomene der Zeugung, Fortpflanzung, Embryogenese und des Wachstums mit mechanistischen Theorien nicht mehr hinreichend erklärt werden. Was zunächst als Auswicklung und Vergrößerung präformierter, göttlich bestimmter Formen gedacht wurde, verlagerte sich als Ideenkonzept der Entwicklung und Reproduktion nun ins Innere der Organismen. Entscheidend war dabei die Annahme vitaler Kräfte, die im Bereich der Embryologie nach der Zeugung lebendige Organismen selbsttätig entstehen ließen. Als prominenter Vertreter des Selbstorganisationskonzeptes ist Caspar Friedrich Wolff zu nennen, der im Zuge seiner 1759 erschienenen Dissertation die Theorie der Epigenesis begründete.[191] Diese Theorie organischer Entwicklung setzte sich von der Präformationstheorie ab und vertrat die Vorstellung einer sukzessiven Formentstehung aus einer homogenen Masse. Damit lehnte man die Auffassung von bereits im Samen oder im Ei präfigurierten und somit vollständig angelegten Embryonen ab. Wesentliches Merkmal des Epigenesiskonzeptes von Wolff ist die Annahme einer die Entwicklung antreibenden Kraft, die er als „vis essentialis" bezeichnete, jedoch nicht näher spezifizierte.[192] In eine ähnliche Richtung ging Johann Friedrich Blumenbach, der sich mit Aspekten der Nutrition, Generation sowie Reproduktion beschäftigte und das zugrunde liegende Wirkungsvermögen mit dem Begriff des „Bildungstriebes" (nisus formativus) belegte.[193] Das epigenetische Modell samt seinen Begrifflichkeiten wie „Bildung", „Bildungstrieb" und „Entwicklung" hielt insbesondere aufgrund Blumenbachs Schlüsseltext Einzug in die Lebenswissenschaften und verbreitete sich von dort aus in andere Wissensgebiete.[194]

190 Siehe dazu: Wolf Lepenies, Das Ende der Naturgeschichte. Wandel kultureller Selbstverständlichkeiten in den Wissenschaften des 18. und 19. Jahrhunderts, München 1976; Lenoir 1989; Janina Wellmann, Die Form des Werdens. Eine Kulturgeschichte der Embryologie, 1760–1830, Göttingen 2010.

191 Caspar Friedrich Wolff, Theoria generationis, Halle 1759. Der Begriff der Epigenesis geht auf William Harvey zurück, siehe dazu: Wellmann 2010, S. 109.

192 Stefan Willer spricht insofern von einer „Virtualisierung", die Unbestimmtheit in das Denken über Reproduktion einfügt, siehe dazu: Stefan Willer, Zur Poetik der Zeugung um 1800, in: Sigrid Weigel u.a. (Hg.), Generation. Zur Genealogie des Konzepts – Konzepte von Genealogie, München 2005, S. 125–156, hier S. 129.

193 Johann Friedrich Blumenbach, Der Bildungstrieb oder das Zeugungsgeschäfte, Göttingen 1781. Siehe dazu: Robert Richards, The Romantic Conception of Life. Science and Philosophy in the Age of Goethe, Chicago 2002, S. 216ff.

194 Siehe dazu: Helmut Müller-Sievers, Self-Generation. Biology, Philosophy, and Literature Around 1800, Stanford 1997, S. 42f.

Eben jene Dynamisierung des Lebens beeinflusste um 1800 nicht nur die Biolo-
gie, sondern sie führte zu einer allgemeinen vitalistischen Geisteshaltung. Shirley
Roe spricht in diesem Zusammenhang von einem „developmental paradigm", das
mechanistische Vorstellungsgefüge ablöste und zu einer weltanschaulichen Wende
des Vitalismus führte.[195] Timothy Lenoir wiederum belegte die Umbruchsphase
Anfang des 19. Jahrhunderts mit dem Begriff des „epigenetic turn", der sich in Phi-
losophie, Literatur und zahlreichen anderen Fachgebieten niederschlug.[196] Allgemein
bezog man sich dabei auf die reproduktiven Funktionsweisen des Organismus bzw.
konzentrierte sich auf Phänomene der eigengesetzlichen Bildung, wodurch der Fokus
ebenfalls auf der geistigen „Bildung" des Menschen lag.[197] Kurz angeführt sei hier
Johann Gottfried von Herders 1784 erschienenes Werk *Ideen zur Philosophie der Geschichte
der Menschheit*, in dem er von einer „genetischen Kraft" spricht, womit er allgemeine
Entstehungsbedingungen umschreibt, die er jedoch explizit an zeitgenössische Theo-
rien der Embryologie angelehnt sieht.[198] Immanuel Kant wiederum widmet sich in
Bezug auf Blumenbach dem Organismus als einer sich selbst organisierenden Einheit.[199]
Er ist es auch, der die Betrachtungsweise des Kunstwerks als Organismus initiiert,
womit er an bedeutender Stelle der Assoziation von biologischer Reproduktion und
Ästhetik steht.[200] Nochmals deutlicher wird dieser Ansatz bei August Wilhelm Schle-
gel, der Natur in ihren (re)produzierenden Qualitäten betont.[201] Der Leitsatz für die
Künstlerperson war somit, Natur nicht als Gegebenes (natura naturata) nachzuah-
men, sondern sich an ihrer Produktivität (natura naturans) zu messen. So schrieb
Schlegel: „Die Kunst soll die Natur nachahmen. Das heißt nämlich, sie soll wie die
Natur selbständig schaffend, organisirt und organisirend, lebendige Werke bilden,

195 Shirley Roe, Matter, Life and Generation. Eighteenth-Century Embryology and the Haller-
 Wolf Debate, Cambridge 1981, S. 152; siehe ebenfalls: Wellmann 2010, S. 112ff.

196 Lenoir 1989, S. 4; siehe ebenfalls: Weltzien 2011.

197 Zum Aspekt des Bildungsbegriffs um 1800, siehe: Ebgert Witte, „Bildung" und „Imagination".
 Einige historische und systematische Überlegungen, in: Thomas Dewender/Thomas Welt
 (Hg.), Imagination – Fiktion – Kreation. Das kulturschaffende Vermögen der Phantasie, Mün-
 chen/Leipzig 2003, S. 317–340.

198 Johann Gottfried von Herder, Ideen zur Philosophie der Geschichte der Menschheit, Riga/
 Leipzig 1784.

199 Zu Kants Begriff der Selbsttätigkeit auch in Bezug auf die Ästhetik, siehe: Weltzien 2011,
 S. 120ff.

200 Siehe dazu: Lars-Thade Ulrichs, Das ewig sich selbst bildende Kunstwerk. Organismustheo-
 rien in Metaphysik und Kunstphilosophie um 1800, in: Internationales Jahrbuch des deut-
 schen Idealismus, Bd. 4, 2006, S. 256–290; Blümle 2007.

201 Siehe dazu: Weltzien 2011, S. 142ff.

die nicht erst durch einen fremden Mechanismus [...], sondern durch inwohnende Kraft [...] vollendet in sich selbst zurückkehren."[202]

Diese Skizzierung der Wissenslandschaft um 1800 soll dazu dienen, den Kontext beziehungsweise das Diskursfeld generativ-vitalistischen Denkens als Einflusshorizont der Schriften Talbots in Betracht zu ziehen. So spricht Talbot in einem Brief an William Jerdan dem Konzept einer bildenden Natur vergleichbar von „the art of photogenic drawing or of *forming* pictures and images of natural objects by means of solar light", von Bildern also, die sich mit Hilfe des Sonnenlichtes formen oder bilden würden.[203] Die These eines selbsttätigen Bildungstriebs wird in bereits eingangs erörtertem Zitat deutlich, wenn es heißt, dass nicht eine Künstlerperson für die Entstehung von Fotografie verantwortlich sei, sondern die Bilder sich von selbst erzeugten. Zentrales Argument für die Einordnung von Talbots fotografischen Verfahren in zeitgenössische Entwicklungstheorien ist die Namensgebung „photogenic drawing". Dabei bezieht sich der Begriff „photogenic" auf die griechischen Wortstämme „photo" sowie „genos", die man mit „aus Licht geboren/hervorgebracht" übersetzen kann.[204] Wie bereits Steve Edwards ansatzweise herausarbeiten konnte, impliziert das Beschreibungsmodell der fotografischen Selbstproduktion Bezüge zur Fortpflanzung und kann somit auch in seinen geschlechtsspezifischen Verweisen untersucht werden. So habe Talbot oftmals auf die „Geburt" der Fotografie verwiesen, Fototheoretiker wiederum bezeichneten ihn als „Vater" der Fotografie, und Faraday warf den Vergleich zur weiblich kodierten Natur auf.[205] Damit werden zugleich seit der Antike dominierende Ursprungsszenarien, Gebärphantasien und Vorstellungen des künstlerischen Schaffensprozesses aufgerufen, die den Zeugungsakt in Kunst und Biologie parallel setzen.[206] So verglich Aristoteles den sukzessiven Wachstumsprozess eines Embryos mit der Anfertigung eines Gemäldes, wohingegen Platon in einer Rede von „Geisteskindern" sprach.[207] In der Romantik gewann der Mythos der prometheischen Selbstzeugung des Künstlers an Bedeutung, womit dem Künstler-Geist eine selbsttätige Gebärfähigkeit zugesprochen wurde. Um 1800 führten biologische Prokreation und künstlerische Produktion gehäuft zu Vorstellungen des männlichen Formprinzips,

202 August Wilhelm Schlegel, Vorlesung über Ästhetik, hg. v. Ernst Behler, Paderborn 1989, Bd. 1, S. 258.
203 Talbot 1839a, S. 73, Hervorhebung durch die Autorin.
204 Siehe dazu: Gray 2001.
205 Edwards 2006, S. 41ff.
206 Vgl. dazu: Kris/Kurz 1995; Christian Begemann, Gebären, in: Konersmann, Ralf (Hg.): Wörterbuch der philosophischen Metaphern, Darmstadt 2007, S. 121–134, hier S. 122; Christine Kanz, Maternale Moderne. Männliche Gebärphantasien zwischen Kultur und Wissenschaft (1890–1933), München 2009; Zimmermann 2014.
207 Siehe dazu: Krüger/Ott/Pfisterer 2013.

das auf einen weiblichen Stoff einwirken und in einer Kreation kulminieren würde.[208] Insofern muss von einem „produktionsästhetischen Denkmodell einer ‚Biologie der Kreativität'" ausgegangen werden, wie dies Krüger, Ott und Pfisterer feststellten.[209] Im Falle von Talbots Fotografietheorie kann daher von einer „masculinization of reproduction" gesprochen werden.[210]

In Talbots Schriften zur Kalotypie wird der Bezug zu vitalistischen Konzepten noch deutlicher. Bei diesem um 1840 entwickelten Verfahren, entstand im Zuge der Belichtung ein zunächst verborgenes Bild, welches erst durch den Entwicklungsvorgang hervorgebracht und dadurch erkennbar wurde.[211] Untersuchungen zur Lichtempfindlichkeit von Papier sowie die zufällige Entdeckung des latenten Bildes beschreibt Talbot in einem Brief an William Jerdan vom 19. Februar 1841. Darin heißt es, dass er Aufnahmeproben nach der Belichtung in einer Camera obscura als misslungen eingestuft und daher unbeachtet in einem dunklen Raum zurückgelassen habe. „Returning some time after", so Talbot, „I took up the paper, and was very much surprised to see upon it a distinct picture. I was certain there was nothing of the kind when I had looked at it before."[212] Diesem plötzlich vorgefundenen Bild versucht er sodann mit folgender Erklärung näher zu kommen: „[…] therefore (magic apart), the only conclusion that could be drawn was, that the picture had unexpectedly *developed* itself by a spontaneous action."[213] Laut Talbot habe sich jenes zufällig aufgefundene Bild somit durch einen spontanen Prozess selbst entwickelt, womit nicht nur zeitgenössische Entwicklungstheorien, sondern ebenso das Konzept der Spontan- oder Urzeugung aufgerufen werden. Bereits Albertus Magnus, Thomas von Aquin und William von Ockham widmeten sich dem Entwurf der sogenannten „generatio aequivoca" oder „generatio spontanea", das eine spontane Entstehung oder Zeugung von Organismen aus dem Erdboden bezeichnete.[214] Trotz großer Kritik fand die Theorie der Urzeugung auch im 18. Jahrhundert noch einige Anhänger, zumal sie im Zuge der Polemik zwischen den Befürwortern der Präformations- und Epigenesistheorie zur

208 Vgl. dazu: Christian Begemann (Hg.), Kunst – Zeugung – Geburt, Theorien und Metaphern ästhetischer Produktion in der Neuzeit, Freiburg im Breisgau 2002.

209 Krüger/Ott/Pfisterer 2013, S. 13.

210 Siehe dazu: Edwards 2006, S. 42.

211 Siehe dazu: Nadja Lenz, The Hidden Image. Latency in Photography and Cryptography in the 19th Century, in: Photoresearcher, Bd. 17, 2012, S. 3–13.

212 Talbot 1841, S. 139.

213 Ebenda, Hervorhebung durch die Autorin. Die Bezeichnung „to develop" verwendet Talbot bereits in einem Notizbucheintrag vom 21. September 1839. Alternativ bedient er sich des Ausdrucks „to bring out" siehe dazu: Schaaf 1996b, P121, P139.

214 Siehe dazu: Georg Toepfer, Historisches Wörterbuch der Biologie. Geschichte und Theorie der biologischen Grundbegriffe, Stuttgart und Weimar 2011, Bd. 3, „Urzeugung", S. 608–619.

Stärkung letztgenannter strategisch ins Feld geführt wurde.[215] Der zweite in diesem Zitat aufgeworfene Begriff ist jener der „Entwicklung". Im 18. Jahrhundert greift dieser von einer ursprünglich biologisch-deterministischen Bezeichnung des individuellen Wachstums auf allgemeine und kollektive Prozesse beziehungsweise „terminologisch unerschlossene Gebiete des Denkens und der Wissenschaften" über.[216] Grundlegend ist hierbei die Vorstellung eines prozesshaften Wachsens und „Auseinanderwickelns", wie es unter anderem auch Goethe in seiner Metamorphosenlehre als Phänomen der Bildung und Umwandlung beschrieb.[217] Besonders in der Zeit um 1800 zeigte sich eine reflexive Verwendung des Verbs „entwickeln" sowie des Substantivs „Entwicklung", wodurch Subjekt und Objekt gleichgesetzt wurden und zu Begrifflichkeiten wie „Selbstentwicklung" führten. Damit wurden dem Beschreibungsobjekt dynamische Funktionen in Form eines Entwicklungstriebes zugesprochen. Auf den Menschen bezogen bedeutete dies die Möglichkeit der Entfaltung des „Geistes", aber auch die biopolitische Adaptierung von „Selbstpflichten".[218] In gesellschaftlich-ökonomischer Hinsicht wiederum ging damit gleichermaßen eine Naturalisierung kultureller Phänomene einher beziehungsweise ein kapitalistisch geprägter Fortschrittsoptimismus der stetigen „Weiterentwicklung".[219] In Kontrast zu den Theorien Andrew Ures setzten sich Theoretiker wie John Ruskin und William Morris für die Betonung des Handwerks ein und positionierten sich gegenüber einer voranschreitenden Industrialisierung.[220] Aufgrund der durch Ure vorangetriebenen Naturalisierung von Massenproduktion und dem Ideal der Fabrik war den Gegnern jedoch auf längere Sicht wenig Erfolg beschieden.

215 Die Urzeugungstheorie vermochte Entwürfe der Spontanität und somit Ungerichtetheit gegenüber Vorbestimmung und Planung im Verlauf der organischen Entwicklung zu ersetzten, siehe dazu: Matthias Rothe, „Spontan". Modifikation eines Begriffs im 18. Jahrhundert, in: Schneider 2008, S. 415–424.

216 Andreas Blödorn, „Entwicklungs"-Diskurse. Zur Metaphorik des Entwicklungsbegriffs im 18. Jahrhundert, in: Elena Agazzi (Hg.), Tropen und Metaphern im Gelehrtendiskurs des 18. Jahrhunderts, Hamburg 2011, S. 33–45, hier S. 34; Georg Toepfer, Entwicklung, in: ders. 2011, Bd. 1, S. 391–437.

217 Zur Metamorphosenlehre siehe: Olaf Breidbach, Goethes Metamorphosenlehre, München 2006.

218 Siehe dazu: Wolfgang Wieland, Entwicklung, Evolution, in: Otto Brunner/Werner Conze/ Reinhart Koselleck (Hg.), Geschichtliche Grundbegriffe. Historisches Lexikon zur politisch-sozialen Sprache in Deutschland, 1975, S. 199–228; Toepfer 2011, S. 414ff.

219 Bereits Andrew Ure und andere Theoretiker sorgten für eine Naturalisierung von Massenproduktion, siehe dazu: Freedgood 2003, S. 8ff. Zu Selbst-Prekarisierung und Biopolitik im Kulturbereich: Isabel Lorey, Vom immanenten Widerspruch zur hegemonialen Funktion. Biopolitische Gouvernementalität und Selbst-Prekarisierung von KulturproduzentInnen, in: Gerald Raunig/Ulf Wuggenig (Hg.), Kritik der Kreativität, Wien 2007, S. 121–136. Ebenso: Michel Foucault, Technologien des Selbst, Frankfurt am Main 1993.

220 Siehe dazu: Freedgood 2003.

Die Erfindung der photogenischen Zeichnung Talbots samt ihrer Begrifflichkeiten der Selbsttätigkeit steht als paradigmatisches Beispiel im Bezugsfeld der Ökonomie beziehungsweise ihrer kapitalistischen Theorien. So kann auch Talbots Verwendung des Begriffs der „Entwicklung" für jenen erweiterten Gebrauch festgemacht werden. Neben der Beschreibung eines sich selbst entwickelnden Bildes spricht in Texten der Fotografiepraxis hierfür unter anderem die Wortschöpfung des „Entwicklers" (engl. „developer"), einer Flüssigkeit, die das latente Bild zum Vorschein bringt.[221] Entscheidend bei Talbots Beschreibung des neuen chemischen Verfahrens ist die direkte Beobachtung des entstehenden Bildes: „I know few things in the range of science more surprising than the gradual appearance of the picture on the blank sheet, especially the first time the experiment is witnessed."[222] Durch direkte Anschauung ist er somit nicht nur in der Lage, den Zeitpunkt des fertig entwickelten Bildes zu bestimmen, sondern „Entwicklung" zuallererst beschreibbar zu machen. Insofern bezeichnet er das Verfahren der Kalotypie als „natural process", der Fotografien hervorbringt oder sichtbar macht und durch ein Fixiermittel in ihrem Belichtungsfortschritt stilllegen kann.[223] Zudem bestehe die Möglichkeit, verblassenden Bildern mit Hilfe eines „Wiederbelebungsprozesses" (revival) zu mehr Tiefenschärfe und Detailgenauigkeit zu verhelfen und sie dadurch zu reaktivieren.[224]

Visuell lassen sich eine Vielzahl von Fotogrammen Talbots wiederum in den Kontext von Goethes Metamorphosenlehre und des von ihm begründeten Konzepts der Morphologie setzen. Im Rahmen der Metamorphose ist nicht nur die Annahme einer „Urpflanze" grundlegend, aus der sich in Folge alle Pflanzen ableiten ließen, sondern auch die Vorstellung des Blattes als zentrale Grundform, von dem jegliche vegetabile Form ausgeht. Diese Theorie umschrieb Goethe mit seiner Hypothese „Alles ist Blatt".[225] Talbots Blattfotogramme, wie jenes in Abbildung 15, können als verbildlichte „Ikonen" der Theorienkonzepte von „Reproduktion", „Umwandlung", „Bildung" und „Entwicklung", wie sie um 1800 dominierten, angesehen werden. Indem Talbot zahlreiche Pflanzenblätter als kameralos hergestellte Lichtbilder zum Abdruck

221 Das Oxford English Dictionary gibt unter dem Eintrag „developer" in Bezug auf die Fotografie das Jahr 1869 als Terminus post quem an, eine Verwendung vor diesem Datum ist jedoch wahrscheinlich, siehe dazu: Oxford English Dictionary, Onlineversion, Oxford University Press, Eintrag „developer" (6.3.2018).

222 Talbot 1841, S. 140; vgl. dazu: ders., An Account of Some Recent Improvements in Photography, in: Abstracts of the Papers Printed in the Philosophical Transactions of the Royal Society of London, Bd. 4 (1837–1843), S. 312–316.

223 Zur Beschreibung jenes Wachstums- oder Entwicklungsprozesses bediente sich Talbot Begriffen wie „to bring out", „render visible" oder „coming out".

224 Talbot 1841, S. 140.

225 Siehe dazu: Thomas Pfau, „All is Leaf". Difference, Metamorphosis, and Goethe's Phenomenology of Knowledge, in: Studies in Romanticism, Jg. 49, Bd. 1, 2010, S. 3–41.

brachte, wirkt die fotogrammatische Kopie gegenüber ihrem Original als reproduzierte Bildung oder Umbildung eines Urblattes, ganz im Sinne des *natura naturans*-Konzeptes. Folgt man den Formulierungen Talbots, ist es den reproduktiven Qualitäten der Natur zuzuschreiben, Naturobjekte vervielfältigen und umwandeln zu können.

In ihrer Studie zur wissenschaftlichen Objektivität wählten Daston und Galison die frühe Fotografie hingegen als paradigmatisches Beispiel der Kategorie „mechanischer Objektivität" aus, womit sie eine apparative und somit unverfälschte Aufzeichnung von Wirklichkeit belegen.[226] Diese Kategorisierung möchte ich jedoch am Beispiel Talbots problematisieren. Daston und Galison nehmen mit jenem Konzept explizit auf die Apparatur der Fotografie Bezug. In Talbots Publikationen war es jedoch nicht die Kamera oder der Kopierrahmen, der im Vordergrund der Herstellung präziser respektive objektiver Bilder stand, sondern eine selbsttätig produzierende Natur und damit, wie ich darzulegen versucht habe, ein vitalistisches Konzept. Steve Edwards, Vered Maimon und Joel Snyder stellten in ihren Studien den Aspekt des „Mechanischen" innerhalb früher Fotografie bereits in Frage.[227] So wies Edwards darauf hin, dass Daston und Galison mit jenem Konzept viel zu sehr auf den apparativen Moment fokussieren.[228] Wenn Fotografie in frühen Texten allgemein als mechanisch beschrieben wird, ist damit weniger die Kameratechnik angesprochen, sondern – so Snyder – die Qualität der originalgetreuen, oftmals händischen Reproduktion.[229] Die Beschreibung des Mechanischen rekurriert dabei auf eine bereits bestehende handwerkliche Zeichenpraxis und bedeutet im Falle der Fotografie eine ästhetische Bestimmung. „To call daguerreotypes mechanical is to say they are correct, particular, and precise in their details; it is to qualify them as copies of some thing or group of things. The machinery of photographic production is in no way central to this use of ,mechanical'".[230]

Auch wenn die Herstellung von Fotografien und Fotogrammen in Folge an eine konkrete „Apparatur" – eine Kamera beziehungsweise einen Kopierrahmen – gebunden war, bezieht sich Talbots Argumentation auf das Konzept der davon unabhängig gedachten Selbsttätigkeit. Nicht mechanische Gerätschaften ließen Bilder auto-

226 Daston/Galison 2007. Siehe dazu auch: dies., Das Bild der Objektivität, in: Geimer 2002, S. 29–99, hier S. 94.

227 Joel Snyder, Res Ipsa Loquitur, in: Lorraine Daston (Hg.), Things that Talk. Object Lessons from Art and Science, New York 2004, S. 195–205; Edwards 2006; Maimon 2011, 2015.

228 Edwards 2006, S. 49.

229 Siehe dazu bspw.: William Henry Fox Talbot, Calotype (Photogenic) Drawing. To the Editor of the Literary Gazette, in: Literary Gazette and Journal of the Belles Lettres, Arts, Sciences, &c, 13. Februar 1841, S. 108.

230 Snyder 2004, S. 202. Siehe dazu die anteilige Korrektur durch Daston/Galison: dies. 2007, S. 143ff. Siehe dazu ebenfalls: Laura Saltz, Keywords in the Conception of Early Photography, in: Sheehan/Zervigón 2015, S. 195–207.

matisch entstehen, sondern fotografische Aufnahmen würden sich mit Hilfe unterschiedlicher Agenten wie Sonnenlicht und Fotochemie einem Organismus gleich am Papierträger selbst erzeugen. Anhand der autogenerativen Beschreibungsformel kann Talbot seine fotografischen Verfahren nicht nur in den Kontext der Industrialisierung und ihrer Forderung nach automatisierter Güterproduktion stellen, sondern auf ein breites Fundament vitalistischer Metaphern zurückgreifen, das sich aus der Biologie sowie der Naturphilosophie zusammensetzt.

Experiment, Sammelobjekt, Frauenkunst

Im Anschluss an Talbots und Daguerres öffentliche Bekanntgabe von Fotografie widmeten sich nicht nur ambitionierte Wissenschaftler, sondern auch physikalisch und chemisch interessierte Amateure den neuen fotografischen Verfahren. Forscher wie John Herschel zeigten sich bei der Ausübung kameraloser Fotografie vor allem an fotochemischen Versuchsanordnungen beziehungsweise an der Ausarbeitung neuer chemischer Zusammensetzungen interessiert und weniger am Potenzial des Fotogramms als Bildmedium. Der Experimentator Robert Hunt wiederum sah seine Aufgabe neben eigenen Forschungsarbeiten ebenfalls in der Vermittlung der neuen Technik, die er durch das Verfassen von Handbüchern und den Vertrieb vorgefertigter fotosensibler Papiere forcierte. Eine Ausnahme in dieser Gruppe der forschenden Gelehrten stellt der Schausteller und Panoramenmaler Johann Carl Enslen dar, der sich neben eigenen Untersuchungen auch den ästhetischen Möglichkeiten photogenischer Zeichenkunst widmete.

Für den weiteren Zusammenhang dieser Arbeit ist insbesondere die Gruppe der Amateure/innen von Interesse.[1] Ihre Auseinandersetzung mit kameraloser Fotografie ist vorwiegend den bildlichen Qualitäten des Mediums gewidmet. Im privaten Bereich entstanden, wurden Fotogramme von Spitzenmustern, Pflanzen oder Federn oftmals hinsichtlich ihrer Bildqualitäten diskutiert, bei Besuchen präsentiert oder als Beilage in Briefen verschenkt, um schließlich in Alben gesammelt zu werden. Die Herstellung photogenischer Zeichnungen diente zudem oftmals als Einstieg in die Fotografie, denn nach dem erfolgreichen Erlernen wurde häufig zur Kamerafotografie übergegangen. Unter diesen Amateuren waren es vor allem Frauen, die sich mit der Herstellung kameraloser Fotografien von Spitzenmustern und Pflanzenproben beschäftigten, da jene Materialien an weiblich kodierte Beschäftigungsfelder wie

1 Im Unterschied zu professionellen Fotografen widmeten sich Amateure der Fotografie als Freizeitbeschäftigung. Die Unterscheidung zwischen beiden Interessensgruppen begann sich bereits um 1839 herauszukristallisieren. Siehe dazu grundsätzlich: Becky Simmons, Amateur Photographers, in: Hannavy 2008, S. 31–35.

Botanik, Handarbeit und „Bastelarbeiten" anschlossen. Der Kontext, in dem die Vermittlung und das Erlernen der Prozesse kameraloser Fotografie stattfand, ist im Zusammenhang des Bildungsideals der Aufklärung als sogenannter „wissenschaftlicher Zeitvertreib" anzusehen. Dabei galt es, wissenschaftliche Erkenntnisse auf unterhaltsame und vor allem anschauliche Weise zu vermitteln. Darüber hinaus lässt sich im Nachvollzug der fotografischen Praxis ein konkretes, mitunter wissenschaftlich geprägtes Netzwerk und ein auf persönlichen Beziehungen beruhender Austausch photogenischer Zeichentechnik ablesen. Fotogramme jener Zeit sollen daher in einen breiteren Diskurs viktorianischer Wissens-, Handwerks- sowie Sammel- und Geschenkkultur gestellt werden.

Wenngleich in der Anfangszeit zahlreiche Amateure/innen vorwiegend auf Talbots Motivrepertoire zurückgriffen, so kann in der Folgezeit nicht nur eine naturwissenschaftliche, sondern auch eine dekorative Verwendungsweise nachgewiesen werden. Mit dieser Hinwendung zum Ornamentalen und zum Kunsthandwerk wird ein Feld eröffnet, das formal und ideengeschichtlich als Teil des „Arts & Crafts Movement" beziehungsweise des „Aesthetic Movement" gesehen werden kann. Ursprünglich auf die Funktion der Reproduktion und der wissenschaftlichen Illustration im Feld der Botanik ausgelegt, wandelte sich der Einsatz des Fotogramms in der zweiten Hälfte des 19. Jahrhunderts allmählich zu einer „künstlerischen" Auseinandersetzung.[2]

Untersuchungsgegenstand: Fotogramm

Bereits 1831 experimentierte John Herschel, britischer Astronom, Fotochemiker und wissenschaftlicher Vertrauensmann Talbots, mit Salzen diverser Platinverbindungen in Bezug auf ihre Lichtreaktionsfähigkeit. Zu Untersuchungszwecken schnitt Herschel gleich Wedgwood und Davy Schablonen aus, um damit die fotosensible Eigenschaften genannter Chemikalien zu testen.[3] Experimenten auf dem Gebiet der Lichtbildkunst widmete er sich ab dem 29. Januar 1839 und damit kurz nach Daguerres und Talbots öffentlichen Verlautbarungen.[4] Seine Forschungsaufzeichnungen protokollierte Herschel in Notizbüchern, in die er auch fotografische Aufzeichnungen ein-

2 Der unter Anführungszeichen gestellte Terminus künstlerisch soll einerseits die zeitgenössische, für die Fotografie im allgemeinen geltende Problematik der Anerkennung als Kunstform verdeutlichen, aber auch auf den Themenkomplex von „Frauen- bzw. Volkskunst" aufmerksam machen.

3 Siehe dazu: Schaaf 1992, S. 33. Diese Forschungen blieben jedoch zum damaligen Zeitpunkt ohne Einfluss auf die weitere Entwicklung von Fotografie.

4 Unter anderem entdeckte Herschel dabei Natriumthiosulfat als geeignetes Fixiermittel, vgl. dazu: Schaaf 1992, S. 49.

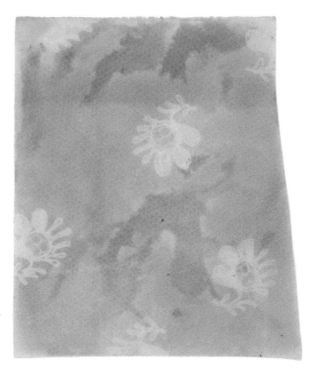

36 Sir John Herschel,
Spitzenmuster mit Blumen,
Photogenic Drawing, Negativ,
7,8 × 10 cm, 19. April 1839,
The Museum of the History
of Science, Oxford.

klebte.[5] Im Gegensatz zu Talbot war Herschel in erster Linie an der chemischen Wei-
terentwicklung und weniger an den piktoralen Werten von Fotografie interessiert.[6]
Herschels photogenische Zeichnungen von Naturobjekten beziehungsweise von Spit-
zenmustern sind daher als Proben chemisch unterschiedlich behandelter Papiersor-
ten zu verstehen (Abb. 36, 37).[7] Mit dem Wunsch nach einem Verfahren zur Erzeugung
farbiger Fotografien widmete sich Herschel 1841 den lichtsensiblen Eigenschaften
unterschiedlicher pflanzlicher Materialien, die er als „vegetable photographs" unter
dem Verfahrensbegriff „Anthotype" beziehungsweise „Phytotype" subsumierte.[8] 1842

5 Ebenda.
6 Vgl. Schaaf 1997, S. 45. Siehe ebenfalls: ders., Herschel, Talbot and Photography. Spring 1831
 and Spring 1839, in: History of Photography, Jg. 4, Bd. 3, 1980, S. 181–204.
7 Im gesamten Œuvre nehmen Spitzenmuster- und Pflanzenfotogramme einen kleinen Teil
 ein; vorrangig stellte Herschel Lichtkopien von Druckgrafiken her, vgl. dazu: Ware 1999,
 S. 74ff.
8 Herschel 1842; siehe dazu: Schaaf 1992, S. 33; Mike Ware, Cyanomicon. History, Science and
 Art of Cyanotype: Photographic Printing in Prussian Blue, Buxton 2014, S. 26f., online unter:
 http://www.mikeware.co.uk/downloads/Cyanomicon.pdf (12.5.2018); Kelley Wilder, Herschel,
 Sir John Frederick William, Baronet (1792–1871), in: Hannavy 2008, S. 653–655.

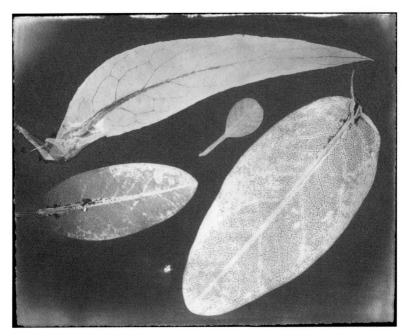

37 Sir John Herschel, Vier Pflanzenblätter, Photogenic Drawing, Negativ, Beschriftung verso: „512. Water fixed", 9,7 × 12,2 cm, 1839, Victoria & Albert Museum, London.

wiederum entwickelte er die sogenannte „Cyanotypie", ein Verfahren, dass für die weitere Fotografiegeschichte von entscheidender Bedeutung werden würde.[9] Gewöhnliches Schreibpapier wurde dabei mit Kaliumferrycyanid und Ferriammoniumcitrat beschichtet und auf diese Weise lichtempfindlich gemacht. Durch die anschließende Belichtung entstand der Farbstoff „Preußisch Blau", die unbelichteten Teile erwiesen sich dagegen als wasserlöslich. Somit konnte herkömmliches Wasser als Fixiermittel verwendet werden. Neben Druckgrafiken setzte Herschel dabei vermutlich auch Spitzenmuster als Kopiervorlagen zur Erprobung der chemischen Reaktionsfähigkeiten seiner fotosensiblen Papierträger ein.[10]

Persönlichen Kontakt zu Herschel hatte auch Robert Hunt, der sich ebenfalls mit der Technik photogenischer Zeichnungen beschäftigte, jedoch sein Hauptaugenmerk

9 Siehe dazu: John Wilson, The Cyanotype, in: Michael Pritchard (Hg.), Technology and Art. Conference Proceedings, Bath 1990, S. 19–25; Ware 1999; Ware 2004.
10 Drei möglicherweise von Herschel hergestellte Cyanotypien von Spitzenmustern befinden sich in einem Gästebuch Dr. Lees, Eintrag um 1850, Sammlung Museum of the History of Science, Oxford (Inv. Nr.: 11893, MS Gunther 10, Bd. 2).

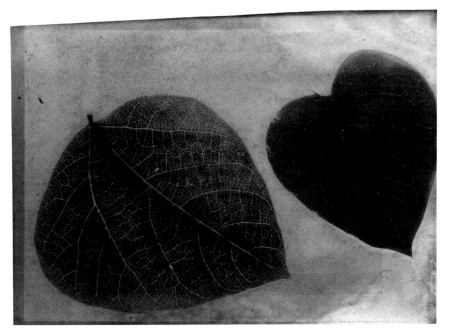

38 Robert Hunt, Pflanzenblätterfotogramm in Direkt-Positivverfahren, Beschriftung: „Washed with Muriate of Baryta | Bleached by Potassa Hydriodat", 15,4 × 10,4 cm, 1839, Museum of the History of Science, Oxford.

vorerst auf die Entwicklung eines direkten Positivverfahrens richtete.[11] Zeitlebens war Hunt an der Popularisierung von Wissen interessiert und veröffentlichte zahlreiche Artikel aus dem Bereich der Physik, Chemie sowie der Verbindung von Kunst und Wissenschaft, unter anderem in *The Art Journal.*[12] Bereits 1839 vertrieb er vorgefertigte fotosensible Papiere seines direkten Positivverfahrens, die er zusammen mit einem Beipackzettel in seinem eigenen auf Chemikalien spezialisierten Geschäft in Devonport zum Verkauf anbot.[13] Darauf war zu lesen, dass Hunts „Photographic Drawing Paper" einerseits zur Erzeugung von Kamerafotografien („for taking views

11 Es handelt sich dabei um ein silbernitratbasiertes Verfahren, welches mit Kaliumiodid angereichert wurde. Einen ähnlichen Prozess entwickelte auch Bayard. Fotografische Proben Hunts, die er an Herschel sandte, befinden sich heute in den Sammlungen des Museums of the History of Science in Oxford (Inv. Nr.: 25190).
12 Siehe dazu: Taylor/Schaaf 2007, S. 331–332.
13 Ein noch erhaltenes Exemplar, das Hunt mit neun unbelichteten sowie sechs belichteten Fotopapieren an Herschel sandte, befindet sich in in den Sammlungen des Museums of the History of Science in Oxford (Inv. Nr. 86717).

with the camera obscura") und andererseits zur Herstellung von Kontaktkopien („for surface drawings") eingesetzt werden konnte. Für letztgenanntes Verfahren riet Hunt:

> „Carefully place the objects to be copied, on the glass of a Photographic frame; then lay over them the paper prepared as above directed, and expose to the sunshine until the uncovered parts are bleached. If leaves are to be copied, they should be freshly gathered, and their smooth surfaces placed in contact with the dark sides of the paper. To render the drawings absolutely permanent, soak them some time in soft water, (warm is preferable) and carefully dry them in the dark."[14]

Eines der noch erhaltenen kameralosen Exemplare in Hunts Positivdirektverfahren zeigt Abbildung 38, auf der zwei Pflanzenblätter mit teilweise sichtbarer Nervatur erkennbar sind. Neben dem Verkauf von Fotopapier publizierte Hunt zahlreiche an Laien gerichtete Anleitungsbücher.[15] In seinem 1854 erschienenem *Manual of Photography* werden nach einem kurzen historischen Abriss zahlreiche technische Verfahren der Zeit erläutert. Die Technik des Fotogramms nimmt darin eine besondere Stellung ein, da sie als grundlegende Basis für das Verständnis von Fotografie beschrieben wird.[16] Hunts kameralose Fotografien sind nun einerseits als Erprobung fotografischer Prozesse, unter anderem auch zur Vorbereitung seiner Publikationen zu verstehen, andererseits können seine auf Trägermaterialien wie Leinen oder Seide ausgeführten Fotogramme als Erprobung einer konkreten Anwendung verstanden werden (Abb. 39).[17] Zudem publizierte er zwischen 1848 und 1856 mehrere Artikel unter dem Serientitel *On the Applications of Science to the Fine and Useful Arts*, in dem er unter anderem auf fotografische Verfahren, aber auch auf botanische Objekte wie Fossilien und Muscheln in ihrer Funktion als ästhetisches Vorlagenmaterial für Künstler einging.[18] Die Fokussierung auf Naturformen innerhalb des Kunsthand-

14 Ebenda.
15 Vgl. dazu: Robert Hunt, Popular Treatise on the Art of Photography, Including Daguerréotype and All the New Methods of Producing Pictures by the Chemical Agency of Light, Glasgow 1841. Siehe dazu: Steve Edwards, Robert Hunt, in: Hannavy 2007, S. 731–732.
16 Hunt 1854.
17 Direkte Verbindungen zur Stofffärberei oder zur Einbeziehung kameraloser Fotografie auf Stoff zur Inspiration im Bereich der Kunsthandwerksausbildung konnten nicht nachgewiesen werden. Siehe dazu allgemein: Robert Hunt, The Application of Improved Machinery and Materials to Art-Manufacture, No. II – On Some Physical and Chemical Peculiarities Observed in Dyeing. Indigo, in: The Art Journal, 1. November 1857, S. 345–347.
18 Robert Hunt, On the Applications of Science to the Fine and Useful Arts – Photography, in: The Art-Union, 1848, S. 133–136; 237–238; ders., On the Applications of Science to the Fine and Useful Arts, The Symmetrical and Ornamental Forms of Organic Remains, in: The Art-Union, 1848, S. 221–223, 309–311.

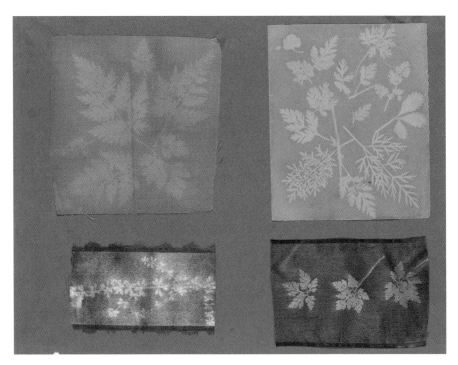

39 Robert Hunt (zugeschr.), Albumseite, Photogenic Drawing, Negative auf Stoff und Papier,
20 × 26,8 cm, 1841, Metropolitan Museum of Art, New York.

werks sowie die Rolle, die der Fotografie respektive dem Fotogramm bei der Ausarbei-
tung einer spezifischen, vegetabilen Ornamentik zukam, sind bei Hunt nur ansatz-
weise ausformuliert. Spätestens um 1870 wird dies jedoch zunehmend virulent,
worauf ich am Ende dieses Kapitels näher eingehen werde.

 Ein weiterer Vertreter, der sich mit kameraloser Fotografie auseinandersetzte,
ist Hippolyte Bayard, ein französischer Finanzbeamter und Fotochemiker, der sich
bereits ab dem 20. Januar 1839 mit den lichtsensiblen Eigenschaften von Silbernitrat
beschäftigte. Am 5. Februar 1839 – und damit zwei Wochen nach Talbots öffentlicher
Preisgabe vor der Royal Society – präsentierte Bayard dem Physiker und Mitglied der
Französischen Akademie der Wissenschaften César Despretz erste Proben seines Ver-
fahrens, die Talbots photogenischen Zeichnungen in technischer Hinsicht sehr nahe
kamen.[19] Auch in Anbetracht der Motivik lassen sich Parallelen ziehen, da Bayard wie
Talbot flache Objekte wie Spitzenmuster oder Pflanzenproben zur Abbildung brachte.

19 Siehe dazu: Raoul Rochette, Rapport sur les dessins produits par le procédé de M. Bayard
 (Académie des beaux-arts, séance du 2 novembre 1839), wiederabgedruckt in: Jean-Claude

Nach der Fixierung bewahrte Bayard seine „dessins" in Alben auf (Abb. 40), welche nicht nur als Präsentations-, sondern auch als Dokumentationsmedien dienten, unter anderem um sein bereits am 20. März 1839 entwickeltes Direkt-Positivverfahren zu belegen.[20]

Im hohen Alter von achtzig Jahren und nach einer Karriere als Schausteller und Illuminationsspezialist, widmete sich der zuletzt in Dresden ansässige Johann Carl Enslen ab Februar 1839 Talbots Verfahren kameraloser Fotografie.[21] Nach wie vor ungeklärt bleibt, ob Enslen verfahrensspezifische Details aus den Pressenachrichten oder über direkte Kontakte seines wissenschaftlichen Netzwerkes bezog. Abgesehen davon konnte er zu dieser Zeit bereits auf eigene Forschungsarbeiten zur Natur des Lichtes, die er 1834 veröffentlichte, zurückgreifen.[22] Zur Herstellung seiner photogenischen Bilder verwendete er Silbernitrat und fand nach ersten Schwierigkeiten der Lichtstabilisierung Mitte 1839 eine Möglichkeit der konstanten Fixierung.[23] Eine Anleitung zur „Verfertigung von Lichtbildern auf photogenischem Papier" verfasste Enslen vermutlich ebenfalls, jedoch konnten keine Exemplare dieser Schrift ausfindig gemacht werden.[24] Zahlreiche Fotogramme sandte er an Freunde und Bekannte,

Gautrand/Michel Frizot (Hg.), Hippolyte Bayard. Naissance de l'image photographique, Amiens 1986, S. 193.

20 Ein Album befindet sich in der Société française de photographie, ein weiteres im J. Paul Getty Museum. Zu erstgenanntem siehe die Reproduktionen in: Michel Poivert (Hg.), Hippolyte Bayard, Collection Photo Poche, Paris 2001. Zu letzterem siehe: Nancy Keeler, Souvenirs of the Invention of Photography on Paper. Bayard, Talbot and the Triumph of Negative-Positive Photography, in: Belloli 1990, S. 47–62. Siehe allgemein: René Colson, Mémoires originaux des créateurs de la photographie, Paris 1898; zu weiteren Quellenangaben: Frizot/Gautrand 1986; Nancy Keeler, Hippolyte Bayard aux origines de la photographie et de la ville moderne, in: La Recherche photographique, Bd. 2, 1987, S. 7–17; dies., Cultivating Photography. Hippolyte Bayard and the Development of a New Art, Univ.-Diss., Texas 1991; Tania Passafiume, Le positif direct d'Hippolyte Bayard reconstitué, in: Études photographiques, Bd. 12, 2002, S. 98–108.

21 Unter anderem zählte Enslen aerostatische Figuren, Automaten sowie Zimmerpanoramen zu seinem Programm. Siehe dazu: Stephan Oettermann, Johann Carl Enslen (1759–1848). ... und zuletzt auch noch Photographie-Pionier, in: von Dewitz/Matz 1989, S. 116–141; ders., Die fliegenden Plastiken des Johann Karl Enslen, in: Daidalos, Bd. 37, 1990, S. 44–53; Hans-Ulrich Lehmann, Zwei neu erworbene photogenische Zeichnungen von Johann Carl Enslen für das Kupferstich-Kabinett, in: Jahrbuch der Staatlichen Kunstsammlungen Dresden, Bd. 27, 1998, S. 81–86.

22 Siehe dazu: Oettermann 1989, Anm. 2.

23 Oettermann bezweifelt in seinen Studien den direkten Einfluss Talbots und erkannte vielmehr Wedgwoods und Davys Silbernitratexperimente sowie deren Publikationen als grundlegend für Enslens Arbeiten an, obwohl dieser nach eigenen Angaben Talbots Anweisungen folgte, vgl. Oettermann 1989.

24 Siehe dazu: Johann Carl Enslen, Versuch die Natur aus seinen Erscheinungen zu erklären, Dresden/Leipzig 1841. Darin heißt es auf S. 21: „Man vergleiche meine Anleitung zur Verfer-

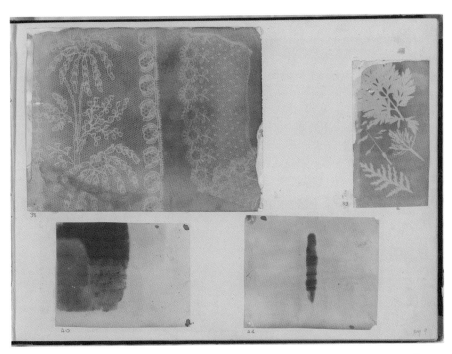

40 Hippolyte Bayard, Albumseite, desssin photogénique, Negative, 1839, Société française de photographie, Paris.

aber auch Kunsthandlungen stellten seine Werke aus, die somit zur Verbreitung der Technik beitrugen.[25]

Thematisch widmete sich Enslen neben dem maßstabsgetreuen Abdruck von Druckgrafiken einer collageartigen Mischtechnik, die Druckgrafik, Schrift sowie den ornamentalen, rahmenden Einsatz von vegetabilen und tierischen Objekten kombinierte. In der fotografischen Sammlung der Kunstbibliothek Berlin befindet sich ein Blatt, bei dem sich Enslen gänzlich dem Abdruck von gepressten Schmetterlingen sowie einzelnen Pflanzen- und Gräserspitzen verschrieb (Abb. 41).[26] Während das im Dresdner Kupferstich-Kabinett befindliche Werk ein druckgrafisches Portrait Friedrichs des Großen mit umrahmenden Elementen in biedermeierlicher Ornamentik präsentiert (Abb. 42), ist das Anordnungsschema des Berliner Blattes einer systemati-

tigung von Lichtbildern auf photogenischem Papier.“

25 Siehe dazu die Quellenangaben bei: Oettermann 1989.

26 In einem Artikel der Leipziger Allgemeinen Zeitung vom 21. April 1839 werden nicht nur Kunsthandlungen als Ausstellungsorte von Enslens Werken genannt, sondern es wird auch das Motiv des Schmetterlings erwähnt. Wiederabgedruckt in: Oettermann 1989, S. 122f.

schen Schmetterlingssammlung vergleichbar und verweist damit auf eine Praxis des 18. Jahrhunderts, die sich unter anderem der Sammlung von Artificialia, Naturalia und Kuriositäten widmete. Enslen bediente sich im letztgenannten Beispiel eines mehr ästhetisch zu bezeichnenden Ordnungssystems, das im naturgeschichtlichen Bereich der Zeit oftmals für wissenschaftliche Illustrationen angewandt wurde.[27] Damit wird die Doppelfunktion des Fotogramms deutlich, da es nicht nur die naturwissenschaftliche Abbildung, sondern auch die ornamentale Gestaltung von Objekten ermöglichte. Ob Enslen an eine direkte Verwertbarkeit seines kameralosen Verfahrens für szientifische Abbildungen dachte, ist aufgrund der Quellenlage nicht mehr nachweisbar. Versuche, Naturselbstdrucke von Schmetterlingen herzustellen, um eine unvermittelte und somit „objektive" Abbildung zu generieren, lassen sich jedenfalls bereits Ende des 18. Jahrhunderts ausmachen.[28] Durch die Gegenüberstellung der beiden Werke möchte ich jedoch nicht nur die bereits bei Enslen angelegte Etablierung des Fotogramms hinsichtlich seiner ornamentalen Qualitäten betonen, sondern auch den Faktor der maßstabsgetreuen Vervielfältigung im Feld der Naturwissenschaften unterstreichen. Beide Anordnungssysteme und ihre innerbildliche Überlappung werde ich im Rahmen dieses Kapitels noch erläutern.

Weitere Forscher, die sich mit kameraloser Fotografie beschäftigten, waren unter anderem der amerikanische Chemiker Mathew Carey Lea sowie der englische Naturforscher und Geologe Boscawen Ibbetson. Lea widmete sich bereits in jungen Jahren der Fotografie und stellte mit Hilfe von Mungo Pontons Kaliumbichromat-Verfahren 1841 ein Album mit insgesamt 233 kameralosen Abbildungen größtenteils heimischer Pflanzen her, das er *Photogenic Drawings of Plants Indigenous to the Vicinity of Philadelphia* betitelte (Abb. 43, 44).[29] Darin bildete er einen Querschnitt an Pflanzenmaterial ab, das er in botanischer Manier bildzentral positionierte und mit einer handschriftlichen Referenz der jeweiligen Spezies zuordnete. Mit diesem Album fand Talbots Anregung, photogenische Zeichnungen für Naturforscher/innen als Illustrationsmittel zu etablieren, seinen ersten Widerhall. Ibbetson wiederum gab 1840 ein

27 Vgl. dazu: Emma Spary, Rococo Readings of the Book of Nature, in: Marina Frasca-Spada/ Nicholas Jardine (Hg.), Books and the Sciences in History, Cambridge 2000, S. 255–275; dies., Scientific Symmetries, in: History of Science, Bd. 42, 2004, S. 1 46; Bettina Dietz, Die Ästhetik der Naturgeschichte. Das Sammeln von Muscheln im Paris des 18. Jahrhunderts, in: Robert Felfe/Kirsten Wagner (Hg.), Museum, Bibliothek, Stadtraum. Räumliche Wissensordnungen 1600–1900, Berlin 2010, S. 191–206.

28 Vgl. dazu: George Edwards, Essays upon Natural History and Other Miscellaneous Subjects, London 1770, S. 117–119 (A Receipt for Taking the Figures of Butterflies on Thin Gummed Paper); Martin 1772.

29 Vgl. dazu: David Whitcomb, Mathew Carey Lea. Chemist, Photographic Scientist, in: Chemical Heritage Newsmagazine, Jg. 24, Bd. 4, 2006–2007, S. 11–19. Dieses Album Leas wird im The Franklin Institute, Philadelphia aufbewahrt.

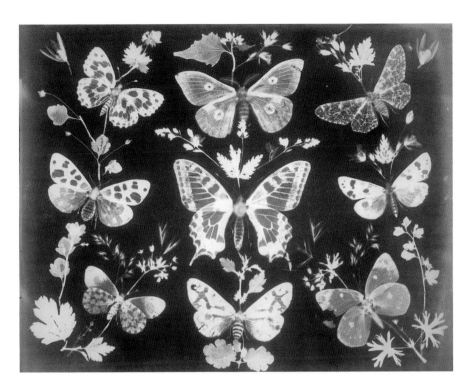

41 Johann Carl Enslen, Schmetterlinge,
Photogenic Drawing, Negativ,
18,4 × 22,8 cm, 1839, Sammlung Foto-
grafie, Kunstbibliothek, Berlin.

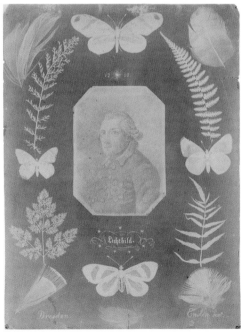

42 Johann Carl Enslen, Friedrich der
Große, Photogenic Drawing, Negativ,
27,7 × 20,6 cm, 1839, Kupferstich-
Kabinett, Staatliche Kunstsammlung
Dresden.

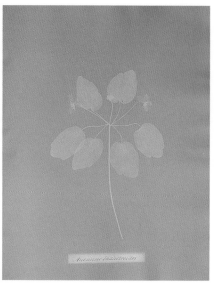

43 Mathew Carey Lea, Titelblatt des Albums „Photogenic Drawings of Plants Indigenous to the Vicinity of Philadelphia", 1841, The Franklin Institute, Philadelphia.

44 Mathew Carey Lea, Anemone Thalictroides, Photogenic Drawing, Negativ, 1841, The Franklin Institute, Philadelphia.

komplett auf Basis kameraloser Fotografie beruhendes botanisches Buch mit Abdrücken von diversen Gräsern, Farnpflanzen und Blumen als *Le premier livre imprimé par le soleil* heraus.[30] 1852 wurde jenes Album im Rahmen einer Ausstellung der Royal Society of Arts in London als Beispiel der technischen Frühform von Fotografie präsentiert, danach verliert sich seine Spur.[31]

Mit diesem kurzen Abriss sollte versucht werden, die ersten verfahrenstechnischen Etappen kameraloser Fotografie im wissenschaftlichen Bereich aufzuzeigen. Zeitschriften, wissenschaftliche Zusammenkünfte, aber auch der direkte Briefverkehr stellten interne Austauschmöglichkeiten dar. Um ihre Untersuchungsergebnisse auch einem breiteren Publikum zugänglich zu machen, verfassten Forscher/innen jener Zeit Handbücher für Laien, hielten populärwissenschaftliche Vorträge[32]

30 Vgl. dazu: Helmut Gernsheim, Incunabula of British Photographic Literature, London 1984, S. 15; Schaaf 1997, S. 56f.; Batchen 1999, S. 47; Taylor/Schaaf 2007, S. 333.

31 Vgl. dazu: Leserbrief Boscawen Ibbetson, „Photography", in: Journal of the Society of Arts, 31. Dezember 1852, S. 69.

32 So unter anderem John Thomas Cooper, Jr., der an der Polytechnic Institution in London 1839 sowie vor der Society of British Artists Vorträge hielt. Vgl. dazu: Brief Thomas Bonney an Talbot, 7.10.1839, online unter: foxtalbot.dmu.ac.at (12.5.2018). Siehe dazu: Richard Altick, The Shows of London, Cambridge 1978.

oder vertrieben vorgefertigtes Fotopapier. Daneben konnte sich die Öffentlichkeit durch Ausstellungen zur neuen Technik und durch Präsentationen im Rahmen von „magisch" anmutenden Instrumentensammlungen und Schauexperimenten über den neuesten Entwicklungsstand informieren.[33] Auf die Wissensvermittlung im privaten Bereich werde ich später eingehen.

Getreue Kopien

Oktober 1854. Im Anschluss an ihren Besuch in Dr. John Lees Hartwell House in Buckinghamshire verfasst Cecilia Louisa Glaisher, Ehefrau von James Glaisher, englischer Meteorologe, Aeronaut und Präsident der Royal Photographic Society in London, einen sehr persönlichen Brief an Dr. Lee. Darin erwähnt sie ein mit photogenischen Zeichnungen bestücktes Kondolenzalbum, dass sie zur Erinnerung an Lees im April verstorbene Ehefrau anlegte.[34] In diesem Brief heißt es:

> „Knowing you to be a Patron of Science whether as directed to abstract imagination, or aiding in the embellishments of social life I am encouraged to hope for your favourable reception of this Book of Photogenic Drawings, which I now beg to offer to your acceptance. The subjects it contains are for the most part simple and such as may daily fall beneath the observation of us all. The process by which they have been perpetuated is beautiful in its simplicity and founded on a principle on which rests the whole system of Photography, that it is not more generally applied to the representation of objects within range of its powers of delineation is to be regretted."[35]

In diesen wenigen Zeilen werden mehrere zentrale Faktoren photogenischer Zeichenkunst angeführt. So weist Glaisher, ohne auf die konkreten Motive ihrer – eventuell in Zusammenarbeit mit ihrem Ehemann – fotochemisch hergestellten Abbildungen

33 Vgl. dazu die im Juni 1839 abgehaltene Ausstellung in der Gallery of Natural Magic, Colloseum, Regent's Park: Anonym, Gallery of Natural Magic, Colloseum, Regent's Park, in: The Literary World, Nr. 13, 22. Juni 1839, 206–207.

34 Zu Kondolenz, Erinnerung, Tod und Trauer in der viktorianischen Ära siehe: Patricia Jalland, Death and the Victorian Family, Oxford 1996. Durch die Geschenkgabe von Alben konnten Frauen bedeutsame Verbindungen aufbauen, siehe dazu: Cindy Dickinson, Creating a World of Books, Friends and Flowers. Gift Books and Inscriptions, 1825–60, in: Winterthur Portfolio, Jg. 31, Bd. 1, 1996, S. 53–66; Patrizia Di Bello, Women's Albums and Photography in Victorian England. Ladies, Mothers and Flirts, Aldershot 2007; Siegel 2009; Jill Rappoport, Giving Women. Alliance and Exchange in Victorian Culture, Oxford/New York 2012.

35 Brief Oktober 1854, Sammlung Fitzwilliam Museum, Cambridge, zit. n. Marten 2002, S. 8. Erwähntes Album konnte nicht ausfindig gemacht werden.

näher einzugehen, auf die Einfachheit der Objekte hin, die sich als Alltagsgegen-
stände oftmals der Aufmerksamkeit entziehen würden. Zudem vermerkt sie, dass es
sich bei dieser Methode um das Basisprinzip von Fotografie handelt, welches ihrer
Ansicht nach in nur geringem Maße ausgeübt wird. Beide Beschreibungen lassen sich
in die allgemeine Rezeption kameraloser Fotografie einordnen: Nach dieser Ansicht
handelte es sich um ein einfaches Verfahren mit geringem technischen Aufwand,
durch das die Lichtbildkunst grundlegend vermittelt werden könne.

Aufgrund des Bestandes noch vorhandener photogenischer Zeichnungen ist
anzunehmen, dass Cecilia Glaisher sich vor allem in den Jahren zwischen 1854 und
1856 mit kameraloser Fotografie beschäftigte.[36] Dabei orientierte sie sich an Talbots
silbernitratbasiertem Auskopierverfahren sowie Louis Désiré Blanquart-Evrards
Albuminmethode, um Bilder von Farnpflanzen und Spitzenmustern herzustellen
(Abb. 45). Zudem besaß die englische Fotografin künstlerisches Talent: Unter ande-
rem dienten ihre Zeichnungen von Schneekristallen James Glaisher als Illustration
wissenschaftlicher Publikationen, womit sie sich in die Reihe „assistierender" Ehe-
gattinnen und Töchter britischer Wissenschaftler einordnen lässt.[37] Ebenso stellte sie
Kamerafotografien, aber auch Naturselbstdrucke von mit Farbe überzogenen Pflan-
zenproben auf Papier her.[38]

Der Adressat des Briefes, Dr. Lee, seines Zeichens Astronom und Mathematiker,
galt zu jener Zeit als bekennender Förderer der Wissenschaften. Auf seinem Landsitz
sammelte er Objekte aus den Bereichen der Künste und der Wissenschaften, womit er
die Grundlage für sein Privatmuseum schuf. Zudem erbaute er ein Observatorium für
eigene Untersuchungen, aber auch zur Unterhaltung und Aufklärung seiner Gäste.[39]

36 Die größte Sammlung photogenischer Zeichnungen Cecilia Glaishers ist im Besitz des Fitzwil-
 liam Museums, Cambridge. Weitere Fotogramme befinden sich im National Media Museum,
 Bradford, in den Sammlungen der Linnean Society, London, sowie in Privatbesitz. Zu den
 noch vorhandenen biografischen Daten Cecilia Glaishers siehe: Marten 2002.
37 Marten 2002, S. 16ff. Vgl. ebenfalls: John Hunt, James Glaisher FRS (1809–1903). Astronomer,
 Meteorologist and Pioneer of Weather Forecasting. „A Venturesome Victorian", in: Quarterly
 Journal of the Royal Astronomical Society, Bd. 37, S. 315–347. Zur Rolle von Frauen in den Wis-
 senschaften siehe: Shteir 1996. 1857 und in Folge 1872 wurden Glaishers Zeichnungen als Vor-
 lagenmaterial und Inspirationsquelle für Künstler vorgeschlagen. Vgl. dazu: James Glaisher,
 On the Crystals of Snow as Applied to the Purposes of Design, in: Edward Hulme u.a. (Hg.), Art-
 Studies From Nature. As Applied to Design, London 1872, S. 133–175 (erstmals publiziert in:
 Art Journal, 4. Juli 1857).
38 Hinweise auf Glaishers Ausübung von Kamerafotografie finden sich im Gästebuch Dr. Lees,
 siehe dazu: Marten 2002, S. 6, Anm. 21. Glaishers Naturselbstdrucke werden in den Sammlun-
 gen des Fitzwilliam Museums, Cambridge aufbewahrt, vgl. dazu: Marten 2002, S. 6.
39 Vgl. dazu: Anastasia Filippoupoliti, Spatializing the Private Collection. John Fiott Lee and
 Hartwell House, in: John Potvin/Alla Myzelev (Hg.), Material Cultures, 1740–1920. The Mean-
 ing and Pleasures of Collecting, Farnham 2009, S. 53–69.

45 Cecilia Glaisher, Spitzenmuster, Photogenic Drawing, Negativ, 34,4 × 22,2 cm, ca. 1854, Fitzwilliam Museum, Cambridge.

Zu Beginn des 19. Jahrhunderts stellte Lees Hartwell House einen zentralen Ort (populär)wissenschaftlicher Zusammenkünfte dar, an dem die neuesten Erkenntnisse vermittelt und anschaulich demonstriert wurden.[40] Ungewöhnlich für jene Zeit war die Teilnahme von Frauen und Kindern an solchen wissenschaftlichen Treffen. So waren auch Cecilia Glaisher und ihr Ehemann in den 1840er und 1850er Jahren bei zahlreichen Veranstaltungen zugegen, die Dr. Lee auf seinem Anwesen organisierte. Auf welche Weise Cecilia Glaisher zur Fotografie kam ist nicht genau geklärt. Möglicherweise wurde sie von ihrem Ehemann James oder von einem bekannten Wissenschaftler seines Netzwerks in das Verfahren eingeweiht. Die Teilnahme an Veranstaltungen zur Demonstration des fotografischen Verfahrens im Hartwell House stellt ebenfalls eine mögliche Vermittlung dar. Direkte Hinweise auf fotochemische Schauexperimente lassen sich unter anderem durch zwei Einträge im Gästebuch Dr. Lees nachweisen. Am 25. April 1840 besuchte der Hersteller optischer Instrumente und Linsen, George Dollond, das Anwesen des Astronomen und Mathematikers und verewigte sich mit einer kurzen Notiz sowie einer photogenischen Zeichnung, die anschließend in jenes Buch eingeklebt wurde (Abb. 46). Diese kameralos produzierte Fotografie zeigt Silhouetten dreier im Flug befindlicher Vögel, die Dollond sehr wahr-

40 Regelmäßige Kolloquien wurden unter anderem von der Temperance Society bzw. der Meterological Society bestritten.

46 George Dollond, Photogenic Drawing, Negativ, eingeklebt in ein Gästebuch
Dr. Lees Hartwell House, 21,7 × 5,1 cm, 25. April 1840, Museum of the History of Science, Oxford.

scheinlich mit Hilfe von Schablonen angefertigt hatte und stellt vermutlich das
Ergebnis einer unmittelbaren Vorstellung des damals noch jungen Verfahrens der
Fotografie dar.[41] Weitere visuelle Einträge, jedoch ohne schriftliche Erläuterung, zei-
gen eingeklebte Cyanotypien mit unterschiedlichen Spitzenmustern, die während
einer Präsentation im Oktober 1851 entstanden sein dürften.[42] Zahlreiche Besucher-
kommentare vermitteln die Auseinandersetzung mit Fotografie in Lees Anwesen,
insbesondere um das Jahr 1850.[43] Ab 1854 jedenfalls stellte Cecilia Glaisher photoge-
nische Zeichnungen von Farnpflanzen her, die sie in weiterer Folge in Zusammen-
arbeit mit dem Verleger Edward Newman als Kompendium unter dem Titel *The British
Ferns – Photographed from Nature by Mrs Glaisher* veröffentlichen wollte.[44] Geplant war die
Publikation als taxonomischer Ratgeber und als visuelles Addendum botanischer Stan-
dardwerke mit seitenfüllenden photogenischen Abbildungen von Farnen in alpha-
betischer Abfolge. Das Werk entstand zu einer Zeit, als nicht nur zahlreiche Bücher
zur Bestimmung jener Pflanzengattung erschienen, sondern auch eine regelrechte
„Farnpflanzen-Manie" herrschte, die unter dem Sammelbegriff „Victorian Fern Craze"

41 Heute befindet sich jenes Gästebuch in den Sammlungen des Museums of the History of Sci-
ence, Oxford (MS Gunther 9, f.146v, Bd. 1).

42 MS Gunther 10, f.158r, Bd. 2.

43 Vgl. Marten 2002, S. 10ff.

44 Die erste Nennung von Glaishers kameralosen Fotografien findet sich in einem Sitzungspro-
tokoll der Greenwich Natural History Society vom 1. November 1854. Darin heißt es: „Mr
Glaisher Exhibited about 150 Photographic Pictures of Botanical Specimens as leaves, various
Fern fronds &c. These were very exact copies of nature shewing the most delicate markings
of the various ramifications of the leaves.", zit. n. Marten 2002, S. 13. Im Rahmen der Sitzung
wurden Glaishers photogenische Zeichnungen aufgrund des Verbotes der Teilnahme von
Frauen stellvertretend durch James Glaisher präsentiert. Auf welchem Wege die Zusammen-
arbeit zwischen Newman und Glaisher zustande kam, ist nicht geklärt, siehe dazu: Marten
2002, S. 32.

gefasst wird.[45] Insbesondere zwischen 1850 und 1890 bestand ein enormes Interesse für jene Gefäßsporenpflanze, welches sich sowohl auf die ästhetischen als auch auf die reproduktiv-botanischen Eigenschaften bezog: Farnpflanzen wurden im Rahmen des weiblich kodierten Betätigungsfeldes „Botanik" gesammelt, in eigens dafür produzierte Alben geklebt, zu ornamentalen Collagenwerken arrangiert, als Zimmerpflanzen in gläsernen Kästen – sogenannten „Wardian Cases" – aufbewahrt oder als Motiv zur Dekoration unterschiedlicher Alltagsobjekte genutzt. Diese Pflanzensorte zeichnete sich insbesondere durch eine intrikate Musterung und Symmetrie aus. Zahlreiche Publikationen, so George Francis' 1837 erschienenes Werk *An Analysis of the British Ferns and their Allies* oder Thomas Moores *A Handbook of British Ferns* aus dem Jahre 1848 schürten das Interesse für das Studium von Farnpflanzen.[46] Allen voran ist es jedoch Newmans Veröffentlichungen – unter anderem *A History of British Ferns* von 1840 – zu verdanken, dass die Kultivierung dieser Gewächse zu einer regelrechten Mode avancierte.[47] Nicht ohne Grund fertigte Cecilia Glaisher zu jener Zeit – im Zuge des gemeinsam mit Newman anvisierten Publikationsprojektes – Abdrücke von britischen Farnen an, die als silbernitratbasierte Negative und in einem weiteren Schritt als positive Salzpapier- oder Albuminpapierabzüge zur Darstellung kamen.

Zur Bekanntmachung des geplanten Kompendiums überreichte Newman der Linnean Society im Dezember 1855 eine Mappe mit zehn positiven Farnpflanzenabbildungen auf Karton, versehen mit einem losen Zettel, auf dem das Werk skizziert und im gleichen Atemzug die Vorteile der fotografischen gegenüber konkurrierenden Reproduktionstechniken angeführt wurden:

> „The process of Photography is admirably adapted to making faithful copies of Botanical Specimens, more especially to illustrating the graceful and beautiful class of Ferns: it possesses the advantage over all others hitherto employed of displaying, with incomparable exactness, the most minute characters; producing absolute fac-similes of the objects, perfect both in artistic effect and structure details."[48]

45 Vgl. dazu: David Allen, The Victorian Fern Craze. A History of Pteridomania, London 1969; Nicolette Scourse, The Victorians and Their Flowers, London 1983; David Allen, Tastes and Crazes, in: Nicholas Jardine/Anne Secord/Emma Spary, Cultures of Natural History, Cambridge 1996, S. 394–407; Marten 2002, S. 31f.; Sarah Wittingham, The Victorian Fern Craze, Oxford 2011; dies., Fern Fever. The Story of Pteridomania, London 2012.

46 George Francis, An Analysis of the British Ferns and their Allies, London 1837; Thomas Moore, A Handbook of British Ferns, 1848.

47 Edward Newman, A History of British Ferns, London 1840; dazu: Wittingham 2011, S. 9.

48 Zit. n. Marten 2002, S. 31f.

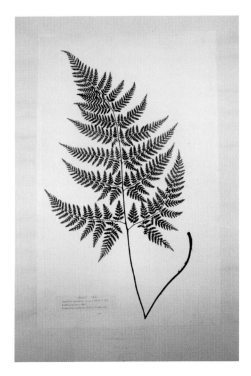

47 Cecilia Glaisher, Bree's Fern
(Aspidium Spinulosum), Photogenic
Drawing, Positiv, Salzpapierabzug auf
Karton, 59 × 38 cm, ca. 1854–1856, Linnean
Society, London.

Laut Newman sei der fotografische Prozess nicht nur geeignet, naturgetreue Faksimiles
botanischer Objekte zu generieren; er besitze darüber hinaus gegenüber vergleich-
baren Reproduktionstechniken den Vorteil der Visualisierung feinster Binnenstruk-
turen. Eine positive photogenische Zeichnung einer Farnpflanze samt Sporenkapseln
ist in Abbildung 47 zu sehen. Die mit „Bree's Fern" betitelte Pflanze wurde dabei zen-
tral auf der Papierfläche ausgerichtet, lediglich der rhizomlose Stängel wurde auf-
grund seiner andernfalls über die Papiergrenze reichenden Länge geknickt und
damit ebenso abgebildet. Gleichzeitig kopierte Glaisher ein vorgefertigtes Label mit
der botanischen Nomenklatur am linken unteren Bildrand mit ein.[49] Über 300 Foto-
gramme Cecilia Glaishers – in negativer Ausführung als photogenische Zeichnungen,
sowie positive Salzpapier- und Albuminpapierabzüge – befinden sich heute in den
Sammlungen des Fitzwilliam Museums und entstammen der zeitlichen Periode des

49 Vergleichbare Etiketten gab Edward Newman in Buchform heraus, die für eigene Zwecke aus-
 geschnitten und aufgeklebt werden konnten, ders., Catalogue of British Ferns, including the
 Equisitacea and Lycopodiaceae. Intended for Labels, London 1845; siehe dazu Marten 2002,
 S. 28, Anm. 102.

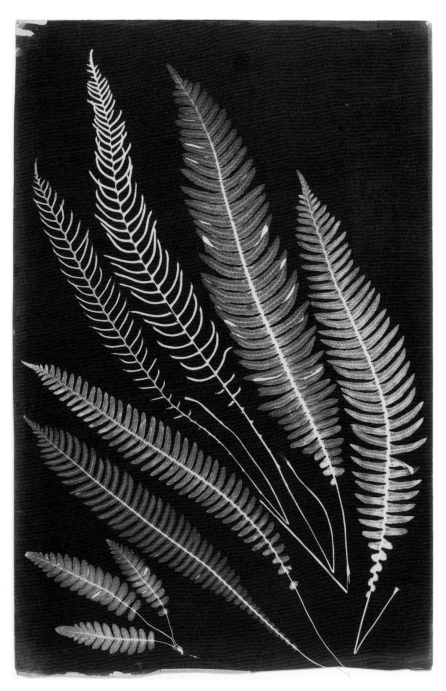

48 Cecilia Glaisher, Hard Fern (Blechnum spicant), Photogenic Drawing, Negativ,
44,5 × 29 cm, ca. 1854–1856, Fitzwilliam Museum, Cambridge.

Newmanschen Publikationsprojektes.[50] Das dafür notwendige Fotopapier fertigte Glaisher sehr wahrscheinlich selbst an.[51] Bildaufbau und Anordnung der Pflanzen am Blatt entsprechen zeitgenössischen botanischen Darstellungskonventionen. Auf Maßstabsveränderungen, Farbigkeit oder Schnittebenen musste aufgrund der Abbildungsmodalitäten des Fotogramms verzichtet werden.[52] Anhand der originalen Negative lässt sich zudem feststellen, dass Glaisher oftmals Retuschierarbeiten mit Hilfe von schwarzer Farbe oder Schablonen vornahm, aber auch die abzudruckenden Objekte selbst manipulativen Eingriffen unterzog. Damit wandte sie, wie zahlreiche Illustratoren vor ihr im Verfahren des Naturselbstdrucks, ein „Rekompositionsverfahren" an, welches aufgrund einer vermeintlichen Selbstabbildung der Natur zu einer „Scheinobjektivierung" führte.[53] Auch in dieser Hinsicht hielt sich die junge Fotografin an die botanischen Illustrationsmodi ihrer Zeit. In der Gegenüberstellung eines negativen sowie positiven Abzugs des zweierlei Wedelformen aufweisenden Rippenfarns „Blechnum spicant" (Abb. 48 und 49) wird deutlich, dass Glaisher getrocknete Exemplare verwendete, da einzelne Spreiten dem Anschein nach abgebrochen waren, jedoch der natürlichen Wirkung wegen am Blatt zurechtgelegt wurden. Zudem arrangierte sie Spezies in dekorativer Weise, indem sie die spezifische Wuchsrichtung der einzelnen Farnwedel aufeinander abstimmte. Das ästhetisch motivierte Ordnungsschema, dass Glaisher oftmals anwandte, schloss jedoch den Anspruch auf Wissenschaftlichkeit nicht aus, da symmetrisch-ornamental arrangierte Objektdarstellungen zur illustrativen Praxis der Naturgeschichte gehörten.[54] 1856 wurde das Publikationsprojekt zwischen Newman und Glaisher letztendlich jedoch aufgrund ungeklärter Umstände beendet.[55] Ein ähnliches Unterfangen stellte jedenfalls das von Thomas Moore 1855 herausgegebene und mit einem Vorwort John Lindleys versehene Werk *The Ferns of Great Britain and Ireland* dar.[56] Die Illustrationen dazu lieferte

50 Vgl. Marten 2002, S. 36ff.

51 Es handelte sich um Papier der französischen Firma Canson Frères (50g/qm), mit Silbernitrat beschichtet und anschließend mit dem Fixiermittel Natriumthiosulfat lichtstabil gemacht. Dieses wurde abermals auf Schreibpapier der Firma B.F.K. Rives bzw. Albuminpapier umkopiert.

52 Bezüglich botanischer Illustrationskonventionen um 1800 siehe: Nissen 1959; Nickelsen 2000, 2006, 2007.

53 Siehe dazu die Analysen von Nickelsen 2006 und Klinger 2010.

54 Vgl. dazu: Spary 2000, 2004.

55 Vgl. dazu: Marten 2002, S. 55ff. Möglicherweise waren ökonomische Gründe ausschlaggebend, da Glaisher die dafür vorgesehenen photogenischen Zeichnungen in Eigenregie anfertigte. Schaaf und Taylor stellen wiederum Glaishers gesundheitlichen Zustand in den Vordergrund, Schaaf/Taylor 2007, S. 319.

56 Thomas Moore/John Lindley, The Ferns of Great Britain and Ireland, Nature-Printed by Henry Bradbury, London 1855. Zu Auers Naturselbstdruck allgemein, siehe: Bernasconi 2007; Bildwelten des Wissens, Bd. 8,1 (Kontaktbilder), Berlin 2010; Hume 2011; Krauss 2011.

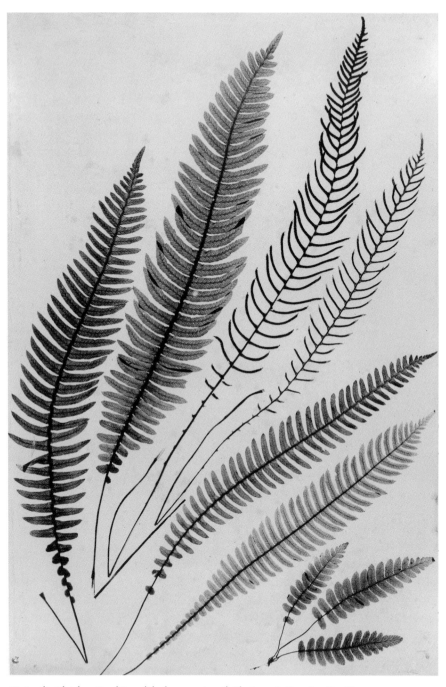

49 Cecilia Glaisher, Hard Fern (Blechnum spicant), Photogenic Drawing, Positiv, Albuminpapierabzug, 42,5 × 28,2 cm, ca. 1854–1856, Fitzwilliam Museum, Cambridge.

50 Henry Bradbury, Pteris Aquilina,
Naturselbstdruck, aus: Thomas Moore,
The Ferns of Great Britain and Ireland,
London 1855.

Henry Bradbury, der das von Alois Auer 1852 zum Patent angemeldete Verfahren des
Naturselbstdrucks anwandte – eine druckgrafische Technik, bei der Pflanzen und
flache Objekte zur Herstellung einer Matrize in eine Bleiplatte gedrückt, diese mit
Farbe bestrichen und anschließend auf Papier abgezogen wurden (Abb. 50).[57]
 Sowohl bei Talbots photogenischen Zeichnungen als auch bei Auers Verfahren
des Naturselbstdrucks galt der Anspruch, authentische Abbildungen durch den direk-
ten Abdruck einer Pflanze zu erhalten – und somit Bilder der Natur beziehungsweise
durch die Natur selbst. Im Falle des Naturselbstdrucks wiesen die Abzüge durch die
reliefierte Oberfläche der Druckplatte taktile Qualitäten auf, die den Realitätseffekt
nochmals verstärkten. Zudem konnte die Matrize mit Druckfarbe bestrichen und
damit eine naturnahe Farbigkeit erzielt werden. Um sich von weiteren Reproduk-
tionstechniken und vor allem von der Fotografie abzugrenzen, beschrieb Auer den

57 Vgl. dazu Talbots 1853 patentiertes Verfahren zur Herstellung von „Photographic Engravings",
 welches 1858 unter dem Patent „Photoglyphic Engraving" erweitert wurde. Siehe dazu: Schaaf
 2003.

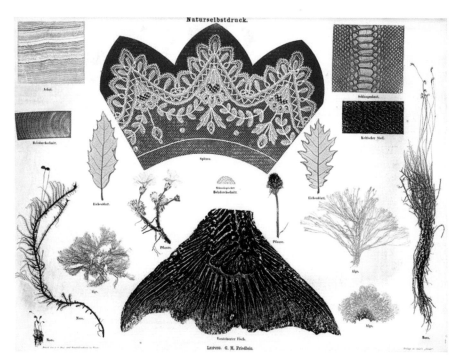

51 Alois Auer, Naturselbstdruck, Beilage in der Zeitschrift „Faust", 27 × 37 cm, Beschriftung verso: „Die Entdeckung des Naturselbstdruckes", Wien 1858.

Naturselbstdruck zwar auf erstaunlich ähnliche Weise, wie es Talbot oder Daguerre für die Fotografie formulierten, immer jedoch unter Betonung der Vorzüge seines eigenen Abdruckverfahrens. So wollte Auer seine Erfindung als einen besonders einfachen, fast „kostenfreien" Prozess verstanden wissen, der im Herstellungsvorgang beinahe ohne Menschenhand auskäme und überdies augentrügerische Kopien erzeuge.[58] Zur Untermauerung der Vorrangstellung seines Verfahrens griff Auer außerdem auf Talbots Materialien zurück, indem er Spitzenmuster und Pflanzenblätter in naturnaher Farbigkeit zum Abdruck brachte und damit auf visuellem Wege Vergleichs-

58 Vgl. dazu den Anspruch Auers, Trompe-l'œil von Spitzenmustern herzustellen: Alois Auer, Die Entdeckung des Naturselbstdruckes oder die Erfindung, von ganzen Herbarien, Stoffen, Spitzen, Stickereien und überhaupt allen Originalen und Copien, wenn sie auch noch so zarte Erhabenheiten und Vertiefungen an sich haben, durch das Original selbst auf einfache und schnelle Weise Druckformen herzustellen, womit man sowohl weiss auf gefärbtem Grunde drucken und prägen, als auch mit den natürlichen Farben auf weissem Papier Abdrücke dem Originale identisch gleich, gewinnen kann, ohne dass man einer Zeichnung oder Gravure auf die bisher übliche Weise durch Menschenhände bedarf, in: Faust. Polygraphisch-illustrirte Zeitschrift für Kunst, Wissenschaft, Industrie und geselliges Leben, Wien 1858, Tafelteil.

möglichkeiten aufzuzeigen versuchte (Abb. 51). Auch in den Vorbemerkungen zu Moores Publikation verweist Lindley auf die immense und für taxonomische Bestimmungen von Farnpflanzen notwendige Detailtreue und Exaktheit des Naturselbstdrucks, der weder mit künstlerischen Werken noch mit Talbots oder Daguerres Verfahren vergleichbar sei. Zudem ließe sich eine unendlich große Anzahl an Abzügen herstellen, wodurch der Naturselbstdruck als Publikationsverfahren im Bereich der Botanik prädestiniert sei.[59] Diese Kritikpunkte, allen voran die mechanische Erzeugung mittels einer Matrize, könnten auch Newman bewogen haben, von seinem Publikationsprojekt photogenisch erzeugter Farnabbildungen abzusehen.[60]

Ungeachtet dessen wurden noch im September 1855 zwölf Farnpflanzenfotogramme Glaishers im Rahmen der Glasgow Photographic Exhibition auf Anregung von James Bowerbank, Mitglied der British Meterological Society, gezeigt.[61] In einem vorangegangenen Brief hebt Bowerbank Glaishers photogenische Zeichnungen als „most beautiful pictures of those truly elegant plants that has ever yet been executed" hervor.[62] Im Zuge dieser Präsentation wurde Glaishers Werk unter dem Titel „The British ferns, photographed from nature by Mrs Glaisher" neben den Arbeiten zahlreicher renommierter Fotografen ausgestellt und gleichzeitig das mit Newman angestrebte Publikationsprojekt beworben. In Golding Birds 1860 in fünfter Auflage erschienenem Werk *Elements of Natural Philosophy* werden besonders die „Feinheit" und „künstlerische Schönheit" der Fotogramme von „Mrs. Glaisher und anderen" hervorgehoben.[63] Zuletzt reichte James Glaisher 1885 zwei Albuminpapierfotogramme seiner Frau bei der International Inventions Exhibition in South Kensington unter dem Titel „Nature-Printing, taken over 30 years ago" ein, um damit die Frühgeschichte der Fotografie zu dokumentieren.[64] Aufgezogen auf Karton befinden sie sich heute in der Sammlung des National Media Museums in Bradford katalogisiert, jedoch unter dem Namen des Einreichers James Glaisher.[65]

59 Moore/Lindley 1855, Vorwort, o.S.

60 Zum Konkurrenzverhältnis Newmans und Moores siehe: Marten 2002, S. 29ff.

61 Siehe dazu: William Buchanan, State of the Art, Glasgow 1855, in: History of Photography, Jg. 13, Bd. 2, 1989, S. 165–180; Marten 2002, S. 19ff. Möglicherweise handelt es sich dabei um jene elf Salzpapierabzüge auf Karton, die sich in den Sammlungen des Fitzwilliam Museums, Cambridge befinden.

62 Zit. n. Marten 2002, S. 19.

63 Golding Bird, Elements of Natural Philosophy. Or an Introduction to the Study of the Physical Sciences, London 1860, S. 623. Sowohl Bird als auch Glaisher waren Mitglieder der Royal Society.

64 Siehe dazu: Marten 2002, S. 39f., dies., James Glaisher, in: Hannavy 2008, S. 592–594, hier S. 593.

65 Auf der Vorderseite in Karton findet sich die Einprägung: „Lent by James Glaisher F.R.S.". Zur Katalogisierung von Fotografinnen unter dem Namen ihrer Ehegatten: Rosenblum 1994, S. 40; Jennifer Tucker, Gender and Genre in Victorian Scientific Photography, in: Ann Shteir/

Zeitvertreib, weiblich

Kurz nach der Veröffentlichung seines fotografischen Verfahrens in *The Literary Gazette* im Februar 1839 sandte Talbot Proben seiner photogenischen Zeichnungen nicht nur an befreundete Wissenschaftler, sondern auch an Verwandte in Wales, um sie von seiner neuesten Errungenschaft in Kenntnis zu setzen.[66] In Cardiff, Swansea und Umgebung reagierte man nicht nur mit größter Bewunderung auf jene fotochemisch hergestellten Schattenbilder, sondern versuchte sich auch selbst in der Herstellung und Ausübung derselben.

Die Auseinandersetzung mit photogenischer Zeichenkunst ist jedoch keine genuin neue Beschäftigungsform, sondern knüpft an die seit der Aufklärung erstarkende Praxis an, wissenschaftliche Erkenntnisse in Form von Schau- und Heimexperimenten zu vermitteln, wie dies unter anderem durch Silbernitratexperimente oder auch durch die bereits erläuterte Ackermann's Photogenic Drawing Box geschah.[67] Aufgrund der zur Erzeugung photogenischer Zeichnungen verwendeten Materialien wurde indirekt an weibliche Betätigungsfelder angeschlossen, welche man unter den Begriffen „ladies' work", „fancy work" und „female pastime" subsumierte.[68] Es ist daher auch nicht verwunderlich, dass sich in Talbots Umfeld zahlreiche Frauen mit der neuen photogenischen Zeichenkunst beschäftigten, um Spitzenstoffe und Pflanzenproben abzudrucken. Allgemein widmeten sich Frauen der viktorianischen Ära ihrer präjudizierten weiblichen „Natur" entsprechend gesellschaftlich sanktionierten Handarbeiten, dem Sammeln von Naturalia und dem Verzieren von Alltagsgegenständen. Tätigkeiten des Zeitvertreibs, die ihre moralischen und mütterlichen Tugenden stärken und sie von Trübsinn ablenken sollten.[69] Ihre attestierten Fähigkeiten bestanden in der Reproduktion vorgefertigter Vorlagen, wohingegen geistreiche Erfindungen dem männlichen Geschlecht vorbehalten waren.[70] Demgemäß unterschied

Bernard Lightman (Hg.), Figuring it Out. Science, Gender, and Visual Culture, Hannover/London 2006, S. 140–163.

66 Vermutlich konnte Talbots Verwandtschaft in Wales bereits Ende 1838 Proben seines Verfahrens begutachten. Siehe dazu: Larry Schaaf, William Henry Fox Talbot, John Dillwyn Llewelyn und Nevil Story-Maskelyne. Die Anfänge der photographischen Kunst, in: Bodo von Dewitz (Hg.), Alles Wahrheit! Alles Lüge!, Photographie und Wirklichkeit im 19. Jahrhundert, Ausst.-Kat. Museum Ludwig Köln, Amsterdam 1996, S. 53–63.

67 Vgl. dazu: Kap. Natur als Bild – Bilder der Natur.

68 Vgl. dazu: Bermingham 2000, S. 145ff.; Shteir 2007; Talia Schaffer, Novel Craft. Victorian Domestic Handicraft & Nineteenth-Century Fiction, Oxford 2011.

69 Zur Thematik der Verknüpfung von „Frau" und „Natur", siehe z.B. Ortner 1972; Bovenschen 2003; Astrid Deuber-Mankowsky, Natur/Kultur, in: Christina von Braun/Inge Stephan, Gender@Wissen. Ein Handbuch der Gender-Theorien, Köln u.a. 2009, S. 223–242; Parker 2010.

70 Vgl. dazu: Parker/Pollock 1981; Renate Berger, Malerinnen auf dem Weg ins 20. Jahrhundert. Kunstgeschichte als Sozialgeschichte, Köln 1986; Verena Krieger, Was ist ein Künstler? Genie –

man zwischen männlichen „Künsten" und weiblichem „Handwerk" und kategorisierte Werke gemäß ihrer verarbeiteten Materialien. Zeitvertreib bedeutete in diesem Zusammenhang, dass Frauen nicht nur über die notwendige Zeit verfügten, da sie keiner Arbeit nachgingen; es galt auch als Zeichen der Prosperität des Ehegatten und als Inbegriff aristokratischen Lebensstils.[71] „To be feminine was to be seen to be leisured", wie Parker feststellte.[72] Es muss jedoch festgehalten werden, dass weibliche Handwerkstätigkeit mehr als eine notwendige Pflicht und Tugend darstellte. Durch Handarbeiten und „mixed media"-Collagenwerke konnten Ausdrucksformen gewählt werden, die es Frauen ermöglichte, ein spezifisches künstlerisches Vokabular zu entwickeln.[73] Auf diesen Aspekt möchte ich an späterer Stelle näher eingehen.

Die Eignung von Talbots kameralosem Verfahren sowohl für botanische Zwecke als auch zur Reproduktion von Spitzenstoffen bestärkten zahlreiche Rezensenten in den ersten Jahren nach der öffentlichen Verlautbarung durch die Royal Society. Über die geschlechtlichen Einschreibungen in jenes fotochemische Kopierverfahren begann sich aber auch eine Hierarchisierung zwischen kameraloser und kamerabasierter Fotografie zu etablieren. Wie bereits im vorigen Kapitel skizziert, wurden fotografische Kameraverfahren durch geschlechtsspezifische Kategorisierungen von „anderen", gemeint sind weiblich kodierte Methoden abgespalten, um dadurch eine Vormachtstellung erstgenannter zu generieren.[74] Damit wird das Verhältnis von Technik und Geschlecht als ein patriachialistisches Machtgefüge deutlich, dass sich der Definition und Zukunftsträchtigkeit eines Mediums verschreibt. Vor diesem Hintergrund sind die in den ersten Jahrzehnten der Fotografie entstandenen walisischen Aufnahmen zu sehen, die Schaaf nicht ohne Grund als „first great period of British amateur photography" bezeichnete.[75] Diesem oftmals zu wenig beachteten Fotomaterial, insbesondere den kameralosen Fotografien, soll nun eine Analyse unter geschlechtssowie materialitätskritischer Perspektive folgen.

Nicht nur Talbots Halbschwestern, seine Ehefrau sowie seine Mutter waren intensiv damit beschäftigt, Talbot konkrete Motivvorschläge für photogenische Zeichnungen zu unterbreiten, ausgearbeitete Bilder bei ihm anzufordern und diese in Alben zu Repräsentationszwecken einzukleben, wodurch ihnen ein gewichtiger Teil im Herstellungs- und Distributionsprozess zugesprochen werden muss. Auch Talbots

Heilsbringer – Antikünstler. Eine Ideen- und Kunstgeschichte des Schöpferischen, Köln 2007, S. 129ff.
71 Vgl. dazu: Parker/Pollock 1981, S. 61f.; Parker 2010, S. 11f.
72 Parker 2010, S. 113.
73 Vgl. dazu: Heilbrun/Pantazzi 1997; Siegel 2009.
74 Vgl. Saupe „Vergeschlechtlichte Technik", von Braun 2006; Paulitz 2012.
75 Larry Schaaf, Llewelyn – Maskelyne – Talbot. A Family Circle (Sun Pictures, Catalogue 2), New York 1986, S. 4.

entfernte Verwandtschaft reagierte mit ähnlichem Interesse auf die neue Erfindung.[76] In einem auf den 28. Februar 1839 datierten Dankesbrief an Talbot schilderte dessen Cousine Charlotte Louisa Traherne die Lage in Penllergaer, dem Landsitz ihrer Schwester Emma Thomasina und ihres Ehemanns John Dillwyn Llewelyn: „My dear Henry. I am charmed with the piece of lace you sent, it is much too pretty for you to have it again – John Llewelyn has been making some paper according to your process and they are all busy trying little scraps of lace & ribbon one succeeded very well this morning before breakfast but the day is clouding over [...].“[77]

Mary Thereza Talbot, eine weitere Cousine, berichtete am 8. März 1839:

> „It was very kind of you to send me the Photogenic drawing or picture of the little Campanula, I admire the delicacy of the flower stalks beyond every thing, nothing can be more natural than it is. John Llewelyan [sic] who is much bitten by Chemistry at present is delighted with your discovery & Emma writes me word that his is so busy following in your steps now, she herself & some other drawing people (I must not call them artists) are perfectly crazy about it!“[78]

Im Anschluss an jenen Briefverkehr begann sich erwähnter John Llewelyn, englischer Botaniker, Astronom und späterer Mitbegründer der Royal Photographic Society, intensiv mit Fotografie auseinanderzusetzen.[79] Zur Klassifikation von Orchideen aus

76 Vgl. dazu: Jennifer Green-Lewis, The Invention of Photography in the Victorian World, in: Lyden 2014, S. 1–25.

77 Brief Charlotte Louisa Traherne, geb. Talbot, an William Henry Fox Talbot, 28. Februar 1839, online unter: http://foxtalbot.dmu.ac.uk (12.5.2018).

78 Brief Mary Thereza Talbot an Wiliam Henry Fox Talbot, 8. März 1839, online unter: http://foxtalbot.dmu.ac.uk (12.5.2018). Vgl. dazu ebenfalls den Briefverkehr von Lady Mary Cole an Talbot (9. Februar 1839, 5. März 1839).

79 Neben Talbots Verfahren erlernte Llewelyn bereits um 1840 die Technik der Daguerreotypie. Sein neu entwickeltes Verfahren, Momentaufnahmen mit einem speziellen Verschlussmechanismus herzustellen, wurde auf der Pariser Weltausstellung von 1855 mit einer Silbermedaille ausgezeichnet. 1856 trat er mit seinem auf „Oxymel“ basierenden Kollodiumverfahren an die Öffentlichkeit, welches die Vorbereitung sowie zeitlich versetzte Verwendung von fotografischen Platten ermöglichte. Siehe dazu: Richard Morris, John Dillwyn Llewelyn, 1810–1882. The First Photographer in Wales, Cardiff 1980; Chris Titterington, Llewelyn and Instantaneity, in: Victoria & Albert Museum, Album 4, London 1985, S. 139–145; Julian Cox, Photography in South Wales 1840–60. „This Beautiful Art“, in: History of Photography, Jg. 15, Bd. 3, 1991, S. 160–217; David Painting, J. D. Llewelyn and His Family Circle, in: History of Photography, Jg. 15, Bd. 3, 1991, S. 180–185; Richard Morris, Penllergare, a Victorian Paradise. A Short History of the Penllergare Estate and its Creator, John Dillwyn Llewelyn (1810–82), Swansea 1999; ders., John Dillwyn Llewelyn (1810–1882). Welsh Photographer, Polymath, and Landowner, in: Hannavy 2008, S. 866–868; Noel Chanan, The Photographer of Penllergare. A Life of John Dillwyn Llewelyn 1810–1881, London 2013.

seinem aufwendig angelegten Landschaftsgarten in Penllergaer fertigte er um 1842 Daguerreotypien an, die er an William Hooker, Direktor der Kew Gardens, sandte.[80] Noch erhaltene kameralose Fotografien Llewelyns, die um 1850 entstanden sein dürften, weisen allesamt britische Farnpflanzen als Motiv auf.[81] Sowohl seine Frau Emma als auch seine Kinder, allen voran Thereza wurden in den Herstellungsprozess von Fotografien miteinbezogen. Sie dienten John Llewelyn nicht nur als Modelle, sondern fotografierten auch selbst.[82] Thereza Llewelyn erinnert sich an diese Zeit in ihren Memoiren:

> „[...] my earliest recollections connected with it [photography] carry me back to somewhere about 1841 or 2, when as a child [...] I sat for my portrait taken by my Father in the then newly discovered daguerreotype process [...] needless to say that at that time I thought more about the length of time I had to sit still than about the way the picture was being formed, though no one living at Penllergare could help being interested in what was of absorbing interest to my Father & Mother and I must have heard many conversations on the subject when letters to my Mother from her Cousin Henry Fox Talbot arrived [...].“[83]

Dass die Fotografie innerhalb der viktorianischen Aristokratie die Stellung einer „nützlichen Belustigung“, wie zuvor etwa Experimente mit Silbernitrat einnahm, lässt sich aus einem 1852 verfassten Brief John Llewelyns an Talbot ablesen, in dem er vermerkt: „I have been practising sun painting for some years and as a matter of chemical amusement have followed all the different processes on paper, silver and glass [...].“[84] Es ist daher auch nicht verwunderlich, dass die gesamte Familie Llewelyn mit der Herstellung kameraloser Fotografie beschäftigt war und dies als „parlour entertainment“ betrieb, wie Noel Chanan feststellte.[85] Fotografien der Familie Llewelyn sind heute von besonderem Interesse, da sie einerseits Szenen aus dem Familienalltag dokumentieren, andererseits aber auch die fotografische Arbeitspraxis ins Bild set-

80 Morris 2008, S. 866.
81 Sieben einzelne in Lesezeichenformat zurechtgeschnittene Farnpflanzenwedel werden im National Museum Cardiff aufbewahrt, ein positives Salzpapierfotogramm einer Farnpflanze findet sich im Swansea Museum sowie ein Albuminpapierabzug dreier Farnpflanzen in der National Gallery of Canada.
82 Emma Llewelyn war oftmals damit betraut, Negative John Llewelyns in Positive umzukopieren. Zudem arbeitete sie um 1856 intensiv mit Talbots Technik der Photoglyphic Engraving. Siehe dazu: Briefverkehr zwischen Talbot und Emma Llewelyn, online unter: http://foxtalbot.dmu.ac.uk (12.5.2018); Morris 1980.
83 Zit. n. Schaaf 1986, S. 4f.
84 Brief John Llewelyn an Henry Fox Talbot, 19. Mai 1852, online unter: http://foxtalbot.dmu.ac.uk (12.5.2018).
85 Chanan 2013, S. 112.

52 Seite aus einem Album Bessie Llewelyns, Salzpapierabzüge von Glasnegativen der Familie
Llewelyn, 1853, Victoria & Albert Museum London.

zen. Aufschluss darüber gibt eine Seite aus einem Fotoalbum Bessie Llewelyns, Johns
Schwägerin (Abb. 52). Auf der rechten Seitenhälfte zeigt eine Fotografie ein in Schräg-
sicht aufgenommenes geöffnetes dreiteiliges Fenster eines Hauses, aus dem Emma
Llewelyn gerade eben zu blicken scheint. Mit Bedacht hält sie sich mit beiden Händen
am Fensterrahmen fest, während sie einen kontrollierenden Blick auf den am Fens-
tersims Richtung Sonne positionierten Kopierrahmen wirft. Im linken Bild wiede-
rum posiert John Llewelyn hinter einer Kamera, die er gegen ein Objekt in Stellung
gebracht hat. Die rechte Aufnahme ist für vorliegende Arbeit deswegen von Bedeu-
tung, da sie einen Kopierrahmen zeigt, wie er auch zur Anfertigung von Fotogram-
men Verwendung fand.[86]

 Ähnlich wie Cecilia Glaisher beschäftigte sich auch Thereza Llewelyn zu Beginn
ihrer fotografischen Auseinandersetzung mit kameralosen Fotografien botanischer
Objekte. Zugang zur Botanik erhielt sie womöglich über ihren Großvater, Lewis Weston
Dillwyn, der neben seiner Tätigkeit als Besitzer einer Porzellanmanufaktur Standard-
werke zu britischen Algen- und Moospflanzen sowie zur Conchologie publizierte.[87]
Teil ihrer Auseinandersetzung mit Botanik bildete die Anlage eines Herbariums

86 Ein ehemaliger Kopierrahmen Emma Llewelyns wird heute in den Sammlungen des Maritime
 Museums in Swansea verwahrt.
87 Unter anderem: Dawson Turner/Lewis Weston Dillwyn, The Botanist's Guide through Eng-
 land and Wales, London 1805; Lewis Weston Dillwyn, The British Confervae, London 1809.

sowie eine eigene Forschungstätigkeit, die auch zu einer Veröffentlichung führte.[88] Ihr 1853 erstelltes Album widmete sich der Abbildung von zwölf britischen Algenpflanzen, die sie mit Hilfe von Talbots silbernitratbasiertem Verfahren angefertigt hatte (Abb. 53, 54).[89]

Neben Farnen stellten zu dieser Zeit Algen ein weiteres beliebtes Sammelgut dar, welches nicht nur in Herbarien aufbewahrt, sondern auch als dekoratives Element zur Verzierung eingesetzt wurde. Auf der Titelseite jenes an ihre Mutter gerichteten Geschenkalbums notierte die damals neunzehnjährige Llewelyn: „Who can paint like nature?", eine Phrase aus dem Gedicht „Spring" des 1730 publizierten Zyklus *The Seasons* von James Thomson.[90] Mit diesem Zitat wird eine direkte Referenz zu Talbots *The Pencil of Nature* gelegt, in dem die Natur als Zeichenmeisterin und Talbots fotografische Verfahren als ein der Natur ebenbürtiges Bildproduktionsmittel beschrieben werden. Auf jeweils einer Seite des Albums klebte Thereza Llewelyn ein auf das Format des Buches abgestimmtes Fotogramm einer Algenspezies ein. Bei der Herstellung der photogenischen Zeichnungen selbst wurden die Pflanzen in szientifischer Weise mittig am Blatt ausgerichtet. Die taxonomische Zuordnung erfolgte durch eine handschriftliche Kennzeichnung am unteren Seitenrand, teilweise auch um einen Eintrag des Fundortes ergänzt (Abb. 53). In seinen Ordnungsstrukturen ist Llewelyns Album mit zeitgleichen Herbarien vergleichbar, die jeweils eine Pflanzenspezies am Blatt mit handschriftlichen Notizen zu Fundort und -datum präsentierten, jedoch oftmals in Form einer losen, reorganisierbaren und damit jeweils neue Wissensstrukturen generierenden Blättersammlung aufbewahrt wurden.[91] Die Form des Albums wiederum spielt in der viktorianischen Kultur eine zentrale Rolle als Sammel-, Geschenks-

88 1857 wurde eine Forschungsnotiz Llewelyns im Rahmen einer Sitzung der Linnean Society vorgetragen, eine für damalige Verhältnisse unübliche Vorgehensweise, da Forschungsergebnisse von Frauen häufig unkommentiert blieben. Siehe dazu: Thereza Llewelyn, Note on Some Young Plants of Cardamine Hirsuta, in: The Journal of the Linnean Society of London, 1857, Jg. 2, Bd. 6, S. 53; vgl. dazu: Scourse 1983, S. 77. Zudem erwähnte Darwin in einem Artikel in „Nature" Llewelyns Beobachtungen zum Verhalten von Kanarienvögeln und Zeisigen, die sie ihm zuvor in einem persönlichen Brief schilderte. Siehe dazu: Charles Darwin, Flowers of the Primrose Destroyed by Birds, in: Nature. A Weekly Illustrated Journal of Science, Bd. 10, 1874, S. 24–25; Brief Thereza Story-Maskelyne an Charles Darwin, 4. Mai 1874, online unter: https://www.darwinproject.ac.uk/letter/DCP-LETT-9426.xml (12.5.2018).

89 Es handelte sich dabei um ein Geschenk an ihre Mutter, Emma Llewelyn. Heute befindet sich jenes Album nach wie vor in Familienbesitz, aufgrund von Zugangsrestriktionen konnte es jedoch nicht eingesehen werden. Laut Auskunft von Noel Chanan handelt es sich dabei um das einzige (erhaltene) Werk kameraloser Fotografie Thereza Llewelyns (Persönliche Emailauskunft, Noel Chanan, 17. Juni 2014).

90 James Thomson, The Seasons. A Poem, London 1730.

91 Thereza Llewelyn legte selbst Herbarien an, siehe dazu: Chanan 2013.

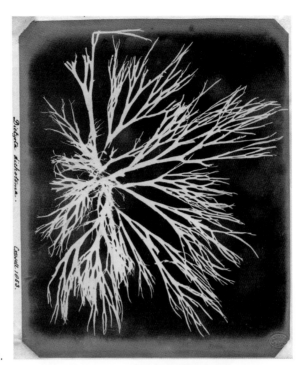

53 Thereza Llewelyn, Dictyota
dichotoma, Albumseite,
Photogenic Drawing, Negativ,
17,5 × 21,5 cm, 1853, Privatbesitz.

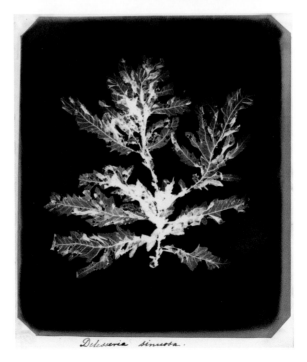

54 Thereza Llewelyn, Delesse-
ria sinuosa, Albumseite,
Photogenic Drawing, Negativ,
17,5 × 21,5 cm, 1853,
Privatbesitz.

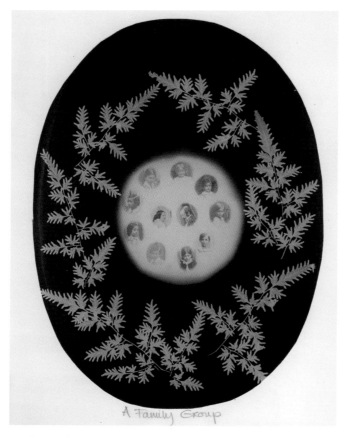

55 Thereza Llewelyn, The Smith Family, Photogenic Drawing,
Negativ/Fotografie, Mischverfahren, Salzpapierabzug, 18,3 × 24,2 cm,
15. September 1857, Swansea Museum.

und Präsentationsmedium.[92] Nicht nur dokumentierte Thereza Llewelyn damit ihre
Erfolge im Bereich der photogenischen Zeichenkunst; es konnte auch im Rahmen von
Besuchen als praktische Zurschaustellung der neuen Technik photogenischer Zei-
chenkunst gezeigt werden. Insbesondere in der viktorianischen Kultur stellten Alben
ein wichtiges Instrumentarium bei Empfängen in den sogenannten „drawing rooms"
dar, die weibliche Gastgeber als Form der Vorführung ihrer Talente und Fertigkeiten
nutzten.[93] Auf diese Weise konnten feminine, aristokratische Qualitäten wie die Kunst
des Zeichnens oder das Interesse an neuesten wissenschaftlichen Erkenntnissen
demonstriert werden, aber auch die soziale Position der Besitzerin beziehungsweise ihr

92 Vgl. dazu: Dickinson 1996; Di Bello 2007; Siegel 2009.
93 Vgl. dazu: Siegel 2009.

56 John Llewelyn (zugeschrieben), Thereza Llewelyn mit Mikroskop,
Photogenic Drawing, Negativ/Fotografie, Mischverfahren, Salzpapier-
abzug, 23,5 × 18,7 cm, ca. 1854, eingeklebt in ein Album Emma Llewelyns,
Metropolitan Museum of Art, New York.

erlesener Geschmack und ihre Kultiviertheit. Elizabeth Siegel dazu: „The skills involved
in making albums were valued female accomplishments, particularly in upper-class
circles, where such volumes functioned not only as personal or sentimental collections,
but also as tools to define and consolidate networks of like-minded people."[94]

Durch die Anlage eines mit Fotogrammen bestückten Albums reihte sich Thereza
Llewelyn in den Kreis kameralos fotografierender Amateure/innen ein, die in stetigem
Austausch miteinander standen und ein Netzwerk „photogenischer Zeichenkunst"

94 Siegel 2009, S. 50.

bildeten. Vor allem die Rolle weiblicher Protagonistinnen im Bereich der Netzwerk-
bildung sollte nicht unterschätzt werden.

Eine Variation, die für die weitere Argumentation meiner Arbeit von Wichtig-
keit sein wird, stellt Thereza Llewelyns Kombinationsverfahren von kameraloser und
kamerabasierter Fotografie dar (Abb. 55, 56). So verwendete sie Algen- und Farn-
pflanzen in Kontaktkopie zur Umrahmung von Porträtdarstellungen. In ihrem Tage-
buch notierte sie am 15. September 1857 diesbezüglich: „Printed Mr. & Mrs. Smith and
9 children all together after a new fashion of my invention." (Abb. 55).[95] Im Œuvre der
Familie Llewelyn lassen sich zahlreiche solcher Fotografie-Fotogrammkombinatio-
nen – oftmals mit Farnpflanzen – ausmachen, die sich der ornamentalen Qualitäten
kameraloser Fotografie als rahmendes Element von Porträtdarstellungen bedien-
ten.[96] Laut Siegel hatte das Einfassen von Kleidung, Möbeln und Alltagsgegenständen
mit Spitzen und Bordüren in der viktorianischen Kultur eine zentrale Stellung. Auf
diese Weise konnten Ränder nicht nur „umspielt" werden, auch in symbolischer Hin-
sicht verband man damit Luxus und guten Geschmack. Im Bezug auf die Fotografie
bedeutete dies laut Siegel: „[...] decorative borders softened the mechanical imper-
sonality of the photograph with more old-fashioned imagery".[97] Das „mechanische"
Verfahren der Fotografie konnte durch das handwerkliche Erscheinungsbild des
Fotogramms somit personalisiert werden. Dieser kombinatorische Einsatz des Foto-
gramms stellt nicht nur eine erste Instanz künstlerisch-dekorativer Verwendung
dar; er ist zudem im Kontext der viktorianischen Albenkultur zu sehen. Dabei wurden
verschiedene Medien – unter anderem Fotografien, Zeitungsausschnitte, Zeichnun-
gen und Naturobjekte – auf collageartige und oftmals humoristische Weise zusam-
mengesetzt, mit gemalten oder gezeichneten Rahmungen versehen und in eigens
dafür vorgesehene Sammelwerke geklebt. Thereza Llewelyns Einsatz von Farnpflan-
zenfotogrammen zur Verzierung von Fotografien kann in eben jene um 1860 viru-
lente Albentradition gesetzt werden.

Wie anfänglich angedeutet, ist die Zuschreibung von Fotografien an einzelne
Mitglieder der Familie Llewelyn oftmals schwierig. Notwendige Arbeitsschritte – von
der Aufnahme und der Bearbeitung der Negative bis zum Umkopieren und Fixieren
– wurden vermutlich untereinander aufgeteilt. Eine vorschnell John Llewelyn zuge-
schriebene Autorschaft, wie es häufig der Fall ist, sollte somit hinterfragt werden.[98]

95 Tagebuch Thereza Llewelyn, Eintrag vom 15. September 1857, British Library Collection (Add
 MS 89120/7).
96 Eine mögliche Quelle stellen Anleitungsbücher zu Kunsthandwerk und ornamentalen Ver-
 zierungsarbeiten dar, die unter anderem die Verwendung von getrockneten Algenpflanzen
 zur Herstellung von dekorativen Kranzmustern beschreiben. Siehe dazu: Levina Buoncuore,
 Art Recreations, Boston 1860, S. 293.
97 Siegel 2009, S. 52.
98 Vgl. dazu: Rosenblum 1994; Chanan 2013.

Am Beispiel der kameralosen Fotografien Talbots konnte bereits dargelegt werden, dass nicht nur seine weiblichen Familienmitglieder bei der Auswahl der Motive beteiligt waren und wie seine Ehefrau, Constance Talbot, Fotografie selbst ausübten, sondern auch, dass seine Angestellten mit der Herstellung von Negativen oder dem Umkopieren in Positive beauftragt wurden.[99] Eine Erklärung für die oftmalige Nichtberücksichtigung von Frauen innerhalb der Kunst- und Fotografiegeschichte lässt sich in der kanonischen Kategorie des genialen „Meisters" und seiner genuinen „Werke" finden. Ein erster Ansatz dazu findet sich bei Giorgio Vasari, dem „Vater der Kunstgeschichte", der Genie und Autorschaft geschlechtsspezifisch kodierte, wodurch eine männliche Künstlerfigur imaginiert und perpetuiert wurde, die allein in der Lage war, unikale Meisterwerke zu kreieren.[100] Gegenüber reproduktiven, weiblichen Qualitäten, die aufgrund der Verknüpfung von Frau und Natur naturalisiert wurden, standen männlich kodierte Eigenschaften wie Kreativität und Produktion. Dieses hierarchische Ordnungssystem der Geschlechterdifferenz wird mich im Laufe dieses Kapitels noch an anderen Stellen beschäftigen. Bezogen auf das Beispiel der Familie Llewelyn entspricht die Zuschreibung zahlreicher Fotografien an John Llewelyn eben jenem kanonischen Diskurs der Kunstgeschichte, der nach wie vor beharrlich an Konzeptionen von „männlicher" Autorschaft, Authentizität und Originalität festhält.[101] Und obwohl von Seiten des Metropolitan Museums darauf aufmerksam gemacht wird, dass zahlreiche in Alben eingeklebte „Bilder des 19. Jahrhunderts dekorative Rahmungen aus Spitzenmustern, Papierschnitten oder Zeichnungen" enthielten und „oftmals innovative Freizeitproduktionen junger Frauen" waren, steht die Zuschreibung der Autorschaft von Abbildung 56 an John Llewelyn für jene Institution außer Frage.[102]

Fotografie, so muss abschließend angemerkt werden, stellte nur ein Interessensgebiet Thereza Llewelyns neben zahlreichen anderen Wissensbereichen, wie etwa der Astronomie, dar.[103] 1852 wurde eigens für sie auf dem Gebiet von Penllegare ein Observatorium errichtet, wodurch sie um 1855 gemeinsam mit ihrem Vater Fotografien des

99 Vgl. Kap. 6.

100 Siehe dazu: Nanette Salomon, Der kunsthistorische Kanon – Unterlassungssünden, in: kritische berichte, Bd. 4, 1993, S. 27–40; Maike Christadler, Kreativität und Geschlecht. Giorgio Vasaris „Vite" und Sofonisba Anguissolas Selbst-Bilder, Berlin 2000; Schade/Wenk 2005; Zimmermann 2006.

101 Vgl. dazu: Rosenblum 1994.

102 http://www.metmuseum.org/collection/the-collection-online/search (12.04.2018).

103 In weiterer Folge war Llewelyn unter anderem mit der Erzeugung von Stereofotografien beschäftigt, die sie mit Hilfe einer Murray & Heath Kamera – einem Geschenk ihres Vaters – ausführte. Siehe dazu: Morris 2008. Zu ihren astronomischen Arbeiten siehe: Mary Brück, Women in Early British and Irish Astronomy. Stars and Satellites, Dordrecht 2009, S. 116ff.; Chanan 2013, S. 165ff.

Mondes anfertigen konnte.[104] Aufgrund ihrer Heirat mit Nevil Story-Maskelyne 1858 wurde ein weiterer Fotograf in die Familie aufgenommen.[105]

Pflanzen, Spitzen und Kontur

Bereits in jungen Jahren befasste sich Thereza Llewelyns zukünftiger Ehemann mit der Kunst, Lichtbilder anzufertigen. In ihren Memoiren erinnert sich Llewelyn Jahre später an die erste fotografische Auseinandersetzung ihres Mannes: „[...] he had become deeply interested [in photography] on having been shown ‚a primitive form of the art' by Mr. Dolland (the son of the inventor of the acromatic lens) when on a visit to Basset Down."[106] George Dollond, Hersteller optischer Instrumente und Freund

57 Nevil Story-Maskelyne, Spitzenmuster, Photogenic Drawing, Negativ, 5 × 17 cm, ca. 1840, Hans P. Kraus Jr., New York.

der Familie, demonstrierte bei einem Besuch in Basset Down im Sommer 1840 das Verfahren kameraloser Fotografie.[107] Story-Maskelyne begann daraufhin selbst Fotogramme sowie Fotografien herzustellen und richtete sich nach Abschluss seiner Studien in Chemie und Mathematik in Oxford ein eigenes Labor in einem alten Bauernhaus auf dem Grundstück seines Vaters ein. Eines jener Fotogramme, die der junge

104 Morris 1980, S. 17f. (hier wird das Errichtungsjahr noch mit 1846 angegeben. Später wird dies von Morris revidiert); Chanan 2013.
105 Zu Nevil Story-Maskelyne siehe: Vanda Morton/Robert Lassam, Nevil Story Maskelyne. The Early 19th Century Oxford Scientist and Photographer, Corsham 1980; Robert Lassam, Nevil Story-Maskelyne, 1823–1911, in: History of Photography, Jg. 4, Bd. 2, 1980, S. 85–93; David Allison, Nevil Story-Maskelyne. Photographer, in: The Photographic Collector, Jg. 2, Bd. 2, 1981, S. 16–36; Vanda Morton, Oxford Rebels. The Life and Friends of Nevil Story Maskelyne 1823–1911, Pioneer Oxford Scientist, Photographer and Politician, Gloucester 1987.
106 Schaaf 1986, S. 10, ohne Quellenangabe.
107 Vanda Morton, Nevil Story-Maskelyne (1823–1911), in: Hannavy 2008, S. 1352–1353. Vgl. dazu auch Dollonds Präsentation in Dr. Lees Hartwell House am 25. April 1840, Anm. 41.

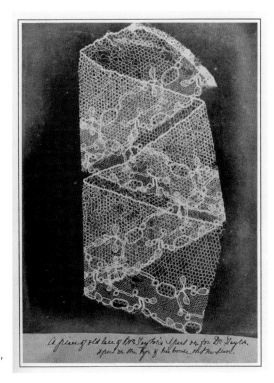

58 Alfred Swaine Taylor, Photogenic
Drawing, Negativ, 24,1 × 19,2 cm, 1846,
Aufbewahrungsort unbekannt.

Wissenschaftler entweder selbstständig oder unter Anleitung Dollonds um 1840
anfertigte, zeigt den Abdruck einer Spitzenmusterbordüre mit Blattformationen
(Abb. 57).[108] Von besonderem Interesse ist diese Abbildung insofern, als Story-Maske-
lyne hier zwei beliebte Motive Talbots – Spitzenmuster und Pflanzenblätter – kom-
binierte: Die stoffliche Nachahmung vegetabiler Blätter wird durch die Kopiertechnik
des Fotogramms auf eine weitere Ebene des Augentrugs gehoben. Dass Story-Maske-
lyne über den neuesten Stand der Fotografie informiert war, lässt sich auch anhand
des 1845 begonnen Briefverkehrs mit Talbot nachweisen.[109] Ebenso wie seine Frau ver-
suchte Story-Maskelyne Fotografien des Mondes anzufertigen. Eine seiner späteren
Errungenschaften stellte die Erzeugung dünner Negative auf „Mica (Glimmer)-Blät-
tern" dar. Obwohl sich keine offiziellen Publikationen oder Forschungsaufzeichnun-
gen finden lassen, arbeitete Story-Maskelyne möglicherweise bereits vor Frederick
Scott Archers 1851 veröffentlichtem Kollodiumverfahren auf Glasplatten an der Per-

108 Weitere Fotogramme Story-Maskelynes weisen Federn sowie Spitzenmuster als Motive auf.
 Siehe dazu: Schaaf 1986.
109 Chanan 2013, S. 211ff.

fektionierung dieser Technik und damit an einem alternativen Bildträger anstelle von Papier.[110]

Ein weiterer, jedoch kaum bekannter Pionier auf dem Gebiet der Fotografie war der Gerichtsmediziner Alfred Swaine Taylor, der sich kurz nach der öffentlichen Bekanntgabe von Talbots Verfahren kameraloser Fotografie widmete.[111] Einige seiner photogenischen Zeichnungen, die auf einer Ammoniumnitratverbindung basieren, sind vor allem in Privatbesitz aufbewahrten Sammelalben zu finden.[112] So auch ein Fotogramm aus dem Jahre 1839, welches einen spiralförmig gedrehten Spitzenstoff zeigt (Abb. 58). Die beigefügte Inschrift, „A piece of old lace of Mrs. Taylor's, I put on for Dr. Taylor to put on the top of his house in the sun", geht eventuell auf Ellen Shaw zurück, eine Freundin der Familie, die das Album zusammenstellte, in dem sich unter anderem jenes Fotogramm befindet.[113] Ein weiteres 1846 datiertes Spitzenmusterfotogramm zeigt ebenfalls in sich gewundene Ausgangsobjekte. Es wurde auf Karton montiert, mit einer Bleistiftmarkierung versehen und durch eine umrahmende Linie ergänzt (Abb. 59).[114] Seine einstmalige Funktion ist ungeklärt, aufgrund der Präsentationsweise in Form einer Schautafel könnte es jedoch im Rahmen einer Ausstellung als Illustration seiner fotochemischen Potenziale beziehungsweise als fotohistorisches Zeitdokument einer teleologischen Fotografiegeschichte gedient haben.[115] Bereits zu Beginn des Jahres 1839 sandte Taylor Exemplare photogenischer Zeichnungen an Faraday, die am 19. April in der Bibliothek der Royal Institution ausgestellt und in einem Vortrag Faradays besprochen wurden.[116] 1840 veröffentlichte Taylor die

110 Vgl. dazu: Morton 2008.

111 Zu Taylor siehe: Stephen White, Alfred Swaine Taylor – A Little Known Photographic Pioneer, in: History of Photography, Jg. 11, Bd. 3, 1987, S. 229–235; Laurence Alt, Alfred Swaine Taylor (1801–80). Some Early Material, in: History of Photography, Jg. 16, Bd. 4, 1992, S. 397–398; Larry Schaaf, British Paper Negatives 1839–1864 (Sun Pictures, Catalogue 10), New York 2001, S. 34–35; Darran Green, "Much Remains to be Done" – The Pioneering Work in Photography of Dr. Alfred Swaine Taylor, in: The PhotoHistorian (in Vorbereitung).

112 White 1987, S. 230.

113 White 1987.

114 Diese und weitere photogenische Zeichnungen Taylors wurden bei einer Auktion Lacy Scott & Knights (Lot 1061, Home and Interiors Sale, 2. Dezember 2017) verkauft und befinden sich nun in einer Privatsammlung. Ein Spitzengewebe mit gleicher Musterung befand sich ebenfalls in Losnummer 1061 und könnte zum direkten visuellen Vergleich herangezogen worden sein.

115 Green zufolge könnten photogenische Zeichnungen der Lacy Scott & Knights Auktion (Lot 1061, 2. Dezember 2017) Teile jener Exemplare darstellen, die Taylor am 10. Februar 1880 an John Werge zur Illustration einer Vorlesung sandte. Vgl. Green (in Vorbereitung); Werge 1890, S. 104–106.

116 Vgl. dazu: Green (in Vorbereitung); Anonym, Royal Institution, in: The Literary Gazette and Journal of Belles Lettres, Arts, Sciences, &c., 4. Mai 1839, S. 278; Anonym, Royal Institution – Photogenic Drawing – Mr. Cottam's Lecture on the Manufacture of Bricks and Draining Tiles

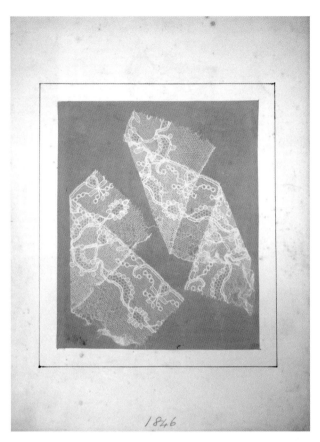

1846

59 Alfred Swaine Taylor, Photogenic Drawing, Negativ,
24,1 × 19,2 cm, 1846, Privatbesitz.

Schrift *On the Art of Photogenic Drawing*, in der er Talbots Technik der kameralosen Fotografie sowie den damit verbundenen möglichen Anwendungsgebieten wie dem Abdruck von Pflanzenblättern, Federn, Spitzenmustern und Stichen auf verständliche Weise nachgeht.[117] Im Rahmen der Verfahrensbeschreibung hebt er insbesondere die Schwierigkeiten hervor, die aufgrund der nur in geringem Maße zu Verfügung stehenden chemischen Details in Talbots Publikationen erklärbar sind, aber auch seine eigenen Forschungen zu Ammoniumnitrat als verbesserte „photogenische Flüs-

by Machinery, in: The Mechanics' Magazine, Museum, Register, Journal, and Gazette, Bd. 31, 4. Mai 1839, S. 61 erwähnt „photogenic drawings, or copies rather, from engravings and natural objects, those of feathers being very delicate and beautiful."

117 Alfred Swaine Taylor, On the Art of Photogenic Drawing, London 1840.

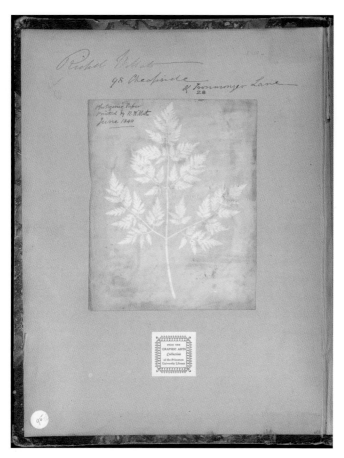

60 Richard Willats, Photogenic Drawing, Negativ, Seite aus
Sammelalbum, Juni 1840, Princeton University Library.

sigkeit".[118] In einer gerichtsmedizinischen Publikation aus dem Jahr 1865 bediente
sich Taylor Holzstichen nach photogenischen Zeichnungen, um seine Ausführungen
der physiologischen Auswirkungen von Giftpflanzen auf den menschlichen Körper
zu illustrieren.[119] Darran Green wies in seinen Forschungsergebnissen ebenfalls auf
Taylors Ehefrau, Caroline Taylor hin, die aufgrund der auf mehreren Kalotypien auf-
findbaren Initialen „CT" nachweislich an der Produktion von Fotografien beteiligt

118 Taylor 1840, S. 5ff.
119 Alfred Swaine Taylor, The Principles and Practice of Medical Jurisprudence, London 1865.
 Diesen Hinweis verdanke ich Darran Green.

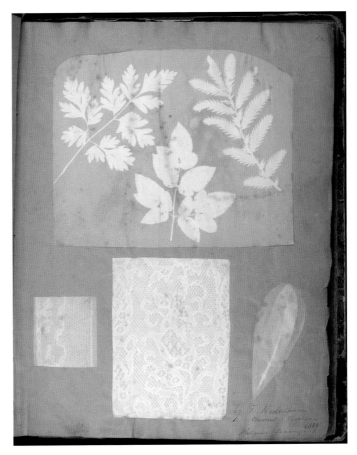

61 Theodore Redman, Photogenic Drawing, Negative, Seite aus
Sammelalbum Richard Willats, 1839, Princeton University Library.

war.[120] Auch in diesem Fall bedarf es weiterer Forschungen, um die Bedeutung dieser
bis dato unbekannten Fotografin herauszuarbeiten.

Ein weiteres Zeugnis früher kameraloser Fotografie stellt ein Sammelalbum des
englischen Optikers, Verlegers und Amateurfotografen Richard Willats dar.[121] Darin

120 Green (in Vorbereitung). 1856 präsentierte die Norwich Photographic Society zwei Kalo-
 typien einer „Mrs. Taylor", siehe dazu: Taylor/Schaaf 2007, S. 378. Ein direkter Hinweis auf
 Caroline Taylors Beteiligung an der Herstellung von Spitzenmusterfotogrammen ist zum
 derzeitigen Zeitpunkt nicht nachweisbar.
121 Richard Willats Londoner Firma vertrieb als eine der wenigen Chemikalien sowie Bedarfsma-
 terialien für den amateurfotografischen Bereich. Zudem verlegten T & R Willats zahlreiche
 Anleitungsbücher und lieferten Übersetzungen fotochemischer Handbücher ins Englische.

bewahrte er neben einer Autografenkollektion von berühmten Autoren und Politikern hauptsächlich Kamerafotografien, aber auch Fotogramme von Freunden und Kollegen sowie eigene kameralose Arbeiten auf. Eröffnet wird das Album mit einem 1840 datierten Abdruck einer Pflanze auf eigens von Willats präpariertem photogenischen Papier (Abb. 60). Weitere Abbildungen zeigen ebenfalls ab den 1840er Jahren entstandene botanische Darstellungen, aber auch Spitzenmuster, Federn und Schmetterlinge von namentlich angeführten Fotografen wie Theodore Redman (Abb. 61) oder John Croucher als Salzpapiernegative sowie „Energiatypien".[122] Noch 1898 wurde jenes Album im Rahmen einer Präsentation zur frühen Fotografiegeschichte im Londoner Photographic Club als anschauliches Beispiel der Entwicklungsgeschichte von Fotografie ausgestellt.[123]

Der englische Fotograf und Verleger John Wheeley Gough Gutch wiederum setzte sich erstmals 1842 mit Fotografie auseinander, wobei er zunächst Talbots Silbernitratverfahren erprobte. Nach seiner Pensionierung publizierte er Artikel für namhafte Fotografiejournale, die vorwiegend verfahrenstechnische Schwierigkeiten zu erläutern suchten. 1857, im Jahr seiner Aufnahme in die Royal Photographic Society, legte Gutch ein Album an, welches an die vierzig Kameraaufnahmen von Schottland enthält.[124] Für die vorliegende Arbeit sind jedoch vor allem die Titelseite sowie die einleitenden Kapitelblätter von Relevanz. In Abbildung 62 ist Gutchs Frontispiz zu sehen, auf dem er das aus Shakespeares *King John* entlehnte Zitat „The glorious sun stays in his course and plays the alchemyst" notierte und mit aufgeklebten photogenischen Zeichnungen umrahmte. Dabei spielt er auf die innerhalb früher Fotografietheorie gängige Metapher der Sonne als treibende Kraft im fotografischen Prozess sowie den Vergleich mit der alchemistischen Kunst an. Der Sonne als Agentin kommt daher wie in der Alchemie das Vermögen zu, Stoffe zu reproduzieren. Ein weiterer bereits am Beispiel einiger Spitzenmusterfotogramme Talbots erörterter Aspekt zeigt sich im Ausschneiden der photogenisch aufgezeichneten Objekte entlang der Konturenlinie. Eine Praxis, die, wie bereits erörtert, auf Ausschneidetechniken des 18. Jahrhunderts zurückgreift. Damit wird der augentrügerische Eindruck in Gutchs

Siehe dazu: Schaaf/Taylor 2007, S. 390. Heute wird jenes Album in den Sammlungen der Princeton University aufbewahrt.

122 Die Bezeichnung „Energiatypie" ist auf ein 1844 veröffentlichtes Verfahren Robert Hunts zurückzuführen, ders., Energiatype. A New Photographic Process, in: Athenaeum, 1. Juni 1844, S. 500–501.

123 Vgl. dazu: Anonym, An Album of Old Prints, in: British Journal of Photography, Bd. 45, 2. Dezember 1898, S. 776–777.

124 Zu Gutch siehe: David Wooters, John Wheeley Gough Gutch. „In Search of Health and the Picturesque", in: Image, Jg. 36, Nr. 1–2, 1993, S. 3–15; Ian Sumner, John Wheeley Gough Gutch, in: Hannavy 2008, S. 627–628; ders., In Search of the Picturesque. The English Photographs of John Wheeley Gough Gutch 1856–59, Bristol 2010.

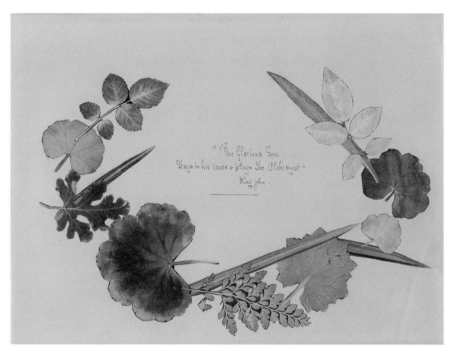

62 John Wheeley Gough Gutch, Collage, Photogenic Drawing, Negative, 23,2 × 29,7 cm, 1857,
San Francisco Museum of Modern Art.

Beispiel nicht nur durch das Kopierverfahren der photogenischen Zeichnungen
erzeugt, sondern durch das Herauslösen der botanischen Elemente aus dem Papier-
verband noch verstärkt. Durch die Anordnung der photogenischen Zeichnungen von
Farnpflanzen, Blättern sowie Gräsern in einer ovalen, das handschriftliche Motto
umrahmenden Weise, erhält das Medium des Fotogramms außerdem eine ornamen-
tale Funktion und wird – vergleichbar mit zeitgenössischen Titelblättern – als *deco-
rum* eingesetzt. Dadurch wird die Dualität des Fotogramms im Sinne einer naturwis-
senschaftlich-abbildenden sowie einer ornamental-dekorativen Funktion betont.
Vor allem ab 1800 setzte ein vegetabilischer beziehungsweise floraler Naturalismus
in der Ornamentik ein, der sich der „imitatio naturae" verschrieb. „Es interessierten
nicht primär die antiken Stilisierungsmodi, sondern die morphotypische Form einer
Pflanze [...]", so Günter Irmscher in seiner Studie zum europäischen Ornament.[125]
Diese Doppelfunktion des Fotogramms als Objekt und *decorum* sowie die Ausweitung
naturalistischen Vorlagenmaterials hinsichtlich seiner rein dekorativen Funktionali-
täten werde ich im Rahmen dieses Kapitels an späterer Stelle nochmals aufgreifen.

125 Günter Irmscher, Ornament in Europa 1450–2000. Eine Einführung, Köln 2005, S. 157.

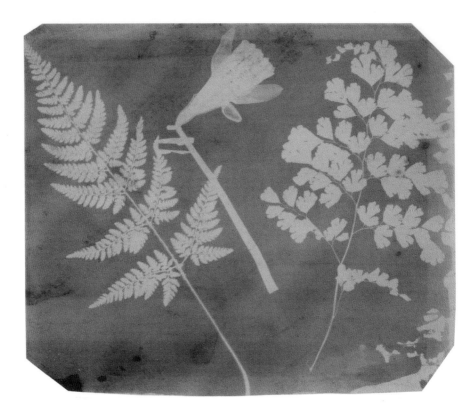

63 Blanche Shelley, Farnpflanzen und Narzisse, Photogenic Drawing, Negativ, 17,1 × 20,4 cm, 1854, Hans P. Kraus Jr., New York.

Weitere Beispiele dieser kameralosen Auseinandersetzung, die hier nur kurz erwähnt werden sollen, stellen neben zahlreichen anonymen photogenischen Zeichnungen, unter anderem die Arbeiten Julia Margaret Camerons und Blanche Shelleys dar.[126] Das datierte und signierte Blatt Shelleys von 1854 zeigt Farnpflanzen sowie eine Narzisse, die blattfüllend auf dem Papier positioniert wurden (Abb. 63). Shelley selbst war über die Halbschwester Talbots, Caroline Mount Edgcumbe, mit dem eng-

126 Zahlreiche anonyme Fotogramme befinden sich in der Sammlung von Hans P. Kraus Jr., New York. Teilweise publiziert in: de Zegher 2004. In Alben eingeklebte Fotogramme (neben anderen Medien) wurden in den 1990er Jahren bei Christies versteigert, so ein viktorianisches „Scrapbook" aus den Jahren 1839–1860 mit sechs photogenischen Zeichnungen von Pflanzenblättern (Lot 318/Sale 5600, 5.6.1996) sowie ein um 1843–1845 entstandenes Erinnerungsalbum aus der indischen Region Uttar Pradesh mit drei Pflanzenblätterfotogrammen (Lot 76/Sale 7799, 19.11.1997). Anonyme Fotogramme in Cyanotypietechnik werden gesondert am Ende dieses Kapitels erläutert.

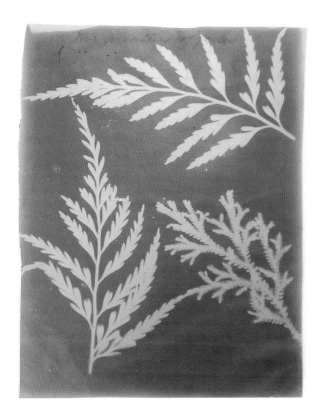

64 Julia Margaret
Cameron, My Printing of
Ferns, Photogenic Drawing,
Negativ, Albuminpapier-
abzug, ca. 1862/63,
19,3 × 14,9 cm, The Israel
Museum, Jerusalem.

lischen Wissenschaftler verwandt und hatte so sicherlich Zugang zu direkten Infor-
mationen über das kameralose Verfahren, das sie bereits – wie in diesem Bildbeispiel
– im Alter von 13 Jahren anwandte.[127] Cameron wiederum stand in direkten Kontakt
zu Herschel, der ihr 1842 erstmals Proben des fotografischen Verfahrens zukommen
ließ und sie in Briefen über den Fortschritt und über die unterschiedlichen Methoden
der Lichtbildkunst unterrichtete.[128] In ihrer unvollendeten Autobiografie erinnert
sich Cameron an diesen für sie so einflussreichen Briefverkehr: „He [Herschel] had
corresponded with me when the art was in its first infancy in the days of Talbot-type
and autotype. I was then residing in Calcutta, and scientific discoveries sent to that

127 Taylor/Schaaf 2007, S. 369.
128 Der dazugehörige Briefverkehr wird aufbewahrt in The Getty Research Institute, Los Angeles
 bzw. Royal Society, London.

65 Julia Margaret Cameron/
Oscar Gustave Rejlander, Kate
Dore, Photogenic Drawing,
Negativ/Fotografie, Mischver-
fahren, Albuminpapierabzug,
19,3 × 14,5 cm, ca. 1862, Victoria &
Albert Museum, London.

then benighted land were water to the parched lips of the starved, to say nothing of the blessing of friendship so faithfully evinced."[129]

Darüber hinaus schildert sie in diesem Werk ihre ersten Versuche in der Belichtung und Ausarbeitung von Kamerafotografien, ohne jedoch auf ihre kameralosen Pflanzenabbildungen einzugehen. Cameron selbst datiert ihre ersten fotografischen Versuche auf das Jahr 1864, obwohl sie sich nachweislich bereits vor diesem Zeitpunkt mit Fotografie beschäftigte.[130] Zu Beginn ihrer fotografischen Karriere bearbeitete sie neben eigenen Kamerafotografien in erster Linie Negative von Kollegen. Wie aus Abbildung 64 ersichtlich, stellte sie aber auch bereits 1862/63 ein Fotogramm von Farnpflanzen her, dem sie mit Hilfe einer Bleistiftmarkierung den Titel „My Printing

129 Julia Margaret Cameron, Annals of My Glass House (1874), wiederabgedruckt in: Newhall 1980, S. 135–139, hier S. 137.

130 Nachweislich beschäftigte sich Cameron bereits vor 1864 mit Fotografie, siehe dazu: Joanne Lukitsch, Before 1864. Julia Margaret Cameron's Early Work in Photography, in: Julian Cox/ Colin Ford (Hg.), Julia Margaret Cameron. The Complete Photographs, London 2003, S. 95–105; Schaaf 2011.

66 Charles Hugo, Victor Hugo
bei Rocher des Proscrits,
Photogenic Drawing, Negativ/
Fotografie, Mischverfahren,
10 × 7,8 cm, ca. 1853, Maison de
Victor Hugo, Paris.

of Ferns" gab.[131] Ebenso setzte Cameron – wie vor ihr Thereza Llewelyn – ein Misch-
verfahren aus Fotografie und Fotogramm ein, indem sie Farnpflanzen zur ornamen-
talen Umrahmung einer Porträtfotografie Oscar Rejlanders verwendete (Abb. 65). In
ähnlicher Weise gestaltete Charles Hugo um 1853 eine Fotografie seines Vaters Victor
Hugo. Dabei verarbeitete er Schablonen mit dem Namen des Porträtierten, dem Ort
ihres Exils Jersey sowie Pflanzenblätter als umrahmende Elemente (Abb. 66).[132]

Wie Larry Schaaf bemerkte, ermöglichte die Erzeugung von Fotogrammen eine
einfache Einführung in die Kunst der Fotografie.[133] Kursorisch führt er aus: „Photo-
grams, or sun drawings, were popular as parlor entertainment, particularly for women,

131 Dies ist das einzig überlieferte Fotogramm Camerons.
132 Vgl. dazu: Françoise Heilbrun/Danielle Molinari (Hg.), En collaboration avec le soleil. Victor
 Hugo, Photographies de l'exil, Ausst.-Kat. Musée d'Orsay, Paris 1998; Maison de Victor Hugo
 (Hg.), Le photographe photographié. L'autoportrait en France 1850–1914, Ausst.-Kat. Maison
 Victor Hugo, Paris 2004; Mathilde Leduc-Grimaldi, Charles and Françoise-Victor Hugo, in:
 Hannavy 2008, S. 720–722.
133 Vgl. dazu: Larry Schaaf, Julia Margaret Cameron (Sun Pictures, Catalogue 20), New York 2011,
 S. 16f.

because they fit neatly into the format of scrapbooks and keepsakes. Sometimes they were used for serious and sustained study, as in the case of the cyanotyped algae of Anna Atkins."[134]

Dass die Herstellung von Fotogrammen eine beliebte weibliche Form der Freizeitbeschäftigung innerhalb der viktorianischen Aristokratie darstellte, soll hier nicht bezweifelt werden. Jedoch muss auf ein weit verzweigtes Bezugssystem des Fotogramms verwiesen werden, das nicht nur als einfache, für Alben formattaugliche Praxis für Frauen angesehen werden kann und von substantieller Studienarbeit zu differenzieren ist. Mit dem Anfertigen von Fotogrammen und ihrem Einkleben in Alben verbinden sich die Kulturtechniken des Botanisierens, des Sammelns sowie die Entwicklung eines eigenständigen künstlerischen Vokabulars. Zudem lässt sich die Anwendung kameraloser Fotografie im Sinne der Aufklärung und ihrem Credo, wissenschaftliches Wissen für jedermann zugänglich zu machen, verstehen und ist für viktorianische Frauen von nicht zu unterschätzender gesellschaftlicher wie künstlerischer Relevanz.

„If I had been a man ..."

Unklar ist, auf welche Art und Weise Bessie Rayner Parkes, englische Feministin und spätere Herausgeberin des *English Women's Journal*, Talbots kameralose Technik kennenlernte.[135] Mögliche Einflüsse stellen nicht nur das wissenschaftliche Erbe ihres Großvaters mütterlicherseits, Joseph Priestley dar, sondern auch Netzwerke ihres Vaters Joseph Parkes.[136] Zwischen 1847 und 1848, im Alter von achtzehn Jahren, gestaltete Bessie Parkes während eines Kuraufenthaltes in Hastings ein Album mit insgesamt achtzehn photogenischen Zeichnungen, dem sie den Titel *Photogenic Drawings of Various Objects* gab.[137] Darin finden sich unter anderem elf photogenische Zeichnungen von botanischen Objekten sowie vier Abdrucke von Spitzenmustern, die jeweils auf eine Seite geklebt wurden.[138] Rund zehn Jahre nach der Herstellung dieses Albums

134 Ebenda, S. 16.

135 Zu Parkes siehe: Marie Belloc Lowndes, I, Too, Have Lived in Arcadia. A Record of Love and Childhood, London 1941; Joanne Shattock, Elizabeth [Bessie] Rayner Parkes [Belloc] (1829–1925), in: Oxford Dictionary of National Biography, online unter: http://www.oxforddnb.com/view/article/41193 (14.5.2018).

136 Schaaf sieht die Bekanntschaft mit Lord Henry Brougham und Samuel Rogers als mögliche Vermittlung der fotografischen Technik an. Zudem nennt er Parkes Cousin Edwin Swainson, Illustrator naturkundlicher Werke, sowie ihre langjährige Freundin und frauenrechtliche Mitstreiterin Barbara Bodichon als mögliche Instanzen. Siehe dazu: Schaaf 2001, S. 38ff.

137 Siehe dazu: Schaaf 2001, S. 36–41. Das originale Album befindet sich im Department of Rare Books and Manuscripts des Yale Center for British Art, New Haven CT.

138 Zudem finden sich im Album eine Fotografie Henry Wiggins, photogenische Kopien von Stichen sowie ein Fragment eines lichtsensiblen Papiers, vgl. Schaaf 2001, S. 36–41.

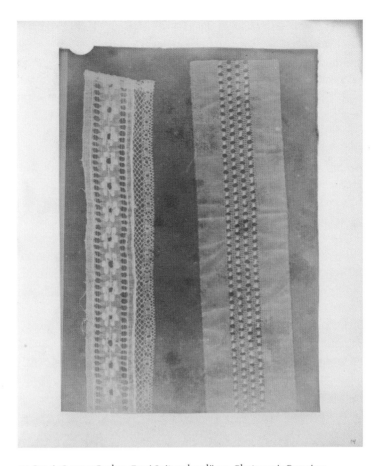

67 Bessie Rayner Parkes, Zwei Spitzenbordüren, Photogenic Drawing,
Negativ, 15,8 × 10,5 cm, 1848, aus dem Album: „Photogenic Drawings of
Various Objects", Yale Center for British Art.

verwendete Parkes es als Tagebuch anlässlich einer Reise nach Antwerpen, in dem sie
die leerstehenden Seiten mit Reisenotizen füllte, ohne jedoch auf die Darstellungen
Bezug zu nehmen. In Abbildung 67 zeigte Parkes eine photogenische Zeichnung von
zwei Spitzenbordüren unterschiedlicher Musterung. An den Rändern des Trägerma-
terials ausgerichtet, werden die photogenisch fixierten Textilien durch die untere
Bildgrenze beschnitten und weisen in der oberen Bildhälfte ein abgestepptes bezie-
hungsweise ein abgetrenntes Endstück auf. Wenn man diese Abbildungsweise mit
Talbots Spitzenmusterfotogramm aus Abbildung 23 vergleicht, so lässt sich feststel-
len, dass Parkes primär an der Darstellung der Objekte und weniger an ihrer Muste-
rung interessiert war. Das Fotogramm eines Pflanzenblattes wiederum (Abb. 68) ist in
der Bildmitte ausgerichtet und visualisiert auf beinahe schwarzem Untergrund

neben dem Blattstiel auch die Pflanzenaderung in großer Detailtreue. Taxonomische Beschriftungen, wie sie dem botanischen Usus der Zeit entsprachen, führte Parkes nur teilweise an.[139] Es kann daher gemutmaßt werden, dass sie sich zuvorderst an der Erlernung dieser neuen Technik interessiert zeigte, indem sie die durch die Fachliteratur allgemein veranschlagten Objekte für ihre Fotogramme wählte. Zudem erwarb sie kein vorgefertigtes Papier, wie es im Handel bereits erhältlich war, sondern sensibilisierte selbst Schreibpapier für ihre fotografischen Werke. Unzufrieden mit der Stellung von Frauen, ihrem limitierten Zugang zu Bildung und ihren beruflichen Aussichten innerhalb der viktorianischen Gesellschaft, stellt Parkes in ihren Briefen die Technik des Fotogramms als einfach und, für Frauen geeignet dar, wohingegen das aufwendigere Prozedere der Kamerafotografie männlich dominiert und damit für Parkes unerreichbar schien.[140]

Wie bereits erläutert, wird das kameralose Verfahren des Fotogramms in zahlreichen Handbüchern zur Fotografie als grundlegende und vor allem anschauliche Technik beschrieben und als illustratives Beispiel zur Erläuterung der Funktionsweise von Fotografie herangezogen. Fotografieunkundige sollten zunächst mit dem kameralosen Verfahren beginnen, um sodann zur nächsten Stufe, der Königsdisziplin Kamerafotografie aufsteigen zu können. Die einfache und praktikable Technik des Fotogramms, die ohne jenes kostspielige und schwere Equipment der Kamerafotografie auskam, schien gemäß Fachliteratur für Frauen besonders geeignet zu sein.[141] Insofern ist es bezeichnend, wenn Parkes in ihren Briefen Anfang 1847 vermerkt: „I have been so busy with my Photogenic paper. I have got some beautiful New Zealand Ferns my Uncle Swainson has sent over to Mama & am going to take impressions of some of them",[142] um schließlich Ende 1847 in einem Brief an eine Freundin nach längerer Anwendung von Fotogrammen zu klagen: „I have been very much interested lately in photography, & send you some specimens of ferns & lace. The Photogenic paper is easy to prepare but requires knack. If I had been a man I would have had such a laboratory."[143]

139 Nur die ersten acht photogenischen Zeichnungen sind durch Parkes Handschrift taxonomisch gekennzeichnet, siehe dazu: Schaaf 2001, S. 36ff.
140 Gemeinsam mit Barbara Bodichon widmete sie sich als frühe Feministin frauenspezifischen Themen zur Verbesserung der Bildungs- und Karrieresituation von Frauen. Siehe unter anderem: Bessie Rayner Parkes, Remarks on the Education of Girls, With Reference to the Social, Legal and Industrial Position of Women in the Present Day, London 1856; dies., Essays on Woman's Work, London 1866.
141 Siehe dazu Kap. Natur als Bild – Bilder der Natur.
142 Fragment eines Briefes vom 13. Januar 1847, Girton College Archiv, Cambridge (BRP v. 4).
143 Brief Bessie Rayner Parkes an Kate Jeavons, 11. November 1847, Girton College Archiv, Cambridge (BRP v. 5l).

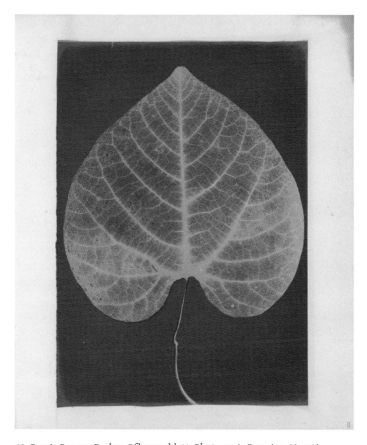

68 Bessie Rayner Parkes, Pflanzenblatt, Photogenic Drawing, Negativ,
16,4 × 11,5 cm, 1848, aus dem Album: „Photogenic Drawings of Various
Objects“, Yale Center for British Art.

Damit wird einerseits das geschlechtsspezifische Rollenbild von Frauen kritisiert, da ihnen „männlich“ kodierte Bereiche (wie etwa ein fotochemisches Laboratorium) verweigert blieben; andererseits indirekt die prekäre Ausbildungs- und
Arbeitssituation von Frauen der viktorianischen Ära kritisiert. Es ist anzunehmen,
dass sich Parkes – abgesehen von den brieflich dokumentierten Eckdaten zwischen
Januar und November 1847 – nur sehr kurze Zeit mit der Technik photogenischer
Zeichnungen beschäftigte, zumal das im Besitz des Yale Center for British Art befindliche Album ihre einzige überlieferte Auseinandersetzung mit Fotografie darstellt.[144]

144 So vermerken ihre Nachfahren in einer Notiz: „1847. Bessie reads Shakespeare – reference to
early photographs – we have this album with these ferns and lace.“, zit. n. Schaaf 2001, S. 40.
Undatierte Notiz, Girton College Archiv, Cambridge.

Grundlegend in oben genanntem Zitat ist ein erster Ansatz einer Kritik innerhalb der Ausübung von Fotografie. Vor allem in der zweiten Hälfte des 19. Jahrhunderts fanden Frauen im fotografischen Gewerbe Beschäftigung, wobei sie in den Ateliers meist in geschlechtsspezifischen Hilfstätigkeiten wie der Retusche wirkten.[145] Ab den 1860er Jahren wiesen zahlreiche Fachartikel auf die Eignung von Frauen als qualifizierte Arbeiterinnen im fotografischen Metier hin, da sie über die notwendigen „female skills" verfügen würden: Unter anderem handelte es sich dabei um weiblich kodierte Eigenschaften wie „neatness of habit", „nimbleness of manipulation" oder „delicacy of touch" und somit um Talente, die sie von ihren männlichen Kollegen differenzierten.[146] In fotografischen Ateliers, so hieß es, könnten Frauen ihren „angeborenen" künstlerischen Geschmack, ihre Geduld sowie Fingerfertigkeiten gewinnbringend einsetzen und müssten ihrer „Natur" entsprechend keine schweren körperlichen Arbeiten ausführen.[147]

Obwohl Parkes sich in zahlreichen Artikeln unter Hervorhebung „weiblicher Potenziale" für verbesserte Ausbildungs- und Erwerbsmöglichkeiten aussprach, fand das fotografische Gewerbe als mögliche Erwerbsquelle in ihren Schriften keine Erwähnung. Dieses frühe Beispiel eines mit Fotogrammen auf Salzpapier bestückten Albums kann daher als privater Versuch des praxisbezogenen Erlernens und Verstehens der fotografischen Funktionsweise angesehen werden, um letztlich auch einen geschlechtsspezifischen Missstand aufzuzeigen. Hinsichtlich des motivischen Repertoires wurden jene bereits von Talbot angewendeten Materialien einbezogen, die man in Handbüchern immer wieder den „ladies" ans Herz legte, die an Botanik und Stickkunst interessiert waren. Insofern kann mit Rosenblum argumentiert werden, dass es sich bei der Ausübung photogenischer Zeichenkunst um eine Freizeitbeschäftigung zahlreicher viktorianischer Frauen handelte, die es ihnen ermöglichte, aus ihrem häuslichen Lebensbereich herauszutreten: „Photography", so Rosenblum, „helped women express artistic ideas and made possible their greater participation

145 Vgl. dazu: Lena Johannesson, Women Photographers – European Experience, Gothenburg 2004; Matzer 2012 sowie ihre in Ausarbeitung befindliche Dissertation über Frauen im frühen fotografischen Gewerbe. Zu den geschlechtscharakteristischen Merkmalen bzw. zum Potenzial fotografischer Erwerbstätigkeit für Frauen, siehe: Anonym, Photography as an Employment for Women, in: Englishwoman's Review, 1867, S. 219–223; Hughes Jabez, Photography as an Industrial Occupation for Women, in: British Journal of Photography, Jg. 20, 9. Mai 1873, S. 222–223; Zur britischen Situation: Bernard u. Pauline Heathcote, The Feminine Influence: Aspects of the Role of Women in the Evolution of Photography in the British Isles, in: History of Photography, Jg. 12, Bd. 3, 1988, S. 259–273.

146 Jabez 1873, S. 222.

147 Nach Anonym 1867.

in some aspects of modern life outside the usual womanly pursuits of stitchery, drawing, and painting in watercolors."[148]

Obwohl Rosenblum die ökonomische und künstlerische Bedeutung von Frauen in der Fotografie herausstreicht, bleibt eine Erörterung derselben bis auf wenige Ausnahmen ein Desiderat der Fotografiehistoriografie.[149] Wenn eine Besprechung von Frauen im Feld der Fotografie des 19. Jahrhunderts in der Forschung bislang überhaupt stattfand, so wurden zumeist einige wenige bekannte Vertreterinnen genannt; davon abgesehen griff man auf vorherrschende Kategorisierungen und Stereotypen zurück.[150] Grundlegend für diese Geschichtskonzeption ist die mangelnde beziehungsweise schwer zu erschließende Quellenlage, das Konzept von Fotografie als Kamerafotografie und die sich nach wie vor an „männlich" kodierten Kategorien der Kunstgeschichte orientierenden Fotografiehistoriografie und Kunstmarkt. Demzufolge wurden anonyme, vernakuläre und von Frauen gefertigte Fotografien zumeist nur selten in Anthologien der Fotografiegeschichte aufgenommen; nicht zuordenbare Fotografien und Fotogramme sprach man der Einfachheit halber und kunsthistorischem Usus gemäß einem „Kreis" oder einer „Schule" eines meist männlichen Urhebers zu.

Visuelle Medienkritik

Ein innerhalb der Forschung zu kameraloser Fotografie mittlerweile gut erarbeitetes Beispiel stellt das Œuvre von Anna Atkins dar. Spätestens seit den Studien Larry Schaafs und Carol Armstrongs ab den 1980er Jahren und der fotohistoriografischen Erweiterung des Feldes vor dem Hintergrund des Poststrukturalismus, erkannte man die Bedeutung der englischen Fotografin als prominenter Vertreterin weiblicher Lichtbildkunst im 19. Jahrhundert.[151] Der Fokus der Analyse ihres Werkes galt einer wissenschaftshistorischen Perspektivierung. „Weiblich" konnotierten Alltagspraktiken des Sammelns, Archivierens und Arrangierens in Alben schenkte man zum damaligen Zeitpunkt hingegen kaum Beachtung.

Anhand der Erörterung ihrer Arbeiten lassen sich jedoch zentrale Fragestellungen der Rezeption kameraloser Fotografie aufrollen, die ich nachfolgend ausführen werde: Welche Möglichkeiten bot jenes zum damaligen Zeitpunkt noch junge Verfahren im Feld der Botanik gegenüber vergleichbaren Illustrationsformen? Inwiefern

148 Rosenblum 1994, S. 40.
149 Vgl. dazu: Matzer 2012.
150 Exemplarisch dafür: Martin Sandler, Against the Odds. Women Pioneers in the First Hundred Years of American Photography, New York 2002.
151 Schaaf 1985; Armstrong 1998. Vgl. dazu ebenfalls: John Wilson, The Cyanotype, in: Pritchard 1990, S. 19–25; Ware 1999.

ließen sich die medialen Abbildungsmodalitäten des Fotogramms mit zeitgenössischen botanischen Darstellungskonventionen vereinbaren beziehungsweise welcher visuelle „Zugewinn" konnte damit verbucht werden? Kann andererseits ein kritisches Potenzial in der Verwendung kameraloser Fotografie im Rahmen der Diskussion einer „natürlichen" Pflanzensystematik erkannt werden? Welche Rolle spielte es zudem, sich als weibliche Forscherin eines noch jungen Mediums wie des Fotogramms zu bedienen? Kann andererseits im Œuvre Atkins' in formaler Hinsicht ein Ansatz einer ästhetisch-ornamentalen Auseinandersetzung und somit eine erste Etappe in Richtung künstlerischer Verwendung erkannt werden?

Im Alter von circa 44 Jahren begann Anna Atkins sich mit der Technik des Fotogramms zu beschäftigen und gestaltete das erste – gemeinhin bekannte – mit kameralosen Fotografien illustrierte Sammelwerk, das oftmals irrtümlich als erstes „Fotobuch" bezeichnet wird. Durch die eigenhändige Herstellung und die private Weitergabe ist es jedoch von einem Verlagsmedium grundlegend zu unterscheiden, worauf noch näher eingegangen werden soll. Über ihren Vater, John George Children, Chemiker, Mineraloge, Mitglied der Royal Society sowie Leiter der Abteilung für Zoologie und Naturgeschichte am British Museum in London, hatte Atkins Zugang zu wissenschaftlichen Kreisen der viktorianischen Gesellschaft. Persönlichen Kontakt pflegte sie sowohl zu Talbot als auch zu Herschel, wodurch sie aus erster Hand über Forschungsergebnisse zur Fotografie unterrichtet wurde.[152] Bereits 1841 schenkte Children seiner Tochter eine Kamera aus dem Hause Andrew Ross. Ob sie damit auch Aufnahmen herstellte, lässt sich nicht nachweisen.[153]

Wie viele Töchter und Ehefrauen der viktorianischen Ära unterstützte Atkins ihren Vater durch die Anfertigung wissenschaftlicher Illustrationen, so zum Beispiel durch Zeichnungen von Muscheln für Childrens 1823 erschienene Übersetzung von Lamarcks *Genera of Shells*.[154] Atkins' vordergründiges Forschungsinteresse lag im Bereich der Botanik, einem wie bereits erörtert zum damaligen Zeitpunkt für Frauen gesellschaftlich sanktionierten wissenschaftlichen Betätigungsfeld.[155] Dabei galt die

152 Bereits kurz nach seiner öffentlichen Verlautbarung zur Fotografie sandte Talbot eine Version seines Textes sowie einige Fotografien an Children. Siehe dazu: Schaaf 1985, S. 25.

153 Ebenda, S. 26.

154 John George Children, Lamarck's Genera of Shells, in: The Quarterly Journal of Science, Literature, and the Arts, 1822–1824 (mehrteiliger Artikel). Neben Zeichnung und Aquarell widmete sie sich ebenfalls der Lithografie, siehe dazu: Schaaf 1985, S. 23f.; Armstrong 2004, S. 97ff. Zur Rolle der weiblichen wissenschaftlichen Zuarbeit im Familienkreis, siehe: Ann Shteir, Botany in the Breakfast Room. Women and Early Nineteenth-Century British Plant Study, in: Pnina Abir-Am/Dorinda Outram (Hg.), Uneasy Careers and Intimate Lives. Women in Sciences 1789–1979, New Brunswick 1987, S. 31–43.

155 1839 wurde Atkins in die „Botanical Society of London" aufgenommen, eine Vereinigung, die Frauen als Mitglieder anerkannte. Zu Frauen im Feld der Botanik siehe: Shteir 1996; dies. 1997;

Beschäftigung mit den Formen der Natur dem weiblichen Geschlecht auf unterschiedliche Weise zuträglich. Sowohl „Weiblichkeit" als auch „Natur" und mit ihr die Botanik verband man mit Attributen von Reinheit, Schönheit und Unschuld, die stark von der „männlich" kodierten Domäne der Kultur und Geistigkeit abwichen.[156] Botanik galt darüber hinaus als „elegant home amusement", das nicht wie im Falle der Insektenkunde Tötung und Präparierung erforderte, sondern auf einfache Weise in der Frauen zugeschriebenen Sphäre des häuslichen Bereichs ausgeübt werden konnte.[157] Zahlreiche Autoren betonten zudem die dafür notwendige Genauigkeit und Fingerfertigkeit, die Frauen ganz im Gegensatz zu Männern „von Natur aus" gegeben sei.[158] Spätestens mit Ende des 18. Jahrhunderts verfestigte sich die Botanik neben der Zeichenkunst, dem Handarbeiten und Musizieren zu einem „female accomplishment", weshalb junge Frauen der viktorianischen Ära nicht nur Pflanzen sammelten, sie in Herbarien oder Alben ablegten und ordneten, sondern auch Illustrationen anfertigten sowie didaktische Handbücher verfassten.[159] Für die metaphorische Zuschreibung von „Frau" zur „Natur" waren physiologische Aspekte ausschlaggebend, so unter anderem die weibliche Gebärfähigkeit.[160] Durch diese veranschlagte Dichotomie der Geschlechterordnung und ihre synchrone „Naturalisierung" ergab sich im gleichen Zuge eine Vergeschlechtlichung des Wissenschaftszweiges Botanik, dem unter anderem John Lindley, Professor der Botanik an der Universität London, durch eine Definition des Feldes als „occupation for the serious thoughts of man" abseits des „amusement for ladies" entgegenzutreten versuchte.[161] Ungeachtet dessen stellten die Forschungsarbeiten zahlreicher viktorianischer Botanikerinnen einen wichtigen Teil der wissenschaftlichen Praxis dar, deren Ergebnisse zumeist in Publikationen ihrer männlichen Kollegen einflossen.[162]

Im Zuge ihrer botanischen Auseinandersetzung stand Atkins dank der Vermittlung ihres Vaters in regem Briefverkehr mit William Hooker.[163] Zu ihrer eigenen Wissenschaftspraxis zählte die Anlage eines Herbariums, welches heute in Form von Einzelblättern zur jeweiligen Spezies in mehreren britischen Institutionen verwahrt

Bernard Lightman, Depicting Nature, Defining Roles. The Gender Politics of Victorian Illustration, in: ders./Shteir 2006, S. 214–239.

156 Vgl. dazu: Ortner 1972, Bovenschen 2003; Parker 2010; Deuber-Mankowsky 2009.
157 Vgl. dazu: Shteir 1996, S. 35ff.
158 So unter anderem: Anonym, Botanical Studies Recommended to Ladies, in: Gentleman's Magazine, Bd. 71, Tl. 1, 1801, S. 198–200, zit. n. Shteir 1996.
159 Vgl. dazu: Shteir 1996, S. 35ff.
160 Vgl. dazu: Ortner 1972.
161 John Lindley, An Introductory Lecture Delivered in the University of London on Thursday, 30. April 1829, London 1829, S. 17.
162 Vgl. dazu: Shteir 1987, 1996.
163 Vgl. dazu: Schaaf 1985, S. 24.

wird.[164] Ab 1843 druckte Atkins vorwiegend Naturobjekte auf fotochemischen Wege
ab, in dem sie sich Sir John Herschels 1842 veröffentlichten Cyanotypieverfahrens
bediente.[165] Wie Schaaf feststellte, handelte es sich bei jener Technik um ein „enter-
tainment", welches in der Familie Herschel oftmals ausgeübt wurde.[166] Zur Herstel-
lung bestrich man gewöhnliches Schreibpapier mit Kaliumferricyanid sowie Ferri-
ammoniumcitrat, belegte es mit unterschiedlichen getrockneten und gepressten
botanischen Objekten sowie einer Glasscheibe und belichtete es anschließend im
Freien unter Sonnenschein. In einem letzten Schritt wurde das Papier mit Wasser
behandelt, wodurch die unbelichteten Stellen die Papierfärbung behielten und die
belichteten sich kobaltblau färbten. Im Unterschied zu Talbots fotochemischen Ver-
fahren diente somit lediglich reines Wasser als Fixiermittel. Damit fiel Herschels
Methode vergleichsweise günstig und auch besonders lichtstabil aus. Wenngleich sie
in der Anfangszeit kaum Verwendung fand, wurde die Cyanotypie vor allem ab den
1870er Jahren aufgrund ihrer geringen Kosten zur Vervielfältigung von Büchern,
Architekturzeichnungen und Kopien jeglicher Art eingesetzt.[167]

Während einer Periode von circa zehn Jahren – zwischen 1843 und 1854 – brachte
Atkins das in Eigenregie gedruckte Serienwerk *Photographs of British Algae. Cyanotype
Impressions* in zwölf einzelnen Teilen mit weit über 400 Abzügen heraus und ver-
schickte es an einen ausgewählten Personenkreis aus renommierten Botanikern
sowie an wissenschaftliche Institutionen wie der Linnaean Society oder den Royal
Botanic Gardens in Kew.[168] Der Großteil der darin abgedruckten Pflanzen stammte
aus Atkins' eigenen Sammlungen. Fehlende Spezies wie zum Beispiel exotische Algen-
pflanzen konnte sie mit Hilfe ihres Netzwerks botanisierender Freunde und Kollegen
ergänzen, die ihr wahrscheinlich Proben zur Verfügung stellten.[169] In Bezug auf das
Sammeln und die botanische Auseinandersetzung mit Farn- und Algenpflanzen
kann Atkins' Werk in den Kontext der viktorianischen Freizeitbeschäftigung des
„Botanisierens", aber auch des „victorian fern craze" gestellt werden.[170] Eine beson-

164 1865 übergab Atkins ihr Herbarium dem British Museum als Schenkung. Heute wird es unter
 anderem im Natural History Museum London und den Royal Gardens in Kew aufbewahrt.
165 Kurz nach der Veröffentlichung seines Cyanotypieverfahrens sandte Herschel eine Kopie sei-
 ner Schrift an Children, vgl. Herschel 1842. Zudem standen beide Familien in einem freund-
 schaftlichen Verhältnis, vgl. dazu: Schaaf 1985, S. 27.
166 Schaaf 1985, S. 27. 1840 zog Herschel mit seiner Familie nach Kent und damit in die direkte
 Nachbarschaft Anna Atkins'.
167 Zudem war der Zugang zum Verfahren der Cyanotypie nicht durch patentrechtliche Restrik-
 tionen beschränkt, vgl. dazu: Schaaf 1985, S. 28, 30; Ware 2004.
168 Vgl. dazu: Schaaf 1985; Ware 2004 S. 106f.
169 Vgl. dazu: Schaaf 1985, S. 31.
170 In England zählten vor allem Frauen zu den Hauptvertreterinnen der botanischen Wissens-
 vermittlung. Autorinnen verfassten für Leserinnen zumeist „leicht verständliche" Bücher in
 Form von Briefen und Konversationen. Siehe dazu: Bernard Lightman, Depicting Nature,

dere Bedeutung kommt ihrem Werk nicht nur aufgrund seiner zeitlich vor Talbots *The Pencil of Nature* datierbaren Anfertigung zu, sondern auch durch die Herstellung in Eigenregie sowie die gänzlich in Cyanotypie gehaltenen handschriftlichen Text- wie Bildseiten, wodurch ein Zusammenhang zu privaten Sammelalben gesehen werden kann. Zudem vergegenwärtigen Atkins' blau-weiße Cyanotypien aufgrund ihrer Farbigkeit den ursprünglich maritimen Herkunftsort der Algenpflanzen und greifen darüber hinaus das bekannte farbliche Spektrum der in England beliebten „Wedgewood-ware" auf.[171]

Bereits in der handschriftlichen Einleitung in Cyanotypie umreißt Atkins aktuelle Problemfelder der botanischen Illustration, die Potenziale kameraloser Fotografie sowie den allgemeinen Verwendungszweck ihres Werkes: „The difficulty of making accurate drawings of objects so minute as many of the Algae and Conferva, has induced me to avail myself of Sir John Herschel's beautiful process of Cyanotype, to obtain impressions of the plants themselves, which I have much pleasure in offering to my botanical friends."[172]

Es handelte sich demnach um Blätter in Cyanotypie, die Atkins als Präsent für ihre botanisch interessierten Freunde vorsah. Damit wird gleichermaßen der Kontext der viktorianischen Geschenkkultur eröffnet, die in Form von teilweise handgefertigten Büchern und Alben, freundschaftliche Verbundenheit bezeugten. Vor allem die Handschrift, wie sie zahlreiche Seiten in Atkins Album füllt, wurde als Zeichen der persönlichen Erinnerung gewertet und lässt sich insofern mit Freundschaftsbüchern und Autografensammelalben vergleichen.[173] An vorderster Stelle der Geschenkgabe stand nicht der monetäre Wert, sondern die persönliche Widmung als Ausdruck der Zuneigung, wodurch Geschenkbücher zwischen Familien auch als „social currency" eingesetzt wurden.[174] Im Hinblick auf die weibliche Autorschaft jenes Sammelwerks kann mit Jill Rappoport argumentiert werden, dass Frauen in einer stark reglementierten Gesellschaft durch Geschenkgaben bedeutende Beziehungen und soziale Verbindungen aufbauen konnten.[175] Durch die Schenkung ihres Sammelwerks an prominente Vertreter und Institutionen der Botanik schuf sich Atkins ihr

Defining Roles. The Gender Politics of Victorian Illustration, in: ders./Shteir 2006, S. 214–239. Spätestens ab 1830 versuchte John Lindley, Professor für Botanik an der Universität London, Botanik als Wissenschaftsform von populären Phänomenen abzugrenzen und damit ein „respektables" Forschungsgebiet zu etablieren, siehe dazu: Shteir 1996, 1997.

171 Vgl. dazu Kap. Paradigma der Negativität - Paradigma der Bildlichkeit.
172 Anna Atkins, Photographs of British Algae. Cyanotype Impressions, 1843–53, Teil 1 (Oktober 1843).
173 Vgl. dazu: Dickinson 1996.
174 Vgl. dazu Atkins Widmungen in den an Herschel und Talbot gerichteten Ausgaben: Schaaf 1985, S. 41. Zur viktorianischen Geschenkkultur siehe: Dickinson 1996.
175 Rappoport 2012.

eigenes wissenschaftliches Netzwerk, mit dem sie fortan in regem Austausch stand und von dem sie wertschätzende Anerkennung erhielt.

Aus oben angeführtem Zitat lässt sich zudem ablesen, dass Atkins die Handzeichnung durch ein mechanisches Verfahren abzulösen suchte, welches, wie bereits am Naturselbstdruck erörtert, den vermeintlichen Anspruch auf Objektivität und Naturwahrheit gewährleistete. Damit setzte sie die Argumentationslinie Talbots sowie zahlreicher Rezensenten des fotografischen Silbernitratverfahrens fort, die dem Medium Fotogramm aufgrund der direkt von den Pflanzenproben abgenommenen Abdrucke Authentizität und Detailtreue zusprachen. In Bezug auf die medialen Vor- und Nachteile photogenischer Zeichnungen vermerkt sie weiter:

> „I hope that <u>in general</u> the impressions will be found sharp and well defined, but in some instances / such as the Fuci / the thickness of the specimens renders it impossible to place the glass used in taking Photographs sufficiently close to them to ensure a perfect representation of every plant. Being however unwilling to omit any species to which I had access, I have preferred giving such impressions as I <u>could</u> obtain of these thicker objects, to their entire omission [...]."[176]

Mit dieser Aussage wiederum eröffnet sie mehrere Problemfelder, die kurz skizziert werden sollen. Bei den meisten ihrer ganzseitig und blattfüllend arrangierten Algenpflanzen, welche durch einen mitkopierten, handschriftlichen Vermerk der jeweiligen Spezies zuordenbar sind, markiert der weiße Abdruck in Fotogrammtechnik nicht nur die gegen den blauen Grund begrenzende Umrisslinie, sondern er lässt zudem feinste Binnendetails sichtbar werden. In botanischer Manier faltete Atkins größere Pflanzenproben, sodass Blattunter- sowie -oberseite visualisiert wurden, positionierte Spezies aufgrund ihrer Größe quer am Bildträger, trocknete Algenpflanzen auf einer dünnen Schicht transparenten Papiers, das sie mitabdruckte, oder brachte teilweise auch den Wurzelteil zur Abbildung (Abb. 69).[177] Darüber hinaus wurden die Pflanzen mit handschriftlich notiertem lateinischen Namen auf durchsichtiger Folie ihrem Referenten zugeordnet. In einigen Fällen wählte die Botanikerin zwei oder mehr Algenpflanzen derselben Art aus, die sie in teilweise ornamental anmutende Schemata brachte. Die Art und Weise, wie Atkins Algenpflanzen am Blatt arrangierte und abdruckte, weicht damit grundsätzlich nicht von botanischen Darstellungskonventionen ab. In einigen Fällen jedoch stand sie vor dem Problem der

176 Atkins 1843 (Teil 1).

177 Eine Abweichung von der botanischen Praxis lässt sich in der fehlenden Markierung des Fundortes bzw. -datums festmachen, wie es in botanischen Handbüchern und Herbarien üblich war. Zudem fehlen Angaben, ob die dargestellte Algenpflanze zur Gänze oder nur ein Teil derselben abgebildet wurde.

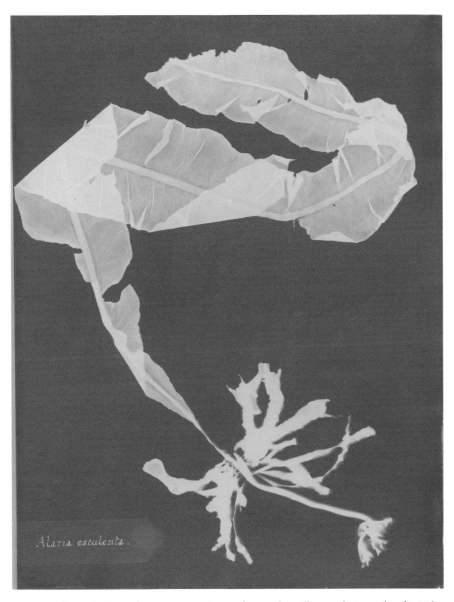

69 Anna Atkins, Alaria esculenta, Cyanotypie, 1844/45, aus dem Album: „Photographs of British
Algae. Cyanotype Impressions", Part XII, New York Public Library.

70 Anna Atkins, Codium bursa, Cyanotypie, aus dem Album: „Photographs of British Algae. Cyanotype Impressions", Part III, New York Public Library.

medialen Abbildungsbeschränkungen des Fotogramms, die sie in oben genanntem Zitat anhand der Pflanzengattung der „Fuci" anspricht: Voluminöse Spezies konnten nur schwer mit einer Glasplatte fixiert werden, wodurch die botanischen Objekte teils unscharfe photogenische Zeichnungen lieferten. Wie bereits am Beispiel von Talbots Bestrebungen, das Fotogramm für den Bereich der Biologie zu etablieren, aufgezeigt wurde, entsprach es der botanischen Darstellungskonvention, charakteristische Details aus mehreren Pflanzen zusammenzuführen, entscheidende Merkmale hervorzuheben und verschiedene Stadien einer Pflanze in eine Abbildung, zumeist eine handgefertigte Zeichnung, zu überführen. Zunehmend wurde ebenfalls Wert auf die Darstellung mikroskopischer Schnitte und auf Farbgebung gelegt.[178] Klinger beschreibt diese Illustrationstendenz als „unnatürliche Montage", die keine „Individual-" sondern „Idealporträts" von Pflanzenarten schuf, indem singuläre Pflanzen aus mehreren Individuen illusioniert wurden. Diese Montagearbeit stellte jedoch eine

178 Siehe dazu Kap. Natur als Bild – Bilder der Natur.

71 Anna Atkins, Lichina confinis, Cyanotypie, aus dem Album: „Photographs of British Algae. Cyanotype Impressions", Part XII, New York Public Library.

konkrete Anforderung an botanische Abbildungen dar, da jene Abbildungen vielmehr als „Modelle" lesbar sein sollten.[179]

Mit Hilfe der Technik des Fotogramms ließen sich demgegenüber nur flache, singuläre und damit unter Umständen mangelhafte Spezies abdrucken. Wie bereits am Beispiel des Naturselbstdrucks erläutert, versuchte man diesen Umstand durch Manipulationen an der abzudruckenden Pflanze zu umgehen. Inwieweit auch Atkins Präparationsmaßnahmen in Anspruch nahm, kann am Beispiel der runden, auch Meerball genannten Algenpflanze „Codium bursa" exemplifiziert werden (Abb. 70). Um einen flächigen Abdruck dieser maritimen Pflanze herzustellen, musste Atkins sie sehr wahrscheinlich pressen und trocknen beziehungsweise eventuell eine Schnittebene

179 Kärin Nickelsen, Alle Gestalten sind ähnlich, und keine gleichet der andern. Bilder von Pflanzenarten im 18. Jahrhundert, in: Staffan Müller-Wille (Hg.), Sammeln – Ordnen – Wissen. Max-Planck-Institut für Wissenschaftsgeschichte (Preprint 215), Berlin 2002, S. 13–30, hier S. 14, 22.

abnehmen, um damit den Druckvorgang überhaupt zu ermöglichen.[180] Für erstge-
nannte Version spricht die abgebildete Einrissstelle am unteren Ende der ballförmigen
Algenpflanze, die womöglich im Zuge der Pressung entstanden ist. Ein weiteres Bei-
spiel der photogenischen (Un)-Abbildbarkeit stellt eine Cyanotypie aus dem zwölften
Serienteil der *Photographs of British Algae* dar (Abb. 71). Auf blauem Untergrund finden
sich in der Bildmitte circa fünfzehn kleinere, nicht näher definierbare weiße Objekte,
welche allein durch die Beschriftung ihrem Referenten, der Algenpflanzengattung
der Lichina confinis, zuordenbar sind. Ohne indexikalischen Verweis und somit
lediglich als Spuren zu identifizieren geraten jene Darstellungen zu einem formlosen,
nicht näher identifizierbaren „Etwas“. Das Fotogramm als Medium einer bildlichen
Evidenzproduktion verhilft in diesem Beispiel hingegen zur Beglaubigung des Dar-
stellungsgegenstands: Photogenische Zeichnungen werden von den Naturobjekten
selbst abgenommen und gelten als wahrheits- und maßstabsgetreue Repräsentation
beziehungsweise Ersetzung des Repräsentanten. Als Verfahren der „Nicht-Interven-
tion“ garantieren kameralose Fotografien die Objektivität der Darstellung. Das Foto-
gramm als Medium ist in seiner Beweisführung insofern tautologisch zu betrachten.
Atkins versuchte daher auch die Möglichkeiten und Grenzen der photogenischen
Zeichnung in Cyanotypie auszuloten.

In der Einleitung der *Photographs of British Algae* erwähnt Atkins William Harveys
1841 erschienenes Standardwerk *Manual of British Algae* als taxonomisches Referenz-
werk dafür, sich grundsätzlich jenes Ordnungssystems zu bedienen beziehungsweise
ihren von der Verfügbarkeit des Materials abhängigen Versuch, von diesem Klassifi-
kationsschema abzuweichen.[181] So schreibt sie:

> „I have taken the Tribes and Species in their proper order when I was able to do
> so, but in many cases I have been compelled to make long gaps, from the want of
> the plants that should have been next inserted and in this first number, I have
> intentionally departed from the systematic arrangement that I might give spec-
> imens of very various characters as a sample.“[182]

Damit legte Atkins nicht nur einen sehr persönlichen und weniger auf enzyklopä-
dische Vollständigkeit ausgelegten Sammelband vor, sondern sie thematisierte auf
medialem Wege gleichzeitig die taxonomischen Schwierigkeiten von Ordnungssyste-

180 Diese Präparationspraxis entsprach dem botanischen Usus und stellte keinen Widerspruch
 zum Argument „von der Natur selbst abgenommen“ dar, siehe dazu: Habel 2010; Klinger 2010.
181 William Harvey, A Manual of British Algae. Containing Generic and Specific Descriptions of
 All the Known British Species of Seaweeds, and of Confervae, Both Marine and Fresh Water,
 London 1841. Darin weist Harvey auf die Schwierigkeiten des künstlichen gegenüber des
 natürlichen Klassifikationssystems hin, vgl. S. 5ff.
182 Atkins 1843 (Teil 1).

men auf dem Feld der Botanik. Zur Zeit der Entstehung von *Photographs of British Algae* wurde das auf den Sexualorganen von Pflanzen beruhende Klassifikationsprinzip Carl von Linnés – ein künstliches System – bereits kritisch beurteilt und die Forderung nach einem „natürlichen System" gestellt.[183] Wie Armstrong nachweisen konnte, stellte Atkins in ihren Serienwerken neben an Harveys Chronologie angelehnten Reihungen hauptsächlich Gruppierungen von „artfremden" Spezies unterschiedlicher Genera zusammen, die visuelle Ähnlichkeiten und Differenzen in Struktur und Habitus aufzeigten.[184] Insbesondere anhand des durch die Serie ermöglichten Bildvergleichs konnten eigentliche taxonomische Differenzen als strukturelle Ähnlichkeiten und taxonomische Entsprechungen als strukturelle Unterschiede erfahren werden, je nach dem, worauf der Fokus gerichtet wurde. Damit kann Atkins' systematische Anwendung kameraloser Fotografie in Cyanotypie unter anderem als Versuch einer medialen Klassifikationskritik verstanden werden, die bereits vor Darwin ein natürliches System auf visuellem Wege darzustellen versuchte. Indem sie jedoch auch die Vor- und Nachteile der botanischen Anwendung photogenischer Zeichenkunst in Cyanotypie aufzeigt, lassen sich ihre Alben ebenso als visuelle Medienkritik in einer Zeit konkurrierender Illustrationsverfahren interpretieren.[185]

Zudem stellt Atkins' Album einen sehr persönlichen Zugang zur Wissensakkumulation dar. Wie bereits erwähnt, bezog sich die englische Botanikerin auf Harveys *Manual of British Algae*, eine Publikation, die gänzlich ohne Abbildungsmaterial auskam.[186] In der Einleitung ermutigte Harvey die Leserschaft dazu, seinen „Leitfaden" als Begleitbuch zu Mary Wyatts vierbändigem Werk *Algae Danmonienses or Dried Specimens of Marine Plants* zu benutzen, ein mit getrockneten Originalpflanzen ausgestattetes Kompendium. „These volumes", so Harvey in Bezug auf Wyatts Buchserie, „furnish

183 Armstrong führt dabei Auguste Comtes Kritik an den künstlichen gegenüber den „von der Natur selbst" abgeleiteten, positivistischen Klassifikationssystemen in der Botanik an. Siehe dazu: Armstrong 1998, S. 179ff.

184 Armstrong 1998, S. 190ff. Zudem wandte Atkins Harveys Farbcodierungssystem von Algenpflanzen (rot, grün, olivgrün) nicht an.

185 Wie bereits am Beispiel Cecilia Glaishers dargelegt, entstanden im gleichen Zeitraum großformatige Werke mit dem auf Alois Auer basierenden Verfahren des Naturselbstdrucks: 1855/56 erschienen Thomas Moores Band „The Ferns of Great Britain and Ireland", in dem John Lindley im Vorwort den Naturselbstdruck als exaktes wie auch objektives Medium anpries und gegenüber der Zeichnung sowie der Talbotypie Überlegenheit diagnostizierte: Moore/Lindley 1855. 1859/60 wurde William Grossarts und Alexander Croalls vierbändiges Serienwerk „The Nature-Printed British Sea-Weeds" mit Naturselbstdrucken Henry Bradburys vertrieben: William Grossart/Alexander Croall, The Nature-Printed British Sea-Weeds. A History Accompanied by Figures and Dissections of the Algae of the British Isles, London 1859–60.

186 Die zweite Auflage von Harveys „A Manual of the British Marine Algae" (1849) erschien mit farbigen Illustrationen.

the student with a help, such as no figures, however correctly executed, can at all equal nature's own pencil illustrating herself."[187] Mit der Formulierung von der Natur selbst gezeichneter und somit authentischer „Illustrationen" legt Harvey indirekt eine Verbindung zur Tradition der *ludi naturae*, den mechanischen Verfahren des Naturselbstdrucks sowie der photogenischen Zeichnung Talbots, die allesamt auf jene Beschreibungsformel zurückgreifen. Seine Publikation sah Harvey außerdem als Studienbuch, welches die Leser/innen nicht mit unnötigen taxonomischen Fragen belange, sondern vielmehr ein „geschultes Sehen" und die Beobachtungsgabe fördere. Vor allem die Studien Anne Secords zeigen, dass botanische Lehrbücher die Leser/innen ermutigten, selbst Herbarien anzulegen und Bücher durch eigene gepresste Pflanzenproben zu ergänzen. Diese Tätigkeit samt ihrer Erzeugnisse möchte Secord als praktische Wissensproduktions-, -konsumations- und -zirkulationsmittel verstanden wissen, welche einen wichtigen Teil der Vermittlungs- und Wissenschaftspraxis in der botanischen Forschung darstellten.[188] In diesem Sinne kann auch te Heesens These, dass „das Sammeln nicht der Wissenschaft vorausgeht, sondern vielmehr ein notwendiger Bestandteil der wissenschaftlichen Praxis ist" verstanden werden.[189] Eine ähnliche didaktische Aufgabe und somit Vorbildfunktion kam auch zeitgenössischen Publikationen zu, die leere Seiten für eigene Notizen, Einklebungen und Zeichnungen anboten. Ab dem späteren 18. Jahrhundert bis zur Mitte des 19. Jahrhunderts subsumierte man diese äußerst populäre Freizeitbeschäftigung unter dem Begriff „grangerising or extra-illustrating", ein Zeitvertreib, der ästhetische Eingriffe sowie die Möglichkeit der kritischen Auseinandersetzung offerierte.[190] Parallelen dazu weisen ab dem beginnenden 18. Jahrhundert „Scrapbooks" auf, die unterschiedliche Textsorten, ausgeschnittene Bilder und Ähnliches collage- oder montageartig versammelten und damit disparate Elemente in ein persönliches Archiv transferier-

187 Harvey 1841, S. 54.

188 Zur Beobachtungsgabe und zum geschulten Sehen in der botanischen Praxis um 1800, siehe: Anne Secord, Pressed into Service. Specimens, Space, and Seeing in Botanical Practice, in: David Livingstone/Charles Withers (Hg.), Geographies of Nineteenth-Century Science, Chicago 2011, S. 283–310.

189 Anke te Heesen/Emma Spary (Hg.), Sammeln als Wissen, in: dies. (Hg.), Sammeln als Wissen. Das Sammeln und seine wissenschaftsgeschichtliche Bedeutung, Göttingen 2001, S. 7–21, hier S. 13.

190 Diese Tradition basierte auf den seit der Renaissance angelegten „commonplace books", unter denen man Bücher mit eigens ergänzten Notizen, Zitaten und Einlagen verschiedenster Art versteht. Siehe dazu: Peltz 1998; dies., Facing the Text. The Amateur and Commercial Histories of Extra-Illustration, c. 1770–1820, in: Michael Harris/Giles Mandelbrote/Robin Myers (Hg.), Owners, Annotators and the Signs of Reading, London/New Castle 2005, S. 91–135; David Allen, Commonplace Books and Reading in Georgian England, New York 2010.

ten.[191] Unter diesem Aspekt betrachtet können Atkins' Alben als persönlicher Zugang zur botanischen Wissenschaftspraxis gesehen werden: Sie identifizierte, sammelte, trocknete und tauschte Pflanzenproben, um sie sodann in ein ihren Maßgaben entsprechendes Ordnungssystem zu bringen.[192] Da sie ihre Blätter jedoch nicht gebunden, sondern lose verschickte, kann zudem der Vergleich zu einem Herbarium gezogen werden, welches bereits Linné als lose Blattsammlung und somit neue Ordnungsstrukturen ermöglichende Form veranschlagt hatte.[193] In Anlehnung an Harveys rein textbasiertes Kompendium, das die Leserschaft zu individuellen Studien ermutigte, bot Atkins Arbeit nicht nur einen visuellen Beleg ihrer eigenen botanischen Auseinandersetzung, sondern auch ein bildliches Hilfsmittel zur Pflanzenbestimmung und Klassifikation.[194] Durch die Einbeziehung von Fotogrammen in Cyanotypie lieferte sie außerdem einen Entwurf eines potenziellen botanischen Illustrationsmittels, dessen Praxistauglichkeit noch zu überprüfen war.

Nicht nur aufgrund ihrer in Eigenregie hergestellten und distribuierten Sammelalben, sondern auch über ihre Rolle als Frau und Botanikerin kam ihren Werken zu Lebzeiten eher geringe Aufmerksamkeit zu. Spezifische Rezensionen lassen sich nicht ausmachen, jedoch enthalten Schriften Talbots und Hunts kurze Anmerkungen über ihre Arbeiten. In einem 1864 erschienenen Artikel zu Herschels Cyanotypieverfahren vermerkt Talbot knapp: „[...] a lady, some years ago, photographed the entire series of British sea-weeds, and most kindly and liberally distributed the copies to persons interested in botany and photography."[195] Etwas mehr Informationen enthält eine Abhandlung Hunts zur Verwendung der Fotografie für Kunstzwecke, welche unter dem Titel *On the Applications of Science to the Fine and Useful Arts* erschien. Darin bemerkte Hunt in Bezug auf Atkins Abbildungen in Cyanotypie:

> „They are so exceedingly simple, the results are so certain, the delineations so
> perfect, and the general character so interesting, that they recommend them-

191 Vgl. dazu: Ellen Garvey, Scissorizing and Scrapbooks. Nineteenth-Century Reading, Remaking, and Recirculating, in: Lisa Gitelman/Geoffrey Pingree (Hg.), New Media, 1740–1915, Cambridge (Mass.) 2003, S. 207–227; Monika Seidl, Das Scrapbook, in: Anke Kramer/Annegret Pelz (Hg.), Album. Organisationsform narrativer Kohärenz, Göttingen 2013, S. 204–210.

192 Es muss jedoch angemerkt werden, dass jede/r Empfänger/in eines Albums für die Bindung selbst zuständig war. Daher unterscheiden sich die noch vorhandenen Ausgaben, siehe dazu: Schaaf 1985, S. 41ff.

193 Vgl. dazu: Staffan Müller-Wille, Carl von Linnés Herbarschrank. Zur epistemischen Funktion eines Sammlungsmöbels, in: te Heesen/Spary 2001, S. 22–38.

194 Im Gegensatz zu Harveys Illustrationen seiner zweiten Auflage von „A Manual of the British Algae" lieferten Atkins' Fotogramme keine Hinweise zur originalen Farbigkeit. Vergleichbar sind ihre Abbildungen daher mit monochromen Umrisszeichnungen, wie sie ebenfalls in der Botanik der Zeit zur Herstellung kostengünstiger Publikationen üblich waren.

195 Vgl. dazu: Schaaf 1985; Ware 1999.

selves particularly to ladies, and to those travellers who, although not able to bestow much attention or time on the subject, desire to obtain accurate representations of the botany of a district. We have seen specimens of the British Algae executed by a lady, by the Cyanotype process, that are remarkable for the extreme fidelity with which even the most attenuated tendrils of the marine plants are copied."[196]

Auch in diesem Zitat wird die Marginalisierung und Abwertung der Technik der Cyanotypie und mit ihr des Verfahrens des Fotogramms aufgrund der Assoziation mit der „Damenwelt" deutlich. Zuschreibungen der „Einfachheit" oder der „Genauigkeit" zielen in diesem Fall nicht nur auf die Beschreibung der Technik photogenischer Zeichenkunst, sondern implizieren auch eine geschlechtscharakteristische Definition.[197]

Weitere Alben brachte Atkins in Zusammenarbeit mit ihrer Cousine Anne Dixon als private Einzelwerke heraus. 1853 entstanden zwei mit *Cyanotypes of British and Foreign Ferns* betitelte Sammelalben, in dem die beiden Frauen sich ebenso wie Cecilia Glaisher britischen Farnpflanzen zuwandten.[198] 1854 wiederum fertigte Atkins für Dixon ein weiteres Farnpflanzenalbum unter dem Titel *Cyanotypes of British and Foreign Flowering Plants and Ferns,*[199] worin identische Farnpflanzenproben wie in den 1853 entstandenen Alben zu finden sind. Eine Titelseite aus jenem Band zeigt zwei mit unterschiedlichen Schriftmustern mitkopierte Schildchen, die von Farnen dekorativ umrahmt werden, wie dies bereits am Beispiel von Thereza Llewelyn, Julia Margaret Cameron sowie Victor Hugo zu sehen war (Abb. 72). Ein letztes, als Geschenkalbum von Anne Dixon für ihren Neffen Henry Dixon 1861 angelegtes Album mit dem Titel

196 Robert Hunt, On the Applications of Science to the Fine and Useful Arts. Photography – Second Part, in: The Art-Union, 1848, S. 237–238, hier S. 237.

197 Vgl. dazu: Hausen 1976. Ebenfalls: Fenner u.a. 1999.

198 Vgl. dazu: Schaaf 1985, S. 44f. Ein Album mit der Widmung „A.D. to H.D." befindet sich heute in den Sammlungen des J. Paul Getty Museums in Los Angeles und war als Schenkung von Anne Dixon an ihren Neffen Henry Dixon gedacht. Das zweite Album mit der Widmung „A.D. to C.S.A." befindet sich im National Media Museum in Bradford und wurde durch eine Studie John Wilsons bekannt, siehe dazu: Wilson 1990, Ware 2004, S. 108. Ein Vergleich dieser Werke zeigte, dass beide Alben die gleichen Farnpflanzenproben – wenn auch in reversierter oder leicht modifizierter Weise – aufweisen. Vor allem der Druck der Recto- und Versoseite der jeweiligen Pflanze verweist auf die Praxis des Naturselbstdrucks, bei der zur Optimierung Vorder- und Rückseite mehrmals abgedruckt wurden. Vgl. dazu Kap. Paradigma der Negativität, Paradigma der Bildlichkeit.

199 Die dafür abgedruckten, exotischen Farnpflanzen konnte sie über ihren Ehemann, John Pelly Atkins, Besitzer einer jamaikanischen Kaffeeplantage, beziehen, siehe dazu: Schaaf 1985, S. 23ff. Das Album war mit „A.A to A.D. 1854" beschriftet und wurde 1981 in Einzelblätter zerlegt. Heute befinden sich Einzelseiten unter anderem in der Sammlung von Hans P. Kraus Jr., New York, im Victoria & Albert Museum, London, und im J. Paul Getty Museum, Los Angeles.

72 Anna Atkins, Cyanotypie, 1854,
35 × 25 cm, aus dem Album: „Cyano-
types of British and Foreign Flower-
ing Plants and Ferns", Victoria &
Albert Museum, London.

Cyanotypes, enthält eine Vielzahl an unterschiedlichen Objekten: Neben Algen- und Farnpflanzen finden sich darin ebenso Gräser, Moospflanzen, Blätter und Spitzenmuster, die aufgrund ihrer ästhetischen Eigenschaften ausgesucht und in ornamentaler Weise zumeist blattfüllend abgedruckt wurden.[200] In ihren späteren, in Gemeinschaftsproduktion erstellten Alben lassen sich wesentliche Unterscheidungsmerkmale zu ihren früheren Arbeiten feststellen. So wandten sich Atkins und Dixon in *Cyanotypes* den von Talbot und zahlreichen Verfassern und Rezensenten früher Fotografiehandbücher beschriebenen Abdruckmaterialien zu, die sie von botanischen Darstellungskonventionen losgelöst frei auf der Bildfläche arrangierten (Abb. 73). Die einzeln abgedruckten Federn sind zwar durch die mitkopierte Bildunterschrift einem Referenten zuzuordnen, lösen sich jedoch zu einem um eine zentral positionierte Feder angeordneten Muster auf. Einen wesentlichen Unterschied zwischen Atkins' *Photo-*

200 Dieses Album befindet sich in der Sammlung von Hans P. Kraus Jr., New York. Es lassen sich darin sowohl handschriftliche Vermerke Anna Atkins' als auch Anne Dixons ausmachen. Eine beiliegende Notiz enthält die Beschriftung: „Capt Henry Dixon with his Aunt Henry's Kind love – Ferring Vicarage June 21 1861", siehe dazu: Ware 1999, S. 85.

73 Anna Atkins und Anne Dixon,
Partridge, Cyanotypie,
26,5 × 21 cm, 1861, aus dem
Geschenkalbum an Henry Dixon,
Privatsammlung.

graphs of British Algae und ihren späteren Alben stellt die rein ornamentale Gestaltung
dar, die keine wissenschaftlichen Ansprüche mehr verfolgte. Es lassen sich jedoch
bereits in ihrem umfangreichen Algenpflanzenserienwerk vereinzelt ästhetische
Aspekte ausmachen, die in ihren späteren Alben eine prominente Rolle spielen wer-
den. So arrangierte Atkins Algen zum Teil in dekorativer, überlappender Weise oder
ordnete kleinere Spezies in symmetrischer Ausrichtung auf dem Papierträger an.[201]
Deutlicher wird dies auf der Titelseite des ersten Albums von *Photographs of British
Algae*, auf der sie einzelne, sehr feine Algenpflanzentriebe zu einem Schriftbild mon-
tierte und dieses durch einen handschriftlichen Tintenauftrag unterlegte bezie-
hungsweise verstärkte (Abb. 74). Atkins setzte Teile einer Meeresalge somit nicht in
szientifisch-klassifikatorischer, sondern in ästhetischer Weise ein, wodurch sie das
Potenzial des Fotogramms, sowohl Bild- als auch Textmaterial zu kopieren, auf

201 Diese Anordnungsweise entspricht den wissenschaftlichen Darstellungsweisen der Naturge-
 schichte und steht nicht im Gegensatz zum damaligen Anspruch auf Wissenschaftlichkeit,
 siehe dazu: Spary 2000, 2004.

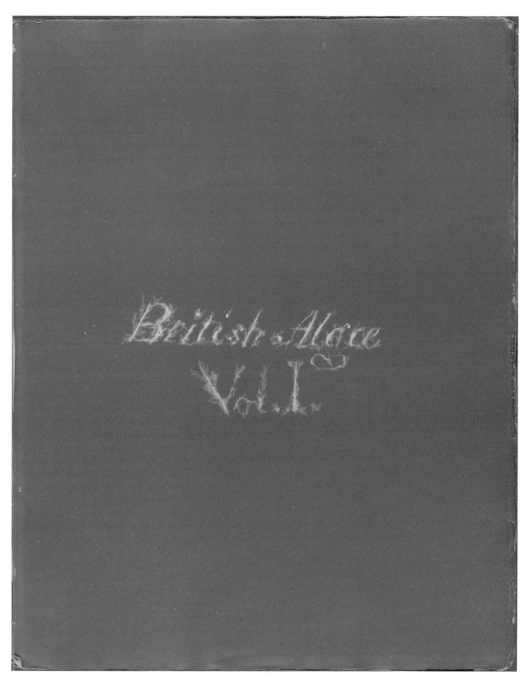

74 Anna Atkins, Cyanotypie, 26,5 × 21 cm, 1850, Titelseite aus „Photographs of British Algae", New York Public
Library.

anschauliche Weise verdeutlichte.[202] Insofern lässt sich Atkins Titelseite, um das termi-
nologische Konzept Peter Wagners aufzugreifen, als „Ikonotext" interpretieren – ein
Begriff, der die wechselseitige Durchdringung von Bild und Text verdeutlicht.[203]
Andererseits aber – und dies ist für den weiteren Weg, den das kameralose Verfahren
nehmen wird, entscheidend – bereitete Atkins das Fotogramm als künstlerisches
Medium vor, indem Pflanzenteile sowohl zur objektiven Reproduktion als auch zur
genuinen Produktion eines Schrift-Bildes eingesetzt wurden. Obwohl Atkins in der
Forschung als zentrale Vertreterin früher Cyanotypieanwendung genannt wird, las-
sen sich weitere Alben sowie Einzelblätter anonymer Fotografinnen ausmachen, die
verstärkt ab den 1990er Jahren am Kunstmarkt vertrieben wurden. Oftmals wird
jedoch aufgrund nicht eruierbarer Autorschaft von einem „circle of Anna Atkins"
oder „circle of amateur lady botanists" gesprochen, ohne dies nachweisen zu kön-
nen.[204] Wie bereits erwähnt, ist die Belegung mit Notnamen oder die Zuschreibung zu
„Schulen" ein Ergebnis der Autorschaftsfixierung des Kunstmarkts beziehungsweise
der Kunstgeschichtsschreibung und mit ihr der Fotografiehistoriografie.[205] Bis dato
erhielten jene Alben, die ich in Folge besprechen werde, keine Aufnahme in Überblicks-
werke der Fotografiegeschichte. Es handelt sich nicht nur um anonyme und damit
zum Teil „geschichtslose" Werke, sondern zudem auch um Arbeiten aus dem Bereich
des als „weiblich" definierten Kunsthandwerks, dem innerhalb der klassischen Kunst-
geschichte bislang kaum Beachtung geschenkt wurde.[206] Vorliegende Arbeit zielt
jedoch nicht darauf eine Aufwertung über die Maßstäbe der Kunstgeschichte bezie-
hungsweise Fotografiegeschichte vorzunehmen, sondern jene Werke in ihrer Eigen-
gesetzlichkeit zu beleuchten. Schon 1971 warnte Linda Nochlin vor einer Suche und
Nennung von Künstlerinnen unter den Prämissen der vorherrschenden Kunst-

202 Typografiehistorisch kann dieses „Schrift-Bild" dem Stil des „floriated lettering" zugeord-
 net werden und stellte eine gängige Praxis der Covergestaltung dar. Vgl. dazu: Matt Miller,
 The Cover of the First Edition of Leaves of Grass, in: Walt Whitman Quarterly Review, Jg. 24,
 Bd. 2, 2006, S. 85–97.
203 Peter Wagner, Reading Iconotexts. From Swift to the French Revolution, London 1995. Siehe
 dazu: Steffen Siegel, Bild ~~und~~ Text. Ikonotexte als Zeichen hybrider Visualität, in: Silke Horst-
 kotte/Karin Leonhard (Hg.), Lesen ist wie Sehen. Intermediale Zitate zwischen Bild und Text,
 Köln u.a. 2006, S. 51–73.
204 Ware 2004, S. 44.
205 Vgl. dazu: Anne Higonnet, Secluded Vision. Images of Feminine Experience in Nineteenth-
 Century Europe, in: Radical History Review Bd. 38, 1987, S. 16–36; Batchen 2002.
206 Vgl. dazu: Parker/Pollock 1981; Silke Wenk, Mythen von Autorschaft und Weiblichkeit, in:
 Kathrin Hoffmann-Curtis/dies. (Hg.), Mythen von Autorschaft und Weiblichkeit im 20. Jahr-
 hundert, Marburg 1997, S. 12–29; Bermingham 2000; Krieger 2007; Parker 2010. Zur Unter-
 scheidung von Kunst und Kunsthandwerk: Kirk Varnedoe (Hg.), Modern Art and Popular
 Culture. Readings in High & Low, New York 1990; Ernst Gombrich, The Preference for the
 Primitive. Episodes in the History of Western Taste and Art, London 2002.

geschichtsschreibung, wodurch weibliche Kunstproduktion durchwegs schlechter gestellt wäre.[207] Im Falle des Kunsthandwerks würde sich diese Hierarchisierung nochmals potenzieren.[208] Eine andere Verhandlungsform abseits des gewohnten kunsthistorischen Pfades eröffnete sich ab den 1990er Jahren neben einer feministisch orientierten Kunstgeschichte durch ein erweitertes Untersuchungsspektrum, wie es im englischen Sprachraum die „Visual Culture Studies" und im deutschen die interdisziplinär ausgerichtete „Bildwissenschaft" vorangetragen haben. Im Zuge der Konzentration auf Dinge, Materialitäten sowie Praktiken begann nicht nur die akademische Disziplin der Wissenschaftsgeschichte, sondern auch die Kunstgeschichte in ihrer neuen Formierung als Bildwissenschaft den „stummen Dingen"[209] und der „anonymen Geschichte"[210] vermehrte Aufmerksamkeit zu schenken.[211] Dabei richtete man den Blick auf die Eigenständigkeit und Widerständigkeit von Dingen, auf damit in Verbindung stehende Kulturtechniken sowie auf unterschiedliche Funktionszusammenhänge und Diskurse. Insofern soll im Sinne Giedions den „bescheidenen Dingen" des viktorianischen Alltags mehr Interesse geschenkt werden, um die „Grundtendenzen einer Periode" deutlich zu machen.[212] Dies lässt sich an der Sammelform Album, den damit verknüpften Praktiken sowie dem Konzept des weiblichen Zeitvertreibs aufzeigen, zu welchem Botanik aber auch Fotografie als praktischer Nachvollzug wissenschaftlicher Erkenntnisse zählten.

1993 wurde solch ein um 1843 entstandenes anonymes Sammelalbum durch das National Media Museum in Bradford erworben.[213] In diesem mit *Dried Ferns* betitelten Sammelwerk befinden sich neben 16 Cyanotypien auch getrocknete und eingeklebte Farnpflanzen aus britischen und tropischen Gebieten, die sowohl in wissenschaftlicher Manier als auch ornamental angeordnet wurden.[214] Dieses Album ist insofern

207 Nochlin 1988.

208 Vgl. dazu: Cordula Bischoff/Christina Threuter, Um-Ordnung: Angewandte Künste und Geschlecht in der Moderne, in: dies. (Hg.), Um-Ordnung. Angewandte Künste und Geschlecht in der Moderne, Marburg 1999, S. 9–13.

209 Vgl. zur Zitationskarriere der „stummen Dinge": König 2005, S. 16.

210 Das Konzept der „anonymen Geschichte" entwickelte Sigfried Giedion mit seiner Technikgeschichte der anonymen Dinge im Zeitalter der Mechanisierung, ders. 1987.

211 Bereits George Kubler sah im materiellen Interesse der Wissenschaftsgeschichte einen Anknüpfungspunkt für die Kunstgeschichte, vgl. dazu: ders., The Shape of Time. Remarks on the History of Things, New Haven/London 2007.

212 Giedion 1987, S. 20f.

213 Vgl. dazu Inventory Nr. 1993–5021, Vermerk „Circle of Anna Atkins". Ware vermutet aufgrund der meteorologischen Herstellungsvermerke der 16 enthaltenen Cyanotypien sowie einer rezenten Röntgenuntersuchung eine Entstehung in südlichen Gefilden, siehe dazu: Ware 2004, S. 110f.

214 Auf der Rückseite der Cyanotypien befindet sich zumeist der Vermerk „Herschel formula cyanotype impression", neben Angaben über Sonnenstand und Belichtungsdauer, siehe dazu: Ware 1999, S. 85.

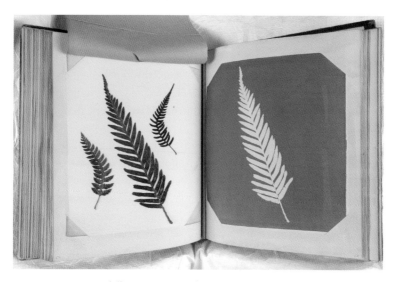

75 Anonymes Sammelalbum, Seitenansicht mit Cyanotypie und Vorlagenmaterial,
1843, National Media Museum, Bradford.

von Relevanz, als es in direkter Gegenüberstellung auf zwei Buchseiten den bota-
nischen Referenten sowie seinen Abdruck in Cyanotypie präsentiert (Abb. 75). Damit
wird ein visueller Vergleich angeboten, der Original und Kopie konfrontiert und
dadurch die mediale Transferleistung des Fotogramms in Blaudruck veranschaulicht.
Der/die Rezipient/in vollzieht durch den Prozess der vergleichenden Betrachtung
eine „intellektuelle Operation",[215] wodurch Analogien und Differenzen im direkten
Bildvergleich ausgemacht werden können, aber auch der prinzipielle Prozess der foto-
grammatischen Bilderstellung nachvollziehbar wird.[216] Eine ähnliche Zusammen-
schau in Form einer schematischen Darstellung von Originalpflanze und Abdruck
lässt sich in zahlreichen Fotografiehandbüchern zur Vermittlung der Funktions-
weise des Mediums finden, wodurch für jenes anonyme Album ebenfalls eine didak-
tische Rolle veranschlagt werden kann.[217] Wie Michael Eggers herausarbeiten konnte,

215 Felix Thürlemann, Bild gegen Bild, in: Aleida Assmann/Ulrich Gaier/Gisela Trommsdorff
(Hg.), Zwischen Literatur und Anthropologie. Diskurse, Medien, Performanzen, Tübingen
2005, S. 163–174, hier S. 167.

216 Vgl. dazu „Vergleichendes Sehen" als Methode der Kunstgeschichte: Lena Bader/Martin
Gaier/Falk Wolf (Hg.), Vergleichendes Sehen, München 2010, siehe darin vor allem den Auf-
satz von Peter Geimer, Vergleichendes Sehen oder Gleichheit aus Versehen? Analogie und
Differenz in kunsthistorischen Bildvergleichen, S. 44–66.

217 Siehe dazu Kap. Natur als Bild – Bilder der Natur.

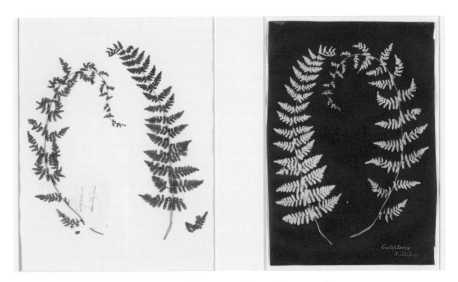

76 Hatton Fern Album, Cystopteris bulbifera, getrocknete Pflanze und Cyanotypie, 27,5 × 19,1 cm, ca. 1850, Art Institute Chicago.

etablierte sich während des 18. Jahrhunderts allmählich ein „Erfolgsmodell des Vergleichs", welches als komparative Methode ausgehend von den Klassifikationsbestrebungen der Botanik zu einem „Kriterium für Wissenschaftlichkeit" avancierte.[218] In genanntem anonymen Album wurde diese vergleichende Praxis einbezogen, indem eine visuelle Zusammenschau von Original und Kopie die mediale Übersetzungsarbeit und somit die bildlichen Möglichkeiten beziehungsweise Beschränkungen des Fotogramms darstellt, wie bereits bei Atkins' Sammelbänden beobachtet wurde. Im Gegensatz zu Thereza Llewelyns und Atkins' Alben finden sich hier jedoch auch Seiten mit ornamental angeordneten Naturobjekten. Aufgrund der Verschiedenheit der Materialien lässt sich dieses Sammelwerk in die Tradition der seit der Renaissance angelegten „Commonplace Books" und der ab Mitte des 19. Jahrhunderts aufkommenden „Scrapbooks" einordnen, worunter Bücher subsumiert wurden, die Notizen, Ausschnitte, Anekdoten, Zeichnungen und Einlagen unterschiedlicher Art vereinten und somit ein persönliches Archiv etablierten.[219]

Ein weiteres, oftmals in den Umkreis von Atkins gestelltes Album, erhielt den Beinamen *Hatton Fern Album* beziehungsweise wurde, ohne dies belegen zu können, einer gewissen „Lady Hatton" zugeschrieben, da es sich vormals im Besitz John Hat-

218 Michael Eggers, „Vergleichung ist ein gefährlicher Feind des Genusses." Zur Epistemologie des Vergleichs in der deutschen Ästhetik um 1800, in: Schneider 2008, S. 627–635, hier S. 629.
219 Siehe dazu Anm. 190.

tons, Direktor des Thermalbades in Buxton und später in Bath, befand. Ursprünglich enthielt dieses um 1850 entstandene Album 44 Cyanotypien, 31 Naturselbstdrucke sowie 25 getrocknete Farnpflanzen mit entsprechender Beschriftung. Der Galerist Ken Jacobson, der dieses Werk 1988 bei einer Auktion erwarb, teilte es unter Verkennung seiner Bedeutung in Einzelblätter, da ihm seitens des Londoner Natural History Museum mitgeteilt wurde, es wäre „of no value, except perhaps as cheap wall decoration".[220] Auch hier zeigt sich die mangelnde Anerkennung weiblicher Kunstfertigkeit sowie die nach wie vor gängige Kategorisierungspraxis der Kunstgeschichte beziehungsweise der Wissenschaftsgeschichte.[221] Vermutlich enthielt dieses Album ebenfalls eine Gegenüberstellung von Originalpflanze und Cyanotypieabdruck, wobei die getrocknete Spezies nicht eingeklebt, sondern in botanischer Manier mit Nahtstichen am Blatt befestigt worden war (Abb. 76).

Ein ähnliches Schicksal ereilte ein um 1850/60 entstandenes Album, das insgesamt 51 Fotogramme in Albuminpapierabzug enthielt. Ursprünglich Teil der Sammlungen der Gloucester Library in England, gelangte es 1997 bei Sotheby's New York zur Auktion, wo es im Anschluss durch die Käufer in einzelne Blätter geteilt wurde.[222] Obwohl sich der ursprüngliche Zustand nicht mehr rekonstruieren lässt, enthielt jenes Album neben Abdrücken von Pflanzen(teilen) vermutlich auch Fotogramme von Insekten und Federn. Exemplarisch möchte ich Abbildung 77 herausgreifen, auf der keine reale Pflanze zur Darstellung gebracht, sondern einzelne Partien zu einer „Scheinpflanze" montiert wurden. Damit wird das bereits am Verfahren des Naturselbstdrucks erläuterte Phänomen einer Rekomposition deutlich, welches aufgrund der vermeintlichen Selbstabbildung der Natur im Fotogramm zu einer Scheinobjektivierung führte.[223] Bei diesem Beispiel eines Primelgewächses treten die Brüche jedoch besonders deutlich hervor: Symmetrisch angeordnete Blätter – rechts im Bild lose von der Stammpflanze zum Abdruck gebracht – sowie ein abgetrennter Pflanzenstängel mit fünf Blütenständen verweisen auf eine real nicht existierende Pflanze.

Zum Abschluss dieses Unterkapitels soll das unter dem Titel *A Handbook for Greek and Roman Lace Making* erstmals 1869 anonym vertriebene Buch erwähnt werden, das

220 Zit. aus Emailverkehr mit Ken Jacobson, 19. April 2012. Jacobson (K & J Jacobson Gallery, Essex) erwarb das Album bei einer Auktion Sotheby's London am 22. April 1988 (Lot 68). Im Zuge dieser Auktion wurde es einem „circle of Anna Atkins" zugeschrieben und beinhaltete 44 Cyanotypien, 31 Naturselbstdrucke und 25 getrocknete Farnpflanzen. Einzelblätter dieses Albums befinden sich heute in Privatbesitz sowie im Art Institute Chicago, in der National Gallery of Canada und im Clark Institute, Massachusetts.

221 Vgl. dazu: Parker/Pollock 1981; Higonnet 1987; Griselda Pollock, Vision and Difference. Feminism, Femininity and the Histories of Art, London 1988.

222 Vgl. dazu: DiNito/Winter 1999, S. 119; Steidl 2012.

223 Vgl. dazu: Kap. Paradigma der Negativität, Paradigma der Bildlichkeit.

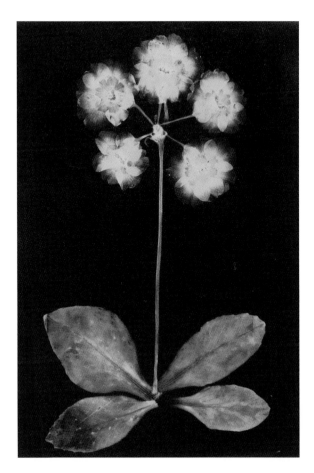

77 Anonym, Seite aus Album
mit Pflanzendarstellung,
Photogenic Drawing, Negativ,
Albuminpapierabzug,
20,8 × 13,8 cm, ca. 1850/60,
National Gallery of Art
Washington.

Julia Herschel, Tochter John Herschels, zuzuschreiben ist.[224] Wie bereits kurz erwähnt, begann um 1870 ein Revival der Cyanotypie unter den Namen „Blueprint", „Lichtpausprozess" oder „Procédé au Ferro-Prussiate" als günstige Methode der industriellen Reproduktion von Architekturentwürfen, Plänen und technischen Zeichnungen, die bis Mitte des 20. Jahrhunderts kommerziellen Erfolg feierte.[225] Ebenso lassen sich

224 Julia Herschel, A Handbook for Greek and Roman Lace Making, London 1869. In zweiter Auflage unter dem Titel „A Handbook for Greek Lace Making" 1870 erschienen. Siehe dazu: Larry Schaaf, A Twentieth Anniversary Selection (Sun Pictures, Catalogue 13), New York 2004, S. 52. Ebenfalls: Samuel Halckett/John Laing (Hg.), Dictionary of Anonymous and Pseudonymous English Literature (1882–1888), Edinburgh/London 1926–1962, Bd. 3.

225 Nach dem Tod Herschels 1871 vertrieb Marion et Cie, Paris 1872 das sogenannte „papier ferroprussiate". Vgl. dazu: Ware 1999, S. 31ff. Allgemein: Ware 2014. Bereits 1870 wurde der Lichtpausprozess an der Königlichen Gewerbeakademie in Berlin in das Unterrichtscurriculum

in zahlreichen Textil- und Fotosammlungen Warenkataloge von Spitzenstofffabri-
kanten in Cyanotypie (oder einzelne Seiten daraus) finden, die auf diese Weise günstige
Reproduktionen ihres Sortiments für Repräsentations- und Verkaufszwecke herstel-
len konnten.[226] Bereits John Herschel kopierte mit Hilfe der Cyanotypie astronomische
Notizen sowie im Eigenverlag produzierte Gedichtbände.[227] Auch in ihrem vermutlich
in kleiner Auflage vertriebenen Handbuch greift Julia Herschel auf das Verfahren
ihres Vaters zurück.[228] Über handgefertigte Zeichnungen, die teilweise in Blaudruck
reproduziert wurden, erklärt sie die grundlegenden Prinzipien der griechischen
Klöppelkunst und erläutert Schwierigkeiten wie Vorteile in der manuellen Herstel-
lung von Spitzenmustern im Zeitalter ihrer maschinellen Fabrikation. Vermutlich
aus ihrer eigenen Sammlung stammende Spitzenmusterproben, aber auch Kopien von
Zeichnungen kamen in Originalgröße mit handschriftlicher Notiz zu Herkunftsort
und Entstehungszeitraum zur Abbildung, zum Teil auf ausfaltbaren Seiten (Abb. 78).[229]
Auf die Technik der Cyanotypie selbst geht Herschel nicht näher ein, und dies, obwohl
ihr Vater in den 1860er Jahren auf die oftmals bewusst unterschlagenen Ursprünge
des Blaudrucks aufmerksam machte.[230] Eine Referenz ist jedoch in der Bezeichnung
der Technik als „Cyanotypie" zu finden, welche um 1870 bereits in Vergessenheit
geraten war und durch Begriffe wie „Blueprint" und „Lichtpausverfahren" ersetzt
wurde.[231]

Leaf Prints

11. Februar 1889. Im Auditorium des Franklin Institute, Philadelphia, das sich der
populären Wissensvermittlung gewidmet hat, hält Charles Francis Himes, Professor
der Physik am Dickinson College, vor Mitgliedern und Besucher/innen einen Vortrag
aus einem seiner Interessensgebiete, der didaktischen Vermittlung von Fotografie

 aufgenommen, 1875 wies man Studenten am Massachusetts Institute of Technology in das
 Reproduktionsverfahren Cyanotypie ein. Vgl. dazu: Romain Talbot, Der Lichtpaus-Prozess.
 Verfahren zum rein mechanischen mühelosen Copiren von Zeichnungen jeder Art und
 Grösse mittelst lichtempfindlichen Papiers. Für Bau-Behörden, Bergwerke, Maschinenfabri-
 ken, Eisenbahnen, Architecten, Ingenieure, Geometer, Zeichner etc., Berlin 1873; Schuberth
 1883 und 1919.

226 Vergleiche dazu unter anderem Cyanotypieabzüge von Spitzenmustern in der Sammlung
 Herzog in Basel, den Warenkatalog „Dentelles Guipures et Broderies de Différent Styles par J.
 Béal" im San Francisco Museum of Modern Art sowie Cyanotypien des „Lace Archive" der
 Nottingham University in England.

227 Ein Hinweis darauf, jedoch ohne Quellenangabe, findet sich bei: Schaaf 2004, S. 52.

228 Ebenda, S. 53.

229 Ebenda, S. 51ff.

230 Vgl. dazu: Ware 1999, S. 31ff.

231 Ebenda.

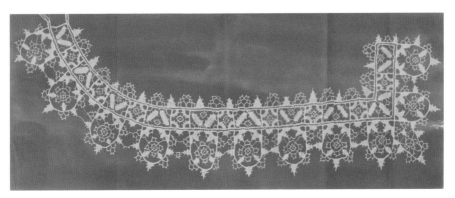

78 Julia Herschel, Cyanotypie eines Spitzenmusters, 43 × 17,3 cm, aus: dies., A Handbook of Greek Lace Making, 2. Aufl., London 1870, Getty Research Institute, Los Angeles.

für Amateure.[232] Dabei berichtet er von der Bedeutung des noch zu etablierenden Unterrichtsgegenstandes Fotografie und seinem Potenzial sowohl chemisches, physikalisches als auch mechanisches Wissen zu vermitteln und die Entwicklung kognitiver Fähigkeiten zu fördern.[233] Anschaulich erklärt Himes dies am Beispiel der von ihm 1884 in Mountain Lake Park, Maryland, erstmals initiierten Summer School for Amateur Photographers und deren zugrundeliegendem pädagogischen Prinzip:

> „The exercises were arranged on a progressive plan. There were four distinct courses from which to select, but as each higher course included the privilege of the lower courses, all were put upon the first course, whatever their selection. In other words, something was given the students to do, at the start, that they could reasonably be expected to do."[234]

Als elementare und für den weiteren Studienerfolg maßgebliche Technik erachtet der amerikanische Physiker die Methode des „Blue printing", womit Architekturzeichnungen, Abzüge von Karten, Negative, aber auch Pflanzenblätter in Blaudruck vervielfältigt werden konnten. Bei der Vorstellung dieser fotografischen Methode geht

232 Charles Francis Himes, Amateur Photography in its Educational Relations, in: Journal of the Franklin Institute, Bd. 127, Heft 5, Mai 1889, S. 337–356.

233 Bereits 1867 gründete Himes am Dickinson College die Scientific Society, ein Zusatzangebot auf freiwilliger Basis, in dessen Rahmen unter anderem Fotografie unterrichtet wurde. Vgl. dazu: Dickinson College (Hg.), Laboratory Note-Book. For the Use of the Scientific Section of the Senior and Junior Classes, With the Rules and Regulations of the Laboratory, Philadelphia 1867.

234 Himes 1889, S. 348.

es Himes jedoch vordergründig um das damit verbundene Verfahren. So führt er weiter aus:

> „No one can fully realize the attractiveness of this simplest of all photographic processes and the resources it furnishes for photographic instruction [...]. It can be made introductory to all the elementary principles of photography, to the characteristics of negatives, to printing manipulations and to the acquisition of that photographic sense upon which subsequent processes may be based."[235]

An zentraler Stelle der didaktischen Vermittlung von Fotografie steht für Himes die Technik des Fotogramms. Aufgrund ihrer Einfachheit und Anschaulichkeit eröffne sie das gesamte Verständnis für die Kunst, Lichtbilder zu erzeugen. Himes selbst erlernte Fotografie um 1860 anhand der Unterweisungen seines Freundes Joseph Miller Wilson, Gründer der Philadelphia Photographic Society und Präsident des Franklin Institute, welcher ihm die fotochemische Erzeugung von Pflanzen- und Farnabdrücken demonstrierte.[236] Diese Methode der Bilderzeugung erkannte Himes auch in späteren Jahren als Grundprinzip der Fotografie und somit als Einführung in die Lichtbildkunst. Ihr widmete er 1868 eine eigene Publikation, die unter dem Titel *Leaf Prints: Or Glimpses at Photography* erschien.[237] Darin erklärt er die Technik des Fotogramms nicht nur als simple und akkurate Methode für botanische Illustrationszwecke, sondern hebt zudem ihr Potenzial für den naturwissenschaftlichen Unterricht hervor. Nach Ansicht Himes' eigne sich Fotografie im Besonderen für praxisbezogene Schülerarbeit zur Vermittlung wissenschaftlichen Wissens aufgrund des geringen und kostengünstigen Materialaufwandes. Darüber hinaus könnten mit Hilfe des Unterrichtsgegenstandes Fotografie genaue Beobachtungsgabe, Methodenarbeit, Sauberkeit sowie chemische Kunstgriffe erlernt werden.[238] Ähnliche Argumente lassen sich in Josef Maria Eders 1886 publizierter Schrift *Die Photographie als Schuldisciplin* finden, in der er nicht nur für die Einrichtung einer Unterrichtsanstalt für Fotografie in Wien, sondern auch für ein eigenes Unterrichtsfach an allgemeinbildenden höheren Schulen plädierte, welches naturwissenschaftliches Denken fördern und zudem einen späteren Broterwerb sichern würde.[239] Auch Robert Hunt betrachtete Fotogra-

235 Ebenda, S. 349.
236 Vgl. dazu, ohne Quellenangabe: Stacie Vodra, Charles Francis Himes (1838–1918). Portrait of a Photographer, in: Cumberland County Historical Society, Jg. 24, Bd. 2, 1997, S. 83–97, hier S. 87.
237 Charles Himes, Leaf Prints, Or Glimpses at Photography, Philadelphia 1868. Siehe dazu auch die Rezension: Anonym, Bibliographical Notes, in: Journal of the Franklin Institute, Jg. 85, Bd. 3, März 1868, S. 210–211.
238 Himes 1868, S. 6.
239 Josef Maria Eder, Die Photographie als Schuldisciplin, in: Zentralblatt für das gewerbliche Unterrichtswesen in Österreich, Jg. 4, 1886, Supplement, S. 17–21. Siehe dazu ebenfalls: Dieter

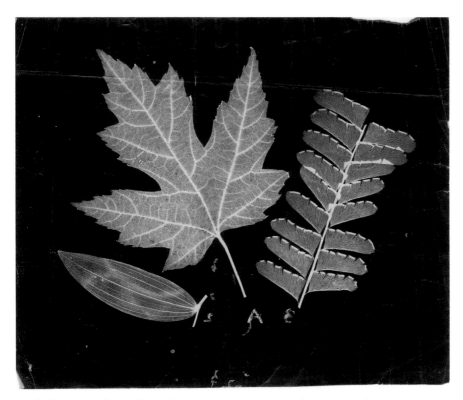

79 Charles Himes, Pflanzenblätter, Photogenic Drawing, Negativ, Albuminpapierabzug, 12,5 × 15 cm, vor 1868, Variation davon eingeklebt in die Publikation „Leaf Prints", Archiv Dickinson College.

fie bereits 1858 hinsichtlich ihres didaktischen und praktischen Wertes. Besonders dem „schoolmaster" in seiner Funktion als „public educator in the largest sense" legte er das fotografische Kopieren von botanischen Objekten und damit die Technik des Fotogramms für Vermittlungszwecke der Naturwissenschaften ans Herz.[240] Himes' *Leaf Prints* richtete sich in erster Linie an Fotografieneulinge, die mit geringem Materialaufwand und leicht nachvollziehbaren Anweisungen kameralose Fotografien in unterschiedlichen fotochemischen Techniken anfertigen wollten. Neben einem eingeklebten Fotogramm dreier unterschiedlicher Blätter in Albumin eingangs des Buches (vgl. Abb. 79) betont Himes die Wichtigkeit des Studiums der Botanik, allen voran der zahlreichen Blattformationen und ihrer morphologischen Bedeutung. Im

Osler, Wie die Fotografie in die Schule kam, in: Bernd Busch (Hg.), Fotovision. Projekt Fotografie nach 150 Jahren, Hannover 1988, S. 39–42; Gröning/Matzer 2015.

240 Robert Hunt, Photography. Considered in Relation to its Educational and Practical Value, in: The Art-Journal, Bd. 4, 1858, S. 261–262.

Anschluss an einen knappen historischen Überblick zur Geschichte der Fotografie erläutert er die Grundlagen sowie notwendigen Materialien zur Anfertigung und Fixierung von Pflanzenblätterfotogrammen in Silbernitrat, Albumin, Blaudruck und Kaliumdichromat. Für botanische Zwecke hebt Himes insbesondere das Verfahren zur Herstellung der sogenannten „Blue Photographs" hervor. Aufgrund der dem Fotogramm zugeschriebenen Eigenschaften „simplicity, certainty, and inexpensiveness" eigne es sich vor allem als Einstieg in das Feld der Fotografie, bevor man sich komplexeren Prozessen wie dem Silbernitratverfahren widme.[241] Dieser Konzipierung blieb Himes auch im Rahmen der Summer School for Amateur Photographers treu.[242] Als Lehrmittel für den Einstiegskurs „Blue Printing Process, or Photographic Tracing Process" erstellte Himes ein komplett in Blaudruck angefertigtes *Blue-Print Manual*, welches auf Karton aufgezogen den Unterricht im Labor als eine Art Leitfaden ergänzen sollte.[243] Obwohl in Himes' *Leaf Prints* sowie in den Programmschriften zur Sommerschule für Amateurfotografie keinerlei Referenzen zur Ästhetik zu finden sind, bietet sich aufgrund mehrerer Faktoren ein Verweis auf die künstlerischen Strömungen des Aesthetic Movement beziehungsweise des Arts & Crafts Movement an. In der Kunst und vor allem im Produktdesign wandte man sich im Sinne einer Industrialisierungskritik dem Handwerk zu und favorisierte ursprüngliche Naturformen. Dieser zeitspezifische Kontext ist eine weitere Erklärung für die Himes nachfolgende, vor allem im amerikanischen Raum aufkommende Popularität, vegetabile Formen als Fotogramme festzuhalten.[244]

Mit Beginn der 1850er Jahre dominierten aufgrund der Reformschriften von Owen Jones und Christopher Dresser zweidimensionale, insbesondere durch eine konturierende Linienzeichnung ausgeführte Pflanzendarstellungen die Ornamentik. Inspiriert durch japanische Designentwürfe beziehungsweise durch den seit dem 18. Jahrhundert vorherrschenden vegetabilischen respektive floralen Naturalismus, sprachen sich beide Theoretiker gegen Tiefendarstellungen aus und befürworteten demgegenüber ein flächenhaftes, symmetrisch angeordnetes Linienornament.[245] Mit

241 Himes 1868, S. 35.

242 Vgl. dazu: Charles Himes, Mountain Lake Park Summer School of Amateur Photography, o.O. 1885.

243 Charles Himes, Blue-Print Manual, o.O. o.J. Dieser Leitfaden befindet sich im Archiv des Dickinson College, PC 2000.1, 464.

244 Als eine Vertreterin kann Amelia Bergner genannt werden, die in den 1870er Jahren Cyanotypien von Pflanzenblättern herstellte und in einem Album sammelte. Einzelne Blätter aus diesem Album werden heute im Musée d'Orsay Paris, im San Francisco Museum of Modern Art sowie im Art Institute Chicago verwahrt.

245 Siehe dazu allgemein: Irmscher 2005. Zum Pflanzenornament: Thümmler 1988; Annika Waernerberg, Urpflanze und Ornament. Pflanzenmorphologische Anregungen in der Kunsttheorie und Kunst von Goethe bis zum Jugendstil, Helsinki 1992.

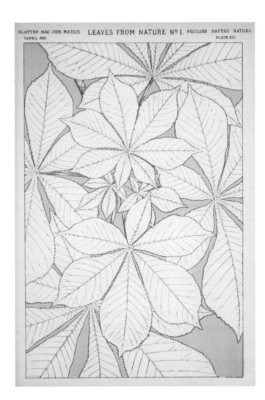

80 Kastanienblätter, Seite aus: Owen
Jones, The Grammar of Ornament, Lon-
don 1856, Tafel XCI.

der Gründung der Londoner South Kensington School im Jahre 1837, an der Jones und
Dresser unterrichteten, schlug die Kunstgewerbeausbildung und mit ihr die Orna-
mentik in England neue Wege ein.[246] Aufbauend auf den Lehren Pestalozzis und Fröbels
bestand ein Großteil des Curriculums im Zeichnen einfacher, linearer Elemente, wel-
che in Folge zu komplexeren dekorativen Formen ausgebaut wurden.[247] Eine wichtige
Einflussquelle stellte zudem das Wissensgebiet der Botanik und mit ihr die Lehre der
Morphologie dar, wodurch kreatives Entwurfstraining um wissenschaftliche Unter-
weisungen ergänzt wurde. Dieses methodische Fundament, wie es das staatlich orga-
nisierte Department of Science and Art sanktionierte, subsumierte man unter dem

246 Stuart Macdonald, The History and Philosophy of Art Education, London 1970.
247 Zu Beginn kopierten Studierende die sogenannten „Dyce's outlines", die im Zeichenhand-
 buch William Dyces (ebenfalls Lehrender an der South Kensington School) enthalten waren.
 Siehe dazu: ders., Drawing Book of the Government School of Design, Or Elementary Outlines
 of Ornament, London 1842/43; Ken Oshima, The Evolution of Christopher Dresser's „Art
 Botanical" Depiction of Nature, in: The Journal of the Decorative Arts Society, Bd. 29, 2005,
 S. 53–65.

Begriff „art botany".[248] Zur Umsetzung jener „künstlerischen Botanik" wurde unter anderem John Lindley 1852 als Vortragender an die South Kensington School eingeladen, um über „The Symmetry of Vegetation" zu berichten.[249] 1856 wiederum konzipierte Jones das für den Unterricht vorgesehene Handbuch *The Grammar of Ornament*.[250] Neben der Ermittlung von Gesetzmäßigkeiten historischer Ornamente widmete sich Jones darin den morphotypischen Strukturprinzipien der Natur. Als Ordnungssysteme der Ornamentik proklamierte er Flächenhaftigkeit, Linearisierung und Geometrisierung, die er in seinem letzten Kapitel „Leaves and Flowers from Nature" unter anderem am Beispiel von Kastanienblättern demonstrierte (Abb. 80). Auch Dresser hielt an der South Kensington School 1858 eine Vorlesungsreihe unter dem Titel „Botany as Adapted to the Arts and Art-Manufacture", in der er auf die Bedeutung des Studiums der Botanik für das Kunsthandwerk hinwies und den ästhetischen Wert ornamentaler Linearisierung sowie der Symmetrie betonte.[251] Grundlegend für die Herausarbeitung von Strukturprinzipien in der Ornamentik waren darüber hinaus neueste Erkenntnisse auf dem Gebiet der Kristallografie und Mikrofotografie, die später in Form von Bildmaterialien in Vorlagenmappen an Kunstgewerbeschulen aufbewahrt und als Inspirationsquelle genutzt wurden.[252] Formale Querverbindungen zwischen der zeitgenössischen Ornamentik und Pflanzenblätterfotogrammen lassen sich in der Betonung der Konturlinie sowie in der Flächenhaftigkeit ausmachen. Auch in motivischer und produktionsästhetischer Hinsicht finden sich Parallelen: In beiden Fällen handelte es sich nicht nur um botanische Objekte, die zur Darstellung gebracht wurden; auch die manuellen Techniken des Zeichnens und der Herstellung von Fotogrammen erfuhren wie zahlreiche andere Handwerksverfahren im Rahmen des Arts & Crafts Movements eine Renaissance.[253] Schriften zur Herstel-

248 Vgl. dazu: David Brett, The Interpretation of Ornament, in: Journal of Design History, Jg. 1, Bd. 2, 1988, S. 103–111; ders., Design Reform and the Laws of Nature, in: Design Issues, Jg. 11, Bd. 3, 1995, S. 37–49; Barbara Keyser, Ornament as Idea. Indirect Imitation of Nature in the Design Reform Movement, in: Journal of Design History, Jg. 11, Bd. 2, 1998, S. 127–144.

249 Stuart Durant, Ornament. From the Industrial Revolution to Today, Woodstock/New York 1986, S. 27; Brett 1988, S. 104, Anm. 12.

250 Owen Jones, The Grammar of Ornament, London 1856.

251 Christopher Dresser, Botany as Adapted to the Arts and Art-Manufacture. Lectures on Artistic Botany in the Departement of Science and Art, in: Art Journal 1857/58 (12tlg. Serie).

252 Zum Vorbild der Natur für das Kunsthandwerk: Hulme 1872. Siehe dazu: Waernerberg 1992, S. 158ff; Astrid Lechner, Martin Gerlachs „Formenwelt aus dem Naturreiche". Fotografien als Vorlage für Künstler um 1900, Wien 2005; Christiane Stahl, Muster, Ornament, Struktur, Die Mikrofotografie der Moderne, in: Ludger Derenthal (Hg), Mikrofotografie. Schönheit jenseits des Sichtbaren, Ausst.-Kat. Kunstbibliothek Berlin, Ostfildern 2010, S. 81–91.

253 Eine direkte Ausübung der Technik des Fotogramms im Rahmen des Unterrichts oder als Inspirationsquelle für kunsthandwerkliche Produktentwürfe an der South Kensington School bzw. eine Nennung in den Schriften Dressers konnte nicht nachgewiesen werden,

lung von kameralosen Fotografien ab den 1870er Jahren und vermehrt entstehende
Fotogrammarbeiten, auf die ich in Folge näher eingehen werde, können daher in den
zeithistorischen Kontext der britischen Reformbewegungen gestellt werden. Darüber
hinaus lassen sich die sowohl in Fotogrammen als auch in der zeitgenössischen vikto-
rianischen Designtheorie entwickelten Strukturprinzipien der Linearisierung, Geo-
metrisierung und Stilisierung als Vorstufe des Modernismus und seiner Tendenz zur
„flatness" erkennen.[254]

Bereits vor seiner 1870 durchgeführten Amerikareise lernte der deutsche Foto-
chemiker Hermann Wilhelm Vogel amerikanische Pflanzenblätterfotogramme ken-
nen.[255] 1874 wies er in seinem Standardwerk *Die chemischen Wirkungen des Lichtes und
die Photographie* auf jene sogenannten „leaf prints" oder „Blättercopien" hin:[256]

> „Das Verfahren ist neuerdings, nachdem es fast vergessen worden war, wieder in
> Aufnahme gekommen. Man stellte damit reizende Ornamente aus Blättern, ver-
> schiedenen Pflanzen und Blumen dar, und diese Copien werden um so schöner,
> als uns jetzt viel feinere und gleichmässigere Papiere zur Disposition stehen als
> Herrn Talbot, ja neuerdings sogar lichtempfindliches Papier der Art unter dem
> Namen Lichtpauspapier in den Handel gekommen ist."[257]

Mit seiner Anleitung zur Herstellung von ornamentalen Bildern auf fotografischem
Wege adressierte Vogel im Unterschied zu Himes ganz gezielt die Gruppe der „schönen
Leserinnen, die in dieser Weise gleich ihren Schwestern in Amerika auch Bildchen
zur Verzierung von Lampenschirmen, Briefmappen und ähnlichen Dingen herstellen
können".[258] Zur Anfertigung derselben empfiehlt Vogel neben vorgefertigten Papie-
ren einen einfachen Kopierrahmen beziehungsweise jenes von Romain Talbot in Ber-
lin vertriebene „Spielzeug", das unter dem Titel „Sonnencopirmaschine" käuflich
erwerbbar war.[259] Dieses auch als „Kinderapparat" bezeichnete Set Talbots, das in seiner

wenngleich er Techniken wie den Naturselbstdruck ausübte. Siehe dazu: Anonym, Dr. Dress-
er's Process of Nature-Printing, in: Art Journal, Bd. 7, 1861, S. 213.

254 Vgl. dazu: Joseph Masheck, The Carpet Paradigm. Critical Prolegomena to a Theory of Flat-
ness, in: Arts Magazine, Jg. 51, Bd. 1, 1976, S. 82–109.

255 Vgl. dazu: Emil Jacobsen, Sitzungsprotokoll vom 9. Juli 1869, in: Photographische Mittheilun-
gen, Jg. 6, 1870, S. 114–119, hier S. 117f. 1870 nahm Hermann Wilhelm Vogel an der Photogra-
phers' Association of America Convention in Cleveland (Ohio) teil und bereiste im Anschluss
Nordamerika. Siehe dazu: Eduard Röll, Hermann Vogel. Ein Lebensbild, Leipzig 1939, S. 56f.

256 Vogel 1874, S. 23.

257 Ebenda.

258 Ebenda.

259 Ebenda.

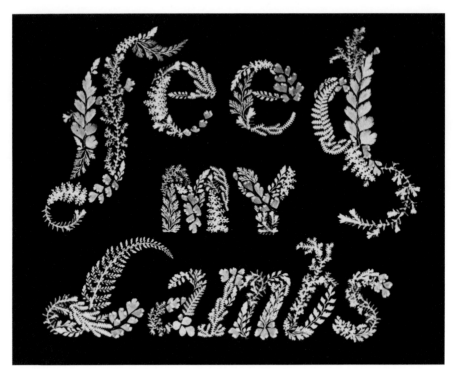

81 Thomas Gaffield, Feed My Lambs, Photogenic Drawing, Negativ, Albuminpapierabzug,
12,7 × 10,4 cm, ca. 1869, Natural Museum of American History, Washington.

Konzeption an Ackermann's Photogenic Drawing Box von 1839 gemahnt, bestand aus
einem Kästchen gefüllt mit den für den Lichtpausprozess notwendigen Materialien,
einer Gebrauchsanweisung sowie präparierten Negativen zum Umkopieren.[260] Der
Fokus der Verfahrenspräsentation in Vogels Werk lag demnach nicht nur auf dem
einfachen Nachvollzug sowie den kunsthandwerklichen Potenzialen der Technik,
sondern auch auf der expliziten Adressierung an die weibliche Leserschaft. Zwei
Abbildungen illustrieren Vogels Erläuterungen, die Thomas Gaffield, einem Vorreiter
auf dem Gebiet der ornamentalen Lichtbildkunst, zuzuschreiben sind.

 Gaffield, Glasfabrikant und Mitglied des Massachusetts Institute of Technology,
brachte ab 1869 mehrere Artikel in Amateurzeitschriften für Fotografie heraus, die
Anweisungen zur Herstellung von Blätterdrucken lieferten und das Fotogramm als

260 Siehe dazu: „Sitzung vom 3. Mai 1872", in: Photographische Mittheilungen, Bd. 9, Berlin 1872,
 S. 54.

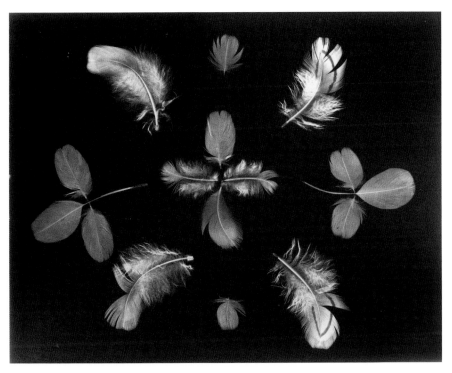

82 Thomas Gaffield, Federn, Photogenic Drawing, Negativ, Albuminpapierabzug, 19,4 × 24,8 cm,
ca. 1869, Natural Museum of American History, Washington.

ornamentales Gestaltungsmittel präsentierten.[261] Fast zeitgleich erklärte auch George
Rockwood, Inhaber eines fotografischen Ateliers, die Herstellung von sogenannten
„Leaf Prints" in seiner Broschüre *How to Make a Photograph Without a Camera* zu den
„einfachsten und schönsten" Anwendungen auf dem Gebiet der Fotografie.[262] Im
Unterschied zu Rockwood riet Gaffield Amateurfotografen nicht nur, frisch gepresste
Pflanzenblätter als Fotogramme in botanischer Manier abzudrucken, sondern diese
auch zu Formstrukturen mit ornamentalen Sinnsprüchen zu arrangieren (Abb. 81).
Damit setzte Gaffield, wie vor ihm Anna Atkins, Fotogramme als bildliche und schrift-
erzeugende Medien ein. Die im Fotogramm abgebildeten Farnpflanzen sind somit nicht
nur als Objekte, sondern auch als Schriftelemente erkennbar und bewirken damit ein

261 Thomas Gaffield, Photographic Leaf Prints, in: The Philadelphia Photographer, Jg. 6, Bd. 64,
 1869, S. 108–109 (1869a); ders., Something New Under the Sun. Leaf and Fern Pictures, Boston
 1869; ders., Photographische Blattdrucke, in: Photographische Mittheilungen, Jg. 6, 1870, S. 145–
 147; Rezension: George Simpson, Leaf Prints, in: The Photographic News, 5. März 1869, S. 110.
262 Rockwood 1871–1874.

innerbildliches Vexierspiel zwischen Schrift und Bild.[263] Neben der Gruppe der Amateurfotografen würde laut Gaffield auch das Kunstgewerbe von jenem „amusement"[264] profitieren: „To the lover of nature, to the botanist, and the amateur photographer it seems as if leaf-printing would open an interesting field for pleasant work and research. Possibly, it might afford new material to the artist in making designs for printing calico and wall papers, or carving in wood or stone."[265]

Wenngleich Gaffield ein breiteres Verwendungsspektrum seiner „photographic self-prints from nature" im Sinn hatte und er seine Technik an keiner Stelle explizit Frauen empfahl, so verdeutlichte ein Rezensent der Zeitschrift *Philadelphia Photographer* demgegenüber die Einfachheit des Verfahrens und die Möglichkeit der Verwendung präparierter Fotopapiere mit der abschließenden Bemerkung: „Any lady can do it [...]."[266] Nicht nur Pflanzenblätter druckte Gaffield als Negative wie Positive ab; auch Federn, Insektenflügel und Schmetterlinge ordnete er – wie bereits Johann Carl Enslen vor ihm – in symmetrischer oder ornamentaler Weise an, um sie später zum Verkauf anzubieten (Abb. 82).[267] 1876 präsentierte er seine Pflanzenblätterdrucke schließlich im Rahmen der Philadelphia Centennial Exhibition unter dem Titel „Original Designs of Ferns, Feathers, and Mosses in Photography" in der eigens errichteten Photographic Hall.[268]

Im Rahmen dieser Weltausstellung war auch Anna K. Weaver mit ornamentalen Pflanzenblätterfotogrammen im speziell für Frauenarbeit erbauten Woman's Building vertreten. In einer Besprechung dieses neuen Ausstellungskonzeptes und seiner Exponate wurden Weavers Arbeiten besonders hervorgehoben:

> „What attracts universal notice and commendation is a fine collection of photographs of chaste and beautiful mottoes in fern leaves. The leaves are first arranged in elegant designs and then photographed, when from the dark background the motto stands forth as though carved in marble, each vein and thread of the tiny leaves being exquisitely depicted."[269]

263 Siehe dazu: Wagner 1995; Michael Roth (Hg.), Bild als Schrift, Ausst.-Kat. Kupferstichkabinett Berlin, Petersberg 2010.

264 Gaffield 1869a, S. 109.

265 Ebenda.

266 Anonym, Leaf Printing, in: The Philadelphia Photographer, Jg. 9, Bd. 100, 1872, S. 109.

267 Ein Großteil der Werke Gaffields befindet sich heute in den Sammlungen des Natural Museum of American History sowie am MIT.

268 United States Centennial Commission (Hg.), International Exhibition. 1876 Official Catalogue. Part II. Art Gallery, Annexes, and Out-Door Works of Art. Department IV, Philadelphia 1876, S. 140. Siehe dazu: Julie Brown, Making Culture Visible. The Public Display of Photography at Fairs, Expositions and Exhibitions in the United States, 1847–1900, Amsterdam 2001.

269 S. R., Centennial Notes, No. 21. The Women's Pavilion, in: The Friends' Intelligencer, Jg. 33, Bd. 35, 1876, S. 554–557, hier S. 556.

„Schlicht" und „elegant" präsentierten sich Weavers Arbeiten, die zudem, so hob der Rezensent weiter hervor, eine Erwerbsmöglichkeit für Frauen bot.[270] In Zusammenhang mit dieser Beschreibungsweise steht die Hierarchisierung männlichen gegenüber weiblichen Kunstschaffens beziehungsweise eine Spaltung in bildende und angewandte Kunst, bei der das Kunsthandwerk als prädestinierte Repräsentationsform von Weiblichkeit angesehen wurde. Auch die Aufteilung in einen „privaten" und einen „öffentlichen" Bereich erhielt eine geschlechtsspezifische Zuordnung, indem man Frauen den weiblich konnotierten Raum des Interieurs zuwies.[271] Diese Ansichten wurden auch innerhalb des Arts & Crafts Movement perpetuiert; und dies obwohl das Handwerk eine allgemeine Aufwertung erfuhr.[272] In dieser Hinsicht verlautbarte Jacob von Falke, Kustos und späterer Direktor des k. u. k. österreichischen Museums für Kunst und Industrie 1871 die Berufung „der Frauen zur Beförderung des Schönen". Neben einer „hohen" Kunstform gäbe es auch das Gebiet des Schönen und Nützlichen, das Falke als „Reich des Geschmacks", „Kleinkunst" oder „Kunst im Hause" definierte. Die Frau sei für letzteres berufen, da sie im „großen Reiche der Kunst [...] instinctiv ihrer Natur folgend, mit Vorliebe das ihr angemessene Feld des Kleinen und Reizenden, des Zarten und Liebenswürdigen, des Feinen und Anmuthigen ausgesucht" habe.[273] Gemäß ihrer „Natur" könnten Frauen „reizende" kunsthandwerkliche Produkte erzeugen, wodurch das Kunsthandwerk im Allgemeinen der „weiblichen" Sphäre zugeschrieben wurde.[274] Wenngleich die visuellen Bezüge zu Gaffields Fotogrammen deutlich erkennbar sind, kombinierte Weaver in ihrem Werk sowohl Schrift als auch Bildsymbolik, um neben Sinnsprüchen wie „God Bless Our Home", „I Know That My Redeemer Liveth" auch jenes von William Penns Buch inspirierte „No Cross, No Crown" zu generieren (Abb. 83).[275]

Für den Zusammenhang vorliegender Arbeit erscheint die Konzipierung eines eigenen Woman's Building im Rahmen der Philadelphia Centennial Exhibition von besonderer Bedeutung. In diesem Ausstellungsgebäude wurden industrielle, künst-

270 Vgl. dazu: Phebe Hanaford, Daughters of America or Women of the Century, Augusta 1883, S. 591.
271 Vgl. dazu: Anne-Katrin Rossberg, Zur Kennzeichnung von Weiblichkeit und Männlichkeit im Interieur, in: Bischoff/Threuter 1999, S. 58–68.
272 Vgl. dazu: Anthea Callen, Sexual Division of Labour in the Arts and Crafts Movement, in: Woman's Art Journal, Jg. 5, Bd. 2, 1984/85, S. 1–6.
273 Jacob von Falke, Die Kunst im Hause: Geschichtliche und kritisch-ästhetische Studien über die Decoration und Ausstattung der Wohnung, Wien 1871, S. 344, 347.
274 Parker/Pollock 1981.
275 William Penn, No Cross, No Crown. A Discourse Showing the Nature and Discipline of the Holy Cross of Christ, London 1669. Zu ihren weiteren Sinnsprüchen, siehe: Anonym, Fern Leaf Mottoes, in: Woman's Work for Woman, Jg. 5, Bd. 8, 1875, S. 270–271. Werke Weavers befinden sich heute hauptsächlich in Privatbesitz sowie im Smithsonian American Art Museum Washington und in der Newark Public Library, New Jersey.

lerische und Heimarbeiten von Frauen präsentiert, die ihren Lebensunterhalt durch den Verkauf jener Produkte bestreiten konnten. Auf diese Weise sollten festgefahrene sozioökonomische Strukturen, wie beispielsweise ein für Frauen nur schwer zugänglicher Arbeitsmarkt, hinterfragt werden.[276] In der eigens für die Dauer der Weltausstellung verlegten feministischen Wochenzeitung *New Century* prangerte man zudem geschlechtsspezifische Kleidungsvorschriften, das Familien-, Erb- und Scheidungsrecht wie auch die Eigentumsverhältnisse verheirateter Frauen an.[277] An zentraler Stelle stand die Forderung nach finanzieller Eigenständigkeit, geschlechtsneutraler Bezahlung sowie freiem Zugang zum Arbeitsmarkt. Aufgrund dieser Zielsetzung verwehrte man sich dagegen, Produkte aus gering bezahlter Lohnarbeit beziehungsweise industriell gefertigte Massenware auszustellen und verschrieb sich der Präsentation „höherer Industriezweige", die idealerweise den Nutzen des Handwerklichen sowohl für die produzierenden Frauen wie für die Allgemeinheit vor Augen führen sollten.[278] Davon abgesehen widmete sich ein Großteil der ausgestellten Exponate weiblicher Handarbeit und damit der häuslichen Produktion – ein Ausstellungskonzept, dass in vielfacher Hinsicht kritisiert wurde.[279] Auch bei Weavers Arbeiten lässt sich der Bezug zur Handarbeit erkennen. Ihre Fotogramme bestanden aus Pflanzenelementen, die sie zu ornamentreichen Sinnsprüchen arrangierte (Abb. 83). Auf dunklem Grund hoben sich hauptsächlich zarte Schriftelemente aus Farnpflanzen in der originalen Bildträgerfarbe ab, die durch ihr formales Erscheinungsbild an Hand- und Stickarbeiten gemahnen. Dem Credo des Woman's Buildings, neue Formen der Erwerbstätigkeit für Frauen aufzuzeigen, entsprach Weaver insofern, als sie nicht nur ein eigenes Verkaufslokal in Ohio unterhielt, sondern ihre Fotogrammarbeiten auch über ein Handelsvertreternetzwerk vertrieb.[280] Um urheberrechtliche Ansprüche zu sichern, ließ sie ihre Werke zudem an der Library of Congress patentrechtlich schützen.[281]

Besonders ab den 1870er Jahren stieg das Interesse, Pflanzenblätter auf kameralosem Wege zu fixieren. Zahlreiche Artikel im englisch- wie im deutschsprachigen

276 Mary Cordato, Toward a New Century. Women and The Philadelphia Centennial Exhibition, 1876, in: The Pennsylvania Magazine of History and Biography, Jg. 107, Bd. 1, 1983, S. 113–135.
277 Vgl. dazu: Cordato 1983.
278 Zit. n. Cordato 1983, S 124.
279 Vgl. dazu: Cordato 1983, S. 124ff.; William Rideing, At the Exhibition. Women's Work and Some Other Things, in: Appleton's Journal, 1876, S. 792–794.
280 Die Verkaufseinnahmen ihrer Fotogrammarbeiten widmete sie einem gemeinnützigen Zweck: Mit dem Erlös unternahm Weaver gemeinsam mit ihrem Mann Missionsreisen nach Südamerika und finanzierte in Bogota die Errichtung eines Schulgebäudes. Vgl. dazu: Anonym, Fern-Leaf Mottoes, in: Life and Light for Woman, Jg. 7, Bd. 5, 1877, S. 157–158.
281 Vgl. dazu: Marry Foresta (Hg.), American Photographs. The First Century, Ausst.-Kat. National Museum of American Art, Washington 1996, S. 163.

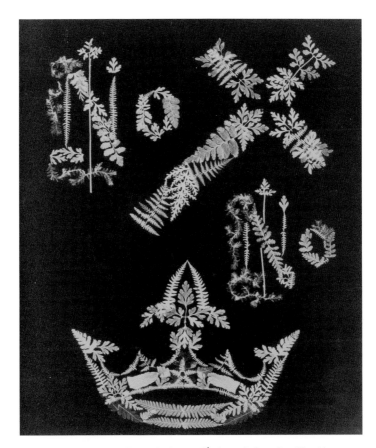

83 Anna K. Weaver, No Cross, No Crown, Photogenic Drawing, Negativ, Albuminpapierabzug, 26,3 × 21,5 cm, 1874, Smithsonian American Art Museum.

Raum lieferten Anleitungen, botanische Proben einzeln oder als Ornamentensemble abzudrucken.[282] Mit der Tätigkeit des „Leaf-printing from Nature", so Annie Hassard 1875 in *Floral Decorations for the Dwelling House*, konnten „hübsche Objekte" hergestellt werden, die gerahmt als Bilder oder in Alben zur Verzierung Verwendung finden

282 Ludwig Kleffel, Das Neueste auf dem Gebiete der Photographie, Leipzig 1870, (Pflanzenblätterdruck, S. 71–76); James Robinson, Leaf Printing From Nature, in: The Garden, Bd. 4, 1873, S. 432–433; Anonym, The Simple Copying Process, in: The Photographic News, Bd. 19, 1875, S. 10; Annie Hassard, Floral Decorations for the Dwelling House. A Practical Guide to the Arrangement of Plants and Flowers, London 1875, S. 140ff.; Ford Smith, Printing From Ferns, or Leaves of Plants so Arranged as to Produce Designs, Mottoes, or Scriptural Texts, &c, in: The British Journal Photographic Almanac, 1878, S. 69–70.

würden, aber auch dem Botaniker als bildliche Sammlung dienen könnten.[283] Rund zehn Jahre später wies ein Autor in der Zeitschrift *Der Amateur-Photograph* auf die amerikanische Mode der fotografischen „Blätter-Copien" hin, die nach wie vor „für wissenschaftliche, namentlich botanische Zwecke unzweifelhaft noch heute ihren bestimmten Werth" besitzen.[284] Auch Schuberth erwähnte 1883 in seinem Werk *Das Lichtpaus-Verfahren* „Copien" von Pflanzenblättern und Blumen, die „sowohl für botanische Studien als auch in artistischer Beziehung von Wichtigkeit" seien. In einer an Vogel gemahnenden Beschreibungsweise führt er weiter aus: „In Amerika werden von den Damen reizende Ornamente aus Blättern verschiedener Pflanzen mit Hilfe des Lichtpausverfahrens hergestellt und zur Decoration von Schreibmappen, Lampenschirmen, Fenstervorsetzern etc. verwendet."[285]

Einen abermaligen Aufschwung fand die Technik des Pflanzenblätterdrucks innerhalb der ab den 1880er Jahren erstarkenden Amateurfotografie und ihrer als „fotografischer Zeitvertreib" bezeichneten Bildproduktion. In dieser Zeit entstanden unter anderem Werke, die sich der Erzeugung fotografischer „Scherzbilder" verschrieben und Methoden entwickelten, um das Bildspektrum auf humoristische Weise zu erweitern: Durch Spiegel verzerrt aufgenommene Portraitfotografien, Perspektivische Verkürzungen, Fotomontagen und ähnliche Manipulationen ergaben ein abwechslungsreiches und unterhaltsames Formenrepertoire, das in zahlreichen Artikeln in Fotozeitschriften und Büchern behandelt wurde, etwa wie in Hermann Schnauss' 1890 erstmals erschienenem Lehrbuch *Photographischer Zeitvertreib*, Walter Woodburys 1896 vertriebenem Werk *Photographic Amusements*, Alfred Parzer-Mühlbachers *Photographischem Unterhaltungsbuch* von 1904, Albert Bergerets und Félix Drouins 1891 veröffentlichtem *Les Récréations Photographiques* oder Charles Chaplots *La Photographie Récréative et Fantaisiste* von 1904.[286] Fotogramme von Pflanzenblättern, Blumen, Spitzenmustern, Federn und Insekten bezeichneten die Autoren in jenen Werken als „Blätter-Copien",[287] „Naturselbstabdrucke",[288] „Leaf Prints",[289] „Photos ohne

283 Hassard 1875, S. 140f.

284 Anonym, Blätter-Copien, in: Der Amateur-Photograph, Bd. 2, 1888, S. 120–122.

285 Schuberth 1883, S. 2.

286 Hermann Schnauss, Photographischer Zeitvertreib. Eine Zusammenstellung einfacher und leicht ausführbarer Beschäftigungen und Unterhaltungen mit Hilfe der Camera, Düsseldorf 1890 (fortgef. als: Naumann 1920); Albert Bergeret/Félix Drouin, Les Récréations Photographiques, Paris 1891; Walter Woodbury, Photographic Amusements. Including a Description of a Number of Novel Effects Obtainable with the Camera, New York 1896; Chaplot 1904; Alfred Parzer-Mühlbacher, Photographisches Unterhaltungsbuch. Anleitungen zu interessanten und leicht auszuführenden photographischen Arbeiten, Berlin 1904 (fortgef. als: Seeber 1930).

287 Schnauss 1899 (6. Aufl.), S. 225ff.

288 Naumann 1919 (15. Aufl.), S. 218ff.

289 Woodbury 1922 (9. Aufl.), S. 33ff.

Kamera",[290] „Reproductions directes" oder „Photocalques"[291] und stellten sie als Form humoristischen, aber auch lehrreichen Zeitvertreibs vor.

Ein Mischverfahren zwischen Fotogramm und Fotografie bespricht Schnauss und nach ihm Naumann, indem er „Blättercopien" zur Einfassung von Portraitaufnahmen vorschlägt, wie dies bereits Thereza Llewelyn, Julia Margaret Cameron, Anna Atkins und Charles Hugo in den 1850er und 1860er Jahren zur Verzierung und Umrahmung einiger Portraits ausgeführt haben.[292] Um die Jahrhundertwende hielt die Technik ebenfalls direkten Einzug in Handbücher zur Erlernung von Fotografie, häufig im Zuge der Beschreibung von Blätterkopien in Cyanotypie.[293] So rät Schuberth in *Das Lichtpaus-Verfahren* von 1919, Pflanzenblätter und Blumen für botanische Studien abzudrucken beziehungsweise „als Vorlagenmaterial für Zeichner heranzuziehen."[294] Aufgrund all dessen erschien das Fotogramm im englischsprachigen Bereich auch als praktische Übung für Kindergarten und Schule prädestiniert, um mit ihm die Funktionsweise von Fotografie zur erlernen und ganz allgemein gestalterische Fähigkeiten zu entwickeln.[295]

Die Herstellung von Blätterkopien für die kunstgewerbliche Praxis empfahl Walter Ziegler, Maler und Grafiker sowie Lehrender an der Kunstgewerbeschule in München, in seinem 1912 erstmals erschienenem Werk *Die manuellen graphischen Techniken*.[296] Darin bespricht er unterschiedliche Arten des Naturdrucks, unter anderem auch die fotografische „Bildherstellung ohne Apparat", worunter er „direkte Lichtkopien auf sensibilisiertem Kopierpapier" verstand.[297] Im Besonderen rät Ziegler zur Verwendung von „Blaueisenpapier", um verschiedenste Naturobjekte fotografisch zu fixieren. „Der ganze Arbeitsvorgang des Kopierens", so Ziegler, „ist sehr einfacher Natur, er verursacht wenig Kosten und gibt Ergebnisse, die in ihrer silhouettierenden Vereinfachung für kunstgewerbliche Vorlagen und anderes ganz vorzügliche Dienste leisten."[298] Ein Beispiel aus seiner eigenen Arbeitspraxis stellt ein in der Kunstbibliothek Berlin aufbewahrtes Fotogramm in Cyanotypie dar, auf der eine Libelle in illusionie-

290 Seeber 1930, S. 17ff.

291 Chaplot 1904, S. 57ff.

292 Schnauss 1899, S. 229ff; Naumann 1919, S. 222ff.

293 Siehe dazu unter anderem: Henry Ward, Early Work in Photography. A Text-Book for Beginners, London 1896; Paul Hasluck, The Book of Photography. Practical, Theoretic and Applied, London u.a. 1907.

294 Schuberth 1919, S. 2.

295 Vgl. dazu: Jane Hoxie, Hand Work for Kindergartens and Primary Schools, Springfield 1904.

296 Walter Ziegler, Die manuellen graphischen Techniken, Halle 1922.

297 Ebenda, Bd. 2, S. 132f.

298 Ebenda, S. 134.

render Weise über einen Gräserhain zu schweben scheint (Abb. 84).[299] Als Teil der Bibliothek des Kunstgewerbemuseums und dessen Unterrichtsanstalt diente es als visuelles Vorlagenmaterial für Künstler/innen, kunstgewerblich Interessierte und Gewerbetreibende, die auf diese Weise Gestaltungsideen für eigene Werke lukrieren konnten.[300] Eine weitere Verwendungsweise lässt sich im ursprünglichen Ordnungssystem der Kunstbibliothek ablesen. Als Teil der Gebrauchsgrafischen Sammlung wurde Zieglers Cyanotypie der Abteilung „Verfahren des Bilddrucks" zugeordnet und diente damit der visuellen Vermittlung der druckgrafischen Methode mit Blaueisenpapier.[301]

Einen sowohl naturwissenschaftlichen als auch unterhaltsamen Zugang wählte Paul Lindner, Leiter der Biologischen Abteilung der Versuchs- und Lehranstalt für Brauerei an der Technischen Hochschule zu Berlin, mit seinem 1920 erschienenem Werk *Photographie ohne Kamera*.[302] Neben einem historischen Abriss sowie der Beschreibung unterschiedlicher Herstellungsverfahren des Fotogramms, widmete sich Lindner hauptsächlich kameralosen Fotografien von Pflanzen und Insekten, aber auch – aufgrund seiner eigenen Forschungsarbeiten – der Darstellung von Bierschaum und Pilzkulturen.[303] Wie in Abbildung 85 ersichtlich montierte Lindner zahlreiche Süßwasserorganismen zu einer Übersichtstafel in Form eines Tableaus, das nicht wie im Falle Zieglers einer ästhetischen Bildidee geschuldet ist, sondern sich an naturwissenschaftlichen Darstellungskonventionen orientiert. Dafür sprechen die indexikalische Nummerierung, die annähernd lineare Ausrichtung der abgedruckten Objekte sowie der Maßstabsvergleich.[304]

Über die Betrachtung des anfänglichen Einsatzes des Fotogramms als zuvorderst fotochemisches Untersuchungsobjekt sowie seiner Verwendung und Erprobung als botanisches Illustrations- und Unterhaltungsmedium sollten nicht nur unterschiedliche (geschlechtsspezifische) Diskurse und Verhandlungsweisen beleuchtet, sondern

299 1906 wurde Zieglers Cyanotypie als eines von insgesamt zwei Werken aus Werckmeister's Kunsthandlung Berlin angekauft. Siehe dazu: Bibliothek des Kunstgewerbemuseums Berlin, Inventar 1906.

300 Vgl. dazu allgemein: Thümmler 1988, S. 75ff.

301 Mit dem Jahr 1992 gelangten Zieglers Cyanotypien in den Bestand der Fotografischen Sammlung der Kunstbibliothek. Siehe dazu: Bernd Evers, Kunst in der Bibliothek. Zur Geschichte der Kunstbibliothek und ihrer Sammlungen, Ausst.-Kat. Kunstbibliothek Berlin, Berlin 1994, S. 514ff.

302 Lindner 1920. Darin bezeichnet Lindner Fotogramme noch vor Moholy-Nagy als „Schattenbildfotogramm" (S. 53). Siehe dazu ebenfalls: Tim Otto Roth, Lebende Bilder. Zu Paul Lindners Naturgeschichte der Schattenbilder, in: Kultur & Technik, Bd. 3, 2008, S. 5–10.

303 Vgl. dazu auch die Bakterienlichtfotogramme Hans Molischs (um 1912) bzw. Emil Zettnows (um 1893). Dazu: Franziska Brons, Kochs Kosmos, in: Derenthal 2010, S. 25–31; Hans Molisch, Bakterienlicht und photographische Platte, Wien 1903.

304 Vgl. dazu: Margarete Pratschke, Bildanordnungen, in: Bredekamp/Schneider/Dünkel 2008, S. 116–119.

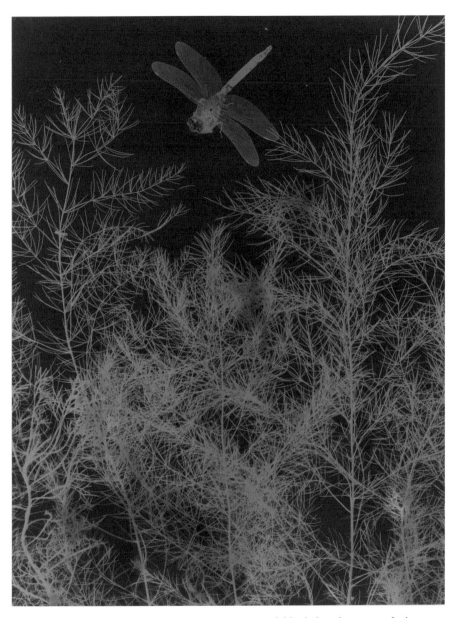

84 Walter Ziegler, Cyanotypie, 38,8 × 29 cm, vor 1906, Kunstbibliothek Berlin, Fotografische
Sammlung.

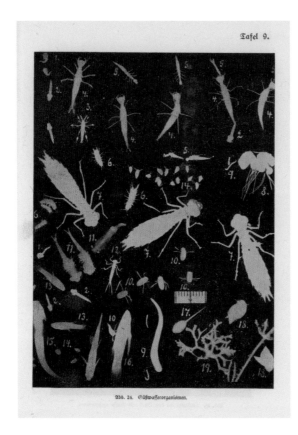

Tafel 9.

Abb. 24. Süßwasserorganismen.

85 Paul Lindner, Süß-
wasserorganismen, Abbildung
eines Fotogramms, aus: ders.,
Photographie ohne Kamera,
Berlin 1920.

auch die bereits im 19. Jahrhundert erstarkende Tendenz eines künstlerisch-orna-
mentalen Einsatzes des Mediums aufgezeigt werden. Damit kann nicht nur das inner-
halb der Amateurfotografie ab den 1880er Jahren und der Strömung des „fotogra-
fischen Zeitvertreibs" entwickelte Formenrepertoire – wie Studien Molderings und
Chéroux' dargelegt haben – als grundlegende Einflussquelle der Avantgarde nach-
gewiesen werden. Auch jene bereits kurz nach der öffentlichen Bekanntgabe der
Fotografie einsetzende Beschäftigung mit kameraloser Fotografie sowie das in erster
Linie von Frauen erarbeitete dekorativ-ästhetische Vokabular als fundamentale Basis
nachfolgender Auseinandersetzungen wurde demonstriert. Die genuine „Erfindung"
des künstlerischen Fotogramms durch Man Ray, Christian Schad und László Moholy-
Nagy sollte daher weiterhin kritisch hinterfragt werden.[305]

305 Vgl. Clément Chéroux, Les récréations photographiques. Un répertoire de formes pour les
 avant-gardes, in: Études photographiques, Bd. 5, 1998, S. 73–95; ders. 2004; Molderings 2008.

Fazit

Blicken wir noch einmal zurück auf die eingangs skizzierte Problemstellung der Arbeit: Eine zentrale Prämisse der Fotografietheorie lautet, dass zur Anfertigung von Fotografien eine Kamera notwendig sei. Das Fotogramm hingegen wird ohne die Zuhilfenahme einer Apparatur hergestellt, weshalb es als „medialer Sonderfall" von Fotografie verhandelt wird. Für das 19. Jahrhundert, dem zeitlichen Rahmen der vorliegenden Studie, liegt keine Geschichte des Fotogramms vor. Und dies, obwohl fotogrammatische Bildbeispiele aus dieser Periode sehr wohl vorhanden sind. Zieht man Geschichtswerke zur Fotografie zu Rate, so zeigt sich, dass jenes kameralose Verfahren an den „Beginn" gesetzt oder in eine sogenannte „Vorgeschichte" der Fotografie eingeschrieben wird. Den Auftakt zum Hauptteil bildet sodann das Jahr 1839, das allgemein als das Geburtsjahr der Fotografie angesehen wird. Von hier aus hebt die Erzählung einer Entwicklungsgeschichte der Fotografie an, die sich aus der erfolgreichen Verbindung von Fotochemie und fotografischer Apparatur zusammensetzt. Erst mit der künstlerischen Avantgarde, so die einhellige Ansicht, erhielt das Fotogramm erneute Aufmerksamkeit. Im 19. Jahrhundert hingegen sei das Verfahren aufgrund geringer Anwendungsmöglichkeiten und einem allgemeinen Desinteresse bald in Vergessenheit geraten. Im Hinblick auf die in der Einleitung aufgeworfenen Fragen, weshalb die Fotogeschichtsschreibung der Konstruktion einer Vorgeschichte und einer davon zu differenzierenden eigentlichen Geschichte bedarf und damit zusammenhängend welche Eigenschaften ein fotografisches Bild aufweisen muss, um als Fotografie anerkannt zu werden, ergaben sich folgende Einsichten:

Anhand einer metahistorischen Reflexion historiografischer Verhandlungsweisen des Fotogramms konnte am Beispiel von Ausstellungskonzeptionen und Fotografiegeschichten aufgezeigt werden, dass diese Abbildungstechnik oftmals die Funktion einer „Frühform" einnahm, die mit dem Letztstand zur Veranschaulichung einer stetigen Weiterentwicklung von Fotografie kontrastiert wurde. Im Gegensatz zu Geschichtswerken der Fotografie aus dem 19. Jahrhundert, die von nationalistischer Konkurrenz wie technizistischem Fortschrittsdenken geprägt waren, setzte sich im 20. Jahrhundert allmählich das ästhetische Beschreibungsmodell der Kunstgeschichte

durch. Den entscheidenden Wendepunkt dafür lieferte Beaumont Newhall 1937, indem er die Fotografie nicht nur als künstlerisches Medium und museales Objekt einführte, sondern auch den Grundstein einer ästhetischen Betrachtungsweise fotografischer Bilder legte. Für die nachfolgende Fotografiehistoriografie erwiesen sich die durch Newhall erstmals auf die Fotografie übertragenen kunsthistorischen Einteilungen nach „Autor", „Œuvre", „Stil" und „Gattung" von entscheidender Bedeutung. Anhand dieser Kategorisierungen konnte ein Kanon an fotografischen „Meisterwerken" herausragender, fast durchwegs männlicher Fotografen-Künstler etabliert werden. Andererseits versammelte man kunstfremde Fotografien sowie Fotogramme unter dem Aspekt der „Schönheit", wodurch oftmals rein visuelle Analogien zwischen zeitgenössischen und historischen Aufnahmen hergestellt wurden. Daraus folgte eine Ästhetisierung kunstfremder Fotografien und damit auch der Entwurf einer Entwicklungsgeschichte künstlerischer Aufnahmen. Fotogramme von Talbot, Atkins und anderen fungierten im Rahmen dessen als Ahnengalerie und frühe Präfigurationen einer bereits auf die Avantgarde vorausweisenden Kunstform. Wie ich zu zeigen versuchte, handelt es sich hierbei jedoch um einen zutiefst anachronistischen Zugang, der in seinen formalen Analogiebildungen Parallelen zu Clement Greenbergs Stilanalyse des „Formalismus" aufweist. Die Vorstellung eines linearen Entwicklungsstrangs, der mit der Implementierung der Camera obscura, der Fixierung des zentralperspektivisch konstruierten Bildes sowie der ersten öffentlichen Verlautbarung von Fotografie im Jahre 1839 seinen Beginn nahm, wurde fortan tradiert. Die historischen Einteilungen von „Anfang" und „Ursprung" in der Fotohistoriografie verweisen einerseits auf das Vorstellungsmodell des Wesentlichen, Unverfälschten oder Primitiven des Mediums und andererseits theoretisch auf ein „Ende" – und damit auf ein gegenwärtiges Verständnis von Fotografie. Auf dieser Grundlage konnte der Begriff der Fotografie mit der Kamerafotografie enggeführt werden. Über den Terminus erwirkte man jedoch auch eine Vereinheitlichung zahlreicher Verfahren und Protagonisten, um somit *eine* Geschichte der Fotografie in Reinkultur darstellen zu können. Folglich mussten all jene Bildwerke, die diesen Kategorisierungen nicht entsprachen, in eine „Vorgeschichte" versetzt oder gänzlich aus der Fotogeschichte gestrichen werden. Dieses mit dem Begriff und der Datierung von Fotografie eng verzahnte Geschichtskonzept verfestigte sich im Laufe der Zeit zu einer unhinterfragten Konvention. Vor diesem Hintergrund erwiesen sich Fotogramme nur insofern relevant, als sie hinsichtlich ihrer auf die Kamerafotografie vorausweisenden oder ihrer ermangelnden Eigenschaften befragt werden konnten. Prominente Beispiele hierfür sind Batchens Begriff der „proto-photographers", womit Fotografen eines präfotografischen Zeitalters benannt wurden, Laxtons Charakterisierung früher kameraloser Fotografien als „Nebenprodukte" zur Austestung unterschiedlicher chemikalischer Zusammensetzungen oder Frizots Kennzeichnung von Wedgwoods und Davys Versuchen als „folgenlose Experimente der Zeit vor der Erfindung der Fotografie". Ein ähnliches

Schicksal ereilte Fotogramme von Frauen. Technizistisch wie kunsthistorisch geprägte Fotogeschichten schlossen Produzentinnen kameraloser Fotografie aus dem Kanon männlich kodierter „Meisterschaft" größtenteils aus. Wenn es jedoch zu einer Erörterung ihrer Werke kam, so wurde dies in Form einer kursorischen Aufzählung oder unter der gesonderten Rubrik der „Frauenkunst" abgearbeitet. Um ihre Bildwerke auszuklammern, mussten diese Werke gleichsam per se bezeugen, dass es sich nicht um „hohe Kunst" handeln könne. Beispielhaft hierfür ist ihre Beurteilung als lediglich dekorativ-ornamentales Kunsthandwerk.

Aufgrund dieses Problemfeldes wurde in vorliegender Untersuchung für eine alternative Lesart plädiert, die Fotografie als Technikgefüge mit zahlreichen Herkünften und Vorläufern anerkennt. Die vermeintliche „Erfindung" der Fotografie im Jahr 1839 wurde insofern als eine kontingente Setzung ermittelt. Sie stellt eine logische Ordnung in einem schwer überschaubaren Feld her und lässt sich als eine „Erfindung der Erfindung" interpretieren. Die Studie kam daher mit Hilfe von Foucaults Theorie der „Genealogie" zu dem Ergebnis, dass es unumgänglich ist, gegenüber einer als bisher insignifikant eingestuften Technik wie der des Fotogramms eine differenzierte Betrachtungshaltung einzunehmen. Nur auf diese Weise können die jeweiligen Umbruchsmomente, Abzweigungen, Latenzen, Einverleibungen und Abwandlungen in der Frühzeit des Fotografischen beleuchtet werden. Mit diesem offenen Blick konnte anhand der Analyse von Silbernitratexperimenten des 18. Jahrhunderts und Talbots photogenischen Zeichnungen dargelegt werden, dass die Hinzufügung der Kamera als ein nachträglicher Eintritt in das Feld des Fotografischen zu verstehen ist. Daraus folgte die Erkenntnis, dass das kanonische Geschichtskonzept von Fotografie als Kamerafotografie als zutiefst teleologisch, evolutionistisch wie idealisierend bewertet werden muss. Vielmehr gilt es also, einen archäologischen Blick zu wählen, der sich dem Material neutral nähert und gleichzeitig von Verabsolutierungen verabschiedet. Zudem führte die Arbeit zu der Schlussfolgerung, dass es mehr denn je einer feministisch orientierten Fotografietheorie bedarf. Hier ergibt sich ein reichhaltiges Potenzial für zukünftige Studien, die darauf abzielen, Fotografiehistoriografien mit der Methodik der Geschlechtergeschichte und feministischen Wissenschaftskritik frauenspezifische Themen zuzuführen. Auf Grundlage der bisher skizzierten Resultate sollte sich eine zukünftige Fotografietheorie daher nicht nur ihrer eigenen Auslassungen, kontingenten Setzungen und Verabsolutierungen bewusst werden, sondern auch von einer begrenzenden Begriffsbestimmung und Periodisierung Abstand nehmen. Weiterführende Fragen ließen sich beispielsweise über die in der vorliegenden Arbeit angedeuteten rhizomatischen Strukturen und Netzwerke des Fotografischen anschließen.

Entgegen der bisherigen Talbot-Forschung, die eine automatische Entstehungsweise von Fotogramm und Fotografie und ihre daraus abgeleitete Naturtreue mit einer künstlerischen Nicht-Intervention als auch mit einer „mechanischen" und somit

apparativen Bindung zu erklären versuchte, war es die Absicht dieser Studie, vitalistische Einflüsse ins Zentrum der Betrachtung zu rücken. Ausgehend von einer Analyse der Schriften Talbots, die seine Definition von Lichtbildern als „impressed by nature's hand" bzw. einer sich selbst (ab)bildenden Natur zum Ausgangspunkt nahm, konnten drei zentrale Forschungsdesiderate identifiziert werden: der in Bezug auf die Fotografie noch ungeklärte Einflussbereich der Naturphilosophie, der Biologie sowie der Ökonomietheorie.

1. Der Begriff der Natur und die Vorstellung einer künstlerisch tätigen Natur im Sinne der seit der Frühen Neuzeit stark rezipierten Konzepte der *ludi naturae*, der Spiele der Natur und der *natura naturans,* der geschaffenen Natur, verdeutlichen ein produktives Vermögen der Natur, wie es sich auch in frühen Beschreibungen der Fotografie wiederfindet. Natur trat damit nicht nur als formende, malende und zeichnende Meisterin auf, die im Vergleich zu künstlerischen Werken exaktere Bilder herstellen konnte; man erkannte sie zudem als Subjekt und handelnde Akteurin. Als Antriebsquelle natürlicher Bildproduktion galt die Annahme einer „plastischen" oder „generativen" Kraft der Natur, die augentrügerische Surrogate wie anthropomorphe Figuren in Stein entstehen ließ. In ähnlicher Weise beschrieb Talbot Fotogramme von Spitzenmustern. Diese seien durch die Natur selbst auf fotosensiblem Papier entstanden und trotz ihrer differenten Materialität von ihrem Referenten nicht zu unterscheiden. Insofern ist festzuhalten, dass Talbot sich dieser Metaphorik bewusst bediente, um photogenischen Zeichnungen gegenüber Arbeiten aus Künstlerhand nicht nur eine Vormachtstellung einzuräumen, sondern sie letztlich auch als „zweite Natur" und materielle Verdopplung zu etablieren.

2. Von entscheidender und nicht zu vernachlässigender Bedeutung für eine Analyse früher Fotografietheorie sind Konzepte zu Selbstorganisation, Epigenese und Bildungstrieb. Ausgehend von embryogenetischen Vorstellungen der sukzessiven und autogenerativen Formentstehung breitete sich eine allgemeine vitalistische Geisteshaltung aus, die in zahlreiche Wissensgebiete, so auch in die noch im Entstehen befindliche Fotografietheorie aufgenommen wurde. Charakteristikum der Epigenesis- im Unterschied zur Präformationslehre war die Annahme einer die Entwicklung antreibenden Kraft, die Caspar Friedrich Wolff beispielsweise als „vis essentialis" und Johann Friedrich Blumenbach als „nisus formativus" bezeichneten. Vor diesem Hintergrund konnte der Einfluss epigenetischer Vorstellungen von „Entwicklung" sowie Spontan- und Urzeugungstheorien auf Talbots theoretische Äußerungen aufgezeigt werden. Als ein Argument diente hierbei unter anderem die Nomenklatur der „photogenic drawings", welche mit „aus Licht geboren" übersetzt werden kann; aber auch geschlechtsspezifische Verweise von „Geburt" und „Vaterschaft" in Talbots Werk und dessen Rezeption verdeutlichen die Parallelisierung von künstlerischem Schaffensprozess und (pro)kreativem Zeugungsakt. Das Fotogramm erhielt in dieser Argumentationslinie insofern einen besonderen Stellenwert, als Talbot die einzelnen

„Entwicklungsschritte" im Kopierrahmen von erster Verfärbung bis zum fertigen Bild in direkter Anschauung beobachten und dadurch beschreibbar machen konnte. Vor allem der Begriff der „Entwicklung" erwies sich aufschlussreich, als in ihm die Vorstellungen eines prozesshaften Wachsens, einer Bildung aber auch Umwandlung zusammenfielen, die in weiterer Folge zu Terminologien wie der „Selbstentwicklung" führten. Damit ist nicht nur die biopolitische Adaptierung von „Selbstpflichten" des Einzelnen angesprochen, sondern auch eine Naturalisierung kultureller Phänomene im Sinne eines kapitalistischen Fortschrittsoptimismus der stetigen „Weiterentwicklung". Photogenische Zeichnung Talbots samt ihrer Begrifflichkeiten der Selbsttätigkeit stehen damit in einem Bezugsfeld der Ökonomie bzw. ihrer kapitalistischen Theorien. Darüber hinaus war festzustellen, dass die Generierung von Fotografie (mit oder ohne Kamera) als automatischer und sukzessiver Formentstehungs- oder Wachstumsprozess der Natur gedacht wurde und eine daraus resultierende Naturtreue in keiner Weise an eine Apparatur gebunden war. Es muss daher in Bezug auf die frühe Fotografietheorie von der Vorstellung Abschied genommen werden, es handle sich um eine den Bildern inhärente „mechanische Objektivität" – ein Aspekt, den künftige Forschungsarbeiten nicht mehr vernachlässigen sollten.

3. Zudem konnte deutlich gemacht werden, dass Talbots Kernaussage „impressed by nature's hand" auf die Trope der „Hand" als Kürzel für menschliche Arbeitskraft verweist. Eine Referenz lässt sich dabei in zeitgenössischen Theorien zum Produktionsideal der Fabrik sowie ihrer automatischen Güterherstellung ausmachen. So wies der Arzt und Ökonom Andrew Ure darauf hin, dass ideale Waren ohne das Zutun „menschlicher Hände" produziert werden müssten. Der Nationalökonom Adam Smith wiederum entwickelte die folgenreiche Metapher der „unsichtbaren Hand", womit die Selbstregulierung des Marktes angesprochen ist. Wirtschaftlicher Fortschritt wurde zur Zeit Talbots vor allem auf den Aspekt selbsttätig agierender Maschinen bzw. auf die Fabrik als automatisierte Produktionsstätte bezogen. Dahinter stand das erklärte Ziel der industriellen Revolution, menschliche Arbeitskraft durch automatisierte Maschinen zu ersetzen, um Produktivität und Umsatz zu steigern. Es wurde gezeigt, dass die als bekannt vorauszusetzende Metapher der „unsichtbaren Hand" Talbot dazu verhalf, einen unbeobachtbaren Vorgang in einen kognitiv handhabbaren zu übersetzen. Darüber hinaus zielte seine Beschreibung selbstgenerierender Bilder auf eine Ersetzung künstlerischer Arbeitskraft durch das ökonomische Verfahren photogenischer Zeichnungen und zeigt somit Parallelen zu kapitalistischen Konzepten der Arbeitsprozessoptimierung und zum allgemeinen Fabrikswesen. Talbots Festlegung von Fotografie als autogenerative Technik, so das Ergebnis, steht innerhalb einer sich im Zuge der industriellen Revolution etablierenden kapitalistischen Ideologie, welche bis dato zu wenig Beachtung gefunden hat.

Einen weiteren Rezeptionsstrang bildete das Fotogramm in seiner historischen, aber auch in seiner modernen Fassung innerhalb einer auf die Indexikalität der Foto-

grafie bezogenen Analyse, wie dies Rosalind Krauss in Referenz auf Charles Sanders Peirce ab den 1970er Jahren in die Fotografietheorie einbrachte. Dabei dienten Fotogramme lediglich als Ausgangspunkt, von dem aus eine semiotische Untersuchung der Fotografie im Allgemeinen vorgenommen wurde. Das Interesse galt nicht dem mimetischen Erscheinungsbild von Fotografie und somit dem ikonischen Verhältnis zwischen Bild und Referent, sondern den indexikalischen Herstellungsbedingungen, worunter eine physische oder physikalische Verbindung zwischen Objekt und fotografischem Abbild verstanden wurde. Paradigmatische Vergleichsmodelle des fotografischen Bildes, die André Bazin, Rosalind Krauss, Susan Sontag oder auch Philippe Dubois in Aneignung von Peirces Theorien zur Verdeutlichung der Lesart von Fotografie als Index aufgriffen, stellten eine Fußspur im Sand, eine durch Abdruck abgenommene Totenmaske oder die Beziehung zwischen Feuer und Rauch dar. Diese einfache theoretische Definition der Fotografie als Abdruck und Spur wurde aus der nur wenige Passagen umfassenden Erläuterung zur fotografischen Indexikalität in Peirces' Gesamtwerk abgeleitet. In der vorliegenden Arbeit konnte aufbauend auf Wittmann dargelegt werden, dass die Ambivalenz von „physical" in den Schriften Peirces' sowohl eine *physikalische* Lichteinschreibung wie auch eine *physische* Verbindung zwischen dem Objekt und seinem Referenten umschreibt und somit nicht nur ein Distanz-, sondern ebenso ein Näheverhältnis. Diese Ambiguität der Begrifflichkeit, die in der Fotografietheorie sowohl auf die Kamerafotografie als auch auf das Fotogramm angewendet wird, kann jedoch nur an letzterem veranschaulicht werden: Neben der physikalischen Reaktion von Fotochemie und Licht liegen die zu kopierenden Gegenstände direkt auf der fotosensiblen Platte oder am Fotopapier auf und unterhalten insofern eine direkte physische Verbindung mit dem sich abbildenden Objekt. In der Kamerafotografie hingegen kann von solch einer direkten Berührung nicht gesprochen werden. Wenn daher in fototheoretischen Texten von der Kamerafotografie als „Spur" oder „Abdruck" die Rede ist, handelt es sich um eine zutiefst metaphorische Beschreibung. Nicht nur werden damit die Apparatur der Fotografie, die unterschiedlichen Arten der Lichtbrechung, die Bearbeitungsschritte sowie kulturellen Codes dem Denken entzogen. Es wird auch eine Sicht aufrechterhalten, die sich bis zu William Henry Fox Talbot, Louis Jacques Mandé Daguerre oder Joseph Nicéphore Niépce rückführen lässt. So verdeutlichen Talbots Beschreibungsweisen und Konzeptionen des Fotogramms als „impression" oder „fac-simile" eine indexikalische Relation, aber auch den Zusammenhang mit Reproduktionstechniken bzw. ihren durch Abdruck ermöglichten authentischen Kopien. Ansichten und Darlegungen also, die er unter Ausblendung ihrer jeweiligen medialen Entstehungsweise auf die Kamerafotografie übertrug. Aufbauend auf Henry Van Lier konnte argumentiert werden, dass im Falle des Fotogramms eine zweifache Bedeutung des Index als Indiz und Verweis zu Tragen kommt: Als materieller Abdruck *weist* es nicht nur eine einstmalige Berührung *auf*, sondern es *verweist* zugleich auch auf einen realen Gegenstand. Mit dieser unentbehr-

lichen Differenzierung können sowohl die Medienspezifität des Fotogramms in den Blick genommen werden, wie auch die im Herstellungsprozess involvierten Materialien und unterschiedlichen Intentionen der Bildproduzenten. Zukünftige Forschungen sollten sich daher nicht nur der historischen Wurzeln jener Metaphorik bewusst werden, sondern ihre jeweiligen Fotoanalysen bereits im Vorfeld auf eine Anwendbarkeit der Begriffe „Spur" und „Abdruck" prüfen, um nicht abermals einen Beitrag zur indexikalischen „Monokultur" zu leisten.

In stilistischer Hinsicht zeigte sich am monochromen Bild des Fotogramms vordergründig die Konturenlinie als einziger Bedeutungsträger, wodurch eine Referenz zu der um 1800 virulenten Nobilitierung der Linie als künstlerisches, aber auch epistemisches Instrumentarium des Charakteristischen gezogen wurde. Davon abgesehen konnten Fotogramme aufgrund des verbildlichten Lineaments in eine Abstraktionstradition mit Techniken wie dem Scherenschnitt, dem Schattenriss sowie dem Naturselbstdruck gestellt werden. Dabei spielten einerseits Begrifflichkeiten wie „Schatten", „Umkehrung" und „Negativ" eine Rolle, die sich in den Beschreibungen genannter Verfahren, aber auch in Silbernitratexperimenten des 18. Jahrhunderts sowie in Talbots frühen Schriften finden lassen. Daneben handelte es sich bei Scherenschnitten und Schattenrissen um kaum beachtete oder gering geschätzte künstlerische Praktiken, die auf ein minderwertiges Talent bzw. auf „weiblich" kodierte Kulturtechniken des „Kopierens" und „Ausschneidens" verwiesen – was wiederum Einfluss auf die Wertschätzung des Fotogramms hatte. Nicht nur aus Talbots eigener botanischer Praxis, sondern auch aus verfahrens- und motivtechnischen Gründen bot sich ein Vergleich mit der Technik des Naturselbstdrucks an. In schriftlichen Verfahrensbeschreibungen des 18. Jahrhunderts finden sich bereits Ausführungen zu den Vorzügen bzw. zur Naturtreue der von den Gegenständen selbst abgenommenen Abzüge, wie sie auch später am Beispiel des Fotogramms formuliert werden: Objekte wurden demnach nicht nur repräsentiert, sondern auf eigentümliche Weise „präsentiert" bzw. verdoppelt. Um sich wiederum von Talbots photogenischen Zeichnungen abzugrenzen, griff Alois Auer 1853 in seiner verfahrenstechnischen Beschreibung auf erstaunlich ähnliche Formulierungen zurück, immer jedoch unter Anführung der Vorzüge seiner eigenen Erfindung. An Beispielen wie Cecilia Glaisher konnte dargelegt werden, inwiefern genannte Techniken in Konkurrenz gesetzt wurden und letztlich über Rentabilität und Realisierbarkeit des Publikationsprojektes entschieden.

Über die zur Herstellung von Fotogrammen verwendeten Materialien ließ sich ebenfalls eine geschlechtsspezifische Einordung feststellen. Es handelte sich gemäß Handbüchern zur Fotografie, Fachartikeln und Rezensionen aus der Zeit zwischen 1840 und 1880 nicht nur um ein „einfaches" und somit durch Frauen herzustellendes Verfahren; auch die verwendeten Materialien und ihre anberaumten Betätigungsfelder wie „Handarbeit" und „Botanisieren" verdeutlichen eine geschlechtscharakteristische Beurteilung, die wiederum eine allgemeine Minorisierung des Fotogramms im

Vergleich zur Kamerafotografie zur Folge hatte. Aufgrund der zur Erzeugung photogenischer Zeichnungen empfohlenen Materialien wie Spitzenmuster und Pflanzenblätter wurden indirekt weiblich konnotierte Tätigkeiten aufgerufen, wodurch zahlreiche Frauen im 19. Jahrhundert auf die Technik des Fotogramms zurückgriffen. Nicht nur zur Erlernung eines neuen Verfahrens im Sinne des aufklärerischen Ideals der „nützlichen Belustigung", sondern auch um damit botanische Sammelalben auszuschmücken. Der ihnen nachgesagten „weiblichen Natur" folgend widmeten sie sich somit einem reproduktiven Verfahren, wohingegen geistreiche Erfindungen dem männlichen Geschlecht vorbehalten blieben. In formaler Hinsicht setzte das Fotogramm als Bild unter anderem naturwissenschaftliche Abbildungskonventionen des 18. Jahrhunderts und die Tradition der Herstellung von Surrogaten fort – damit sind Bastelarbeiten angesprochen, die unter Verschleierung ihrer eigenen Materialität einen Trompe-l'œil-Effekt erzielten. Vor allem in der viktorianischen Ära kann von einer regelrechten „Kultur des Kopierens" gesprochen werden. In der vorliegenden Studie galt es, sogenannten Bastelarbeiten oder dem Kunsthandwerk wertfrei zu begegnen und demgemäß auch keine vorschnellen kategorisierenden Schlüsse zu ziehen. So widersprach beispielsweise der dekorative Einsatz des Fotogramms in botanischen Alben nicht dem Anspruch auf Wissenschaftlichkeit, wie so oft in der Forschungsliteratur behauptet; vielmehr betonte er die Doppelfunktion des Fotogramms als Objekt und *decorum*. Abgesehen davon konnte dargelegt werden, dass die Ausübung der fotogrammatischen Technik als botanisches Illustrationsmittel, wie im Falle Anna Atkins, letztlich zu einer Infragestellung taxonomischer Strukturen und einer visuellen Medienkritik führte. Bei Bessie Rayner Parkes wiederum ermöglichte sie das Aufzeigen eines geschlechtsspezifischen Missstandes, da ihnen der Zugang zu „männlich" kodierten Bereichen wie etwa ein fotografisches Laboratorium verweigert blieben. Thereza Llewelyn wählte ein Kombinationsverfahren aus Fotografie und Fotogramm, bei dem letzteres als ornamentale Rahmung eingesetzt wurde – insofern gemahnt ihr Vorgehen an viktorianische Collagealben oder Scrapbooks. Ein weiteres Betätigungsfeld eröffnete sich im Kontext der britischen Kunstgewerbereform, die eine auf Naturvorbilder beruhende lineare Ornamentik betonte. Am Beispiel von Anna K. Weaver konnte hervorgehoben werden, dass sich im Anschluss an den dekorativen Einsatz des Fotogramms bereits ein künstlerisches Vokabular zu etablieren begann. Diese und weitere Beispiele verdeutlichten die Notwendigkeit einer Befragung der materiellen Dimension des Fotogramms und damit zusammenhängende soziokulturelle Praktiken. Vor allem die sich in jüngster Zeit intensivierende Konzentration auf fotografische Materialien und Praktiken erfährt durch die hier gewählte geschlechtsanalytische Perspektivierung eine notwendige Erweiterung, der sich kommende Forschungsvorhaben in vermehrter Weise widmen sollten.

Ein bisher gänzlich vernachlässigter Aspekt ließ sich aus der Funktion des Fotogramms als didaktisches Objekt ableiten. Es konnte gezeigt werden, dass Handbücher

mit Hilfe der schematischen Abbildung eines Naturobjektes und seines entsprechen-
den fotogrammatischen Abzugs das grundlegende Prinzip von Fotografie vermittel-
ten. Zahlreichen Hinweisen ist zudem zu entnehmen, dass Fotografieunkundigen
zunächst zur Erlernung der Fotogrammtechnik geraten wurde, um in einem wei-
teren Schritt zur Königsdisziplin Kamerafotografie aufzusteigen. Diesem Topos der
Einfachheit des fotogrammatischen Verfahrens verschrieben sich bereits 1839 die
Londoner Kunstbedarfshandlung Ackermann & Co. mit der Konzeption ihrer „Acker-
mann's Photogenic Drawing Box" wie auch Charles Francis Himes in den 1870/80er
Jahren mit der Implementierung einer auf das kameralose Verfahren der Cyanotypie
fokussierenden „Summer School for Amateur Photographers". Eine weitere Aufarbei-
tung im Sinne einer didaktischen Vermittlung erhielt das Fotogramm 1942 im Rahmen
der am MoMA realisierten Ausstellung „Painting with Light – How to Make a Photo-
gram". Dabei galt es, unterschiedliche Typen des zeitgenössischen künstlerischen
Fotogramms mit Hilfe von Schautafeln auf einfach nachvollziehbare Weise aufzube-
reiten. Das Fotogramm wurde damit erstmals hinsichtlich historischer Konzepte der
Pädagogik untersucht, die besonderen Wert auf den sinnlichen Zugang und auf
Anschaulichkeit als Vermittlungsmethode legten.

Ebenso konnte festgestellt werden, dass die frühe, im Umkreis von Talbot ent-
standene walisische Fotografie weiterer Untersuchungen bedarf. Zahlreiche Mitglie-
der der Familie Llewelyn standen in regem Briefaustausch mit Talbot, um sich Infor-
mationen und erste Proben zu den neuen bildgebenden Verfahren aus erster Hand zu
besorgen und in weiterer Folge selbst Fotogramme und Fotografien herzustellen. In
diesem privaten Umkreis Talbots, wie auch in zahlreichen anderen Familien- und
Freundschaftszirkeln der viktorianischen Ära, halfen Korrespondenzverkehr, (ama-
teur)wissenschaftliche Zusammenkünfte und Geschenkgaben beim Aufbau eines
gemeinschaftlichen Netzwerks, das einen praktischen Wissenstransfer und eine
darauf aufbauende Wissensproduktion ermöglichte – ein Prozess, an dem insbeson-
dere auch Frauen beteiligt waren. Vor allem die Organisationsform des Albums stellt
in dieser Hinsicht ein lohnenswertes Untersuchungsobjekt dar, das weitere Studien
provozieren sollte. Zudem war festzustellen, dass eine aufgrund der kanonischen
Kategorie des „genialen Meisters" vorschnell männlichen Produzenten zugebilligte
Autorschaft von fotografischen Bildern kritisch hinterfragt werden muss. So entstan-
den Arbeiten, die Talbot zugeschrieben wurden tatsächlich oftmals in Gemeinschafts-
produktion. Zahlreiche Motive beruhen auf Vorschlägen seiner Mutter Elisabeth
Feilding, einzelne Arbeitsschritte wurden wiederum an Angestellte delegiert. Bis
dato unbeachtet blieb das fotografische Œuvre von Talbots Ehefrau Constance. Auch
wenn ihr der Ruf nacheilt, die „erste Fotografin" gewesen zu sein, gilt ihr Werk nach
wie vor als ungesichert. Auf der Grundlage der hier skizzierten Resultate ergibt sich
somit ein reichhaltiges Potenzial für weitere Studien, die darauf abzielen, die Bedeu-
tung der frühen walisischen Fotografie, aber auch den Einfluss weiblicher Protagonis-

tinnen zu beleuchten. Zukünftige Forschungen werden sich aber auch vermehrt auf bis dato unzugängliche archivalische Materialien Talbots – darunter Notizbücher, fotografische Aufnahmen, Herbarien und Briefe – sowie Archivalien aus dem Besitz der Familie Llewelyn stützen können, die 2014 durch die Bodleian Libraries in Oxford und 2006 durch die British Library angekauft wurden.

Abschließend ist zu vermerken, dass die Mehrzahl der Bilder, von denen hier die Rede war, sehr unterschiedlichen Beschäftigungen zahlreicher Amateure und Amateurinnen entsprang. Aber auch wissenschaftliche Auseinandersetzungen mit dem „Untersuchungsgegenstand" Fotogramm kamen zur Sprache. So spannte sich der Bogen fotogrammatischer Betätigung von „nützlicher Belustigung", nicht realisierten Publikationsprojekten, visueller Medienkritik, Geschenk- und Kondolenzbüchern bis hin zu dekorativ-ornamentaler Erwerbsmöglichkeit und humoristischen Arbeiten. Mit dieser rhizomatischen Betrachtungsweise wurde letztlich der Versuch unternommen, keine teleologische Entwicklungsgeschichte zu erzählen, sondern sich ganz im Gegenteil den skizzierten Brüchen, Einverleibungen, Latenzen, Renaissancen und Abwandlungen des Fotogramms zuzuwenden.

Literaturverzeichnis

Accum Friedrich, Chemische Unterhaltungen. Eine Sammlung merkwürdiger und lehrreicher Erzeugnisse der Erfahrungschemie, Kopenhagen 1819.

Ackermann & Co, Ackermann's Photogenic Drawing Apparatus (1839), London 1977.

Ackermann, Marion (Hg.), SchattenRisse. Silhouetten und Cutouts, Ausst.-Kat. Städtische Galerie im Lenbachhaus, München 2001.

Adamowsky, Natascha/Böhme, Hartmut/Felfe, Robert (Hg.), Ludi Naturae. Spiele der Natur in Kunst und Wissenschaft, München 2011.

Albert, Dietmar, Einführung, in: Neusüß 1983, S. 4–5.

Allen, David, Commonplace Books and Reading in Georgian England, New York 2010.

Allen, David, Tastes and Crazes, in: Jardine Nicholas/Anne Secord/Emma Spary, Cultures of Natural History, Cambridge 1996, S. 394–407.

Allen, David, The Victorian Fern Craze. A History of Pteridomania, London 1969.

Allison, David, Nevil Story-Maskelyne. Photographer, in: The Photographic Collector, Jg. 2, Bd. 2, 1981, S. 16–36.

Alt, Laurence, Alfred Swaine Taylor (1801–1880). Some Early Material, in: History of Photography, Jg. 16, Bd. 4, 1992, S. 397–398.

Altick, Richard, The Shows of London, Cambridge 1978.

Amelunxen, Hubertus von, Die aufgehobene Zeit. Die Erfindung der Photographie durch William Henry Fox Talbot, Berlin 1988.

Anonym, A New Method of Realizing the Artistic Possibilities of Photography, in: Vanity Fair, November 1922, S. 50.

Anonym, A Treatise on Photogenic Drawing, in: The Mirror of Literature, Amusement and Instruction, 20. April 1839, S. 243–244.

Anonym, American Art and the Museum, in: The Bulletin of the Museum of Modern Art, Jg. 8, Bd. 1, November 1940, S. 3–26.

Anonym, An Album of Old Prints, in: British Journal of Photography, Bd. 45, 2. Dezember 1898, S. 776–777.

Anonym, Bibliographical Notes, in: Journal of the Franklin Institute, Jg. 85, Bd. 3, März 1868, S. 210–211.

Anonym, Blätter-Copien, in: Der Amateur-Photograph, Bd. 2, 1888, S. 120–122.

Anonym, Botanical Studies Recommended to Ladies, in: Gentleman's Magazine, Bd. 71, Tl. 1, 1801, S. 199–200.

Anonym, Die diesjährigen Sitzungen der British-Association, in: Das Ausland. Wochenschrift für Länder- und Völkerkunde, Bd. 34, 1869, S. 958–960, 978–982.

Anonym, Die Photogrammetrie, in: Wochenblatt, hg. v. Architekten-Verein zu Berlin, Bd. 49, 6. Dezember 1867, S. 471–472.

Anonym, Dr. Dresser's Process of Nature-Printing, in: Art Journal, Bd. 7, 1861, S. 213.

Anonym, Elegant Arts for Ladies, London 1856.

Anonym, Fern Leaf Mottoes, in: Woman's Work for Woman, Jg. 5, Bd. 8, 1875, S. 270–271.

Anonym, Fern-Leaf Mottoes, in: Life and Light for Woman, Jg. 7, Bd. 5, 1877, S. 157–158.

Anonym, Gallery of Natural Magic, Colloseum, Regent's Park, in: The Literary World, Bd. 13, 22. Juni 1839, 206–207.

Anonym, How to Commence Photography, in: The Photographic News, 17. September 1858, S. 23.

Anonym, Industrie, in: Feuille nécessaire, 3. Dezember 1759, S. 685–686.

Anonym, Leaf Printing, in: The Philadelphia Photographer, Jg. 9, Bd. 100, 1872, S. 109.

Anonym, Learning and Politeness, in: Punch, or the London Charivari, 7. November 1857, S. 195.

Anonym, Miscellanea. „Photogram", in: The British Journal of Photography, 8. Februar 1867, S. 67.

Anonym, Modern Art for Children: The Educational Project, in: The Bulletin of the Museum of Modern Art, Jg. 9, Bd. 1, 1941, S. 3–12.

Anonym, On Photogenic Drawing, in: The Saturday Magazine, 13. April 1839, Bd. 435, S. 139.

Anonym, On Photogenic Drawing, No. II. The Daguerreotype, in: The Saturday Magazine, 22. Februar 1840, Bd. 490, S. 71–72.

Anonym, Our Weekly Gossip, in: Athenaeum, 16. März 1839, S. 204–205.

Anonym, Photogenic Drawing, in: The Magazine of Science and School of Arts, 4. Mai 1839, S. 34–35.

Anonym, Photogenic Drawing, in: The Magazine of Science and School of Arts, 20. April 1839, S. 18–20, 26–28.

Anonym, Photogenic Drawing, in: The Mechanic and Chemist. A Magazine of the Arts and Sciences, Bd. 23, 18. Mai 1839, S. 182–183.

Anonym, Photogenic Drawings, in: The Literary Gazette, 16. Mai 1840, S. 315–316.

Anonym, Photograms of an Eastern Tour, Being Journal Letters of Last Year, Written Home from Germany, Dalmatia, Corfu, Greece, Palestine, Desert of Shur, Egypt, the Mediterranean, &c, London 1859.

Anonym, Photography as an Employment for Women, in: Englishwoman's Review, 1867, S. 219–223.

Anonym, Pompey on Telegram, sowie Anonym, The Battle of the Telegram, in: Punch, or the London Charivari, 31. Oktober 1857, S. 177 und S. 185.

Anonym, Reviews, in: Magazine of Science and School of Arts, 13. April 1839, Bd. 11, S. 15–16.

Anonym, Royal Institution – Photogenic Drawing – Mr. Cottam's Lecture on the Manufacture of Bricks and Draining Tiles by Machinery, in: The Mechanics' Magazine, Museum, Register, Journal, and Gazette, Bd. 31, 4. Mai 1839, S. 61.

Anonym, Royal Institution, in: The Literary Gazette and Journal of the Belles Lettres, Arts, Sciences, &c., Bd. 1150, 2. Februar 1839, S. 74–75.

Anonym, Royal Institution, in: The Literary Gazette and Journal of the Belles Lettres, Arts, Sciences, &c., Bd. 1163, 4. Mai 1839, S. 278.

Anonym, Singular Method of Copying Pictures, and Other Objects, by the Chemical Action of Light, in: The Repository of Arts, Literature, Fashions, Manufactures, &c, Bd. 10, 1. Oktober 1816, S. 203–204.

Anonym, Sitzung vom 3. Mai 1872, in: Photographische Mittheilungen, Bd. 9, Berlin 1872, S. 54.

Anonym, Sun Pictures, in: The Boy's Own Magazine, Bd. 3, 1857, S. 348–349.

Anonym, Telegraph and Telegram, in: Punch, or the London Charivari, 24. Oktober 1857, S. 175.

Anonym, The „Telegram", in: The Times, 10. Oktober 1857, S. 7.

Anonym, The Battle of the Telegram, or, Language in 1857, in: The Times, 29. Oktober 1857, S. 11.

Anonym, The New Art – Photography, in: The Mirror of Literature, Amusement and Instruction, 1839, S. 261–263, 281–283, 317–318, 333–335.

Anonym, The Pencil of Nature. A New Discovery, in: The Corsair, Bd. 5, 13. April 1839, S. 70–72.

Anonym, The Pencil of Nature. By H. Fox Talbot, F.R.S., No. 2, in: The Literary Gazette and Journal of the Belles Lettres, Arts, Sciences, &c, 1. Februar 1845, S. 73.

Anonym, The Simple Copying Process, in: The Photographic News, Bd. 19, 1875, S. 10.

Anonym, The Telegram, in: The Times, 12. Oktober 1857, S. 9.

Arago, Dominique François, Bericht über den Daguerreotyp (1839), in: Kemp/Amelunxen 2006, S. 51–55.

Arago, Dominique François, Rapport de M. Arago sur le daguerréotype, lu à la séance de la chambre des Députés, le 3 juillet 1839, et à l'Académie des Sciences, séance du 19 août. 1839, Paris 1839.

Armstrong, Carol, Cameraless. From Natural Illustration and Nature Prints to Manual and Photogenic Drawings and Other Botanography, in: dies./Catherine de Zegher 2004, S. 87–165.

Armstrong, Carol, Scenes in a Library. Reading the Photograph in the Book, 1843–1875, Cambridge 1998.

Armstrong, Carol/Zegher, Catherine de (Hg.), Ocean Flowers. Impressions from Nature, Ausst.-Kat. The Drawing Center, New York 2004.

Arnheim, Rudolf, Die Fotografie – Sein und Aussage, in: ders., Die Seele in der Silberschicht. Medientheoretische Texte, Photographie – Film – Rundfunk, Frankfurt am Main 2004, S. 36–42.

Arnold, Harry, William Henry Fox Talbot. Pioneer of Photography and Men of Science, London 1977.

Artlove, Mrs., The Art of Japanning, Varnishing, Polishing, and Gilding Being a Collection of Very Plain Directions and Receipts, London 1730.

Artz, Carolin, Indizieren – Visualisieren. Über die fotografische Aufzeichnung von Strahlen, Berlin 2011.

Auer, Alois, Die Entdeckung des Naturselbstdruckes oder die Erfindung, von ganzen Herbarien, Stoffen, Spitzen, Stickereien und überhaupt allen Originalen und Copien, wenn sie auch noch so zarte Erhabenheiten und Vertiefungen an sich haben, durch das Original selbst auf einfache und schnelle Weise Druckformen herzustellen, womit man sowohl weiss auf gefärbtem Grunde drucken und prägen, als auch mit den natürlichen Farben auf weissem Papier Abdrücke dem Originale identisch gleich, gewinnen kann, ohne dass man einer Zeichnung oder Gravure auf die bisher übliche Weise durch Menschenhände bedarf, in: Faust. Polygraphisch-illustrirte Zeitschrift für Kunst, Wissenschaft, Industrie und geselliges Leben, Wien 1858.

Auer, Anna, Gedanken zur Renaissance des Fotogramms, in: Nevole 2007, S. 6–8.

Auer, Anna/Walter, Christine/Wipfler, Esther, Fotografie, in: Zentralinstitut für Kunstgeschichte München (Hg.), Reallexikon zur deutschen Kunstgeschichte, Bd. 10, Lfg. 112, München 2006, Sp. 401–436.

Baatz, Willfried, Geschichte der Fotografie, Köln 1997.

Bader, Lena/Gaier, Martin/Wolf, Falk (Hg.), Vergleichendes Sehen, München 2010.

Baier, Wolfgang, Quellendarstellungen zur Geschichte der Photographie, Halle a. d. Saale 1964.

Baltrušaitis, Jurgis, Imaginäre Realitäten. Fiktion und Illusion als produktive Kraft, Tierphysiognomik, Bilder im Stein, Waldarchitektur, Illusionsgärten, Köln 1984.

Barchatowa, Jelena, Die ersten Photographien in Rußland, in: David Elliott (Hg.), Rußische Photo-
graphie 1840–1940, Ausst.-Kat. Rheinisches Landesmuseum Bonn, Berlin 1993, S. 24–29.

Barnes, Martin (Hg.), Shadow Catchers. Camera-less Photography, Ausst.-Kat., Victoria & Albert
Museum, London 2010.

Barnes, Martin, Traces. A Short History of Camera-less Photography, in: ders. 2010, S. 10–17.

Bataille, Georges, Lascaux oder die Geburt der Kunst, Genf 1955.

Batchen, Geoffrey, A Philosophical Window, in: History of Photography, Jg. 26, Bd. 2, 2002,
S. 100–112.

Batchen, Geoffrey, Burning with Desire. The Conception of Photography, Cambridge/Mass. 1999.

Batchen, Geoffrey, Each Wild Idea. Writing, Photography, History, Cambridge/Mass. 2001.

Batchen, Geoffrey, Electricity Made Visible, in: Wendy Chun/Thomas Keenan (Hg.), New Media.
Old Media, A History and Theory Reader, New York 2006, S. 27–44.

Batchen, Geoffrey, Emanations. The Art of the Cameraless Photograph, Ausst.-Kat. Govett-
Brewster Art Gallery New Plymouth, München u.a. 2016.

Batchen, Geoffrey, History: 1. Antecedents and Protophotography Before 1826, in: Hannavy 2008,
S. 668–674.

Batchen, Geoffrey, Patterns of Lace, in: Coleman 2001, S. 354–357.

Batchen, Geoffrey, The Naming of Photography. 'A Mass of Metaphor', in: History of Photography,
Jg. 17, Bd. 1, 1993, S. 22–48.

Batchen, Geoffrey, Tom Wedgwood and Humphry Davy. An Account of a Method, in: History of
Photography, Jg. 17, Bd. 2, 1993, S. 172–183.

Batchen, Geoffrey, William Henry Fox Talbot, London 2008.

Bazin, André, Ontologie des fotografischen Bildes, in: ders., Was ist Kino? Bausteine zur Theorie
des Films, hg. v. Hartmut Bitomsky, Köln 1975, S. 21–27.

Bazin, André, Was ist Film?, hg. v. Robert Fischer, Berlin 2004.

Becker, Sabina (Hg.), Visuelle Evidenz. Fotografie im Reflex von Literatur und Film, Berlin 2011.

Bedorf, Thomas, Spur, in: Konersmann 2007, S. 401–420.

Beek, Viola van, „Man lasse doch diese Dinge selber einmal sprechen". Experimentierkästen,
Experimentalanleitungen und Erzählungen zwischen 1870 und 1930, in: NTM, Jg. 17, Bd. 4,
2009, S. 387–414.

Begemann, Christian (Hg.), Kunst – Zeugung – Geburt, Theorien und Metaphern ästhetischer
Produktion in der Neuzeit, Freiburg im Breisgau 2002.

Begemann, Christian, Gebären, in: Konersmann 2007, S. 121–134.

Bello, Patrizia Di, Photocollage, Fun, Flirtations, in: Siegel 2009, S. 49–63.

Bello, Patrizia Di, Women's Albums and Photography in Victorian England. Ladies, Mothers and
Flirts, Aldershot 2007.

Belloli, Andrea (Hg.), Photography. Discovery and Invention, Malibu 1990.

Belting, Hans, Bild und Kult. Eine Geschichte des Bildes vor dem Zeitalter der Kunst, München
2004.

Belting, Hans, Das echte Bild. Bildfragen als Glaubensfragen, München 2005.

Berg, Ronald, Die Ikone des Realen. Zur Bestimmung der Photographie im Werk von Talbot,
Benjamin und Barthes, München 2001.

Berger Renate, Malerinnen auf dem Weg ins 20. Jahrhundert. Kunstgeschichte als Sozial-
geschichte, Köln 1986.

Bergeret, Albert/Drouin, Félix, Les Récréations Photographiques, Paris 1891.

Bermingham, Ann, Learning to Draw. Studies in the Cultural History of a Polite and Useful Art,
New Haven 2000.

Bermingham, Ann, The Origin of Painting and the Ends of Art. Wright of Derby's Corinthian Maid, in: John Barrell (Hg.), Painting and the Politics of Culture, Oxford 1992, S. 135–165.

Bernasconi, Gianenrico, Der „Collagen-Paravent". Ein Bildverfahren zwischen Konsum und Dekoration, in: Zeitschrift für Kunstgeschichte, Bd. 75, 2012, S. 373–390.

Bernasconi, Gianenrico, The Nature Self-Print, in: ders./Anna Maerker/Susanne Pickert (Hg.), Objects in Transition, Ausst.-Kat. Max-Planck-Institut für Wissenschaftsgeschichte, Berlin 2007, S. 14–23.

Bertoloni, Antonius, Flora italica. Sistens plantas in Italia et in insulis circumstantibus sponte nascentes, Bononiae 1833–1854.

Bertrand, Allison, Beaumont Newhall's 'Photography 1839–1937'. Making History, in: History of Photography, Jg. 21, Bd. 2, 1997, S. 137–146.

Bertsch, Markus, Beobachtungen zu Runges bildnerischem Werk und seiner Kunstauffassung, in: ders. u.a. (Hg.), Kosmos Runge. Der Morgen der Romantik, Ausst.-Kat. Kunsthalle Hamburg, München 2011, S. 23–36.

Bertuch, Friedrich Johann Justin, Bilderbuch für Kinder, Weimar/Gotha 1790–1830.

Bickenbach, Matthias, Die Unsichtbarkeit des Medienwandels. Soziokulturelle Evolution der Medien am Beispiel der Fotografie, in: Wilhelm Voßkamp/Brigitte Weingart (Hg.), Sichtbares und Sagbares. Text-Bild-Verhältnisse, Köln 2005, 105–139.

Bieling, Gustav Philipp Jakob, Anweisung wie Silhouetten auf eine leichte Art mit sehr geringen Kosten sowohl in einzelnen Köpfen als ganzen Grouppen von Personen mit treffender Aehnlichkeit auf Goldgrund hinter Glas zu verfertigen sind, Nürnberg 1791.

Biesalski, Ernst, Scherenschnitte und Schattenriss. Kleine Geschichte der Silhouettenkunst, München 1964.

Binder, Walter (Hg.), Anwesenheit bei Abwesenheit. Fotogramme und die Kunst des 20. Jahrhunderts, Ausst.-Kat. Kunsthaus Zürich, Zürich 1990.

Bird, Golding, Elements of Natural Philosophy. Or an Introduction to the Study of the Physical Sciences, London 1860.

Bird, Golding, Observations on the Application of Heliographic or Photogenic Drawing to Botanical Purposes, in: Magazine of Natural History, April 1839, S. 188–192.

Bischoff, Cordula/Threuter, Christina, Um-Ordnung. Angewandte Künste und Geschlecht in der Moderne, in: dies. (Hg.), Um-Ordnung. Angewandte Künste und Geschlecht in der Moderne, Marburg 1999, S. 9–13.

Blasche, Bernhard Heinrich, Der Papparbeiter, oder Anleitung in Pappe zu arbeiten, Schnepfenthal 1797.

Bloch, Ernst, Erbschaft dieser Zeit, Zürich 1935.

Bloch, Marc, Apologie der Geschichtswissenschaft oder der Beruf des Historikers (beruhend auf franz. Fassung v. 1993), Stuttgart 2008.

Blödorn, Andreas, „Entwicklungs"-Diskurse. Zur Metaphorik des Entwicklungsbegriffs im 18. Jahrhundert, in: Elena Agazzi (Hg.), Tropen und Metaphern im Gelehrtendiskurs des 18. Jahrhunderts, Hamburg 2011, S. 33–45.

Blumenbach, Johann Friedrich, Der Bildungstrieb oder das Zeugungsgeschäfte, Göttingen 1781.

Blümle, Claudia, Mineralischer Sturm. Steinbilder und Landschaftsmalerei, in: Werner Busch/Oliver Jehle (Hg.), Vermessen. Landschaft und Ungegenständlichkeit, Zürich 2007, S. 73–96.

Blümle, Claudia/Schäfer, Armin, Organismus und Kunstwerk. Zur Einführung, in: dies. (Hg.), Struktur, Figur, Kontur. Abstraktion in Kunst und Lebenswissenschaften, Zürich 2007, S. 9–25.

Blunt, Wilfried/Stearn, William, The Art of Botanical Illustration, Woodbridge 2000.

Boehm, Gottfried, Die Lust am Schein im Trompe-l'œil, in: Bärbel Hedinger (Hg.), Täuschend echt. Illusion und Wirklichkeit in der Kunst, Ausst.-Kat. Bucerius Kunst Forum Hamburg, München 2010, S. 24–29.

Böhme, Hartmut, Das reflexive Bild. Licht, Evidenz und Reflexion in der Bildkunst, in: Gabriele Wimböck/Karin Leonhard/Markus Friedrich (Hg.), Evidentia. Reichweiten visueller Wahrnehmung in der Frühen Neuzeit, Münster 2007, S. 331–365.

Borzello, Frances, The New Art History, London 1986.

Bovenschen, Silvia, Die imaginierte Weiblichkeit. Exemplarische Untersuchungen zu kulturgeschichtlichen und literarischen Präsentationsformen des Weiblichen, Frankfurt am Main 2003, S. 32.

Boyle, Robert, The Art of Drawing and Painting in Water-Colours, London 1732.

Boyles, A. K., Photography without a Camera, in: Recreation, October 1900, Jg. 12, Bd. 4, S. 251–252.

Braun, Christina von, Gender, Geschlecht und Geschichte, in: dies./Inge Stephan (Hg.), Gender-Studien. Eine Einführung, Stuttgart 2006, S. 10–51.

Braun, Marta, Beaumont Newhall et l'historiographie de la photographie anglophone, in: Études photographiques, Bd. 16, 2005, S. 19–31.

Braun, Marta, La photographie et les sciences de l'observation, in: Gunthert/Poivert 2007, S. 140–177.

Breidbach, Olaf (Hg.), Natur im Kasten. Lichtbild, Schattenriss, Umzeichnung und Naturselbstdruck um 1800, Ausst.-Kat. Ernst-Haeckel-Haus, Jena 2010.

Breidbach, Olaf u.a. (Hg.), Camera Obscura. Die Dunkelkammer in ihrer historischen Entwicklung, Stuttgart 2013.

Breidbach, Olaf, Goethes Metamorphosenlehre, München 2006.

Breidbach, Olaf, Physiognomische Prätensionen. Zur Physiognomik Johann Caspar Lavaters, in: Breidbach 2010, S. 33–56.

Brett, David, Design Reform and the Laws of Nature, in: Design Issues, Jg. 11, Bd. 3, 1995, S. 37–49.

Brett, David, The Interpretation of Ornament, in: Journal of Design History, Jg. 1, Bd. 2, 1988, S. 103–11.

Brewster, David, Letters on Natural Magic, London 1832.

Bridson, Wendel, Printmaking in the Service of Botany, Pittsburgh 1986.

Brockhaus' Konversations-Lexikon, 14. Aufl., Berlin/Wien/Leipzig 1892–1895.

Brönner, Manfred (Hg.), Fotogramme 1918 bis heute, Ausst.-Kat. Goethe Institut München, München 1987.

Brons, Franziska, Kochs Kosmos, in: Derenthal 2010, S. 25–31.

Brown, Julie, Making Culture Visible. The Public Display of Photography at Fairs, Expositions and Exhibitions in the United States, 1847–1900, Amsterdam 2001.

Brück, Mary, Women in Early British and Irish Astronomy. Stars and Satellites, Dordrecht 2009.

Brückle, Wolfgang, Ursprung und Entwicklung, in: Ulrich Pfisterer (Hg.), Metzler-Lexikon Kunstwissenschaft. Begriffe – Methoden – Ideen, Stuttgart/Weimar 2011, S. 449–454.

Brunet, François, „A better example is a photograph": On the Exemplary Value of Photographs in C.S. Peirce's Reflection on Signs, in: Robin Kelsey/Blake Stimson (Hg.), The Meaning of Photography, Williamstown 2008, S. 34–49.

Brunet, François, Historiography of Nineteenth-Century Photography, in: Hannavy 2008, S. 664–668.

Brunet, François, La naissance de l'idee de photographie, Paris 2000.

Brunet, François, La photographie. Histoire et contre-histoire, Paris 2017.

Brunet, François, Nationalities and Universalism in Early Historiography of Photography (1843–1857), in: History of Photography, Jg. 35, Bd. 2, 2011, S. 98–110.

Brunet, François, Visual Semiotics versus Pragmaticism. Peirce and Photography, in: Vincent Colapietro (Hg.), Peirce's Doctrine of Signs. Theory, Applications and Connections, Berlin 1996, S. 295–313.

Brusius, Mirjam, Beyond Photography. An Introduction to William Henry Fox Talbot's Notebooks in the Talbot Collection at the British Library, in: eBLj 2010, Article 14, online unter: http://www.bl.uk/eblj/2010articles/pdf/ebljarticle142010.pdf (25.5.2018).

Brusius, Mirjam/Dean, Katrina/Ramalingam, Chitra (Hg.), William Henry Fox Talbot. Beyond Photography, London 2013.

Buchanan, William, State of the Art, Glasgow 1855, in: History of Photography, Jg. 13, Bd. 2, 1989, S. 165–180.

Buchloh, Benjamin, 1929, in: Hal Foster/Rosalind Krauss/Yve-Alain Bois/ders. (Hg.), Art Since 1900. Modernism, Antimodernism, Postmodernism, London 2011, S. 232–237.

Buckland, Gail, Fox Talbot and the Invention of Photography, Boston 1980.

Buoncuore, Levina, Art Recreations, Boston 1860.

Busch, Bernd, Belichtete Welt. Eine Wahrnehmungsgeschichte der Fotografie, München 1989.

Busch, Werner, Das sentimentalische Bild. Die Krise der Kunst im 18. Jahrhundert und die Geburt der Moderne, München 1993.

Busch, Werner, Die „große, simple Linie" und die „allgemeine Harmonie" der Farben. Zum Konflikt zwischen Goethes Kunstbegriff, seiner Naturerfahrung und seiner künstlerischen Praxis auf der italienischen Reise, in: Goethe-Jahrbuch, Bd. 105, 1988, S. 144–164.

Busch, Werner, Die notwendige Arabeske. Wirklichkeitsaneignung und Stilisierung in der deutschen Kunst des 19. Jahrhunderts, Berlin 1985, S. 320–327.

Busch, Werner, Umrißzeichnung und Arabeske als Kunstprinzipien des 19. Jahrhunderts, in: Regine Timm (Hg.), Buchillustration im 19. Jahrhundert, Wiesbaden 1988, S. 117–148.

C. T., Telegram and Photogram, in: Notes and Queries, 30. Juni 1866, S. 530.

Callen, Anthea, Sexual Division of Labour in the Arts and Crafts Movement, in: Woman's Art Journal, Jg. 5, Bd. 2, 1984/85, S. 1–6.

Cameron, Julia Margaret, Annals of My Glass House (1874), wiederabgedr. in: Newhall 1980, S. 135–139.

Canguilhem, Denis, Le merveilleux scientifique. Photographies du monde savant en France, 1844–1918, Paris 2004.

Cave, Roderick, Impressions of Nature. A History of Nature Printing, London 2010.

Cave, Roderick/Wakeman, Geoffrey, Typographia Naturalis, Wymondham 1967.

Chamisso, Adelbert von, Peter Schlemihls wundersame Geschichte, Nürnberg 1814.

Chaplot, Charles, La photographie récréative et fantaisiste. Recueil de divertissement, trucs, passe-temps photographiques, Paris 1904.

Charles, Darwin, Flowers of the Primrose Destroyed by Birds, in: Nature. A Weekly Illustrated Journal of Science, Bd. 10, 1874, S. 24–25.

Chéroux Clément, Les récréations photographiques. Un répertoire de formes pour les avant-gardes, in: Études photographiques, Bd. 5, 1998, S. 73–95.

Chéroux, Clément, Les discours de l'origine. À propos du photogramme et du photomontage, in: Études photographiques, Bd. 14, 2004, S. 35–61.

Children, John George, Lamarck's Genera of Shells, in: The Quarterly Journal of Science, Literature, and the Arts, 1822–1824 (mehrteiliger Artikel).

Chilvers, Ian (Hg.), The Oxford Dictionary of Art, Online Edition, 2004.

Christadler, Maike, Die Hand des Künstlers, in: Marco Wehr/Martin Weinmann (Hg.), Die Hand. Werkzeug des Geistes, München 2005, S. 325–338.

Christadler, Maike, Kreativität und Geschlecht. Giorgio Vasaris „Vite" und Sofonisba Anguissolas Selbst-Bilder, Berlin 2000.

Christopher, Dresser, Botany as Adapted to the Arts and Art-Manufacture. Lectures on Artistic Botany in the Departement of Science and Art, in: Art Journal 1857/58 (12tlg. Serie).

Cohnen, Thomas, Fotografischer Kosmos. Der Beitrag eines Mediums zur visuellen Ordnung der Welt, Bielefeld 2008.

Coleman, Catherine (Hg.), Huellas de luz. El arte y los experimentos de William Henry Fox Talbot, Ausst.-Kat. Museo Nacional Centro de Arte Reina Sofía, Madrid 2001.

Colledge, Carol, Classroom Photography. A Complete Simple Guide to Making Photographs in a Classroom without a Camera or Darkroom, London 1984.

Colson, René, Mémoires originaux des créateurs de la photographie, Paris 1898.

Cordato, Mary, Toward a New Century. Women and The Philadelphia Centennial Exhibition, 1876, in: The Pennsylvania Magazine of History and Biography, Jg. 107, Bd. 1, 1983, S. 113–135.

Corsten, Severin (Hg.), Lexikon des gesamten Buchwesens, Stuttgart 1989.

Costazza, Alessandro, Das „Charakteristische" als ästhetische Kategorie der deutschen Klassik. Eine Diskussion zwischen Hirt, Fernow und Goethe nach 200 Jahren, in: Jahrbuch der deutschen Schillergesellschaft, Bd. 42, 1998, S. 64–94.

Cox, Julian, Photography in South Wales 1840–1860. „This Beautiful Art", in: History of Photography, Jg. 15, Bd. 3, 1991, S. 160–217.

Crookes, William, s. t., in: Journal of the Photographic Society, 21. April 1858, S. 189–190.

Daguerre, Louis Jacques Mandé, An Announcement by Daguerre, in: Image. Journal of Photography of the George Eastman House, Jg. 8, Bd. 1, März 1959, S. 32–36.

Daguerre, Louis Jacques Mandé, Historique et description des procédés du daguerréotypie et du diorama, Paris 1839.

Damisch, Hubert, Der Ursprung der Perspektive, Zürich 2010.

Damisch, Hubert, Fünf Anmerkungen zu einer Phänomenologie des photographischen Bildes, in: ders., Fixe Dynamik. Dimensionen des Photographischen, Berlin 2004, S. 7–12.

Daniel, Malcom, L'Album Bertoloni, in: Giuseppina Benassati/Andrea Emiliani (Hg.), Fotografia & Fotografi a Bologna, 1839–1900, Ausst.-Kat. Bologna 1992, S. 73–78.

Daston, Lorraine, Nature by Design, in: Caroline Jones/Peter Galison (Hg.), Picturing Science, Producing Art, New York 1998, S. 232–253.

Daston, Lorraine, Nature Paints, in: Bruno Latour/Peter Weibel (Hg.), Iconoclash. Beyond the Image Wars in Science, Religion and Art, Ausst.-Kat. ZKM Karlsruhe, Karlsruhe 2002, S. 136–138.

Daston, Lorraine/Galison, Peter, Das Bild der Objektivität, in: Geimer 2002, S. 29–99.

Daston, Lorraine/Galison, Peter, Objektivität, Frankfurt am Main 2007.

Daston, Lorraine/Galison, Peter, The Image of Objectivity, in: Representations, Bd. 40, 1992, S. 81–128.

Daston, Lorraine/Parker, Katherine, Wunder und die Ordnung der Natur (1150–1750), Frankfurt am Main 2002, S. 387–392.

Decremps, Henry, Philosophical Amusements; or, Easy and Instructive Recreations for Young People, London 1797.

Denny, Margaret, Private Collections, in: Warren 2006, S. 1305–1307.

Department of Employment and Productivity (Hg.), British Labour Statistics. Historical Abstract 1886–1968, London 1971.

Derenthal, Ludger (Hg.), Mikrofotografie. Schönheit jenseits des Sichtbaren, Ausst.-Kat. Kunstbibliothek Berlin, Ostfildern 2010.

Desbeaux, Émile, Physique populaire, Paris 1891.

Deuber-Mankowsky, Astrid, Natur/Kultur, in: Christina von Braun/Inge Stephan, Gender@Wissen. Ein Handbuch der Gender-Theorien, Köln u.a. 2009, S. 223–242.

Dickinson, Cindy, Creating a World of Books, Friends and Flowers. Gift Books and Inscriptions, 1825–1860, in: Winterthur Portfolio, Jg. 31, Bd. 1, 1996, S. 53–66.

Dickinson, College (Hg.), Laboratory Note-Book. For the Use of the Scientific Section of the Senior and Junior Classes, With the Rules and Regulations of the Laboratory, Philadelphia 1867.

Diderot, Denis/d'Alembert, Jean Baptiste Le Rond, Encyclopédie ou dictionnaire raisonné des sciences, des arts et des métiers, par une société de gens de lettres (Paris 1751–1780), Stuttgart 1968–1995.

Didi-Huberman, Georges, Ähnlichkeit und Berührung. Archäologie, Anachronismus und Modernität des Abdrucks, Köln 1999.

Didi-Huberman, Georges, Bilder trotz allem, München 2007.

Dietz, Bettina, Die Ästhetik der Naturgeschichte. Das Sammeln von Muscheln im Paris des 18. Jahrhunderts, in: Robert Felfe/Kirsten Wagner (Hg.), Museum, Bibliothek, Stadtraum. Räumliche Wissensordnungen 1600–1900, Berlin 2010, S. 191–206.

Dillwyn, Lewis Weston, The British Confervae, London 1809.

DiNito, Andrea/Winter, David, The Pressed Plant. The Art of Botanical Specimens, Nature Prints, and Sun Pictures, New York 1999.

Doane, Mary Ann, Indexicality, Trace and Sign. Introduction, in: differences, Jg. 18, Bd. 1, 2007, S. 1–6 (2007a).

Doane, Mary Ann, The Indexical and the Concept of Medium Specificity, in: differences, Jg. 18, Bd. 1, 2007, S. 128–152 (2007b).

Doissie, Robert, The Handmaid to the Arts, London 1758.

Donaldson, J. W., Telegraph and Telegram, in: The Times, 20. Oktober 1857, S. 7.

Donné, Alfred, Bericht des Herrn Dr. Al. Donné über die Sitzung der Akademie der Wissenschaften in Paris am 19. August 1839 enthaltend die Beschreibung des Daguerreotyp, mitgetheilt im Journal des Débats, Berlin 1839.

Doty, Robert, The First Reproduction of a Photograph, in: Image, Jg. 11, Bd. 2, 1962, S. 7–8.

Dubois, Philippe, Der fotografische Akt. Versuch über ein theoretisches Dispositiv, Amsterdam 1998.

Dunker, Johann Heinrich August von, Pflanzen-Belustigung oder Anweisung wie man getrocknete Pflanzen auf eine leichte und geschwinde Art sauber abdrucken kann, 1. Heft, 2. Aufl., Brandenburg 1798.

Durant, Stuart, Ornament. From the Industrial Revolution to Today, Woodstock/New York 1986.

During, Simon, Modern Enchantments. The Cultural Power of Secular Magic, Cambridge 2002.

Duve, Thierry de, Art in the Face of Radical Evil, in: October, Bd. 125, 2008, S. 3–23.

Dyce, William, Drawing Book of the Government School of Design, Or Elementary Outlines of Ornament, London 1842/43.

Eder Josef Maria, Ausführliches Handbuch der Photographie, Bd. 1, Teil 1, 2. Hälfte: Geschichte der Photographie, Halle a. d. Saale 1932 (1932b).

Eder, Josef Maria, Ausführliches Handbuch der Photographie, Bd. 1, Teil 1, 1. Hälfte: Geschichte der Photographie, Halle a. d. Saale 1932 (1932a).

Eder, Josef Maria, Ausführliches Handbuch der Photographie, Bd. 3: Die Photographie mit Bromsilbergelatine und Chlorsilbergelatine, Halle a. d. Saale 1930.

Eder, Josef Maria, Die Photographie als Schuldisciplin, in: Zentralblatt für das gewerbliche Unterrichtswesen in Österreich, Jg. 4, 1886, Supplement, S. 17–21.

Eder, Josef Maria, Geschichte der Photochemie und Photographie vom Alterthume bis in die Gegenwart, Halle a. d. Saale 1891.

Eder, Josef Maria, Johann Heinrich Schulze. Der Lebenslauf des Erfinders des ersten photographischen Verfahrens und des Begründers der Geschichte der Medizin, Wien 1917.

Eder, Josef Maria, Quellenschriften zu den frühesten Anfängen der Photographie bis zum XVIII. Jahrhundert, Halle a. d. Saale 1913.

Edouart, Augustin-Amant-Constant, A Treatise on Silhouette Likenesses, London 1835.

Edwards, Elizabeth/Hart, Janice (Hg.), Photographs Objects Histories. On the Materiality of Images, London/New York 2004.

Edwards, George, Essays upon Natural History and Other Miscellaneous Subjects, London 1770.

Edwards, Steve, Factory and Fantasy in Andrew Ure, in: Journal of Design History, Jg. 14, Bd. 1, 2001, S. 17–33.

Edwards, Steve, Robert Hunt, in: Hannavy 2007, S. 731–732.

Edwards, Steve, The Making of English Photography. Allegories, University Park 2006.

Eggers, Michael, „Vergleichung ist ein gefährlicher Feind des Genusses." Zur Epistemologie des Vergleichs in der deutschen Ästhetik um 1800, in: Schneider 2008, S. 627–635.

Elam, Jane, Photography, Simple and Creative. With and Without a Camera, New York 1975.

Elkins, James, Photography Theory, New York 2007.

Endersby, Jim, Imperial Nature. Joseph Hooker and the Practices of Victorian Science, Chicago/London 2008.

Engelbrecht, Lloyd, Educating the Eye. Photography and the Founding Generation at the Institute of Design, 1937–1946, in: David Travis (Hg.), Taken by Design. Photographs from the Institute of Design. 1937–1971, Ausst. Kat. The Art Institute of Chicago, Chicago 2002, S. 16–33.

Engell, Lorenz/Siegert, Bernhard (Hg.), Themenheft „Kulturtechnik", Zeitschrift für Medien- und Kulturforschung, Bd. 1, 2010.

Enslen, Johann Carl, Versuch die Natur aus seinen Erscheinungen zu erklären, Dresden/Leipzig 1841.

Eskildsen, Ute, Innovative Photography in Germany between the Wars, in: Van Deren Coke (Hg.), Avant-Garde Photography in Germany 1919–1939, Ausst.-Kat. San Francisco Museum of Modern Art, San Francisco 1980, S. 35–46.

Eskildsen, Ute/Horak, Jan-Christopher (Hg.), Film und Foto der zwanziger Jahre. Eine Betrachtung der internationalen Werkbundausstellung „Film und Foto" 1929, Stuttgart 1979.

Evers, Bernd, Kunst in der Bibliothek. Zur Geschichte der Kunstbibliothek und ihrer Sammlungen, Ausst.-Kat. Kunstbibliothek Berlin, Berlin 1994.

Faietti, Marzia/Wolff, Gerhard (Hg.), The Power of Line. Linea III, München 2015.

Falke, Jacob von, Die Kunst im Hause. Geschichtliche und kritisch-ästhetische Studien über die Decoration und Ausstattung der Wohnung, Wien 1871.

Fawcett, Trevor, Graphic versus Photographic in the Nineteenth-Century Reproduction, in: Art History, Jg. 9, Bd. 2, 1986, S. 185–212.

Federhofer, Marie-Theres, Vorwort, in: Cardamus. Jahrbuch für Wissenschaftsgeschichte (Natur-Spiele. Beiträge zu einem naturhistorischen Konzept der Frühen Neuzeit), Bd. 6, 2006, S. 7–13.

Felber, Ulrike (Hg.), Welt ausstellen. Schauplatz Wien 1873, Ausst.-Kat. Technisches Museum Wien, Wien 2004.

Fenner, Brigitte u.a. (Hg.), Technik – Politik – Geschlecht. Zum Verhältnis von Politik und Geschlecht in der politischen Techniksteuerung, Bielefeld 1999.

Filippoupoliti, Anastasia, Spatializing the Private Collection. John Fiott Lee and Hartwell House, in: Potvin/Myzelev 2009, S. 53–69.

Findlen, Paula, Jokes of Nature and Jokes of Knowledge. The Playfulness of Scientific Discourse in Early Modern Europe, in: Renaissance Quarterly, Jg. 43, Bd. 2, 1990, S. 292–331.

Fiorentini, Erna, Camera Obscura vs. Camera Lucida – Distinguishing Early Nineteenth Century Modes of Seeing, Berlin 2006 (Preprint 307, MPIWG Berlin).

Fischer, Ernst, Zweihundert Jahre Naturselbstdruck, in: Gutenberg-Jahrbuch, 1933, Bd. 8, S. 185–213.

Ford, John, Ackermann 1783–1983. The Business of Art, London 1983.

Ford, John, Rudolph Ackermann, in: Oxford Dictionary of National Biography, online unter: http://www.oxforddnb.com (25.5.2018)

Foresta, Marry (Hg.), American Photographs. The First Century, Ausst.-Kat. National Museum of American Art, Washington 1996.

Foucault, Michel, Nietzsche, die Genealogie, die Historie, in: Werner Hamacher (Hg.), Nietzsche aus Frankreich, Berlin/Wien 2003, S. 99–123.

Foucault, Michel, Technologien des Selbst, Frankfurt am Main 1993.

Fouque, Victor, La vérité sur l'invention de la photographie, Paris 1868.

Francis, George, An Analysis of the British Ferns and their Allies, London 1837.

Francis, George, Chemical Experiments, London 1842.

Francis, George, Important Application of Photogenic Drawing, in: The Magazine of Science and School of Arts, 27. April 1839, S. 28.

Franklin Institute Science Museum (Hg.), Lensless Photography, Ausst.-Kat. The Franklin Institute Science Museum, Philadelphia 1983.

Freegood, Elaine, „Fine Fingers". Victorian Handmade Lace and Utopian Consumption, in: Victorian Studies, Jg. 45, Bd. 4, 2003, S. 625–647.

Freier, Felix, DuMont's Lexikon der Fotografie. Kunst, Technik, Geschichte, Köln 1997.

Fretwell, Katie, Fox Talbot's Botanic Garden, in: Apollo, Jg. 159, Bd. 506, 2004, S. 25–28.

Freud, Sigmund, Das Unheimliche (1919), in: ders., Gesammelte Werke, hg. v. Anna Freud u.a., Frankfurt am Main 1986, Bd. 12, S. 229–268.

Freud, Sigmund, Notiz über den Wunderblock, in: ders., Gesammelte Werke, hg. v. Anna Freud u.a., Frankfurt am Main 1999, Bd. 14, S. 1–8.

Freund, Gisèle, La photographie en France au XIXème siècle. Essai de sociologie et d'esthétique, Paris 1936. (Deutsche Ausgabe: dies., Photographie und bürgerliche Gesellschaft. Eine kunstsoziologische Studie, München 1968.)

Freund, Gisèle, Photographie und Gesellschaft, Reinbeck 1983, S. 29.

Fricke, Christiane, The Birth of a Questionable Market – Dealing in Photography in the Nineteen-Seventies, in: PhotoResearcher, Bd. 22, 2014, S 84–92.

Friday, Jonathan, André Bazin's Ontology of Photographic and Film Imagery, in: The Journal of Aesthetics and Art Criticism, Jg. 63, Bd. 4, 2005, S. 339–350.

Fried, Michael, Barthes's Punctum, in: Critical Inquiry, Jg. 21, Bd. 3, 2005, S. 539–574.

Friedrich, Ludwig Julius, Deutsche Encyclopädie oder Allgemeines Real-Wörterbuch aller Künste und Wissenschaften, Frankfurt am Main 1778–1807.

Frizot, Michel (Hg.), Neue Geschichte der Fotografie, Köln 1998. (Originalausgabe: ders. (Hg.), Nouvelle histoire de la photographie, Paris 1994.)

Frizot, Michel, A Critical Discussion of the Historiography of Photography, in: Arken Bulletin, Bd. 1, 2002, S. 58–65.

Frizot, Michel, Ein Buch als Geschichte, und die Geschichte der Bücher. Zur Konzeption von La Nouvelle Histoire de la Photographie, in: Fotogeschichte, Bd. 64, 1997, S. 27–30.

Frizot, Michel, L'image inverse. Le mode négatif et les principes d'inversion en photographie, in: Études photographiques, Bd. 5, 1998, S. 51–71.

Frizot, Michel, L'invention de l'invention, in: Pierre Bonhomme (Hg.), Les multiples inventions de la photographie, Actes des colloques de la Direction du Patrimoine, Paris 1989, S. 103–108.

Frizot, Michel, Negative Ikonizität. Das Paradigma der Umkehrung, in: Geimer 2002, S. 413–433.

Fulhame, Elizabeth, An Essay on Combustion With a View to a New Art of Dying and Painting, Wherein the Phlogistic and Antiphlogistic Hypotheses are Proved Erroneous, London 1794.

Gadebusch Bondio, Mariacarla (Hg.), Die Hand. Elemente einer Medizin- und Kulturgeschichte, Berlin 2010.

Gaffield, Thomas, Photographic Leaf Prints, in: The Philadelphia Photographer, Jg. 6, Bd. 64, 1869, S. 108–109 (1869a).

Gaffield, Thomas, Photographische Blattdrucke, in: Photographische Mittheilungen, Jg. 6, 1870, S. 145–147.

Gaffield, Thomas, Something New Under the Sun. Leaf and Fern Pictures, Boston 1869.

Galassi, Peter, Before Photography. Painting and the Invention of Photography, New York 1981.

Gamboni, Dario, Potential Images. Ambiguity and Indeterminacy in Modern Art, London 2002.

Garvey, Ellen, Scissorizing and Scrapbooks. Nineteenth-Century Reading, Remaking, and Recirculating, in: Lisa Gitelman/Geoffrey Pingree (Hg.), New Media, 1740–1915, Cambridge/Mass. 2003, S. 207–227.

Gasser, Martin, Histories of Photography 1839–1939, in: History of Photography, Jg. 16, Bd. 1, 1992, S. 50–60.

Gaucheraud, Henri, Beaux-Arts. Nouvelle Découverte, in: La Gazette de France, 6. Januar 1839, S. 1.

Gaucheraud, Henri, Fine Arts – The Daguerotype, in: The Literary Gazette and Journal of the Belles Lettres, Arts, Sciences, &c., Bd. 1147, 12. Januar 1839, S. 28.

Gaudreault, André, Das Erscheinen des Kinematographen, in: KINtop, 2003, Bd. 12, S. 33–48.

Gawoll, Hans-Jürgen, Spur, in: Joachim Ritter/Karlfried Gründer/Gottfried Gabriel (Hg.), Historisches Wörterbuch der Philosophie, Bd. 9, Basel 1995, Sp. 1550–1558.

Gee, Brian, Amusement Chests and Portable Laboratories. Practical Alternatives to the Regular Laboratory, in: Frank James (Hg.), The Development of the Laboratory, London 1989, S. 37–59.

Geimer, Peter, „Ich werde bei dieser Präsentation weitgehend abwesend sein". Roland Barthes am Nullpunkt der Fotografie, in: Fotogeschichte, Bd. 114, 2009, S. 21–30.

Geimer, Peter, „Nicht von Menschenhand". Zur fotografischen Entbergung des Grabtuchs von Turin, in: Gottfried Böhm (Hg.), Homo Pictor, München u.a. 2001, S. 156–172.

Geimer, Peter, Bilder aus Versehen. Eine Geschichte fotografischer Erscheinungen, Hamburg 2010 (2010a).

Geimer, Peter, Das Bild als Spur. Mutmaßungen über ein untotes Paradigma, in: Sybille Krämer/Werner Kogge/Gernot Grube (Hg.), Spur. Spurenlesen als Orientierungstechnik und Wissenskunst, Frankfurt am Main 2007, S. 95–120.

Geimer, Peter, Fotografie als Fakt und Fetisch. Eine Konfrontation von Latour und Natur, in: David Gugerli/Barbara Orland (Hg.), Ganz normale Bilder. Historische Beiträge zur visuellen Herstellung von Selbstverständlichkeit, Zürich 2002, S. 183–194.

Geimer, Peter, Ordnungen der Sichtbarkeit. Fotografie in Wissenschaft, Kunst und Technologie, Frankfurt am Main 2002.

Geimer, Peter, Photographie und was sie nicht gewesen ist. Photogenic Drawings 1834–1844, in: Gabriele Dürbeck, u.a. (Hg.), Wahrnehmung der Natur. Natur der Wahrnehmung. Studien zur Geschichte visueller Kultur um 1800, Amsterdam/Dresden 2001, S. 135–149.

Geimer, Peter, Sichtbar/„Unsichtbar". Szenen einer Zweiteilung, in: Julika Griem/Susanne Scholz (Hg.), Medialisierungen des Unsichtbaren um 1900, München 2010, S. 17–30 (2010b).

Geimer, Peter, Vergleichendes Sehen oder Gleichheit aus Versehen? Analogie und Differenz in kunsthistorischen Bildvergleichen, in: Bader/Gaier/Wolf 2010, S. 44–66.

Geimer, Peter, Weniger Schönheit. Mehr Unordnung. Eine Zwischenbemerkung zu „Wissenschaft und Kunst", in: Neue Rundschau, Jg. 114, Bd. 3, 2003, S. 26–38.

Gelshorn, Julia, Ornament und Bewegung. Die Grazie der Linie im 18. Jahrhundert, in: Matthias Haldemann (Hg.), Linea. Vom Umriss zur Aktion, Ostfildern-Ruit 2010, S. 87–99.

Gernsheim, Helmut, Incunabula of British Photographic Literature, London 1984.

Gernsheim, Helmut, The Origins of Photography, London 1982.

Gernsheim, Helmut, Geschichte der Photographie. Propyläen Kunstgeschichte Sonderband III, Frankfurt am Main 1983. (Originalausgabe: ders./Alison Gernsheim, The History of Photography from the Earliest Use of the Camera Obscura in the Eleventh Century up to 1914, London 1955.)

Giedion, Sigfried, Die Herrschaft der Mechanisierung. Ein Beitrag zur anonymen Geschichte (engl. Originalfassung 1948), Frankfurt am Main 1987.

Ginzburg, Carlo, Spurensicherung. Die Wissenschaft auf der Suche nach sich selbst, Berlin 2011.

Glaisher, James, On the Crystals of Snow as Applied to the Purposes of Design, in: Edward Hulme u.a. (Hg.), Art-Studies From Nature. As Applied to Design, London 1872, S. 133–175 (Erstmals publiziert in: Art Journal, 4. Juli 1857).

Glüher, Gerhard, Das Fotogramm als mechanische Konstruktion, in: Bernd Finkeldey (Hg.), Konstruktivistische Internationale, 1992–1927. Utopien für eine europäische Kultur, Ausst.-Kat. Kunstsammlung Nordrhein-Westfalen, Düsseldorf 1992, S. 124–128.

Goethe, Johann Wolfgang, Der Sammler und die Seinigen, in: ders., Goethe. Berliner Ausgabe, hg. v. Siegfried Seidel, Berlin 1972-1986, Bd. 19 (Kunsttheoretische Schriften und Übersetzungen), S. 207-269.

Goethe, Johann Wolfgang, Über die Flaxmanischen Werke, in: ders., Berliner Ausgabe, hg. v. Siegfried Seidel, Berlin 1972–1986, Bd. 19 (Kunsttheoretische Schriften und Übersetzungen), S. 285-291.

Goggin, Maureen/Tobin, Beth (Hg.), Women and Things, 1750–1950. Gendered Material Strategies, Farnham 2009.

Gombrich, Ernst, The Preference for the Primitive. Episodes in the History of Western Taste and Art, London 2002.

Gorman, Michael, Projecting Nature in Early-Modern Europe, in: Wolfgang Lefèvre (Hg.), Inside the Camera Obscura – Optics and Art under the Spell of the Projected Image, Max-Planck-Institut für Wissenschaftsgeschichte Berlin, Preprint Nr. 333, Berlin 2007, S. 31–50.

Gormans, Andreas, Argumente in eigener Sache – Die Hände des Künstlers, in: Gadebusch Bondio 2010, S. 189–223.

Govett-Brewster Art Gallery, http://www.govettbrewster.com/exhibitions/emanations-the-art-of-the-cameraless-photograph (7.6.2018).

Graeff, Werner, Es kommt der neue Fotograf, Berlin 1929.

Graumüller, Johann Christian Friedrich, Neue Methode von natürlichen Pflanzenabdrücken in- und ausländischer Gewächse zur Demonstration der botanischen Kunstsprache in Schulen so wie auch zum Selbstunterrichte für Freunde der Pflanzenkunde, Jena 1809.

Grave, Johannes, Medien der Reflexion. Die graphischen Künste im Zeitalter von Klassizismus und Romantik, in: Andreas Beyer (Hg.), Geschichte der bildenden Kunst in Deutschland, Bd. 6, München 2006, S. 439–455.

Gray, Michael, Towards Photography, in: Coleman 2001, S. 347–354.

Green-Lewis, Jennifer, The Invention of Photography in the Victorian World, in: Lyden 2014, S. 1–25.

Green, Darran, "Much Remains to be Done" – The Pioneering Work in Photography of Dr. Alfred Swaine Taylor, in: The PhotoHistorian (in Vorbereitung).

Greenberg, Clement, Die Essenz der Moderne. Ausgewählte Essays und Kritiken, hg. v. Karlheinz Lüdeking, Dresden 1997.

Gregory, John, A Father's Legacy to his Daughters, Dublin 1774.

Grimm, Jacob/Grimm, Wilhelm, Deutsches Wörterbuch, Leipzig 1854–1961.

Gröning, Maren, Die erste Fotoausstellung im deutschsprachigen Raum 1864, in: Monika Faber (Hg.), Das Auge und der Apparat. Eine Geschichte der Fotografie aus den Sammlungen der Albertina, Ausst.-Kat. Albertina, Paris 2003, S. 80–91.

Gröning, Maren/Matzer, Ulrike (Hg.), Frame and Focus. Photography as a Schooling Issue, Wien/Salzburg 2015.

Grossart, William/Croall, Alexander, The Nature-Printed British Sea-Weeds. A History Accompanied by Figures and Dissections of the Algae of the British Isles, London 1859–1860.

Grote, Andreas (Hg.), Macrocosmos in Microcosmo. Die Welt in der Stube. Zur Geschichte des Sammelns 1450–1800, Opladen 1994.

Gunning, Tom, Moving Away from the Index. Cinema and the Impression of Reality, in: differences, Jg. 18, Bd. 1, 2007, S. 29–52.

Gunthert, André, L'inventeur inconnu. Louis Figuier et la constitution de l'histoire de la photographie française, in: Études photographiques, Bd. 16, 2005, S. 6–18.

Gunthert, André, La rétine du savant. La fonction heuristique de la photographie, in: Études photographiques, Bd. 7, 2000, S. 29–48.

Gunthert, André/Poivert, Michel, Histoire(s) de la photographie, in: dies. (Hg.), L'art de la photographie. Des origines à nos jours, Paris 2007, S. 570–571.

Guyot, Edmé Gilles, Nouvelles récréations physiques et mathématiques, Paris 1769.

Gwilt, Joseph, Sciography, or Examples of Shadows, and Rules for their Projection, London 1822.

Habel, Thilo, Körpertäuschungen – Über Versuche, Volumina durch Abdrücke zu visualisieren, in: Bildwelten des Wissens, Bd. 8,1 (Kontaktbilder), Berlin 2010, S. 18–25.

Haberkorn, Heinz, Anfänge der Fotografie. Entstehungsbedingungen eines neuen Mediums, Reinbek bei Hamburg 1981.

Hahn, Christine, Exhibition as Archive. Beaumont Newhall, Photography 1839–1937, and the Museum of Modern Art, in: Visual Resources, Jg. 18, Bd. 2, 2002, S. 145–152.

Halckett, Samuel/Laing, John (Hg.), Dictionary of Anonymous and Pseudonymous English Literature (1882–1888), Edinburgh/London 1926–1962.

Halle, Johann Samuel, Magie, oder die Zauberkräfte der Natur, Berlin 1787.

Halwani, Miriam (Hg.), Photographien führen wir nicht … Erinnerungen des Sammlers Erich Stenger (1878–1957), Heidelberg/Berlin 2014.

Halwani, Miriam, Geschichte der Fotogeschichte 1839–1939, Berlin 2012 (2012a).

Halwani, Miriam, Narrative! Für eine Metageschichte der Fotografie, in: Fotogeschichte, Bd. 124, 2012, S. 84–89.

Hamilton, Sir William/Tischbein, Wilhelm, Collection of Engravings From Ancient Vases, Neapel 1791–1803.

Hanaford, Phebe, Daughters of America or Women of the Century, Augusta 1883.

Hannavy, John (Hg.), Encyclopedia of Nineteenth-Century Photography, New York 2008.

Hannavy, John, Books and Manuals on Photography: 1840s, in: ders. 2008, S. 177–178.

Harvey, William, A Manual of British Algae. Containing Generic and Specific Descriptions of All the Known British Species of Seaweeds, and of Confervae, Both Marine and Fresh Water, London 1841.

Hasluck, Paul, The Book of Photography. Practical, Theoretic and Applied, London u.a. 1907.

Hassard, Annie, Floral Decorations for the Dwelling House. A Practical Guide to the Arrangement of Plants and Flowers, London 1875.

Haus, Andreas, Moholy-Nagy. Fotos und Fotogramme, München 1978.

Hausen, Karin, Die Polarisierung der Geschlechtscharaktere. Eine Spiegelung der Dissoziation von Erwerbs- und Familienleben, in: Werner Conze (Hg.), Sozialgeschichte der Familie in der Neuzeit Europas, Stuttgart 1976, S. 363–393.

Heathcote, Bernard/Heathcote, Pauline, The Feminine Influence. Aspects of the Role of Women in the Evolution of Photography in the British Isles, in: History of Photography, Jg. 12, Bd. 3, 1988, S. 259–273.

Hecker, Johann Julius, Flora Berolinensis. Das ist Abdruck der Kräuter und Blumen und der besten Abzeichnung der Natur, Berlin 1757–1758.

Hediger, Vinzenz, Illusion und Indexikalität. Filmische Illusion im Zeitalter der postphotographischen Photographie, in: Deutsche Zeitschrift für Philosophie, Jg. 54, Bd. 1, 2006, S. 101–110.

Heesen, Anke te, Der Weltkasten. Die Geschichte einer Bildenzyklopädie aus dem 18. Jahrhundert, Göttingen 1997.

Heesen, Anke te, Der Zeitungsausschnitt. Ein Papierobjekt der Moderne, Frankfurt am Main 2006.

Heesen, Anke te, Fleiss, Gedächtnis, Sitzfleisch. Eine kurze Geschichte von ausgeschnittenen Texten und Bildern, in: dies. (Hg.), Cut & Paste um 1900. Der Zeitungsausschnitt in den Wissenschaften (Kaleidoskopien. Zeitschrift für Mediengeschichte und Theorie), Bd. 4, Berlin 2002, S. 146–154.

Heesen, Anke te/Spary, Emma (Hg.), Sammeln als Wissen, in: dies. (Hg.), Sammeln als Wissen. Das Sammeln und seine wissenschaftsgeschichtliche Bedeutung, Göttingen 2001, S. 7–21.

Heidegger, Martin, Der Ursprung des Kunstwerkes (1960), Frankfurt am Main 2010.

Heidtmann, Frank, Wie das Foto ins Buch kam, Berlin 1984.

Heilbrun, Françoise, Introduction, in: dies./Marbot/Néagu 1989, S. 11–17.

Heilbrun, Françoise/Marbot, Bernard/Néagu, Philippe (Hg.), L'invention d'un regard (1839–1918), Ausst.-Kat. Musée d'Orsay, Paris 1989.

Heilbrun, Françoise/Molinari, Danielle (Hg.), En collaboration avec le soleil. Victor Hugo, Photographies de l'exil, Ausst.-Kat. Musée d'Orsay, Paris 1998.

Heilbrun, Françoise/Pantazzi Michael, Album de collages de l'Angleterre victorienne, Ausst.-Kat. Musée d'Orsay, Paris 1997.

Heilmann, Maria (Hg.), Lernt Zeichnen! Techniken zwischen Kunst und Wissenschaft, 1525–1925, Passau 2015.

Heilmann, Maria (Hg.), Punkt, Punkt, Komma, Strich. Zeichenbücher in Europa, ca. 1525–1925, Passau 2014.

Heilmann, Peter, Die Technik des Naturselbstdruckes, in: Reinhold Niederl (Hg.), Faszination versunkener Pflanzenwelten. Constantin von Ettinghausen – Ein Forscherportrait, Graz 1997, S. 85–102.

Heilmann, Peter, Über den Naturselbstdruck und seine Anwendung, in: Opitz 2002, S. 100–109.

Heintz, Bettina/Huber, Jörg (Hg.), Mit dem Auge denken. Strategien der Sichtbarmachung in wissenschaftlichen und virtuellen Welten, Zürich/New York 2001.

Hellot, Jean, Sur une nouvelle encre sympathique, in: Histoire de l'Academie Royale des Sciences, 1737, S. 101–120 u. 228–247.

Henisch, Heinz, The Photographic Experience 1839–1914. Images and Attitudes, Pennsylvania 1994.

Herder, Johann Gottfried von, Ideen zur Philosophie der Geschichte der Menschheit, Riga/Leipzig 1784.

Herder, Johann Gottfried, Plastik. Einige Wahrnehmungen über Form und Gestalt aus Pygmalions bildendem Träume, in: ders., Werke, hg. v. Wolfgang Proß, München u.a. 1984–1987, Bd. 2, S. 465–542.

Herschel, John, On the Action of the Rays of the Solar Spectrum on Vegetable Colours, and on Some New Photographic Processes, in: Philosophical Transactions, Bd. 132, 1842, S. 181–215.

Herschel, John, On the Chemical Action of the Rays of the Solar Spectrum on Preparations of Silver and Other Substances, Both Metallic and Non-Metallic, and on Some Photographic Processes, in: Philosophical Transactions of the Royal Society of London, Bd. 130, 1840, S. 1–59.

Herschel, Julia, A Handbook for Greek and Roman Lace Making, London 1869. (2. Aufl. 1870 erschienen als: A Handbook for Greek Lace Making).

Heßler, Martina (Hg.), Konstruierte Sichtbarkeiten. Wissenschafts- und Technikbilder seit der frühen Neuzeit, München 2006.

Heyne, Renate/Neusüß, Floris, Moholy-Nagy. The Photograms, Ostfildern 2009.

Higonnet, Anne, Secluded Vision. Images of Feminine Experience in Nineteenth-Century Europe, in: Radical History Review, Bd. 38, 1987, S. 16–36.

Hilz, Helmut/Schwedt, Georg (Hg.), „Zur Belustigung und Belehrung". Experimentierbücher aus zwei Jahrhunderten, Ausst.-Kat. Deutsches Museum München, Berlin u.a. 2003.

Himes, Charles Francis, Amateur Photography in its Educational Relations, in: Journal of the Franklin Institute, Bd. 127, Heft 5, Mai 1889, S. 337–356.

Himes, Charles, Blue-Print Manual, ohne Ort und Jahr.

Himes, Charles, Leaf Prints, Or Glimpses at Photography, Philadelphia 1868.

Himes, Charles, Mountain Lake Park Summer School of Amateur Photography, ohne Ort 1885.

Hirt, Aloys, Versuch über das Kunstschöne, in: Friedrich Schiller (Hg.), Die Horen. Eine Monatsschrift, Tübingen 1797, Bd. XI/7, S. 1–37.

Hoffmann, Christoph, Die Dauer eines Moments. Zu Ernst Machs und Peter Salchers ballistischen fotografischen Versuchen 1886/87, in: Geimer 2002, S. 342–377.

Hoffmann, Christoph, Zwei Schichten. Netzhaut und Fotografie, 1860/1890, in: Fotogeschichte, Bd. 81, 2001, S. 21–38.

Hofmann, Werner, Philipp Otto Runge. Scherenschnitte, Frankfurt am Main 1977 (1977a).

Hofmann, Werner, Schattenrisse, Scherenschnitte und frühe Zeichnungen, in: ders. (Hg.), Runge in seiner Zeit. Kunst um 1800, Ausst.-Kat. Hamburger Kunsthalle, München 1977, S. 70–84 (1977b).

Holter, Patra, Photography without a Camera, New York 1980.

Holzhey, Helmut/Schoeller-Reisch, Donata, Ursprung, in: Joachim Ritter/Karlfried Gründer/Gottfried Gabriel (Hg.), Historisches Wörterbuch der Philosophie, Bd. 11, Basel 2001, Sp. 417–424.

Honneth, Axel (Hg.), Michel Foucault. Zwischenbilanz einer Rezeption, Frankfurter Foucault Konferenz 2001, Frankfurt am Main 2003.

Hooker, Joseph Dalton, A Sketch of the Life and Labours of Sir William Jackson Hooker, with Portrait, in: Annals of Botany, Jg. 16, Bd. 4, 1902, S. 9–221.

Hooker, William Jackson, Botanical Illustrations, Edinburgh 1822.

Hooper, William, Rational Recreations, London 1774.

Hopkirk, Thomas, Flora Anomoia. A General View of the Anomalies in the Vegetable Kingdom, London 1817.

Horstig, Carl, Beyspiele, wie Eltern und Erzieher ihre Kleinen angenehm und nützlich unterhalten und beschäftigen können, Hannover 1804.

Hoxie, Jane, Hand Work for Kindergartens and Primary Schools, Springfield 1904.

Hughes, Jabez, Photography as an Industrial Occupation for Women, in: British Journal of Photography, Jg. 20, 9. Mai 1873, S. 222–223.

Hülsewig-Johnen, Jutta/Jäger, Gottfried/Schmoll gen. Eisenwerth J.A. (Hg.), Das Foto als autonomes Bild. Experimentelle Gestaltung 1839–1989, Ausst.-Kat. Kunsthalle Bielefeld, Stuttgart 1989.

Hume, Naomi, The Nature Print and Photography in the 1850s, in: History of Photography, Jg. 35, Bd. 1, 2011, S. 44–58.

Hunt, John, James Glaisher FRS (1809–1903). Astronomer, Meteorologist and Pioneer of Weather Forecasting: „A Venturesome Victorian", in: Quarterly Journal of the Royal Astronomical Society, Bd. 37, 1996, S. 315–347.

Hunt, Robert, A Manual of Photography (1851), London/Glasgow 1854.

Hunt, Robert, A New Photographic Process, in: Athenaeum, 1. Juni 1844, S. 500–501.

Hunt, Robert, On the Applications of Science to the Fine and Useful Arts – Photography, in: The Art-Union, 1848, S. 133–136, 237–238.

Hunt, Robert, On the Applications of Science to the Fine and Useful Arts, The Symmetrical and Ornamental Forms of Organic Remains, in: The Art-Union, 1848, S. 221–223 u. S. 309–311.

Hunt, Robert, Photography. Considered in Relation to its Educational and Practical Value, in: The Art-Journal, Bd. 4, 1858, S. 261–262.

Hunt, Robert, Popular Treatise on the Art of Photography, Including Daguerréotype and All the New Methods of Producing Pictures by the Chemical Agency of Light, Glasgow 1841.

Hunt, Robert, The Application of Improved Machinery and Materials to Art-Manufacture, No. II – On Some Physical and Chemical Peculiarities Observed in Dyeing. Indigo, in: The Art Journal, 1. November 1857, S. 345–347.

Ibbetson, Boscawen, „Photography", in: Journal of the Society of Arts, 31. Dezember 1852, S. 69.

Irmscher, Günter, Ornament in Europa 1450–2000. Eine Einführung, Köln 2005.

Jacobsen, Emil, Sitzungsprotokoll vom 9. Juli 1869, in: Photographische Mittheilungen, Jg. 6, 1870, S. 114–119.

Jäger, Gottfried (Hg.), Die Kunst der abstrakten Fotografie, Stuttgart 2002.

Jäger, Gottfried, Bildgebende Fotografie. Fotografik – Lichtgrafik – Lichtmalerei. Ursprünge, Konzepte und Spezifika einer Kunstform, Köln 1988.

Jäger, Gottfried, Die Kunst der abstrakten Fotografie, in: ders. 2002, S. 11–35.

Jäger, Gottfried, Wille zur Form. Zur Konfiguration formgebender Konzepte im fotografischen Bild 1916–1968, in: Fotogeschichte, Bd. 133, 2014, S. 13–20.

Jäger, Gottfried/Holzhäuser, Karl, Generative Fotografie, Ravensburg 1975.

Jäger, Jens, Fotografie und Geschichte, Frankfurt am Main 2009.

Jäger, Jens, Innovation und Diffusion der Photographie im 19. Jahrhundert, in: Jahrbuch für Wirtschaftsgeschichte, Jg. 37, Bd. 1, 1996, S. 191–207.

Jalland, Patricia, Death and the Victorian Family, Oxford 1996.

Jay, Martin, Downcast Eyes. The Denigration of Vision in Twentieth-Century French Thought, Berkeley 1993.

Jay, Martin, Photo-unrealism. The Contribution of the Camera to the Crisis of Ocularcentrism, in: Stephen Melville (Hg.), Vision and Textuality, Durham 1995, S. 344–360.

Johannesson, Lena (Hg.), Women Photographers – European Experience, Gothenburg 2004.

Jones, Owen, The Grammar of Ornament, London 1856.

Kant, Immanuel, Kritik der Urteilskraft, hg. v. Karl Vorländer, Hamburg 1974.

Kanz, Christine, Maternale Moderne. Männliche Gebärphantasien zwischen Kultur und Wissenschaft (1890–1933), München 2009.

Keeler, Nancy, Cultivating Photography. Hippolyte Bayard and the Development of a New Art, Univ.-Diss., Texas 1991.

Keeler, Nancy, Hippolyte Bayard aux origines de la photographie et de la ville moderne, in: La Recherche photographique, Bd. 2, 1987, S. 7–17.

Keeler, Nancy, Souvenirs of the Invention of Photography on Paper. Bayard, Talbot and the Triumph of Negative-Positive Photography, in: Belloli 1990, S. 47–62.

Keeler, Nancy, Inventors and Entrepreneurs, in: History of Photography, Jg. 26, Bd. 1, 2002, S. 26–33.

Keller, Corey (Hg.), Fotografie und das Unsichtbare 1840–1900, Ausst.-Kat. Albertina Museum, Wien 2009.

Keller, Ulrich, Fotogeschichten. Modellbeschreibung und Trauerarbeit, in: Fotogeschichte, Jg. 17, Bd. 63, 1997, S. 11–30.

Kelsey, Robin, Photography and the Art of Chance, Cambridge/Mass. 2015.

Kemp, Cornelia, Einleitung, in: dies. (Hg.), Unikat, Index, Quelle. Erkundungen zum Negativ in Fotografie und Film, Göttingen 2015, S. 7–17.

Kemp, Cornelia, Fotogramm, in: Zentralinstitut für Kunstgeschichte München (Hg.), Reallexikon zur deutschen Kunstgeschichte, Bd. 10, Lfg. 112, München 2006, Sp. 436–443.

Kemp, Wolfgang, „... einen wahrhaft bildenden Zeichenunterricht überall einzuführen". Zeichnen und Zeichenunterricht der Laien 1500–1870, Frankfurt am Main 1979.

Kemp, Wolfgang, „Wrought by No Artist's Hand". The Natural, the Artificial, the Exotic, and the Scientific in Some Artifacts from the Renaissance, in: Claire Farago (Hg.), Reframing the Renaissance. Visual Culture in Europe and Latin America 1450–1650, New Haven 1995, S. 177–198.

Kemp, Wolfgang, Die Geschichte des Zeichenunterrichts vor 1870 als Geschichte seiner Methoden, in: Diethart Kerbs (Hg.), Kind und Kunst. Eine Ausstellung zur Geschichte des Zeichen- und Kunstunterrichts, Ausst.-Kat. Bund Deutscher Kunsterzieher, Berlin 1977, S. 12–27.

Kemp, Wolfgang/Amelunxen, Hubertus von (Hg.), Theorie der Fotografie, München 2006.

Keuls, Eva, Skiagraphia Once Again, in: American Journal of Archaeology, Jg. 79, Bd. 1, 1975, S. 1–16.

Keyser, Barbara, Ornament as Idea. Indirect Imitation of Nature in the Design Reform Movement, in: Journal of Design History, Jg. 11, Bd. 2, 1998, S. 127–144.

Kirschbaum, Engelbert (Hg.), Lexikon der christlichen Ikonographie, Freiburg u.a. 1970.

Kisluk-Grosheide, Daniëlle, „Cutting up Berchems, Watteaus, and Audrans". A Lacca Povera Secretary at the Metropolitan Museum of Art, in: Metropolitan Museum Journal, Bd. 31, 1996, S. 81–97.

Klausnitzer, Ralf, Unsichtbare Fäden, unsichtbare Hand. Ideengeschichte und Figuration eines Metaphernkomplexes, in: Lutz Danneberg (Hg.), Begriffe, Metaphern und Imaginationen in Philosophie und Wissenschaftsgeschichte, Wiesbaden 2009, S. 145–176.

Kleffel, Ludwig, Das Neueste auf dem Gebiete der Photographie, Leipzig 1870.

Kleffel, Ludwig, Handbuch der practischen Photographie, Leipzig 1874.

Klinger, Kerrin, Ectypa Plantarum und Dilettantismus um 1800. Zur Naturtreue botanischer Pflanzenselbstdrucke, in: Breidbach 2010, S. 80–96.

Klinger, Kerrin, Zum ABC des geometrischen Zeichnens um 1800, in: Bildwelten des Wissens, Bd. 7,1 (Bildendes Sehen), Berlin 2009, S. 81–91.

Knapp, Martin, Deutsche Schatten- und Scherenbilder aus drei Jahrhunderten, Dachau b. München 1916.

Knipe, Penley, Paper Profiles. American Portrait Silhouettes, in: Journal of the American Institute for Conservation, Jg. 41, Bd. 3, 2002, S. 203–223.

Kniphof, Johann Hieronymus, Botanica in Originali, Halle 1757.

Kniphof, Johann Hieronymus, Quingenta specimina herbarum et florum ad vivum impressa, ohne Ort und Jahr.

Kollmann, Stefanie/Reh, Sabine (Hg.), Zeigen und Bildung. Das Bild als Medium der Unterrichtung seit der Frühen Neuzeit, Bad Heilbrunn 2018 (in Vorb.).

Konersmann, Ralf (Hg.), Wörterbuch der philosophischen Metaphern, Darmstadt 2007.

König, Gudrun, Dinge zeigen, in: dies. (Hg.), Alltagsdinge. Erkundungen der materiellen Kultur, Tübingen 2005, S. 9–28.

Koselleck, Reinhart, Vergangene Zukunft. Zur Semantik geschichtlicher Zeiten, Frankfurt am Main 1989.

Kracauer, Siegfried, Photographie, in: ders., Das Ornament der Masse (1963), Frankfurt am Main 1977, S. 21–38.

Krämer, Sybille, Immanenz und Transzendenz der Spur: Über das epistemologische Doppelleben der Spur, in: dies. u.a. 2007, S. 155–181 (Krämer 2007b).

Krämer, Sybille, Was also ist eine Spur? Und worin besteht ihre epistemologische Rolle?, in: dies. u.a. 2007, S. 11–33 (Krämer 2007a).

Krämer, Sybille/ Kogge, Werner/Grube, Gernot (Hg.), Spur. Spurenlesen als Orientierungstechnik und Wissenskunst, Frankfurt am Main 2007.

Kranz, Roland, Vom „Charakter" in der Kunst – Einführende Bemerkungen, in: ders./Jürgen Schönwälder (Hg.), Ästhetik des Charakteristischen. Quellentexte zu Kunstkritik und Streitkultur in Klassizismus und Romantik, Göttingen 2008, S. 7–14.

Krause, Helmut, Geschichte der Lithographie. Spiegelwelt, gespiegelte Welt, Mannheim 2007.

Krauss, Rolf H., Fotografie und Auers Naturselbstdruck. Kontaktbilder als Medien einer mechanischen Objektivität, in: Fotogeschichte, Bd. 121, 2011, S. 13–24.

Krauss, Rosalind, A Voyage on the North Sea: Art in the Age of the Post-Medium Condition, London 2000.

Krauss, Rosalind, Marcel Duchamp oder das Feld des Imaginären, in: dies., Das Photographische. Eine Theorie der Abstände, München 1998, S. 73–89.

Krauss, Rosalind, Notes on the Index. Seventies Art in America (Part I), in: October, Bd. 3, 1977, S. 68–81 (Krauss 1977a).

Krauss, Rosalind, Notes on the Index. Seventies Art in America (Part II), in: October, Bd. 4, 1977, S. 58–67 (Krauss 1977b).

Krauss, Rosalind, Reinventing the Medium, in: Critical Inquiry, Jg. 25, Bd. 2, 1999, S. 289–305.

Krieger, Verena, Was ist ein Künstler? Genie – Heilsbringer – Antikünstler. Eine Ideen- und Kunstgeschichte des Schöpferischen, Köln 2007.

Kris, Ernst/Kurz, Otto, Die Legende vom Künstler. Ein geschichtlicher Versuch, Frankfurt am Main 1995.

Krückeberg, Edzard, „Charakteristische (das)", in: Joachim Ritter/Karlfried Gründer/Gottfried Gabriel (Hg.), Historisches Wörterbuch der Philosophie, Bd. 1, Basel 1971, Sp. 992–994.

Krüger, Matthias/Ott, Christine/Pfisterer, Ulrich, Das Denkmodell einer „Biologie der Kreativität". Anthropologie, Ästhetik und Naturwissen der Moderne, in: dies. (Hg.), Die Biologie der Kreativität. Ein produktionsästhetisches Denkmodell in der Moderne, Zürich/Berlin 2013, S. 7–19.

Kruse, Christiane, Wozu Menschen malen. Historische Begründungen eines Bildmediums, München 2003.

Kubler, George, The Shape of Time. Remarks on the History of Things, New Haven/London 2007.

Kugler, Franz, Vorbilder, in: Morgenblatt für die gebildeten Stände, Kunstblatt, Nr. 13, 13. Februar 1844, S. 51.

Kupffer, Karl/Benecke, Berthold, Photogramme zur Ontogenie der Vögel, Halle 1879.

Kurbjuhn, Charlotte, Kontur. Geschichte einer ästhetischen Denkfigur, Berlin u.a. 2014.

Kurbjuhn, Charlotte, Konturen – Zur Geschichte einer ästhetischen Denkfigur zwischen Klassik und Moderne (Winckelmann, F. und A. W. Schlegel, Keller, Rilke), in: Julia Happ (Hg.), Jahrhundert(w)ende(n). Ästhetische und epochale Transformationen und Kontinuitäten 1800/1900, Berlin 2010, S. 93–114.

Laberge, Yves, Museums, in: Warren 2006, Bd. 2, S. 1110–1112.

Lack, Walter, Photographie und Botanik. Die Anfänge, in: Bildwelten des Wissens, Bd. 1,2 (Oberflächen der Theorie), Berlin 2003, S. 86-94.

Laird, Mark (Hg.), Mrs. Delany and her Circle, Ausst.-Kat. Yale Center for British Art, New Haven/Conn. 2009.

Lassam, Robert, Nevil Story-Maskelyne, 1823–1911, in: History of Photography, Jg. 4, Bd. 2, 1980, S. 85–93.

Lavater, Johann Caspar, Essays on Physiognomy, London 1789.

Lavater, Johann Caspar, Physiognomische Fragmente, zur Beförderung der Menschenkenntnis und Menschenliebe, Leipzig/Winterthur 1775–1778.

Lavater, Johann Caspar, Ueber Verstellung, Falschheit und Aufrichtigkeit, in: ders. 1776, (Bd. 2), S. 55–63.

Lavater, Johann Caspar, Vermischte Physiognomische Regeln. Manuscript für Freunde mit einigen characteristischen Linien, Zürich 1789.

Laxton, Susan, Photogram, in: Warren 2006, S. 1238–1244.

Lechner, Astrid, Martin Gerlachs „Formenwelt aus dem Naturreiche". Fotografien als Vorlage für Künstler um 1900, Wien 2005.

Leduc-Grimaldi, Mathilde, Charles and Françoise-Victor Hugo, in: Hannavy 2008, S. 720–722.

Legler, Wolfgang, Einführung in die Geschichte des Zeichen- und Kunstunterrichts von der Renaissance bis zum Ende des 20. Jahrhunderts, Oberhausen 2011.

Lehmann, Hans-Ulrich, Zwei neu erworbene photogenische Zeichnungen von Johann Carl Enslen für das Kupferstich-Kabinett, in: Jahrbuch der Staatlichen Kunstsammlungen Dresden, Bd. 27, 1998, S. 81–86.

Lemagny, Jean-Claude/Rouillé, André, Histoire de la Photographie, Paris 1983.

Lenné, Aurelia, Die naturgetreue Struktur der Pflanzen unmittelbar vor Augen führen. Naturselbstdrucke von Pflanzen im 18. und 19. Jahrhundert, in: Opitz 2002, S. 110–120.

Lenoir, Timothy, The Strategy of Life. Teleology and Mechanics in Nineteenth-Century German Biology, Chicago 1989.

Lenz, Nadja, The Hidden Image: Latency in Photography and Cryptography in the 19th Century, in: PhotoResearcher, Bd. 17, 2012, S. 3–13.

Lepenies, Wolf, Das Ende der Naturgeschichte. Wandel kultureller Selbstverständlichkeiten in den Wissenschaften des 18. und 19. Jahrhunderts, München 1976.

Leporini, Heinrich, Bildnissilhouette, in: Zentralinstitut für Kunstgeschichte München (Hg.), Reallexikon zur deutschen Kunstgeschichte, Bd. 2, 1947, Sp. 691–695.

Leroi-Gourhan, André, Hand und Wort. Die Evolution von Technik, Sprache und Kunst, Frankfurt am Main 1995.

Lethen, Helmut, Auf der Schwelle. Die Kulturwissenschaften und ihr Wunsch nach der Selbständigkeit der Dinge, online unter: http://alt.ifk.ac.at/dl/ulf85A35Z. (25.3.2018)

Lethen, Helmut, Der Schatten des Fotografen. Bilder und ihre Wirklichkeit, Berlin 2014.

Lethen, Helmut, Die Abwesenheit der Welt im Abklatsch der Wirklichkeit, in: Susanne Knaller (Hg.), Realitätskonzepte in der Moderne. Beiträge zu Literatur, Kunst, Philosophie und Wissenschaft, München 2011, S. 183–190.

Lethen, Helmut, Georges Didi-Huberman. Ähnlichkeit und Berührung, in: Bildwelten des Wissens, Bd. 8,1 (Kontaktbilder), Berlin 2010, S. 105-108.

Lewandowsky, Mirjam, Im Hinterhof des Realen. Index – Bild – Theorie, Paderborn 2016.

Lewis, William, Commercium philosophico-technicum; or, the Philosophical Commerce of Arts, London 1763–1765, S. 350–352.

Lichtwark, Alfred, Herrmann Kaufmann und die Kunst in Hamburg von 1800–1850, München 1893, S. 39.

Lier, Henri van, Philosophy of Photography, Leuven 2007.

Lightman, Bernard, Depicting Nature, Defining Roles. The Gender Politics of Victorian Illustration, in: ders./Shteir 2006, S. 214–239.

Lightman, Bernard/Shteir, Ann (Hg.), Figuring it Out. Science, Gender, and Visual Culture, Hannover/London 2006.

Limbird, John, Preface, in: The Mirror of Literature, Amusement and Instruction, Bd. 33, 1839, o.S.

Lindley, John, An Introductory Lecture Delivered in the University of London on Thursday, 30. April 1829, London 1829.

Lindner, Paul, Photographie ohne Kamera, Berlin 1920.

Little, Nina Fletcher, Artists' Boxes of the Early Nineteenth Century, in: American Art Journal, Jg. 12, Bd. 2, 1980, S. 25–39.

Llewelyn, Thereza, Note on Some Young Plants of Cardamine Hirsuta, in: The Journal of the Linnean Society of London, 1857, Jg. 2, Bd. 6, S. 53.

Löffler, Petra, Was Hände sagen. Von der sprechenden zur Ausdruckshand, in: Matthias Bickenbach (Hg.), Manus Loquens. Medium der Geste – Geste der Medien, Köln 2003, S. 210–242.

Lorey, Isabel, Vom immanenten Widerspruch zur hegemonialen Funktion. Biopolitische Gouvernementalität und Selbst-Prekarisierung von KulturproduzentInnen, in: Gerald Raunig/Ulf Wuggenig (Hg.), Kritik der Kreativität, Wien 2007, S. 121–136.

Lowndes, Marie Belloc, I, Too, Have Lived in Arcadia. A Record of Love and Childhood, London 1941.

Lukitsh, Joanne, Before 1864. Julia Margaret Cameron's Early Work in Photography, in: Julian Cox/Colin Ford (Hg.), Julia Margaret Cameron. The Complete Photographs, London 2003, S. 95–105.

Lütkens, Doris, Blumenplastik. Mit einer Tafel ausgeschnittener Blumen in Umrissen zum Nachschneiden als Beschäftigung für Kinder, in: Jan Daniel Georgens/Heinrich Klemm (Hg.), Geistiges und Praktisches für Familie und Leben. Ein Fest-Geschenk für gebildete Frauen und Töchter, Dresden 1856, S. 67–68.

Lütkens, Doris, Philipp Otto Runge's Ausgeschnittene Blumen und Thiere in Umrissen zum Nachschneiden und Nachzeichnen, Hamburg 1843.

Lyden, Anne (Hg.), A Royal Passion. Queen Victoria and Photography, Ausst.-Kat. J. Paul Getty Museum, Los Angeles 2014.

Macdonald, Stuart, The History and Philosophy of Art Education, London 1970.

MacGregor, Bill, The Authority of Prints. An Early Modern Perspective, in: Art History, Jg. 22, Bd. 3, 1999, S. 389–420.

MacLeod, Catriona, Cutting up the Salon. Adele Schopenhauers „Zwergenhochzeit" and Goethes Hochzeitslied, in: Deutsche Vierteljahrsschrift für Literaturwissenschaft und Geistesgeschichte, 2015, Jg. 89, Bd. 1, S. 70–87.

Maimon, Vered, On the Singularity of Early Photography, in: Art History, Jg. 34, Bd. 5, 2011, S. 959–977.

Maimon, Vered, Singular Images, Failed Copies. William Henry Fox Talbot and the Early Photograph, Minnesota 2015.

Mainberger, Sabine/Ramharter, Esther (Hg.), Linienwissen und Liniendenken, Berlin/Boston 2017.

Maison de Victor Hugo (Hg.), Le photographe photographié. L'autoportrait en France 1850–1914, Ausst.-Kat. Maison de Victor Hugo, Paris 2004.

Marien, Mary Warner, Photography and its Critics. A Cultural History, 1839–1900, Cambridge 1997.

Marien, Mary Warner, Photography. A Cultural History, London 2010.

Marien, Mary Warner, Toward a New Prehistory of Photography, in: Younger 1991, S. 17–42.

Marignier, Jean Louis (Hg.), Nicéphore Niépce 1765–1833. L'invention de la Photographie, Paris 1999.

Marten, Carolin, Photographed from Nature by Mrs Glaisher. The Fern Photographs by Cecilia Louisa Glaisher, MA Diss., University of the Arts, London 2002.

Marten, Caroline, James Glaisher, in: Hannavy 2008, S. 592–594.

Martin, Anton, Handbuch der gesamten Photographie, Wien 1854.

Martin, Benjamin, Typographia Naturalis. Or, the Art of Printing, or Taking Impressions from Natural Subjects, as Leaves, Shells, Fossils, &c., London 1772.

Martius, Ernst Wilhelm, Neueste Anweisung, Pflanzen nach dem Leben abzudrucken, Wezlar 1784.

Martius, Johann Nicolaus, Unterricht von der Magia Naturali, Frankfurt 1751.

Masheck, Joseph, The Carpet Paradigm. Critical Prolegomena to a Theory of Flatness, in: Arts Magazine, 1976, Jg. 51, Bd. 1, S. 82–109.

Matzer, Ulrike, Henry Van Lier. Philosophy of Photography, in: Photography & Culture, Jg. 2, Bd. 2, 2009, S. 217–222.

Matzer, Ulrike, Unsichtbare Frauen. Fotografie/Geschlecht/Geschichte, in: Fotogeschichte, Bd. 124, 2012, S. 29–36.

Mauro, Alessandra (Hg.), Photoshow. Landmark Exhibitions that Defined the History of Photography, London 2014.

Maynard, Patrick, The Engine of Visualization. Thinking through Photography, New York 1997.

McCauley, Anne, François Arago and the Politics of the French Invention of Photography, in: Younger 1991, S. 43–69.

McCauley, Anne, Writing Photography's History before Newhall, in: History of Photography, Jg. 21, Bd. 2, 1997, S. 87–101.

McCusker, Carol, Silver Spoons and Crinoline: Domesticity & the „Feminine" in the Photographs of William Henry Fox Talbot, in: dies./Gray, Michael/Ollman, Arthur (Hg.), First Photographs. William Henry Fox Talbot and the Birth of Photography, New York 2002, S. 17–22.

Mentienne, Adrien, La découverte de la photographie en 1839, Paris 1892.

Merkle, Siegbert, Die historische Dimension des Prinzips der Anschauung. Historische Fundierung und Klärung terminologischer Tendenzen, Frankfurt am Main 1983.

Metken, Sigrid, Geschnittenes Papier. Eine Geschichte des Ausschneidens in Europa von 1500 bis heute, München 1978, S. 129.

Meyers Konversations-Lexikon. Ein Nachschlagewerk allgemeinen Wissens, 4. Aufl., Leipzig/Wien 1885–1892.

Miller, Matt, The Cover of the First Edition of Leaves of Grass, in: Walt Whitman Quarterly Review, Jg. 24, Bd. 2, 2006, S. 85–97.

Mirzoeff, Nicholas, The Visual Culture Reader, London 1998.

Mitchell, William J. T., The Reconfigured Eye. Visual Truth in the Post-Photographic Era, Cambridge/Mass. 1994, S. 24.

Mittler, Elmar (Hg.), Nützliches Vergnügen. Kinder- und Jugendbücher der Aufklärungszeit, Ausst.-Kat. Paulinerkirche Göttingen, Göttingen 2004.

Moholy-Nagy, László, Making Photographs Without a Camera, in: Popular Photography, Bd. 6, 1939, S. 30–31.

Moholy-Nagy, László, Malerei, Fotografie, Film (1927), Berlin 2000.

Moholy-Nagy, László, Paint with Light. The Photogram is the Key to Photography, in: Minicam, September 1942, Jg. 6, Heft 1.

Moholy-Nagy, László, Photogramme – Eine neue Spielerei mit lichtempfindlichem Papier, in: Uhu, Ullstein Verlag, Berlin 1928, Bd. 5, S. 36–37.

Moholy-Nagy, Lucia, A Hundred Years of Photography. The Story of Photography through the Ages, Harmondsworth 1939.

Molderings, Herbert, László Moholy-Nagy und die Neuerfindung des Fotogramms, in: ders., Die Moderne der Fotografie, Hamburg 2008, S. 45–70.

Molisch, Hans, Bakterienlicht und photographische Platte, Wien 1903.

Moore, Thomas, A Handbook of British Ferns, 1848.

Moore, Thomas/Lindley, John, The Ferns of Great Britain and Ireland, Nature-Printed by Henry Bradbury, London 1855.

Morris, Richard, John Dillwyn Llewelyn (1810–1882). Welsh Photographer, Polymath, and Landowner, in: Hannavy 2008, S. 866–868.

Morris, Richard, John Dillwyn Llewelyn, 1810–1882. The First Photographer in Wales, Cardiff 1980.

Morris, Richard, Penllergare, A Victorian Paradise. A Short History of the Penllergare Estate and its Creator, John Dillwyn Llewelyn (1810–1882), Swansea 1999.

Morton, Vanda, Nevil Story-Maskelyne (1823–1911), in: Hannavy 2008, S. 1352–1353.

Morton, Vanda, Oxford Rebels. The Life and Friends of Nevil Story Maskelyne 1823–1911, Pioneer Oxford Scientist, Photographer and Politician, Gloucester 1987.

Morton, Vanda/Lassam, Robert, Nevil Story Maskeline. The Early 19th Century Oxford Scientist and Photographer, Corsham 1980.

Müller-Sievers, Helmut, Self-Generation. Biology, Philosophy, and Literature Around 1800, Stanford 1997.

Müller-Wille, Staffan, Carl von Linnés Herbarschrank. Zur epistemischen Funktion eines Sammlungsmöbels, in: te Heesen/Spary 2001, S. 22–38.

Müller, Christoph, Ausführliche Abhandlung über die Silhouetten und deren Zeichnung, Verjüngung, Verzierung und Vervielfältigung, Frankfurt/Leipzig 1780.

Munir, Kamal, The Birth of the Kodak Moment. Institutional Entrepreneurship and the Adoption of New Technologies, in: Organization Studies, Jg. 26, Bd. 11, 2005, S. 1665–1687.

Naumann-Beyer, Waltraud, Anschauung, in: Karlheinz Barck u.a. (Hg.), Ästhetische Grundbegriffe, Bd. 1, Stuttgart/Weimar 2000, S. 208–246.

Naumann, Felix, Im Reiche der Kamera, 13./15. vollständig umgearbeitete und vermehrte Auflage von „Photographischer Zeitvertreib" von Hermann Schnauss, Leipzig 1920.

Néagu, Philippe, Géométrisation et abstraction, in: Heilbrun/Marbot/ders. 1989, S. 211–219.

Netto, Friedrich August Wilhelm, Vollständige Anweisung zur Verfertigung Daguerre'scher Lichtbilder auf Papier, Malertuch und Metallplatten durch Bedeckung oder durch die Camera obscura und durch das Sonnenmicroscop, Halle 1839.

Neusüß, Floris (Hg.), Experimental Vision. The Evolution of the Photogram Since 1919, Ausst.-Kat. Denver Art Museum, Niwot 1994.

Neusüß, Floris (Hg.), Fotogramme – die lichtreichen Schatten, Ausst.-Kat. Fotomuseum des Münchner Stadtmuseums, Kassel 1983.

Neusüß, Floris, Anwesenheit bei Abwesenheit. Fotogramme in der Kunst des 20. Jahrhunderts, in: Binder 1990, S. 8–15.

Neusüß, Floris, Das Fotogramm in der Kunst des 20. Jahrhunderts. Die andere Seite der Bilder – Fotografie ohne Kamera, Köln 1990.

Neusüß, Floris, Photogrammes. Collection Photo Poche, Paris 1988.

Neusüß, Floris, Photograms. Images from an „Objective" Point of View, in: Brönner 1987, S. 2–5.

Neusüß, Floris/Zuckriegl, Margit (Hg.), Kamera los. Das Fotogramm – Eine künstlerische Position von der Klassik bis zur Gegenwart, Ausst.-Kat. Museum der Moderne Salzburg Rupertinum, Salzburg 2006.

Nevole, Inge (Hg.), Fotogramme 1920 > now, Ausst.-Kat. Künstlerhaus Wien, Passau 2007.

Newhall, Beaumont (Hg.), Photography. 1839–1937, Ausst.-Kat. Museum of Modern Art New York, New York 1937.

Newhall, Beaumont, Photography. A Short Critical History, The Museum of Modern Art, New York 1938.

Newhall, Beaumont, Photography. Essays & Images, New York 1980.

Newhall, Beaumont, The History of Photography from 1839 to the Present Day (1949), New York 1964.

Newman, Edward, Catalogue of British Ferns, including the Equisetaceae and Lycopodiaceae. Intended for Labels, London 1845.

Newman, Edward, A History of British Ferns, London 1840.

Nickel, Douglas, History of Photography. The State of Research, in: The Art Bulletin, Jg. 83, Bd. 3, 2001, S. 548–558.

Nickel, Douglas, Nature's Supernaturalism. William Henry Fox Talbot and Botanical Illustration, in: Kathleen Howe (Hg.), Intersections. Lithography, Photography, and the Traditions of Printmaking, Albuquerque 1998, S. 15–23.

Nickel, Douglas, Notes Towards New Accounts of Photography's Invention, in: Sheehan/Zervigón 2015, S. 82–93.

Nickel, Douglas, Talbot's Natural Magic, in: History of Photography, Jg. 26, Bd. 2, 2003, S. 132–140.

Nickelsen, Kärin, „Abbildungen belehren, entscheiden Zweifel und gewähren Gewissheit" – Funktionen botanischer Abbildungen im 18. Jahrhundert, in: Wiener Zeitschrift zur Geschichte der Neuzeit, Jg. 7, Heft 1, 2007, S. 52–68.

Nickelsen, Kärin, Alle Gestalten sind ähnlich, und keine gleichet der andern. Bilder von Pflanzenarten im 18. Jahrhundert, in: Müller-Wille Staffan (Hg.), Sammeln – Ordnen – Wissen. Max-Planck-Institut für Wissenschaftsgeschichte (Preprint 215), Berlin 2002, S. 13–30.

Nickelsen, Kärin, Von Bildern, Herbarien und schwarzen Abdrücken. Repräsentation von Pflanzenarten um 1800, in: Haussknechtia, Bd. 11, 2006, S. 149–166.

Nickelsen, Kärin, Wissenschaftliche Pflanzenzeichnungen – Spiegelbilder der Natur? Botanische Abbildungen aus dem 18. und frühen 19. Jahrhundert, Bern 2000.

Niépce, Nicéphore, Héliographie. Dessins & Gravures. Notice sur quelques résultats obtenus spontanément par l'action de la lumière, in: Marignier 1999, S. 229–231 (1999a).

Niépce, Nicéphore, Notice sur l'héliographie, in: Marignier 1999, S. 285–290 (1999b).

Nissen, Claus, Die botanische Buchillustration. Geschichte und Bibliographie, Stuttgart 1959.

Nobis, Norbert (Hg.), Photogramme, Ausst.-Kat. Sprengel Museum Hannover, Hannover 1988.

Nochlin, Linda, Why Have There Been No Great Woman Artists? (1971), in: dies. (Hg.), Women, Art and Power and Other Essays, New York 1988, S. 144–178.

Noel, Chanan, The Photographer of Penllergare. A Life of John Dillwyn Llewelyn 1810–1881, London 2013.

Nouveau Larousse illustré, Paris 1898–1904.

Nye, John, The Myth of Free-Trade Britain and Fortress France. Tariffs and Trade in the Nineteenth Century, The Journal of Economic History, Jg. 51, Bd. 1, 1991, S. 23–46.

Oettermann, Stephan, Die fliegenden Plastiken des Johann Karl Enslen, in: Daidalos, Bd. 37, 1990, S. 44–53.

Oettermann, Stephan, Johann Carl Enslen (1759–1848). … und zuletzt auch noch Photographie-Pionier, in: Bodo von Dewitz/Reinhard Matz (Hg.), Silber und Salz. Zur Frühzeit der Photographie im deutschen Sprachraum 1839–1860, Ausst.-Kat. Josef-Haubrich-Kunsthalle, Köln 1989, S. 116–141.

Opitz, Silke (Hg.), Die Sache selbst, Ausst.-Kat. Ernst-Haeckel-Haus Jena, Weimar 2002.

Ortner, Sherry, Is Female to Male as Nature Is to Culture?, in: Feminist Studies, Jg. 1, Bd. 2, 1972, S. 5–31.

Oshima, Ken, The Evolution of Christopher Dresser's „Art Botanical" Depiction of Nature, in: The Journal of the Decorative Arts Society, Bd. 29, 2005, S. 53–65.

Osler, Dieter, Wie die Fotografie in die Schule kam, in: Bernd Busch (Hg.), Fotovision. Projekt Fotografie nach 150 Jahren, Hannover 1988, S. 39–42.

Osterwold, Tilman, Vorwort, in: Ute Eskildsen (Hg.), Film und Foto der zwanziger Jahre, Ausst.-Kat. Würtembergischer Kunstverein Stuttgart, Stuttgart 1979, S. 6–7.

Ostroff, Eugene, The Photomechanical Process, in: Weaver 1992, S. 125–130.

Oxford English Dictionary, Onlineversion, http://www.oed.com (7.6.2018).

Öxler, Florian/Friedrich, Christoph, Experimentierkästen „ohne den geringsten Nutzen"? Eine Diskussion Ende des 18. Jahrhunderts, in: Chemie in unserer Zeit, Jg. 42, Bd. 4, 2008, S. 282–289.

Painting, David, J. D. Llewelyn and His Family Circle, in: History of Photography, Jg. 15, Bd. 3, 1991, S. 180–185.

Panofsky, Erwin, Die Perspektive als „symbolische Form", in: Hariolf Oberer (Hg.), Aufsätze zu Grundfragen der Kunstwissenschaft, Berlin 1985.

Parker, Rozsika, The Subversive Stitch: Embroidery and the Making of the Feminine, New York 2010.

Parker, Rozsika/Pollock, Griselda, Crafty Women and the Hierarchy of the Arts, in: dies., Old Mistresses. Women, Art and Ideology, London 1981, S. 50–81.

Parkes, Bessie Rayner, Essays on Woman's Work, London 1866.

Parkes, Bessie Rayner, Remarks on the Education of Girls, With Reference to the Social, Legal and Industrial Position of Women in the Present Day, London 1856.

Parzer-Mühlbacher, Alfred, Photographisches Unterhaltungsbuch. Anleitungen zu interessanten und leicht auszuführenden photographischen Arbeiten, Berlin 1904 u. Berlin 1910 (fortgeführt als: Seeber 1930).

Passafiume, Tania, Le positif direct d'Hippolyte Bayard reconstitué, in: Études photographiques, Bd. 12, 2002, S. 98–108.

Paulitz, Tanja, Mann und Maschine. Eine genealogische Wissenssoziologie des Ingenieurs und der modernen Technikwissenschaften, 1850–1930, Bielefeld 2012.

Peirce, Charles Sanders, Collected Papers of Charles Sanders Peirce, hg. v. Charles Hartshorne/Paul Weiss, Cambridge 1931–1935.

Peirce, Charles Sanders, Die Kunst des Räsonierens, in: ders., Semiotische Schriften, hg. v. Christian Kloesel/Helmut Pape, Bd. 1, Frankfurt am Main 1986, S. 191–201.

Peirce, Charles Sanders, What is a Sign, in: The Essential Peirce, hg. v. Nathan Houser, Bloomington 1998, Bd. 2, S. 4–10.

Peltz, Lucy, Facing the Text. The Amateur and Commercial Histories of Extra-Illustrating, c. 1770–1820, in: Michael Harris/Giles Mandelbrote/Robin Myers (Hg.), Owners, Annotators and the Signs of Reading, London/New Castle 2005, S. 91–135.

Peltz, Lucy, The Pleasure of the Book. Extra-illustration, an 18th-Century Fashion, in: things, Bd. 8, 1998, S. 7–31.

Penn, William, No Cross, No Crown. A Discourse Showing the Nature and Discipline of the Holy Cross of Christ, London 1669.

Perkins, Henry, Parlour Magic, London 1838.

Pestalozzi, Johann Heinrich, ABC der Anschauung, oder Anschauungs-Lehre der Maßverhältnisse, Zürich u. a. 1803.

Pfau, Thomas, „All is Leaf". Difference, Metamorphosis, and Goethe's Phenomenology of Knowledge, in: Studies in Romanticism, Jg. 49, Bd. 1, 2010, S. 3–41.

Phillips, Christopher, Der Richterstuhl der Fotografie, in: Wolf 2002, S. 291–333.

Pinder, Wilhelm, Das Problem der Generation in der Kunstgeschichte Europas, Berlin 1926.

Plantureux, Serge, Niépce, Daguerre, or Talbot? The Quest of Joseph Hamel to Find the Real Inventor of Photography, Checy 2004.

Plinius, Gaius Secundus, Naturalis Historiae, Bd. 37, hg. v. Roderich König, München 1978.

Plinius, Gaius Secundus, Naturkunde, Bd. 35, hg. v. Roderich König, München 1997.

Pohlmann, Ulrich (Hg.), Qui a peur des femmes photographes?, Ausst.-Kat. Musée d'Orsay/Musée de l'Orangerie Paris, Paris 2015.

Pohlmann, Ulrich, „Harmonie zwischen Kunst und Industrie". Zur Geschichte der ersten Photoausstellungen (1839–1868), in: Bodo von Dewitz, Reinhard Matz (Hg.), Silber und Salz. Zur Frühzeit der Photographie im deutschen Sprachraum 1839–1860, Ausst.-Kat. Josef-Haubrich-Kunsthalle, Köln 1989, S. 496–513.

Pohlmann, Ulrich, Das „Historische Lehrmuseum für Photographie" von Hermann Krone. Der museale Blick auf die Fotografie im 19. Jahrhundert, in: Wolfgang Hesse/Timm Starl, Der Photopionier Hermann Krone. Photographie und Apparatur. Bildkultur und Phototechnik im 19. Jahrhundert, Marburg 1998, S. 203–214.

Poivert, Michel (Hg.), Hippolyte Bayard, Collection Photo Poche, Paris 2001.

Pollock, Griselda, Vision and Difference. Feminism, Femininity and the Histories of Art, London 1988.

Pomian, Krzysztof, Der Ursprung des Museums. Vom Sammeln, Berlin 1988.

Poppe, Johann Heinrich Moritz von, Neuer Wunder-Schauplatz der Künste und interessantesten Erscheinungen, Stuttgart 1839.

Porta, John Baptist, Natural Magick, London 1658.

Possenti, Maria/Chazal, Gilles (Hg.), Éloge du négatif. Les débuts de la photographie sur papier en Italie, 1846–1862, Ausst.-Kat. Musée des Beaux-Arts de la Ville de Paris und Museo Nazionale Alinari della Fotografia Florenz, Paris 2010.

Potonniée, Georges, Histoire de la découverte de la photographie, Paris 1925.

Potvin, John/Myzelev, Alla (Hg.), Material Cultures, 1740–1920. The Meaning and Pleasures of Collecting, Aldershot 2009.

Pratschke, Margarete, Bildanordnungen, in: Horst Bredekamp/Birgit Schneider/Vera Dünkel (Hg.), Das technische Bild. Kompendium zu einer Stilgeschichte wissenschaftlicher Bilder, Berlin 2008, S. 116–119.

Pritchard, Michael, Process Photogram, in: Hannavy 2008, S. 1176.

R. S., Centennial Notes, No. 21. The Women's Pavilion, in: The Friends' Intelligencer, Jg. 33, Bd. 35, 1876, S. 554–557.

Rappoport, Jill, Giving Women. Alliance and Exchange in Victorian Culture, Oxford/New York 2012.

Rath, Norbert, Zweite Natur. Konzepte einer Vermittlung von Natur und Kultur in Anthropologie und Ästhetik um 1800, Münster 1996.

Rebel, Ernst, Faksimile und Mimesis. Studien zur deutschen Reproduktionsgrafik des 18. Jahrhunderts, Mittenwald 1981.

Rheinberger, Hans Jörg (Hg.), Räume des Wissens. Repräsentation, Codierung, Spur, Berlin 1997.

Richards, Robert, The Romantic Conception of Life. Science and Philosophy in the Age of Goethe, Chicago 2002.

Richter, Cornelia, Philipp Otto Runge. Ich weiß eine schöne Blume, Werkverzeichnis der Scherenschnitte, München 1981.

Rideing, William, At the Exhibition. Women's Work and Some Other Things, in: Appleton's Journal, 1876, S. 792–794.

Roberts, Russell, „The Order of Nature", in: Coleman 2001, S. 367–368.

Roberts, Russell, Traces of Light. The Art and Experiments of William Henry Fox Talbot, in: Coleman 2001, S. 361–377.

Robertson, Hannah, The Young Ladies' School of Arts, Edinburgh 1767.

Robinson, James, Leaf Printing From Nature, in: The Garden, Bd. 4, 1873, S. 432–433.

Rochette, Raoul, Rapport sur les dessins produits par le procédé de M. Bayard (Académie des beaux-arts, séance du 2 novembre 1839), in: Jean-Claude Gautrand/Michel Frizot (Hg.), Hippolyte Bayard. Naissance de l'image photographique, Amiens 1986, S. 193.

Rockstroh, Heinrich, Anweisung zum Modelliren aus Papier oder aus demselben allerley Gegenstände im Kleinen nachzuahmen, Weimar 1802.

Rockwood, George, How to Make a Photograph Without a Camera, New York (vermutlich 1871–1874).

Roe, Shirley, Matter, Life and Generation. Eighteenth-Century Embryology and the Haller-Wolf Debate, Cambridge 1981.

Roh, Franz/Tschichold, Jan, Foto-Auge, Tübingen 1929.

Röll, Eduard, Hermann Vogel. Ein Lebensbild, Leipzig 1939.

Roosens, Laurent, Which History of Photography?, in: Proceedings & Papers, Symposium 1985, 11.–14. April 1985, Bradford, Europäische Gesellschaft für die Geschichte der Photographie, ohne Ort 1985, S. 82–95.

Rosenberg, Raphael (Hg.), Turner – Hugo – Moreau. Entdeckung der Abstraktion, Ausst.-Kat. Schirn Kunsthalle, Frankfurt 2007.

Rosenberg, Raphael, Johann Caspar Lavater. Die Revolution der Physiognomie aus dem Geist der ästhetischen Linientheorie, in: Matthias Haldemann (Hg.), Linea. Vom Umriss zur Aktion. Die Kunst und die Linie zwischen Antike und Gegenwart, Ausst.-Kat. Kunsthaus Zug, Ostfildern 2010, S. 73–85.

Rosenblum, Naomi, A History of Women Photographers, New York 1994.

Rosenblum, Naomi, A World History of Photography, New York 1984.

Rosenblum, Robert, The International Style of 1800. A Study in Linear Abstraction, New York 1976.

Rosenblum, Robert, The Origin of Painting. A Problem in the Iconography of Romantic Classicism, in: The Art Bulletin, Jg. 39, Bd. 4, 1957, S. 279–290.

Rossberg, Anne-Katrin, Zur Kennzeichnung von Weiblichkeit und Männlichkeit im Interieur, in: Bischoff/Threuter 1999, S. 58–68.

Rössler, Patrick (Hg.), Bauhauskommunikation. Innovative Strategien im Umgang mit Medien, interner und externer Öffentlichkeit, Berlin 2009.

Roth, Michael (Hg.), Bild als Schrift, Ausst.-Kat. Kupferstichkabinett Berlin, Petersberg 2010.

Roth, Tim Otto, Lebende Bilder. Zu Paul Lindners Naturgeschichte der Schattenbilder, in: Kultur & Technik, Bd. 3, 2008, S. 5–10.

Rothe, Matthias, „Spontan". Modifikation eines Begriffs im 18. Jahrhundert, in: Schneider 2008, S. 415–424.

Rothers, Eberhard (Hg.), Stationen der Moderne. Die bedeutenden Kunstausstellungen des 20. Jahrhunderts in Deutschland, Ausst.-Kat. Berlinische Galerie, Berlin 1988.

Röttger-Denker, Gabriele, Roland Barthes zur Einführung, Hamburg 2004.

Rouillé, André, La photographie, Paris 2005.

Rousseau, Jean-Jacques, Emile oder über die Erziehung (1762), Köln 2010.

Rudwick, Martin, The Meaning of Fossils. Episodes in the History of Palaeontology, Chicago 1985.

Rümelin, Christian, Terminologische Überlegungen zum Begriff Riß, in: Ackermann 2001, S. 54–59.

Runge, Philipp Otto, Hinterlassene Schriften, hg. v. Johann Daniel Runge, Göttingen 1840/41.

Rutherford, Emma, Silhouette. The Art of the Shadow, New York 2009.

Saar, Martin, Genealogie und Subjektivität, in: Honneth 2001, S. 157–177.

Sabine, Edward, On the Lunar-Diurnal Variation of the Magnetic Declination Obtained from the Kew Photograms in the Years 1858, 1859, and 1860, in: Proceedings of the Royal Society of London, Bd. 11 (1860–1862), S. 73–80.

Salomon, Nanette, Der kunsthistorische Kanon – Unterlassungssünden, in: kritische berichte, Bd. 4, 1993, S. 27–40.

Saltz, Laura, Keywords in the Conception of Early Photography, in: Sheehan/Zervigón 2015, S. 195–207.

Sandler, Martin, Against the Odds. Women Pioneers in the First Hundred Years of American Photography, New York 2002.

Sandler, Martin, Photography. An Illustrated History, Oxford 2002.

Saunders, Beth, The Bertoloni Album. Rethinking Photography's National Identity, in: Sheehan/ Zervigón 2015, S. 145–156.

Saupe, Angelika, Vergeschlechtlichte Technik – über Geschichte und Struktur der feministischen Technikkritik, online unter: http://www.gender.hu-berlin.de /publikationen/gender-bulle-tins/texte-25 (7.6.2018).

Sayag, Alain (Hg.), László Moholy-Nagy. Compositions Lumineuses. 1922–1943, Ausst.-Kat. Centre Georges-Pompidou Paris, Paris 1995.

Schaaf, Larry (Hg.), Records of the Dawn of Photography. Talbot's Notebooks P & Q, Cambridge 1996 (1996b).

Schaaf, Larry, „A Wonderful Illustration of Modern Necromancy". Significant Talbot Experimen-tal Prints in the J. Paul Getty Museum, in: Belloli 1990, S. 31–46.

Schaaf, Larry, A Twentieth Anniversary Selection (Sun Pictures, Catalogue 13), New York 2004.

Schaaf, Larry, British Paper Negatives 1839–1864 (Sun Pictures, Catalogue 10), New York 2001.

Schaaf, Larry, Herschel, Talbot and Photography. Spring 1831 and Spring 1839, in: History of Photography, Jg. 4, Bd. 3, 1980, S. 181–204.

Schaaf, Larry, Julia Margaret Cameron (Sun Pictures, Catalogue 20), New York 2011.

Schaaf, Larry, Llewelyn – Maskelyne – Talbot. A Family Circle (Sun Pictures, Catalogue 2), New York 1986.

Schaaf, Larry, Out of the Shadows. Herschel, Talbot & the Invention of Photography, London 1992.

Schaaf, Larry, Photogenic Drawings by William Henry Fox Talbot (Sun Pictures, Catalogue 7), New York 1995.

Schaaf, Larry, Sun Gardens. Victorian Photograms by Anna Atkins, New York 1985.

Schaaf, Larry, Talbot and Photogravure (Sun Pictures, Catalogue 12), New York 2003.

Schaaf, Larry, William Henry Fox Talbot, John Dillwyn Llewelyn und Nevil Story-Maskeline. Die Anfänge der photographischen Kunst, in: Bodo von Dewitz (Hg.), Alles Wahrheit! Alles Lüge! Photographie und Wirklichkeit im 19. Jahrhundert, Ausst.-Kat. Museum Ludwig Köln, Amsterdam 1996, S. 53–63 (Schaaf 1996a).

Schade, Sigrid/Wenk, Silke, Strategien des „Zu-Sehen-Gebens". Geschlechterpositionen in Kunst und Kunstgeschichte, in: Hadumod Bußmann/Renate Hof (Hg.), Genus. Geschlechterforschung/Gender Studies in den Kultur- und Sozialwissenschaften, Stuttgart 2005, S. 144–184.

Schaffer, Simon, Commentary, in: Brusius/Dean/Ramalingam 2013, S. 269–289.

Schaffer, Talia, Novel Craft. Victorian Domestic Handicraft & Nineteenth-Century Fiction, Oxford 2011.

Schaier, Joachim, Kurze Geschichte des Naturselbstdrucks, in: Deutsches Gartenbaumuseum (Hg.), Natur & Druck. Naturselbstdruck mit Pflanzen, Ausst.-Kat. Deutsches Gartenbaumuseum, Erfurt 2008, S. 2–11.

Schasler, Max (M. Sr.), Die Photographie in ihrer Beziehung zu den bildenden Künsten, in: Die Dioskuren. Deutsche Kunst-Zeitung, 25. Juni 1865, Jg. 10, Bd. 26, S. 221–223.

Scheele, Carl Wilhelm, Chemische Abhandlung von der Luft und dem Feuer, in: Eder 1913, S. 151–165.

Schlegel, August Wilhelm, Ueber Zeichnungen zu Gedichten und John Flaxman's Umrisse, in: Athenaeum. Zweiten Band erstes Stück, Berlin 1799, S. 193–246.

Schlegel, August Wilhelm, Vorlesung über Ästhetik, hg. v. Ernst Behler, Paderborn 1989.

Schmidt, Fritz, Photographisches Fehlerbuch. Ein illustrierter Ratgeber, Karlsruhe 1895.

Schmidt, Stefan, Der aktive Betrachter und die Wahrheit der Linie – Die Ästhetik der Umrißzeichnung am Ende des 18. Jahrhunderts, in: Hans-Ulrich Cain u.a. (Hg.), Die Faszination der Linie. Griechische Zeichenkunst auf dem Weg von Neapel nach Europa, Ausst.-Kat. Antikenmuseum der Universität Leipzig, Leipzig 2004, S. 22–26.

Schnauss, Hermann, Photographischer Zeitvertreib. Eine Zusammenstellung einfacher und leicht ausführbarer Beschäftigungen und Unterhaltungen mit Hilfe der Camera, Düsseldorf 1890 (fortgeführt als: Naumann 1920).

Schnauss, Julius, Photographisches Lexicon. Alphabetisches Nachschlagebuch für den praktischen Photographen, Leipzig 1864.

Schneider, Birgit, Textiles Prozessieren. Eine Mediengeschichte der Lochkartenweberei, Zürich/Berlin 2007.

Schneider, Ulrich (Hg.), Kulturen des Wissens im 18. Jahrhundert, Berlin 2008.

Schneller, Katia, Sur les traces de Rosalind Krauss. La réception française de la notion d'index. 1977–1990, in: Études photographiques, Bd. 21, Dezember 2007, S. 123–143.

Scholz, Robert, Bild, in: Karlheinz Barck (Hg.), Ästhetische Grundbegriffe, Bd. 1, 2000, S. 618–668.

Schönegg, Kathrin, Abstrakte Fotografie. Archäologie eines (post)modernen Phänomens, Univ.-Diss. Konstanz 2017.

Schuberth, H., Das Lichtpaus-Verfahren oder die Kunst, genaue Kopien mit Hilfe des Lichtes unter Benützung von Silber-, Eisen- und Chromsalzen herzustellen, Wien/Leipzig 1883 und 1919.

Schuldenfrei, Robin, Assimilating Unease. Moholy-Nagy and the Wartime/Postwar Bauhaus in Chicago, in: dies. (Hg.), Atomic Dwelling. Anxiety, Domesticity, and Postwar Architecture, New York 2012, S. 87–126.

Schulz, Martin, Photographie und Schattenbild, in: Ackermann 2001, S. 141–145.

Schulz, Martin, Spur des Lebens und Anblick des Todes. Die Photographie als Medium des abwesenden Körpers, in: Zeitschrift für Kunstgeschichte, Jg. 64, Bd. 3, 2001, S. 381–396.

Schulze, Johann Heinrich, Scotophorus (Dunkelheitsträger), anstatt Phosphorus (Lichtträger) entdeckt; oder merkwürdiger Versuch über die Wirkung der Sonnenstrahlen, in: Eder 1913, S. 99–104.

Schuster, Peter-Klaus, „Flaxman der Abgott aller Dilettanten". Zu einem Dilemma des klassischen Goethe und den Folgen, in: Werner Hofmann (Hg.), John Flaxman. Mythologie und Industrie, Ausst.-Kat. Hamburger Kunsthalle, München 1979, S. 32–35.

Schwartz, Hillel, Culture of the Copy. Striking Likenesses, Unreasonable Facsimiles, New York 1996.

Schwedt, Georg, Kabinettstücke der Chemie. Vom chemischen „Probir-Cabinet" zum Experimentierbaukasten, in: Kultur & Technik, Bd. 2, 1992, S. 42–47.

Scourse, Nicolette, The Victorians and Their Flowers, London 1983.

Secord, Anne, Pressed into Service. Specimens, Space, and Seeing in Botanical Practice, in: David Livingstone/Charles Withers (Hg.), Geographies of Nineteenth-Century Science, Chicago 2011, S. 283–310.

Secord, Anne, Talbot's First Lens. Botanical Vision as an Exact Science, in: Brusius/Dean/Ramalingam 2013, S. 41–66.

Sedda, Julia, Antikes Wissen. Die Wiederentdeckung der Linie und der Farbe Schwarz am Beispiel der Scherenschnitte von Luise Duttenhofer (1776–1829), in: Schneider 2008, S. 479–448.

Seeber, Guido, Kamera-Kurzweil. Allerlei interessante Möglichkeiten beim Knipsen und Kurbeln, 6. Auflage des photographischen Unterhaltungsbuches von A. Parzer-Mühlbacher, Berlin 1930.

Seidl, Monika, Das Scrapbook, in: Anke Kramer/Annegret Pelz (Hg.), Album. Organisationsform narrativer Kohärenz, Göttingen 2013, S. 204–210.

Seligmann, Johann Michael/Trew, Christoph Jacob, Die Nahrungsgefäse in den Blättern der Bäume nach ihrer unterschiedlichen Austheilung und Zusammenfügung so wie solche die Natur selbst bildet, Nürnberg 1748.

Shattock, Joanne, Elizabeth [Bessie] Rayner Parkes [Belloc] (1829–1925), in: Oxford Dictionary of National Biography, online unter: http://www.oxforddnb.com (7.6.2018).

Sheehan, Tanya/Zervigón, Andrés, Photography and Its Origins, Oxford/New York 2015.

Shilleto, Richard, To the Editor of the Times, in: The Times, 23. Oktober 1857, S. 10.

Shilleto, Richard, To the Editor of the Times, in: The Times, 15. Oktober 1857, S. 7.

Shteir, Ann, „Fac-Similes of Nature". Victorian Wax Flower Modelling, in: Victorian Literature and Culture, Jg. 35, Bd. 2, 2007, S. 649–661.

Shteir, Ann, Botany in the Breakfast Room. Women and Early Nineteenth-Century British Plant Study, in: Pnina Abir-Am/Dorinda Outram (Hg.), Uneasy Careers and Intimate Lives. Women in Sciences 1789–1979, New Brunswick 1987, S. 31–43.

Shteir, Ann, Cultivating Women, Cultivating Science. Flora's Daughters and Botany in England, 1760 to 1860, Baltimore u.a. 1996.

Shteir, Ann, Gender and Modern Botany in Victorian England, in: Osiris, Bd. 12, 1997, S. 29–38.

Siegel, Elizabeth, Playing with Pictures. The Art of Victorian Photocollage, Chicago 2009.

Siegel, Steffen, Ausblick auf die große Gemäldefabrik. Entwürfe automatisierter Bildproduktion um 1800, in: Breidbach 2010, S. 9–30.

Siegel, Steffen, Bild und Text. Ikonotexte als Zeichen hybrider Visualität, in: Silke Horstkotte/ Karin Leonhard (Hg.), Lesen ist wie Sehen. Intermediale Zitate zwischen Bild und Text, Köln u.a. 2006, S. 51–73.

Siegel, Steffen, Der Name der Fotografien. Zur Entstehung einer Konvention, in: Zeitschrift für Ideengeschichte, Jg. 7, Bd. 1, 2013, S. 56–64.

Siegel, Steffen, Neues Licht. Daguerre, Talbot und die Veröffentlichung der Fotografie im Jahre 1839, Paderborn 2014.

Siegert, Bernhard, Von der Unmöglichkeit, Mediengeschichte zu schreiben, in: Ana Ofak/Philipp von Hilgers, Rekursionen. Von Faltungen des Wissens, München 2010, S. 157–175.

Simmons, Becky, Amateur Photographers, in: Hannavy 2008, S. 31–35.

Simondon, Gilbert, Die Existenzweise technischer Objekte, Zürich 2012.

Simpson, George, Leaf Prints, in: The Photographic News, 5. März 1869, S. 110.

Simpson, John/Weiner, Edmund, Oxford English Dictionary, 2. Aufl., Oxford 1989.

Skladny, Helene, Ästhetische Bildung und Erziehung in der Schule. Eine ideengeschichtliche Untersuchung von Pestalozzi bis zur Kunsterziehungsbewegung, München 2009.

Smith, Adam, Inquiry into the Nature and Causes of the Wealth of Nations, London 1776.

Smith, Douglas, Beyond the Cave. Lascaux and the Prehistoric in Post-War French Culture, in: French Studies, Jg. 58, Bd. 2, 2004, S. 219–232.

Smith, Ford, Printing From Ferns, or Leaves of Plants so Arranged as to Produce Designs, Mottoes, or Scriptural Texts, &c, in: The British Journal Photographic Almanac, 1878, S. 69–70.

Smith, Graham, Talbot and Botany. The Bertoloni Album, in: History of Photography, Jg. 17, Nr. 1, 1993, S. 33–48.

Snelling, Henry, The History and Practice of the Art of Photography, New York 1849.

Snyder, Joel, Das Bild des Sehens, in: Wolf 2002, S. 23–59.

Snyder, Joel, Geoffrey Batchen. Burning with Desire. The Conception of Photography, in: Art Bulletin, Jg. 31, Bd. 5, 1999, S. 540–542.

Snyder, Joel, Photogramme, in: Anne Cartier-Bresson, Le vocabulaire technique de la photographie, Paris 2008, S. 386–388.

Snyder, Joel, Pouvoirs de l'équivoque. Fixer l'image de la camera obscura, in: Études photographiques, Bd. 9, 2001, S. 4–21.

Snyder, Joel, Res Ipsa Loquitur, in: Lorraine Daston (Hg.), Things that Talk. Object Lessons from Art and Science, New York 2004, S. 195–205.

Solomon-Godeau, Abigail, Fotografie und Feminismus, oder: Noch einmal wird der Gans der Hals umgedreht, in: Fotogeschichte, Bd. 63, 1997, S. 45–50.

Sontag, Susan, Über Fotografie (1977), Frankfurt am Main 2006.

Spary, Emma, Rococo Readings of the Book of Nature, in: Marina Frasca-Spada/Jardine Nicolaus (Hg.), Book and the Sciences in History, Cambridge 2000, S. 255–275.

Spary, Emma, Scientific Symmetries, in: History of Science, Bd. 42, 2004, S. 1–46.

Stadler, Ulrich, Der gedoppelte Blick und die Ambivalenz des Bildes, in: Claudia Schmölders (Hg.), Der exzentrische Blick. Gespräch über Physiognomik, Berlin 1996.

Stafford, Barbara Maria, Kunstvolle Wissenschaft. Aufklärung, Unterhaltung und der Niedergang der visuellen Bildung, Amsterdam/Dresden 1998.

Stahl, Christiane, Muster, Ornament, Struktur, Die Mikrofotografie der Moderne, in: Derenthal 2010, S. 81–91.

Staniszewski, Mary Anne, The Power of Display. A History of Exhibition Installations at the Museum of Modern Art, Cambridge/Mass. 1998.

Starl, Timm, Chronologie und Zitat. Eine Kritik der Fotohistoriografie in Deutschland und Österreich, in: Fotogeschichte, Bd. 63, 1997, S. 3–10.

Starl, Timm, Kritik der Fotografie, Marburg 2012.

Starl, Timm, Streifzüge durch Wissenschaft und Kunst, online unter: http://www.timm-starl.at/download/Fotokritik_Text_7.pdf (7.6.2018).

Steidl, Katharina, „Impressed by Nature's Hand". Zur Funktion der Taktilität im Fotogramm, in: Uwe Fleckner/Iris Wenderholm/Hendrik Ziegler (Hg.), Das magische Bild. Techniken der Verzauberung vom Mittelalter bis zur Gegenwart, Mnemosyne. Schriften des Internationalen Warburg-Kollegs, Berlin 2017, S. 183–201.

Steidl, Katharina, Fotografie von der Kehrseite. Man Ray und das Fotogramm, in: Ingried Brugger/Lisa Ortner-Kreil (Hg.), Man Ray, Ausst.-Kat. Bank Austria Kunstforum Wien, Heidelberg 2018.

Steidl, Katharina, Leaf Prints. Early Cameraless Photography and Botany, in: PhotoResearcher, Bd. 17, 2012, S. 26–35.

Stein, Emma, László Moholy-Nagy and Chicago's War Industry. Photographic Pedagogy at the New Bauhaus, in: History of Photography, Jg. 38, Bd. 4, 2014, S. 398–417.

Stein, Glenn, Photography Comes to the Polar Regions – Almost, online unter: http://www.antarctic-circle.org/stein.htm (7.6.2018).

Steinorth, Karl (Hg.), Film und Foto. Internationale Ausstellung des deutschen Werkbundes, Ausst.-Kat. Städtisches Ausstellungsgebäude auf dem Interimtheaterplatz (1929), Stuttgart 1979.

Stelzer, Otto, Kunst und Photographie. Kontakte, Einflüsse, Wirkungen, München 1966.

Stenger, Erich, Die Photographie in Kultur und Technik. Ihre Geschichte während 100 Jahren, Leipzig 1938.

Sternfeld, Nora/Ziaja, Luisa (Hg.), Fotografie und Wahrheit. Bilddokumente in Ausstellungen, Wien 2010.

Stiegler, Bernd, Belichtete Augen. Optogramme oder das Versprechen der Retina, Frankfurt am Main 2011.

Stiegler, Bernd, Der Zeichenstift der Natur. Bestimmungen eines neuen Mediums, in: ders./Charles Grivel/André Gunthert (Hg.), Die Eroberung der Bilder. Photographie in Buch und Presse (1816–1914), München 2003, S. 26–39.

Stiegler, Bernd, Montagen des Realen, München 2009.

Stiegler, Bernd, Pictures at an Exhibition. Fotografie-Ausstellungen 2007, 1929, 1859, in: Fotogeschichte, Bd. 112, 2009, S. 5–14.

Stiegler, Bernd, Theoriegeschichte der Photographie, München 2010.

Stöhrer, Emil, Die Projection physikalischer Experimente und naturwissenschaftlicher Photogramme, Leipzig 1876.

Stoichita, Victor, Eine kurze Geschichte des Schattens, München 1999.

Stooss, Toni, Vorwort, in: Neusüß/Zuckriegl 2006, S. 5.

Stotz, Gustav, Die Ausstellung, in: Internationale Ausstellung des Deutschen Werkbundes Film und Foto, Ausst.-Kat. Ausstellungshallen am Interimtheaterplatz (1929), Stuttgart 1979, S. 12.

Strandroth, Cecilia, The „New" History? Notes on the Historiography of Photography, in: Konsthistorik tidskrift/Journal of Art History, Jg. 78, Bd. 3, 2009, S. 142–153.

Stückelberg, Ernst Alfred, Über Pergamentbilder, in: Schweizerisches Archiv für Volkskunde, Bd. 9, 1905, S. 1–15.

Sui, Claude, Alison Gernsheim – Pioneer of Photo History Rediscovered, in: Photoresearcher, Bd. 22, 2014, S. 73–83.

Sumner, Ian, In Search of the Picturesque. The English Photographs of John Wheeley Gough Gutch 1856–1859, Bristol 2010.

Sumner, Ian, John Wheeley Gough Gutch, in: Hannavy 2008, S. 627–628.

Swoboda, Gudrun, Lavater sammelt Linien. Zu seinem Versuch einer universalen Klassifikation linearer Ausdruckscharaktere im Anschluss an Dürer und Hogarth, in: Benno Schubinger (Hg.), Sammeln und Sammlungen im 18. Jahrhundert in der Schweiz, Genf 2007, S. 315–339.

Szaif, Jan, Wahrheit, in: Joachim Ritter/Karlfried Gründer/Gottfried Gabriel (Hg.), Historisches Wörterbuch der Philosophie, Bd. 12, Basel 2004, Sp. 48–123.

Szarkowski, John, Photography until now, Ausst.-Kat. Museum of Modern Art, New York 1989.

Tagungsbericht „Das Photogramm. Licht, Spur und Schatten", 8. u. 9. April 2006, online unter: http://www.photogram.org/symposium/symposium.html (7.6.2018).

Talbot, Romain, Der Lichtpaus-Prozess. Verfahren zum rein mechanischen mühelosen Copiren von Zeichnungen jeder Art und Grösse mittelst lichtempfindlichen Papiers. Für Bau-Behörden, Bergwerke, Maschinenfabriken, Eisenbahnen, Architecten, Ingenieure, Geometer, Zeichner etc., Berlin 1873.

Talbot, William Henry Fox, An Account of Some Recent Improvements in Photography, in: Abstracts of the Papers Printed in the Philosophical Transactions of the Royal Society of London, Bd. 4 (1837–1843), S. 312–316.

Talbot, William Henry Fox, Calotype (Photogenic) Drawing. To the Editor of the Literary Gazette, in: Literary Gazette and Journal of the Belles Lettres, Arts, Sciences, &c, 13. Februar 1841, S. 108.

Talbot, William Henry Fox, Fine Arts. Calotype (Photogenic) Drawing, To the Editor of the Literary Gazette, in: The Literary Gazette and Journal of the Belles Lettres, Arts, Sciences, &c, 27. Februar 1841, S. 139–140.

Talbot, William Henry Fox, Photogenic Art, in: The Literary Gazette and Journal of the Belles Lettres, Arts, Sciences, &c., 13. April 1839, S. 235–236.

Talbot, William Henry Fox, Photogenic Drawing. To the Editor of the Literary Gazette, in: The Literary Gazette and Journal of Belles Lettres, Science and Art, Bd. 1150, 2. Februar 1839, S. 73–74 (1839a).

Talbot, William Henry Fox, Some Account of the Art of Photogenic Drawing, or the Process by which Natural Objects May Be Made to Delineate Themselves without the Aid of the Artist's Pencil, London 1839, wiederabgedruckt in: Newhall 1980, S. 23–31.

Talbot, William Henry Fox, The Pencil of Nature, London 1844–1846 (Reprint: ders., The Pencil of Nature, hg. v. Colin Harding, Chicago 2011).

Taylor, Alfred Swaine, On the Art of Photogenic Drawing, London 1840.

Taylor, Alfred Swaine, The Principles and Practice of Medical Jurisprudence, London 1865.

Taylor, Roger/Schaaf, Larry (Hg.), Impressed by Light. British Photographs from Paper Negatives, 1840–1860, Ausst.-Kat. Metropolitan Museum of Art, New York, New Haven 2007.

The Museum of Modern Art, Pressemitteilung zur Ausstellung „Abstraction in Photography", Press Release Archive, 25. April 1951, online unter: https://www.moma.org/momaorg/shared/pdfs/docs/press_archives/1513/releases/MOMA_1951_0031_1951-04-25_510425-24.pdf?2010 (7.6.2018)

The Museum of Modern Art, Pressemitteilung zur Ausstellung „Once invisible", Press Release Archives, 20. Juni 1967, online unter: http://www.moma.org/momaorg/shared/pdfs/docs/press_archives/3910/releases/MOMA_1967_Jan-June_0084_62.pdf?2010 (7.6.2018).

The Museum of Modern Art, Pressemitteilung zur Ausstellung „Photography. 1839–1937“, Press Release Archives, 12. März 1937, online unter: http://www.moma.org/momaorg/shared/pdfs/docs/press_archives/379/releases/MOMA_1937_0019_1937-03-12_31237-12.pdf?2010 (7.6.2018).

The Museum of Modern Art, Pressemitteilung zur Ausstellung „The Making of a Photogram or Painting with Light Shown in Exhibition at Museum of Modern Art“, Press Release Archives, online unter: http://www.moma.org/momaorg/shared/pdfs/docs/press_archives/820/releases/MOMA_1942_0062_1942-09-14_42914-56.pdf (7.6.2018).

The Photogram. Series of Penny Pamphlets on Photography, Bd. 1–4, London 1903.

Theile, Gert (Hg.), Anthropometrie. Zur Vorgeschichte des Menschen nach Maß, München 2005, S. 35–63.

Thomas, Ann (Hg.), Beauty of Another Order. Photography in Science, Ausst.-Kat. National Gallery of Canada, New Haven/Conn. 1997.

Thomson, James, The Seasons. A Poem, London 1730.

Thomson, Shirley, Foreword, in: Thomas 1997, S. 8–9.

Thornthwaite, William, Photographic Manipulation, London 1843.

Thümmler, Sabine, Die Entwicklung des vegetabilen Ornaments in Deutschland vor dem Jugendstil, Univ.-Diss. Bonn 1988.

Thürlemann, Felix, Bild gegen Bild, in: Aleida Assmann/Ulrich Gaier/Gisela Trommsdorff (Hg.), Zwischen Literatur und Anthropologie. Diskurse, Medien, Performanzen, Tübingen 2005, S. 163–174.

Tietjen, Friedrich, Bilder einer Wissenschaft. Kunstreproduktion und Kunstgeschichte, Univ.-Diss., Universität Trier 2007, online unter: http://ubt.opus.hbz-nrw.de/volltexte/2007/417/ (7.6.2018).

Tietjen, Friedrich, Unternehmen Fotografie. Zur Frühgeschichte und Ökonomie des Mediums, in: Fotogeschichte, Bd. 100, 2006, S. 9–16.

Tillmanns, Urs, Fotolexikon, Schaffhausen 1991.

Tillmanns, Urs, Geschichte der Photographie. Ein Jahrhundert prägt ein Medium, Frauenfeld 1981.

Titterington, Chris, Llewelyn and Instantaneity, in: Victoria & Albert Museum, Album 4, London 1985, S 139–145.

Toepfer, Georg, Entwicklung, in: ders. 2011, Bd. 1, S. 391–437.

Toepfer, Georg, Historisches Wörterbuch der Biologie. Geschichte und Theorie der biologischen Grundbegriffe, Stuttgart/Weimar 2011.

Toepfer, Georg, Urzeugung, in: ders. 2011, Bd. 3, S. 608–619.

Topham, Jonathan, The Mirror of Literature, Amusement and Instruction and Cheap Miscellanies in Early Nineteenth-Century Britain, in: Cantor Geoffrey u.a. (Hg.), Reading the Magazine of Nature. Science in the Nineteenth-Century Periodical, Cambridge 2004, S. 37–66.

Townsend, Barbara, Introduction to the Art of Cutting Groups of Figures, Flowers, Birds, &c. in Black Paper, London 1815.

Traeger, Jörg, Philipp Otto Runge und sein Werk. Monographie und kritischer Katalog, München 1975.

Trésor de la langue française. Dictionnaire de la langue du XIXe et du XXe siècle, Nancy 1789–1960.

Tschirner, Ulfert, Museum. Photographie und Reproduktion. Mediale Konstellationen im Untergrund des Germanischen Nationalmuseums, Bielefeld 2011.

Tucker, Jennifer, Gender and Genre in Victorian Scientific Photography, in: Lightman/Shteir 2006, S. 140–163.

Turner, Dawson/Dillwyn, Lewis Weston, The Botanist's Guide through England and Wales, London 1805.

Ulitzsch, Carl August, Botanische Schattenrisse, nebst einer kurzen Einleitung in die systematische Kräuterkunde nach Linné, Torgau 1796.

Ulrichs, Lars-Thade, Das ewig sich selbst bildende Kunstwerk. Organismustheorien in Metaphysik und Kunstphilosophie um 1800, in: Internationales Jahrbuch des deutschen Idealismus, Bd. 4, 2006, S. 256–290.

United States Centennial Commission (Hg.), International Exhibition. 1876 Official Catalogue. Part II. Art Gallery, Annexes, and Out-Door Works of Art. Department IV, Philadelphia 1876.

Ure, Andrew, The Philosophy of Manufactures, or: Exposition of the Scientific, Moral, and Commercial Economy of the Factory System of Great Britain, London 1835.

Varnedoe, Kirk (Hg.), Modern Art and Popular Culture. Readings in High & Low, New York 1990.

Vaupel, Elisabeth, Ein Labor wie eine Puppenstube. Kurze Geschichte der chemischen Experimentierkästen, in: Praxis der Naturwissenschaften – Chemie in der Schule, Bd. 54, 2005, S. 2–6.

Vaupel, Elisabeth, Liliput-Labors. Vom Reiselabor zum Lernmittel für Autodidakten, in: Kultur & Technik, Bd. 2, 2001, S. 42–45.

Victoria & Albert Museum, London, Ausstellungsankündigung: http://www.vam.ac.uk/content/articles/c/camera-less-photography-techniques (7.6.2018).

Vodra, Stacie, Charles Francis Himes (1838–1918). Portrait of a Photographer, in: Cumberland County Historical Society, Jg. 24, Bd. 2, 1997, S. 83–97.

Vogel, Hermann, Die chemischen Wirkungen des Lichts und die Photographie in ihrer Anwendung in Kunst, Wissenschaft und Industrie, Leipzig 1874.

Vogel, Juliane, Schnitt und Linie. Etappen einer Liaison, in: Friedrich Teja Bach/Wolfram Pichler (Hg.), Öffnungen. Zur Theorie und Geschichte der Zeichnung, München 2009, S. 141–159.

Waernerberg, Annika, Urpflanze und Ornament. Pflanzenmorphologische Anregungen in der Kunsttheorie und Kunst von Goethe bis zum Jugendstil, Helsinki 1992.

Wagner, Peter, Reading Iconotexts. From Swift to the French Revolution, London 1995.

Wakeman, Geoffrey, Victorian Book Illustration. The Technical Revolution, Newton Abbot. 1973.

Walford, E., Telegram versus Telegraph, in: The Times, 17. Oktober 1857, S. 12.

Walford, E., Telegram versus Telegraph, in: The Times, 21. Oktober 1857, S. 11.

Walker, Ezekiel, New Outlines of Chemical Philosophy, in: Philosophical Magazine, Bd. 39, 1814, S. 22–26, 101–105, 250–252, 284–285, 349–350.

Wallace, Alfred Russel, The Wonderful Century, New York 1898.

Walter, Woodbury, Photographic Amusements. Including a Description of a Number of Novel Effects Obtainable with the Camera, New York 1896.

Ward-Jackson, Philip, Photography, in: Jane Turner (Hg.), The Dictionary of Art, Bd. 24, New York 1996, S. 646–685.

Ward, Henry, Early Work in Photography. A Text-Book for Beginners, London 1896.

Ware, Mike, Cyanomicon. History, Science and Art of Cyanotype. Photographic Printing in Prussian Blue, Buxton 2004, online unter: http://unblinkingeye.com/Cyanomicon.pdf (7.6.2018).

Ware, Mike, Cyanotype. The History, Science and Art of Photographic Printing in Prussian Blue, London 1999.

Ware, Mike, Mechanisms of Image Deterioration in Early Photographs. The Sensitivity to Light of W.H.F. Talbot's Halide-Fixed Images. 1834–1844, London 1994.

Ware, Mike, On Proto-Photography and the Shroud of Turin, in: History of Photography, Jg. 21, Bd. 4, 1997, S. 261–269.

Ware, Mike, Photogenic Drawing Negative, in: Hannavy 2008, S. 1076–1078.

Warnke, Martin, Der Kopf in der Hand, in: Werner Hofmann (Hg.), Zauber der Medusa. Europäische Manierismen, Wien 1987, S. 55–61.

Warren, Lynne (Hg.), Encyclopedia of 20th Century Photography, New York 2006.

Weaver, Mike (Hg.), Henry Fox Talbot, Selected Texts and Bibliography, Oxford 1992.

Weber-Unger, Simon, Naturselbstdrucke – Dem Originale identisch gleich, Wien 2014.

Wedgwood, Thomas/Davy, Humphry, An Account of a Method of Copying Paintings upon Glass and of Making Profiles by the Agency of Light upon Nitrate of Silver, in: Journal of the Royal Institution, London, 22. Juni 1802, Jg. 1, Bd. 9, S. 170–174.

Weinberger, Norman, Art of the Photogram. Photography without a Camera, New York 1981.

Wellmann, Janina, Die Form des Werdens. Eine Kulturgeschichte der Embryologie, 1760–1830, Göttingen 2010.

Weltzien, Friedrich, Fleck. Das Bild der Selbsttätigkeit. Justinus Kerner und die Klecksografie als experimentelle Bildpraxis zwischen Ästhetik und Naturwissenschaft, Göttingen 2011.

Wenk, Silke, Mythen von Autorschaft und Weiblichkeit, in: Kathrin Hoffmann-Curtis/dies. (Hg.), Mythen von Autorschaft und Weiblichkeit im 20. Jahrhundert, Marburg 1997, S. 12–29.

Werge, John, The Evolution of Photography, New York 1890.

Whitcomb, David, Mathew Carey Lea. Chemist, Photographic Scientist, in: Chemical Heritage Newsmagazine, Jg. 24, Bd. 4, 2006–2007, S. 11–19.

White, Stephen, Alfred Swaine Taylor – A Little Known Photographic Pioneer, in: History of Photography, Jg. 11, Bd. 3, 1987, S. 229–235.

Whittock, Nathaniel, Photogenic Drawing Made Easy. A Manual of Photography: A Plain and Practical Introduction to Drawing and Writing by the Action of Light, London 1843.

Wiegleb, Johann Christian, Onomatologia Curiosa Artificiosa et Magica. Oder natürliches Zauberlexikon, Prag/Wien 1798.

Wieland, Wolfgang, Entwicklung, Evolution, in: Otto Brunner/Werner Conze/Reinhart Koselleck (Hg.), Geschichtliche Grundbegriffe. Historisches Lexikon zur politisch-sozialen Sprache in Deutschland, 1975, S. 199–228.

Wilder, Kelley, Herschel, Sir John Frederick William, Baronet (1792–1871), in: Hannavy 2008, S. 653–655.

Wilder, Kelley, Ingenuity, Wonder and Profit. Language and the Invention of Photography, Univ.-Diss., University of Oxford 2003.

Wilder, Kelley, William Henry Fox Talbot und „The Picture which makes ITSELF", in: Friedrich Weltzien (Hg.), Von Selbst. Autopoietische Verfahren der Ästhetik des 19. Jahrhunderts, Berlin 2006, S. 189–197.

Wilder, Kelley/Kemp, Martin, Proof Positive in Sir John Herschel's Concept of Photography, in: History of Photography, Jg. 26, Bd. 4, 2002, S. 358–366.

Willer, Stefan, Zur Poetik der Zeugung um 1800, in: Sigrid Weigel u.a. (Hg.), Generation. Zur Genealogie des Konzepts – Konzepte von Genealogie, München 2005, S. 125–156.

Wilson, John, The Cyanotype, in: Michael Pritchard (Hg.), Technology and Art. Conference Proceedings, Bath 1990, S. 19–25.

Winckelmann, Johann Joachim, Die Kunst des Alterthums, Dresden 1764.

Witte, Ebgert, „Bildung" und „Imagination". Einige historische und systematische Überlegungen, in: Thomas Dewender/Thomas Welt (Hg.), Imagination – Fiktion – Kreation. Das kulturschaffende Vermögen der Phantasie, München/Leipzig 2003, S. 317–340.

Wittingham, Sarah, Fern Fever. The Story of Pteridomania, London 2012.

Wittingham, Sarah, The Victorian Fern Craze, Oxford 2011.

Wittmann, Mirjam, Dem Index auf der Spur. Theoriebilder der Kunstgeschichte, in: Texte zur Kunst, Jg. 22, Bd. 85, März 2012, S. 58–69.

Wittmann, Mirjam, Die Logik des Wetterhahns. Kurzer Kommentar zur Debatte um fotografische Indexikalität, in: kunsttexte.de, Nr. 1, 2010, Sektion Bild, Wissen, Technik, online unter: http://dx.doi.org/10.18452/6922 (7.6.2018).

Wittmann, Mirjam, Fremder Onkel. Charles S. Peirce und die Fotografie, in: Franz Engel/Moritz Queisner/Tullio Viola (Hg.), Das bildnerische Denken. Charles S. Peirce, Berlin 2012, S. 303–322.

Wolf, Herta, Die Augenmetapher der Fotografie, in: Brigitte Häring (Hg.), Buchstaben, Bilder, Bytes. Das Projekt Wahrnehmung, Norderstedt 2004, S. 105–128.

Wolf, Herta, Nature as Drawing Mistress, in: Brusius/Dean/Ramalingam 2013, S. 119–142.

Wolf, Herta, Paradigma Fotografie. Fotokritik am Ende des fotografischen Zeitalters, Frankfurt am Main 2002.

Wolf, Herta, Positivismus, Historismus, Fotografie. Zu verschiedenen Aspekten der Gleichsetzung von Geschichte und Fotografie, in: Fotogeschichte, Bd. 63, 1997, S. 31–44.

Wolf, Herta, Pröbeln und Musterbild – die Anfänge der Fotografie, in: Torsten Hoffmann/Gabriele Rippl (Hg.), Bilder. Ein (neues) Leitmedium?, Göttingen 2006, S. 111–127.

Wolff, Caspar Friedrich, Theoria generationis, Halle 1759.

Wooters, David, John Wheeley Gough Gutch. „In Search of Health and the Picturesque", in: Image, Jg. 36, Bd. 1–2, 1993, S. 3–15.

Wortmann, Volker, Authentisches Bild und authentisierende Form, Köln 2003.

Younger, Daniel (Hg.), Multiple Views. Logan Grant Essays on Photography, 1983–1889, Albuquerque 1991.

Zahlbrecht, Robert, Josef Maria Eder. Bibliographie, Wien 1955.

Zedler, Johann Heinrich, Grosses vollständiges Universal-Lexicon aller Wissenschaften und Künste, Halle 1732–1754.

Zenker, Dr. W. (Hg.), Photographische Jubiläums-Ausstellung. Officieller Catalog, Berlin 1889.

Zeuch, Ulrike, Umkehr der Sinneshierarchie. Herder und die Aufwertung des Tastsinns seit der frühen Neuzeit, Tübingen 2000.

Ziegler, Walter, Die manuellen graphischen Techniken, Halle 1922.

Zimmerman, Andrew, The Ideology of the Machine and the Spirit of the Factory. Remarx on Babbage and Ure, in: Cultural Critique, Bd. 37, 1997, S. 5–29.

Zimmermann, Anja, „Kunst von Frauen". Zur Geschichte einer Forschungsfrage, in: FKW. Zeitschrift für Geschlechterforschung und visuelle Kultur, Bd. 48, 2009, S. 26–36.

Zimmermann, Anja, Biologische Metaphern zwischen Kunst, Kunstgeschichte und Wissenschaft in Neuzeit und Moderne, Berlin 2014.

Zimmermann, Anja, Hände – Künstler, Wissenschaftler und Medien im 19. Jahrhundert, in: Vorträge aus dem Warburg-Haus, Bd. 8, hg. v. Wolfgang Kemp u.a., Berlin 2004, S. 137–165.

Zimmermann, Anja, Kunstgeschichte und Gender. Eine Einführung, Berlin 2006.

Personenregister

Abbildungsnachweis

Abb.1, 3: Photo SCALA, Florenz, MoMA, NY; Abb. 2: Stadtarchiv Stuttgart; Abb. 4, 18, 19, 39, 56: Metropolitan Museum of Art, New York; Abb. 5, 15, 16, 20, 22, 23, 24, 37: Victoria & Albert Museum, London/Science & Society Picture Library; Abb. 6, 7: bpk, Hamburger Kunsthalle; Abb. 8: Staatsbibliothek zu Berlin – Preußischer Kulturbesitz; Abb. 9, 10, 21, 50, 51: Österreichische Nationalbibliothek; Abb. 11: Klassik Stiftung Weimar – Herzogin Anna Amalia Bibliothek; Abb 12: Universitätsbibliothek Leipzig; Abb 13: The J. Paul Getty Museum, Los Angeles; Abb. 14, 57, 63, 73: Hans P. Kraus Gallery, New York; Abb 17: Universitätsbibliothek Regensburg; Abb. 25, 81, 82: Photographic History Collection, Smithsonian's National Museum of American History; Abb 26: Technische Universität Berlin; Abb. 27: University of Toronto – Gerstein Science Information Centre; Abb. 28: Helga Aichmaier; Abb. 29: David A. Hanson Collection, Sterling and Francine Clark Art Institute Library; Abb 30: Russische Akademie der Wissenschaften, St. Petersburg (SPbB ARAS); Abb. 31, 41, 42, 84: Kunstbibliothek Berlin – Stiftung Preußischer Kulturbesitz; Abb 32, 33: Bildarchiv Foto Marburg, Collection Dr. H. Kraus; Abb. 34, 35: Staatsbibliothek München; Abb. 36, 38, 46: Museum of the History of Science, University of Oxford; Abb. 40: Collection Société française de photographie (coll. SFP); Abb. 43, 44: The Franklin Institute, Philadelphia; Abb. 45, 48, 49: Fitzwilliam Museum, Cambridge; Abb. 47: The Linnean Society, London; Abb. 52, 65, 72: Victoria & Albert Museum, London; Abb. 53, 54: Privatbesitz; Abb. 55: Swansea Museum, City & County of Swansea; Abb. 58, 59: Privatbesitz; Abb. 60, 61: Princeton University Library; Abb. 62: San Francisco Museum of Modern Art; Abb. 64: The Israel Museum, Jerusalem; Abb. 66: Maisons de Victor Hugo, Roger-Viollet; Abb. 67, 68: Yale Center for British Art; Abb. 69, 70, 71, 74: New York Public Library; Abb. 75: National Science & Media Museum/Science & Society Picture Library; Abb. 76: bpk/The Art Institute of Chicago; Abb. 77: National Gallery of Art, Washington; Abb.78: Getty Research Institute, Los Angeles; Abb. 79: Dickinson College, Carlisle; Abb. 80: Museum für angewandte Kunst Wien; Abb. 83: Smithsonian American Art Museum; Abb. 85: Albertina Wien.

Dank

An dieser Stelle möchte ich all jenen danken, die durch ihre fachliche und persönliche Unterstützung zum Gelingen dieser Arbeit beigetragen haben. Besonderer Dank gilt Sabeth Buchmann und Bernd Stiegler und ihren vielfältigen wissenschaftlichen Ratschlägen, welche stets zur Verbesserung der hier in überarbeiteter Version vorliegenden Dissertation beigetragen haben. Ausdrücklich bedanken möchte ich mich zudem bei Abigail Solomon-Godeau und Herta Wolf.

Zahlreiche Kommentare, Hinweise, Ermutigungen sowie konstruktive Kritik verdanke ich den Teilnehmern und Teilnehmerinnen des Dissertantenkolloquiums an der Akademie der Bildenden Künste in Wien, den Wissenschaftlern und Wissenschaftlerinnen am Forschungsschwerpunkt eikones in Basel, am Max-Planck-Institut für Kunstgeschichte in Florenz, am Zentrum für Literatur- und Kulturforschung in Berlin, am Lehrstuhl für Wissenschaftsgeschichte der Humboldt-Universität zu Berlin sowie den Junior Fellows des Internationalen Forschungszentrums für Kulturwissenschaften in Wien. Herzlich bedanken möchte ich mich zudem bei Ulrike Matzer und Martin Steinbrück für das kritische Lektorat.

Der Österreichischen Akademie der Wissenschaften und dem Internationalen Forschungszentrum für Kulturwissenschaften Wien danke ich für die großzügige Förderung des Projektes. Dank gilt auch dem Institut für die Wissenschaften vom Menschen in Wien für die Verleihung eines Junior Fellowships. Dem Österreichischen Bundesministerium für Bildung, Wissenschaft und Forschung möchte ich für die Anerkennung eines Marietta Blau-Stipendiums danken sowie der Emanuel und Sofie-Fohn Stipendienstiftung für ihre Förderung, die mir Forschungsaufenthalte im In- und Ausland ermöglichten. Ohne die großzügige Förderung des österreichischen Fonds zur wissenschaftlichen Forschung (FWF) wäre die Drucklegung der vorliegenden Publikation nicht möglich gewesen.